中國書畫基本叢書

郁氏書畫題跋記

〔明〕郁逢慶 纂輯 趙陽陽 點校

上海書畫出版社

總 序

藝術伴隨着人類文明的發生發展而源遠流長，這其中，散落在華夏大地上的中國藝術瑰寶，成爲了世界文明源頭的重要標志。而與其他文明古國相比，中國藝術（主要指書畫藝術）與文獻的淵源特別綿長悠久。唐張彥遠《歷代名畫記》云：『書畫同體而未分，象制肇創而猶略，無以傳其意，故有書；無以見其形，故有畫。』他不僅追溯了華夏文明文字與繪畫的源頭，同時揭示了中國人對這兩者功能及其互補特性的認識。中國的書畫藝術及其與文獻的特殊關係，便是在這樣一種淵源之下生長起來。這一傳統綿延有二千餘年，使得中國的書畫文獻成爲了世界文化的一筆豐厚財富。

因着中國人的特有稟賦和山川養育，中國的書畫藝術形成了獨立世界藝術之林的表現方式，承載着中國人的主觀與情感，寄托了他們看待人生、理解世界的思索，而這些形式和內涵也早早地以文字的方式，匯入在中國各類文獻之中，并伴隨着書畫藝術發展的不同時期而形成由分散而漸獨立，由片言殘簡而卷帙浩繁的奇觀，更爲重要的是，在記錄與闡釋中國書畫藝術的進程中，逐漸形成了諸多中國書畫文獻的特質，并與圖像遺存一起，成爲認識中國古代書畫藝術狀貌，觀照中國書畫發展史，揭示中國藝術精神不可或缺的重要憑據。

王立翔

中國書畫文獻的構成，是以書畫藝術爲對象、以文字方式進行記録、觀照和研究的歷史文獻。現今存留的早期文獻，散見在先秦諸子之言中。作爲中國思想文化的萌發時期，中國諸多的藝術觀念源頭也發軔於斯。其中以孔子的『明鏡察形』之説和莊子『解衣般礴』之説爲最重要的代表，分别借藝術創作述説儒家、老莊的人生哲思，雖重點不在藝術，但都切中藝術功能的本質，這形成了後世藝術創作『外化』和『内求』兩種功用和理論的分野。中國藝術在其早期即與中國的學術思想聯動，這種特性與中國書畫的筆墨呈現方式相結合，形成了中國文人在藝術創作和理論上的深度契入。繪畫在宋元以後形成了重要一脉，書法則因文字的關聯，更是早早成爲主角，在魏晋時期主導藝術達到巔峰。同時，文士的契入，更是在書畫文獻的發育和積累中擅其所長，發揮了巨大作用。如漢魏六朝時期，湧現出一批文學色彩濃厚的書法文獻，如漢末崔瑗《草書勢》、西晋衛恒《四體書勢》、索靖《草書勢》、南朝齊王僧虔《書賦》等等，竭盡描述書法美感之能事，深深影響了當時和後世的書法創作。現存最早的完整繪畫文獻是南朝謝赫的《古畫品録》，這部著作不僅提出了系統的繪畫六法，還以獨特的方式涉及了畫品和畫史，影響深遠。在此之後，歷經後世各朝，文人和畫家，或兼有雙重身份者，分别從其特長出發，更多地投身到書畫文獻的著述中，書畫文獻著作數量逐漸宏富，内容更爲廣闊，闡述愈加精微，并建構起論述、技法、史傳、品評、著録、題跋等多樣體式，形成了中國獨有的書畫文獻體系。

除專著、叢輯、類編等編撰形式之外，更有大量與書畫藝術相關的文字，散落在別集、筆

記、史傳等書中，成爲我國彌足珍貴的藝術文獻遺產。

前後二千餘年的累積，雖因年代久長，迭經變遷，尤其是早期的書畫文獻散佚甚多，

但留傳下來的數量仍稱浩繁。古人以上述諸種的撰著體式，將書畫藝術所涉及的研究對象

均包羅在内，毫無疑問成爲後人理解和借鑒的重要寶藏。除了其他文獻都具備的史料特性

外，我們還可以認識到中國書畫文獻許多重要特質。

前述孔子與莊子對繪畫功能的重要論述，實是中國藝術思想和精神的發軔源頭。先秦

時期，『畫績之事』雖爲百工之一，但其社會地位仍然低下。孔子從統治秩序和人生哲思

層面將繪畫的社會功用作了理想闡述，這一思想通過文獻流播當時和後世，爲歷代帝王和

士大夫所接受，認爲繪畫可以『成教化，助人倫，窮神變，測幽微』，『有國之鴻寶，理亂

之綱紀』，可與『六籍同功，四時并運』（《歷代名畫記》）。這大大提升了藝術的社會地位，

成了藝術功能社會化的發端。也正是這一認識，解釋了中國歷史上文人士大夫乃至帝王熱

衷於書畫創作和鑒賞的原因。

相對社會功用的『外化』，孔子還提出了藝術『内省』的『繪事後素』一說，揭示了

繪畫『怡悦性情』的内在本質，引導出影響中國藝術的一項重要審美標準『雅正』。同樣，

孔子的這一觀念，也淵源於其内省修身的理論，『依仁遊藝』是儒家思想的歸屬（藝原謂

六藝，但其中也包含與藝術相關的內容），并由此引申出『君子比德』的『品格』之説。

同樣是觀照藝術本體，與孔子的中庸思想不同，莊子的『解衣盤礴』以不拘形迹的方式探求藝術家内心的真率，更容易被藝術家所接受。

這兩種觀念的不斷深化和融合，逐漸構成了中國藝術精神博大精深的内核，而這種深化和融合的諸種軌迹，隨着後世政治宗教倫理學術思想的豐富而曲盡變化，行諸文字，則大量反映在後世的書畫文獻之中。而後世的書畫文獻基本依存其自身發展的需求，在更寬廣的領域對書畫藝術的成果、現象、技術、規律、歷史、品鑒等等内容進行記録和研究，産生了浩瀚的文獻，成爲今天極其豐厚的文化遺産。

在二千多年的累積過程中，中國的書畫文獻雖然數量龐大，但仍有一定的系統性，許多文獻因具有開創性和典範性而具有經典意義。如南齊謝赫《古畫品録》、唐孫過庭《書譜》、朱景玄《唐朝名畫録》、宋郭熙《林泉高致》、郭若虚《圖畫見聞志》、黄休復《益州名畫録》、米芾《海嶽名言》、明董其昌《畫禪室隨筆》、清石濤《畫語録》等等。最爲著名的當屬唐張彦遠的《歷代名畫記》。這部完成於唐大中元年（八四七）的繪畫史專著，被人譽爲畫史中的《史記》，是我國第一部美術通史著作。它以中國傳統學術史、論結合的方式，開創了繪畫通史的體例，對繪畫的社會功用、自身規律、畫家個人修養和内心精神探索等重要問題發表了客觀而積極的見解；在保存前代繪畫史料和鑒藏資訊方面，尤其功績卓著。《歷

代名畫記》之所以對後世具有經典意義，張彥遠對文獻的搜羅及研究之功至爲重要。

經典文獻毫無疑問具有重要的學術價值，因此對後世而言具有引領性和再研究價值，甚至在體式上也具有示範性。在書畫文獻的歷史上，這種特徵最明顯，并形成了傳統。南齊謝赫《古畫品録》之後，有陳姚最《續畫品》、唐李嗣真《續畫品録》；唐張懷瓘撰《書斷》之後，有朱長文《續書斷》；孫過庭著《書譜》後，姜夔作《續書譜》。有的後來居上，聲譽蓋過前著，如元人陶宗儀以《書史會要》接續南宋陳思《書小史》和董史《書録》；也有雙峰并峙、相互輝映者，如康有爲《廣藝舟雙楫》與前著包世臣《藝舟雙楫》。當然，傳統的承續性和内容的再研究，并不完全僅僅體現在書名上，更多的是在體式上和内涵中。

與其他類型文獻的歷史過程一樣，書畫文獻這一豐厚的文化遺産，也是經歷了漫長的歷史年輪，有着自身的成長軌迹。書畫藝術雖然與中國美術的淵源極爲悠久，但因其與載體（紙帛、金石、簡牘等材料）有不可分割的關聯，書畫文獻無疑也以其記述之對象的内涵和外延爲範圍。漢魏兩晋時期被視爲書畫文獻的發端期，東漢崔瑗的《草書勢》、趙壹《非草書》等文被視爲現存最早的書法專論。這個時期的書畫文獻因散佚而遺存十分有限，一些三重要名家的文字，多被後人推斷爲後世托名之作，若王羲之的《題衛夫人筆陣圖後》等。比較可靠的文獻，多有賴於他人的引録。

六朝隋唐則是書畫文獻的成熟期。這時的書畫創作和批評鑒賞已蔚然成風，一些美學

觀念和研究方式得以建立，對書畫藝術的認識進入到一個更加系統的階段，出現了謝赫《古畫品錄》、張彥遠《歷代名畫記》、孫過庭《書譜》這樣彪炳後世的著作。

宋元進入深化期，帝王士大夫深度介入書畫藝術，創作和理論研究相得益彰，書畫藝術更多地融匯在上層階級的政治文化生活中，書畫文獻數量進一步擴大，顯示出深化發展的特徵。

明代是書畫文獻的繁盛期，主要原因一是商品經濟進一步發展，市民階層興起，社會思想活躍，藝術上分宗立派，鑒藏風氣大盛，書畫藝術呈現出嶄新的需求；二是刻書業的發達，文人和畫士看重傳播效應，著述熱情高漲。這些都使得明代的書畫文獻數量和體量均超越了前代。

清代可稱承續期，書畫文獻的數量進一步增加，作者身份和著述目的亦更加多樣複雜，書畫文獻的門類在進一步完備的同時，也延續了明人因襲蕪雜之風。樸學、碑學的興起，則大大刺激了金石書畫論述的開展，皇宮著錄規模更是達到了巔峰。對書畫研究和著錄的熱衷，并未因清王朝覆滅而停滯，而是繼續綿延至民國。

受現代西方藝術史學的影響，今人將圖像也視爲文獻的一種。這種觀點放置於中國書畫，確實也更有其合理性，因爲圖像兼具有可闡釋的諸種資訊，是可以用文字還原的；而在中國書畫中，文字之於作品的不可忽視的地位，也足以顯示圖像與文獻相映的多元關

係。然而中國書畫文獻的體系是中國古代自身固有的，梳理中國歷代書畫文獻，還是主要依靠中國的傳統學術，從其自身的系統中去觀照進行。因此，我們今天討論的中國書畫文獻，仍然是以文字形態存在的典籍爲主。而事實上，中國書畫著述的傳統，向來是超越作品本體，更注重揭示其豐富的内涵和外延，這正是中國書畫文獻的價值所在。

書畫典籍作爲書畫藝術研究具有核心作用的材料，是我們解決書畫藝術本體問題和歷史現象可靠性的基本依據。因此，書畫文獻的專門化梳理，是我們繼承和用好這筆豐厚遺産的前提。但在古代學術分類中，書畫典籍的專門化則有一個過程。在《隋書·經籍志》之前，史志均未專設與書畫有關的門類，與藝術有關的樂（樂舞）、書（小學）作爲儒家經典的附庸，被安排在六藝（或經部）之中。但彼時藝術（書畫）的自覺尚未發端，典籍亦不够豐富，故難有獨立之目。《新唐書·藝文志》始有『雜藝術類』，僅録張彦遠《歷代名畫記》等書畫之屬典籍十一種。直至清《四庫全書》，書畫（另有篆刻）之屬被歸在子部藝術類中，這纔與今天書畫篆刻之藝的歸屬基本一致。但有些書法文獻則因與金石、文字有關，仍分散在經部、史部等類别中。

如同其他專門之學對於史料的需求一樣，歷代書畫文獻之於今天中國藝術學科研究的重要作用是不言而喻的。不過以中國歷史研究爲參照，書畫文獻的史料價值至今遠未得到有效利用，這在某種程度上與書畫文獻的整理不够有關。歷史研究有三段説，即史料

之搜集、史料之考證解讀、史料之運用，史料須從浩瀚的歷史文獻中鈎稽而出，同時又在研究、運用過程中被更深度發掘。因此，對書畫文獻進行『整理』、『研究』和『整理之研究』，是一項大有可爲的工作，對治書畫史和藝術史來說尤爲重要。

中國古籍卷帙可謂汗牛充棟，歷代書畫文獻也堪稱浩繁。由於學界研究和新一代書畫讀者的閱讀需要，從歷代文獻裏梳理出更多的重要書畫典籍，并以適宜現代讀者正確閱讀理解爲指向地加以整理研究，是今天出版人所應做的工作之一。上海書畫出版社向以中國藝術文獻的整理出版爲己任，《中國書畫基本叢書》就是在認真梳理歷代書畫文獻的基礎上，借鑒業已積累的經驗，充分發揮本社的專業優勢，有效組織各種資源，借助當下之技術條件，決心出版的一套主旨明確、内容系統、版本精良、整理完備、檢索便捷、切合時代、適合讀者的大型歷代書畫典籍叢書。叢書之『基本』寓意，一是以傳統目錄學方式觀照歷代書畫文獻，選取史有公論、流傳有緒、研究必備的書畫典籍，以有助讀者『辨章學術，考鏡源流』。二是指整理出版的範圍，確定爲流傳、著錄有序之歷代書畫典籍。今廣義之文獻，多含散見於其他文獻中的書畫資料，包括未見諸已編集著作中的詩文唱和、往來書翰，以及留存於書畫作品之上未經集錄的相關題跋等等，此類文獻的搜輯整理出版，尚有待於將來。三是以當今標準的古籍整理方式爲基本要求，充分吸取已有之研究成果，達到規範的文獻整理出版要求。

郁氏書畫題跋記

八

需要指出的是，治中國傳統之學的一大特徵，是融文史哲於一爐，治書畫藝術之學，
既要結合書畫藝術之本真，又當置身於中國國學之中，這是土壤，這是血脉。因此，整理
研究好書畫文獻，必須以傳統的版本校勘之學爲手段，以深厚的中國歷史文化爲基礎，做
更多具體而微的工作。

願所有參與本叢書整理研究編輯出版工作的同道們，能爲傳承和弘揚這份優秀的遺産
作出應有的貢獻！

點校説明

《書畫題跋記》（一作《郁氏書畫題跋記》）十二卷、《續記》十二卷，明郁逢慶編著。書中著録作者所見書畫真迹，録其題跋，并及款識、裝潢、印章等，正、續兩記所録書畫碑帖均未分類，亦不按時代排列，當係隨見隨録。全書采摭繁富，有保存資料之功，可與其他著録書參用。

關於作者

郁逢慶，字叔遇，號水西道人，明末浙江嘉興人。熱衷收藏書畫，儲於義墨堂、暢叙堂中。其見聞廣博，輯古今法書名畫，成《書畫題跋記》。另撰有《義墨堂宋朝别號録》一書（存一卷），今藏於上海圖書館。

關於郁逢慶的生平，文獻所載甚少，《（光緒）嘉興府志》卷八十一略載其事：郁逢慶《書畫題跋記》十二卷，《續題跋記》十二卷，《四庫》著録。《采集書録》曰『采唐宋元明書畫題跋及詩詞等彙録之，郁氏於明代收藏稱富，故見聞亦頗廣』云。吴壽暘曰：『逢慶字叔遇，嘉興人，性喜收藏書畫。崇禎中嘗手輯古今名人法書名畫，

《題跋記》可與汪氏《珊瑚網》相頡頏，惜未有刊行者。」①

其兄嘉慶，亦好收藏，且廣交游，時人稱爲『貧孟嘗』。《（嘉慶）嘉興縣志》卷二十五載郁氏兄弟合傳云：

郁嘉慶，字伯承，縣人，喜結客收書，家亦以是盡，時有『貧孟嘗』之目。《紫桃軒雜綴》。嘗輯《至正庚辛集》詩人爵里事迹爲《考世編》，附於其後。弟逢慶，字叔遇，自號水西道人，以收藏法書名畫撰《題跋記》正、續各若干卷，亦一賞鑒家也。②

縣志引及李日華《紫桃軒雜綴》，載於《紫桃軒又綴》卷二：『郁伯承，名家子，喜結客收書，家亦以是盡。』③既稱『名家子』，則知其家爲嘉興望族。縣志稱郁逢慶『亦一賞鑒家』，可知『鑒賞家』這一名號，應當是嘉興當地士人對郁氏兄弟的公論。

事實上，郁氏兄弟也確是嘉興書畫收藏圈的重要成員。郁嘉慶與李日華、陳繼儒、汪珂玉等名士多有交遊，李日華退隱嘉興的二十多年間，與郁嘉慶多有來往，他曾爲郁嘉慶作《先懶庵記》一文④。陳繼儒《眉公秘笈》於萬曆年間刊行，即得力於郁嘉慶、沈天生

① 清許瑤光修，吳仰賢等纂《（光緒）嘉興府志》卷八一，光緒五年刊本。按，其中引及《采集書錄》即《浙江采集遺書總錄》，參看本書附錄二『前人著錄』，引及『吳壽暘曰』載道光二十七年刻本《拜經樓藏書題跋記》卷四『太平廣記』條，因吳氏所藏《太平廣記》卷首有『郁逢慶叔遇圖記』，故略述逢慶生平。

② 清司能任修、屠本仁纂《（嘉慶）嘉興縣志》卷二五，嘉慶六年刻本。

③ 明李日華《紫桃軒又綴》卷二，《四庫全書存目叢書》子部第108冊，齊魯書社，1997年，第104頁。

④ 《先懶庵記》詳細記述郁嘉慶的行事和情操，據《味水軒日記》卷三，民國《嘉業堂叢書》本。載：『萬曆三十九年辛亥歲正日晴，爲郁伯承作《先懶庵記》。』載李日華《味水軒日記》

等嘉興友好，而李日華亦爲此書作序。郁逢慶借助其兄郁嘉慶的人脈關係，能够徜徉於法書名畫之間，參與各種書畫鑒賞活動。通過郁嘉慶的活動，我們似乎也可以嗅到郁逢慶的活動氣息。

郁逢慶之生卒年未詳，檢陳繼儒《冬餘記》，偶及郁逢慶之兄郁嘉慶生年：

余願爲冬餘處士。文遫俗逋，不復叩門，擁壚炙日，濁酒陳書。此目前輕安法，三十年不能得也。伯承以歲杪踏冰霜訪余，草堂信宿。信宿非特高義，實以五十婚嫁皆畢，二子皆秀才，閉門讀書史，無煩檢課。伯承真冬餘處士也。……庚戌十二月二十日，陳繼儒記。①

據文中稱郁嘉慶『以五十婚嫁皆畢』，知此年郁嘉慶五十歲。文作於庚戌，即萬曆三十八年（1610），逆推則知郁嘉慶生年當在嘉靖四十年（1561），較陳繼儒少三歲。而郁逢慶之生年，自當在嘉慶四十年之後。又《珊瑚網》卷一八『汪岡赫蹄名迹』條中有『郁嘉慶致汪珂玉』一札，署『眷弟郁嘉慶頓首啓』，末有汪珂玉識語云：『伯承博雅好事，玄鐵稱之爲「貧孟嘗」，與季叔遇俱余忘年交，叔遇至今神明不衰，每示所録題跋也。』②汪珂玉引郁逢

① 明汪珂玉《珊瑚網》卷一七『陳眉公冬餘記』條，文淵閣《四庫全書》本。又載卞永譽《式古堂書畫彙考》卷二八『陳眉公冬餘記』條。
② 明汪珂玉《珊瑚網》卷一八『法書題跋』，文淵閣《四庫全書》本。

慶爲忘年交，則郁氏年齡必『年長以倍』，即二人年齡相差當在二十歲以上。① 而汪砢玉生

於萬曆十五年（1587）②，則郁逢慶大約生在嘉靖四十四年（1565）前後。

郁逢慶見於文獻記載的最後行迹，載其《書畫題跋記》卷二『米西清雲山小卷』條末按

語：『在澄心堂紙上，畫長丈餘，宋裱。雲山細潤出諸卷之上，卷首一圓印，朱文「芝山」

二字。崇禎丙子四月望後二日觀於周敏仲舟中。』『崇禎丙子』爲崇禎九年（1636），則其卒

年必在崇禎九年之後，享年當在七十以上。

《書畫題跋記》的成書與版本

郁逢慶生於嘉興，此地素有濃厚的書畫鑒賞風氣。借助自身『名家子』的家世背景，

以及由長兄郁嘉慶編織的交游圈子，郁逢慶得以參觀項元汴、華夏等鑒藏巨家的書畫收

藏，再加上個人的豐富收藏，遂能纂成《書畫題跋記》二十四卷，盡其雲烟過眼之樂。

據郁逢慶《書畫題跋記》卷十二末的自識，此書似當纂成於崇禎七年（1634）。不過在

《書畫題跋記》卷二末條『米西青雲山小卷』的題跋中，郁逢慶明確記載了其鑒賞此畫的時

① 《禮記·曲禮上》明載：『年長以倍，則父事之，十年以長，則兄事之，五年以長，則肩隨之。』《正義》云：『此謂鄉里之中，非親非友。但二十以後，年長倍己，則以父道事之，即父黨隨行也。』如清馮桂芬《陳君若木家傳》云：『余與君同客裕靖節所，君年長以倍，爲忘年交。』據此，則年齡相差二十以上，則以父畫視之，纔能稱得上是忘年交。

② 據〔美〕富路特、房兆楹主編《明代名人傳》『汪砢玉』條，北京時代華文書局，2015年，第1911頁。

地信息：『崇禎丙子四月望後二日，觀於周敏仲舟。』崇禎丙子乃崇禎九年（1636），這說明郁逢慶在崇禎七年1634年編完前集後，隨後又做過訂補。後集的成書時間，因無郁逢慶自識可考，故自四庫館臣以來多付之闕如。檢周中孚《鄭堂讀書記》卷四八述其所見項氏藏舊抄本《郁氏書畫題跋記》云：『續記卷一、卷四，其卷末尾俱有「崇禎甲戌冬日暢叙堂藏」一行。』[1] 又日本靜嘉堂所藏《續書畫題跋記》十二卷末尾有『崇禎乙亥立夏日書於義墨堂』[2] 題識，崇禎甲戌乃即崇禎七年（1634），乙亥乃崇禎八年（1635），可見郁逢慶在崇禎七年編成《書畫題跋記》之後，就開始了《續書畫題跋記》的編撰。續集的完成大約在 1635 年。

綜上可知，《書畫題跋記》大約成書於 1634 年，續集則約略於 1635 年編成。不過直至1636 年，郁逢慶仍對其所纂《書畫題跋記》及續集進行訂補。

郁書自編成迄今，僅有正編十二卷排印本（清宣統三年順德鄧氏風雨樓鉛印本）行世，此外皆為鈔本。[3] 鈔本中流傳最廣、影響最大的無疑是文淵閣《四庫全書》本。此本每半頁十六行，每行二十一字，注文小字雙行。其卷首有清初汪森於康熙二十八年（1689）所

<hr/>

① 清周中孚《鄭堂讀書記》卷四八，民國《吳興叢書》本。

② 此條題記見於韓進、朱春峰《珊瑚網》襲錄郁逢慶《書畫題跋記》考，係韓進自日本靜嘉堂所藏鈔本過錄。

③ 《郁氏書畫題跋記》抄本頗多，謝巍《中國畫學著作考錄》（上海書畫出版社，1998 年，頁 391）中羅列者即有十八種。韓進、朱春峰《珊瑚網》襲錄郁逢慶《書畫題跋記》考》一文謂所經眼《書畫題跋記》鈔本更達近三十種。

撰序，序稱：『是以宏覽博物之士，或徵之同時，或考之異代，單詞片翰，足以表章前人之遺墨者，莫不筆之卷軸，載在著述，使淵雅者樂其搜羅，討論者悉其真贋，庶良工苦心不没於後人之紕謬。此集錄爲古今商訂之一助也。』充分肯定了郁書的考證學價值。四庫抄錄所據之本，據《四庫采進書目》所載，各地方官員進呈之《郁氏書畫題跋記》有兩種：一載於《浙江省第四次鮑士恭呈送書目》，一載於《兩淮鹽政李呈送書目》。前者爲知不足齋寫本，後者爲汪森作序之鈔本。據《四庫提要》可知，館臣鈔錄所據爲兩淮鹽政采進的汪森序抄本。

案，汪森，字晋賢，號碧巢，休寧籍，桐鄉人，貢生，仕爲桂林通判，調太平，遷知鄭州事，未赴，居母憂。有詩文集《小方壺存稿》十八卷，朱彝尊爲作序。另有《碧巢詞》《月河詞》行世。朱彝尊云：『晋賢居桐鄉，築裘杼樓，積書萬卷其上。而哲昆周士治別業鷗波亭北，令弟季青僑居雉城，往來酬唱，不出户庭，名流秀望，企其風尚。家藏宋元人詞集最多，取而研究之，故其詞能標舉新異，一洗花間草堂陋習。』[2]考其兄汪文桂，字周士，一字鷗亭，貢生，官内閣中書，有《鷗亭漫稿》。[3]其弟汪文柏，字季青，號柯

① 清朱彝尊撰《曝書亭集》卷三九《小方壺存稿序》，《四部叢刊初編》影印清康熙刻本。

② 清王昶《國朝詞綜》卷一一引，清嘉慶七年王氏三泖漁莊刻增修本。

③ 徐世昌輯《晚晴簃詩彙》卷四〇，民國退耕堂刻本。

庭，官北城兵馬司正指揮，有《柯庭餘習》。① 可見，汪氏一家皆有文名，而汪森尤以擅詩詞爲時所稱。吟誦之餘，汪森尚致力於搜輯鈔傳稀見文獻，見於《四庫》著録者即有數種，顯者如《粵西詩載》二十五卷、《文載》七十五卷、《叢載》三十卷，即是汪森官桂林府通判時，以粵西興志闕略殊甚，考據難資，故取歷代詩文有關此地者，詳搜博采，記録成帙，歸田後又借朱彝尊家藏書薈萃訂補而成。② 又如朱彝尊《詞綜》三十六卷，其後六卷即汪森所補，汪森作序以弁其首。此外，《四庫》著録者尚有《梅山續稿》十七卷（汪森序）、《方壺詞》三卷、《水雲詞》一卷、《冬關詩鈔》六卷（汪森序）。而《郁氏書畫題跋記》亦是汪森整理舊籍之一種。

四庫本之外，清人徐乃昌藏舊鈔本是鈔本中唯一有影印本者。此本現存國家圖書館，共二十四卷，每頁九行，每行約二十字，注文小字雙行。此本較之四庫本，保存了數條郁逢慶的收藏題記，其卷一末有『崇禎七年甲戌孟冬七日暢叙堂藏』題記，卷二末有『崇禎七年甲戌孟冬七日暢叙堂藏』題記，卷三末有『崇禎甲戌仲冬三日義墨堂藏』題記，卷四末有『崇禎甲戌仲冬望日義墨堂藏』題記，卷六有『崇禎甲戌季冬朔日義墨堂藏』題記。實則四庫本所

① 徐世昌輯《晚晴簃詩彙》卷四〇，民國退耕堂刻本。
② 清永瑢等《四庫全書總目》卷一九〇，乾隆武英殿刻本。

據汪森藏鈔本原有四則題記①，四庫本抄録時刪去。此本前有目録（四庫本無），内容也較完整，對於校訂四庫本很有價值。

順德鄧氏《風雨樓叢書》本是郁書的唯一印本。此本僅有正記十二卷，每頁十行，每行三十一字，據其牌記，知爲辛亥（1911）八月順德鄧氏依舊鈔本校印，每卷卷末有『順德鄧實校刊』六字，後附前十二卷目録。

此次整理郁書，選取文淵閣《四庫全書》本（下稱四庫本）爲底本，以徐乃昌舊藏清鈔本（下稱徐本）、鄧氏《風雨樓叢書》鉛印本（下稱鄧本）爲校本，另取《珊瑚網》、《清河書畫舫》、《鐵網珊瑚》等書爲參校本，有墨迹傳世者，亦取墨迹作爲參考。②

歷來對四庫本的總體評價不高，我們最初對四庫本也持懷疑態度。然而，將三個版本進行互校時，却發現四庫本在三本中實爲最佳。徐本固然保存了目録，有些文字優於四庫本，但脱漏、訛誤處比皆是。大段的脱漏，如《續書畫題跋記》卷八『虞雍公《誅蚊賦》』一則，脱漏項元汴的題跋近四百字。又如卷一『復州裂本《蘭亭》』一則，其標題及題

①《四庫全書總目》卷一一三《郁氏書畫題跋記》提要云：『又第一至第四卷，每卷之尾皆有崇禎甲戌冬日收藏題記，核其歲月，亦即逢慶所自識。』另周中孚《鄭堂讀書記》卷四八載：『《書畫題跋記》十二卷，《續書畫題跋記》十二卷，嘉興項氏藏舊鈔本……是本雖屬明人舊鈔，而無《前記》末之自識，惟《前記》卷一、卷二、卷十一、《續記》卷一、卷四其卷尾俱有「崇禎甲戌冬日暢叙堂藏」一行，則與兩淮本大異，蓋又別是一本。爲項易庵所藏，故卷端有私印二也。』周中孚據此推測凡有題記者爲郁逢慶自藏之書畫，其餘則爲經眼之書畫。

②《郁氏書畫題跋記》抄本頗多，限於條件，我們於校勘時未能充分利用。不過通過四庫本、徐乃昌藏鈔本、《風雨樓叢書》本三種版本的互校，并結合其他書畫録、書畫墨迹等，郁書正文的訛誤基本上都能得以訂正。

下注『卷首錢舜舉作《賺蘭亭圖》，後題云「鼠鬚注硯寫流觴，一入書林久復藏。二十八行經」凡三十二字，徐本皆脱。此條『繭紙蘭亭世』五字，徐本亦爲闕字。凡此皆可見徐本文字之不佳。鄧本僅有正編十二卷，所據鈔本似亦不佳，文字上整體上也不如四庫本。如丰坊《真賞齋賦》中『雨』『賀』『晴』『書』『時』等字，在《風雨樓叢書》本中分別誤作『南』『賢』『暗』『宋』『月』。①

郁書的價值與闕失

關於此書之價值，前人早有評論。四庫提要估定其價值云：『特以采摭繁富，多可互資參考者，故并録存之，備檢閲焉。』②周中孚《鄭堂讀書記》謂：『所録詩篇爲别集、總集所不載者頗多，亦可資後人參考焉。』③吳壽暘《拜經樓藏書題跋記》稱『可與汪氏《珊瑚網》、孫氏《庚子銷夏記》相頡頏』。④丁丙《善本書室藏書志》也予以『采摭繁富，究可爲伐山取玉，披沙撿金之助』⑤的評價。今人謝巍《中國畫學著作考録》更從輯佚、校勘、鑒定、辨僞等多方面肯定了《郁氏書畫題跋記》的價值：

① 參韓進、朱春峰《〈珊瑚網〉襲録郁逢慶〈書畫題跋記〉考——兼及明代公共編目人的著述困境》，《華東師範大學學報》2015 年第 2 期。
② 清永瑢等《四庫全書總目》卷一一三，乾隆武英殿刻本。
③ 清周中孚《鄭堂讀書記》卷四八，民國《吳興叢書》本。
④ 清吳壽暘《拜經樓藏書題跋記》卷四，清道光二十七年刻本。
⑤ 清丁丙《善本書室藏書志》卷一七，清光緒二十七年錢塘丁氏刊本。

其中頗有可資畫史、畫論、畫法、品品參考者，有可佐證書畫家生卒之材料，有可補畫家之別號及其生平事迹者，又有論畫或述畫法或品評之詩，雖長篇議論者不多，但片言隻語亦有精到者，可資借鑒。前集著錄諸畫多記形式、質地、墨或色、尺寸，以及創作年代、印章等資料，可佐鑒別其畫今有傳世者之真贋，爲學古書畫辨僞者之重要參考書。此外，書中有大量題畫之作，文體有賦、贊、詩、詞、跋、記等等，其中已有若干爲作者本集所收，亦不乏有缺載者，可供編輯宋、元、明三代總集或別集之用，或可資校讎，故詳錄其大要，或可藉此檢索所需資料。[1]

以上諸家均認識到此書在輯佚方面的重要價值，實際上清代以來的諸多總集、別集的編訂均以此書作爲重要的資料來源。如厲鶚《宋詩紀事》自《書畫題跋記》采錄《題米敷文瀟湘圖》詩一首。[2] 陳田《明詩紀事》中亦有多條内容直接引自《郁氏書畫題跋記》。據賀娟對郁書中所錄元代文人作品與《全元文》《全元詩》進行比勘，於二書之外，共得佚文三十三篇，佚詩二十四首，零金碎玉，彌足珍貴。[3]

關於郁書的闕失，余紹宋《書畫書錄解題》有所論列：

兩集所錄書畫碑帖不分類，作者時代亦不順次（惟《前集》十卷後、《後集》十一

① 謝巍《中國畫學著作考錄》，上海書畫出版社，1998年，第397頁。

② 清永瑢《四庫全書總目》卷一五九『《東塘集》二十卷』條，乾隆武英殿刻本。

③ 參看賀娟《郁氏書畫題跋記研究》，西北大學碩士論文，2017年。

卷後俱明人書畫，但亦不按作者時代爲次）。蓋隨見隨録，未嘗加以編次，故體例不能劃一。書畫種類及印章有記有不記，法書原文、名畫題識與後人題跋或頂格録寫，或低一格，或低兩格，俱不一律。而《後集》則并書畫種類、印章等多不記録，似有由他書轉録成之者，非盡出於目睹。……逢慶按語甚少，僅《前集》卷四梁楷畫《右軍書扇圖》、《思陵題畫册》後有之，又卷二米南宫小楷七帖、卷六元鎮《熙雲圖》後各有一條，雖未署名，當亦爲所記者。《後集》則無自跋。①

余紹宋的評論，作爲編者的郁逢慶是難辭其咎的。儘管郁書的編纂存在不少問題，但這絲毫不影響後來者對它的利用。而對於郁逢慶《書畫題跋記》這類著作權不太明晰的著録書而言，爲人參考襲録是不可避免的。萬木春通過對明末書畫著述（包括著録書和日記等）的比較研究，得出了以下結論：『剿襲是明末書畫著述的普遍現象，且不論其道德與否，這個現象至少説明當時的鑒藏家之間存在的共同話題，而且對彼此的意見也相當關

① 余紹宋《書畫書録解題》卷六，民國二十一年國立北平圖書館鉛印本。郁逢慶對於所見的所有法書名畫并非完整著録，對於題跋較多的書畫作品，郁逢慶只著録了部分名家的題跋，其餘則省而不録。因此，某些題跋未經《郁氏書畫題跋記》一書保存下來，這既不利於文獻資料的保存，又不利於書畫研究者了解書畫作品的原貌，實爲可惜。《續書畫題跋記》卷四『蔡忠惠公進謝御賜詩卷』一條，依次載有蔡襄、米芾、文及甫、三吴禪客、汝南謝克家、鮮于樞、吴興趙孟頫、豫章胡儼、盧陵解縉、新安吴牧、長洲吴寬的題跋。此條之末尚有會稽宋洎、會稽劉真、尹昌隆、浦江趙友同、夏原吉五人題識，但因五人題詞内容太多，郁逢慶在此處徑下按語『以上五人，詞多不録』。《續書畫題跋記》卷五『趙集賢林山小隱圖』一條，落款『大德八年十二月二十日，子昂』，後録有《林山小隱叙》，吴郡徐霖子仁『郁逢慶亦用小字按語『詞多不録』。《續書畫題跋記》卷八『虞雍公誅蚊賦虞伯生書』一條，郁逢慶又小字按語『文多不録』。此類情況，在《續書畫題跋記》中多次出現。

注。[1]郁逢慶的《書畫題跋記》便爲同時的汪砢玉關注，如前揭『郁嘉慶致汪砢玉』札後汪氏跋語所云『叔遇至今神明不衰，每示所録題跋』，郁逢慶對於同有書畫之癖的後進汪砢玉極爲友善，不惜將自己費心鈔録的書畫題跋坦誠相示。

整理體例

書畫録之整理，有幾個問題較爲麻煩，首先是異體字保留與否的問題。關於異體字，已印行的幾部書畫録整理本，多保留原貌，本書則酌改爲通行繁體字。因書畫録在鈔録（或轉鈔）時早已作了轉寫，如《郁氏書畫題跋記》卷二所載『宋燕穆之山居圖』，其中趙壽跋語中『雙樹』，在故宮博物院所藏原迹[2]作『霅樹』；釋慧曇跋中『一箇歸舟』，在原迹中作『一个歸舟』；妙玄子跋中『笑』，在原迹中作『咲』，等等。因此，如果欲考求字形，恐怕還得去看原迹，書畫録顯然已經轉寫，失去字形原貌了。

其次是整理版式如何做到眉目清晰的問題。郁逢慶在鈔録時，於同一作品的先後題跋，多作區分，後跋者往往低兩格抄録，但也不盡統一。整理本據四庫鈔本將原作中作者之詩文題識及當時跋語用宋體排版，後來之題跋則用仿宋體。如此則眉目稍清，便於閱覽。此

① 萬木春《味水軒裏的閒居者：萬曆末年嘉興的畫畫世界》，中國美術學院出版社，2008年，第168頁。
② 《宋畫全集》編輯委員會編《宋畫全集》第一卷第一冊，浙江大學出版社，2008年，第90頁。

外，文中小字多爲注釋文字，或注典事，或注字號，此次整理多仍其舊。然前賢自書己名在原迹中多爲小字，今整理本一律改爲大字，以求文字整飭。小字屬印文内容者，則加引號，以與其他注釋文字區别。

筆者整理此書，有兩重因緣：一則因書畫録爲書畫文獻之重要形式，能爲書畫學的研究提供方便。二則因書畫録中保存的文學資料極爲豐富，可爲古代文學的研究提供不少『在場』的信息。因爲書畫録中保存的題跋、唱和之作、信札等，一旦離開其文學發生場域，讀起來不免味同嚼蠟，而置於特定的時空中則生動而鮮活。

書末列附録兩種，其一是徐乃昌積學齋藏鈔本與《風雨樓叢書》本《郁氏書畫題跋記》卷首的目録，其中對於書畫作品的稱名與原迹上的標題頗有不同，大概是爲了顯得簡約整齊，因此對較長的標題進行了省略，今人似可藉以獲知前人對於書畫名作的省稱。不過二本目録也偶有脱漏，有些條目也作了歸併。其二是清代以來目録學著作對《郁氏書畫題跋記》的著録，可藉以考見前人對此書的評價以及此書的版本、流傳情况。

最後，對於西北大學賀娟、楊萌同學在整理過程中提供的幫助表示感謝，對於本書責編雍琦兄的特别信任也敬致謝忱。

二〇一八年三月十五日趙陽陽記於長安師魯堂

目 録

書畫題跋記卷十一

書畫題跋記

書畫題跋記序

右《書畫題跋》十二卷，爲禾郡逢慶氏編輯，其後序云：『余生長江南，幸值太平之日，游諸名公間，每出法書名畫，燕閒清畫，共相賞激，因録其題咏，積數十年，遂成卷帙。』是編蓋訂於崇禎七年也。噫，亦難矣哉！夫古人名迹，非若經史子集之有板本可以行世而垂後，所賴以傳者，非絹素楮墨之能不朽也。或近而數百年，遠而數百年，臨摹既久，以僞亂真，古人之精爽隨世湮淪，良可唱嘅。是以宏覽博物之士，或徵之同時，或考之異代，單詞片翰，足以表章前人之遺墨者，莫不筆之卷軸，載在著述，使淵雅者樂其搜羅，討論者悉其真贋，庶良工苦心不没於後人之紕謬。此集録爲古今商訂之一助也。余往與司農曹溶氏論古法書名畫，謂千載而下孰辨其真僞，司農言：『甲申三月，余留京師，內府所藏名迹爲人捆載而棄於道路者，充塞街巷。予遣人羅致，日夕縱觀，別其妍醜而第其甲乙，余豈與昔賢同時，安能必前人之不我欺哉？其所見者廣，則辨之益篤，以此差自信耳。』又言：『往哲題跋，語必矜貴，論有確據，非意爲去取，漫加褒貶也。』初得是編，繼得續編十二卷，而合諸司農之言，其有以啓予也夫。逢慶姓郁氏，字叔遇，別號水西道人，嘉興人也。康熙己巳重午日，休陽汪森題。

書畫題跋記卷一

宋搨淳化祖石刻法帖六卷 華中甫家藏。

世傳《淳化帖》爲法帖之祖，然傳刻蔓衍，在宋已有三十二本，其間刻搨工拙，楮墨精粗，雖互有失得〔一〕，而失真多矣。然《淳化》祖刻在當時已不易得，劉潛夫嘗得李瑋家賜本，謂直數百千，其重如此，況後世乎？前輩辨此帖凡數條，皆有證據，今非但不可見，雖見亦無據以爲辨矣。無錫華中甫偶得舊刻六卷，相傳爲閣本，而銀錠摜痕，隱然可驗，楮墨既異，字復豐腴，至於行數多寡，與今世傳本皆不同。第六卷内宋人朱字《辨證》五條，筆迹精好，類蘇書，但其間有『黃辨』等字，疑爲黃長睿。長睿，宣、政間人，出坡公之後，不宜引以爲據也。然余考長睿所著《法帖辨》，與此又似不同，豈別一人也？寡淺無識，不敢自信，漫記如此。然此帖要非尋常傳刻本也。

第七卷朱書辨證十一條。第八卷無朱書。第九卷無朱書。正德己卯五月望，衡山文徵明題。

續收淳化祖石刻法帖三卷

余生六十年，閱《淳化帖》不知其幾，然莫有過華君中甫所藏六卷者。嘗爲考訂，定爲古本無疑，而中甫顧以不全爲恨。余謂《淳化》抵今五百餘年，屢更兵燹，一行數字，皆足藏玩，況六卷乎？嘉靖庚寅，兒子嘉偶於鬻書人處獲見三卷，亟報中甫，以厚直購得之，非獨卷數適合，而紙墨刻搨與行間朱書《辨證》亦無不同。蓋原是一帖，不知何緣分拆。相去幾時，卒復合而爲一，豈有神物周旋於其間哉？昔趙文敏公求古《閣帖》，凡三易而後完，自跋其後，謂雖墨有燥濕輕重，造有工拙，皆爲淳化舊刻，然則公所得固非一類也。豈若此本散而復合，殆猶豐城之劍，有不偶然者，誠希世之珍也。嘉靖九年秋七月既望，文徵明識。

右《閣帖》九卷，隆慶末年歸於吾鄉項少溪公，後於燕京復得一卷，輳〔二〕完十卷。卷首有〔三〕子昂『趙』字印及『雲房清玩』印，尾有『鉅鹿郡圖書』印。聞此帖宋時裝，裱背紙內每每有宋人手簡真迹，尤可寶也。

校勘記

〔一〕 失得，徐本作『得失』。

〔二〕 輳，徐本、鄧本作『湊』，亦通。

〔三〕『有』下，徐本有『趙』字。

顏魯公劉中使帖真迹 在青紙上。

近聞劉中使至瀛州，吳希光已降，足慰海隅之心耳〔一〕。又聞礠州爲盧子期所圍，舍利將軍擒獲之，吁足慰也。

右唐太師顏魯公書《劉中使帖》真迹，著載《宣和書譜》，南渡後入紹興内府，至元丙戌，以陸柬之《蘭亭詩》、歐陽率更《卜商帖》真迹二卷易得於張繡江處。此帖筆畫雄健，不獨與《蔡明遠》《寒食》等帖相頡頏，而書旨慷慨激烈，公之英風義節，猶可想見於百世之下，信可寶也。三月十有二日，大梁王芝再拜，謹題於寶墨齋。

北燕喬簣成仲山觀。

顏太師之書，世不多見，不肖平生見真迹三本：《祭姪季明文》《馬病》及此帖。《祭姪》行草，《馬病》行真，皆小。而此帖正行差大，雖體製不同，然其英風烈氣見於筆端一也。此語豈可爲不知者道哉？鮮于樞拜手書。

魯公書存世，嘗見《李光顏太保帖》《乞米帖》《馬病帖》《頓首夫人帖》《祭姪季明文》《允南母商氏贈告》《昭甫告》，并此八本。觀於此書，端可爲鈎如屈金，點如墮石。東坡有云『書至於顏魯公』，誠哉是言也。時大德九年歲在乙巳冬十月廿五日，集

六

賢學士、通議大夫張晏敬書。『張晏私[一]印』『逢山彦清』『端本家傳』『裹國張氏』，皆朱文。

《瀛州帖》視魯公他書特大，而凜凜忠義之氣，如對生面，非石刻所能髣髴也。余

生平獲見真迹二，《小字麻姑記》與此耳。嘗有云：『桃源在何處？乃見世道污。所以

顏魯公，細書《麻姑記》。』事近荒忽，特賢者適嬰多虞；世降俗陋，假異境以明其志。

殆有托而云然[二]。維魯公忠貫日月，功載旂常，固不待善書名於代，況筆精墨妙若是

耶？昔桓彝渡江，傷晉之弱，及見王導輩語，則知有托足之地。余於是觀公翔禽之快，

亦知夫唐爛未息歟！史侯處厚，尚義士也。曠歲月而得之，既得之，非尚義者不出

示，非其人處厚知所尚哉！錢唐白珽謹題。『白珽玉父』白文，『湛淵子』朱文。

右唐魯郡開國公、太子太師顏真卿字清臣書《劉中使帖》真迹，四十一字。公嘗

學書於張旭，得屋漏雨法。衍遊京師，覽公書最多，衍之所藏《送辛晃序》《顏昭甫》

《殷夫人》二誥，《爭座後帖》《朝回馬病帖》，皆經宣和、紹興御府。然俱未若此帖

之雄放豪逸，豈特入季明之室，將與元氣爭長。昔人云：『書一藝耳，苟非其人，雖

工不足貴也。』惟公可以當之。至大己酉中秋日，拜觀於蘭谷大卿史侯之第，蒙城田

衍題。

太平之日，生長京師，乃得會觀諸公法帖，故能考其筆法，辨其真偽也。如顏書，

且勿論碑本，今專審其墨迹，如《乞米》《李太保》《馬病》，皆真行。《祭姪文》行草，

字如錢許大。四帖相若，皆白紙。《頓首夫人》行書，澹黃紙，字亦錢許大。《昭甫告》

正書，甚嚴整有力，白紙，字亦錢許大，全肖碑刻。《允南母告》，寸五大字，筆力不

及，白紙。此《劉中使帖》字最大，觀其運筆點畫，如見其人，端有閒捷慨然效忠之

態，真希世之寶也。時於明窗净几，展玩之餘，收卷三歎。後之學書者，非不屬志，

米芾所謂『心會而手不遂』也。飲中嘗用東坡硯、山谷墨，敬書於勸學齋。張彦清重題。

早來左顧匆匆，不獲款曲，甚媿。承借顏公帖，適歸，僕馬遑遽，不及詳閱，姑

隨使馳納。他日入城，更望帶至一觀，千萬千萬。簽頭亦伺後次，不悉。徵明頓首，

中甫尊兄。

右顏魯公《劉中使帖》，徵明少時嘗從太僕李公應禎觀於吳江史氏。李公謂：『魯公

真迹存世者，此帖爲最。』徵明時未有識，不知其言爲的。及今四十年，年踰六十，所

閱顏書屢矣，卒未有勝之者。因華君中甫持以相示，展閱數四，神氣爽然。米氏所謂『

忠義映發，頓挫鬱屈』者，此帖誠有之，乃知前輩之不妄也。帖後跋尾六通，首王英

孫，次鮮于太常，又次張彦清、白湛淵、田師孟，最後亦彦清書。蓋此帖曾藏彦清所，

後易於英孫耳，觀跋語可見。考英孫所跋，歲月宜在後，不知何緣出諸公之前？初疑

裝池之誤，欲令改易，而張公鈐印宛然不可拆裂，姑記於此，以俟博識。嘉靖九年庚

寅菊月望日，徵明識。

鮮于伯機題《祭季明文》：『天下法書第一，吾家法書第一。』此又題《劉中使帖》。

漁陽筆法，信有所自，名不虛得，此卷余已刻之《戲鴻堂帖》中。董其昌觀，因題。

〔一〕私，原本作『和』，據鄧本改。

〔二〕『有托而云然』五字，徐本、鄧本作『子欲居夷也』。

倪元鎮松亭山色圖

阿翁好讀《閑居賦》，桃李春風滿庭戶。時與華陽道士行，還鄰甫里先生住。寶净僧居共齋粥，已看富貴如風霧。我來三宿夜連牀，行路荆榛歲將暮。壬子九月十九日爲潘翁仲輝寫《松亭山色圖》，并賦七言，題右方。瓚。

華屋不能留此圖，秀色今來照書戶。夸父空將碧嶂移，羽人仍在丹丘住。非人玩物物玩人，老墨重披眼迷霧。門前桃李換春風，只有青松自遲暮。人往物移，今爲淮陽趙文美所得。文美號賞識，其致重將逾於前而保於久也。雲林先生戲墨，在江東人家以有無爲清俗。此筆先生疏秀迭常，然非丹青炫耀，人人得而好之於此，而好者非古雅士不可。

此圖寔吾蘇貴游家物，嘗目擊其人之愛護比珠玉。

先生之道，殆見溢於南而流於北矣！文美持來求跋，因次先生韻爲詩，庸寓夫得失之歎云。長洲沈周。

雲林惠山圖

至正五年三月八日，玄素先生來林下。瓚乃賦詩曰：『吳淞江水春映空，浪波沄沄霞影紅。耕田鑿井居其左，令我長懷甫里翁。夢見維舟江畔柳，剥啄敲門散杯酒。整冠起接平生歡，石逕蘭芳重攜手。』雨後共行林下，正[一]見惠山先生，命瓚寫之。畫訖，因書此詩於上。張外史、陳先生見之必大笑也。倪瓚記。

佳樹陰森欲礙空，畫成夜落燈花紅。絶憐帶經自鋤者，未忍竟別天隨翁。分湖春雲散高柳，湖水微茫緑于酒。翁歸天末見青山，臨風莫負揮絃手。陳方用元鎮韻。

《惠山圖》紙墨如新，世不易得。又雲林書法最工，筆意嚴整，畫中之最上乘也。名下有白文『倪瓚之印』，畫邊有朱文『雲林』二字印。玄素先生，陸玄素也，居吳淞江之上。

校勘記

〔一〕正，原本作『止』，據徐本、鄧本改。

王叔明華溪漁隱圖 紙上潤幅。

禦兒西畔雪溪頭，兩岸桃花綠水流。東老共酤千日酒，西施同泛五湖舟。少年豪俠知誰在，白髮烟波得自由。萬古榮華如一夢，笑將青眼對沙鷗。黃鶴山中樵者王蒙敬爲玉泉尊舅畫并賦詩于上。

終日垂竿古渡頭，時人誰識舊風流。暫依此處種桃者，還憶當年載藥舟。對景使人懷用、綺，入山容我問巢、由。得魚沽酒共妻飲，一醉忘機笑狎鷗。郯良次韻。

王叔明竹趣圖

僕暇日爲郡曹劉彥敬畫《竹趣圖》，甫畢，而一峰黃處士見過。僕出此求印正，處士以爲可添一遠山并樵逕，天趣迴殊，頓增深峻矣。時省郎耿君督兵華亭，索僕畫甚急，思拙筆弱，頃刻不能就，用輟此奉獻。吳興王蒙謹題。

叔明公子，文敏公之外孫也。天姿神品，其於翰墨深入晉漢，至於鑒裁，尤所精誼，漚波之宅相，非子而誰耶？至正壬辰冬，公望。『一峰道人年七十三』。

宋人手簡十七條　在楮上

綏頓首度支學士：近奉宴言，深慰勞答，忽承手札，曲示勤私。既及吳中碑本及藤帽、茶一奩，傷費頗多，不敢辭拒，但增靦佩之至。謹因來介［一］，輒奉片幅爲謝。綏頓首，四日。名上有『宋綏公垂』朱文印。

清臣啓：近遣一幹，隨府伉持書，并録覽二書，同詣銓下，計已呈露。數日前追胥自彼還，辱手教，歲不我與，忽焉隆夏，言念出處，光景載環，夷險均之，政如宿［二］昔天休。蹈道深篤，報上忠純，樂職裕人，無有內外。顧爲簡書所縛，不得車騎相過，此可恨耳！生拙守退，伏［三］盍族尸餐，閒齋畫眠，後池晚飲，惟性所適，頗無覊牽。長社櫟之扶疏，同海鷗之放逸，故人不爲念也。清臣頓首，五月十八日。

承示諭張恢者，鄉以明公昆玉世契之厚，待之以禮，不謂全不循理。竊恐仰玷盛德，然亦欲小警大戒，可以完其出處，諒唯深察，公文如命，頒下縣鎮矣。衡悚息。

希啓：前日辱屈臨，感刻，感刻！歸聖兄弟并入開寶，睿遂當獨牒，奈何！天清一室速治之，開寶舍亦望令人諭主僧，且那與小子虜并一二親情同處也。恐見令姪般出，便據之也。兼舉子紛然，不可不先慮之也。阻於面奉，先此布一二。希頓首，完夫府判朝奉學士兄，十四日。

二三

之奇啓：知遂往法濟，不勝依依。長安酥二个，葱雀鮓二罐，水梨、鳳棲梨各十枚，

小藥少許，聊薦賓盤，幸冀容納。以鞫大獄，不果拜違，愴恨之懷，不能勝述。乍遠乞保

重，不備。弟之奇再拜九兄知府郎中。

逵啓：辱七月五日賜教，承已西上。今想對還，當有休嘉也。

逵山間粗知，兒女來歸已餘月，老年如夢寐間爾。未緣款晤，千萬爲國加愛，加愛！

福。適自局至家，親賓紛然，逮今未定。且夕專得面拜，使還，不備。燾再拜

不宣。逵上穎叔制置大夫閣下，八月六日。

燾再拜：昨夕幸得侍坐，早來廷中，瞻望顏色，不款奉告，伏審晚刻，尊候萬裕，改

月自當至左右。

五伯父大夫、伯母縣君座前。

煜啓：久疏修問，秀州道中賢子見過，傳雅誨，極荷意愛之厚，且承燕閒多適，氣宇

泰然，至慰，至慰！比欲詣邑，圖一笑之樂。屬治行迫窘，惊賴不釋，不克如願，但向風

快快無已。劇寒，唯以時自全，保固壽福，瞻禱，瞻禱！煜再拜致政太保太初兄執侍，

二日。

夢得叩頭：人至，辱教示，審聞頓暄動止安健，良深慰荷。冗幹極荷留念，悚悚，不

知幾時定可還日，遲面款。入此月來，淚眥頓昏痛，作字絕艱，強勉附報，草草。餘惟珍

愛，不次。夢得叩頭，季貢貢元親契。

商英惶恐：女夫王濤之蒙收錄，八月七日已解商水任，薦格餘溢，遂可改京。商英受賜，與王氏均等。今第二女夫楊開還蜀，輒令請見，恐或下問河東北閫事，蓋楊生從商英者二年矣。伏恐上知。商英惶恐再拜。

邦彥頓首啓：前日特辱降顧，閒冷之中，倍增感激。負荷屛迹，造謁不遑，第深悚惕。邦彥頓首啓。

青谷德止：夷塗勿抛控，抛控馬多失。挹水勿極量，極量器多溢。安史起天寶，轉戰竟奔北。辭臣獻頌詩，要垂萬世則。一字堪白首，大書仍深刻。誰作《浯溪圖》，千里在咫尺。飛湍如有聲，旁匯浸層碧。巉絕半巖間，髣髴見鳥迹。不覺加手磨，真恐苔蘚沒。國姓前後異，天運古今一。向來文武才，坐籌或操筆。種種皆可稱，俯仰重歎息。願君寶此圖，置之丹粉壁。昔人如可作，想像壯胸臆。

攄頓首啓：比不承誨，下情渴仰。知數辱顧訪，皆失迎對，但深愧感。蒙教，伏審晚來尊候萬福。岷刻已領，蚤暮當卜祗詣，遽中馳此拜復，不宣。攄再拜右司彥和尊兄座前。

世忠咨目頓首啓運使直閣侍史：近間言誼，良勤懷向。北辰春雨，伏惟漕輓餘閒，台候曼福，少懇。近得旨，以本司官兵二月下旬以後券食錢未有準擬，權於貴司兌撥錢應副，已有公文奉聞。今去支期不遠，敢煩頤旨，速爲兌撥錢三十萬貫，告爲嚴戒所屬，星夜起發，得二月中旬内到軍前，以濟急闕，俟朝廷降到錢，即便發還也。千萬千溈，悚仄！未

閒，自愛，不宣。世忠咨目頓首啓，運使直閣侍史。

說拜問：門內眷聚，伏想長少均協多慶。賢壻以未接識，不及別狀，孥累輩乘二巨艦，轉江入淮甸，頗遲，今猶未至。次第經由高沙，兒輩若知良臣在彼，必往請見。大兒子近堂差泰州如皋監鹽，偶得見闕，便來赴官，朝夕先過此相聚數日，而後之任。仲子調真州推官，尚有一年闕。叔子嶽祠滿已一年半，未得赴部，同二季隨骨肉俱來。賢嗣昆仲一一均福。說拜問。

琚伏自廿二日具稟報之後，深慮旨揮[四]未到，勢不容留，遂將牌印牒以次官權管，姑作急難，給假起發。方登舟間，忽領珍染，寵示省劄，如解倒懸。感佩特達之意，無以言喻，即星夜前邁矣。瞻望鈞光在邇，茲得以略，切自炳照。琚惶恐拜覆，觀使開府相公尊兄鈞席。

前日入寺觀牡丹，不覺已謝，惜其穠艷，故以詩懷之。敢冀見和適上。牡丹乘春芳，風雨苦相妒。朝來小庭中，零落已無數。魂銷梓澤園，腸斷馬嵬路。盡日向欄干，踟躕不能去。

右宋賢劄子十七帖，皆一代名流鴻望、魁壘英臣之筆。往歲客燕山，嘗從朱忠禧公綠蔭亭中閱此。朱公好古，家藏名迹甚富，每愛惜此册，以爲劉公一札，可當十部。從事諸賢濯濯，單言片翰，并有弘致，非近世雕蟲之士所能比肩。忠禧化去未久，圖

書散落，此册爲粥〔五〕畫人持至江南。思重參軍見之悽惋，遂出重貲購之，命余題册尾。余與思重皆忠禧文酒之客，覩此不勝人琴之感，非徒以諸公手澤之故耳。王穉登書。

右宋賢十七札，首名綬者，宋宣獻公也。名上有朱文印曰『宋綬公垂』。公以楷名於宋，今札亦是正書，遒勁有法。清臣者，葉學士道卿也，蘇之長洲人。衡者，章待制子平也，浦城人。二公天聖、嘉祐時人。希者，林子中也，閩人。之奇者，蔣穎叔也，草法老勁，似王荆公。逵者，不知何人，其札乃與穎叔者，故次於此。燾者〔六〕，劉無言也，行草出入蘇黃，而風趣盎溢。山谷云：『令天假以年，江左又出一薄紹之矣。』殆非虛言。夢得者，葉石林也，書法與停雲所刻正同。商英者，張天覺也，書與語皆不免俗透，末後句者固如是耶！邦彦者，周美成也。攄者，林彦振也。二公書俱類蔡元長，豈氣類相似耶？世忠者，韓蘄王，良臣也，史稱『目不知書，晚忽有悟，能作字，工小詞』。此狀〔七〕與運使借錢者，時尚在軍中，或出佐史手，正書有蘇長公風致。說者，吳傳朋也，李清照《金石錄後序》云：『尚餘五七簏，盜穴壁取去，爲吳說運使賤價得之。』即此也。琚者，吳居父也，行草逼肖米元章，若不視其款，未有不以爲元章者。適者，水心居士葉正則也，嘉王之立，實發於公，以與趙丞相議不合，即拂衣歸。水心詩早已精嚴，晚尤高古，今詩亦淡宕可愛，書法蔡君謨而自具風骨。中

間名煜者，爲青谷德止者，皆不知何人，書亦可觀。此册舊爲朱忠禧物，後爲談岳山

參軍名志伊、字思重者得之，後又轉入汪景辰家。今年秋王越石舫中見之，余極愛劉

無言、吳居父、葉水心之札，遂易得之，略疏其人於後，愧疏陋未能遍考，以竢世之

博雅者。崇禎甲戌年秋九月，閒止居士曹函光書。

校勘記

〔一〕來介，鄧本作『來价』，亦通。

〔二〕宿，徐本、鄧本作『夙』。

〔三〕伏，原本作『仗』，據徐本、鄧本改。

〔四〕旨揮，徐本、鄧本作『指揮』，誤。此『旨揮』指帝王之詔敕、命令。

〔五〕粥，徐本作『鬻』，亦通。

〔六〕者，原本作『名』，據徐本、鄧本改。

〔七〕狀，徐本、鄧本作『札』。

唐韓滉五牛圖 此六字宋徽廟金書題籤，畫在黃麻紙。

余南北宦遊於好事家，見韓滉畫數種，集賢官畫有《豐年圖》《醉學士圖》，最神。

張可與家《堯民擊壤圖》，筆極細。鮮于伯機家《醉道士圖》，與此《五牛》皆真迹。初田師

孟以此卷示余，余甚愛之。後乃知爲趙伯昂物，因託劉彥方求之，時伯昂欣然輟贈，至元廿八年七月也。明年六月，攜歸吳興重裝，又明年濟南東倉官舍題。二月既望，趙孟頫書。

右唐韓晋公《五牛圖》，神氣磊落，希世名筆也。昔梁武欲用陶弘景，弘景畫二牛，一以金絡首，一自放於水草之際。梁武歎其高致，不復强之，此圖殆寫其意云。子昂重題。

此圖僕舊藏，不知何時歸太子書房，太子以賜唐古台平章，因得再展，抑何幸耶！延祐元年三月十三日，集賢侍讀學士正奉大夫趙孟頫又題。

善相馬者，不於驪黃牝牡而於天機，余謂觀畫亦然。海虞鄒君君玉示余《五牛圖》，有步者、齕者、縱踷而鳴者、顧而䑛者、翹首而馳者，其天機之妙，宛若見之於東皋西塾間，亦神矣哉！吳興趙文敏公以爲唐韓晋公之所畫，品題再三，至稱爲希世名筆，蓋有得於此矣。君其寶之！至正十二年春二月七日，魯孔克表跋。

唐曹霸玉花驄圖

米元章小行草書杜工部《丹青引贈曹將軍》。元祐戊辰，獲觀於才翁之子及之，對紫金浮玉書。米黻。

廣平程鉅夫觀。

高秋風起玉關西，踏鐵歸來十萬蹄。貌得當時第一匹，昭陵風雨夜聞嘶。雍虞集題。

蘇東坡公墨竹一枝 在白宋紙上，左款唯一軾字，參詩上有元人袁桷題。

君不見昔日眉山草木枯，儒宗毓秀生三蘇。坡翁文藝更瀟灑，興來畫竹世所殊。一枝一葉有生意，虛簷烏鵲驚相呼。風晴落落疑戞玉，雨潤將將[一]欲流酥。相去於今數百載，宛然遺墨懸座隅。況乃忠惠舊藏物，珍寶直與天壤俱。袁桷。

校勘記

〔一〕將將，鄧本作「鏘鏘」，亦通。

復州裂本蘭亭 卷首錢舜舉作《賺蘭亭圖》。

後題云：「鼠鬚注硯寫流觴，一入書林久復藏。二十八行經進字，回頭不比在塵樣。吳興錢選舜舉。」

右復州裂本《蘭亭》，雁行《定武》，宋理宗賜賈平章一百十七種，此其一也。天台

陶宗儀記。

趙子崧觀於盧陵凌波閣，伯慈、伯武、伯起侍，戊申歲中元日。

世傳唐蕭翼賺《蘭亭》事，爲古今美談，殊不知辨才之愛是書，猶太宗之愛是書也。即其事而觀之，辨才以愛帖之私，給[二]朝廷以無有，是誠欺君也。蕭翼取之以詐，而不以正，是亂國法也。太宗一時欲得是書，不能絕蕭翼欺詐之舉，可謂胥失之矣。後世相傳以爲美談者，蓋由是書爲絕世之寶，得以掩其一時之弊耳。雖然，太宗能推己以恕辨才之過，賜以穀粟金帛而不加之罪者，可謂一代人君之至德矣。然後世未嘗稱之，而乃以蕭翼之詐爲美談，識者少之。因見吳興錢氏所藏，故不能不辨。嚴陵邵亭貞。

繭紙蘭亭世絕倫，蕭郎小點給驚人。錦標[三]牙軸今安在，迴首昭陵迹已陳。臥雲散僧無本可住。

使星東犯斗牛來，猿鳥忘機豈見猜。莫笑老僧藏不得，昭陵玉匣有時開。桂衡。

書生設計深如海，開士珍藏重若[三]山。不道當時俱詐惚，翻成佳話落人間。集慶淨曦。

蕭翼辭京奉德音，辨才識淺墮機深。雖然賺得《蘭亭帖》，未合君王好事心。姑蘇釋德謙。

己未夏五過廬陵，觀《蘭亭》褚摹真迹及此復州搨本，皆海內罕物。董其昌題。

《蘭亭帖》爲趙子固、子昂題品者，如昇山、獨孤、東屏三種，後世詫之爲奇，要自不免耳食。如越石此本絕勝，乃作空谷之蘭，不知經吾輩品題，亦復爲茲帖長價否？其昌再題。

校勘記

〔一〕給，鄧本作『詒』，亦通。

〔二〕標，徐本作『幖』。按『幖』通『標』，指書卷，『標』則同『裱』，當以徐本爲是。

〔三〕若，鄧本作『似』，亦可通。

梅道人竹卷

竿竿有參差，葉葉無量限。不根而自生，換却諸天眼。梅沙彌奉爲松巖和上助喜，至正春三月也。

吳郎平生真不俗，千畝琅玕在渠腹。有時寫出與人看，葉葉枝枝動寒綠。之子愛之如千金，袖中戞戞鳴玉音。莫教風雨化龍去，明日葛陂何處尋。洪武二年七月二十二日寫於凝翠樓。雪山文信。

虛心待我不嫌貧，齋下從來獨此君。風送蕭騷和雨響，月將濃淡向窗分。森森碧玉垂蒼葆，鬱鬱寒梢拂翠雲。畫靜清陰消溽暑，涼生枕簟更殷勤。古汴趙奕題。

吳仲圭墨竹初學文湖州，運筆雖熟而野氣終不化。此軸爲松巖禪師所作，巖之族孫，生苦晚而不及見，今寶此軸，其能永思者歟？繫之以詩，空向琅玕節下題。想見百年承雨露，縣縣蔭到子孫枝。湛然靜者惠鑑。

孫弘宗藏主請題。予[二]與仲圭，松巖皆故人也，交[三]游既久，覽此不能無慨然。宗雖族孫，懷人幾度詠淇詩，

自湖州出，淇澳詩從衛國傳。迴首百年成一夢，三生莫負舊情緣。延陵夷簡。

梅花庵裏散花天，翠袖佳人色共妍。居士不緣曾示疾，此君端解替談禪。峋山派

校勘記

〔一〕予，徐本、鄧本作『余』。

〔二〕交，原本作『天』，據徐本改。

曹雲西山水 　正書『雲西老人』四字，畫額有五人題。

旭日耀蒼巘，翠嵐生嫩寒。幽人詩夢醒，清響得松湍。會稽王元章。

烟鍾隱隱起蒼茫，嶺日分輝到草堂。昨夜前山春雨過，小橋流水落花香。會稽全美。

碧雲消盡好山多，茅[一]屋春深長薜蘿。行處聽來心自愜，野禽啼罷野樵歌。巽志生。

朱文『劉宗器印』。

文『鄭明德』。

筆底江山不露鋒，茅茨十尺倚長松。采芝空谷歸何晚，知在晴雲第幾重。遂昌山人。白

晴旭流輝耀翠微，蘿煙開處啓荊扉。澗橋兩兩提筐子，疑在深林采藥歸。武林顧易。

校勘記

〔一〕茅，徐本、鄧本作『茆』。按，『茆』同『茅』。

趙承旨停琴撥阮圖 雙幅絹，堂畫。

重青綠雲山，巖下正面坐一高士，葛巾深衣，背面坐一高士，黑角冠，撥阮。右有大松二樹，樹旁童子，鴛髻，大袖雙結，手捧石榴一盤。山足多鹿蔥花、樹根。樹旁『子昂』細楷款。大德五年秋八月，吳興趙孟頫作《高逸圖》。

宋搨顏魯公書華嚴[一]帖 卷首有『羅氏世家』印。

真卿承聞[二]大華嚴會已遂圓成，取來日要詣彼隨喜，如何？幸周副老草，不悉。真卿

頓首和南，澄師大德侍者。十日。敬空。

鄴王書府藏記。

楊徽之、蘇易簡、張洎、錢易同觀於玉堂之署。

右魯公書最佳，頃年長安見於羅鄴王之猶子，復舉以遺余，自此當永秘巾箱也。

范質。

襄蒙示魯公真筆，歎服不足，輒書短句。莆田蔡襄。魯公筆迹迹世無倫，棗木傳模多失真。沙河千言宋開府，潁川八段張敬因。華嚴勝會見寶墨，澄師大德彼何人。錦囊玉軸勤愛護，猶可流傳五百春。嘉祐元年十月勝軒書。

校勘記

〔一〕『嚴』下，徐本有『經』字。

〔二〕聞，原本作『間』，據徐本改。

宋搨顏魯公鹿脯帖

陰寒，不審太保所苦何如？承渴已損，深慰馳仰。所檢《贊》猶未獲，望於文書細檢也。病妻服藥，要少鹿肉乾脯，有新好者，望惠少許，幸甚幸甚！專〔二〕馳謁不次，謹狀。

廿九日，刑部尚書顏真卿狀上李太保大夫公閣下。謹空。

惠及鹿脯，甚慰所望。春寒，承美疢〔二〕痊損，更加保愛。真卿有一二藥，煩〔三〕宜常服，謹令持馳納。少間借馬奉謁，不次。二十日，顏真卿狀上李太保大夫公閣下。謹空。

校勘記

〔一〕專，原本作『尋』，據留元剛《忠義堂帖》第一改。

〔二〕疢，原本作『疴』，據留元剛《忠義堂帖》第一改。

〔三〕煩，原本作『頗』，據留元剛《忠義堂帖》第一改。

倪雲林林堂詩思圖

林堂竹樹藹交陰，求友嚶鳴亦好音。弦誦諸生時列坐，邑中宓子但鳴琴。七月廿三日寫《林堂詩思圖》并詩以遺又新茂才。瓚。

宋楊無咎補之畫梅四幀　　後調《柳梢青》辭四闋，在絹素上，長卷。

漸近新春，試尋紅瓃〔一〕，經年疏隔。小立風前，恍然初見，情如相識。　　傳語東君，乞憐愁寂，不須要勒。爲伊只欲顛狂，猶自把、芳心愛惜。　右未開。

嫩蕊商量，無窮幽思，如對新妝。粉面微紅，檀唇羞啓，忍笑含香。休將春色包

藏，抵死地、教人斷腸。莫待開殘，卻隨明月，走上迴廊。一夜幽香，惱人無寐，可堪開匣。右欲開。曉來起看芳

粉牆斜搭，被伊勾引，不忘時霎。

蘂，只怕裏、危梢欲壓。折向膽瓶，移歸芝閣，休熏金鴨。右盛開。欲調商鼎如

目斷南枝，幾回吟繞，長怨開遲。雨浥風欺，雪侵霜妒，卻恨離披。

期，可奈向、騷人自悲。賴有毫端，幻成冰影，長似芳時。右將殘。

范端伯要予畫梅四枝，一未開、一欲開、一盛開、一將殘，仍各賦辭一首。畫可信筆，

辭難命意，卻之不從，勉徇其請。予舊有《柳梢青辭》十首，亦因梅而作，今載此聲調，

蓋近時喜唱此曲故也。

端伯奕世勳臣之家，了無膏粱氣味，而胸次灑落，筆端敏捷，視其好尚如許，不問可

知其人也。要須再作四篇共附此畫，庶衰朽之人托以俱不泯爾。乾道元年七夕前一日癸丑，

丁丑人楊無咎補之書於預寧僧舍。

元柯九思和：

懊恨春初，飄零月下，輕離輕隔。重醞梨雲，乍舒椒眼，羞人曾識。

笑巡簷，早准備、憐憐惜惜。莫是溪橋，攙先開卻，試馳金勒。已堪索

姑射論量，漸消冰雪，重試新粧[二]。欲吐芳心，還羞素臉，猶咨清香。此情

二六

到底難藏，悄默默、相思寸腸。月轉更深，凌寒等待，更倚西廊。

翠苔輕搭，南枝逗煖，乍收漸霙。任選一枝，亂插繁花，快張華宴，繞花千匝。玉堂無

限風流，但只欠、些兒雪壓。折歸相伴，繡屏花鴨。

瓊散殘枝，點窗款款，度竹遲遲。欲訴芳情，曲中曾聽，畫裏重披。春移別

樹相期，漸老去、何須苦悲。人日酣春，臉霞清曉，復記當時。

補之辭翰，稱妙一代，此卷尤佳。其《柳梢青》四闋，可以想像當時風致，勉強

續貂，以貽好事。丹丘柯九思書於雲容閣。至正元年冬十有一月日南至也。

文徵明和：

特地尋芳，含情匿意，春猶乖隔。脈脈佳人，酷令相愛，難通相識。後時定

有逢時，何恁地、先多憐惜。還煞歸休，把儂來興，半途生勒。北枝不

及南枝，一樣樹、春分別腸。勒轉芒鞋，探游近隱，或在僧房。逋仙〔三〕

休較休量，且澆新酒，為爾催妝。曉袂巡邊，風襟立處，略有微香。這場敗

破屋尤多，好則好、疏茆怕壓。不敢臨流，弄珠搔玉，打鴛驚鴨。

東枝西搭，鬭開如約，不遺餘霎。一夜西湖，六橋無路，百重千匝。

昨日繁蘤，今朝欲落，意尚遲遲。弱質消香，餘鬢抱粉，雨掠風披。

興誰期，春轉眼、如秋可悲。更極相思，斷魂殘夢，月墮之時。

文嘉休承和：

寒盡尋春，幾迴衝雪，小橋猶隔。偶過溪邊，瞥然相見，渾如曾識。　　莫教寒

鵲爭枝，恐踏碎〔四〕、瓊瑤可惜。分付東風，且遲開放，悄寒輕勒。

正擬論量，如何開拆，已露新粆〔五〕。欲斂難收，將舒未可，半吐幽香。　　真心

一點難藏，疏籬外、有人斷腸。月色朦朧，攬人魂夢，吟繞迴廊。

竹撩松搭，暖風吹動，不容時霎。萬樹香雲，滿林晴雪，幾重開匣。　　朝來花

底閒行，早已覺、帽簷低壓。恨不折來，幽齋相對，勝添金鴨。

竹外斜枝，香飄點點，懊恨來遲。雪圍瑤林，風吹狼藉，雨打離披。　　枝頭青

子催期，底須怨、笛聲太悲。乍蕊將開，欲飄未墜，俱是佳時。

彭年和〔六〕：

追想前春，孤山風骨，終年暌隔。慣歷冰霜，休言雨露，恍然重識。　　爭誇桃

李成（谿）〔蹊〕，冷淡種、誰人憐惜？枝頭漏洩，珠明玉潔，餘寒猶勒〔七〕。

細數閒量，溪橋茅屋，再探新妝。南枝北幹，已舒還斂，却遞清香。　　翹然風

柳難藏，真個是、鐵石心腸。冰霜苦耐，撩人春燠，試賞前廊。

低披高搭，春明晴昊，遍開晴霎。棲雀爭看，蒸雲罨杳，幾層環匝。　　不須跨

塞來尋，還愁處、風頭雲壓。壺挂青絲，溪移畫舫，驚飛池鴨。

風掃南枝，燕泥將軟，春日方遲。撩亂閒愁，再尋吟伴，且看離披。　　不妨追

數出期，奈何是、開開落落。舊恨新愁，養成青子，忘却幾時。

逃禪梅子四詞，膾炙人口。宋元和之者已多，國朝名公追和不下數十人，予不揣

效顰四章。

校勘記

〔一〕瓃，徐本作『蕾』，按，蕾同瓃。

〔二〕粆，徐本作『裝』。

〔三〕仙，徐本、鄧本作『山』。

〔四〕踔，徐本作『碎』。

〔五〕粆，徐本作『妝』。

〔六〕『彭年和』至『效顰四章』，四庫本無，據鄧本補。

〔七〕勒，原本作『勁』，據和詩韻脚改。

趙氏三馬卷 在楮上。

第一幀，趙文敏公《胡騎御青驪圖》，後題云：『延祐五年九月既望畫於大都寓舍，

子昂。』

第二幀，趙總管《奚官御玉花驄圖》，後題云：『至正十九年歲己亥秋九月畫於龍華寶閣，仲穆。』

第三幀，趙知州《奚官御赤驥圖》，後題云：『至正庚子十月初吉爲雪庭作於錢唐之龍華寶閣，彦徵。』

昱爲雪庭禪師題。

僧房曾見寫驊騮，人已云亡紙墨新。寂漠九原無弔處，至今猶羨執鞭人。驥子生來骨相奇，滿溝汗血落臙脂。空門縱有馱經日，得似牽過白玉墀。廬陵張

右湖州路總管趙公仲穆與其子莒州知州趙彦徵所畫二馬，氣韻精神，各得其妙。總管筆法得曹將軍爲多，知州筆法得韓幹爲重，獨文敏公兼曹、韓而獲其神妙，此所以名重千古，無愧前人。雪庭禪師與總管公爲心交，父子之間同爲知己，王蒙在文敏公爲外祖，總管爲母舅，知州爲表弟，豈敢品題哉！實識悲感耳！王蒙謹書。

松雪當年稱獨步，子孫今日繼遺風。香凝淡墨連錢碧，色染秋毫汗血紅。濟濟奚官顔似玉，昂昂龍種氣如虹。春風滿彎初牽出，對立長鳴冀北空。燕山哈珊沙。下用朱文『子山』二字圖書。

吳興妙筆傳家世，总畫天閑汗血駒。萬里歸來秋露曉，圉人牽去牧龍芻。太守舊圖如璞玉，拾遺新畫抵南金。玉驄已向天閑老，赤驥猶懷萬里心。太倉[一]

哲馬。

郭祐之《題趙文敏畫馬》云：『世人但說[二]李龍眠，那知已出曹、韓上。』文敏見之，謂：『曹、韓固不敢當，使龍眠在，固當與抗衡也。』其自許如此。錫山安君嘗得其子集賢與諸孫彥徵畫馬聯軸，王叔明題其後，并論其父子筆法所出，而尤盛稱文敏得曹、韓之妙。顧卷中無文敏之筆，非關典歟？安君乃別購文敏一馬，標諸手簡，遂成合璧，持來示余，俾題其後。於戲！曹、韓、龍眠盛矣，然其後皆無所聞，豈若趙氏祖子孫三世具[三]於一軸之中，并臻其妙，殆古今一見耳。豈曹、韓諸人所得而擬耶？若安君者，其亦知所尚哉！　安君名圖[四]，字民泰，號桂坡，錫山人。　嘉靖壬辰二月既望文徵明題。

校勘記

〔一〕倉，原作『食』，據徐本改。

〔二〕說，徐本、鄧本作『識』，亦可通。

〔三〕具，原作『且』，據徐本改。

〔四〕君，徐本無此字。國，原作『圖』，據徐本改。

雲林惠麓圖

元鎮寫贈仲明，辛卯十一月二十日。廿二日復從仲明許假此以贈陸信甫，雲林生記。

好畫能官墨仲明，長松磵下濯冠纓。當年小筆今重展，回首蘭陵夢亦驚。仲明，高昌名族也，嘗爲宜興、嘉定二州同知，甚有惠政。余至蘭陵郡，每館於其家，偶寫此圖贈仲明，而陸信甫適至，復取以遺信甫，雖片紙亦可觀也。

至正廿三年八月二日，偶過志學鄉友書齋中，忽以相示，轉瞬十有二年矣。世殊事異，爲之慨然。志學時寓笠澤施氏館中。瓚題。

八月梁谿新雨霽，溪南溪北水交流。徵君滌硯臨池後，貌得灣碕幾樹秋。王蒙。

秋聲吹碎江南樹，政是瀟湘斷腸處。一片古今愁，荒碕水亂流。　披圖驚歲月，舊夢何堪說。追憶謾多情，人間無此清。右調《菩薩蠻》。筠庵王國器。

天末遠峰生掩冉，石間流磵絡寒清。因君寫出三株樹，忽起孤雲野鶴情。虞堪。

葛翁井上久不住，一日披圖生遠思。記得山中有書報，白雲長繞歲寒枝。殷敬。

雲林畫法學王維，氣韻風流或過之。猶記昔年清閟閣，春風吹滿鳳凰枝。西郊唐元。

石磴清泉急，晴山綠樹多。雲林惠山下，風景近如何。袁養福。

曉色淒淒涼雨過，也應草木漸飄零。水邊石畔無人到，惟有長松滿意青。張緯。

王叔明坦齋圖 下有『慎獨清賞』四字。

老來自覺筆頭迂，寫畫如同寫隸書。黃鶴一聲山館靜，道人正是午參餘。坦齋老師出宋羅文紙，命作泉石，老年自是不同，作此應命，不記歲月。黃鶴山人書於坦齋仙館。

陳植號慎獨癡叟，嘗寫江浦樹石，蒼莽疏宕，有子久氣韻。上書一絶云：『無多茅屋滄波〔二〕遠，一半青山竹樹遮。宛似吾鄉荒寂地，直疑割我白鷗沙。』

校勘記

〔一〕『滄波』二字，鄧本作『蒼坡』。

錢舜舉金碧山水卷

目窮千里筆不到，自是餘生坐太凡。一日興來何可遏，開窗寫出碧嵁嵒。

江南北苑出奇才，千里溪山筆底回。不管六朝興廢事，一樽〔二〕且向畫圖開。

校勘記

〔一〕絡，徐本作『落』。

〔二〕礧，徐本作『礑』。

烟雲出没有無間，半在空虛半在山。我亦閒中消日月，幽林深處聽潺湲。

胸中得酒出屠顏，木葉森森歲暮殘。落墨不隨嵐氣暝，幾重山色幾重瀾。

吳興錢選舜舉畫并題。

校勘記

〔一〕樽，鄧本作『尊』。

鮮于伯機行書挂幅

青天無數，白天無數，綠水遠灣無數。灞陵橋上望西川，動不動、八千里路。來時

春暮，去時秋暮，歸去又還春暮。人生七十古來稀，好相看、能得幾度。漁陽困學書。

雲林枯木竹石

籬燈共聽蕭蕭雨，已是摧花二月過。翠竹喬柯渾漫興，硯山忽覺蘇文多。三月二日雨，

宿無礙方丈，元璞長老命寫竹石，寫已并賦以發一笑。是夕，基上人誠藏主賓講師同

集。瓚。

承塵賦鵬已多年，雨木霜筠共愀然。昨日不堪江上過，數聲鄰笛寺門前。雙鶺

道人。

林石蕭蕭聽雨時，爲摹清閟閣前枝。倪迂儻去今何在，東海投竿掣巨緇。翠屏道人。

清詩蕭散疏仍密，淡墨淋漓瘦更肥。三絕真能入三昧，令人相對憶倪迂。每見雲林小幅，未嘗不佳，此紙尤其得意筆也。非得荆、關肯縈者能之乎？

右章憲題在畫額外。

吳仲圭松石圖

硯池漠漠吐墨汁，蒼髯呼風山鬼泣。濤聲破夢鐵骨冷，露影濡空翠毛濕。徂徠千樹老雲烟，湖山九里甘蕭瑟。何當閟此明窗下，長對詩人弄寒碧。至正四年夏四月雨窗，梅道人戲筆。

趙松雪落花遊魚圖

溶溶綠水濃如染，風送落花春幾多。頭白歸來舊池館，閒看魚泳白漚波。延祐三年三月六日，春雨初霽，溪光可人，乘興作《落花遊魚圖》就，賦詩其上，殊有清思爾。進之在坐，以爲何如？子昂。

王叔明丹山瀛海卷

其自題云：『《丹山瀛海圖》，香光居士王叔明畫。』

人生不富貴，何如學神仙？神仙之居隔海水，樓閣縹緲棲雲烟。居中有人白玉佩，忍能坐受凡火煎。只今四十轉多病，安得灌溉筋骨堅？業風動地海波立，且復齷齪荒山顛。通玄道士知姓全，前朝外家籍蟬聯。目擊不待以口傳，高冠岌岌衣翩翩。子當箕歷星斗旋，有文秘在瓊山邊。鬼神當受子所鞭，鴻濛一氣根先天。子必護持勿棄捐，子今歸買茗上船，我亦理棹沙洲前。采之以時性受[二]玄，風霆出没皆自然，琅函玉笈陳真編。遥知登堂拜家慶，挑燈笑語夜不眠。王祥冰魚曉入饌，閔損蘆花寒獨賢。男兒名節多愛惜，玉皇番案在寸田。水晶宫中不受暑，菱葉參差渡南浦。膠山九月望君來，石壇夜掃黃花雨。陳方子真。 白文『東光』長印。

校勘記

〔一〕五，徐本作『三』。

〔二〕受，徐本、鄧本作『要』。

唐搨化度寺邕禪師塔銘

帖首李西涯篆書『化度寺碑』四字，碑刻尚存八百餘字。

大德十一年蒼龍丁未秋九月十有七日，嵩翁盧摯與友人太原劉致時中、醴陵李應實仲仁觀於宣城寓居之疏齋。

唐貞觀間能書者，歐率更爲最善，而《邕禪師塔銘》又其最善者也。至大戊申七月，時中袖此刻見過，爲書其後。吳興趙孟頫。

歐書世所傳者《九成官碑》，《邕禪師塔銘》見者或鮮，嘗觀宣和內府所藏《苟公曾帖》，其清勁精妙與此帖殆無異，宜乎爲世所寶也。至順龍集壬申十月初吉，迁翁雲中趙世延德敬父觀於金陵之筠雪齋。

歐書遒勁清古，後世所師法者，《邕禪師塔銘》又爲之冠。石刻羽化已久，江南故家間見一二本，皆未若此本之妙也。爲報自然，宜什襲藏之，雖有黃金白璧不可換也。

至大辛亥窮臘十有二日，如是翁聊城周景遠書於金陵之寓舍。

大德丁未至今二十年間，疏齋、松雪、如是翁皆相繼爲古人。感今念昔，爲之憮

然。

天曆初元十月廿又一日，湘中劉致重觀於友直楊君讀書所。

吾家率更妙墨流傳人間甚多，《邕禪師塔銘》乃其絕佳者。此帖臨模鐫榻又其絕精，蓋是舊本。至元庚辰二月丁亥，歐陽玄題李宗道所藏。

此碑蓋書於貞觀五年十一月以後，《九成宮銘》則六年四月也，不知孰為後。而此碑尤精絕，視《九成宮碑》又為藏鋒，豈一時之刻者自有工拙耶？時至元六年歲在庚辰三月初吉，蜀郡謝端題。

歐率更書，姜白石以為追蹤鍾、王。今觀此石刻，尚使人驚絕，矧真迹哉！因知白石之論為信然。此《化度寺碑》蓋舊本，收者宜寶藏之。至元六年歲庚辰三月十六日，康里巙書。

此帖之妙，不獨書法，模勒之工亦非後世所及。近年趙文敏公書法為天下第一，而刻者得其形神百無一二，則知今古之殊，可嘆者多矣。今日即使歐陽信本復作，豈易得此刻工耶？至正改元二月既望，揭傒斯書於京師樂道里程文憲公故宅之西軒。

姜堯章謂：『歐率更用筆，特備衆美，翰墨灑落，追蹤鍾、王。』今觀《化度寺邕禪師塔銘》，蓋歐書之最善者，況鐫榻之精詣哉！茲藝苑之寶也。至正壬午秋七月朔，齊張起巖書。

率更書險勁瘦硬，自成一家，昔人云『學者雖盡力不能到』。至於《化度寺》墨本，

在當時已爲世寶，況七百年之後乎？主人之寶之也，宜何如哉！至正壬午九月望，汝陽許有壬識。

王右軍自謂書法『視張芝則雁行，鍾繇則抗行』，右軍一降至於隋唐，歐率更、虞永興妙絕當時，視右軍又雁行矣。率更迨今七百餘年，石刻存者無二三，此帖墨本亦無幾，傳爲世寶，固有以也。至正癸未二月甲子南鄭王理謹跋。

趙子固評楷法，以《化度寺》《九成》《廟堂》三碑爲古今集大成，舍是他求，是南轅而北轍也。余來京師，見《化度》舊本三，其嚴致繽密，神氣深穩，始悟子固之言爲然。況模拓之工如此本者，尤難得也。王沂。

長沙歐陽信本書，在唐許爲妙品。鄭漁仲《金石略》所載凡二十三種，而行於南北者，惟《僧邕塔銘》及《醴泉銘》而已。二銘多所翻刻，南本失於瘦，北本失於肥，殊無精絕之本。濂嘗於越見胡文恭公所藏《醴泉銘》，肥瘦適匀，精彩焕發，識者定爲初刻。今觀此《塔銘》，其精神絕與之類，誠可寶玩也。然《塔銘》尤信本得意書，姜堯章謂『勝於《醴泉》，駸駸入於神品』，其亦知言哉。元諸大老置品評於其間者，凡十有三人，濂尚何言，庸掇拾緒論而書於左方云。洪武八年七月十五日，金華宋濂記。

予兒時亟聞先憩庵府君稱《化度寺帖》妙出《九成官》右，而未獲見，每以爲恨。今太師英國張公廷勉，出所藏舊帙，乃駙馬李子期家物，銘叙略備，其空缺處率用印

識，若文書家所謂蓋印者。帙後若趙松雪、揭曼石、巎子山諸公皆有題識，惟謝端所謂『藏鋒』，王沂所謂『神氣深穩』者，最爲得之。周馳云：『石刻羽化已久，則此固二百年前物也。』張公博雅好文事，尤重世澤，其永寶之，不獨如李氏所識也夫。因與楊分夫、曹以貞二閣老觀之，并致賞歎。正德五年八月十日，長沙李東陽識。

校勘記

〔一〕致，徐本作『勁』。

〔二〕漁，原作『愚』，據徐本改。

〔三〕彩，徐本、鄧本作『采』。

馬遠四皓弈棋圖 在宋楮上，淺色山水橫卷，後款云『臣馬遠』。

商山巍巍，上有紫芝。採芝可療饑，何獨西山薇？西伯養老去古遠，而獨夫殺士，吾將疇依？卯金之子海內威，羅絡齮齕將奚爲？平生不識下邳兒，肯隨漢邸同兒戲，甪里、綺里無人知。抱遺老人會稽楊維楨在雲間草玄閣書。

白石蒼松歲月閒，紅塵飛不到青山。誤因一著争先子，老使虛名滿世間。於越姜漸。

天下蒼生苦秦虐，高人多與許、巢期。當時不墮留侯計，豈負山中詠紫芝。敬亭

謝儔。

不挾狙擊博浪鎚，不泛采藥蓬萊舠。儒坑無名免大索，商顏遠避我自我。采薇

亦[一]可采紫芝，芒碭小兒不敢羈。秦亡漢興不三代，約法三章民庶幾。巖栖四皓喜亦

譏，言不出口笑且嬉。九重一日禍戚姬，黃石弟子有捷機。假爾羽翼隨扶危，後來安

劉[三]亦已遲，先聲後實真絕奇。黃鵠之歌，一時足以慰晨牝。老人不來，天下之本幾

凋嬗。商顏[三]之想，千載令人悲。前楊有清詩，後楊有樂府歌辭。嗟予末學，安敢捉

筆爲？吳興錢鼎。

呂政之坑既避，劉季之嫚不歸。夫何應子房之策，安盈之嗣於前而不知止雊鳴於

後？豈其心在商山之棋而無意於興亡之事也耶[四]？

谿翁襄圖舟雨泊，過我徵詩詠商雒。時危每憶藍田山，白首長吟向寥廓。卷中四

老是耶非，風塵與歸如可作。史稱爾皓逸姓名，采芝曾歌山漠漠。巴園橘叟何[五]誕

幻，自云不減商山樂。象戲寧爲黑白棋，畫手無稽傳迺錯。老夫逢人苦好弈，見畫應

疑身有托。商隱巴仙竟兩忘，姑遂平生一丘壑。賦詩獨也愧凡近，前楊後楊學能博。

卷圖揖君往放舟，九峰無雲有鳴鶴。青谿翁載雨相過，出此卷要予同賦，予不能詩，

雖竭駑力，豈能追逸足之塵哉？愧亦甚矣！前楊、後楊，浦城、會稽二先生云。隴右

邽經識。白文『邽經信印』，朱文『觀夢道人』。

《四皓贊》：四先生，天民也。天生先生於秦，而不使先生用於秦；天老先生於漢，而不使先生死於漢。焚書坑儒，非秦之暴也，天所以速先生之去也。卑辭厚禮，非漢之恭也，天所以挽先生之出也。吾故曰：『四先生，天民也。』

右胡牧仲先生之所作，先師楊鐵崖嘗三誦之，愛其文字簡而意趣高耳。虛白聞而善之，俾予書諸卷中云。陳文東識。

已剖巴陵橘，猶歌商嶺芝。避秦非避漢，一出繫安危。曲江錢惟善。

《追和楊別駕韻》，倪瓚：白髮商山老，清風扇八垠。能安漢基業，賴此秦遺民。

好爵非愛慕，長松相主賓。亦有種桃者，武陵溪水濱。辛亥三月。

千年憐四皓，不悟世如棋。既脫秦坑慘，那扶漢鼎危。冥鴻心已屈，牝雉禍難追。

何似商巖下，長歌茹紫芝。河南程煜。

嬴氏肆其暴，黔首無寧居。五嶺已適[六]戍，驪山方送徒。如何商巖中，遺此四老夫？紫芝當餱糧，青松爲屋廬。悠悠木[七]石間，其樂固有餘。姜叟在渭濱，伯夷居海隅。荷蓧有丈人，耦耕見長沮。夫子復此舉，異世自同符。我願從之遊，道遠不可踰。

撫卷長太息，懷賢正躊躇。海叟袁凱。

安劉無上策，來倩避秦人。駭俗衣冠古，扶顛羽翼新。寵加[八]龍目送，怨入翠眉

輦。莫擬巴園橘，飛騰別有神。張濬。

四翁羽翼漫從遊，不識安劉是滅劉。解使初心迴迺主，寧知善計在留侯。紫芝分

合商山隱，黃鵠歌憐漢室憂。千載展圖增慷慨，西風一曲感庭秋。谷陽陳文東。

燦爛烟霞草木森，采芝樂道自安心。人間事業休相迫，一局棋中造化深。洛陽高萬

杰書。

長安宮中易樹子，谷口扶蘇新賜死。良平不言殷鑒遠，園綺乃[九]作商山起。漢之

十年甲辰歲，太子卑辭將厚幣。明年乙巳上伐布，後年丙午方入侍。龐[一〇]眉此日驚

龍顏，紅粉明朝作人彘。至今厭聽黃鵠歌，望思臺前燐光紫。芒碭聖人亦衰矣，妻子

之間乃如是。昌平通耶直如矢，鑿鑿忠言在青史。優游之說誠荒唐，孰謂考亭欺

涷[一一]水。紛紛俗儒不明理，安得鉅擘提其耳。長春道人琴罷彈，琳宮夷猶狎清歡。

放歌不知白日暮，再展此圖燈下看，恍然坐[一二]我壽隱上。洪濤出海生波瀾，不知何

處有此山，一重一崦開巖巒。桃花萬樹迷遠洞，赤脈之石爲棋盤。用里、綺里東西居，黃公時來

坐席端。手分黑白見羸項，一子忽入咸陽關。眼中世事亦如是，底用感作悲人寰。松

政好結屋於其間。青精之飯充渴飢，竹皮三寸裁爲冠。鹿門無人共往還，

子自落窗風寒，琳頭酒熟巴橘酸。陶然一醉天地寬，老死不復登長安。虛白師出是圖

索題品，敢獻笑大方之家，惶愧！惶愧！范公亮塞白。白文『公亮』印，朱文『范寅仲氏』印。

校勘記

〔一〕亦，鄧本作『不』。

〔二〕劉，原作『危』，據徐本、鄧本改。

〔三〕顏，徐本、鄧本作『賢』。

〔四〕『耶』下，《珊瑚網》有『桐梓趙驥』四字。

〔五〕何，鄧本作『本』。

〔六〕適，鄧本作『邊』。

〔七〕木，徐本作『竹』。

〔八〕加，徐本、鄧本作『如』。

〔九〕乃，原作『巧』，據徐本、鄧本改。

〔一〇〕麗，鄧本作『龐』。

〔一一〕涑，原作『淶』，形近而訛。涑水指司馬光。

〔一二〕坐，徐本、鄧本作『望』。

米南宮小楷七帖 在楮上

《大行皇太后挽辭》：餘慶源真相，求賢佐裕陵。知幾捲箔早，戩變叱龍升。靜德〔一〕群邪震，清心後世矜。大恩知欲報，聖孝已踰曾。

《又》：温厚同光獻，剛廉〔二〕法寶慈。擁扶樂推聖，照徹托公欺。南紀歸忠魄，東朝足素規。仁明存舊幄，常似補天時。奉議郎充江淮荆浙等路制置發運司管句〔三〕文字武騎尉賜緋魚袋臣米芾上進。

後手劄六通：

芾皇恐頓首再拜上覆：芾闇茸無能，猥繼清獻之緒，爲貧所迫，冒昧宦遊，試吏於江陵司計之官。甫幸善罷，到□侍郎選擬會稽，征塵遲次罷罰。繼而間關淮〔四〕壖，竊儀真鹺庚之禄。幾年又以內艱而去，流離困躓，無所告語。静思庸戇，乃分之宜。自此絶意榮望，敢意字民，復在畿邑。家無縣譜，斐然學製，寧逃傷錦之譏，曠敗必矣。此芾之所甚懼也。不圖夤緣幸會，獲庇所天，尚賴餘光下照，匪瑕之仁，庶免於戾。此心□切，私意自幸。

芾惶恐頓首再拜上覆。

芾昨准〔五〕省劄，爲邑昌化，寔屬治圻。兹者瓜時甫及，當代下從政。近得書報，以二月二十二日滿，罷促芾如期。芾旦夕躬詣台墀，少伸參謁之恭，祇受約束，重惟唐山蕞爾之地，屬隸京師，號爲難治。顧芾昏蒙無似，豈應在撫字之選，惟是仰依盛德宏量，無所不容，少寬。此劄前後稍〔六〕缺。

芾惶恐頓首再拜上覆：芾一介晚出，獲齒士夫之後，隆名碩德，竊服舊矣。名卑官下，無從躡附賓鴻〔七〕，瞻拜光儀。今幸祇役部封，當備使令之末，平時慕思〔八〕，願見而不可得，

者，浸浸獲伸矣。引頸崇墉，不勝欣躍歸誠之至。芾惶恐頓首再拜上覆。名上用『米芾之印』，白文。

芾咨目惶恐頓首再拜上覆府判中大台坐：即日孟春之月，青煒向榮，恭惟贊貳王畿，

神明拱相，台候動止萬福。芾謹熏沐染翰，控問興居，伏惟台察，不宣。芾咨目惶恐頓首

再拜上覆。名上用『米芾之印』。

芾惶恐頓首再拜上覆：芾疏逖下僚，不敢進誠申問台閣，仰惟中外泰定，福祿滋至，

芾退惟僭易，不任兢灼之情。芾惶恐頓首再拜上覆。

芾惶恐頓首再拜上覆：芾申調司籤，蕭嚴右記，邇辰不審台履何似，仰惟貳車之賢，

密佐守尹，正直是與，何福不除？更祈惠令，上體眷隆，節宣自厚，導迎。此後有缺。芾惶恐

頓首再拜上覆。

米元章小楷，世不多見。此七帖爲項子長先生家藏，前爲《大行皇太后挽辭》，是

挽裕陵向后，后[九]崩於建中靖國元年。後六帖是出宰時與朝貴札。《挽辭》筆法與褚

河南《哀册》若出一手，六刷行筆亦遒健，但與前迥別，或此老中年書也[一〇]。

校勘記

〔一〕德，徐本作『聽』。

〔二〕剛廉，徐本作『廣剛』，誤。鄧本作『廉剛』，亦通。

〔三〕句，徐本、鄧本作『勾』。

〔四〕淮，徐本作『津』。

〔五〕准，徐本、鄧本作『淮』。

〔六〕稍，徐本、鄧本作『少』。

〔七〕賓鴻，原作『賓烏』，據徐本改。

〔八〕思，原作『用』，據徐本改。

〔九〕后，徐本、鄧本作『向』。

〔一〇〕『也』下，《珊瑚網》上卷六有『曹函光』三字。

宋燕穆之山居圖

在楮上，橫卷，畫後款云『燕蕭畫』。

吳郡之地，廣袤沃衍，遠於崇山峻嶺。拙上人禪居高閒，罕事杖屨，時獨手燕侍郎墨圖於明窗之下，以自托其登臨高遠之意。信夫天台、衡岳往來者之良勞也。虞集題。

溪路迢迢繞碧峰，白雲迷却舊行蹤。買舟歸去山中住，終日茅亭坐聽松。山村仇遠。

奇峰如畫翠娟娟，茅屋溪橋垫樹連。日暮歸舟何處去，滿江風月興悠然。玉几約

翁題。

遠山濃淡近山通，幻化應知物色空。一自高僧騎虎去，尚留雙樹紀秋風。東平

趙壽。

半間茅屋垂楊外，一箇歸舟淺水邊。三老不知塵世換，青鞋竹杖聽潺湲。釋慧曇。

古僊脚[二]雲下籠山，笑披畫卷顏朱丹。洞堂石眫[三]紛紫霧，空青老血衫袍污。初

看但[三]淒迷，耳邊裊裊猨幽啼。再攬儵明晦，珊瑚冷光交碧樹。層巒砯崖扼迴谿，彷

彿天台石橋路。廣居[四]棧行依鳥巢，瀑泉濺雪星勞勞。舊游在眄[五]猶復記，何似燕君

手親製。吳僧妙玄子題。

秋山木落冷蕭蕭，江上行舟去路遥。憶昨曾經沙市尾，夕陽三老過溪橋。括蒼

劉基。

曉窗白髮戰西風，一笑青雲往事空。惟有南山是知己，相逢多在畫圖中。朱方

石巖。

老僧行脚亦多年，水際山巔幾息肩。晴日矮窗今倦出，展圖時想舊風烟。錢良

右[六]。白文『錢翼之氏』印。

燕侯醉筆迅如電，儵忽江山眼中見。晴嵐散作萬頃雲，飛流倒挂一疋練。數家茅

屋傍青林，春日撲簾華片片。我生性僻愛林泉，客裏披圖適幽願。會稽釋大同。

四八

江山萬里真如畫，曾向錢塘江上看。今日案圖成舊夢，半窗風雨褫奔湍。吳僧汝

奭題。

日出山峨峨，溪迴水泠泠。斷橋度[七]何處，林西孤草亭。昔遊天柱峰，題詩翠雲

屏。又曾過石橋，前驅有山靈。東吳三十載，奔走勞我形。燕君趣何高，作圖意冥冥。

老樹復陰翳，幽鳥如丁寧。便將覓長鑱，松根尋茯苓。至正九年三月十日，永嘉文信。

侍郎妙墨集賢書，一紙千金價不如。夜月照開寒翡翠，春風吹長碧珊瑚。清風堂

奇澤。

茅屋人家倚暮村，小橋流水傍柴門。葛巾何日從三老，對月傾壺細討論。

侍郎醉酒揮毫處，千頃江聲帶雨寒。准擬披蓑搖小艇，綠楊深處把漁竿。僧證道。

誰識當年隱者居，披圖髣髴似匡廬。幾時來結東林社，共看雲窗貝葉書。馬喆

頓首。

燕公山水雍公題，文采丹青孰與齊？今日鬻茶烟裏坐，此身如到若耶谿。

若耶谿上是雲門，我有茅廬倚石根。客底相思時夢到，畫圖令我一銷魂。會稽

唐肅。

高峰峭層巒，懸崖瀉飛瀑。中有玉門關，踰之乃平陸。叢林翳秋陰，掩映幾茅屋。

石梁駕危橋，野岸斷復續。杖屨二三人，逍遙隱居服。平生丘壑情，對此心轉觸。載

歌《招隱》篇，白駒在空谷。括蒼金觀。

不見當年燕侍郎，猶存墨迹在禪房。披圖細玩幽栖處，笑指青山是故鄉。青社李源。

依稀廬岳高僧舍，鬖髿商山隱者家。我亦抱琴酬素約，白雲深處拾松花。膠東生冷謙。朱文『起敬』。

蓬萊城郭五雲東，萬壑千巖指顧中。何日重尋溪上路，蕭蕭滿耳聽松風。會稽夏士賓。

琵琶亭前江水碧，隔江疊嶂生秋色。樓船憶昔泛中流，瀑布香爐曾瞬息。如今見畫眼倍明，却思往昔心爲驚。亭中坐客似無語，石磴行人如有情。古寺依稀出山峀，釣艇〔八〕蒼茫渡烟水。詩成撫卷一慨然，歸去何年此山裏。穆榮禮。

我家湖上住，看畫起新愁。舊夢三生石，歸心一葉舟。瞻雲思陟岵，倚杖憶臨流。早晚還家約，相尋訪昔游。陳遜。

流水淙淙石齒齒，滿汀雲氣欲模糊。白鷗溪上秋多少，黃葉山中路有無。十月雨深茅屋破，三江風急野航孤。可憐失脚紅塵裏，空向晴窗看畫圖。古相鄭權。

《題心上人得拙無爲所藏燕侍郎畫山水圖歌》：山木慘澹雲茫茫，畫師何人燕侍郎。侍郎筆迹世罕得，此幅乃是拙公之所藏。拙公平生好奇古，拾畫收書用心苦。白頭老

死峨石下，散落人間棄如土。上人何從得此圖，年多紙墨將模糊。層崖疊嶂失向背，茅屋松門疑有無。洞庭天寒風景暮，窅窅滄波隔烟霧。歸舟不自辨東西，但記前岡兩松樹。過橋三人立者誰，就中似有遠法師。披圖感歎塵滿眼，我欲匡廬尋紫芝。至正九年六月書於碧山堂，吳釋宗衍道原。

穆之材藝動仁宗，寵渥時時下九重。怪底風雲連海岱，溪藤未朽墨花濃。至正二十五年乙巳九月望後五日，吳郡萬金題。

辭山方兩月，見山心輒喜。披圖忽悄然，舊遊宛相似。微茫敬亭雲，迢遞賞[九]谿水。狖啼樹蒼蒼，鷗泛波靡靡。巖阿桂藜生，茅屋無人理。何爲滯江城，眯[一〇]眼黃塵起。天台僧宗泐。

舊遊愁漫滅，新題費品評。雲山入衡岳，雪浪過溢城。嶺有啼猿樹，巖多瀑布聲。老僧思振錫，飛步上崢嶸。錢唐陳世昌。

水聲瀧瀧山中路，林深不知林外雨。轉來磵深不可渡，沿流直過前山去。前山脚下溪路斜，隔溪遙見山人家。

予觀此卷，見道元信公、道元行公二詩，有追古人之妙，而獨欠道原誠公。因記《山行》詩一首，其聲韻含和，深有此趣，録爲補其處。佀桂雖不識此三禪老，知昭然其名，誠謂鼎足者三，缺一不可，以著一時之名流，亦足發覽者之一笑云耳。

君不見，梁溪山水清且幽，昔年我〔一〕居溪上頭。自從喪亂過江國，八年不得尋舊丘。燕公此畫無與匹，拙公舊物昕公得。披圖仿彿宴遊處，竹樹蕭森動秋色。年深落墨半欲無，又如梁溪亂後人煙疎。荒村百里失故物，但見雲水寒模糊。對此馳情慨今昔，眼底漁樵似相識。第二泉邊歸去來，未信溪山遂陳迹。長溪程雍題。

名畫經年久，皺痕澹欲迷。昔從吾邑見，今向異方題。寺古藏深崦，橋危接斷堤。舊游尋未得，撫卷一含悽。徐一夔。

石磴崎嶇裏，林居縹緲間。蒼松凌漢表，遊子共雲還。丹丘釋似桂。

茅屋樹爲鄰，嵐花百嶂春。迢迢斜日裏，猶有渡關人。徐幼文題。

客窗孤坐，或攜山水卷示余，困眼爲之豁然，歸思爲之浩然，忍無一辭以識之乎？五季善畫者，若李、若黃、若徐，皆列名品、而燕侍郎之繪事，可卧餘子於地下，觀此卷可知矣。噫！當時方尚戰鬭，而習翰墨者，亦精其能，則士之遇平世而有志於道者，可不交勗于學業，使卓然有所成就，以立名於不朽哉！吾於此有感焉。雪濱慵叟張世昌書。 白文

『方巖道者』印。

老我〔二〕林野居，頗得山水趣。及茲覽圖畫，彷彿舊遊處。清溪轉迴流，小橋走平路，蕭疏古茅屋，隱映垂楊樹。岡巒邈異狀，泉石紛無數。長松落晴雪，杳嶂隱寒

『安國印章』。

霧。

行者兩三人，欲去猶屢顧。燕公宋名輩，畫手美無度。吾師寄真賞，亦是烟霞痼。

置以一室中，卧遊良可付。句曲諸生朱綽。

侍郎燕君名已久，繪事通神稱妙手。想當盤礴[三]造化時，毫端未舉分妍醜。攢峰峭壁勢奔騰，潑翠拖藍聯培塿。斷橋流水入微茫，縹緲烟霞生巃嵸。依稀李愿盤谷居，彷彿子真耕谷口。虬枝蒼幹并千章，皓首芒鞋三老叟。晦明變化咫尺間，萬狀千形生臂肘。燕君燕君孰與儔，學士虞公品題後。藍田美玉映珊瑚，光輝萬丈衝牛斗。祖庭何年得此圖，卷舒時復置諸右。莫若陶公壁上梭，無乃鼎躍騰螭袖。便當珍藏篋笥中，隄防風雨蛟龍走。金華雲黃山主致凱。『南翁』墨印。

宋仁宗朝燕肅，字穆之，本燕人，徙居曹，今爲陽翟人。文學治行，縉紳咸推之，喜畫山水寒林，蹈王維之踪，仿李成之範，獨不爲設色。官至禮部尚書，後贈太師。

檇李墨林項元汴述。

校勘記

〔一〕脚，原作『御』，據徐本、鄧本改。

〔二〕眸，原作『眼』，據徐本、鄧本改。

〔三〕但，徐本作『何』。

〔四〕居，徐本作『屋』。

〔五〕眵，原作『眼』，據徐本、鄧本改。

〔六〕右，原作『有』，據故宮博物院所藏真迹（載《宋畫全集》第一册）改。

〔七〕度，徐本、鄧本作『渡』。

〔八〕艇，徐本、鄧本作『臺』。

〔九〕賞，徐本作『雪』。

〔一〇〕眛，鄧本作『眛』，是。

〔一一〕我，徐本、鄧本作『吾』。

〔一二〕老我，鄧本作『我老』。

〔一三〕磚，徐本、鄧本作『薄』。

黄山谷楷書趙景道帖并絶句詩八首真迹

昌州使君景道，宗室秀也。往余與公壽、景玲〔一〕游，時景道方爲兒童嬉戲，今頎然在朝班。思公壽、景玲〔二〕不得見，每見景道，尚有典刑。宣州院諸公多學余書，景道尤喜余筆墨，故書此三幅遺之。翰林蘇子瞻書法娟秀，雖用墨太豐而韻有餘，於今爲天下第一。余書不足學，學者輒筆懦無勁氣，今迺舍子瞻而學余，未爲能擇術也。適在慧林爲人書一文字試筆墨，故遣此，不别作記。庭堅頓首。

景道十七使君，五月七日。『山谷道人』朱文印。

九陌黃塵烏帽底，五湖春水白鷗前。扁舟不爲鱸魚去，收取聲名四十年。

甓社湖中有明月，淮南草木借光輝。故應剖蚌登王室，不若行沙弄夕霏。

右奉呈外舅孫莘老。

桃李無言一弄風，黃麗惟見綠忽忽。人言九事八爲律，倘有江船吾欲東。

小黠大癡螳捕蟬，有餘不足蘷憐蚿。退食歸來北窗夢，一江春月趁魚船。

右歸自門下後省卧酺池寺書堂。

映日低風整復斜，綠玉眉心黃袖遮。大梁城裏雖罕見，心知不是牛家花。

九疑山中萼綠華，紫雲承轡到羊家。真荃蟲蝕詩句斷，猶托餘情開此花。

仙衣辟積駕黃鵠，草木無光一笑開。人間風日不可耐，故待成陰葉下來。

湯沐冰肌照春色，海牛押簾風不開。直言紅塵無路入，猶傍蜂鬚蝶翅來。

右和王仲至少監詠桃花四首用其韻。

草頃與德麟游，頗聞元祐諸公言行之緒餘。及茲揭來臨漳，路鈐趙昌叔相與款厚，因出示山谷道人與其先府丹陽君往來書帖及詩辭，想見前修風流餘韻，而貴公子樂善喜文之高致也。丹陽君，德麟之兄；而昌叔，德麟猶子也。然則好事喜賓客，蓋有家範云。溫革叔皮父。

光風轉蕙，泛崇蘭些，此山谷先生小楷氣象。石湖居士題。

《漢武帝故事》曰：『上起神屋，以珠爲簾箔，玳瑁壓之。』東坡辭云『銀蒜押簾』，

此山谷改『壓簾』作『押簾』之自來也。溫叔皮字畫亦蒼老，嘗爲尚書郎，著《瑣碎録》。

建袁立儒書。

《醴池寺書堂詩》云『人言九事八爲律』，立儒讀《主父偃傳》，上書言九事，其八

事爲律令，一事諫伐匈奴，併識卷後。

谿翁續得山谷《題前定録》等八詩，『小點大癡螳捕蟬』二篇居其中。遺趙景道者

小字，送李伯牖者大字，予兼而有之，於好古博雅不曰徒費光陰矣。寶祐甲寅中秋日

書。　有『谿翁堂』印。

山谷老人《與趙景道帖》并絶句詩八首，今藏海虞錢工部士弘家。前有賈丞相似道

『悦生』印及『封』字印，蓋宋末嘗入其家，悦生乃其堂名。聞之昔人，似道藏法書，名

畫甚富，妙品輒用二印識之。後宋人三跋中有石湖居士者，予鄉先生范文穆公至能也。

正德庚午春三月，前進士吳門都穆。

卷中有宋元官印三，前一爲提領措置會子庫印，後二爲福建提舉司之印，恐知之

者或寡，故附著之。穆。

〔一〕玲，徐本、鄧本作『珍』。

〔二〕玲，徐本、鄧本作『珍』。

温日觀蒲萄 在紙上

先題云：『舉世只知嗟逝水，無人微解悟空花。』此一聯乃大唐貫休禪師之佳句。皇宋温日觀爲書之，爲後人策勵之端，仍爲寫龍鬚於後。癸巳年三月三十〇日，扁舟至天佛院，晴窗晚興。有兄副寺寶之。此後畫蒲萄一幀。

紙長宜以好詩書之，爲後之名勝笑攬。詩云：『明月清風宗炳社，夕陽秋色庾公樓。修心未到無心地，萬種千般逐水流。』日觀墨蒲萄。

濃淡纍纍半幅披，却疑月架影參差。憑君問取乘槎使，還似宛西舊折枝。蜀益川張夢應敬題，至元壬辰維夏書於雲間寓舍。

會稽王斗祥敬觀於武川吳氏明遠樓。

吳綃蜀繭，筆底墨雲飛一片。點點秋腴，收得驪龍頷下珠。興來一掃，惜處有時慳似寶。霧葉烟絛，幾度西風吹不凋。減字木蘭花。山陰曾寅孫奉題。

昔年添竹延秋蔓，露葉離披馬乳寒。今日天涯忽開卷，還如架底夜凉看。

一片秋雲江上影，老禪收拾入蒲萄。小窗剩有詩爲伴，不博涼州意自高。鄱陽仲

興葉衡題。

就借日觀韻奉題，上饒程鳳飛。

老僧妙墨遍中州，好事攜將萬里遊。要識色空同不朽，龍鬚馬乳等浮漚。

敬題日觀手卷後，明瑞頓首。墨浪黏天潑潑枝，纍纍數顆翻雲衣。南風吹到燕山

外，帶得幽薌巢底歸。辛卯。

校勘記

〔一〕三十，徐本作『晦』，鄧本作『卅』。

米西清雲山小卷

在澄心堂紙上，畫長丈餘，宋裱。雲山細潤，出諸卷之上。卷首一圓印，朱文『芝山』二字。崇禎

丙子四月望後二日觀於周敏仲舟中。

余墨戲氣韻頗不凡，它日未易量也。元暉書。

至樂軒畫卷，妙品第三。蘭隱。朱文大方〔一〕印。劉珍。朱文。庭玉。朱文。劉氏家藏。朱文。

校勘記

〔一〕方，原作『古』，據徐本、鄧本改。

書畫題跋記卷三

宋搨東方畫贊洛神賦二帖

不學《蘭亭》貯屋梁，密[一]妃曼倩出裝潢。王家舊物存羲獻，絕勝遺金發窖藏。商丘宋㲀。『吳逸士宋子虛』朱文印。

晋人真迹千無一真，往往皆唐人臨模。唐模既少，米氏所謂石刻高者，可降真迹一等。此二帖紙墨絕佳，借觀累日，因得其妙處。汾亭石巖。『石民瞻印』。

右王右軍《東方畫贊》唐人歐陽率更得其筆法而自成一家者。大令《洛神賦》間以章草，柳誠懸嘗謂子敬好寫是賦，人間合有數本，此其一焉，似不誣矣。故鄉先生海粟王君舊有此二帖，未及裝潢而先生没。其仲子東字起善者得諸故篋，即成軸以襲藏，是亦以手澤之氣所存，匪特爲古人翰墨之寶也。蘇人錢良有敬題。『錢翼之氏』朱文。

二王翰墨，妙絕今古，筆法初本鍾元常，後世尚王而不及鍾者，亦猶周公、孔子，尊孔子以及周也。友人王起善一日見示右軍書《曼倩畫贊》、大令《洛神賦》，是其尊人海粟公所藏，誠先朝故家舊物，起善宜珍藏之，毋爲蕭生所惑也。元統乙亥中秋日，

吴寿民书於蘇臺寓室。『吴氏仲仁父』白文。

書法以隸爲楷，世謂之隸楷。漢魏而下，鍾元常善隸書，尤工小楷，至王右軍得其神，所書《樂毅》《黄庭》《東方朔畫贊》，各臻其妙。右軍亦自謂他書皆不及之，故其轉折端方，一波一拂，遒勁妍美。若雅士在朝，垂紳正服，濟濟儀容；復如蟬翼鳥翅，俱有翩翩自得之狀。大令所書《洛神賦》非止一本，是書多用章草，法漢魏風規，粲然可觀。二帖皆石刻中善本，況得覩其真迹者，又何如耶？顧復。『顧仁甫氏』。

曼倩儀形漢廟堂，《洛神賦》[三]韻魏文章。千金石刻人争購，筆陣猶堪識二王。弋陽山樵李瓚。『李子豳氏』墨印。

還[三]四十年前客丁景仁書館題此詩，白雲師持以見示，頓印[四]疇昔，爲之歎息不置。『瀼[五]居』二字印。

二王筆札，爲古今書家宗祖，言書者必稱羲獻，雖父子之序當爾，而書之等第亦繇是而見焉。然子敬嘗自謂其書過父，至觀題[六]壁乃始心服。是卷以二帖合而爲一，豈無意耶？和氏之璧截肪[七]而凝雪，使天地間有二焉，亦不并色矣。汴段天祐。

由籀而篆、而隸、而楷，楷至二王，蔑以加矣。此《東方畫贊》《洛神賦》，確乎見寶於後世也。近攻隸書者，自負軼出江左，追蹤漢氏，凡稍涉永和法者，則訾之曰『此晋字也』。使誠知晋字爲六朝唐宋之冠，即無是語。惟其未見二王妙處，輒於似晋者而

六〇

輕肆雌黄之口，而於二王其何傷於日月乎？王起善家〔八〕藏二帖，雖是碑刻，精神韻

度自是絶塵。他日有訾晉字，或一見之，豈不愧汗浹背乎？至元二年丙子歲夏五八日，

天台舒叔獻書。

善學柳下惠者無如魯男子，要當以此評書，可以得古人彷彿。至正十有八年秋七月廿

六日，趙郡蘇大年凝潤軒中題。朱文「蘇昌齡印」。

兩帖古意瀟〔九〕然，與世俗諸本頓異，視規規然求其形似而無神情者，相去遠矣。

法書家評王右軍《畫像贊》《洛神賦》有矜莊嚴肅之象，今觀此刻信然，而大令以

章草法書《洛神賦》，尤爲奇偉，王君善寶藏〔一〇〕之。朱澤潤題。「朱澤民氏」。

谷陽龔先生子敬爲僕題《唐丁府君墓銘》有云：「祖子孫一氣，雖遠猶親，古人所

以敬祭祀之義。」今觀起善遠祖右軍、大令二帖，乃其先子海粟齋所藏，手澤存焉，展

卷起敬，濟陽生丁應榮。「丁景仁氏」。

書法流傳晉及梁，石紋中斷象天潢。君家竟古家雞在，松墨精微更世藏。晉賢妙

筆陣堂堂，鑒賞元暉繼阿章。父子吳興生聖代，風流彷彿似諸王。至元丙子暮春，重

觀於起善齋用宋李韻奉題，應榮。

二王真迹，宋御府所藏合三百三十餘紙，靖康之難悉廢於金人之手矣。今或遺逸

於世者，去晉益遠，楮朽墨闇，莫辨真贗，而卒壽其書法，流傳天下，則幸有石本在

耳。模刻者之功，於是乎可賞。若此二帖，又二王之名書也。然較之世所傳諸帖，體格殊異，蓋彼皆短牘小簡，信筆數行，如《樂毅論》《黃庭經》與此《贊》，則全篇成章，宜其嚴整不苟，異於他書。而《禊脩[二]序》出於觴詠，遊騁物我興廢之際，筆意飄逸，又不可執一論。若《洛神賦》爲子敬生平所好寫，亦用意之書也。然自昔人所見，皆自『嬉』至『飛』十三行耳，此獨得其全文，何耶？陳味□先生持此示余城東之續古堂，因歎二王書如雲行太虛，態度不定。觀書者如魯僖登臺，使每歲分至啟閉，皆八表同昏之雲，雖不望可也。吳寬題。

山谷嘗謂《東方畫贊》墨迹，疑是吳通微兄弟書，以其運筆結字，極似通微書《黃庭外景》也。又疑《洛神賦》非子敬書，謂宋宣獻、周膳部少加筆力亦可到。今觀此二帖，則山谷之論其未然乎？必有能辨之者。王鏊。『濟之』二字印。

余生平所見《東方先生像贊》多矣，獨此本最爲古搨，而書法迥別，蓋北本與南派異也。大令《洛神賦》，則楷書全本有十三行，世多翻刻，章草小書則僅見此紙而已。二帖是吾世傳舊物，諸跋大勝，自宋迄今最近者爲吳文定、王文恪，亦垂百年，況前此皆宋元間名人筆乎？跋至弋陽李瓚，而丁應榮詩尾云『用宋李韻』，知前此爲宋人無疑矣。二帖在宋時爲人寶重如此，又三百年後入余手，那得不視爲至寶，豈但云下真迹一等而已。嘉靖中吳中刻二王帖選中，《洛神賦》從此本翻出，其法具形似，觀此

便當燒却。萬曆丁亥夏六月，世懋謹識。

再閱所謂宋、李，乃宋无、李瓚二人，非謂宋時人也。然觀瓚再題云『四十年前客丁景仁書館題』，則前題時亦當是宋末矣。豈此帖在宋時歸丁應榮，後歸王海粟，而應榮復爲之跋耶？不然，海粟父子寶是帖已歷宋、元二代耶？戊子春正月，王世懋又題。

校勘記

〔一〕密，徐本、鄧本作『宓』。

〔二〕賦，徐本、鄧本作『風』。

〔三〕還，鄧本無此字。

〔四〕印，徐本無此字，鄧本作『□』。

〔五〕瓖，鄧本作『讓』。

〔六〕題，原作『顯』，據徐本、鄧本改。

〔七〕昉，原作『眆』，據徐本、鄧本改。截昉，見曹丕《與鍾大理書》：『竊見玉書，稱美玉白如截昉。』

〔八〕家，徐本、鄧本無此字。

〔九〕瀟，徐本、鄧本作『灑』。

〔一○〕藏，徐本、鄧本無此字。

〔一一〕脩，原作『飲』，據徐本改，鄧本作『修』。

重告慰情，吾腹中小佳，體痺之氣便轉差，深以爲慰，慰足下意也。王羲之頓首。

王右軍六帖真迹 在楮上

月十三日，羲之頓首。追傷切割，情不自勝，奈何！昨反想至。向來快

雨，想君佳，乃得此雨必佳，深爲君欣喜。信既乏劣，又頭痛甚，無□力不具。王羲之頓首。

諸賢子粗足自枝，住否？吾弱息毀弊，大兒恒救命，足令人心燋〔一〕。先日之懽，於今

皆爲哀苦，自非復衰年〔二〕所堪，豈復以既往累心，率事自難爲懷。如之何？

六月十一日羲之報。道護不救疾，惻怛傷懷。念弟聞問，悲傷不可勝，奈何，奈何！

曹妹累〔三〕喪兒女，不可爲心，如何得？廿三日書爲慰，及還不次。羲之報。

爾今比善和尊，今當出。鄉女母子粗平安，喪際賢女動氣疾，當時乃勿勿，今以除也。

他等皆知孝思，先日之歡於今皆爲哀苦，觸事切人，處此〔四〕而能令哀惻不經於心，殆空語

耳。一至於此，何所復復具？

州民王羲之死罪，賢□逝没，甚痛，奈何！白牋不備，太尉門左不可言，同此酸慨。

王羲之頓首。

校勘記

〔一〕燋，徐本、鄧本作『憔』。

〔二〕年，徐本、鄧本作『耳』。

〔三〕妹累，徐本作『妹每』。

〔四〕此，徐本作『事』。

唐張旭草書蘭馨帖 此八字雲林題簽。

蘭雖可焚，香不可奪。今日天氣佳，足下更撥正人同行。

古草書帖云『蘭雖可焚』廿一字，相傳爲稽叔夜書。予驗筆意，疑爲張長史書。山谷云：『顛工於肥，素工於瘦，而奔軼絕塵則同。』此書肥勁古雅，非長史不能。又予嘗見公所書《濯烟》《宛陵》《春草》等帖，結體雖不甚同，而其妙處，則與此實出一關鈕也。但其文義不可解，蓋唐文王好二王書，故屏幛〔一〕間多晋人帖語，一時化之，或長史書《叔夜帖》語，亦未可知，然今不可攷矣。嘉靖丙辰三月，長洲文徵明題。

校勘記

〔一〕幛，徐本、鄧本作『幛』。

張長史春草帖

春草青青千里餘，邊城落日見離居。情知海上三年別，不寄雲間一紙書。

又濯烟帖

濯濯烟條拂地垂，城邊樓畔結春思。請君細看風流意，不是靈和殿裏時。　上有『明昌寶玩』、

『御府寶繪』『群玉中秘』諸印。

唐徐季海寶林寺詩　在麻紙上。

五言寶林寺作。　『李穆家藏書記』。　會稽公徐浩。

兹山昔飛來，遠自琅琊臺。孤岫龜形在，深泉鰻井開。越王屢登陟，何相傳辭才。塔
廟崇其巔，規模稱壯哉。禪堂清潨潤，高閣無灰炱。照曜珠吐月[一]，鏗轟鐘隱雷。搜予[二]
久縈弁，末路遭遭迴。一棄滄海曲，六年稽嶺隈。逝川惜東駛[三]，馳景憐西頹。腰帶愁疾
減，容顏衰悴催。賴居兹寺中，去士多盧能。洗心聽經論，禮足蠲凶災。永願依勝侶，清
江乘渡杯。『保太文房之記』。押。

臣鍇鑒定。内『合同』印，前後『紹興』小璽、『米姓』、『平生真賞』、『柯九思』墨印。

飛來琅琊峰，突兀天光臺。金縵龍變化，一竅滄溟開。萬古共登眺，作賦皆奇才。

春宮壓贔屭，句踐何雄哉！混沌忽開闢，窮徽連甌台。湖波蕩明鏡，江流極奔雷。人生如驚濤，百折無一迴。月出鯨海東，日落崦嵫隈。不畏蜀道難，但傷靈暐頹。姜姜原上草，苦為霜露催。靈均亦何心，紉蘭重修能。西山採蕨薇，我獨罹其災。放浪任天真，日飲〔四〕三百杯。

五代末徐浩有書名，觀其《寶林寺詩》，無虛士也。惜乎悲嗟無聊，感嘆功名之流落，其亦寡於聞道者矣。因走筆用其韻，千古一時，毋〔五〕哂由也。黃鶴山樵王蒙書。

校勘記

〔一〕月，徐本作『玉』。

〔二〕予，徐本、鄧本作『余』。

〔三〕惜，徐本、鄧本作『惜』。駛，徐本、鄧本作『馼』。

〔四〕日飲，徐本、鄧本作『一日』。

〔五〕毋，徐本、鄧本作『無』。

趙子固定武蘭亭落水本

天聖丙寅年正月二十五日重裝。

帖前有方寸朱文『彝齋』二字印、『子固』二字白文印、方寸『朱文僂公家記』印。

才翁東齋所藏圖書，嘗盡覽焉。高平范仲淹題。

皇祐己丑四月，太原王堯臣觀。

元祐戊辰二月，獲於才翁之子泊字及之，米黻記。傍有朱文『楚國米芾』印、白文『孝友世家』印、

朱文『存義書府』印。

簡池劉涇巨濟曾觀。

昔中原雲擾，定武[一]李生獲《稧帖》真刻，嘗以墨本投韓忠獻公，公索之急，乃模刻送官。其後宋景文始得李本，藏之公庫。至薛師正出守，子紹彭又從而易之。蓋自韓、宋以來，士大夫得之是邦者，真贗已相亂矣。東陽[二]周致蕭以此卷相視，題識由高平范公而下，皆宋名臣，其必識真矣乎？鄜劉汶書。

世傳《蘭亭》以肥瘦、完缺、紙墨爲別，誠至論矣。然求之牝牡驪黃之外，則在展卷之間精神煥發，尤妙論也。此本題誌[三]可證，而磨没中如月光在天，尤可寶也。京兆杜本觀。

繭紙不可復見，錦標玉軸又安在哉？定武真刻尚論其肥瘦耶？觀文正公所題，固可寶矣。後學許大同識。『許氏叔異』朱文印。

此定武本也，余有一本似稍瘦耳。噫！《蘭亭》爲世所珍，今昔皆然。嘗慮蕭翼之相遇，致蕭其秘之。宣城吳鎡觀。

書至晉二王，蔑以加矣。昔人謂其妙在筆墨之外，蓋至論也。此《稧帖》有宋元諸

名公題志〔四〕，其於評議已詳，知經海岳翁之具眼，爲定武佳刻無疑。致肅尚襲藏之。

同郡廖溪鄭濤謹記。

薛紹彭自爲一書，辨定武石刻，號稱詳密。李學究本最所寶惜，當時七〔五〕大夫家有此刻者，可縷〔六〕指數，而蘇才翁所蓄，則錢惟演家物也。後曾覿得之，最後子固得之。嘗江行覆舟，入水瀕死，猶手擎之高出水而不置曰：『吾性命可棄之，而此不可棄。』其見寶惜如此。子固死，遂流落江東。予聞諸陳子山，陳子山聞諸張伯雨，云此卷意度與今御府藏唐人響搨蓋相似，而周君自言得之江東，印章、題跋具可徵，其爲李本何疑哉？洪武四年歲在辛亥冬十月癸巳，眉山蘇伯衡識。

《蘭亭禊帖》右軍所書，繭紙既入昭陵，而唐刻石本亦殉焉。溫韜發陵，剔取金玉，置之而去。其紙遂糜壞，世所獲者惟石刻耳。宋人索置公庫，會火不存。馮京知雍州，乃以所藏搨本命工入石，其後薛紹彭陰以他刻易之，則定武《蘭亭帖》在當時已滑矣。學士大夫之家僅存一二，流傳既久，愈遠而愈微，愈變而愈訛，雖好古者，苟不能精鑒，亦滑矣。余往在錢塘，訪陳真人於吳山，見宋呂祖誌所藏本，今復於致肅見此本，舊出蘇才翁家，其爲定武本，蓋無異論也。陳真人欲售白金百兩，則致肅其可弗寶哉！洪武八年二月一日，金華胡翰識，時姜熿同觀。

世之論定武《蘭亭》，其說頗不同。有謂太宗詔歐陽詢搨本，刻石禁中，至晉時契

丹葷至殺胡林，棄而北歸。宋慶曆中，韓忠獻公婿李氏者獲之，及宋景文公帥定武，始從李氏之子購藏庫中。<small>相傳得於孟水清者，蓋非。</small>熙寧中，薛師正出守，甚珍惜之，別刻以惠求者。其後師正之子紹彭，又勒於它石替[七]易元刻，以歸長安，是定武有三刻矣。有謂太宗既葬《蘭亭》繭紙，而刻石亦見殉，昭陵既發，耕民[八]負石爲搗帛用，定武一士人見四周龍鳳文隱起，知爲禁中本，以百金市之以歸，謂之古定武本。既而公庫火，石焚。馮當世再入石，是定武長安，移文索入公庫，又謂之古長安本。王君既知別有三刻矣。傳聞異辭，是二説者，已不能歸於一致，況欲索於肥瘦、完損之間邪？自後轉相模刻者，凡九十餘本，而吾婺梅花本而下，亦且十家，則其去真益離矣。此帖上有范文正公、米南宮題識，知爲蘇才翁東齋所藏。元祐戊辰，南宮又獲之才翁之子泊，自後流落靡常，中間雖有『韓魏公家記』及『錢氏忠孝家』趙彝齋』字印，不敢意爲之説。然其精神氣韻，實與它本懸絶，宜爲定武初刻無疑。同郡周君致肅，冒熱來求題，漫一疏之，不覺其辭之繁也。洪武十年夏六月十又八日，金華宋濂記。<small>『宋濂之印』白文、『玉堂學士』白文、『景濂』白文。</small>

校勘記

〔一〕武，原本無此字，據徐本、鄧本補。

〔二〕陽，原作『易』，據徐本、鄧本改。

〔三〕誌，徐本作『識』。

〔四〕名，徐本、鄧本無此字。志，徐本、鄧本作『識』。

〔五〕七，徐本無此字，疑當作『士』。

〔六〕縷，原作『僂』，據徐本、鄧本改。

〔七〕替，徐本、鄧本作『潛』。

〔八〕民，徐本、鄧本作『㞈』。

唐釋懷素客舍等帖　宋徽廟御書金字題籤。

吾自旦及今，食噉苦不下，非常悶悶。復在客舍，所求者并乏，加以年老，期汝等復得年月耳。一日□圓而能轉，字字合節，同桑林之儛也。□□□□□□常以憂悶爲其勞也。冬熟將船取米物，必寄千斛，乃可時也。藥物十月內示，采取之還人不復耳。三月一日報。

懷素小草《客舍》等帖，唐代絕倫，世亦罕見，子孫宜寶之。乾德二年五月四日，開封曹用家藏。

懷素，唐朝草聖超群，所謂筆力精妙，飄逸自然，非學之能至也。熙寧九年二月

一日，河東薛紹彭。帖首及接縫處俱〔一〕有『宣和』『政和』『紹興』『天水』雙龍小璽，璵尾有『內府圖書之印』，又有『秋壑圖書』。

校勘記

〔一〕俱，徐本、鄧本作『皆』。

晋顧愷之畫洛神賦圖

長卷，宋裱，絹素破裂，重著色。

人物衣褶秀媚，而樹石奇古，乃吳下韓中丞敬塘故物。又一卷宋高宗絹上行草，書《洛神賦》，後款云『德壽殿書』。下有朱文『御書之寶』。

花石綱間四海分，西湖日日雨芳春。孔明二表無人讀，德壽宮中寫《洛神》。趙巖。

唐柳誠懸楷書度人經真迹

在麻紙上，橫卷，神品。

翰林學士諫議大夫知制誥賜紫金魚袋柳公權書於上都昭成觀，永充供養讀誦。

昭成觀內供奉經法大德三洞道士孫文杲校勘。

觀察支使給事郎殿中侍御史內供奉長孫公受界造。

有唐開成三年歲在戊午正月十六日記。

臥雲道士來相辭，相辭倏忽何所之。紫閣當春凝烟靄，東風吹折花枝枝。藥成

酒熟有時節，寒食恐失松間期。冥鴻復見傷弓翼，高飛展轉心無疑。滿瀉數杯酒，

狂吟幾首詩。留不住，去不悲，醯雞蜉蝣安得知。大順元年二月十九日，華山道士

魚又玄題。

右軍曾寫換鵝經，珠黍仙書骨氣清。看到柳公心正處，千年筆諫尚馳名。趙巖。

『魯詹』圓印。

硬黃小字臨《黃庭》，曩曾見之，獨小字《度人經》未見之。此開成年柳誠懸得意細

楷也，有『宣和』題標可證。時一展誦，便到黍珠鬱羅蕭臺，又何必太清頂顙之表？前

集賢待制馮子振奉皇姊大長公主命題。

正書之擅名者，自魏鍾繇而至於宋得四十四人，而唐柳誠懸實錚錚乎其間，則夫

墨妙筆精，有不待贊矣。其入宋秘府凡六帖，而書《度人經》者二，此卷特其一爾。是

經乃晉、宋人偽作，至誠懸時相傳稍久，故信而書之。近代紫陽方回則謂五季蜀主[二]

建時道士王喬始造，且確然弗自疑，不幾甚可笑歟！使回見誠懸書此，吾知其賴有泚

矣。洪武九年六月十五日，翰林學士承旨金華宋濂謹記。

深頓首頓首：辱不鄙棄，馳示柳誠懸真迹，希世之寶也。前題後跋皆佳，我師尊

篤好，致此異品，掩然一拂過目，已若刮金篦，何當得把玩累日也。大寶不敢久留，

竊恐穿壁飛去，幸檢入。《合璧事類》，容別作報，草草上記。少宰相公蒲汀老師函丈。

門生陸深百拜。

校勘記

〔一〕主，徐本、鄧本作『王』。

唐釋懷素食魚帖 在硬黃紙上，小橫卷。

老僧在長沙食魚，及來長安城中多食肉，又爲常流所笑，深爲不便，故久病不能多書，實愧予報。諸君欲興善之會，當得扶羸也。即日懷素藏真白。

素公草書，超妙自得，筆老而意新，在當時已爲獨步，雖散流人間甚盛，然自唐迄今二百餘年，士大夫家所藏罕有完者，而此帖首尾皆具，尤可珍也。宣和甲辰七月中澣，竹西吳喆書。

東坡先生評藏真書云『此公能自譽，觀者不以爲過』，信乎其書之工也。然其爲人儻蕩，本不求□工，所以能工如此，如沒人操舟，無意於濟否，是以覆却萬變而舉止自若，近於有道者耶？今觀此帖有『食魚』『食肉』之語，蓋儻蕩者也。至於行筆遒勁，如屋漏，如屈鐵，非在工其能如是乎〔二〕？竹西又題。

藏真既食魚肉，公然舉以向人，計其胸中當無一毫譁各，所以書法超妙至於如此。

士大夫日拙於僞，遮護百出，乃欲以其餘力辨天下事，何可得邪？靖康二年四月丙子，李璜題。

藏真書多見四五十幅，亦皆唐僧所臨，而罕有真迹。延祐元年十一月朔日，集賢大學士榮祿大夫張晏珍玩。

因錦襲秘藏之。

懷素書所以妙者，雖率意顛逸，千變萬化，終不離魏晉法度故也。後人作草皆隨俗繳繞，不合古法，不識者以爲奇，不滿識者一笑。此卷是素師肺腑中流出，尋常所見，皆不能及之也。延祐五年十月廿三日爲彥清書，吳郡沈右。

二知書者謂此幅最老爛，

校勘記

〔一〕乎，原本無，據徐本、鄧本補。

唐顏魯公正書朱巨川誥

在絹素上，後鄧文原、喬簣成跋，俱刻於停雲館。尚有陸全卿諸名人跋，今詳錄於後。

此唐德宗建中三年六月給授中書舍人朱巨川告身符，年月、職名之上，用『尚書吏部告身之印』，計二十九顆〔二〕。世傳爲顏魯公書。按唐式，書符令史事也，代宗之喪，

魯公以吏部尚書爲禮儀使，楊炎惡其直，換太子少師領使事。及盧杞，益不容，改太子太師，併使罷之。是時適在閒局，而其忠義、書法巍然爲天下望。巨川欲重其事，特求公書，亦如今世士大夫得請誥勅封贈，多求善書者操筆，同一意也。米元章《書史》載：『《朱巨川誥》〔三〕，顏書，其孫灌園持入秀州崇德邑中，余以金梭易之。劉涇得余顏《告》，背紙上有五分墨，裝爲秘玩。王詵篤好顏書，遂以韓馬易去，此書今在王詵處。』《宣和書譜》載顏書，亦有《朱巨川告》，今卷中并無『宣和』印記，獨存梁太祖『御前之印』，前後壓縫有宋高宗『乾卦』『紹興』印耳。豈舊藏御府，靖康之亂散落人間，南渡收訪，應募者截去本朝璽跋耶？然五代時既入御府，則宋時不應在灌園處，豈王詵所得乃別本邪？不可得而知矣。此卷作字雖小，而與《東方朔贊》用筆同，其爲顏書無疑。《告》中細書，唐制惟侍中、中書令爲真宰相，其曰『同中書門下平章事』，雖行宰相事，而未爲真。中世以後，藩鎮節度多授中書令，故勅後細書首行云『太尉兼中書門下平章事令臣在使完』。是年四月，盧杞忌張鎰，出之鳳翔，故第二行云『守中書侍郎同中書門下平章事行』，杞愛播和柔易制，是年十月即同平章事矣。牒後細書首行云『侍中闕』，第二行云『守門下侍郎同平章事杞』，即盧杞也。又吏部正員，尚書一人、侍郎二人，其屬有四，曰吏部、司封、司勳、考功。吏部郎中一人，掌文官階品、朝集、祿賜、告身；尚書左右丞各一人，掌

辨六官，吏、户、禮、左丞總焉，兵、刑、工、右丞總焉。故牒尾尚書、侍郎、左丞俱云缺。而云『判吏部侍郎范陽郡開國公翰』者，盧翰也。後此二年爲興元元年，正月亦進同平章事。符後書云『判郎中滋』者，劉滋也。貞元二年正月，遂從吏部爲左散騎常侍。末後書令史不名，亦可驗[三]此告非令史筆矣。一展閱間，而唐之典故，歷歷可考。且魯公書得其背紙墨迹，尚裝爲秘玩，況真迹邪？宜何如其寶愛也。正德丁丑五月望日，陸完跋。

瑯琊王士騏鑒定。

甲午七夕前一日，吳江沈同生同華亭諸念修，包炳如觀於金昌舟次。

右爲魯公真迹，予始見模本，頗怪其神采未遒，及是與仲醇同觀，如探驪得珠，爲之一快。萬曆壬辰二月三日，錫爵書。

癸巳冬孟，張仲文、陳無非、楊茂遠、楊哲卿、王閑仲、王淵季[四]、周叔宗、徐穆如、張汝觀同賞於蓴綠花[五]樓中。瑯琊王士騄書。

壬辰元旦後三日展此，計大字一百八十一，小字百四十一，通總三百二十二字。

《書譜》：『唐神品三人：篆，李陽冰；草，張長史；楷，顏平原。』褚、虞、歐、柳，皆列精品中，不得與公駕。寶顏堂居士陳繼儒志。

癸巳夏，范允臨同武湖沈瑞鎔、唐汝升觀敬題。

癸巳夏四月晦日，得觀於小崛山閣上，雪浪僧鴻恩、張光、吳之鯨、尤道恒、張世偉，夏廷詔同賞於醉花庵。

魯公此書，古奧不測，是學蔡中郎《石經》，平視右軍《王略》。而仲醇鑒賞雅意久，不獨在紙墨間也。壬辰春二月董其昌題。

仲醇得此，自題其居曰『寶顏齋』。昔米襄陽得《王略帖》，遂以『寶晉』名齋。顏書固不減右軍《王略》，而仲醇鑒賞雅意久，不獨在紙墨間也。壬辰春二月董其昌題。平視鍾司徒，所謂『當其用筆，每透紙背』者。

癸巳仲冬，漢陽太守孫克弘獲觀於雪堂。

余不知書，嘗妄論書：『古人具妙莊嚴質，即疾趨僂行，神觀偉如；今人似束芻戴冠纓，能仰不能俯。古人如俊鶻搏鵷鸞，瞑目納爪，盤飛虛空；今人如下劣拳師，口中叱叱，時作乙勢。古人如造凌雲臺，雖敧斜欲墮，却自銖兩適均；今人如百衲錦，采色爛然，絲理多絕。』比仲醇出顏魯公《朱巨川誥》觀之，其項足懸而相抱，鬚鬣怒而不張，以斜表正，以拙布巧，以緩運遒，與前所云三法皆合，此不待陸全卿校勘，其的的爲魯公無疑。然持以示人，疑信參半，蓋字學之衰久矣。其法蓋盡壞於長洲之文氏，字取匀美圓净而止其頓挫抑揚，用而不盡用之際，都所未講。即如此《誥》，一經模勒，便塌[六]拖如肉鴨，都無可觀，驊騮氣喪，豈不惜乎！姑爲拈出紙尾，歸仲醇藏之，以待識者。辰玉王衡。

夢暘有古癖而不學，不能如水村先生之辨，特一展玩間，頓悟生平所見盡可廢。

王辰玉謂文氏帖出，書法古意一變，寧獨爲魯公吐氣，仲醇寶顏堂中，顧當留此公案。吳夢暘。

校勘記

〔一〕顥，徐本、鄧本作『題』。

〔二〕誥，原作『告』，據徐本、鄧本改。

〔三〕驗，原作『諗』，據徐本、鄧本改。

〔四〕季，徐本無此字，鄧本作『李』。

〔五〕花，鄧本無此字。

〔六〕搨，徐本、鄧本作『搨』。

唐馮承素臨本樂毅論　在硬黃紙上，褾表。

右搨本《樂毅論》，是〔一〕貞觀十二年四月九日勅內出《樂毅論》，是王右軍真迹。令將仕郎直弘文館馮承素模寫，賜司空趙國公長孫無忌、開府儀同三司尚書左僕射梁國公房玄齡、特進尚書左僕射申國公高士廉、吏部尚書侯君集、特進鄭國公魏徵、侍中護軍安德郡開國公楊師道等六人，於是在外乃有六本，并筆勢精妙，備盡楷則也。褚遂良記。

彥遠家有馮承素《蘭亭》，元和十三年詔取書畫，遂進入內。今有承素《樂毅論》在，并有太宗手批其後。張彥遠記。

隆慶三年元旦，焚香盥手謹觀，文彭壽承甫記。

是日有禁，不得賀節，明窗淨几，展玩數日，甚樂。再觀索幼安《出師頌》，蓋天地間二寶也。文彭再記。

山谷老人論書，要字中有筆，此帖近之，然非有硯臼筆簏者，不足以語此。隆慶己巳春日，從三橋寓齋攜歸諦觀，因題其後歸之，建業胡汝嘉記事。

校勘記

〔一〕『是』下，似有闕字。

唐搨保母帖

《保母碑》雖近出，故是大令當時所剗，較之《蘭亭》，真所謂固應不同。世人知愛《蘭亭》，不知此也。丙戌冬，伯機得一本，繼之公餘又得此本，令諸人賦詩，然後明識中知有此文。丁亥八月，僕自燕來還，亦得一本，又有一詩僧許僕一本，雖未得，然已可擬。世人若欲學書，不可無此。僕有此，獨恨馳驅南北，不得盡古人臨池之工，然已可擬。

因公餘出示，令人重歎。孟頫。

撞破烟樓固未然，唐模晋刻絶相懸。莫將定武城中石，輕比黄閎墓下塼。

姜侯才氣亦人豪，辨[一]析區區漫爾勞。不向驪黄求駬駿，書家自有九方皋。

臨模舊説范新婦，古刻今看李意如。却笑南宫米夫子，一生辛苦學何書。

千年鬱鬱閟重泉，暫出還隨劫火烟。靳惜乾坤如有意，流傳君我豈無緣。漁陽鮮

于樞伯機父題。此碑乃獻之爲乳母書，藏於墓，手鐫於塼上。高尺餘，闊尺七八。前有小硯影，書類《蘭亭》，約二

百許字。

校勘記

〔一〕辨，原作『辯』，據徐本、鄧本改。

書畫題跋記卷四

米襄陽苕溪詩話 在澄心堂楮上，長卷。

將之苕溪，戲作呈諸友，襄陽漫仕黻。

松竹留因夏，溪山去爲秋。久賡白雪詠，更度采菱謳。縷玉鱸堆案，團金菊滿洲。水宮無限景，載與謝公遊。其一。

半歲依修竹，三時看好花。懶傾惠泉酒，點盡壑源茶。主席多同好，群峰伴不譁。朝來還蠹簡，便起故巢嗟。其二。

余居半歲，諸公載酒不輟，而余以疾，每約置膳清話而已，後借書劉、李、周三姓。好懶難辭友，知窮豈念通。貧非理生拙，病覺養心功。小圃能留客，青冥不厭鴻。秋帆尋賀老，載酒過江東。其三。

仕倦成流落，遊頻慣轉蓬。熱來隨意住，涼至逐緣東。入境親疏集，他鄉彼此同。煖衣兼食飽，但覺愧梁鴻。其四。

旅食緣交駐，浮家爲興來。句留荆水話，襟向下峰開。過剡如尋戴，游梁意賦枚。漁

歌堪畫處，又有魯公陪。其五。

密[一]友從春拆，紅薇過夏榮。團枝殊自得，顧我若含情。漫有蘭隨色，寧無石對聲。却憐皎皎月，依舊滿船行。其六。

元祐戊辰八月八日作。<small>李西涯[二]跋見續集。</small>米友仁鑒定真迹。

校勘記

〔一〕密，原作『蜜』，據徐本、鄧本改。

〔二〕涯，原作『崖』，據徐本、鄧本改。

錢舜舉竹林七賢圖 <small>在楮上，著色人物，橫卷。</small>

右余用唐宰相閻立本法作《晉七賢圖》，吳興錢選舜舉畫并題。<small>下有『習懶翁』白文印。</small>

昔人好沉酣，人事不復理。但進杯中物，應世聊爾耳[一]。悠悠天地間，婾樂本無愧。

諸賢各有心，流俗無輕議。

吳興錢舜舉作《七賢圖》，輕豪淡墨，不假丹青之飾，似有取於晉代衣冠雅素之美。想其儀形，摹其樂趣。觀稽康之友六人，或歌，或飲，或書，或琴，仰天席地，優游自樂[二]。吁！曲肱飲水，浴沂舞雩，豈外是哉！珍闕。哲馬魯丁載拜。

叔夜致憎因傲物，嗣宗白眼視人間。雖逃於酒終揚已，爭似劉靈善閉關。潯仲公
服駕軺車，偶過黃公賣酒壚。邈若山河忽興歎，竹林還憶舊朋徒。牟應龍題。「劉靈」「靈」

字想有出處。

林下晋賢凡七人，山王猶謂不足云。老錢定有筆外意，所畫如何無此君。癡兒每
以形似論，如此風致殊蕭然。此圖直可見妙手，自是胸中有七賢。夏溥題。

三對一乃獨，籍始咸以終。荷鍤事已遠〔三〕，揮弦意何窮。感此聞笛友，嗤彼障籠
翁。筆端有啓事，猶累吾山公。吳暾朝陽題。

門巷寡轍迹，靜對溪南〔四〕竹。溪水浄堪染，竹色與分綠。有時澹相向，襟袍〔五〕如瑩
玉。安得萬箇篔，遍植青溪曲。豈無稽〔六〕阮輩，遁世遵往躅。浩歌日酣燕，達生亦云足。
往歲居建康青溪第一曲，與篔簹谷相對，憶竹林衆君子，故有此作。今觀是圖，
遂書於後。湘中劉致。

七賢遊竹林，趨〔七〕向大孤絕。山王偶然貴，何物遂見黜。金谿徐霖。

校勘記

〔一〕耳，徐本、鄧本作『爾』。
〔二〕樂，徐本、鄧本作『得』。

〔三〕遠，徐本、鄧本作『達』。

〔四〕南，徐本、鄧本作『雨』。

〔五〕袍，徐本、鄧本作『抱』。

〔六〕稽，徐本作『穑』。

〔七〕趨，徐本、鄧本作『趣』。

米友仁瀟湘奇觀　水墨山峰，在繭紙上，小橫卷。

先公居鎮江四十年，作庵子城之東高岡〔一〕上，以海岳命名，一時國士皆賦詩，不能悉記。翰林承旨翟公詩：『楚米仙人好樓居，植梧崇岡結精廬。下瞰赤縣賓蟾烏，東西跳丸天馳驅。腹藏萬卷胸垂胡，論議如〔二〕河決九渠。掀髯送目游〔三〕八區，欲叫虞舜浮〔四〕蒼梧。』云云。餘不能記也。卷□乃庵上所見山，大抵山□奇觀，變態萬層，□在晨晴晦雨間，世人鮮復知此。余生平熟瀟湘奇觀，每於登臨佳處，輒復寫其真趣。□□卷以悦目□□使爲之，此豈悦他人物者乎？此紙滌墨，本不可運筆，仲謀勤請不容辭，故爲戲作。紹興孟春，建康□□官舍友仁題，羊毫作字，正如此紙作畫耳。名上有朱文『友仁』印。

右將仕郎米友仁畫《瀟湘奇觀》一卷，且自識之。蓋其父元章爲禮部員外郎，先居太原，後徙襄陽，過潤州，羨山川佳麗，於是結庵於城東，號曰『海岳』。宣和間，嘗

進友仁所畫《楚江清〔五〕曉圖》，上悦，因得名當世。然其筆意大率，圖與奇觀相似，却無畫工習，故士大夫寶之。嗟乎！一門清適，自宗薦許，亦可以見其父子之能矣。上清外史薛義題。

米氏父子書畫擅當世，是卷沉著痛快，字如其圖，尤合作也。臨川葛元喆題。

米家父子最風流，點染毫端滿紙秋。海岳庵前天欲曙，瓜州渡口望滄洲。吳鮑碩。

晋安曾環敬觀。

沛郡朱希文拜觀於鄭氏愚樂齋。

甬東邊猛生拜觀於鄭氏飛雲樓。

江南奇觀在北固諸山，而北固奇觀在東崗海岳晴雨晦明中。執筆模寫，非其人胸中先有千巖萬壑者，孰能神融意適，收景象於毫芒咫尺之間哉？米家父子何奪天巧之多也。宣城貢師泰題。

此卷友仁真迹無疑。山川浮紙，烟雲滿前。脱去唐宋習氣，別是一天胸次，可謂自渠作祖。當共知者論。至正癸卯立夏後五日，劉守中書於三山之枕肱〔六〕行軒。

細觀米友仁《瀟湘奇觀》，筆墨溫粹，點染渾成。信矣，鍾山川之秀而復發其秀於山川者也。其後跋語若貢公泰甫，葛公元喆，劉公守中，言之盡矣。至於上清外史薛公玄卿，素與吳興趙松雪評論書畫，尤為精到。且知其父元章宣和間嘗進友仁所畫《楚

江清曉圖》，爲當時稱賞，況《奇觀》者尤晚年之作也。居貞其寶之。雪鶴山人鄧宇志。

天台趙象敬觀於鄭公之東軒。

余家藏《倪迂遺集》，有《與陳叔方書》云：『《海岳庵圖》謹授山甫盧若以達。雲林胸次清曠，筆意蕭遠，當咄咄逼真矣。暇日能寄小幀，如對可人也。』因展觀錄之。其昌。

歸。』而集中復附載陳書云：『《海岳庵圖》旦晚臨畢，即全璧以

小米墨戲，余所見《瀟湘白雲圖》，沈啓南跋云：『三十年耳聞求一見，而主人靳不出，晚歲始得觀，則無及矣。』其尊重如此，此卷亦《瀟湘》之流亞也。壬寅至日，董其昌書。

《瀟湘圖》與此卷，今皆爲余有，攜以自隨。今日舟行洞庭湖中，正是瀟湘奇境，輒出展觀，覺情景俱勝也。乙巳五月十九日，董其昌。不知倪雲林所臨安在？定當佳。

校勘記

〔一〕岡，鄧本作『崗』。

〔二〕議如，原本無此二字，據徐本、鄧本改。

〔三〕游，原本無此字，據徐本、鄧本改。

〔四〕浮，原本無此字，據徐本、鄧本改。

〔五〕清，徐本作『晴』。

〔六〕肱，徐本、鄧本作『玄』。

石曼卿大字楷書古松詩墨迹 在宋楮上，橫卷。

《古松》：：直氣森森耻屈盤，鐵衣生澀紫鱗乾。影搖千尺龍蛇動，聲撼半天風雨寒。蒼蘚静緣離石上，綠蘿高附入雲端。報言帝室掄材者，便作明堂一柱看。石延年。

曼卿上世家幽州，燕俗勁武，少以氣自豪，書體兼顏、柳，前輩謂愈大愈奇。余三見真迹：禮部尤尚書家《西師》詩有『旗光秋曉起，甲色大江橫』之句，歐陽氏《籌筆驛》詩有『意中流水遠，愁外舊山青』之句；今又見此詩，『影搖千尺』『聲撼半天』，尤爲人膾炙，皆警策也。歐陽公稱文章勁健，稱其意氣，余以爲字畫猶有劍拔弩張之勢。吾鄉郡從事官舍中先有《籌筆驛》詩石刻久矣，今趙君致遠又欲刻此，是爲二妙也。四明樓鑰。

節度推官廳事舊有《籌筆驛》詩刻，流傳入郡圍中。師夏請於使君，得復舊貫，暇日過袁君木叔家，見《古松》詩筆，其嚴密勁健，尤爲卓絕，因模刊之，以爲《籌筆驛》詩刻之對。曼卿翰墨不多見於世，藐然從事之廬，破屋數間，雖不足以避風雨，而二刻屹立其中，未可以爲陋也。又得文昌樓公爲之題識，益光榮矣。木叔之先君子好奇

嗜古，所蓄前輩遺墨甚衆，此其一耳。慶元己未上元日，古汴趙師夏書。

士大夫豪宕奇崛者，爲文必峭拔；清遠閒放者，有句必高妙。故《梅》詩之『疏影横斜』，和靖如圖寫此花；《松》詩之『半天風雨』，曼卿獨膽炙人口也。自昔論詩者，嘗謂寫情非難，狀物爲最難，過於體仿，或失之俗；略於比喻，又失之泛。必渾然天成，他物不足以當之，斯爲美爾[一]。曼卿平生意氣卓犖，多慕古人奇節偉行，其見於辭章之末，又肯爲兒女子軟媚語耶？梅聖俞以『雲影濤聲』之句過此作，非矣。節推趙公，得真迹於袁正肅之仲弟木叔，而刻之石。二百年來，陵移谷遷，何物不爲塵土之歸，而此刻至今存焉。家既析異，又幸心可得而寶之，造物者若有私焉。嗚呼！半雲翁性尤嗜古，名賢遺墨，購求至富，故此紙亦在篋藏故物之列。故家遺物，歷年之久，而卒獲所歸，有如此帖者乎？敬書此，以識余感。歲在玄黙敦牂夏五月望，北山老樵黃槮敬書。

曼卿號詩豪，發奇索幽秘。對語禽關樂，生香花交樹。翁然伊洛間，妙絶稱者亟[二]。清放挾滑稽，其風如晋靡。馬逸遭蹶墮，云賴石學士。狂調烟花館，弗愧街司筆。落考裾韠袍，坐笑傲群耻。作詩喻罷進，遺韻寓謔旨。排闥就錢愚，博飲略汝爾。卒與劉潛醉，囚巢簟自擬。止酒迮遵戒，枯渴遂及死。蒼筆留《松》篇，心畫森規矩。古以畫觀人，無乃倒非是。躓顔復涉柳，廉隅攝鬼神。獸押怒虎兒，武庫耀[三]戟棨。當

時朱夫子，不害屑瞞體。道德百代師，朱紫曷足訕。曼卿賫在外，紫陽衷則匪。我今

罔異同，口舌吾過矣。拙肘嘆莫學，聊以指運几。緣辭更高諷，謖謖松風起。其人當

不亡，或在蓉城裏。後學長洲沈周。

天之酒星，化曼卿之神，薄遊鶯花世界，醉日月於酒船，真能以大夢處世者，歸

主芙容城，宜其仙也。雪堂翁詩以實之，今想與赤壁化鶴同翱翔，其樂無涯。曼卿詩

句字畫，名賢品贊羨以加矣，豈容言下著語？此詠古松墨迹，余獲拜觀，不覺神爽飛

越，自慶爲平生之幸。弘治乙丑冬十一月十日，吳郡黃雲題於華氏之尚古樓。

校勘記

〔一〕爾，徐本、鄧本作『耳』。

〔二〕耀，鄧本作『輝』。

東坡行草端硯詩墨迹 在楮上，小橫卷。

披雲離北巖，度嶺入中夏。重藉剪楚茅，方函斲英櫃。騷壇意莫逆，匠石語□麥。匪

堊勞運斤，如帶防毁鎊。礩□□□□，觀隅整同厦。津□剖馬肝，索索模〔二〕羊觟。氣逼松

滋豪，姻聯雪濤姹。登堂却蹣跚，飲水何刪問。守黑面豈驪，含貞□終啞。靜惟有壽焉，

砧尚可磨也。魯史記獲麟，晉帖題裏鮓。供給到唐文，護持等商斧。眉形空愛纖，風字仍嫌哆。載觀七八評，咸本六一寫。退然敢摩肩，信矣俱出跨。始知尹公他，不媚王孫賈。

銘詩與器傳，篆刻當碑打。嚴韻拾子遺，微才任聊且。軾。朱文『趙郡蘇氏』。

端硯聯句既成，暮歸復拾餘韻，別賦一首，錄附卷後。書法大抵拘則取俗，縱則失度，蘇長公深知此法，上追秦漢，次造晉唐，宋元以來，稱爲諸名家班首。今觀所書《端硯銘》一帖，尤勝於平昔他書，宜傳後也。至正三年二月望日，吳興唐棣謹題。

朱文『子華』二字印。

校勘記

〔一〕模，徐本、鄧本作『摸』。

黃山谷三言詩 在楮上，小橫卷。

寄嶽雲，安九夏。無閒緣，實瀟灑。碧溪頭，古松下。臥槃陀，晝復夜。

八德水，清且美。盜精神，浸牙齒。亂雲根，眾峰裏。捆與斜，隨器爾。

此帖與漢《嘉安樂園題名》絕相類，豈亦謫夔道時所書耶？淳熙癸卯二月二十三日，甫里陸游識。

退之出牧向潮州，霽色衡山碧欲流。魯直宜州遷謫去，嶽雲九夏滿空浮。美哉湘水獨清深，洗濯遷人執熱襟。峰裏雲根不同量，解言隨器與渠斟。魯直題來務觀題，便云字與漢嘉齊。不知楝道經行路，不涉祝融峰子西。永康胡長孺題。皇慶元年龍集壬子四月丙子書於虎林。

宋蘇養直二帖真迹

門中伏惟萬福，妻子輒拜起居之禮必恭。已行否？或尚留告，道區區之意。山中雖荒索，然歸金壇亦便道也。倘蒙肯賜臨辱，不勝至幸。庠再拜。

庠再拜。上問尊夫人即日恭惟壽禮益康寧，門中上下均休老，媳婦輩敢拜起居，山中有委，萬萬疏示。庠再拜。

《跋周德友所藏〈養直帖〉》：李將軍之霸陵，見止於醉尉；陳拾遺居射洪，畢命於暴卒。吏之能辱人也如此。澹臺子羽不至言游之室，閔仲叔以口腹累安邑，委而去之。士之重所就也如此。後湖蘇公隱丹徒，□召不肯起，其於世何如也？周君德友親主縣簿，顧從之游。文書往來，□曲如瑣，求諸古人，未易一二數也。建安徐詡書。[1]

後湖先生亡去已久，殘章墜藁不爲六丁取去，流落世間者尚或有之，未有若吾德友所藏如是之多也。先生少不就舉，老不就徵，蓋神仙中人，非世之所能羈絏者。故

語帶烟霞，嚼松風，非食烟火人所能到，此尤可寶也。見德友説，未經散亡時，其家所得辭與詩與尺牘，堆案盈箱，遷徙十七七八，則不爲世之所見，得以寶而藏者，又不可勝計也。伏讀欽歎久之。紹興庚辰，汝陰李壽臣書。

後湖先生以《清江曲》見賞於東坡，今觀此詩帖，蓋有得於東坡者。東坡嘗謂延州萊季子、張子房皆不死，嶺南之人亦言東坡不死，後湖真不死矣。德友久從之遊，恬於仕進，其文氣老而益健，有以也夫。乾道戊子冬至後二日，莆田陳雅書。

見松而知柏，聞蘭而識蕙，臭味不殊爾。僕從德友丈遊，尚未款觀後湖之所稱道，令人意傾也。紹興庚辰人日，建安徐詡書。

後湖先生於吾家契好最舊，僕晚生，不及見之也。先生臨終之歲，爲叔父中黄翁語羅浮異事，知其超然玄悟，不隨化俱盡矣。今德友顧尚刻舟求劍，何耶？然德友負其所養，不少見於世，獨置力於斯文，真能不負所知哉？乾道丙戌除日觀於上饒祥符僧舍，眉山蘇嶠題。

校勘記

〔一〕建安徐詡書，五字原本無，此據徐本增。

宋梁楷畫右軍書扇圖 <small>在楮上，橫卷。</small>

書法始從梁楷變，觀圖猶喜墨如新。古來人物爲高品，滿目烟雲筆底春。古抃趙由儁。

松雪翁嘗以紈扇三十握遺故人，訴笑隱拔其尤者分惠二把，遂賦詩一絶，戲調之。子微出示此卷，事適相類，徵余語，就書以贈之云：『故人當暑遺紈扇，最愛千絲雪色新。薄劣王郎閒點污，宜教老嫗也生嗔。』泰定初元歲在甲子上元後五日，張淵清夫。

右軍書扇真偶爾，老嫗無知敢再煩。松雪故人方外友，欣然寫贈可同言。江村民錢良〔古〕〔古〕奉題，爲笑隱上人解嘲。

道傍題扇出無心，晋世〔二〕風流説到今。絶勝寫辭陶學士，故迷郵妓作知音。吳興張世昌。

山陰用筆妙如神，題扇行遭老嫗嗔。莫怪秖今無別識，清涇濁渭向誰陳。汾亭石巗。

合作從來出偶然，蒲葵遺迹恨無傳。秪今尺素開圖畫，猶是衣冠識晋賢。吳郡羅元。

蕺姥手持扇，邂逅成技癢。五字妙入神，百錢起貪想。妄求笑無知，競買遇真賞。

畫圖把清風，千載一俯仰。吳下湯時懋。

右宋梁楷，東平相義之後，畫院待詔，賜金帶不受，挂於院內，嗜酒自樂，亦號『梁風子』。但傳於世者，皆草草，謂之減筆。今觀此水墨《題笈圖》，所作右軍立枯柳傍，丰神俊邁，筆意蕭爽。老嫗持扇傴僂，有欣悅之狀，想是賣扇後復來耳。畫在白宋紙上，濶二尺許，高不盈尺。天啓七年龍集丁卯十一月長至後三日，水西道人識。

校勘記

〔一〕世，鄧本作『代』。

宋張樗寮正書金剛經

寶祐元年七月十八日，張即之奉爲顯妣楚國夫人韓氏五九娘子遠忌，以天台教僧宗印所校本親寫此經。施僧看轉，以資冥福。即之謹題，時年六十八歲。

右樗寮書，瘦勁古雅，在白箋上，經摺裱。乃吾鄉項少溪公所藏，有『子長圖書』。

又一本

樗寮即之七十八歲，喜再逢佛誕，以天台教宗印講主所校本敬寫此經，遺天竺靈山志覺上人，受持讀誦。我願執情，不作常觀，般若六如，覺性永明，共悟實相，本體流通，

利益均及有情。時景定四年歲次癸亥。

錢舜舉孤山圖

雪谿詩畫。鄧陳沂。後圖長三尺，雪谿自題云：

一童一鶴兩相隨，閒步梅邊賦小詩。疏影暗香真絕句，至今誰復繼新辭。吳興錢舜舉。

蕙帳蕭閒掩弊〔三〕廬，子真巖石坐來初。爲驚野鳥巢間乳，懶過鄰僧竹裡居。新溜

迸涼侵静語，晚雲浮潤上殘書。何煩彊捉白團扇，一柄青松自有餘。

石枕凉生菌閣虛，已應梅潤入圖書。不辭齒髮多衰病〔三〕，所喜林泉有隱居。粉竹

亞梢垂薄露，翠荷差影聚遊魚。北窗人在羲皇〔四〕上，時爲淵明一起予。

似雨非晴意思深，宿醒牽率卧春陰。苦憐〔五〕燕子寒相并，生怕梨花晚不禁。薄薄

昔吳關外門有駐節字，大可二尺許，古雅遒勁，極得大書之體。余少時見而愛之，

先主事都水公曰：『此張即之筆也。』後於《一統志·和州》下，載即之特善大書，以

是知先君蓋有所見云。若細書則未之聞也。兹偶見此經，大不過指，尤俊健不凡，乃

知樗寮不獨善大書已也。《書史會要》記『樗寮，歷陽人』，歷陽隸和州，即今含山。明

隆慶庚午春三月，吳下陳鎏識。

弟子項元汴焚香捧持於天籟閣。萬曆二年孟秋朔，得於吳趨陸氏。

在楮上，仿趙千里金碧山水，卷首有四大篆字〔二〕。

簾幃欺欲透，遥遥歌管壓來沉。北園南陌狂無數，只有芳菲會此心。

堵搖魚影，蘭杜烟叢閣鷺翎。往往鳴榔與橫笛，細風斜雨不堪聽。

混元神巧本無形，匠出西湖作畫屏。春水净於僧眼碧，晚山濃似佛頭青。欒櫨粉

環迴幾合似江干，刺眼詩幽盡狀難。沙觜半平春晚濕，水痕無底照秋寬。老霜蒲

葦交千仞〔六〕，怕雨鳧鷗著一攢。擬就孤峰寄蓑笠，舊鄉漁業久凋殘。

水天相映淡淡溶，隔水青山無數重。白鳥背人秋自遠，蒼烟和樹晚來濃。桐廬道

次七里瀨，彭蠡湖間五老峰。輟棹遲回比未得，上方精舍動疏鐘。

水痕秋落蟹螯肥，閒過黃公酒舍歸。魚覺船行沉草岸，犬聞人語出柴扉。蒼山半

帶寒雲重，丹葉疏分夕照微。却憶清〔七〕谿謝太傅，當時未解惜蓑衣。

偶過子瞻寓樓，閱雪翁所畫《孤山圖》，因錄和靖詩數首，用以相發云。正德癸酉

七月廿九日，徵明記。

校勘記

〔一〕字，徐本、鄧本作『書』。

〔二〕弊，徐本、鄧本作『敝』。

〔三〕病，徐本作『老』。

〔四〕皇，原作『黄』，據徐本改。

〔五〕憐，徐本、鄧本作『惱』。

〔六〕仞，徐本、鄧本作『刃』。

〔七〕清，徐本作『青』。

米元暉水墨雲山 在楮上，小横卷。

前山既層叠，後山復巉嶭。高低遠近分好景，參差樹林見深概。若人隱者徒，遁世遠車轍。或耕谷口雲，或釣溪頭月。了知造化長虛幻，彈指生成隨起滅。元暉自是三昧手，吮墨金壺足怡悅。公去人間幾百載，遺迹猶存世奇絕。玉函錦囊出斯圖，頓使山林清興發。匡廬武夷彷佛似，妙趣經營在毫末。東南山水我粗覽，過眼烟雲慨丘垤。何當一上最高頂，笑御冷風碧瑤闕。素心道人。倪瓚曾覽。

海岳山川秀不群，乾坤變態幾氤氳。向來家寓石門近，日日軒窗見白雲。沂陽董復。

《首楞嚴經》云：『不知色身外泊山河虛空大地，咸是妙明心中之物。』由是，則知畫工以毫端三昧，寫出自己江山耳，不然何曲盡其妙也邪？觀此圖者當如是觀可也。玉芝巖老人題。

米元暉自稱有設色袖珍卷，爲生平第一，當時已爲翟伯壽所豪奪。此卷在水墨游戲中，深入北苑三昧，可稱神品矣。董其昌題。

宋黃文節公正書法語真迹 在紙上，其紙長三丈餘，無接痕。

兀然無事無改換，無事何須論一段。直心無散[一]亂，他事不須斷。過去已過去，未來何用算。兀然無一事，何曾有人喚。向外覓工夫，總是癡頑漢。糧不畜一粒，逢飯但知喫。世間多事人，相趁渾不及。我不樂生天，亦不受福田。飢來一鉢飯，困來展脚眠。愚人以爲笑，智者謂之然。非愚亦非智，不是玄中玄。要去如是去，要住如是住。身披一破衲，脚著娘生袴。多言復多語，由來反相誤。若欲度衆生，無過且自度。莫漫求真佛，真佛不可見。妙性及靈臺，何曾受薰鍊。心是無事心，面是娘生面。劫石可動搖，个中無改變。無事本無事，何須讀文字。削除人我本，冥合个中意。種種勞筋骨，不如林下睡。兀兀不修善，騰騰不造惡。寂寂斷見聞，蕩蕩心無著。

頭見，日出乞飯從。頭拂將功用，功展轉冥蒙。取即不得，不取自通。吾有一言，絶慮忘緣。巧説不得，只用心傳。更有一語，無過直與。細極毫末，大無方所。本自圓成，不勞機杼。世事悠悠，不如山丘。青松蔽日，碧潤常秋。山雲當幕，夜月爲鈎。卧藤蘿下，塊石枕頭。不朝天子，不[二]羨王侯。生死無慮，更復何憂。水月無形，我常只寧。萬法皆爾，本自無生。兀然無事坐，春來草自青。

元符三年七月，涪翁自戎州沂流上青衣，廿四日宿廖致平牛口莊，養正置酒弄芳閣，荷衣未盡，蓮實可登，投壺奕棋，燒燭夜歸。此字可令張法亨刻之。

校勘記

〔一〕散，徐本作『事』。

〔二〕不，徐本、鄧本作『豈』。

米南宮九帖真迹 帖見《停雲館》，不錄。

洪武庚申中秋後六日，鄱陽蔣惠敬觀於寶古齋。

范至能說米書初自沈傳師來，後入大令之室。此九帖當時已入秘苑，後有小米跋，今在黃令君家，前後完具，尚昔之粘綴也。其一帖評唐人始言草法必應從晉，此固通論，殆亦其實錄邪？麝煤鼠尾，熏染終歲，所成若此，今之學者亦知之乎。弘治癸亥，吳郡祝允明跋。

海岳翁此卷，嘗入紹興秘府，後有其子元暉題識，蓋海岳平生得意書也。其中有《登海岱樓》詩一首，下小字注云：『三四次寫，間有一兩字好，信書亦一難事。』夫海岳書，可謂入晉人之室，而其自言乃爾，後之作字者當何如邪？甲戌九月廿三日，觀

於崔靜伯氏敬題，虎丘山人都穆。

此卷刻於文氏停雲館，文太史鑒定所謂眾尤之尤也。昔從石本想見真迹，今如葉公好龍，真龍下室矣。己酉九月晦，董其昌觀於西湖舫齋。卷首有『機暇清賞』印、『紹興』印、『內府書印』。鈐縫有『琳』印、『黃琳私印』、『向子固印』。卷尾有『紹興府印』、『建炎浙東安撫使之印』、『建炎兩浙東路都總管司之印』、『建炎重鈎越州管內觀察使印』。

文與可墨竹

湖州放筆奪造化，此事世人那得知。跫〔一〕然何處見生氣，彷彿空庭月落時。柯丹丘。

湖州昔在陵州日，日日逢人寫竹枝。一段枯梢三作折，分明雪後上窗時。顧阿瑛題。

校勘記

〔一〕跫，原作『蛩』，據徐本改。

米元章行草四段 <small>前有『修內司』鈐縫半印。</small>

余始與〔一〕公故為僚宦，僕與叔晦為代雅，以文藝同好，甚相得於其別也。故以秘玩贈

之，題以示兩姓之子孫異日相值者。襄陽米黻元章記。『楚國米芾』朱文印。

叔晦之子：道奴、德奴、慶奴。僕之子：鰲兒、洞陽〔三〕、三雄。

李太師收晉賢十四帖，武帝、王戎書若篆籀，謝安格在子敬上。真宜批帖尾也。

余收《張季明帖》云：『秋深，不審〔三〕氣力復何如也。』真行相間，長史在世間第一帖

也。其次《賀八帖》，餘非合書。倒念揭諦咒：『呵婆莎提菩，諦揭僧羅般，諦揭羅般，諦揭

諦揭。』每早起志心念數十遍。

校勘記

〔一〕與，原作『興』，據徐本、鄧本改。

〔二〕洞陽，原本闕此二字，據徐本、鄧本補。

〔三〕審，徐本作『勝』。

宋徽宗著色鸂鶒卷　在絹素上，前有『御筆』二字，又『天下一人』押字。

鸂鶒灘頭狎浪隨，君王縑墨慣娛嬉。淒涼晚歲鴛鴦濼，漢雁沙鴻未必知。前集賢

〔待〕（侍）制馮子振奉皇姊大長公主命題〔一〕。

〔一〕題，原本無，據徐本、鄧本補。

思陵題畫冊 在絹素上。

物山水畫冊對題。

桃李無言春告歸，落紅如海亂鶯啼。西村渡口斜陽裏，渺渺烟波綠泊堤〔一〕。

閒來洞口訪劉君，緩步輕擡玉線裙。細白桃花擲流水，更無言語倚彤雲。

高山流水意無窮，三尺雲絃膝上桐。點點此時誰會得，坐凭江閣聽飛鴻。

月午山空桂花落，華陽道士雲衣薄。石壇香散步虛聲，杉露清泠滴棲鶴。

不禱自安緣壽骨，人間難得有清名。淺斟仙酒紅生頰，永保長生道自成。 已上皆馬遠著色人

賜王都提舉爲壽。 有『辛巳』長朱文印。

月團初碾瀹花甌，啜罷呼兒課《楚辭》。風定小軒無落葉，春蟲相對吐秋絲。 題李唐畫冊。

清凉境界火雲藏，但覺仙家日更長。千歲壽松誰晏坐，星君午夜吐光芒。 題趙伯駒《團扇月宮圖》。

照水枝枝蜀錦囊，年年澤國爲誰芳。朱顏自得西風意，不管千林一夜霜。 題黃筌《芙蓉》。

宋高宗留意法書名畫，故御府所藏多宸翰題詠。嘗見馬和之畫《詩經》三百篇零

卷各章，皆思陵御書於前。今收藏家猶有得其《國風》一卷，《雅》《頌》數篇者，則當時機暇清賞，遊意經史，不徒博玩粉墨已也。水西道人記。

校勘記

〔一〕堤，原作『題』，據徐本、鄧本改。

龔開贏馬圖　在楮上，橫卷。

一從雲霧降天關，空盡先朝十二閑。今日有誰憐駿骨，夕陽沙岸影如山。《經》言馬肋貴細，而凡馬僅十許肋，過此即駿足，惟千里馬多至十有五肋。假令肉中有骨，詎能令十五肋畢現於外。現於外，非瘦不可，因成此相，以表千里之異，尫劣非所諱也。淮陰龔開水木孤清書。

憶昔升平貞觀年，八坊錦隊〔一〕如雲烟。當時下筆寫神駿，就中最數韓曹賢。權奇五馬宋元祐，蘇黃賞嘆稱龍眠。本朝天馬渥洼種，指顧千里寧加鞭。飢食玉山之禾飲醴泉，龍驤虎躍何翩翩。翰林仙人趙榮祿，畫法直度曹李前。至今覽畫皆歎息，真龍欲見無奇緣。淮陰老人氣忠義，短褐雪鬈當宋季。國亡身在憶南朝，畫思詩情無不至。宋江三十肖形〔二〕模，鍾山鬼隊尤可吁。高馬小兒傳意匠，詩就

還成瘦馬圖。夕陽沙岸如山影，天閑健步何由騁？後世徒知繪可珍，孰知義士憤欲瘳。倪瓚。

龔聖與寫中山鬼隊，出奇神變，又寫宋江三十六人，形模雄怪。余幼曾見其《高馬小兒圖》，亦出意表。蓋聖與抱歷落忠義之氣，父子陷胡，觸目皆異類，特作此詼詭之技，以宕胸中耳。李日華。

校勘記

〔一〕隊，徐本、鄧本作『墜』。

〔二〕形，徐本、鄧本作『影』。

東坡病眼帖

軾春時病眼，不能開眉。黃夢軒舊事露，足下想已知之。葛明塘添情告府，昨求於僕，此事不知錢君錫肯爲一辭不？若果，庶不難耳。日來園中桃李顏色無塵，同輩應移坐雪堂前，可作一絕，強支歲月，何如？僕夜夢中有一杭人多惠龍團幾斛，盡皆一時飲之，請解意，何也？昨周澹閒見訪，送二水底，余遂書《落花》詩二首轉酬，軾上。得之。三月十六日。

昔山谷老人云：『蜀人極不能書，而東坡獨以翰墨妙天下。觀其字畫已無塵埃氣，蓋其天資所發，此豈與今世翰墨爭衡哉！』如是翁周景遠書。

蘇長公居黃州，自號東坡居士。在城南築一白雪堂，四百三十步前有桃李林泉，後有菓菜。堂下大冶長老往還，惟徐得之、陳季常、張懷民、參寥子、乾明寺中庵，可爲莫逆，餘者皆先輩也。此札在黃州與徐得之者，公爲人風流弘暢，日以詩酒騁雄，所謂『强支歲月』者是也。又夢中杭人多惠龍團盡食，復守杭，食龍團作記，蓋其謐〔一〕。甲辰二月既望，樂山高殿識。

東坡先生在當時諸公間，第一品人也。余每於人家見尺牘片紙，未嘗不愛賞，得其遺迹，猶可想其風度，況筆精墨妙邪！紫芝生俞和。

校勘記

〔一〕謐，徐本作『驗』，當是。

米襄陽詩卷

數惡詩呈上陳建州覺民：

七年烏帽抗黃塵，晝錦歸來世又新。

若過武夷山下看，人間不太敵精神。

白頭何慕久京華，静洗黄塵眼界花。萬寶精神在風月，好詩追取不須賒。

陳詩首唱云：『泊泊塵埃閱歲華，青山相見認空花。清淮風月元無價，憑仗詩翁爲我賒。』又一篇云：『長淮千里自流東，六月城頭日日風。天際玉潢無少處，夜山圍在月明中。』絕唱也，爲之刻而不復和。

宋楊補之墨梅　在絹素上，小橫卷。

繁花漸覺枝頭少，冷蝶寒蜂盡不來。寄語春風莫相妒，明年還我最先開。呂肅。

花滿南枝雪後繁，暗香疏影水邊村。幾年不見春風面，此日看圖憶故園。廬陵曾棨。

江國沙漫漫，獨月夜將午。有懷天一方，悵罔益修阻。一杯羅浮春，宛見中林舞。珠佩委不收，歷歷粉[一]可數。薄暮浮雲馳，滅没見湘浦。東風渺無垠，暗入商賢姐。陳明之攜此卷來，將有所需。余測其雅意[二]於隱，遂爲賦此短句云。珪。『文敬父』白文印。

『半江居士』朱文印。

校勘記

〔一〕粉，徐本、鄧本作『分』。

〔二〕意，徐本作『情』。

黃山谷行書元師帖 在楮上，褾裱。

元師自榮州來，追送余於瀘之江安綿水驛，因復用舊所賦《此君軒詩》贈之，并簡元師從弟周彥公。庭堅。

歲行辛巳建中年，諸公起廢自林泉。王師側聞陛下聖，抱琴欲奏南風弦。孤臣蒙恩已三命，望堯如日開金鏡。但憂衰病〔二〕不敢前，眼見黑花耳聞磬。豈如道人山繞門，開軒友此歲寒君。能來作詩賞勁節，家有曉事揚子雲。簴龍森森新間舊，父翁老蒼孫子秀。但知戰勝得道肥，莫問無肉令人瘦。是師胸中抱明月，醉翁不死起自說。竹影生涼到屋椽，此聲可聽不可傳。建中靖國元年正月辛未，江安水次偶住亭書。

校勘記

〔一〕病，徐本、鄧本作『疾』。

黃文節公墓銘二篇 行書草藁真迹，紙上橫卷。

《王長者墓誌詺》：長者海昏王氏，諱澡，字永裕。祖倫，父智，世力田桑，發常望鄉。

長者天資善治生，操奇贏，長雄其鄉，遂以富饒。築館聚書，居游士，化子弟，皆爲儒生，則以其業分任諸子，獨徜徉於方外。道人雲居了元、東林常總，皆攝杖屨往游其藩。元祐丙寅正月辛卯終焉，享年六十有二。前此三年自築丘於青山之西原，松檜成列矣。去十月，過存里中親好，相勞苦勸戒，若將遠別。爰及辛卯，中外之弔哭者，皆曰君蓋聞道者邪！先配陳氏，繼室兩謝氏，七男子槑、崇信、森、棣、權、彬、植、崇信前死。三女子，二壻曰董轂、高友諒，其季未媒也。槑等遂以其十月某甲子，奉窆窆，如初志。槑娶李氏女，於庭堅母夫人爲族兄弟，故槑因乞銘。太夫人曰：『汝以外家，故不可辭銘。』遂銘之，銘曰：『以義力其窮，以智謝其豐，以理考其終，以文款其封。』

《宋故瀘南詩老史翊正墓誌銘》：維史氏遠有世序，自唐尚書吏部侍郎諱□□，僖宗入蜀，生德言，爲山南東道觀察度支使。因不能歸，占籍於眉山，生光廷。孟氏時，試大理評事，知應靈縣。應靈生著明，嘉州軍事推官。嘉州生溥，見蜀之亂，遂不出仕，號江陽隱君。江陽生回，能詩，自號知非子。知非生宗簡，名能知人，善料事，自號天和子。天和實生詩老，詩老諱扶，字翊正，少則篤學能詩，紹知非之業，以貧干試於眉州，又干試於開封府，皆見絀，乃游瀘州，杜門讀書。士大夫之子弟，多委東脩於門，遂老於瀘州。妻子或謁不足，君熙然曰：『會當有足時。』自守挺然，不〔妄〕（忘）取與，有挾勢利而求交者，雖鄰不覿也。其見刺史縣令，鞠躬如也，未嘗有私謁。既晚莫〔二〕不及仕進。閒居無

一日廢書，尤刻意於詩。登臨尊酒，率常吐佳句，壓其坐人，故士君子推與之曰『詩老』云。

夫人楊氏生二子：銳、鎮、一女，嫁進士王庸。繼室杜氏生四子：鑄、鋼、鎬、銓。君卒於紹聖三年四月某甲子，享年若干，葬以元符二年正月癸亥，其兆在瀘川之上白芍之原。自天和而上，皆葬眉山，而葬瀘川自君始。鎮有文行，瀘川學者多宗之，竭力盡大事，而來請銘，遂銘之，銘曰：『人皆汲汲，仰掇俯拾。商禄計級，脅肩求入。君獨徐徐，書耕筆鋤。我躬則臞，我心則腴。縕袍後秃，藜藿不肉。哦詩滿屋，金革匏竹。瀘川洋洋，樅栝其岡。勒銘詔藏，尚其嗣之昌。』

校勘記

〔一〕莫，徐本、鄧本作『漠』。

宋楊后題畫冊

雪吹醉面不知寒，信脚千山與萬山。天甃瓊街三十里，更飛柳絮與君看。　題朱銳冊。賜大少保。　『坤卦』圖〔一〕印。

莫惜朝來准酒錢，淵明身即是花仙。重陽滿滿杯中泛，一縷黃金是一年。　題菊花冊。賜大知閣。　『坤卦』方印，『楊氏書印』。

〔一〕圖，徐本、鄧本作『圓』。

宋高宗題畫册

定知曾見十分圓，已作霜風九月寒。寄語重門休上鑰，夜深湖內月中看。題夏圭册。賜趙祐。『御書之寶』印。

萬片綠荷流水面，亂風飄雨濕人衣。前村竹樹田家密，時見鷗鷺屋後飛。題燕文貴册。

李龍眠醉僧圖蘇老泉書詩真迹 在楮上，畫上款云『李伯時畫』。

人人送酒不曾沽，終日松間挂一壺。草聖欲成狂便發，真堪畫作醉僧圖。此老泉先生書懷素詩并仿其草法。

唐僧懷素以草書名天下，唐賢善書者亦推重之。素有《自叙》一篇，備載諸人之辭。素喜絹書，吾家前後所得數軸，了無紙上一字，最先所得乃『人人送酒』之詩也。老泉山人學書垂四十年，每愛此詩，時時寫之，不下數十張〔二〕矣。龍眠李伯時因是詩遂作此畫，頗能狀醉僧之態，而老泉所書自成一種風格，所爲二妙圖耳。東村閒居方外堂字令書。

鑑古齋雅玩。

余嘗見李龍眠《山莊圖》，用墨妍秀，設色精工，直入摩詰之室，若其畫人物佛像，如以燈取影，逆來順往，輕若游絲，迴還無迹，雖吳道子、顧虎頭不能過，於此卷可見。此卷因老泉先有《醉僧》詩，伯時乃爲補圖，正所謂『合之雙美』也。董其昌觀題於惠山舟次。

校勘記

〔一〕張，徐本作『紙』。

書畫題跋記卷五

真賞齋銘 有序，卷首李西涯篆書「真賞齋」三大字，文衡山作圖，着色仿劉松年。

真賞齋者，吾友華中甫氏藏圖書之室也。中甫端靖喜學，尤喜古法書圖畫、古今石刻及鼎彝器物。家本溫厚，菑畬所入，足以裕欲，而君於聲色、服用一不留意，而惟圖史之癖。精鑒博識，得之心而寓于目，每併金懸購，故所蓄咸不下乙品。自弱冠抵今，垂四十年，志不少怠，坐是家稍落，勿恤而彌勤。徵明雅同所好，歲輒過之，室廬靚深，庋閣精好，譙談之餘，焚香設茗，手發所藏玉軸錦標，爛然溢目，捲舒品隲，喜見眉睫。法書之珍，有鍾太傅《薦季直表》、王右軍《袁生帖》、虞永興《汝南公主墓銘》起草、王方慶《通天進帖》、顏魯公《劉中使帖》、徐季海絹書《道經》，皆魏晋、唐賢劇迹，宋元以下不論也。金石有周穆王《壇山古刻》、蔡中郎《石經》初刻、定武《蘭亭》，下至《黃庭》《樂毅》《洛神》《東方畫贊》諸刻，則其次也。圖畫、器物抑又次焉，然皆不下百數。於戲！富矣！然今江南收藏之家，豈無富于君者？而真贋雜出，精駁間存，不過夸示文物，取悅俗目耳。此米海岳所謂『資力有餘，假耳目于人，意作標表』者，是烏知所好哉！若夫

綈〔一〕緗拾襲，護惜如頭目，知所好矣而賞，則未也。陳列撫摩，揚摧探竟，知所賞矣，而或不出于性真。必如歐陽子之于金石，米老之于圖書，斯無間然。歐公云：『吾性顓而嗜古，于世人之所貪者，皆無欲于其間，故得一其所好，玩而老焉。』米云：『吾願爲蠹書魚，游金題玉躞而不爲害。』此其好尚之篤，賞識之真，孰得而間哉？中甫殆是類也。銘曰：

有精齋廬，翌翌渠渠。爰戒用儲，左圖右書。牙籤斯懸，錦標斯飾。迺緹斯襲，于燕以適。適之何如，惟衍以遊。金題玉躞，瑨璧琳珍。品斯隮斯，允言博雅。誰其尸之，中甫氏華。維中甫君，篤古嗜文。雋味道腴，志專靡分。斷縑故楮，山鑴野刻。探賾討論，手之勿釋。亶識之真，亦臻厥奧。豈無物珍，不易其好。維昔歐公，潛志金石。亦有米顛，圖書是癖。豈曰滯物，寓意于斯。迺中有得，勿以物移。植志勿移，寄情則朗。勿滯勿移，是曰真賞。有賢中甫，奇文是欣。少也師古，老而彌勤。新齋翌翌，圖史祈祈。後有考德，际我銘詩。

長洲文徵明著并書，嘉靖丁巳三月既望，時年八十有八。

後又隷書銘序。

校勘記

〔一〕夫綈，徐本作『夫緹』，鄧本作『其緹』。

一二四

真賞齋賦 并序

夫人所以參列兩間，優游沒齒，莫不應務彰性，接物萌情，適體求充，委時感興。固有乘風雲以騁志，附龍鳳以效能。或載筆于鴻闈，或假鉞于虎闈。又有華轂日擊，錦帳雲連，蛾眉擁于後先，鷺羽忘其冬夏。又有取縠出絮，執籤鑽李。朽貫不忍虞躬，滿簏惟圖裕後，眾之所趨，區以別矣。揆厥心賞，何者為真？錫山東沙華子，貞孝之胤，藝文之英，俶儻倬犖之懷，弘廓環瑋之器，等勳業於浮雲，視侈富如土苴。爰購齋居，惟貯圖典，六經之籍，諸儒之論，歷代之史，百氏之言，周秦漢魏之書，晋唐宋元之繪，固已盈几溢盦，兼艫壓棟。至于藻鑑所注，神情所鍾，性命可輕，頭目同寶，則有：鍾元常《季直表》，貞觀之所珍藏也。王右軍《袁生帖》，祐陵之所眷題也。顏魯公《劉中使帖》〔一曰《瀛州帖》〕及《朱巨川誥》，宣和之所譜藏也。

永興《汝南》、季海《道德》，楷法矜于海岳；子山《步虛》、康樂二贊，草聖擬於季真。此王方慶《通天進帖》，上有『建隆新史館印』，〔岳珂、張雨〔一〕跋。金輪之所揭玩也。『東明九芝蓋』『北闕臨丹水』二詩，乃庾信《步虛辭》。後連謝靈運《王子晋贊》《巖下一老翁四五少年贊》，有宣和鉗縫諸印及『內府圖書之印』，世有石本，末云謝靈運書，《書〔二〕譜》所載《古詩帖》是也。然考《南》《北》二史，靈運以晋孝武太元十三年生，宋文帝元嘉十年遇害。庾信則生于梁武之世，而卒于隋文開皇之初，其距靈運之沒將八十年，豈有謝乃豫寫庾詩之理？或疑唐太宗書，亦非也。按徐堅《初學記》載二詩連二贊，與此卷正合，其書則開元中堅暨韋述等奉詔撰述，其去貞觀又將百年，豈有文

皇豫録記中語合乎？但記中「棗花」，帖作「棘花」，「上元應送酒，來枉蔡經家」，「北闕臨玄水」；帖作「北闕臨丹水」；「坐絳雲」作「生絳雲」；「玉策」，石本同，而帖作「玉簡」，「天火練真文」，帖作「大火練真文」，「難以之百年」，帖作「難之以萬年」；「登雲天」作「上登天」；「爰清淨」作「復清曠」，「冀見」作「既見」，「繽翻」作「紛繙」；「巖下一老翁五少年讚」，帖「五」上有「四」字。以鍛語工拙較之，帖爲優，蓋木刻傳寫譌耳。竊詳是帖行筆，如從空擲下，俊逸流暢，煥乎天光，若非人力所爲，膾有庾稚恭、王子敬之遺趣。唐人如歐、孫、旭、素，皆不及此，唯賀知章《千文》《孝經》及敬和《上日》等帖，氣勢髣髴。知章以草得名，李白、温庭筠詩皆稱之，其棄官入道又在天寶，疑其見《初學記》而輒録之也。然東沙子謂卷有神龍等印甚多，今皆刮滅，昔古帖多前後無空紙，乃是剪去官印以應募也。今人收貞觀印縫〔三〕帖，若是粘着字者，不復再入開元御府。蓋貞觀、武后時，朝廷無紀綱，駙馬貴戚丐請得之。開元購時，剪印不去者，不敢以出也。開元經安氏之亂，內府散蕩，乃敢不去開元印跋，再入御府也。其次貴公家，或是賂入，便須除滅前人印記，所以前後紙慳也。今書更無一軸貞觀、開元同用印者，但有建中與開元、大中、弘文印同用者，皆此意也。米又云：「陳賢草帖奇逸如日本書，亦有唐氏雜迹字印，與此卷正同，意其實六朝人書。」余按陳代庾信在周，南北爲敵，未嘗通也。其石刻自《子晋讚》後，截去十九行，僅于『謝靈運王』而止，因讀『王』爲『書』字，又偽作沈傳師跋于後。傳師以行草鳴〔四〕于時，豈不識王書二字耶？又元章及黃長睿皆嘗云祕閣所收，唯務富博，真贋相混。然則《書譜》所記，可盡信歟？抑以唐初諸印證之，則余又未敢必其爲賀書矣，俟博雅者定之。

右丞《輞川圖》，珍聲萬代；　曾入秘府。　恕先《雪江卷》，寶著前朝。　徽宗題字及李文正、吳文定、程篁墩、張滄洲等長句。　君謨留精于數牘，　詳賦註。　魯直擅美于五書。　山谷真行劉賓客《經伏波神祠詩》及《冬日》《二十》兩束，草書《諸上座帖》及《太白憶舊遊詩》。　高宗居九重而臨寫奪真，　黃素《黃庭》。　忠穆挺大節而辭札更雅。　岳鵬舉《與奉使郎中劄子》。　米兵部《瀟湘景》若就楚江，　元暉《雲山》長卷。　閻次平《積雪圖》頓忘三伏。　上題『淳熙辛丑閻次平畫《寒巖積雪》』。　松年九老，院體一空。　有吳匏庵、邵二泉詩。　馬麟四梅，家法咸具。　晴〔五〕雨雪月。　趙承旨臨

書，入二王之室，臨《黃庭》，有鄧善之、貢仲章、龔子敬等跋；臨《洛神》，有虞伯生、李鳴鳳、袁仲長、柳道傳等跋。諸圖鼓盛唐之風。《溪山仙館圖》《漂母圖》《設色山水小圖夜景》，畫夾對題云：「翛然茅屋一青燈，兩岸蛙聲徹夜鳴。最是幽人眠不得，扶筇起就月中行。」《秋郊飲馬圖》《逸筆二羊圖》。邵庵《蚊賦》，具體虞、褚，虞雍公允文《蚊賦》、伯生行書。彦敬《雲山》，倪雲林為彦清題，彦清，中甫八世祖也。同趣襄陽。《高房山》絳色長卷，趙子昂、鄧善之、柯九思、倪雲林、吳匏庵等題，又一幅，叔明《青卞隱居》小幀，為趙氏作。元鎮《惠山》《春霄》等幅，《惠山圖》雲林自題，并陳方子貞詩，《春霄圖》，雲林詩云：「開元道士來相訪，索寫雲林春霄圖。我別雲林已二載，為濯滄浪遊五湖。滿目波容醮〔六〕山黛，撩人柳眼亂花鬚。避喧政欲尋畊釣，源上桃花無處無。」余與宗晉道兄別十有六年矣，忽避近吳下，杯酒陳情，不能相舍。老杜所謂「夜闌更秉燭，相對如夢寐」者，諷詠斯語，相與愴然。人生良會不易，而況艱虞契潤若此者乎？以十餘載而僅一面，則人生果能幾會耶？悲慨亦未有若此言也。明日道兄將歸錢唐，余亦鼓枻烟波之外，因寫圖賦詩，以寓別後戀戀不盡之情云耳。至正十四年二月十二日，倪瓚對門客樓書。是日昔剌正卿、陸季弦、顧思恭同集。叔明和云：「五株烟樹空陂上，仙老御風歸洞府，隱君鼓枻入江湖。幾迴夢見清雙眼，十載相逢白盡鬚。此日武陵源上路，桃花流出世間無。」僕與倪雲林別已及二〔七〕年，雲林棄田宅，攜妻子，繫舟汾湖之濱，日與游者，皆烟波釣艇，江海不羈之士。回視鄉里昔日之紛擾，如脫弊屣，真有見之士也。至正十六年孟秋，僕侍家叔玄度于開元，而宗晉宗兄持此見示。風埃眯目，展卷浩然，因為和詩其上，吳興王蒙題。飄蕭溟涬之表，鏗鏘倡和之音。又若壇山大篆，鴻都石經，《夏承》《婁壽》漢碑，《樂毅》《東方》晉刻。黃絹換鵝，古題具在。子敬植賦，全本僅存。獻之好寫《洛神賦》，世傳惟十三行，中甫獨得其全，且鐫摭獨精妙，奇寶也。淳化祖刻，米書見元祐之傳；當時實用棗木板，上有銀定槐痕，又多木橫裂文。用李廷珪墨。第六、第七、第八卷內，有蘇字硃書辨證。每卷首有子昂『趙』字印及『雲

房清玩』印，尾有『鉅鹿郡圖書印』。太清嗣摹，墨彩乃大觀之舊。暨乎劉氏《史通》《玉臺新詠》上有『建業文房之印』，則南唐之初梓也，聶宗義《三禮圖》、俞言等《五經圖説》，乃北宋之精帙也。

荀悦《前漢紀》、袁宏《後漢紀》，紹興間刻本，汝陰王銍序。嘉史久遺，許嵩《建康錄》、陸游《南唐書》，載紀攸罕。宋批《周禮》，五采如新，古註《九經》，南雍多闕。俞石澗藏，王守溪跋。

蘇子容《儀像法要》，呃[八]稱于諸子；張彦遠《名畫記》，鑒收于子昂。相臺岳氏《左傳》、建安黃善夫《史記》《六臣註文選》、郭知達集註《杜工部詩》，共九家，曾噩校。曾南豐序次

《李翰林集》，三十卷。在朱子前，齋中諸書，《文選》《韓》《柳》尤精。《劉賓客集》，共四十卷，内、外集十卷。《五百家註韓柳文》、《歐陽家藏集》，刪繁補缺，八十卷最爲真完。《三蘇全集》、《王臨川集》，世所傳止一百卷，唯此本一百六十卷。《白氏長慶集》，七十一卷。

潼川轉運司公帑。《鮑參軍集》、《花間集》，紙墨精好。《管子》《韓非》《三國志》，大字本，淳熙乙巳刊于一百卷，阮閲編。《雲溪友議》，十二卷，范攄著。《詩話總龜》、孫光憲刻。《東觀餘論》，樓攻媿等跋，宋刻初榻，紙墨獨精，卷帙甚備，世所希見。《唐名畫録》，朱景刻。《五代名畫補》，劉道醇纂。《宋名畫評》《蘭亭攷》，十二卷，桑世昌集。皆傳自宋元，遠有端緒。牙籤錦笈以爲藏，天球河圖而比重。是以太史李文正公八分題扁曰『真賞齋』，真則心目俱洞[九]，賞則神境雙融。翰林文公爲圖爲銘，昭其趣也。昔張彦遠弱年鳩集，晝夜精勤，或嗤其爲無益之事，安能悦有涯之生。貨衣減糲，篤好成癖，以千乘爲輕，以一瓢爲適。米元章每

經鉏堂雜志》、《金石略》，鄭樵著，笪氏藏。《寶晉山林拾遺》、八卷，八卷，雪川倪思著。《

得一書，既窮其趣，輒以良日，手自背洗，客拱而後示，屢濯而後展，諦觀之際，迅雷不聞。與夫褚中令鑒定，若視黑〔一〇〕白；黃長睿辨證，不漏毫髮。揆茲雅抱，千載同符。斯東沙子所以淹留歲時〔一一〕，兩忘憂樂，眇萬物而無累，超四海而特行者乎？華之先，晋孝子，國史有傳。李延壽《南史》傳云：「華寶，父豪，晋義熙末戍長安，時寶八歲。父臨別謂之曰：『須吾還，爲汝上頭。』及長安陷，父竟沒戍所，寶遂終身不冠婚，以弟寛之子爲後，齊建元中表其閭〔一二〕。」下逮有宋，將仕公克振其家，趙文敏表其墓。《表》云：『君諱銓〔一三〕，字君選，宋授將仕郎、無錫縣主簿。自幼穎悟，讀書務達奧義，爲鄉閭人。』監稅公以善化俗，揭文安銘其墓。《銘》云：『君諱友聞，字起賓，銓〔一四〕之子也。』行省署監無錫稅，爲人敦愨靜固，躬耕率衆，俗以和裕焉。『德珍處士堅辭總管，黃文獻等稱之。黃溍《碣銘》云：『璞，公之諱。其字德珍，父曰友聞，母曰袁氏，沉静有質，遇事有條，總管三聘〔一五〕，卒〔一六〕辭不就。』孟稶〔一七〕《遺事》曰：『處士家居簡素，而賙恤人乏，萬緡不吝焉。『子舉都事，自奮功名，文獻復誌之。黄《誌》云：『君諱鉉，字子舉，璞之子也。奮志功名，爲使司都事以卒，年僅二十六。妻陳氏誓不他適，而保其遺孤，詔表其門。』厥配陳節婦，堂有名公不一之書；于文傳《貞節堂記》、黃溍銘、鄭元祐後記、李祁〔一八〕詩序、危素贊、曾堅、貢師泰等詩。俞貞木撰《墓誌》尤詳。其孤栖碧翁，軒有文儒相繼之作。張翥《春草軒記》、陳謙〔一九〕詩序、鄭元祐、胡助、楊維楨、陳基、段天祐、潘純、張世昌、張雨、高明、李孝光〔二〇〕、王逢、楊鏽、宇文公諒、貢師泰、王餘慶等詩。俞貞木爲墓銘曰：『處士諱幼武，字彦清，號栖碧，鉉之子也。母陳氏，蚤寡，鞠以成立。處士尤篤孝敬，爲《春草軒》以奉之。讀書善吟，有《黃楊集》。』貞固翁輯行家禮，著于友同之傳；浦江趙友同《傳》云：『翁諱惊韡，字公愷，號貞固。元時家聲稍替，翁克振之。酌冠婚喪祭之禮，爲《慮得集》。』源

長翁剮股活親，顯于傳方之集。《宗譜傳》云：『翁諱宗常，字源長，貞固之孫，伯淳之子。母疾醫弗效，剮股療之，果愈。』《錢仲益傳》云：『源長年二十六而得死疾，妻鄒誓以不二夫，以孤托母

顧而不及鄒，鄒遂先期自盡，以鳴其信。』鄭叔美贊，王黻、趙友同、孔友諒、張思安、陳鑑〔二〕、范景安等爲詩，胡槩、蔣用、

文殿序跋。以存思詠者，翁子守德、孫廷元之孝也。詹事篁墩程公《存思四詠序》曰：『源長疾而妻鄒先縊，遺

孤本常育于祖母顧氏，比成而顧亦去世矣。本常以早失怙恃，而不克竟其祖母之養，又不克顯其母之節，題其所居之堂曰「存思」，

感懷終身。』守德子春求所以張之四詠者，曰：『托孤撫胤，捨生明志。烏烏私情，屺岵瞻慕。』西涯李文正公《詩引》云：『守德

痛其少孤，既不能報太母平生之恩，又不能彰母氏既死之節，以爲終身悲。其子春以告，爲作詩曰：「報劉恩罔極，存趙事終全。

骨肉存亡異，乾坤覆載偏。野行長峇屺，遺澤尚栖椽。有美江南俗，他時海內傳」。』本常字守德，春字廷元。尚書石城李公傑撰

《志》云：『廷元孝友勤儉，可謂特立之士。配趙氏有賢德，進士楊文表其墓。』

呂宗伯、鄒司成之言可考，白巖喬公序曰：『處士性至孝，外和內剛，不事矯飾。宗族鄉黨有鰥寡者，視力周之，于

同氣尤厚，鄉人取以爲法。』涇野呂侍郎詩云：『南坡真逸士，八十尚童顏。鳩杖時不策，蠅書夜自刪。』東郭鄒祭酒序云：『財阜

者易驕，而翁持勤儉。勢盛者易爭，而翁以惠和。居易者易淫佚，而娛之以文史，維之以名士，將其天常之厚，能不背于君子之

方乎？』文待詔誌銘云：『君諱坦，字汝平，松巖子也。年十六，代父理家，母先亡，諸弟孱弱，哺訓底成。凡屋廬、田業、器物、

童奴，惟弟所欲而自取棄餘者。壽九十有四，見五世孫而終。錢碩人備德以相其夫，則王特進、吳文端、文

衡山之筆有徵。特進光祿大夫新建伯陽明王公序曰：『懿恭之行，柔嘉之德。母儀婦軌，無所不具。雖紀傳所載，亦無以

加。』少保尚書白樓吳公碣銘曰：『錢出吳越忠獻王之後，累傳至章靖府君，卓犖多奇節，鄉人稱爲希翁先生。生碩人，歸南坡，

翁時有題畫小詩貽之。』後二泉邵公題云：『吾契友〔二二〕希翁先生，文辭追古人，而行誼過今人遠甚，此其季女〔二三〕歸華君汝平而

贻之者也。于是錢年七十有一矣，而翁所寄詩片紙，犹在盒几間。内德之成，于是乎在。」文待詔誌云：「碩人仁明娟好，慧而不煩，值華中衰，汝平方刻意振植，日出應門户，門内之事，咸碩人持之，卒起其家。孝事舅姑，尤嚴賓祭。不喜佞佛，而樂恤匱窮，老而勤儉不怠，陽明之稱信矣。」待詔《誌》云：「呂氏出東萊先生之後，碩人淑柔懿恭，中外歸賢焉。」待詔慎許可，而華南坡翁錢、呂二碩人，皆公爲誌，親書之于石。東沙子之先妣呂，亦有衡翁之筆誌矣。待詔篆題。

凡此高文鉅册，照映齋中，則又華氏寶玉大弓，子姓世守，當傳無窮，以爲衡鑑，匪特玩好之供者。猗嗟茂哉！東沙子夏，字曰中甫。中甫乃南坡之孫，而小山翁欽之長子。幼鞠于祖母錢碩人，錢卒，終身慕之，李文正爲篆題。東沙遊王陽明、喬白巖之門，而海内名公，若邵二泉、呂涇野、都南濠、王南原、陳石亭、蔡林屋、文衡山、鄒東郭、高公次、林志道、黃勉之尤相善。余交其人，僅垂三紀，知其志乎古，不同乎今也。爰作賦曰：

有清華公子謁乎素履山人曰：蓋聞九陔倚杵，《廣雅》：「九天之外，次曰倚杵。」十形冰出。楊泉《物理論》：「地有十形。」冰，尼京反。由，若外反。跳丸往來，編珠縈帶。二氣運其良能，五行儲其靈粹，山川通其竅液，動植紛其恢佹。固亦穹窿冥濛，磅礴碨礧；磅礴，廣博貌。碨礧，高低貌。燠煜，於六反。煜，移灼反，日光。曒澈，月光。參差芒瞤；星宿光。壹壹閤闢，壹，於斤反。壹，於云反，元氣運行之意。煥寒雨霽，扶摇飂飇，飇，利幽反，風貌。屏翳蔕蔚；風起貌。砰磕礚碨，砰，披并反。礏，可合反，迅雷之聲。礚，子兼反。碨，徐金反，電光也。霧沱浸漬，雨貌。池沲扇扇，池，賓里反，平遠貌。扁，虚器反，壯大貌。施旎嶉嶉；旎，演吏反，山卑長貌。嶉，即委反，林木崇積貌。塴塴畷畷；塴，伊盍反，塵埃貌。畷，朱衛反，田畝相連貌。清貌。扁，烏廢反，深廣貌。沁沁濊濊，沁，淺子反，水。蓊蓊茷茷，蓊，徒對反。

莌，蒲蓋反，皆草木盛多貌。韡韡樕樕；韡，於委反，華盛貌。樕，倪祭反，木盛貌。施施羯羯，《詩經》：『茬菽施施。』牲牲毳毳，牲，蔬臻反。韍，於蓋切，香貌。奰奰蹶蹶；奰，平秘反，獸壯也。蹶，姑衛反，獸行遽貌。《詩經》：『牲牲其鹿。』毊，充芮切，獸多毛也。齲齲踶踶；齲，語綺反，齒齧貌。踶，文几反，有力貌。掖掖翽翽，掖，攀眉反，張羽貌。翮，呼外反，《詩》：『鳳凰于飛，翽翽其羽。』褷褷洩洩；褷，所宜反，羽生貌。洩，余世反，浮沉貌。交交喊喊，《詩》：『交交黃鳥。』又：『鷺聲喊喊』。嘤嘤嗤嗤；《詩》：『嘤嘤草蟲。』睢睢盱盱，皆喜悅貌。或群或類。于是乎人也，禀至貴以含生，超衆靈以成性。別乎芳薉，味亦甄乎邪正。紛能言以能行，乃時動而時靜。其所以役其心思、充其口體者，蓋隨感以有觸，或無涯以求騁。于是巧闇相傾，强弱相競，慾海浩洋，靡所底定。聖王有作，以道裁成。室廬以處，衣服以章，庖厨以養，車航以行。有名位以嚴其限，有親愛以屬其情。勸之以爵賞，董之以威刑。鉏暴戡亂，表忠遂良。賢以汰尊，痺以□彊。民知向違，咸樂其生。嬴劉而降，曁我皇明。治忽迭易，歷數幾更。神帝嘉靖，弘厥昇平。農服於野，商踵于塗。工竭其巧，兵寢于隅。塵積穰穰，流貨臚臚。士女相聚，耆稚相餔。姁姁雍雍，麋麋麇孤。毊服卉裳，鳥言獸面，龍伯鮫人之國，雕題黑齒，貫胸離耳，三目四臂之徒。大球南金，犀貝明珠。鶄鵬鸃鶹，在予駒騄。瑤籠綵絡，盈篚充車。奉表歸命，滂溢乎名都。當是時也，有志之士，涵菁莪棫樸之仁，荷勸駕釋褐之寵，莫不扼腕思奮，彈冠望榮。固有應六符，法三光，横玉麟，飫黃封，撫華夷，燮陰陽。哂蕭魏而弗齒，睨

伊旦而與伉。六卿分職，厥屬攸宗，太史臺諫，寔惟侍從。有公卿文武以殿其内，有藩臬守令以維其外。復有元勳世胄，榮戟霞建，英豪雲萃，籌策鬼神，經綸天地。寰瀛以之咸乂，億兆于焉永戴。倚葭托肺，丹書帶礪乎河山，金貂趨蹌乎禁闥。叶屈貴反。貔貅林立乎白旄，蟲沙[二四]冰消乎紫塞。珠玉隨咳唾，風霆逐呼噫。叶伊介反。日月假其輝，宇宙同其大。

精忠簡乎帝心，勳名轟于萬代。其或猿臂類奇，霜蹄時蹶，不與其進，則圖其退爾。迺相天時，占星紀，開阡陌，制耒耜，耕耨以時，人穫必倍。若千若億，爲倉爲積。子利反。或擅丹穴，或儲紫貝，出陳易新，買賤賣貴。雞鳴孳孳，蠅頭惴惴。量畜以谷，閉[二五]門成市。沉腦塗牆，文綉被地。玄妻素娥，弄玉飛瓊之儔，便娟巧麗，頻眉睇目，取憐乎左右。

叶盈異反。戲魚龍而舞柘枝，詠明月而歌百歲。鐘鼓空侯簫竽之音，鏜鞳乎晝夜，喧闐乎間里，所以快耳目而娛心志者，亦足以稱豪於一時，而不遂汶汶於斯世者也。

吾聞錫山有東沙子者，儶偉人也。粤其上世，義熙維寶，始居慧山，華里稱孝，宋遷隆亭，原泉則肇，彼逃而此[二六]，振業孔耀。鵝津洋洋，喬木杲杲。節義之傳，詩禮之教，簪紱蟬聯，蘭玉滋茂。迺東沙子，靡諧厥好，蕭然一齋，自樂其道，胡於斯際，匪則匪效。上之不聞出才智，佐明時，以芥拾乎青紫；下之不聞友豪俠，置聲色，以酣樂乎桑榆；中又不屑廣田宅，殖貨賄，以貽裕乎胄胤。其於世也，若或醜之；其於古也，若或糾之。自其壯幼，至于艾矣，頹然泊然，不易厥守。意其性爾殊乎？抑無見乎聲利之徼歟？蒙款不

釋，願就正乎有道。素履山人，默然不應，瞿然直視，已乃啞然而笑曰：咈哉噫嘻！子蓋未達乎真賞之趣也。天地變化，陰陽乘除，曲成萬物，理一分殊，或清或濁，各適其趨。情別淑慝，性分哲愚。方正其俗，人十其區。玉不火爐，金不土渝，柏不霜摧，橘不淮踰。貉汶而斃，蘭圃而枯，薦嗜麋鹿，帶甘蜘蛆。物則有然，而況于人乎？宜子〔二七〕于此心猶豫而口囁嚅也。且東沙子之賞真矣，所得深矣！請次第而宣之。典午陽九，豪沒于戍。子憶父言，老不冠娶。既悲罔極，亦傷國步。終孝全忠，克永厥譽。弟嗣有傳，慧麓延緒。南北屢遷，逮乎炎渡。君選友聞，德珍子舉。配陳貞節，勝國表著。栖碧奉母，堂軒是署。貞固燹避，國初定處。乃經故莊，佳氣鬱聚。遺命克遵，後昆斯裕。玩易吟詩，蟬蛻鴻鶱。精誠動神明，儀範昭士庶。義烈維鄒，〔即東沙祖母錢碩人，陽明諸公稱之，謂其賢可繼陳、鄒二姑也。〕存思弗措。南坡孝友，〔即東沙大父南坡翁痛母趙碩人，值〔二八〕業中衰，翁克振起而母不逮養，故義讓于弟而自取其薄者。〕期熙繩矩。是鞠中甫，敏而稽古。其始也岐嶷秀穎，成童耿介，志超萬物之表，心遊六藝之內。集歐王之新奇，拆〔二九〕朱呂之精粹。諗雅頌之雍皞，觀國風之成敗。兼魯韓之旁博，貫毛鄭之專治。訓于四代。耆孔樂于姬文，管商顯其功利。申韓忍于刻核，屈宋陳其諷刺。伯陽尚其玄虛，禦寇逞其恣睢。孫吳備其奇詐，審顧答于回賜。明仁義于鄒輿，談荒唐于莊惠。賈董敷其治策，馬揚逞其詭麗。遷固擬于春秋，潘陸方于江海。燕許誇其手筆，李杜稱其雄偉。

孟詠其幽雅，儲韋味其清冽。叶音例。韓柳宗其典則，曾蘇羨其汪沛。以至岐黃之濟世，曇

摩之似其是，百家之殊途，九流之異派，靡不辨其瑕瑜，導其肯綮，飫其膏腴，嗽其脅髓。

既填胸兮通理，乃援毫而吐思。乍雲蒸而霞纈，或川流以山崎。發朝芳之芬菲，謝夕叢之

腓瘁。軒乎螺騰而獸駭，翩兮鶴舞而鴻跂。明揚文武經緯之略，微闡天命性情之懿。上敷

帝王修治之範，下述閭閻阽危之弊。搜羅匪漏，傾瀉無滯。准古繩今，規人矩世。舉而措

之，固將黼黻乎皇猷，而康濟乎品彙者也。若乃締金明，啟蘭室，合志方，營道術，濟唇

齒，染藍赤，交以淡成，言以忘得。二泉師友乎希翁，乃忘年乎膠漆；南濠耽樂于圖書，

爰同趣乎米薛。涇野忠直振時，而健羨乎壽席；南原廉介絕俗，而劇談乎日夕。衡山耆德

而文重乎鈞石，東郭同門而追宗于淑實。瓦屋高簡，而萬里致《參同》之益；媿吾英爽，

而舊京賞《蘭亭》之迹。石亭留夜坐之圖，陳太史魯南有《南雍夜坐圖》詩。林屋灑雞鳴之墨，蔡九逵雞

鳴寺贈詩。資五嶽之麗藻，黃勉之。契蘿石之閒逸。海寧董〔三〇〕澐。樂何王之雄俊，南贛何泰〔三一〕，廣東王

一爲。取月泉之空寂。禪師法聚□〔三二〕自勉之等五人，皆同遊陽明先生之門。相與切磋其功，講習其業，文

會輔仁，威儀是攝，猶以爲未足也。白巖先生敦麗植性，希叔旦之碩膚，儕孔明之水鏡，

庶稚圭之無我，齊君實之守正。陽明夫子心學希聖，超訓詁于關閩，悟存養于曾孟，播直

聲于善〔三三〕感，邁成功于李晟。間氣之所鍾〔三四〕，人望之所凝，英才之所樂育，曲木之所就

正。于焉鼓篋而行，泛舟東競。樞衣必慎，執經〔三五〕求證。學究淵源，道廓蹊徑。通于常

變，達于義命。此其志豈效爲我以自私，曾無與乎天下之利病者哉！嗟乎！韶鼓聲微，

吐握人邁。顏異遭三，下和則再。寧人事之弗臧，將天命之有在。是故伯藥恩深，令伯情

至。元卿齧指，曹休垂涕。臧循倉皇以無寢，司馬徘徊而不對。此東沙子之所以傷乎內也。

務光抱石，魯連蹈海。文舉樽空，侯芭席敝。子期賦于感音，希範思乎絕藝。此東沙子之

所以感乎外也。夫庶務前棼則清虛弗來，七情中擾則衰白馴致，《易》不云乎，知進退存亡

而不失其正也。夫子亦云：『道之將行也與，命也；道之將廢也與，命也。』君子知命，亦

審其進退，而胡物之競矣爾。乃闢故趾[三六]，開三徑，建新齋，闐幽境，珉碱平，柏棕[三七]

挺，朱窗明，素壁净，松關邃，芝房迴，縣李書，原米名。去聲，西涯八分齋扁，米元章有『平生真賞』

印。梧陰垂砌，荷香滿庭。叶音定。太湖靈壁，英山武康，錦川之石，霞湧浪積，鳥栖獸蹲，

蛟旋魚躍，菌秀英圻。若醉若舞，若戲若敧，礬崟紫虎，嶙嵷紆謫。紛員兮庭實，龍髯之

松，瓔珞之柏，彌勒之竹，合歡之橘，丹桂青桐，玉蘭木筆，碧桃紅梅，海棠朱楔，紫蕙

黃薇，末麗杜若，茶蘼瑞香，水僊天[三八]棘，宜男午葵，桃黃紅藥，昌陽日精，鵑花瞿麥。

或蔭修除，或森閒隙，欘力爾反倦音詭奰步葛反觖音靡，薊音利苈音莉吷丑乙反胏希乙反，猗柅的蝶，

葰音俊楙芬苿。凝甘露兮揚清飈，蔽炎暉兮延皓月。巢鶯鶴兮遊文魚，噪寒蟬兮吟蟋蟀。東

沙於是掃絶煩囂，獨怡岑静，巷無車馬之音，庭鮮襟裾之影。置軒轅之棐[三九]几，齋中又有紫

桑小几，寶晉舊物，下有芾字押。拭殷侯之金鼎。白金羊鼎，乃商時諸侯所用之器。爇蒲檀之珍香，侑汝官之

陶皿。汝窯、瓶、洗各一；官窯、彝爐一、色瑩如玉。

滁端州之紫硯，小貢硯一，旁有董草庭八分題曰：『玄與默，爲汝

則，學以全令德。』上下凡九眼，似碧玉青瑩。東沙子嘗爲余言，河南提學副使王公韋有子石硯，重不滿廿兩，色紫如嫩肝，不假

磨礱，惟貯水處略加琢磨。一眼經寸餘，圓極如太極，有黃暈，淺深八重，一重稍異，間以白質青花點，吳淑《硯賦》所謂『點滴

青花』是也，正合李白集中《上皇西巡南京歌》第七首，楊齊賢註云：『葉三藏自西域歸，過峨眉縣大峩山寶硯溪，見兩石子鬥，

攬得其一，今藏黑水寺。石上有一目，端正透底，溪以此得名。日照其石，常五色光相。』王南原，金陵人，此石乃其先諫議辣

齋〔四○〕公購于一僧，云自蜀中得之，豈即此歟？東沙嘗借留齋中，後歸丹陽孫氏。列點蒼之秀屏。叶上聲。其一：春景晴

巒，雲氣吞吐，一面雲峰，石色濃淡悉分，非筆墨所能髣髴，一面春龍出蟄，頭角爪鬣悉備，目精炯然，幾欲飛動，舊藏京口楊氏。佩

不衰之漢熊，古玉漢熊，長不及寸，腹下篆刻，文曰『能使人不衰』，字細如粒米。握如脂之古印。白玉螭紐三印，今

改刻瓢印，曰『真賞』，方印一曰『華夏』，一曰『真賞齋印』。東漢楊彪文先四代相印，朱文，虎鈕雕刻精工，神韻生動，旁皆碾花。

又一印曰『三槐之裔』，通身古卧蠶，朱文螭鈕，刻深而奇，溫潤無比。高宗、吳后二印，賢志堂印，白文螭鈕。賢志主人，覆斗

卧蠶，俱精絕。被銖衣之翩翩，啓瓊笈之縵縵。叶眉孟反。昔者周穆巡狩，至乎壇山。吉日癸巳，

親題石間。弩張劍拔，虎跳龍盤。通古卧車而心悟，李斯卧觀五日，得其法，作小篆。中祐龜壁而跋

存。宋李中祐鑿石龕之廳壁間。雖贊皇之未泯，繄古意之邈然。今趙州所傳，蓋經摹勒多矣。茲僅見乎齋

中，蓋唐宋之所傳。此獨無跋，又紙墨甚古，乃宋以前拓本也。漢世隆儒，六經是訂。邕立典則〔四一〕，

八分稱聖。蔡邕、左立、堂谿〔四二〕典、楊賜等書石。武定遷鄴而半沉，北魏高歡遷石經河岸，崩，遂沉于水。貞

觀寶墨而獨進。唐秘府不收石刻，惟珍此經。矧蓬萊之模本，亦亡滅而莫問。吾子行曰：『會稽蓬萊閣有石經

遺字翻本，破碎摹滅，不異真古碑，今亡矣。「幸百許之遺文，《尚書》三十三字，《論語》百字。諒虬驥之堪并。《東

觀餘論》云：「石經傳世止此，若騏驥一毛，虬龍片甲。」銘石之楷，魏首元常。幽深絕世，古雅無方。悵敬

仁之俱逝，王修愛《宣示帖》，修卒，取以入殉。訝宣和之揫藏。《宣和書譜》惟有《克捷表》，歐陽永叔、董逌皆以爲非

真。薦賢表乎季直，篆要紀乎士行。煥貞淳之寶印，遺照乘之夜光。《季直表》有『貞觀』『淳

化』二小璽，元張紳《書學纂要》記之，李太僕應禎謂：「積筆成塚，不能得其波拂，真迹無疑，誠曠世之至寶。」草書之極，

晋惟逸少，至聖大成，形神俱妙。彼王著之模刻，徒肉勝之遺誚。咨袁生之真墨，徵八璽

之慌耀。矧祐陵之金題，覿孤鳳之縹緲。方慶臣墨，文獻仍孫。王方慶，乃晋丞相王導十一世孫也。

廓填鑑影，郢人運斤。信得門而窺奧，豈虎賁之旁樽？始金輪之辱〔四三〕序，終倦翁之見珍。

翁跋云：『態備衆妙，摹逼天真，非他帖可擬。』況栖碧之手澤，帖後有『貞節堂禮義傳家之印』『春草軒審是記』，蓋栖碧舊藏

也。幸青氈之得人。初學詩贊，編聯庾謝。綵牋古色，仙蹤疇亞。爛霓裳兮逍遙，絢春林兮

布濩。叶胡化反。想投迹于虛空，殆爭工乎造化。閱神龍而流芳，載《書譜》

而增價。偉哉魯公，忠誠川流。叶去聲。正擬劍鋒，《書譜》謂公正書如『鋒絕劍催，驚飛逸勢』。行超篆

籀。《海岳名言》謂顏行書『有篆籀氣象』。慰瀛、磁之既平，《帖》云：『近聞劉中使至瀛州，吳希光已降，足慰海隅之心

耳。又聞磁州爲盧子期所圍，舍利將軍擒獲之，吁足慰也！』此帖有之。凜英風之發秀。燦碧牋兮宜墨，駭龍蛇兮奔驟。

米《史》云：『碧牋宜墨，神采艷發，龍蛇生動，覩之驚人。』歷七君之品題，實諸帖之領袖。帖後王芝、

喬簣成、鮮于樞、張晏、白珽、田衍、文徵明。矯然季海楷法，稱雄怒猊渴驥。《書譜》評浩書『如怒猊抉石，渴驥

奔泉』，信然。父王祖鍾，董逌云：『季海守鍾、王舊法，如禪家宗風相傳，各有主。』述老彭之玄訓。老聃即彭祖，《通鑑前編》《路史》等書可考，而辨道家相傳之妄。爛玄真之丹識。有『青箬笠綠蓑衣』印，蓋玄真子張志和識。延之諉其第一，尤袤謂『唐人小楷，徐季海第一』。緛黃素兮金龍。唐絹精奇，每行織成龍鳳，間以花點，僅如米大。乃若準樂毅之奇蹤，董逌謂浩書自《樂毅論》來。高人摩詰，前身畫師，家輞川之幽勝，寫詩景之瑰奇。孟城坳、華子岡、文杏館、斤竹嶺、鹿柴、木蘭[四五]柴、茱萸沜、宮槐陌、臨湖亭、南垞、欹湖、柳浪、欒家瀨、金屑泉、白石灘、北垞、竹里館、辛夷塢、漆園、椒園，凡二十景，各賦五言絕。龍眠摹本作十二段，此卷長七尺餘，總爲一圖，而諸景咸備。弘治間金陵黃休伯叔賜剖古漆墩得之，即此卷也。原功詫其難能。葉如融反。杜[四四]本跋：『非力挽千鈞，何能爾耶？』山盤行[四六]兮挾霧，林寒產而藏暉。水揚毅而渺渺，雪篷粉以霏霏。斯景玄之攸錄，見朱景玄《唐朝名畫錄》。乃天府之所詒。狂僊忠恕，尤妙書法。委羈宦而肥遯。《史》：『忠恕謫江都，一日遽去，不知所在，乃與陳摶同隱。』狀江行之霽雪。景翳翳兮霾深，《書譜》：『忠恕妙于篆籀、八分，尤工小楷。』波粼粼兮漸滑。偬坎廩兮擁袂，舟凌競兮礙枻。紛倡和之琳琅，允誇詡之昭揭。五季書亡，君謨聿興。世方宗其楷法，妙實在乎真行。詠山堂之秀句，陳子發之至情。啟評事而端謹，示新記乎崢嶸。統二八之并美，標五子之題名。《山堂絕句》并《安道》《彥猷》《謝郎》《評事》《子發》《新記》《新第》《郎中》《知郡》《通理》《公緯》《兼州》《長官》《公謹》《呂君》，共十有六帖。五子，倪雲林、袁凱、陳文東、陳迪，記元豐彌文，豫章獨步。變行押于清臣，習顛草于懷素。《伏波》稱去聲其神偉，《諸座》資其頓悟。尺牘表其妍姿，舊遊發其山谷行書本顏《祭濠州》《蔡明遠》等帖，山谷見《自叙帖》，草書遂大進。

豪趣。睨顏蔡而追隨，軼蘇米而不顧。思陵南渡，繼體道君，當金戈之倥傯，乃留意乎斯文。忽神遊兮天上，遂手追乎右軍。皎翔鸞之舞鏡，邈群雁之凌雲。奉華拜乎嘉錫，亨貞品其入神。卷有『奉華堂』印，乃劉貴嬪堂名，蓋帝書以賜之，邵亨貞跋，爲江南法書神品。元暉克肖，搆堂海岳。

行書賞于光堯，戲墨貴于京洛。思襄陽之舊遊，顧瀟湘之是貌，葉吐洛反。藹晴雨[四七]之變幻，縱天真之揮霍。象內則晦翁屢題，畫表則子言斯度。卷長丈餘，朱文公題云：『閒雲無四時，藏漫此山谷。幸乏霖雨姿，何妨媚幽獨。』下山累月，每當晴畫，白雲坌入窗牖間，輒咫尺不可辨。嘗題云：『建陽崇安之間，有大山橫出，峰巒特秀。予嘗結茆于其巔小平處，每竊諷此詩，未嘗不悵然自失。今觀米公所畫『爲左侯戲作』橫卷，隱隱舊題詩處，似已在第三四峰間也。又得并覽諸名勝舊題，想像其人，益深嘆息。』錢子言跋云：『雨山晴山易，惟晴欲雨，雨欲霽，宿霧曉烟，既泮復合，景物昧昧，時一出沒于有無，難狀也。此非墨妙天下，意超物表者，斷不能到。』王宗常考云：『故兵部侍郎襄陽米友仁元暉所畫《瀟湘圖》一卷，其自題識凡兩見。南渡後諸名勝題語，凡若干人，文公朱夫子手澤又先後出也。』又沈啓南云：『如朱夫子之題象內見畫，錢子言畫表求象，斯圖之妙，盡括于二作矣。』

承直郎。殆出藍之擅長。當阜陵之辛丑，灑積雪于迴岡。風隨眄而忽暝，墨深黑而流光。

慨[四八]三伏之全失，凜瑠璃之對窗。晋滿奮暑月坐武帝瑠璃窗下，變色而慄。魏國王孫，神仙玉倚。灑翰齊乎王、鍾，繪事超乎韓、李。子昂畫馬取韓幹山水，兼法李思訓。經賦宛其神傳，臨子敬《洛神》、鍾紹京《黃庭》。

山水怡然天解。葉箕里反。塞翁讓其三百，吳越羅塞翁，隱之子也，善畫羊。《詩·無羊》章：『三百維群。』『暮江望其千里。』柯敬仲云：韋偃《暮江五馬圖》與子昂氣韻相望。洗晚宋之衰蕭，爲來世之模楷。葉溪已

反。

至于《淳化》祖刻，則廷珪墨色之古，銀錠棗木之紋，坡老硃書之辨，趙公姓印之文，較之啓明向曙，離劍還津。（中甫先得六卷，後得三卷，蓋元是一峽分開，今乃復合。文休承以爲「劍入延平」，是也。）師旦子明之刻，次莊希白之臨，（叶力因反。）烏鎮福清之勒，武岡東庫之分，精粗迥別，不可得而並論焉。（論，平聲。）小楷諸帖，則《樂毅》《洛神》全賦之覆，尺璧斯陳，懸黎孤映。與夫虞之《破邪》、歐之《白鹿心經》（叶去聲。）、褚之《陰符》《度人》、柳之《尊勝》《清净》，金生玉潤，咸可得而繼稱焉。（始刻之真，《朔贊》初鑴之勝，《黃庭》遺字之精，）莫不重之逾琬琰，寶之過頭目。被古錦之褾囊，飾美玉之籤軸。知臭味之俱無，（白樂天《太湖石記》云：「無文無聲，無臭無味，而公嗜之何也？苟通吾意，其用則多。」）何狗馬之可辱。（易安《金石録序》云：趙君愛書畫出于聲色狗馬之上。）

蓋遊藝以依仁，寧玩物而徇欲。飲沆瀣兮吸朝霞，沐咸池兮浴暘谷。乘野馬兮遊泰初，班由夷兮謁茶佶。量古今于一瞬，（量，去聲。）攬宇宙于圭竇。（叶徒谷反。）心澹澹兮坐忘，行踽踽兮背俗。聊栖遲以容與，每遇意而自足。所謂嚼然蟬蛻浮游塵埃之外，離人而立于獨者非耶？言未既，公子憮然而歡，逡巡而避。山人曰：「欿欿斯風，乃炎崐峨。涓涓斯濫，乃瀰江河。神明既啓，麓穢則那。公子居矣，吾將授子以皓天之歌。

歌曰：「皓天明明森成性兮，迷亡徇物孰知正兮。福輕乎羽舉孰先兮，釁重乎地避孰全兮。息交絕游閴齋中兮，厥心冥冥若虛空兮。左圖右書曠烟雲兮，日月逝矣。」公子聞之，渙然顙泚，下席而拜，起而稱曰：「鄙人顓蒙，溺乎荒俗之趨，未聞大道之旨者也。幸夫子

迪我，若發矇矣，願卒業爲弟子。』乃賡之以中丘之歌，歌曰：『相彼中丘勃窣壤兮，行潦橫集又莽霜兮。脂平結駟天貿貿兮，日昃之離鏗鼓缶兮。無累之人迥絕代兮，弟子釋疑真賞泰兮。大夫能賦照中甫兮，琢珉龕齊俾無斁兮。』

嘉靖二十八年屠維作噩月在鶉火之次日在參，前進士天官尚書郎南隅外史豐道生人叔著。

校勘記

〔一〕雨，徐本、鄧本作『南』，似誤。

〔二〕書，原作『二』，據徐本、鄧本改。

〔三〕縫，徐本、鄧本作『經』。

〔四〕鳴，徐本作『名』。

〔五〕晴，徐本、鄧本作『暗』。

〔六〕醮，原作『蘸』，據徐本、鄧本改。

〔七〕二，徐本『三』。

〔八〕函，原作『函』，據徐本、鄧本改。

〔九〕洞，徐本作『洞』。

〔一〇〕黑，徐本、鄧本作『墨』。

〔一一〕時，徐本、鄧本作『月』。

〔一二〕間，徐本、鄧本作『門』。

〔一三〕銓，原作『詮』，據其字『君選』，名當作『銓』。

〔一四〕銓，原作『詮』，據徐本、鄧本改。

〔一五〕聘，原作『品』，據徐本、鄧本改。

〔一六〕卒，原作『率』，據徐本、鄧本改。

〔一七〕種，原作『撞』，據徐本、鄧本改。

〔一八〕祁，原作『神』，據徐本、鄧本改。

〔一九〕謙，原作『謙』，據徐本、鄧本改。

〔二〇〕先，原作『光』，據徐本、鄧本改。

〔二一〕鑑，原作『鎰』，據徐本、鄧本改。

〔二二〕友，原作『丈』，據徐本、鄧本改。

〔二三〕女，原作『安』，據徐本、鄧本改。

〔二四〕蟲沙，徐本、鄧本作『犬羊』。

〔二五〕閉，徐本、鄧本作『開』。

〔二六〕彼逃而此，徐本、鄧本作『夷逃而華』。

〔二七〕子，徐本、鄧本作『乎』。

〔二八〕值，徐本、鄧本作『位』。

〔二九〕拆，徐本、鄧本作「折」，疑當作析。

〔三〇〕董，原作「薰」，據徐本、鄧本改。

〔三一〕泰，原作「秦」，據徐本、鄧本改。

〔三二〕□，徐本、鄧本無此闕字。

〔三三〕善，原作「若」，據徐本、鄧本改。

〔三四〕鍾，原作「種」，據徐本、鄧本改。

〔三五〕經，徐本、鄧本作「繹」。

〔三六〕址，原作「趾」，據徐本改。

〔三七〕宋，鄧本作「松」。

〔三八〕天，原作「夭」，據徐本、鄧本改。

〔三九〕棐，原作「斐」，據徐本、鄧本改。

〔四〇〕齋，原作「齊」。案朱謀垔《續書史會要》：「王徽，字尚文，號辣齋，河南考城人。天順庶吉士，仕至陝西參議。能詩文，尤長筆札，遒勁可賞，鑒別古器書畫最稱精博。著有《辣齋稿》《史疑》《引笑集》若干卷。」當據改。

〔四一〕則，原作「賜」，據徐本、鄧本改。

〔四二〕谿，原闕，據徐本、鄧本補。

〔四三〕辱，原作「題」，據徐本、鄧本改。

〔四四〕杜，原作「北」，據《石渠寶笈》卷十五改。

〔四五〕蘭，原作『蘭』，據徐本、鄧本改。

〔四六〕行，徐本、鄧本作『紆』。

〔四七〕雨，徐本、鄧本作『雲』。

〔四八〕怳，徐本、鄧本作『恍』。

文衡山跋通天進帖

右唐人雙鈎晉王右軍而下十帖，岳倦翁謂即武后通天時所摹留內府者。通天抵今八百四十年矣，而紙墨完好如此。唐人雙鈎世不多見，況此又其精妙者，豈易得哉！在今世當爲唐法書第一也。此帖承傳之詳，已具倦翁跋中。但諸宋諸家評略無論及者，蓋自建隆以來，世藏天府，至建中靖國入石，始流傳人間，宜乎不爲米、黃諸公所賞也。此書世藏岳氏，元世在其從孫仲遠處，不知何時歸無錫華氏。華有栖碧翁彥清者，讀書能詩，好蓄古法書名畫，帖尾有『春草軒審是記』，即其印章也。今其裔夏、字中父者，藏襲惟謹，又恐一旦失墜，遂勒石以傳。其摹刻之妙，極其精工，視《秘閣續帖》不啻過之，夏其知所重哉！

書畫題跋記卷六

雲林六君子圖

盧山甫每見輒求作畫，至正五年四月八日泊舟弓河之上，而山甫篝燈出此紙苦徵畫，時已憊甚，勉〔一〕以應之。大癡老師見之，必大笑也。瓚。

遠望雲山隔秋水，近看古木擁陂陀。居然相對六君子，正直特立無偏頗。大癡。

江頭碧樹動秋風，江上青山接遠空。君向波心添釣艇，還須畫我作漁翁。朽木居士。

天風起雲林，衆樹動秋色。仙人招不來，空山倚晴碧。澂江趙觀。

黃公別去已多年，忽見雲林畫裏傳。二老風流遼鶴語，悠然展卷對江天。吳興錢雲。

此畫因大癡詩有『居然相對六君子』句，遂名其圖。盧山甫，號白石先生。

校勘記

〔一〕『勉』上，徐本、鄧本有『只得』二字。

梅沙彌墨竹

愁來白髮三千丈，戲掃清風五百竿。幸有穎奴知此意，時來几上弄清寒。五月廿四日，竹窗孤坐，清興遄發，戲寫此枝，且看果有文公法否？至正十九年也。[一]

校勘記

〔一〕跋末，一本有題署『吳鎮』。

倪元鎮松坡平遠圖

門前漠漠風吹沙，閉門倦客獨思家。樓頭吹角夢初醒，猶聞深院響琵琶。白雲蕭條楓葉丹，愁人行吟復三嘆。歸心夜趁東流水，夢入松溪第九灘。少年持家學詩禮，馮老侍御之孫子。觿半投筆調白羽，拔劍醉舞爲君起。至正十年九月，因過郡中留學之掾郎宅五日，其子思誠溫粹勤儉而好學，已能持家具甘旨之奉，今年十有七歲矣。僕既寫此爲贈，并賦三絕句其上。東海倪瓚。

九灘在荊谿，倪迂游踪多在焉。此圖當是其中年所作，以書法最工，晚年字不稱畫矣。董其昌觀。

梅道人竹譜册

《墨竹位置》：如畫竹，幹、節、枝、葉四者，若不由規矩，徒費工夫，終不能成畫。濃淡麤細，便見榮枯。仍要葉葉着枝，枝枝著節。山谷曰：『生枝不應節，亂葉無所歸。』使筆筆有生意，面面得自然。四向團欒，枝葉活動，方爲成竹。古人[一]作者雖多，得其門者或寡。不失之於簡略，必失之於繁雜。或根幹頗佳，則枝葉謬誤；或位置稍當，而向背多乖方。或葉似刀截，或身如板束，麤俗狼藉，不可勝言。其間縱有稍異常流，僅能盡美，至於盡善，良恐未暇，獨文湖州挺天縱之才，比生知之聖，筆如神助，妙合天成，馳騁於法度之中，逍遥於塵垢之外，從心所欲，不踰準繩。故余一依其法，布列成圖，庶後之學者，不隱于俗惡云。梅道人筆。

校勘記

〔一〕人，徐本、鄧本作『今』。

雲林荆蠻民圖

山郭幽居政向陽，喬林古木鬱蒼蒼。剗藤百幅誰能置，爲掃虬枝蔽日長。荆蠻民寫。

雲林雨過踏青陽，硐水濺濺老樹蒼。不是硯坳雲作陣，疏篁空自拂簷長。尚左生次和。

丘崇崇兮下有流水，樹森森兮匪櫟伊梓。彼櫟孽兮且壽梓，棄爲薪兮於材何有，造物孔仁兮時誰歸咎。韋羌山人陳基。

千年石上苔痕裂，落日溪回樹影深。我是江南樵隱者，人間何處有雲林。胡寧。

十年不鼓江湖楫，木葉蕭蕭鬢影秋。忽憶滿川風雨夕，雲林岸口獨維舟。陸繼善。

雲林隱君圖

採蓮涇上漣漪綠，苔石幽篁依古木。遇著疏人周傑翁，邀余把酒清池曲。余解后仲傑隱君採蓮涇上，戲寫此圖并賦詩爲贈。雲林生倪瓚。

灑掃空齋住，渾忘應世情。身閒[一]成道性，家散剩詩名。古器邀人玩，新圖揀客呈。可憐山水興，投老失昇平。此余處圍城時，懷雲林詩也。今道路既通，猶未得聚

首爲恨，適允恭持此命[二]題，因書其上。句曲外史張雨。

雲湧岡巒起伏，烟籠草樹凄迷。空見蘭亭筆法，不逢夔府詩題。徐賁。

三年不見雲林面，應向烟波狎釣徒。忍到劉郎舊遊處，桃花無地覓玄都。癸丑重

九日，復觀此圖有感而作。持以索題者，允恭也。曲江錢惟善識。

憶適梁溪宅，於今四十年。賦詩清閟閣，試茗惠山泉。夜雨牽幽蔓，春雲黯遠天。

鄉情與離思，看畫共凄然。呂志學。

群樹葉初下，千山雲半收。空林門不掩，經得幾多秋。澹庵書。

校勘記

〔一〕閟，原作『間』，據徐本、鄧本改。

〔二〕命，原作『會』，據鄧本改。

倪元鎮園石荒筠圖

蕭條江渚上，舟檝晚相過。卷幔吟青嶂，臨流寫白鵝。壯心千里馬，歸夢五湖波。園

石荒筠翳，風前帳浩歌。

玄度文學工辭翰，藹然如虹之氣，真江南澤中駒也。十二月十四日，侍乃翁訪僕江渚

之上，相與話舊踟蹰，深動故園之感，因想像喬木佳石，翳没于荒筠草蔓之中，遂寫此意，并賦詩以贈焉。己酉瓚記。

近傳乘鶴去，應想在蓬瀛。華亭顧禄。

蕭散雲林子，詩工畫亦清。吟情何浩蕩，筆勢更縱橫。鄉里推高誼，江湖足令名。

雲林優缽曇花圖

壬子正月廿三日，解后芝年主講〔一〕于婁江朱氏之芥〔二〕舟軒中。芝年熟天台之教旨，嚴菩薩之戒儀。七遮既净，一乘斯悟。與語久之，斂衽敬嘆，因寫圖賦詩以贈。瓚。

優缽曇花不世開，道人定起北巖隈。遠山迢遞窗中緑，垂柳低昂水次栽。丈室浄名禪不二，三生圓澤夢應迴。閒雲野鶴時相遇，草草新詩爲爾裁。

校勘記

〔一〕主講，原作『講主』，據鄧本改。

〔二〕芥，原作『芬』，據徐本、鄧本改。

趙集賢行書歸來辭卷　在宋楮上。

至大二年冬十二月十三日，書于松雪齋。子昂。書後有白描淵明像，帶葛巾鶴氅衣，手執杖。童子背

負酒榼，手捧竹笈，束書卷約十餘。

趙文敏書《歸去來辭》，南北所見無慮數十本。或真，或行，各極精好〔一〕。淵明有道而隱者也，其為文辭皆以發其冲澹幽逸之趣。文敏居宦達中，獨能好之，其志亦可尚矣。方之晋人愛寫《洛神賦》者，不賢乎哉？此卷尤入妙循，正宜寶藏之。至正十六年歲在丙申正月廿六日，槁城倪中書於杭城東橋寓舍。

淵明千載人，東坡百世士。出處將無同，氣節乃相似。如何松雪翁，愛寫《歸來辭》。暮年謝玉堂，此心松菊知。至今玩遺墨，令人發清詠。爽氣在西山，吾駕亦已命。曲江錢惟善。

三徑秋風蔓草荒，歸來爛醉菊花黃。誰知千載文章燄，散落苕溪翰墨香。浚儀趙俶書。

予先人嗜書，所藏松雪翁遺墨頗多，亦有《歸去來辭》一卷，并淵明畫像。兵燹後無一存，手澤泯然，觀此良足慨嘆。此卷熟視儘佳，非效孫叔敖者。洪武辛亥孟夏吉日，錢唐陳彥博謹書。

陶公昔作宰，辭祿早賦歸。逍遙三徑間，涼風吹縞衣。岫雲幽〔二〕無心，林鳥暮倦飛。摘辭寄仙抱，千載知者稀。吳興趙公子，玅墨爲發揮。出處諒同心，惆悵世事違。頭白還故鄉，于道殆庶幾。把卷重歎息，何用論是非。檇李鮑恂。

小西湖漁者錢鈞偕凌觀稼孟復、顧龜巢貴和訪徵士李立于秀野堂上，出此卷同觀，時有七歲客，農圃之孫鼎也。永樂丁亥九月，鈞識。

校勘記

〔一〕好，徐本作『妙』。

〔二〕幽，徐本作『出』。

松雪自題古木竹石

石如飛白木如籀，寫竹還應八法通。若也有人能會此，須知書畫本來同。

柯九思善竹石，嘗自謂：『寫幹用篆法；枝用草書法；寫葉用八分，或用魯公撇筆法；木石用折釵股、屋漏痕之遺意。』

姚公綬自題竹云：『逸史畫竹如寫字，枝葉皆從八法來。苦苦欲求形似者，清風安得掃塵埃。』

趙松雪行書辭二闋 調寄《雨中花》。

雲淡風輕，傍花隨柳，將謂少年行樂。齋閣林間，小車城裏，千古太平西洛。瞻彼泱泱，言思君子，流水儼然如昨。但清遊，天際輕雲，未辨暮愁離索。　長記得，童冠相隨，浴沂風舞，吟詠鳶飛魚躍。逝者如斯，吾衰甚矣，調理自存斟酌。清廟朱絲，舊堂金石，隱几似聞更作。農人告，有事西疇，窈窕挂書牛角。

北隴耕雲，南溪釣月，此是野人生計。山鳥能歌，江花解笑，無限乾坤生意。看畫歸來，挑燈閒眺，風景又還光霽。笑人生，奔走如狂，萬事不如沉醉。　細看來，聚蟻功名，戰蛙事業，畢竟又成何濟。有分山林，無心鍾鼎，誓與漁樵深契。石上酒醒，山間茶熟，別是水雲風味。任吾生，素位而行，造物任他兒戲。子昂。

趙子昂畫淵明像卷

既書《歸去來》，餘興未盡，乃作竹石小景。淵明亦當愛此邪。

典午山河已莫支，先生歸去自嫌遲。寄奴小草連天綠，剛剩黃花一兩枝。沈周。

葛稚川移居圖 此六字，王叔明分隸書圖上。

蒙昔年與日章畫此圖，已數年矣。今重觀之，始題其上。王叔明識。

此圖稚川執杖，左攜一鹿，後老妻騎牛抱一小兒，二童隨之。重山複嶺，秀潤之筆，非尋常恅草之比。

長林話古圖 此五字，黃鶴山樵分隸書。

鐵篴道人從山陰來，余值之有餘清齋。云其處丘壑幽邃，喬木秀鬱，僧磬[一]雲埋，邨炊霧雜。古趾猶存典刑，高人多於寄傲。聽罷神悅，老鐵復約余秋深偕遊，爲作此以訂未來因緣。至正八年春二月四日，黃鶴樵者王子蒙。

草樹離離落照間，清言輸與兩翁閒。就中消受無人會，滿耳清泉滿眼山。文壁題。

校勘記

〔一〕磬，徐本作『罄』。

吳仲圭題骷髏辭

調寄《沁園春》[一]

漏泄元陽，爹娘搬販，至今未休。吐百種鄉談，千般扭扮，一生人我，幾許權謀。有限光陰，無窮活計，急急忙忙作馬牛。何時了，覺來枕上，試聽更籌。　古今多少風流，想蠅利蝸名幾到頭。看昨日他非，今朝我是，三迴拜相，兩度封侯。採菊籬邊，種瓜圃內，都只到邙山一土丘。惺惺漢，皮囊扯破，便是骷髏。

身外求身，夢中索夢。不是骷髏，却是骨董。萬里神歸，一點春動。依舊活來，拽開鼻孔。梅花道人製并書。

校勘記

〔一〕調寄《沁園春》，原作『調寄《滿江紅》，非，乃《沁園春》也』，據徐本、鄧本改。

趙文敏臨張長史京中帖

秋深，不審氣力復何如也。僕疾弊何足可論？河南送物人，近來得京中消息。承彼數年不熟憂懸，不復可論。不委諸小大如何爲活計。歲日有京中信使去者，當數報委曲耳。

吳興趙孟頫臨張長史《京中帖》。

右趙文敏公所臨張長史《京中帖》，筆法操縱，骨氣深穩，爲真迹無疑。且不用本家一筆，故可寶也。聞公嘗背臨十三家書，取覆視之，無毫髮不肖似，此公所以名世也，觀此帖帖信然。嘉靖九年褉飲日，陸深跋於舟中。

趙承旨番馬圖

至大三年九月廿一日，子昂。

『怪怪道人』朱文印。

一馬形軀百法全，生時靈氣取山川。英雄正用同生死，那忍無聲立仗前。海粟。

京口郭畀天錫敬觀松雪翁《唐番馬圖》。

神駒初墮地，雷電飛海水。三歲不敢騎，萬里獻天子。翰林直學士虞集題。

奎章閣鑒書博士丹丘柯九思敬仲審定。

曲江洗刷雲滿身，雄姿逸態何超群。眼中但覺肉勝骨，幹也合讓曹將軍。嗟哉今人畫唐馬，藝精亦出曹韓下。玉堂學士重名譽，一紙千金不當價。山窗擁雪觀畫圖，據鞍便欲擒於菟。天廐真龍有時有，老杜歌行絕代無。史官祭伋士安。

黃大癡僊山圖

款云『大癡道人寫』。『公望父』朱文印，『一峰』白文印。

東望蓬萊弱水長，方壺宮闕鎖芝房。誰憐誤落塵寰久，曾嗽飛霞嚥帝餦。玉觀僊臺紫霧高，背騎丹鳳恣遊遨。雙成不喚吹笙侶，閬苑春深醉碧桃。至正己亥四月十七日，過張外史山居，觀大癡道人所畫《仙山圖》，遂題二絕于上。懶瓚。

錢舜舉五星圖　在絹素上。

款云『吳興錢選[一]舜舉』。每星前趙文敏篆書贊。

款云『大德三年吳興趙孟頫篆』。『趙子昂氏』朱文印。

錢公妙筆天下無，寫出五星神形圖。五星神形不可測，趙公書能具其實。趙書錢畫都絕奇，如今世上稱難得。陳君重價購此卷，襲入文房如珙[二]璧。閒[三]時開卷一展玩，頓覺神明還舊觀。余生何幸得一覽，耀我雙眸光似電。一天風雨聲淒淒，四壁圖書翻飛飛。忙呼陳公[四]陳公急掩卷，形圖恐欲昇霄漢。

九龍山人王孟端題。『孟端』朱文印。

〔一〕選，徐本、鄧本無此字。

〔二〕拱，徐本作『拱』，亦通。

〔三〕間，原作『間』，據徐本、鄧本改。

〔四〕陳公，鄧本無此二字。

唐子華著色細實山水 在絹素上。

款云『子華唐棣作』。

> 出入土門偏，秋深石色泉。迤通原上草，地接水中蓮。採菌依餘枒，拾薪刈逢田。

白髮鑷搔斷，兵阻尺書傳。雲林懶瓚。

雲林水墨竹一枝

二月六月，夜宿幻住精舍。明日寫竹枝遺無學上人，并賦長句：春水蒲芽匝岸生，閶門山色上衣青。出郊已覺清心目，適俗寧堪養性靈。花落鳥啼風嫋嫋，日沉雲碧思冥冥。禪扉一宿聽魚鼓，喚得愁中醉夢醒。無住庵主寶雲居士懶瓚。甲寅。

趙子固水僊卷

在白宋紙上，隸書『彝齋』二字款，『子固』白文印，『彝齋』朱文印。

冉冉眾香國，英英群玉僊。星河明鷺序，冠珮美蟬聯。甲子須臾事，蓬萊尺五天。折芳思寄遠，秋水隔娟娟。京口顧觀。『利賓父章』朱文印。

俞紫芝楷書悟真篇

在黃宋箋上，共七紙。

款云：至正癸卯十有二月初吉，桐江紫芝道人書於清隱齋。

張平子《悟真篇》，僊道指南，道光子野所著，不知能得其旨意否？故余以爲讀其本作反無成虧也。此卷爲俞紫芝所書，深得松雪筆意，而圭角稍露，比之松雪，正如獻之之于義之也。清癯劉君深知書法，試共商確之。弘治壬戌正月廿日，海虞桑悅書。

梅道人水墨册

至元三年春三月，梅花道人戲墨。

梅花庵主是吾師，水墨微蹤一一奇。此紙尚留餘馥在，淡烟深樹思依依。石田。

梅花道人水墨竹

菲菲桃李花，競向春前開。何如此君子，四時清風來。晴霏光煜煜，曉日影瞳瞳。爲問東華塵，何如北窗風。誰云古多福，三莖四莖曲。一葉硯池秋，清風滿淇澳。至正四年冬十月廿七日寫，爲竹叟講師戲作。梅花道人鎮頓首。

右一葉竹老梢叢枝，一葉最奇。

王孟端竹卷

姚少師廣孝題云：嫋嫋烟中映夕曛，疏疏石上拂晴雲。展圖却憶西江夜，獨坐寒窗對此君。五月初九日題于壽椿堂。『廣孝』白文。『儀軒』朱文。

秋林雨歇輕烟開，清姿濯濯無纖埃。特立一竿如玉立，猗猗應自淇園來。寂寞高齋當日午，相對令人轉清楚。彷彿秋聲起坐隅，依稀碎影生庭戶。嫩葉柔梢幾許長，虛心已自含冰霜。莫言翠袖天寒薄，會見凌雲宿鳳凰[一]。昔年我亦嘗移植，愛此青青無改色。不似東園桃李花，春風一夜吹狼藉。青城山人題。

校勘記

〔一〕凰，徐本、鄧本作『皇』。

張子政梨花鳴鳩 水墨小幅，在白宋紙上。

款云：子政爲而敏作《春雨鳴鳩圖》。『守中』朱文印，『張子政氏』朱文印。

梨花枝上雨斑斑，春滿西園十二闌。何事錦鳩聲不絕，陰雲連日護溪山。釣鼇。

一枝湘玉翠烟輕，數點梨花雪色明。上有鳴鳩正呼雨，江南江北動春耕。丹山樵。

『三省』朱文印。

穀雨暗時鳩亂鳴，梨花枝上四[一]三聲。春風處處催耕急，不似尋常百囀鶯。天台王俊華。

一樹梨花春帶雨，闌干淚瀉玉容驚。夫不也[二]感當時恨，應向東風叫不平。沛郡鎦翼南。

風散蒼雲漾翠光，枝浮白雪濕新香。數聲催得如酥雨，只爲幽姿一洗妝。四明王伯輝。

東風簾捲小紅樓，三月梨花叫錦鳩。曾記玉人將鳳管，隔花低按小梁州。朱武。

自解呼名繡領齊，梨雲竹雨暗寒溪。東風却憶江南北，桑柘邨[三]深處處啼。吳郡梁用行。

故園烟樹隔重重，夢斷梨雲小院空。自是鳴鳩心獨苦，一聲聲似怨東風。吳興孫奕。

〔一〕四，徐本作『兩』。

〔二〕『夫不也』三字，疑誤。徐本、鄧本闕。

〔三〕邨，徐本、鄧本作『春』。

王叔明天真像 在楮上，單條。

黃鶴山中樵者王蒙畫并詩。

至人遺庶類，建道開鴻濛。雲鎖纖翳盡，廓如太虛空。微笑舉世人，盡爲塵所蒙。高山安可仰，欲追杳無踪。千春桃花巖，宴坐誰與同。山中有一士，白髮垂兩肩。手弄石上雲，默坐無一言。泉響茅屋下，花落石巖前。眾人泪頹波，彼獨全其天。騎鸞霧中客，胡乃稱神仙。『黃鶴山樵』朱文印。

能空一切有爲法，可斷百年無了緣。一喝一棒，贏得機先。不立文字，却用贊詮。要識天真真面目，分明只在未生前。蘭雪坡劉易。

海門有大士，其名曰天真。未離世間相，不曾生一塵。至正〔〕年乙巳夏午日，沈叔野拜。

大士早聞道，拔足出凡塵。被髮過兩耳，貌若鴻荒人。解屨坐苔石，松陰庇其身。

沉默寡言説〔二〕，于焉養天真。樸素堅自守，孰得爲緇磷。世人徒忱〔三〕慕，繪寫想形

神。何由往相覿，同樂萬古春。環中老人鮑恂。『檇李鮑恂』朱文、『仲孚』。

海隅蘊秀異，靈譽妙無踪。陽輝散空花，潮〔四〕音震祥風。慧識啓荒寂，慈喻拯罷

癃。永言贊宏化，揆道將無同。張翼。『張翔南氏』朱文印。

山中説法者，天上講經來。欲補高僧傳，慚無太史才。山陰胡隆成。

叔明圖天真像，筆力精到。非天真莫能致叔明，非叔明莫能圖天真，誠所謂一代

人傑也。石門山人明秀拜觀。

校勘記

〔一〕正，原本闕此字，據徐本、鄧本補。

〔二〕説，徐本、鄧本作『識』。

〔三〕忱，徐本作『悦』。

〔四〕潮，徐本、鄧本作『淖』。

錢舜舉戲嬰圖 <small>在楮上，小横卷。</small>

殿閣森森氣自清，不知人世有蓬瀛。日長無事宮中樂，閒與諸姬伴戲嬰。吳興錢選舜舉。

綵扇風生月殿秋，内家新樣玉搔頭。
侍兒折得官花看，笑弄嬌雛不自由。林伯恭。
小殿南薰扇影涼，鳳雛嬌語倚新妝。
手中折得宜男草，雨露深恩到北堂。林伯庸。
金屋春閒午漏遲，寧王玉笛罷愁吹。
嬰兒還是可人意，索亂看花嬌又痴。匡山李
潤。
「士玉」白文印。

梅道人秋江獨釣圖

空堂灌木參天長，野水溪橋一徑開。
獨把釣竿箕踞坐，白雲飛去又飛來。倪輔。
秋落寒潭水更清，釣竿裊裊一絲輕。
斜風細雨誰相問，破帽青鞋却有情。長沙李
東陽。
楓葉蘆花送晚晴，三江秋氣逼青冥。
相看自信鱸魚美，不爲羊裘是客星。沈周。
南山舊宅早來歸，紅葉蒼松白石磯。
今日釣魚真取適，海鷗還訝未忘機。姚綬書於水
竹村。
策策霜〔二〕林映水丹，重重雲岫鑠輕寒。
西風斜日空江暮，無限秋光屬釣竿。匏庵
吳寬。
木落秋容澹，江空水氣寒。
長安有塵土，不上釣魚竿。龍池彭年。

校勘記

〔一〕霜，徐本、鄧本作『桑』。

高房山青綠雲山 仿米元章筆意，詳見續集。

青山半晴雨，遙現行雲底。佛髻欲爭妍，政恐勤梳洗。

房山高彥敬作於雲巖精舍。

梅沙彌題云：空山兮寂歷，氣蒸兮蘢蔥。人家兮木末，望雞犬兮雲中。水流花謝，淹冬春兮無窮。江亭兮石漱，靄靄兮深松。山中人兮歸來，颷〔一〕長嘯兮天風〔二〕。彥敬尚書弄襄陽墨戲作此圖，沙彌老人仿招仙之辭作此贊。白日寒冰，手皴龜坼，雲川居士應笑我多事饒舌。至正戊子正月。

校勘記

〔一〕颷，徐本作『颭』。

〔二〕『風』下，原本有『颭』字，據徐本、鄧本刪。

王叔明石梁秋瀑圖

至正辛丑九月三日，與陳徵君同宿愚庵師房，焚香烹茗，圖石梁秋瀑，翛然有出塵之

趣。黃鶴山人王蒙寫其逸態云。

梁挂飛泉遥噴[一]雪，山間疏樹静含霜。幽人自愛清秋景，閒坐虛窗對夕陽。周伯昂。

一道飛湍萬壑流，平林[二]如撼錦光浮。山翁獨坐有何事，洗耳端來笑許由。耕雲題。

林際飛泉銀漢長，水邊細草紫薇香。奔流峽底雲雷起，疑在匡山瀑布傍。陸有恒。

校勘記

〔一〕噴，徐本、鄧本作『濆』。

〔二〕林，徐本、鄧本作『流』。

元鎮熙雲圖

綠野謙遊官濟濟，習池清響珮珊珊。高桐初引流晨露，密竹通幽度碧灣。童冠詠歸春服後，黿魚潛躍夕波間。北窗應到義皇上，石枕藤牀臥看山。乙巳七月，寫贈熙雲學士。倪瓚。

右元鎮畫平列五樹、長坡、矮亭、荒筠瘦石，遠山一抹而已。

王孟端寄孟敷竹卷

征衣漠漠帶風沙，暫得歸來重可嗟。在客每憂難作客，到家誰信却無家。解裝羞貰鄰

翁酒，借榻多分野衲茶。堪笑此身淪落久，夢中猶自謫天涯。

孟敷與僕先後雲內南歸，相去百里間，不遑一見，乘便寫此竹奉寄，發

一笑也。庚辰五月四日，王黻。

故園歸計似摶〔二〕沙，萬事荒荒付一嗟。蟻國不須論幻夢，燕巢今已過鄰家。贈人

墨老流離竹，借榻詩存感慨茶。百歲此圖三展轉，後來得失尚無涯。

洪武庚辰，王舍人孟端與孟敷陳先生同涉難北歸，間寫此竹及詩以寄。中間曠懷

歸況，藹然可見，遂和其韻以識感慨。弘治甲子距庚辰得一百八年，冬至日後學沈周

題，時年七十有八。

校勘記

〔一〕摶，徐本、鄧本作『團』。

黃子久淺色山水 挂幅。

至正九年四月一日，大痴。

曲曲溪流響夕暉，杜鵑啼老落花稀。爲問連朝何處去，掃箕泉下得圖歸。風月

福人。

鳥啄殘花污草庵，一春未到兩山探。忽觀痴老圖中道，南峰翠帶北峰嵐。閒閒。

趙文敏書卷

病中春寒：仲春尚寒氣，林花無艷滋。弊裘擁衰疚，風雨何凄其。始雷發東隅，霽㬉陽光披。微風草際動，落英池面移。幽禽變圓吭，遊魚揚四鬐。我病自此愈，泛舟溪水湄。小興指南蓋，短筇步東毗。機心不復有，高蹈農與羲。二月十九日。

誰家玉笛吹春怨，看見鵝黃上柳條〔一〕。

笠澤茫茫雁影微，玉峰高下護雲衣。長橋寂寞春寒夜，祇有詩人一舸歸。

〔一〕『條』下，當脫二句。

琦楚石真迹

船上見月如可呼，愛之且復留斯須。青山倒影水連郭，白藕作花香滿湖。仙臨寺遠鐘已動，靈隱塔高燈欲無。西風吹人不得寐，坐聽魚蟹翻菰蒲。中秋後二日，與覺隱諸老曉過西湖，率〔二〕爾口占。廷玉郎官索書，錄呈求教。梵琦再拜。

興化打克賓，只要法戰勝。我這裡不然，掃除佛祖令。住山五十載，撲碎軒轅鏡。饋飯香滿堂，有衆齋厨盛。捧了出院人，悟去也不定。徒弟珠維那職事美滿，悦可衆心，一偈送之，參方行脚，了吾宗生死大事。勉旃。楚石道人梵琦。

校勘記

〔一〕率，原本作『卒』，據徐本、鄧本改。

梅道人竹譜册

墨竹之法，作幹、節、枝、葉而已，而疊葉爲至難，于此不工，則不得爲佳畫矣。昔見于息齋學士譜中，謂須宗文與可，下筆要勁節，實按而虛起，一抹便過，少遲留則必厚不銛利矣。法有所忌，學者當知。粗似桃葉，細如柳葉，孤生并立，如又如井，太長太短、蛇形魚腹、手指蜻蜓等狀，均疏均密，偏重偏輕之病，使人厭觀。必使疏不至玲，繁不至亂，翻正向背，轉側低昂，雨打風翻，各有法度，不可一例塗去，如染皂絹然也。汝求予墨竹以爲法，切不忘吾言之諄諄。

古今之畫竹者雖多，而超凡入聖、脱去工匠氣者，惟宋之文湖州一人而已。近世高尚書彦敬甚得法，余得其指教者甚多，此譜一一推廣其法也。

倪迂著色山水

至正三年癸未歲八月望日，高進道過余林下，爲言傀居蘇州城東，有水竹之勝，因想像圖此，併賦詩其上云：傀得城東二畝居，水光竹色照琴書。晨起開軒驚宿鳥，詩成洗硯没遊魚。倪瓚題。

好在雲林一老迂，畫圖寄到玉山居。向來王謝原同調，宜向城東共讀書。龍門良琦。

趙子固水墨水仙

畫長丈餘，在紙上，横卷。

後款云『孟堅寫』。『子固』白文印，『彝齋』朱文印。

冰肌玉骨照清波，瑟瑟塵生襪底羅。自是仙娥招不得，滿江風雨夜如何。孟載題。

迎風共語步凌波，翠壓輕綃鬱綺羅。江上醉歸環珮重，玉英香褪粉痕多。鄭升。

良工筆意奪天工，寫出仙葩玉一叢。窈窕凌波何處去，却將餘種[一]媚冬風。

玉皁性閑。

幾日東風雨乍晴，獨騎官馬繞湖行。詩成酒力多消盡，人與仙花一樣清。松軒。

玉骨冰肌不染塵，霜風凛凛倍精神。凌波翠袖輕移步，髣髴桃源洞裏人。金谿

陳安〔二〕。

翠帶懸瑯璫重，凌波步步輕。春深不成怨，錦瑟夜無聲。翠屏道人。

翠袖金鈿白玉姿，芳心無奈雨雲時。陳王不作襄王夢，解佩〔三〕江頭欲贈誰？

盈盈羅襪凌波静，淡白光含月色新。香散蕊珠春寂寂，却疑姑射是前身。徐賁。

淡墨輕風玉露香，水中仙子素羅裳。雲鬟霧鬢無纏束，不是人間富貴妝。歷山

老人。

金鈿玉質綠羅衣，素襪凌波月下歸。解道仙人誰可伴，水晶〔四〕瓊樹兩依依。倪輔。

校勘記

〔一〕種，徐本作『裡』。

〔二〕安，原本作『妥』，據徐本、鄧本改。

〔三〕佩，徐本作『珮』。

〔四〕晶，徐本作『精』。

趙集賢謝幼輿丘壑圖 仿趙千里著色，橫卷。

黃塵污人廊廟具，蕭散風流誰比數。清言善畫浪相傳，遺恨千年機上女。吳興姚式題。

『筠庵』白文印。

昔顧長康畫謝幼輿於巖石裹。人問其故，答曰：『幼輿一丘一壑，自謂過之，故宜置此子丘壑中也。』觀其清逸標致，固足嘉尚，然能確守臣節，當時同幕罕有及之者。今松雪翁後數百載，心領神會，作為此圖，最是位置有方，筆意奇妙。使長康復生，見此必當點頭。

東廬王琦。

一丘一壑絕塵坌，坐看前山出白雲。可是玉堂揮翰手，却疑大小李將軍。鄧榆木之。

身形似鶴鬢毿毿，消得松風置一龕。幸自青青好山色，無緣秖有幼輿堪。虞集。

論者可方庾亮，何如丘壑自專。幸甚嘯歌不廢，風流圖畫猶傳。宋旡。

右先承旨早年所作《幼輿丘壑圖》，真迹無疑。拜觀之餘，悲喜交集，不能去手，無言師宜寶之。趙雍謹書。

宜著山巖謝幼輿，鷗波落月夜窗虛。虎頭癡絕無人識，把筆臨池每自娛。倪瓚。

洪武辛未夏六月十又二日，三山周斌、西甌趙友士、李鐸、上饒梁鵠同觀於建庠之春風堂。

萬曆丁未，陳繼儒觀於項孟璜萬卷樓。

此圖乍披之，定為趙伯駒。觀元人題跋，知為鷗波筆，猶是吳興刻畫前人時也。董其昌觀因題，己酉九月晦日。

詩書畫家成名以後，不復模擬，或見其杜機矣。

宋仲溫水墨叢竹卷

己酉歲，宋仲溫爲長卿寫《萬竹圖》。

吳郡夏彥哲氏，博雅好古，嘗於市肆中購得手卷一枚，出示於余，乃故人宋公仲溫之所作《萬竹圖》也。觀其筆法臻妙，蕭閒澹遠，多而不繁。葉葉不苟作，頗似澹遊房山意味。公平日好鼓琴，有伯牙之趣，況能平其書得二王筆訣，又善烏身之術。公極聰敏，好多爲之，以其所能種種不在人下，乃莫不有所敬也。聊賦短章于後：鳳翔別駕已仙遊，一別俄驚二十秋。展卷叢篁餘墨在，使人披覽動新愁。同郡董昶。『董惟明氏』白文印。

猗猗渭川種，烟雨萬竿綠。軒前儼相對，宛若簀簹谷。日映色篩金，風來聲戞玉。罕知炎暑薰，不憚冰霜蕭。虛心似有容，勁節持幽獨。蒼翠恒不移，根本異凡俗。七賢樂清趣，武公詠淇澳。浼焉比其德，前修以自勖。吳郡楊耆。

南宮畫法妙天下，更愛臨池寫墨君。八法縱橫如籀畫，萬竿瀟灑絕塵氛。冰霜勁節凌寒直，竿籟秋聲入夜聞。安得相過尋二仲，清風一榻擬平分。雲間錢博爲公叔題。

梅道人松壑單條

長松生風吹不歇，古澗出泉鳴自幽。玉屑餕餘移白日，紫芝歌動振高秋。雨窗禿筆無

事而書〔一〕。

樹欲化龍先帶雨，泉將歸海已如濤。直恐化人移幻境，莫誇墨瀋與霜毫。枝指生允明。

校勘記

〔一〕『書』下，徐本有署款『吳鎮』。

雲林春山過板冊

狂風二月獨凭闌，青海微茫烟霧間。酒伴提魚來就煮，騎曹問馬只看山。汀花岸柳渾無賴，飛鳥孤雲相與還。對此持杯竟須飲，也知春物易闌珊。延陵倪瓚，壬子春。

書畫題跋記卷七

吳仲圭嘉禾八景 在楮上，橫卷。

勝景者，獨瀟湘八景得其名，廣其傳唯洞庭秋月、瀟湘夜雨，餘六景，皆出於瀟湘之接壤，信乎其真爲八景者矣。嘉禾吾鄉也，豈獨無可攬可采之景與？閒閱圖經，得勝景八，亦足以梯瀟湘之趣。筆而成之圖，拾俚語，倚錢唐潘閬僊《酒泉子》曲子寓題云。至正四年，歲甲申冬十一月陽生日，書於橡林舊隱。梅花道人鎮頓首。

空翠風烟

在縣西二十七里檇李亭後，三過堂之北。空翠亭四圍竹可十餘畝，本覺僧刹也。萬壽山前，屹立一亭名檇李。堂陰數畝竹涓涓，空翠鎖〔二〕風烟。騷人隱士留題詠，紅塵不到蒼苔逕。子瞻三過見文師，壁上有題詩。

龍潭暮雲

在縣西通越門外三里，三塔寺前，龍王祠下，水急而深，遇歲旱則祈於此，時有風濤可畏。

三塔龍潭，古龍祠下千年迹，幾番殘燼喜猶存，静勝獨歸僧。　　　陰森一逕松杉直，

樓閣層層曜金碧。祈豐禱旱最通靈，祠下暮雲生。

鴛湖春曉

在縣西南三里，真如寺北，城南澄海門外。

湖合鴛鴦，一道長虹橫跨水。涵波塔影見中流，終日射漁舟。　　　彩雲依傍真如墓，

長水塔前有奇樹。雪峰古甃冷於秋，策杖幾經遊。 長水法師塔前有仁杏，葉上生果實。

春波烟雨

在嘉禾東，春波門外，舊日高氏圃中烟雨樓。

一掌春波，矗矗艬帆鬧如市。昔年烟雨最高樓，幾度暮雲收。　　　三賢古迹通岐路，

窣堵玲瓏插濠罟。荷花裊裊間菰蒲，依約小西湖。 三賢者，朱買臣、陸宣公、陳賢良。

月波秋霽

在縣西城堞上，下嵌金魚池，昔李氏廢圃也。

粉堞危樓，欄下波光搖月色。金魚池畔草蒙茸，荒圃瞰樓東。　　　亭亭遙峙梁朝檜，

屈曲槎牙接蒼翠。獨憐天際欠青山，却喜水迴環。

三閘奔湍

在嘉禾北望吳門外，端平橋之北杉青閘。

三閘奔湍，一塘遠接吳淞水。兩行垂柳綠如雲，今古送行人。買妻耻醮藏羞墓，秋茂郵亭遞書處。路逢樵子莫呼名，驚起墓中靈。

胥山松濤

在縣東南十八里德化鄉，山約百畝餘，荷鍤翁墓，其下子胥古迹也。百畝胥峰，道是子胥磨劍處。嶙峋白石幾番童，時有兔狐蹤。山前萬個長松樹，下有高人琴劍墓。週迴蒼蒼四時青，終日戰濤聲。

武水幽瀾

在縣東三十六里武水，景德教寺西廊幽瀾井泉，品第七也。一甆幽瀾，景德廊西苔蘚合。《茶經》第七品其泉，清冽有靈源。亭間梁棟書題滿，翠竹瀟森映池館。門前一水接華亭，魏武兩其名。

幽瀾泉乃嘉禾八景之一，而亭將摧，在山師欲改作而力不暇給，唯展圖者思有以助之，亦清事也。梅花道人鎮勸緣。

次第古詩八章，奉題《嘉禾八景》用呈在山老師一粲。大梁辛敬頓首。

秋陰覆野水，暝色帶高城。萬古風雨餘，滿軒空翠生。昔人會心處，華〔二〕落徒縱橫。勝事嘆千載，焉用此高名。

諸溪駛奔湍，神物出其下。浩劫上浮雲，中宵走雷雨。吾嘗隱盧阜，飛瀑孤絕處。

對此發幽期，長吟度秋浦。

落日湖上行，風吹湖水明。芙渠未出水，鴛鴦空復情。佳人翠袖薄，公子彩舟輕。

暗憶題詩處，花絮滿春城。

昔賢讀書處，今人採樵路。烟雨暗春波，江鷗迷處所。山遙〔三〕數峰出，洲隱十〔四〕

帆去。應有倚樓人，天長望〔五〕汀樹。

孤城何迢迢，飛棟上咫尺。初月照江波，吳船夜吹篷。秋清野寺靜，露下蘋洲碧。

不見放魚人，疏鐘起遙夕。

怒濤來修渠，西出吳門道。官家嚴水利，蓄洩何草草。洞庭霜橘晚，震澤鱸魚早。

從此具〔六〕扁舟，長學渭中老。

榜舟趨南山，飛蓋轉賦〔七〕旬。登高望吳越，擊鼓馳艅艎。靈飈振巖角，飛雨灑石

面。欲弔子胥魂，歌長〔八〕淚如霰。

古寺悶幽敞，清凉生道心。澄源既不昧，萬象自浮沉。龍吟珠光曉，鳥度菱花深。

上人散華處，時復一來尋。

武水幽瀾亭，泉品在第七。新開縣街好，當作景之一。維南有胥峰，突起平田中。

是誰磨劍石，化此青芙蓉。城陰古三栭，既廢尚遺趾〔九〕。細雨遠帆來，持錢揖津吏。

風光水西頭，黃衣豈淄流。惟餘此陳迹，千古爽溪流。春波遶城綠，行舟亂鷗鷺。宣

公石梁在，疇能繼芳躅。重湖浸南陌，飛來雙錦鴛。棹歌驚不起，烟雨自江邨。龍淵

三窣堵，靈祠挾其右。鐘聲隔林莽，行人重回首。檇李古名郡，作亭當寺門。題詩三

過後，爽氣猶生存。怪底梅沙彌，多寫僧房景。問我詩中禪，都成影中境。雲東仙館

裏，一紙千金酬。況皆此鄉人，扁舟憶同遊。而今同翰畫，此景亦增價。群鴉翻墨池，

斜陽未西下。久之志乘書，徒有八者名。誰當補其逸，因之良感情。玩語氣，自『武水幽澗』句

至『爽氣猶生存』句，當分作八首，以咏八景。後又贊畫一首。『雲東仙館』句，似曾入姚公綬家。

七月廿六日，書於江南水竹邨上。桐邨老牧時年七十有九。成化十五年己亥秋

一七〇

校勘記

〔一〕涓涓，徐本、鄧本作『娟娟』。鎖，原本作『瑣』，據徐本改。

〔二〕華，鄧本作『葉』。

〔三〕遙，鄧本作『逕』。

〔四〕十，徐本作『千』。

〔五〕望，徐本、鄧本作『碧』。

〔六〕具，徐本、鄧本作『共』。

〔七〕賦，徐本、鄧本闕此字。

〔八〕歌長，鄧本作『長歌』。

趙集賢二羊圖 <small>紙上，橫卷。</small>

子昂。

余嘗畫馬，未嘗畫羊，因仲信求畫，余故戲爲寫生，雖不能逼近古人，頗於氣韻有得。

余嘗讀杜工部《畫馬讚》云：『良工惆悵，落筆雄才。』未嘗不歎世之畫者難其人也。晋唐而下，姑未暇論，至如近代趙文敏公書畫，俱造神妙。今觀此圖後復題曰：『雖不能逼近古人，氣韻有得。』非公誇言，真妙品也。好事者其慎保諸！吳龍門山樵良琦寓玉峰遠綠軒題，時爲洪武十有七年秋七月十九日也。

趙文敏公爲仲信寫二羊，展卷間如行河湟道中，與游牧索擇之牧羝奴逐水草而棲止，昔稱廊廟材器稽古入妙者，信矣。汝陽袁華書於龕峰寓舍。

昔李伯時好畫馬，遇大比丘戒墮馬胎，乃畫一切佛，得三昧妙。松雪翁亦善畫馬，今披此圖，觀龍門所題，想含此意。予又惜其丹青之筆，不寫蘇武執節之容、青海牧羝之景也。東郭牧者張大本寓崏山客館，與琦龍門同觀書此。

王孫長憶使烏桓，因念蘇卿牧雪寒。落盡節旄無復見，寫生博得兩羝看。義易偶武孟。

〔九〕趾，徐本作『址』。

水精[一]宮中松雪翁，玉堂歸來金蓋峰。樓船如屋載珍[二]繪，四壁展玩青芙蓉。江都之馬勝王蝶，彩筆臨模最親切。如何此紙意更新，不寫驊騮寫羝羯。昔余游宦灤河東，大群衊衊晴沙中。長鬚巨尾悅人意，幾回立馬當春風。只今撫卷頭如雪，復爲王孫畫愁絕。也知臨筆感先朝[三]，不寫中郎持漢節。戒得老人。

吳興豪素妙如神，暫寫柔毛便逼真。沙漠已空人去遠，春風塞草幾回新。□□□□□□□，東竺山人至皎□[四]。居延歲晚朔風寒，荒草茫茫木葉乾。山羖自肥羝自老，也知曾屈子卿看。昆丘遺老。

松雪翁胸中妙奪造化，戲筆寫羊，即得其真，宛如敕勒川上風吹草低而見之也。石城居士爲友橘金先生題。

子昂肖物之妙，無所不造極。此二羝乃其偶作，而宛然置人於黄沙白草間。評者紛紛徵蘇卿事，我恐此妙趣正復當面蹉過也。吾深歎其亡羊。竹嬾李日華。

校勘記

〔一〕精，原作『晶』，據徐本改。

〔二〕珍，原作『玲』，據徐本、鄧本改。

〔三〕朝，徐本、鄧本作『期』。

〔四〕□，原無此闕字，據詩韻補。

趙子固水仙　水墨雙鈎，橫卷。

余久不作此，又方病，目未愈。子用徵索宿諾良急，強起描寫，轉益拙俗，觀者求於形似之外可爾。『子固』白文印，『彝齋』朱文印。

元貞二年正月廿五日，鮮于樞同餘杭盛元仁、三衢鄭君舉觀于困學齋之水軒。時將赴浙東，僕夫束擔，以雨少留。

吾自少好畫水仙，日數十紙，皆不能臻其極。蓋業有專工，而吾意所寓，輒欲寫其似。若水仙、樹石以至人物、牛馬、蟲魚、肖翹之類，欲盡得其妙，豈可得哉！今觀吾宗子固所作墨花，于紛披側塞中，各就條理，亦一難也。雖我亦自謂不能過之。子昂題。

玉潤金明。記曲屏小几，翦葉移根。經年記人重見，瘦影娉婷。雨帶風襟零亂，步雲冷、鵝笙吹春。相逢舊京洛，素壓塵緇，仙掌霜凝。國香流落恨，正冰銷翠薄，誰念遺簪？水空天遠，應想矾弟梅兄。渺渺魚波望極，五十絃、愁滿湘雲。淒涼耿無語，夢入東風，雪盡江清。

右調《夷則商國香慢》，弁陽老人周密。

至正十有二年三月晦日，瓚同陳惟允兄觀于快雪齋。

冰薄沙昏短草枯，采香人遠隔湘湖。誰留夜月群仙佩，絕勝秋颿九豌圖。白粲銅盤傾沉瀎，青明寶玦碎珊瑚。却憐不得同蘭蕙，一識清醒楚大夫。西湖仇遠。

仙子凌波珮陸離，文魚先乘殿馮夷。斲冰積雪楊[一]靈夜，鼓瑟吹竽會舞時。海上瑤池春不斷，人間金盌事堪疑。天寒日暮花無語，清淺蓬萊當問誰。巴陵鄧文元。

翠袖冰姿隔暮雲，凌波微步觸生塵。江空歲晚晴無奈，笑把明璫解贈人。西秦張模戲題。

子固為宋宗室，精於花卉，平生畫水僊極得意，自謂飄然欲仙。今觀此卷，筆墨飛動，真不虛語。蘭雪坡劉旱。

歌水仙者曰『凌波仙子』，言輕盈縹緲可凌波也。子固此畫，庶幾為花傳神矣。周氏其世寶之。叔野。

水仙花前人畫者罕見，嘗見平原公子之筆清而疏，甚可愛也。今此卷繁而不俗，尤覺可觀。蓋疏則易，清繁則易俗，然則此作其可草草觀耶！東吳林鐘。

水晶宮闕夜不閉，仙子出遊凌素波。何事低頭弄明月，不知零露濕衣多。天台李至剛。

裙長帶裊寒偏耐，玉質金相密更奇。見畫如花花似畫，西興渡口晚晴時。嘉興張伯淳。

〔一〕楊，徐本作『梅』。

趙文敏大書快雪時晴卷 後款云『子昂爲子久書』。

趙公展《快雪時晴》爲大書，與昔人促《蘭亭》爲小，本同一機括，如畫龍者，胸中先有全龍，則或小或大，隨時變化在我矣。此四字公爲黃君子久作，子久以遺莫君景行，而景行遂以名其齋云。

至正五年九月廿日，黃溍觀。

右軍《張侯帖》，唐人硬黃所臨，米南宮定爲神品，并叙其傳者本末，而字多朽闕，趙文敏公爲書于後。帖中『快雪時晴』一語，最爲佳絶。文敏復展書之，筆勢結密，咄咄逼真，使南宮復起，見當斂衽。二者俱藏莫景行氏。嗟乎！徑寸之珠，盈尺之璧，小大或殊，皆至寶也。得而合之，是豈偶然也邪？河東張翥敬題于武林史局。

文敏公大書右軍帖字，余以遺景行，當與真迹并行也。黃公望敬題。

快雪時晴，佳想安善，未果爲結，力不次。王羲之頓首。山陰張侯。

張雨臨。

晋尚清談，雖片言隻字亦清。《快雪帖》首尾廿四字耳，字字非後人所能道。右

軍之高風雅致，豈專于書邪？趙文敏公以松雪名齋，特表章之四言而大書之，亦豈無謂歟？此幅可與帖并傳天地間，散落異處，何幸而合于莫君。寶之，寶之！汴段天祐。

晋人爲書，每能徑丈一字，方寸千言，蓋其胸中自得全牛，故或大或小，皆有游刃之地。若趙文敏書法，雖特起今代，而其所造詣，實追晋人。及觀『快雪時晴』四字，信乎與右軍帖高致無異，想當其運筆之時，意合乎從，亦不自知有今昔小大之間，故能得其神趣之妙。使第以形骸索諸古人，惡足以及是哉！薾〔二〕城倪中敬書於武林安國里之和陶軒。

古人臨帖，妙在得其意度，不特規規於形似而已。趙文敏公臨右軍帖爲尤多，予家藏《快雪時晴帖》久矣，公反覆題識其上，可見其珍重之深也。又摘此四字展書之，雖大小形似之或殊，其意度則得之矣。遂揭之齋中，以并傳不朽云。南屏隱者莫昌識。

後徐幼文補水墨雪景，仿郭熙。上以硃砂作一日，遂覺晴景煥發。自題云東海徐賁爲之圖。

校勘記

〔一〕薾，原作『豪』，據徐本、鄧本改。

趙承旨淵明歸田圖

青緑山水，横卷。絹甚完好。『子昂』二字款。

陶令厭處貴，處貧懷反開。到官六十日，賦辭《歸去來》。輕舟颺素波，浦溆相沿洄。微風吹襟袖，飄飄若毹氈。衡宇方在瞻，候門見僮孩。孤松自堪撫，三徑從荒萊。容膝諒已安，豈受外嫌猜。斯人有高蹈，千春攬芳埃。

淵明千載人，懷惟遇酒開。竟辭五斗米，浩然賦《歸來》。扁舟下七澤，蕩槳聊沿洄。頭上漉酒巾，鬒髭已毵毿。到家俱歡迎，老稚雜童孩。入門列罇罍，相與鋤蒿萊。

松雪妙點筆，圖成無疑猜。誰云萬古後，磨滅同塵埃。

趙承旨此圖，設色精妙，師伯駒而雜以士氣，又非止於伯駒也。俞仲蔚詩亦沖遠，蕭散可愛，因遂和之。茂苑文嘉。

陶令罷彭澤，正及黄花開。有酒不辭濁，長歌《歸去來》。千載義熙波，誰能溯其洄？學士返胡天，椎髮白毿毿。回首感宗周，擲國一嬰孩。藍輿塞柴桑，紫騮捷蓬萊。

時暌迹更殊，疇能不見猜。惜哉丹青美，托尚隔雲埃。

趙吳興畫陶彭澤《歸去來》，縱極八法之妙，不能不落豎儒吻，蓋以永初之不臣宋，與至元之仕胡〔一〕，趣相左耳。若其風華秀潤，標舉超逸，虎頭點筆，雲麾烘染，真足三絶，又不當以此論也。余詩所謂『趙郎并具情性而得之』者，與彭澤人品文章，

爲惡韻所窘，不免墮豎儒口業，令嗜古者見之，其不罵爲殺風景者幾希，書畢一笑。

弇洲山叟王世貞。

弇山題跋載《四部稿》，今得見此卷，知此公鑒裁甚確，口業自懺，又是翻公案

語。其昌。

校勘記

〔一〕胡，原作『元』，據徐本、鄧本改。

趙文敏公楷書湖州妙嚴寺記　在宋楮上，橫卷。

卷首子昂大篆六字『湖州妙嚴寺記』。

前朝奉大夫大理少卿牟巘撰。

中順大夫揚州路泰州尹兼勸農事趙孟頫書并篆額。

右《湖州妙嚴寺記》一通，蓋趙文敏公墨迹，端雅而有雄逸之氣，其意欲托之金

石，不草草。湖州公桑梓之鄉，豈昔寺僧與公善而得之，然得此自不凡矣。靈芝主僧

雨庵，得而寶焉，又乞予書數語，亦豈凡僧也邪！惜予語不能超凡，有媿於公之書

耳。成化戊子十月七日，永寧一客。『公綬』朱文印，『自有丹丘』白文印。

松雪記妙嚴寺中有云：『妙嚴，乃佛心所見之事相焉。又云：『幻十八開士於殿中，金碧眩耀。』以此文此字勒堅砥，樹諸殿中，其[一]光彩與開士爭先，不直眩耀一時而已。靈芝瞻上人得其真迹，可不寶藏之乎？張震跋。

趙公書寺記，予昔跋之。茲來雨庵又有請焉，請之意蓋欲予志今昔歲月。昔爲成化戊子十月七日，予歸自永寧，今爲辛卯十月八日，來自丹丘。一俯仰間，四見寒暑，人生會聚幾何，良可太息。公書已不待贊，予又末識，幸一再閱。是月十有二日燈下，緩書于芝園深處。『棲棲倦遊客』朱文印，『姚公緩氏』朱文印。

芝園深處，予宿之屢矣。茲來爲成化甲午中秋，雨庵將移住上天竺，竺國山前復肯著予行迹也邪？雨庵索予送住上天竺詩，予歸速，弗克就，因出是臥軸，請再志月日，詩則俟予補書別紙也。公緩。

趙公書法晉人，所以妙絕今古。余謬[二]贊公書屢矣。前此筆路猶未入公格範，不意老年又復私淑。公之書法固不待贊，贊之者無間于往古來今，無間于簪紱韋布，則公之書得之于心，應之于手，通之天下，使右軍復生，亦必歎賞。《蘭亭》《襄鮓》《墓田》等帖，料容其一著脚也。雨庵以予言爲何如？壬寅孟夏五日，逸史姚緩記。

校勘記

〔一〕其，徐本、鄧本作『甚』。

〔二〕謬，徐本、鄧本作『繆』，亦通。

王孟端湖山書屋圖

卷首有『友石遊戲』四大玉柱篆，徐霖子仁書。

仲鏞與僕有夙昔之好，嘗命僕作《湖山書屋圖》，久羈塵鞅，未副其意。茲復以佳紙見遺，迺促成之，因寫是圖以歸焉。吁！佳紙佳畫，斯爲稱矣。顧僕拙筆，安敢與此紙相輝光哉。然仲鏞知我者也，必不以是爲誚。并書此以記其歲月云。時永樂庚寅仲秋望日，毗陵王孟端識。

友石先生畫品在能之上，評者謂作家士氣皆備。然其人品特高，能不爲藝事所役，雖片楮尺縑，苟非其人不可得也。此《湖山書舍圖》，聯六紙而成，修三十尺。耕漁出沒，村舍近遠，烟雲變滅，種種臻妙，非累月構思不可成，豈獨今之所少哉？子和藏此，真希代之珍也。正德丙子三〔一〕月既望，衡山文徵明題。

昆陵王友石此圖，文公嘗爲第次其品。今觀其巖巒杳藹，岵嶁紛披，參差出沒於蒼烟白浪之中，以至溪橋林屋，疏峰抗館，農田漁艇，畯父村樵，幽踪往復，恍若別在世外，真可謂深詣湖山之致者矣。讀書於此，必能絕冥離類，殊使人遙想而存之。

談太常思重性好博雅，相示此圖，輒遂題其後云。隆慶二年夏六月十有八日，俞允

文記。

〔一〕三，徐本作『二』。

王叔明聽松圖 紙上，挂幅。

王蒙爲古松禪師寫《聽松圖》。

年去年來年復年，長松亂立南軒前。綠陰遮却半天日，聲氣欲驚山虎眠。老僧時
倚闌干聽，聽之有動還無靜。風擊風敲朝暮聲，飄然不礙芙蓉鏡。松梢挂月月放光，
一白倒浸莓苔蒼。濤聲響於彈八琅，隔窗泡泡形體忘。我亦乾坤清氣者，十年埋没紅
塵下。踏遍東阡與〔一〕南陌，幾欲投閒閒未得。聽松軒人年已大，兩耳松聲幾經夏。平
生愛入青松軒，耳聽不厭松聲繁。他日東林結蓮社，再招陶令來祇園。八十三翁馬士
英書。

聽松禪客耳能聽，著個幽軒萬木中。風捲翠濤聲急處，海門飛出老虬龍。廣信吳
元善。

碧眼支郎耳更聰，軒楹占斷白雲中。有聲聽到無聲處，錯認長松是老龍。丹丘柯

九思和。

校勘記

〔一〕與，徐本、鄧本作『寺』。

趙善長七樹圖

古石犖确荒苔深，排雲高木寒蕭森。行人不到路將絕，繁陰滿池〔一〕春沉沉。我家

舊隱吳山麓，幽境委蛇入空谷。風吹飛雨灑千巖，繞舍樾林生淨綠。年來置身白玉堂，

宮花拂簾清晝長。故山雲霞眇千里，却憶林樹空蒼蒼。寵恩新賜東歸去，重訪平生釣

遊處。詩成先向畫中題，明發滄洲弄真趣。

余時有中吳之行，過嘉言山月軒告別，出示丹林生臨北苑畫索題，贈詩如右。時

永樂己丑夏五月壬午也。青城山人王汝玉識。

校勘記

〔一〕池，徐本、鄧本作『地』。

趙承旨行書書卷

昔徐信之製筆得名，皆由出入叔父尚書門下，日令縛一枝，不如意輒使拆去，細究其工，所以得名家。今人能若是乎？可爲太息。至大二年正月十日，子昂志。

余與息齋道人同寓都城張氏林園，日以繪事講訂，信非人間之樂也。不見十年，政如隔世。可歎，可歎！今其家僮迴維揚，就問道人與竹平安否？至大四年二月二日，戲書記此閒紙，時高士石可友在坐，子昂。

昨日無錫一道友封寄惠泉，即命童試新茗，果是味別。明日當分送何山銕鏡老，看他舌端有眼否？子昂書。

道士桑芝田求善之先生書《盤谷叙》，復求僕書《歸去來辭》，惜無蜀中冷金紙對之，俟有此紙別爲寫過。原闕。

偶畫大士像一紙，甚有圓滿慈悲之意，用作林下布施也。孟頫書致習公侍者。

友人牟成甫之貧，香嚴所謂錐也無者，豐年猶啼飢，況此荒歉，將何以望其腹而瞻其老釋？淵明乞食，魯公乞米，賴多古賢，可爲口實。仁人義士，有能指魯肅之囷而實菜蕪之甑者乎？吳興趙孟頫白。

趙文敏行書烟江疊嶂歌

草書七言長句跋。

書在白宋紙上，橫卷。趙書後李西涯大篆題五字『松雪翁真迹』。國初『廷璧』不知姓，

松雪大書見者絕少，東吳王敬之氏有此，其永寶之。正德十五年十一月十一日，李東

陽書於卷末。此亦大篆書。

沈石田翁見而補圖，長丈餘，水墨變幻，實公之得意筆後書。正德丁卯，八十一

翁沈周識。

文衡山又補一圖，沉綠著色，絕似大米，長二丈許，前作楷書云：正德戊辰春三

月廿日，衡山文璧觀槐雨先生所藏松雪翁書，因補此圖。

後重行草題云：嘉靖乙巳臘月，重觀於玉磬山房，回首戊辰巳三十八年矣。撫卷

慨然，徵明。卷末又有石川居士張寰跋。

張伯雨行書 挂幅。

寒食今年二月晦，又分新火入厨烟。碧桃花落閒〔一〕誰掃，白苧衣寬老自便。發匣但餘

金薤墨，晚年正在玉堂編。大書絕類顏光祿，小字駸駸逼墓田。右山居即事，方外張雨。

『老更狂』朱文印。

〔一〕閒，徐本、鄧本作『問』。

吳仲圭懸崖松

偃蹇支離不耐秋，搖風灑雨幾時休。轉身便是青山頂，又有巖崖在上頭。

梅道人山水

聞有風輪持世界，可無筆力走山川。巒容盡作飛來勢，太室居然擲大千。

吳仲圭題竹

解籜初聞粉節香，拂雲又見影蒼蒼。鳳凰不至伶倫老，無奈荊榛特地長。長憶前朝李薊丘，墨君天下擅風流。百年遺迹留人世，寫破湘潭夢裏秋。陰凉生硯池，葉葉秋可數。京華客夢醒，一片江南雨。吾以墨爲戲，番因墨作奴。當年若鹵莽，何處役潛夫？翠羽風前葉，秋聲雨一枝。詩題春粉節，棚〔二〕脫玉嬰兒。落落不對俗，涓涓净無塵。緬懷湘涓中，歲寒時相親。菲菲桃李花，競向春前開。何如此君子，四時清風來。以上俱梅道人墨竹挂幅。

柯丹丘墨竹 挂幅在紙上。

生意滿孤根，香凝粉節痕。驚看雷雨夕，化作老龍孫。柯九思。

奎章閣上恣臨摹，高節偏承雨露多。冷澹故能追石室，蕭疏應不減東坡。方外張雨。

校勘記

〔一〕棚，鄧本作『繃』。

曹雲西山水

重溪暮靄，雲西爲明叔作。

雲老與僕年相若，執筆濡墨既有年矣，老而益進。於今諸名勝，善畫家求之，巧思者甚多，至于韻度清越，則此翁當獨步也。至正九年五月廿五日，大痴道〔一〕人公望題識。時年八十又一。

校勘記

〔一〕道，原作『學』，據徐本、鄧本改。

錢雪川水偓卷 _{在楮上。}

帝子不沉湘，亭亭絶世妝。晚烟横薄袂，秋瀨韻明璫。洛浦應求友，姚家合讓王。殷勤歸水部，雅意在分香。錢選畫并題。

八斗才中畫洛神，翠羅輕颭襪尖塵。雪溪老子真能事，更比陳王寫得親。祝允明。

陰崖雪壓青松折，陽谷冰開碧澗流。已見華容兩秦媛，玉鬟雲貌作春遊。隆池彭年。

月爲精魄水爲神，素質先含雪裹春。羅襪凌波斷行迹，誰能喚起弄珠人？許子才。_{仲賓曾使交}
_{趾，故云。}

李息齋墨竹

石根夭矯出寒梢，明月空山舞翠蛟。散作江湖墨風雨，曾隨海浪過南交。

大德二年春三月十又四日，巴西鄧文原書於寓意齋。

趙仲穆洗馬圖 _{人十有三，馬十有六，猿一。}

天閑騏驥。_{四字枝山題。『枝指道人』朱文，『吳下阿明』白文。}

騏驥昔在人間，繼在毫末，今歸吾賈君，駿在君矣。走千里，價千金，浴[二]瑤池而秣天山，衛龍墀而驂鸞輅，一旦事耳。君尚稍加韜拂以伺之。因君索題，爲採舊跋語揭諸前，而漫贅斯說。歲丁卯夏日，蘇人祝允明記。『枝山』朱文，『祝希哲』白文。

騏驥驊騮世有之，不逢伯樂自長嘶。却憑筆貌千金骨，誰信相知是畫師？吳郡唐寅。『南京解元』朱文。

畫師[二]畫馬妙自知，筆端變態毛骨奇。長嘶逸步畫不出，幾番吟詠少陵詩。宗正。

梅道人草亭詩意 <small>楮上，小卷。</small>

依村構草亭，端方意匠宏。林深禽鳥樂，塵遠竹松清。泉石供延賞，琴書悅性情。何當謝凡近，任適慰平生。至正七年丁亥冬十月，爲元澤戲作《草亭詩意》，梅沙彌書。

我愛梅花翁，巨老傳心印。修此水墨緣，種種得蒼潤。樹石墮筆鋒，造化不能吝。而今橡林下，我願執掃泛。後學沈周。

梅道人墨竹

野色入高秋，寒影照湘水。日午北窗涼，清風爲誰起。梅道人戲寫於晚風閣。至正庚寅夏六月。

書畫題跋記卷八

宋徽廟雪江歸棹圖

卷首徽廟瘦金書書題『雪江歸棹圖』，上用『雙龍』小方璽。前黃綾夾詩上有卷字陸號，皆半邊字，若今之挂號然。卷長五尺，在絹素上，卷後有『宣和殿製』四字，作瘦金書。上用『御書』二字朱文瓢印，下有御押『天下一人』花字。

臣伏觀御製《雪江歸棹》，水遠無波，天長一色，群山皎潔，行客蕭條，鼓棹中流，片帆天際，雪江歸棹之意盡矣。天地四時之氣不同，萬物生天地間，隨氣[二]所運。炎凉晦明，生息榮枯，飛走蠢動，變化無方，莫之能窮。皇帝陛下以丹青妙筆，備四時之景色，究萬物之情態於四圖之內，蓋神智與造化等也。大觀庚寅季春朔，太師楚國公致仕臣京謹記。

宣和主人，花鳥雁行黃、易，不以山水人物名世。而此圖遂超丹青蹊逕[三]，直闖右丞堂奧，下亦不讓郭河陽[三]、宋復古。其同雲遠水，下上一色，小艇戴白，出沒于淡烟平靄間，若輕鷗數點，水窮驟得積玉之島，古樹槎枒，皆少室三花，快哉觀也。度宸遊之迹不能過黃河艮嶽一舍許，何以得此景？豈[四]秘閣萬軸一展玩間，即曉本來

面目耶？後有蔡楚公元長跋，雖沓拖不成文，而行筆極楚楚，與余所藏《題聽阮圖》

同結構。一時君臣於翰墨中作俊事乃爾，令人思藝祖韓王椎朴狀。琅琊王世貞題。

據蔡楚公題有四圖，此當是最後景耳。題之十又六年，而帝以雪時避狄[五]幸江

南。雖黃麾紫仗斐亹[六]於璚浪瑤島中，而白羽旁午，更有羨於一披簑之漁翁而不可

得。又二年而北竄五國，大雪没駝足，縮身穹廬，與殯壇子鄉伍。吾嘗記其渡黃河一

小辭有云：『孟婆，孟婆，你做個方便，吹個船兒倒轉。』於戲！風景殺且盡矣！視

《雪江歸棹》中王子猷何啻天壤，題畢不覺三歎。世貞又題。

朱太保絶重此卷，以古錦爲標，羊脂玉爲籤，兩魚膽青爲軸，宋刻絲龍衮爲引首，

延吳人湯翰裝潢[七]。太保亡後，諸古物多散失。余往宦京師，客有持此來售者，遂齮

裝購得之。未幾，江陵張相盡收朱氏物，索此卷甚急，客有爲余危者。余以尤物賈罪

殊自愧米顛之癖，顧業已有之，持贈貴人，士節所係，有死不能，遂持歸。不數載，

江陵相敗，法書名畫聞多付祝融，而此卷幸保全余所，乃知物之成敗，故自有數也。

宋君相流玩技藝，已盡余兄跋中。乃太保、江陵復抱桑滄之感，而余亦幾罹其釁，乃

爲記顛末，示儆懼，令吾子孫毋復迹而翁轍也。吳郡王世懋敬美甫識。

山水，惟見此卷。觀其行筆布置，所謂雲峰石色，迴出天機，筆意縱橫，參乎造化者，

宣和主人寫生花鳥，時出殿上捉刀，雖著瘦金小璽，真贋相錯，十不一真。至于

是右丞本色，宋時安得其匹也。余妄意當時天府收貯維畫尚夥，或徽廟借名，而楚公曲筆，君臣間自相倡和，而翰墨場一段簸弄，未可知耳。王元美兄弟藏爲世寶，雖權相迹之不得，季白得之。若過溪上吳氏，出右丞《雪霽》長卷相質，便知余言不謬。二卷足稱雌雄雙劍，瑞生、莫生嗔妒否？戊午夏五董其昌題。

校勘記

〔一〕氣，原本闕，據徐本、鄧本補。

〔二〕逕，徐本、鄧本作『徑』。

〔三〕陽，徐本、鄧本作『中』。

〔四〕豈，原本闕，據徐本、鄧本補。

〔五〕狄，原作『敵』，據徐本、鄧本改。

〔六〕蕈，徐本、鄧本作『曇』，二字用同。

〔七〕潢，徐本、鄧本作『池』。

趙文敏公小楷麻姑壇趙仲穆書讀書城南司馬溫公勸學三帖卷

今年四月十九日，余自華亭過松陵之甫里田舍，天氣驟熱，因留度夏。鄰有張君德常、德機賢伯仲，伯子多蓄名迹，而希會面，名迹亦罕以示人，幽居默默，如潛逃

而已。乃子元度，亦不肯相過，招邀數次，不過電勉一來。六月十六日，旱久而雨，一雨浹旬，茅屋上漏下濕，獨坐唯有悲嘆。因寄二君詩曰：『積雨不爲休，漂搖使人愁。哀吟四壁靜，病臥百蟲秋。開門望原野，江湖漭交流。誰能載美酒，爲我散煩憂。』余六月末病臂創足痛，呻吟幾及旬，故云。七月四日，雨止風靜，雲翳開朗，泥潦尚沒足。忽叔子來訪，元度踵武亦至，攜榮祿此卷及其子趙雍遺墨，以怡悅老眼。濯甕牖之涼颸，臨碧江之湍激，相與玩詠不已。因自念老景侵尋，親朋淪落殆盡，雖近在跬步，如張君伯仲父子，尚不得數數晨夕。況二趙星宿光芒，昭回霄漢，夢寐亦所不覯，得不見其遺迹而不喜抃哉？遂記其後，以寫余之憒憒者焉。歲己酉，倪瓚。

雲林秋林野興圖

樹、石學董北苑，亭中坐二人，童子隨後。

余既與小山作《秋林野興圖》，九月中，小山攜以索題，適八月望日經鉏齋前木犀盛開，因賦下章。今年自春徂秋，無一日有好興味，僅賦此一長句於左方：

政喜秋生研席凉，卷簾微露净衣裳。林扉洞户發新興，翠雨黄雲籠遠床。竹粉因風晴靡靡，杉幢承月夜蒼蒼。焚香底用添金鴨，落蕊仍宜副枕囊。己卯秋九月十四日，雲林生瓚。『雲林』朱文印。

至正十四年歲在甲午冬十一月，余旅泊甫里南渚，陸孟德自吳淞攜以相示，蓋藏於其

友人黄君允中家。余一時戲寫此圖，距今十有六年矣，對之悵然如隔世也。瓚重題其左而還，十九日。

淹藹生清嶂，空冥照秋影。退眺竹亭虚，一覽心已領。陸繼善。『陸繼之氏』白文印。

黄大癡層巒積翠

至正七年正月上澣，大癡道人爲道玄處士作於草堂，時年七十有九。『黄子久氏』白文，『一峰道人』朱文。

右倪、黄二畫，玩味竟日，清氣逼人。倪畫人物古雅，樹石蒼秀，世謂畫人止《龍門僧》一幅及不用圖書，殆虚語耳。大癡筆法尤古，與荆、巨頡頏。録其題語於叔遇册上，以記一時之興。崇禎辛未重九日，曹函光識。

張伯雨山水

谷翁真人當至元之初與趙榮禄所交，多得其書畫，往往散逸，其存者不過十之一也。我友養玄道人盡以出示，稱歎竟日，戲寫此圖於靈石軒中。至正戊子九月廿又三日，張雨。『張雨私〔印〕』白文。

張貞居高逸振世，文絶詩清，韜光山水間，默契神會，點染不群，然懶於應酬，

遺畫甚少。余曩在梁溪周子仲處曾見《靈峰山寺圖》，則逸而簡，吾郡徐君美家見擬蘇

長公竹石，則秀而奇，餘未嘗見也。今觀此圖，筆力圓潤，高古驚人，其山頹突，其

樹縱橫，大得董北苑之意，即同時黃、王不能措手。其氣韻蒼兀，不遜趙榮祿耶！宜

乎飄飄然若羽化而登仙也。錦川老人王瑞書于芝溪草堂。

昔張伯雨寄陳惟寅《雙峰含翠圖》，高拱辰畫錄所載之詩：『黃篾樓中唯飲酒，白雲

廊下且題詩。閒時描得雙峰寄，變幻青山是我師。』世稱伯雨善畫，予未嘗見。今觀[二]

此圖，令我駭目，用筆古雅，深得六朝氣韻，使北苑復生不能爲也。古松道人題於鶴

翅舟中。 此跋書在褙絹上。

校勘記

〔一〕私，原作『松』，據徐本、鄧本改。

〔二〕觀，原作『窺』，據徐本、鄧本改。

雲林墨竹

陳郎鼓琴初月明，能對楚人作楚聲。江風動地波撼席，蘆雪撲帳雲棲甍。每驚遠道意

慘愴，忽此聚首心忙營。賦詩寫圖以爲贈，比竹貞德琴亮清。至正丁酉十一月五日，余友

陳兄惟允偕愚隱長和過余旅寓，爲余鼓《楚辭》一再行，因寫墨君并賦長句以贈，時夜漏下二刻矣。筆硯荒落，自愧草草，惟允當有以教我也。倪瓚。

趙松雪牡丹鸂鶒 大幅。

余嘗泛舟溪上，因過下箸，時值杏花盛開，溪邊鸂鶒黃色可愛，恍如徐熙畫中行也。乘興作此，以記歲月。至大二年二月九日，孟頫。

倪元鎮溪山亭子圖

東海倪瓚畫溪山亭子贈孟佶文學。歲乙未閏正月八日。

戲墨重看十七年，闔廬樓閣蕩飛烟。閒村蘭若風波外，坐對湖山一惘然。辛亥十一月九日，復覽重題。雲林子。

故人一別動經年，雲樹雲山隔遠烟。來看畫圖如夢裏，焚香清對意悠然。雲林高士在儒林酌別，今隔歲矣。謹用韻寫上海雲方丈一教之。王植。

雲林溪山春靄圖

至正九年四月廿八日，句吳倪瓚畫《溪山春靄》贈王元賓之廣陵。

十年不見老雲林，片雲東來聞足音。畫圖何處看秋色，瑤江草堂深復深。鐵篴道人在滄洲軒試老溫舊穎。

雲林詩卷

八月五日陳惟寅秀才來訪余南渚之上，相與陳情道舊，爲留終日，至暮葉舟絕湖而去。一望雲濤渺然，不能無悃悃于懷也。明日賦此寄惟寅、惟允賢昆季。滄浪漫士倪瓚。

陳寅兄弟皆好修，訪我遠來南渚頭。原憲長貧甘所素，摩詰示疾今其瘳。白鷗波上五湖棹，丹桂人間八月秋。政使清虛足玄賞，勿隨塵土逐悠悠。

僕一時肆筆爲此，非雕蟲篆刻比也。吾佩韋先生見之，精微要妙者必將唾視之耳。瓚。

雲林竹卷

老懶無悰，筆老手倦，畫止乎此。倘不合意，千萬勿罪。懶瓚。

陳君惟寅，天倪先生令子也。天倪爲黃清權高士之甥，清介孤峭，深似其舅。讀書鼓琴，不慕榮進，澹泊無欲，以終其身。惟寅能守其家法者也。世故艱巇，安貧自樂，窮經學古，教授鄉里，色養得母之歡心，友愛盡弟妹之和樂。詩文綴緝，于以爲娛。予嘗愛其藻麗不群，蕭然有出塵之想，聊摘跋語，用歎才華。暮春之辰，忽過江渚，復示新製，相

與諷詠，因成長句以歎美焉。瓚頓首。

不見陳君動隔年，暮春孤坐此江邊。政憂江漲多風雨，適喜君來共簡編。諷詠新詩非漫爾，艱虞遠別更悽然。看花相約重相過，已放柳條維酒船。三月十日燈下。

唐子華才子圖 在絹上。

君子華畫《松石才子圖》，此幀蓋唐君得意筆也。甲寅三月，拈花室中覽。

霅水唐翁鶴髮垂，郭熙松石晚猶奇。蹇驢才子多幽思，誰見清吟擁鼻時。瓚題唐

雲林南渚圖

南渚無來轍，窮冬更寂寥[一]。水寬山隱隱，野曠日迢迢。想像寫南渚，冬盡詩意圖。

至正廿四年十月六日，倪瓚記。

窈窱茆堂石徑幽，小山叢桂足淹留。仙人已跨遼天鶴，寫得雲林一段秋。仲益。

昔年才看墨池鵝，風雨扁舟載酒過。一自春歸清閟閣，幾番蛛網落花多。

嘉禾朱逢吉。

古苔凝綠上松根，前輩空留翰墨存。寂寞雲林堂下路，一峰殘雨映孤村。門生王達。

〔一〕寂寥，徐本作『闃寂』。

梁用行水墨竹

山館曾移玉數竿，色常蒼翠影檀欒。別來見說丰姿在，不減當年舊歲寒。余與永言佳友別，經五六寒暑矣，懷仰之勤，形諸夢想。《詩》云：『有斐君子，終不可諼兮。』余于永言亦云。故寫竹梢併詩，以寓契濶之意焉。永樂六年夏五端陽前四日，安定梁用行書于玉堂之西序。

梅道人竹卷

春到龍孫滿地生，未曾出土節先成。可憐無箇伶倫眼，鎮日垂垂獨自清。

低垂新綠影離離，倚石臨泉一兩枝。憶得昔年今日見，鳳凰池上雨絲絲。

墨竹，文湖州妙入神品。余爲此譜，悉推其法，不知賞趣者何人耳。梅道人識。

與君俱是廓塵氛，一日不堪無此君。更喜龍孫得春雨，自抽千尺拂青雲。梅道人戲墨。

動輒長吟静即思，鏡中漸見鬢絲絲。心中有箇不平事，盡寄縱橫竹幾枝。至正八年四月十日，梅道人寫。

李營丘暮林疊岫圖

桑苧未成鴻漸隱，丹青聊作虎頭癡。久知圖畫非兒戲，到處雲山是我師。朱潤。

趙承旨題漁父圖

調寄《川撥棹》。

人生貴極是王侯，浮利浮名不自由。争得似，一扁舟，弄月吟風歸去休。

渺渺烟波一葉舟，西風木落五湖秋。盟鷗鷺，傲王侯，管甚鱸魚不上鈎。趙孟頫。

梅道人題漁父圖

紅葉村西夕照餘，黄蘆灘畔月痕初。輕撥棹，且歸歟[一]，挂起漁竿不釣魚。

點點青山照水光，飛飛寒雁背人忙。衝小浦，轉橫塘，蘆花兩岸一朝霜。

醉倚漁舟獨釣鰲[二]，等閒入海即乘潮。從[三]浪擺，任風飄，束手懷中放却橈。梅花道人戲筆。

梅花道人吳仲圭畫師巨然，多以船子和尚《川撥棹》詞[四]題之。吳門王文恪家藏其《漁樂圖》，入妙品。本與盛子昭比門而居，四方以金帛求子昭畫者甚衆，而仲圭之門闃然。妻子頗笑之，仲圭曰：『二十年後不復爾。』果如其言。盛雖工，實有筆墨畦

徑，非若仲圭之蒼蒼莽莽有林下風氣。所謂氣韻，非耶！玄宰題。

〔一〕歟，徐本、鄧本作「與」。

〔二〕鰲，原作「謠」，據鄧本改。

〔三〕從，原作『泛』，據徐本、鄧本改。

〔四〕詞，原作『詩』，據徐本、鄧本改。

金文鼎漁樂圖

在楮上，長卷。仿梅道人筆意，每漁舟前題《川撥棹》辭一闋。

舴艋爲舟力幾何，江頭雲雨半相和。殷勤好，下長波，半夜潮生不那何。

殘霞返照四山明，雲起雲收陰復晴。風脚動，浪頭生，聽取虛蓬〔二〕夜雨聲。

綠楊灣裏夕陽微，萬里霞光浸落暉。擊棹去，未能歸，驚起沙鷗撲鹿飛。

斜陽浦裏漾漁船，青草湖中欲暮天。看白鳥，下平川，點破瀟湘萬里烟。

無端垂釣定潭心，魚大船輕力不任。憂傾側，繫浮沉，事事從輕不要深。

風攪長空浪攪風，魚龍混雜一川中。藏深浦，繫長松，直待雲收月滿空。

桃花波暖五湖春，一葉隨風萬里身。釣絲細，香餌均，元來不是取魚人。

月移山影照漁船，船載山行月在前。山突兀，月嬋娟，一曲漁歌山月邊。

洞庭湖上晚風生，風觸湖心一葉橫。蘭棹穩，草花新，只釣鱸魚不釣名。

釣得江鱗拽水開，錦鱗斑駁逐鈎來。搖頳尾，噞紅腮，不羨嚴陵坐釣臺。

如何小小作絲綸，祇向湖中養一身。任公子，龍伯人，枉釣如山截海鱗。

雪色髭鬚一老翁，能將短棹撥長空。碧波微影弄晴霞，孤舟小，去無涯，那箇汀洲不是家。

極浦遙看兩岸斜，微有雨，正無風，宜在五湖烟水中。

舴艋舟人無姓名，葫蘆提酒樂平生。香稻飯，滑蓴羹，棹月穿雲任性情。

重整絲綸欲棹船，江頭明月正團圓。酒瓶側，蓼花懸，抛却漁竿踏月眠。

先友金文鼎先生，淞江人，風流文雅，高尚不群，詩畫字畫皆重當世。應禎生後，不及識先生，幸得接先生之子禮部君，敦重質直，動作不苟，居然前輩風致。逝去二十餘年，常切念之。此圖爲先生得意之筆，自題其上詞凡一十五首。觀其畫，玩其辭，可以想見其人。今爲御史徐用美所藏，用美禮部君子婿也。圖後諸作，今號稱名士者所題，觀之益重前修之感。

金文鼎，永樂中以繪事名海内，爲吾[三]松先輩風流宗。此卷墨氣鬱勃，不減裕國時諸大家，至其筆力蒼古，便是石田先生門户。孰謂無風氣開先之助耶？前有范庵跋，書法甚佳，金公之筆益重於九鼎矣。雲卿觀于由庚堂中。

此文鼎金先生手筆。先生非漁者，而漁者之變態[三]之真趣，率于毫素見之，既見

之畫，復形之詩，其妙殆曲盡焉。吾觀楊文貞公之表先生，其胸中

無一毫塵俗好，無一點塵穢氣，恬憺怡愉，故其天機動處，天趣自形。水雲烟月之優

游，鶴汀鳧渚之笑傲，政自不必身其事，涉其境，而後領其妙也。莊子觀魚于濠梁，

惠子曰：『子非魚，焉知魚之樂？』莊子曰：『子非予，焉知予之樂？』茲但可與達者道，

表尾以詩，爲先生餘事。吾謂餘事正足以窺先生之所以爲先生。東白子寓西山安峰，

寫爲僉憲徐用美跋。

誰拈禿筆寫漁船，我作漁翁又十年。畫裏若尋誰是我，白頭高帽頂青天。

釣船坐我此溪中，傍柳前川亦偶同。若道狂奴今即古，子陵何止獨高風。

何處烟波滿釣翁，桃花流水各溪紅。而今合是唐虞世，都在堯天蕩蕩中。

江[四]上春雲夾浪飛，溪頭春水鱉魚肥。閒人只是閒無事，日出船來月出歸。

莊泉在清江卧林草亭爲用美侍郎先生作，成化庚子臘三日也。

萬事無心只釣船，中流去住幾何年。説川水即桃源水，誰道桃源別有天？

漁船泛泛浪花中，緡釣隨波箇箇同。誰解逆鱗挤勇退，急流更挽一絲風。

畫中誰是渭川翁，頭白從他臉自紅。漁釣有舒還有卷，卷舒原不累胸中。

花前蜂蝶鬪爭飛，鈎上魚吞釣食肥。只有白魚不受釣，聽他溪上櫂歌歸。

歲辛丑，上饒樓謙題寓金陵都館清風亭書。

校勘記

〔一〕蓬，徐本、鄧本作『篷』。

〔二〕吾，徐本、鄧本作『我』。

〔三〕態，原作『能』，據徐本、鄧本改。

〔四〕江，徐本、鄧本作『浪』。

李息齋竹卷　卷用絹一幅，高一尺，長五尺許，卷首題四字。

秋清野思。坡石上前作小枯木四株，小竹前後共六竿，石傍細竹叢石大小五塊。　款云：『大德庚子冬十二

月，息齋居士爲友人仇仁父作於嘉禾之寓舍。』

蒼筠倚喬木，古色秋逾好。誰能著茅亭，相伴此君老。如是翁。『周景遠氏』朱文。

聞仲賓方苦時行，力疾爲仁父作此圖，尚能蕭散如此。敬歎，敬歎！孟頫。

子昂説法已竟，必重贅。

大德五年三月廿日，困學民〔一〕鮮于樞拜觀。『虎林隱史』。

東坡嘗謂：『與可胸中自有成竹，乃見於筆下。』今觀仲賓所作修篁，勁節猗猗，

生意無盡，非胸中有成竹，其能若此耶？信噫！

大德壬寅中元日，應桂。以上書于絹上。

極目荒烟落木中，空山人静澗泉春。秋來不用爲霖雨，留得閒雲養臥龍。文原。

秋清野思，寄心象外語也。仲賓畫此，意不必行楚村疏蕪間。大德六年，魯郡吾衍題。篆書『布衣道士』，朱文。

石惹殘雲樹帶烟，猗猗蒼玉正蕭然。若人寫出胸中趣，知道平吞幾渭川。蜀普程嗣翁。『程公明氏』。

青龍集己酉春正月十有二日，會稽抱遺叟楊禎與吳郡張習、古汲袁用、雲間朱[二]苧，隴西李擴同覽於張氏麒三味軒所。

露沐疏篁葉葉青，病蘇凉閣思橫生。山人神往風塵表，如見留題數老成。梧溪居士王逢題，時歲癸丑十月廿日也。『席冒山人』『王原吉氏』。

醉車先生落筆處，一竹一石病容開。焚香披向幽齋看，想見秋清野思來。曲江錢惟善。『錢氏思復』白文。

秋風環珮玉姍姍，出谷箕篁野思閒。惆悵謫僊歸去後，空留清影落人間。永嘉曹睿。

蓟丘筆法殊蕭爽，與可風流竟未亡。安得眉山老居士，爲君重記墨君堂。華亭

袁凱。

薊丘竹木出毫端，便覺清風入座寒。亦有高人明月夜，夢回恍惚聽鳴鸞。鄱陽蔣惠。『蔣季和』白文。

一代衣冠李薊丘，篔簹落筆似湖州。題詩諸老并淪没，風雨江南幾暮秋。天台陶九成。

誰持并州刀，剪此秋練靜。蕭蕭三五竿，尚帶月中影。細林山人周之翰。幽篁裹裊倚雲根，舊雨空憐淡墨痕。不見薊丘吾老矣，歲寒心事與誰論。雲間陸裦。

校勘記

〔一〕民，徐本、鄧本作『臣』。
〔二〕朱，原作『米』，據徐本、鄧本改。

王叔明樂琴書屋圖

《樂琴圖》，黃鶴山樵王蒙畫，題樂琴書所卷後。卷首篆書『琴樂』二大字，款云『伯琦』。白文『周伯琦印』、朱文『天目白雲』。

琴為養性之器，書所以載道，人孰弗知之，然知之非難。故世之所能無足較，好

之爲難，予於昔人得其一二焉。但惜其好之不正，則未免有書淫傳癖之譏，以至嗜于

琴至或破之者，此可見樂之爲尤難也。蓋樂于琴者，指雖著於梓桐之上，神則超越於

八表之中。樂于書者，目雖注于鉛槧之間，心則淹貫千載。自非真樂，豈能此哉？清

河張公有秩，蚤以明經登第，策對大廷，賜進士出身，爲天子耳目官。其於揚清激濁，

糾繆繩愆，信能盡其職矣。退食之餘，不忘琴書之適，故顏其燕息之地爲樂琴書所，

此可見其志之所樂不在於他者矣。頃居母氏之喪，來歸淞上。琴之不擾[一]者幾三載，

至于讀禮則未嘗少輟焉。一旦綉衣既更，行將舉武於青雲之上，乃授簡庠序以求文。

予聞吾夫子之所喜，在《易》有韋編三絕，於琴則傳猗蘭之操。今張公之樂琴書，既

知養性適情之道，又素明於潔淨精微之學。則其所樂，無非聖人之正，又豈有淫癖嗜

破之失哉？故敢以此而贅於卷尾云。洪武二十三年十月初吉，益齋王彥文跋。

　　大雅振頹弊，所喜心所任。聖經正偏詖，所説良在心。酒知稽古學，優游書與琴。

結廬嚻[三]荒穢，歲月亦已深。盛年掇高科，巍峩列朝簪。清霜飛白簡，晴日垂甘霖。

進以佐堯舜，退以娛山林。所用合所遇，不但古與今。所舍適所樂，豈徒理與音。淵

乎滄溟波，仰止泰華岑。余生亦成癖，子子三江潯。驅馳愧衣食，投老空長吟。陳留

張璧。

　　綉斧威名盛，琴書樂事兼。解囊唯玉軫，插架總牙籤。爽籟風迴壑，秋燈月在簾。

此懷誰復共，千載一陶潛。長于沙門守仁。

晴簷蔭重綠，高堂藹餘清。適意琴與書，聊以悦吾情。移牀散縹帙，觸指發希聲。

端居頗閒暇，客至無送迎。憑几雨乍來，鈎簾月初生。至樂有如此，士林播嘉名。靈

谷沙門清澮。

琴聲相繼讀書聲，坐覺乾坤氣獨清。一曲高山流水遠，千編深雪小窗明。音非妙

指安能發，學必通經可得成。富貴人生俱有道，韓公何論短長蘩。方外夷簡。

我琴恒挂壁，我書亦滿牀。彈琴復讀書，爲樂殊未央。薰風拂瑶軫，凉露浮縹囊。

聲希得天趣，糟粕將勿忘。陶公亮可作，此意非荒唐。天竺沙門溥洽。

康里巎[一]草書柳子厚謫龍説 在紙上，文在柳集，不書。

彦中判府賢友，久不覿僕惡札，因草書《謫龍説》往，想展覽之際，如相見焉。康里

巎[二]再拜。

謫龍之事甚奇，河東之文尤奇，康里公之書益奇，可謂三奇矣。康里公標望絕人，

簡交際，重然諾，雖不倦與人作書，然非其人終身不得也。彥中公交契之素，於是乎

見之。鄱陽周伯琦記。

故人河海隔音聞，爲寫河東柳子文。寄與江南葉少府，臨風展玩憶青雲。　西夏昂

吉。『趙文』朱文印。

章文簡、孫伯昌氏所藏康里巎公爲葉判府書柳河東《謫龍說》，判府乃伯昌外族而

得之。余嘗聞韓昌黎評柳子厚文，雄深雅健，崔、蔡不足多也。而子山平章書似公孫

大娘舞劍器法，名擅當代，前後相去數百載，而其美于卷中。展玩之如秋濤瑞錦，光

采飛動，可謂妙絕古今矣。伯昌宜寶之。庚子七月廿八日，高平瞿智謹識。

謫龍之說，柳河東在南荒時，意有所激而云。彥中公少年登朝，赫然有聲，晚乃

仕于郡縣。平昔交好於子山獨密，其於是說，豈無意乎？伯昌公之外孫也，多鍾愛於

外大父，故得公中朝諸公書尺最富，皆一一寶藏之，不獨此紙而已。六一翁云：『視其

所好，可以知其人。』余於伯昌亦云。辛丑夏五，越人胡恃書。

校勘記

〔一〕巎，原作『夒』，據徐本、鄧本改。

〔二〕夔，原作『夒』，據徐本改。

康里泰熙奴草書帖

草書不可識，節字少於即。草書不可知，甚字小於其。草書不可解，於字何曾草。所貴者筆圓，所上者筆老。獻之答謝安云：『世人那得知耳。』康里泰熙奴書。

雲林山水　高尚書圖。

七月一日風雨集，桐里湖邊吟夕凉。柳葉顰烟籠翡翠，荷花濺淚濕鴛鴦。却疑身在瀟湘渚，且著舟停雲錦鄉。顧我自非徐孺子，煩君下榻更銜觴。昌言高尚書堂戲寫此圖并賦贈焉。瓚，壬子。

雲林墨竹

絕聽應須六用忘，先宗密密更堂堂。真如般若無根器，翠竹黃花有耿光。五月廿五日，爲絕聽主人寫竹梢并題。雲林居士。

倪君能畫復能詩，瘦影秋來似竹枝。前夜夢回如得見，紙窗清影月斜時。高啓。

昔從江上識雲林，三尺蒼筠起夕陰。葉葉鳳毛秋可數，懷人清夜涕霑襟。朱應辰。

開元寺裏長同宿，笠澤河邊每共過。誰說江南君去後，更無人聽竹枝歌。獨庵

道衍。

一枝瀟灑翠琅玕，節操還能度歲寒。誰道山窗多寂寞？春風依舊報平安。幻[一]室

至瑤。

道人於聽絕多時，更不江南聽竹枝。猶在紙中看月影，向人閒索幾聯詩[二]。

露葉風梢是此君，半窗涼影月紛紛。主人坐徹蓮花漏，定裏秋聲似不聞。梁用行。

蕭蕭素影入簾清，況是秋聲客裏聽。此日披圖思往事，雨枝風葉總含情。支硎山

彌遠。

涼葉蕭蕭含晚吹，晴梢嬝嬝拂秋雲。也知萬木凋零後，窗下相看獨此君。南沙

德完。

校勘記

〔一〕幻，原作『幼』，據徐本、鄧本改。

〔二〕『詩』下，徐本、鄧本有署款『奕』。

書畫題跋記卷九

趙松雪書中峰懷净土詩後繫讚

《净土偈讚》：

净土偈讚者，中峰和上之所作也。偈凡一百八首，按數珠之一週也。憫群生之迷塗[一]，道佛境之極樂，或驅而納之，或誘而進之，及其至焉一也。弟子趙孟頫欲重宣此義，而說偈言：

三千大千世界中，恒河沙數諸衆生。一一衆生一一佛，一一唯心一净土。而諸衆生無始來，因癡有欲生愛渴。根塵染纏不自覺，流轉生死墮惡趣。我師中峰大和尚，慈悲憐憫諸衆生。勤勤爲作百八偈，普告恒沙諸有情。如身受病等痛切，若人依師所教誨。一念念彼阿彌陀，一念已復無念。自然往生安養國，阿彌陀佛爲接引。徑坐金色蓮花臺，池中蓮花如車輪。微風吹香遍法界，頻伽并命及鸚鵡。孔雀白鶴播妙音，黃金界道七寶臺。燕坐受兹勝妙樂，諸惡苦趣咸無有。悉皆我師之所度，實無衆生師度者。惟衆生心净土故，是故我今稽首禮，重讚我師之弘願。延祐三年歲在丙辰六月廿四日，大都咸宜坊寓舍書。

校勘記

〔一〕塗，徐本、鄧本作『途』。

吳仲圭竹石長卷 在紙上。

《梅道人〈竹譜〉》卷首自題：

初畫不自知，忽忘筆〔一〕在手。庖丁及輪扁，還識此意否？至正十年庚寅春三月，爲可行作此，爲學竹之戲。

與可畫竹不見竹，東坡作詩忘此詩。高麗老繭冰雪冷，戲寫歲寒巖壑姿。紛紛蒼雪落〔二〕碧篠，謖謖好風扶舊枝。試聽雷雨虛堂夜，拔地起作蒼虬飛。

梅花道人戲爲可行作此《竹譜》，時暮春三月，憇於醉李春波之客舍。因抽架頭之紙，隨筆爲此數竿，雖出一時興緒，亦自有天趣。可行游研池久矣，筆力想亦健矣。他時觀此拙作，亦可發笑而已。以《竹譜》言之則吾豈敢。

至正十年春三月杜鵑花發時，梅花道人頓首。可行以爲何如？

校勘記

〔一〕筆，原作『華』，據徐本、鄧本改。

〔二〕落，原作『蒼』，據徐本、鄧本改。

謝伯誠焦墨山水 下有高士，紅衣素裳，立雙松間。

任陽謝伯誠畫法超軼，得董北苑風致。今觀《瀑布圖》，飄飄然有凌雲氣。余爲題

詩其上云：

銀河忽如瓠〔一〕子決，瀉諸五老之峰前。象疑天孫織素練，素練脱軸垂青天。便欲

手借并州剪，剪取一幅玻璨烟。相逢雲石〔二〕子，有似捉月僊。酒喉無奈夜渴甚，騎鼉

吸海枯桑田。居然化作十萬丈，玉虹〔三〕倒挂清冷淵。鐵篆在快雪樓試葉茂實墨，時奉

熙春閣硯小凌波也。

校勘記

〔一〕瓠，原作『匏』，據徐本、鄧本改。

〔二〕石，原作『君』，據徐本、鄧本改。

〔三〕虹，徐本、鄧本作『虹』。

雲林雙松圖

松生樗櫪間，山出雲雨外。付與野亭人，翛然静相對。瓚。

襄東雙樹出雲林，曾向維虔畫裏尋。風雨滿山秋夢醒，一聲鳴鶴在山陰。鐵篴道人。

曹霸能爲松寫真，揮毫不復畫麒麟。雲晴相約空山去，千歲蟠根有茯神。曲江居

士。『錢氏思復』白文印。

九峰只在泖雲西，松下来尋隱者棲。隱者不歸空見畫，滿山風雨夜猿啼。廣陵居

竹埜人〔二〕。『成氏元章』。

雲林山水無縱橫習氣，《内景經》之『淡然無味天人糧』殆於此發竅，此圖是已。

山雲自多態，虎魄邈難尋。千載維虔意，悠然契我心。安雅。

其昌。

校勘記

〔一〕人，原作『八』，據徐本、鄧本改。

趙仲穆沙苑牧馬圖 着色，小橫卷。

沙樹歷歷沙草荒，江上誰開芻牧場。群馬所聚何劻勷，飲餘而俯嘶而昂。訛跮
浴滾〔二〕逐且驤，或乳或卧或軋瘡。三縱五橫不成行，五花雜沓駁而黃。烏騅赤兔照
夜白，連錢桃花斕文章。牝兮牡兮未可辨，亦莫可識駑與良。相肉相骨信已矣，老

夫兩眼徒茫茫。但愛各各無羈韁，自縱自得肥更光。肥哉肥哉空老死，未試何以知爾長。我知馬亦待駕御，人馬兩得氣始揚。請看溝汗流血漿，爭前欲縛左賢王。追風逐電一般走，五十之中當有強。

右馬五十疋，畫者各極其態。余鑒爲趙仲穆親筆，而題其上如此。成化歲在乙酉十月望，沈周。

仙驥凡駘久混同，伊誰能使冀群空？拳奇獨有青龍骨，合作觀風御史驄。甲子仲呂之月，吳瓊題奉全卿憲副，是月既望日。

校勘記

〔一〕滾，徐本、鄧本作『濛』。

雲林贈陳惟允山水

岷江陳秀士，棲隱閶闔城。覓句仍工畫，看山不愛名。棋枰消永日，琴調寄閒〔二〕情。摩挲鬚髯美，春苗紫過纓。

惟允契友讀書工爲詩歌，而圍棋、鼓琴無不造其妙。雖游名公卿間，無意於仕進，故云爾。瓚。

雲林雙樹筍石圖

飛雲樓上看飛雨，鐵騎驅空千里來。此日使君一杯酒，爲解羈人萬古哀。故園荒蕪尚松竹，旅舍蕭條惟草萊。相知賴有陳博士，詩卷酒瓢[一]時往回。至正十五年五月十七日，雨中排悶，訪雲浦判官，爲設茗讌，因寫《雙樹筍石》并賦詩發主人翁、陳博士、袁隱者[二]、陳掾郎一笑。倪瓚。

使君高臥北窗下，徵士遠從南渚來。相看此日足可樂，已往古人何必哀。政爾驪虞留笠澤，底須服食慕蓬萊。畫成筍石兼雙樹，日暮方容倒載回。陳基和。

校勘記

〔一〕瓢，原作『飄』，據徐本、鄧本改。

〔二〕者，原本無此字，據徐本、鄧本補。

雲林山水

癸丑十月二十日，雲林生寫。

校勘記

〔一〕閒，原作『間』，據徐本、鄧本改。

山遠初晴湧翠，林深木葉藏鶯。日與漁樵爲侶，蕭然自適餘生。王光大彝齋題。

群山重叠勢嵯峨，蓼岸蘋洲水不波。落木蕭疏風淅淅，淵明歸去盼庭柯。儲思誠題。

晴川漾漾樹疏疏，西郭門頭宿雨餘。如此溪山着茅屋，潘郎何必詫閒居。馬怡。

偶因滌硯寫從容，點染那能是畫工。千載風流誰可擬，令人猛憶米南宫。甬東顧盟。

元鎮雅宜山齋圖

靈巖對植雅宜山，穹林巨石臨蒼灣。若翁遁迹在其麓，有子讀書常閉關。松根茯苓煮可握，簷下慈烏去復還[一]。寫圖愛此錦步幛[二]，白雲紅杏春爛班[三]。至正乙巳五月廿三日，勾吳倪瓚畫《雅宜山齋圖》，賦詩以記歲月云。

校勘記

〔一〕還，原作『回』，據鄧本改。

〔二〕幛，原作『帳』，據徐本、鄧本改。

〔三〕班，鄧本作『斑』。

雲林古木竹石

橘窗春雨夜[一]，翦燭坐蕭條。石上苔文濕，堦前蕙草消。池塘幽夢遠，鄉國美人遙。

古樹荒筠翳，題詩不自聊。瓚。

老迁遺墨宛然在，泪泪寒泉漠漠雲。滿紙琅玕題瑞室，含毫頻媿[二]續清芬。孟載題。

老夫不向名山老，却向何方畢此生。白石巉巉秋葉裏，悠悠鼾睡夢魂清。絳霄宫崔玄白。

石邊古木伴幽戀[三]，三丈相看耐歲寒。幾度夢回明月夜，涼陰移處下棲鸞。碧樹山樵。

古木疏篁倚石邊，不隨桃李鬭春妍。平生留得[四]冰霜操，別有幽期在暮年。青城山人王汝玉。

校勘記

〔一〕雨夜，原作『夜雨』，據徐本、鄧本乙正。

〔二〕媿，徐本、鄧本作『愧』，爲『媿』之今字。

〔三〕戀，徐本、鄧本作『篁』。

〔四〕得，原作『宜』，據徐本、鄧本改。

王孟端墨竹　在宋經箋上，橫卷。

孟端寫寄永年佳友，用問平安之意，不知骨老近況何如也。此孟端書于卷首。虎丘松壁無

恙否？泉石間諸公登覽之樂，能相憶不？無有佳作邪？耦武孟家崐山，曾到吳門相往來否？可徵一詩寫於上。舊歲十月，僕自北京歸，聞孟敷已久逝，良可嗟也。迺嗣能繼志，尤爲慰情，煩詢之示及。此三段孟端散書，竹下有『破硯生』白文印。

又題。

鳳池退直寫琅玕，醉墨淋漓尚未乾。寄贈故人欣有意，清風日日報平安。中書舍人王孟端寫竹寄永年良友，囑筆徵拙作，故爲賦之云。義易偶桓識。

龍香細細霜藤滑，寫出瀟湘碧玉枝。傾耳風簾明月夜，飛瓊何處弄參差。偶桓

倪王合作　宋紙上，濶幅。

獨坐古松下，蕭條遺世心。青山列屏幛[一]，流水奏鳴琴。安得忘機士，與我息煩襟。幽情寄豪楮，跫然聞足音。歲辛丑四月五日，東海郊[二]瓚畫《松石望山圖》并賦五言奉寄文伯友兄，且以督屢約屢失期云。

蒼崖積空翠，怡我曠古心。飛泉落深谷，泠泠絃玉琴。塵銷群翳豁，松雪灑閒襟。清謠天籟發，如聆旬始音。

曩余爲郊東海寫此圖，後郊自畫以轉惠他人。今歸□[三]博廣文齋中，又爲略加點綴，補其筆墨之未足者。復和東海生韻題識畫端，以正其事云。黃鶴山中樵者王蒙。

〔一〕嶂，徐本、鄧本作『嶂』。

〔二〕郳，徐本、鄧本作『倪』。

〔三〕□，徐本、鄧本無此闕字。

梅花道人山水　在絹素上。

奉爲大無錬師觀靜堂作墨戲四幅，永爲青雲山中傳諸不朽云。至正五年乙酉歲冬十月，梅花道人題。

雲林題覺軒手簡　子昂手簡録於後。

右趙榮禄與覺軒先生手簡共六紙，有以知交誼之深，家世之舊也。先生學行純正，爲宋瑯琊王字仲寶之後，仕至蘭溪州判官。今獲觀於其孫光大之彝齋，老成典型，不可復見矣，尚賴翰墨文章，有以見其風流哉！至正廿年歲在庚子二〔一〕月望日，倪瓚謹題。

橋西緑水斜，春樹隔烟霞。隱處誰云淺，千峰只一家。

罨畫溪頭喚渡，銅官山下尋僧。水樹汀橋曲曲，風林雲磴層層。右雲林《送王允剛歸義興》。

校勘記

〔一〕二,徐本、鄧本作『三』。

雲林筍石春樹圖

寫《筍石春樹》并詩以贈叔平道契。雲林子瓚。

芝寶丹房苔石青,荒筍春樹影縱橫。他時夜雨尋幽約,笋脯芹羞酒滿罍。四月十七日,

樹影離離岸草青,汀雲漠漠遠山橫。輕舟明月松陵路,逢着傔人醉玉罍。袁華次韻。

不見雲林近十年,石筍烟樹轉清妍。相思每動琴亡嘆,重爲題詩一泫然。孫敏。

文印。

王叔明聽雨樓圖

諸名公題咏不能具錄,共二十一人。前有『聽雨樓』三大篆書,款云『玉雪坡』。下『周伯溫』白

叔明自題云:『至正廿五年四月廿七日,黃鶴山人王叔明於盧生聽雨樓中畫。生名恒,字士恒,時東海雲林生同在此樓。』

雨中市井迷烟霧,樓底雨聲無着處。不知雨到耳根来,還是耳根隨雨去。好將此語問風幡,聞見何時得暫閒。鐘動雞鳴雨還作,依然布被擁春寒。樵人張雨爲盧山甫題,至正八年二月十一日。

荆蠻民倪瓚：河潤樓低雨如洗，祇疑身宿孤蓬底。清晨倚檻看新晴，依舊山光青滿几。

聽雨憐君隱市中，我憂徭役苦爲農。田間那得風波險，朝朝愁雨又愁風。

追和伯雨詩，東海倪瓚：

虛牖濛濛含宿霧，瀑流硠響来何處。江潮近向枕邊鳴，林風又送簷前去。挾水隨雲自往還，根塵不染性安閒。多情一種嬌兒女，淚滴天明翠被寒。至正廿五年歲在乙巳，盧士恒携至绿綺軒見示，輒走筆次韻貞居外史詩韻，以寄意云。陶[一]蓬寄亭中人，暨諸名勝，當不默然也。後十又八年四月九日。瓚記。後跋詳見續集。

校勘記

〔一〕『陶』上，徐本有『爾』字。

吳仲圭山水 在宋楮上，長五尺許。墨氣淡蕩，石面嶙峋，酷似子久得意筆。

問渠那得清如許，爲有源頭活水來。元統三年冬十月，爲德翁作，梅花道人。

錢舜舉桃源圖

始信桃源隔幾秦，後来無復問津人。武陵不是花開晚，流到人間却暮春。吳興錢選

舜舉。

千古仙源境界真，桃花別有洞中春。桑麻處處陰連野，雞犬家家住接鄰。不識衣冠詩禮晉，但知狂暴虎狼秦。漁郎忽見驚相問，共說還爲避世人。豐城孫而安。

清題。

子昂臨智永千文

書法甚難，有得於天資，有得於學力。天資高而學力到，未有不精奧而神化者也。趙松雪書筆既流利，學亦淵深，觀其書得心應手，會意成文。楷法深得《洛神賦》而攬其標，行書詣《聖教序》而入其室，至於草書飽《十七帖》而變其形，可謂書之兼學力天資，精奧神化而不可及矣。此種《千文》，又非平日率意之書，若以鐵門限相并較之，雖永師復作，不能爲之高下矣。欽哉斯人，欽哉斯人！虞集識。

王孫書法有神機，漫說籠鵝繼者稀。千載禪家鐵門限，何人入室更探奇。楊一清題。

王叔明南村草堂圖

南村草堂。叔明自題。黃鶴山樵王蒙爲九成高士畫。『王叔明』朱文印，『黃鶴隱居』朱文。

南村，陶九成所著《輟耕錄》處也。陶詩『昔欲居南村，非爲卜其宅』，元末隱君子皆

集焉，此圖所以志也。其昌題。

子昂小楷陰符經

子昂小楷自是一絕，此又其精到者，可寶也。式觀於姑蘇寓舍，因書。大德七年春二月廿有六日。

小楷無拘狹之態，此《畫讚》《黃庭》筆意，惟子昂得之。大德七年二月廿又七日，通州錢重鼎觀於子順書室[一]，欣賞之餘，聊識卷末。

《陰符經》一名《黃帝天機之書》，曩見王右軍石刻《陰符》文與今文少異，子昂蓋有所受，故筆力精到，不減右軍石刻，其得宇宙在乎手之意歟？南山從吾子黃仲圭書於三茅峰難老堂。大德丁未十月廿有三日。

校勘記

〔一〕室，徐本、鄧本作『舍』。

方方壺蒼頡作字圖

史蒼發天秘，遂致鬼夜哭。剝落石鼓文，後世誰能續？方壺。

造書代結繩，澆漓日已勝。游藝慎無荒，筆正由心正。迂齋。

坐石裁新句，胸中思藹然。吟成縱揮寫，會見掃雲烟。尚志生。

寫罷蘭亭記，猶吟曲水詩。古今書翰絕，惟有一義之。破樵賓。

醉倚雲根鶴髮翁，吟情無限咏無窮。江山多少興亡事，盡在毫端點寫中。雪洞。

林下清風灑鬢毛，欲將雅興寄宣毫。書成若遣人持去，應使城中紙價高。致曲。

石間點筆撚吟鬚，雄覽江山爲發舒。脫口欲令神鬼泣，臨池清逼右軍書。

困學生。

柯丹丘石屏記

高昌正臣，博古好雅，其燕處之室，凡可以供清玩者莫不畢具，石屏其一也。異哉茲石，方廣僅咫尺，其文[一]粲然，有高深幽遠之思焉。絕頂渾厚者，如山如嶽，飛揚飄忽者，如烟如雲；橫流奔激者，如江如河。斷者若岸，弘者若潭，或如林麓之翁鬱，或如禽魚之遊戲。使董北苑、僧巨然復生，其破墨用筆不是過矣！古之人遇物之異者，必書其册，若斯屏之異，安得不爲之書也！因命之曰[二]『江山曉思』，復書其背而刻之。至順二年夏四月望，奎章閣學士院鑒書博士文林郎柯九思記。

此屏在雲間宋雨庵雨花齋。

〔一〕『文』下，徐本有『理』字。

〔二〕曰，原本作『白』，據徐本、鄧本改。

王叔明讀書圖

黃鶴山人王蒙爲怡雲上人寫。

蟄龍翻空翠濤響，玉虬〔二〕吐雨秋波爽。天風吹出讀書聲，時有幽人自來往。錢唐王羽。

静聽書聲雜澗聲，一簾山色雨初晴。蕭蕭翠竹生幽趣，更有琴尊〔二〕趣又清。竹本無趣，人自得竹之趣，猶淵明之得園趣耳。畫者題者，其亦得竹之趣乎？文中藏之，亦同得此趣者矣。丁丑歲十月望日，浚儀張肯識。

我昔曾遊黃鶴山，山人留我閉松關。山中風雨經十日，萬壑千巖空翠間。別來浪迹遊湖海，歲月茫茫不相待。回首東南頻夢飛，山空鶴去人何在。畫裏依稀記往年，水光山色自依然。尋遊尚有山中客，揮手誰招鶴上仙。竹陰深鎖秋窗曙，疑是山人吟嘯處。人生行樂付東流，萬事浮雲總何許。我欲山中訪舊遊，酒船橫渡洞庭秋。長歌黃鶴歸來曲，盡洗胸中今古愁。王汝玉。

磵底茅茨六月寒，清風遠榻翠檀欒。此君別有何情趣，卷幔令人不厭看。謝縉。

雲嶂參天列翠屏，石泉飛雪灑岩扃。竹聲琴趣清如許，塵世誰能洗耳聽。義昜偶桓。

二三八

王孟端喬柯竹石 <small>小幅。</small>

鳴吉深愛雲林先生之畫，常命僕擬之，而久未得。一日几間有此紙，漫爾爲之，不覺風度灑然，出人意表。鳴吉見之，得無以優游爲叔敖乎？呵呵！永樂己丑立春日，王孟端記。

空山昨夜秋，琪樹芳華歇。石上有叢篁，常存歲寒節。

孟端爲鳴吉寫《喬柯竹石》索詩，故賦如右。他日重會於寒烟古澗濱，當撫掌大噱也。汝玉。

校勘記

〔一〕虬，徐本、鄧本作『虹』。

〔二〕尊，徐本、鄧本作『樽』。

徐子仁書辭 <small>在絹素上，小挂幅。</small>

晴嵐低楚甸，煥回雁翼，陣勢起平沙。驟驚春在眼，借問何時，委曲到山家。塗香暈

色，盛粉餙、爭作妍華。千萬絲，陌頭楊柳，漸可藏鴉。 堪羨。清江東注，畫舸[一]西流，指長安日下。愁宴闌風、翻旗尾，潮濺烏紗。今朝正對初弦月，傍水驛、深艤兼葭。

右調寄《渡江雲》，徐霖。

〔一〕舸，徐本、鄧本作『柯』。

張伯雨書辭 在紙上。

清露晨流，新桐初引，消受北窗涼曉。經卷薰爐，筆牀茶具，長物憑他圍繞。老子無情，年光有限，只似木人花鳥。指凝雲、散朵奇峰，曾見漢唐池沼。 還自笑，待學瞷魚，金題玉躞，書裡便容身了。阿對泉頭，布衣無恙，占斷雨苔風篠。獨鶴歸遲，西山缺處，拉過亂鴉林。表舞琴心、三疊胎仙，坐到月高山小。

右和虞道園叠《蘇武慢》辭。張雨。

泉州兩義士傳 絹上，隸書。二義士孫惟善、陳彥謙。

至正二十五年秋八月，蜀郡王彝生製，汝易袁華書。泉南兩義士，異姓乃同心。同心

而同居，利矣能斷金。不見橫海虹，夢見海畔路。夢隨春雪舞迴風，思逐奔湍向東注。妻

江之水，沄沄其波，方舟容與，邅歸以歌。落葉不息，飄揚無蹤，大風雲飛，嗟彼斷蓬。

人生乖離，式與此同。翩翩者鴻，飛鳴相隨。睠彼愲人，我心實悲。兄弟戕賊，室家創痍。

背義競利，曾弗之思。兩士相讓以義，誰其似之。倪瓚，壬子春。

余行海上，孫君止余其舍。座上經生碩士，連日夕談，説不少厭。君長七尺

餘，慷慨負氣節。家僮力役百人，君不急其事，獨聽余論議，一食不舍去。陳君

好蓄古書史圖籍，能一一辯〔二〕問其義理隱微，常抱卷若帙數十抵余，燭屢見跋，

尤亹亹無窮。二君皆有母，欲歸省，造大艘如長陵，謂余言：『將伺風海上，南抵

泉、廣，且游闍婆、高句驪諸國，訪異人，採藥仙人所居，歸以為母夫人壽。』又

豈止好義如傳所云？余方老，且數奔走齊魯燕趙，肌肉銷於馬上，欲從二君浮舟

求邪寧者休焉。二君舍我哉！齊郡張紳。

右《泉州二義士傳》，迺蜀郡王彝隸古，事載甚詳。觀其相約為兄

弟，謀出貨財賈海外國。時俱以母在，相讓陟險，蓋亦恐其危身以累及其親，是亦可

悲也。及後更相去留，歷諸番國，積十餘年，共財不私，感動番國人。凡見之不以名，

必呼為義士，是更可尚也。今俱以老母在堂，迎侍東吳太倉，左右就養，菽水之歡，

如一姓焉。是以人士之樂善者，莫不升堂拜其二母，願從其二子遊。而母子者方以周

窮恤難爲急，不賢而能之乎？是更不可不敬也。且孫、陳二十十餘年間歷外國，涉巨險，而身安母健，非有陰隲在天，則報施善人，其能若是之厚也夫。廬陵張昱述）。

校勘記

〔一〕辯，徐本作『辨』。

趙承旨雙馬圖

飛騰自是真龍種，健筆何年貌得来。照室神光欲飛去，秘圖不敢向人開。延祐元年二月廿二日，子昂。

馬文璧瀛海圖

山頭朱閣與雲連，山下長江浪接天。若待桃花春水漲，美人天上坐樓船。楊維楨。

詹仲和墨竹

樓中寫竹復題詩，客邸春風二月時。似假似真真又假，古人惟有老坡知。四明詹仲和。

湖州逸法共東坡，友石於今不可過。一段天機真假際，詹公妙手即詹何。祝允明。

淡墨淋漓粉節香，清風仿彿見瀟湘。一般紅杏沾恩澤，別有濃陰蓋草堂。

文徵明。

王元章墨竹

瀟湘三君子，是伊親弟兄。所期持大節，莫負歲寒盟。赤城陶君，故家子也，余寓西湖之東，九成時來會，談論竟日，退有不忍言[一]者。其仲季皆清爽，真芝蘭玉樹，不下晉之王謝家也。遂題而歸之。己丑歲夏五月二十二日，會稽王冕寫。『瀟湘』作『瀟灑』是。

校勘記

〔一〕言，徐本、鄧本作『舍』。

倪元鎮山水 《玄亭圖》。

溪聲瀧瀧流寒玉，山色依依列翠屏。地僻人閑車馬寂，疏林落日草玄亭。至正庚子八月十又二日，倪瓚畫并詩。

春水瀰漫好放船，疏林[二]亭子尚巋然。赤闌干外山無數，指顧蒼烟白鳥還。徐霖。

〔一〕林，原作『竹』，據徐本、鄧本改。

張伯雨行書 挂幅。

夕陽扶醉試登臨，峭嶁峰頭望不禁。倦鳥欲憑高樹沒，短松時遇晚風吟。雲開列岫爭浮黛，霞映平湖盡躍金。歸去主人情不淺，重傾春酒細論心。右登新豐山作，句曲外史張雨。

趙文敏小楷高上大洞玉經 在宋楮上，横卷。

大德九年十月八日，吳興趙孟頫書。

右趙松雪小楷《洞玉經》，後題云『大德九年十月八日書』。按元成宗大德九年，歲在乙巳，公時年五十二歲。先是公被召金〔一〕書藏經，許舉能書者自隨，書畢，所舉廿餘人，皆受賜得官。執政將留公入翰苑，公力請歸。己亥，改集賢直學士，行江浙等處儒學提舉，正其時所書也。但其體專宗元常，與公平時書微有不同，而用筆之精，轉折之妙，則無毫髮少異。蓋公於古人書法之佳者，無不仿學，如元魏常侍沈馥所書《魏定鼎碑》，亦常傚之，謂其得鍾法可愛，則其於元常，固惓惓矣。至其晚年，乃專法二王。自右軍《黄庭》、子敬《十三行》之外，不雜他人一筆，所以深造自得，爲一代

書學之祖也。嘉禾子京項君，以重價購得此卷，持來求跋，遂爲書此。然予又嘗見翰林孔目何君元朗所藏一卷，乃金陵王南原舊物，字小如黍，紙高五寸餘，精妙不可言，今已歸之天府，不可得而見矣。猶幸得見此卷，而明窗净几，時一展玩，不惟塵眼爲開，而冲襟退抱亦爲之暢適。古物日少，子京其寶之。萬曆三年四月十一日，茂苑文嘉書於歸来堂。

校勘記

〔一〕金，鄧本作『令』。

管夫人懸崖朱竹

網得珊瑚枝，擲向篔簹谷。明年錦棚[一]兒，春風生面目。

朱竹古無所本，宋[二]仲溫在試院卷尾以朱筆掃之，故張伯雨有『偶見一枝紅石竹』之句。桃花夢叟楊維楨題。

亦是檀欒池上枝，却緣殊色借胭脂。清陰忽訝繁紅藉，勁節難從染絳移。結實定爲朱鳳食，騰空堪作赤龍騎。多應血泪湘妃盡，客賦梁園總未知。遂昌山樵鄭元祐。

〔一〕棚，鄧本作『繃』。

〔二〕宋，原本無此字，據徐本、鄧本補。

倪元鎮竹樹小山圖

益公以道不見，忽忽七改年。辛亥七月，余来自苕溪，偶寓松陵之桐里雙井院數日矣。以道適過慧日懺堂，解后一見，因寫竹樹小山并賦詩以寄意云。懶瓚。

一笑相逢豈有期，因懷西崦話移時。李公堂裏頻曾宿，陸子泉頭舊有詩。旅思悽悽非中酒，人情落落似殘棋。雲濤眼底三生夢，鷗影秋汀又語離。是日性源、秋水二上人同集。廿一日。

以道因讀余舊詩《春日試筆》一首，今三十有餘年矣，併書畫上。喜看新酒似鵝黄，花發應憐野老墻。已有春風拂草堂。三月江南初破柳，扁舟晚下獨鳴榔。苔生不礙山人屐，花發應憐野老墻。

世外寧辭千日醉，未容人事惱年光。

王孟端墨竹

翠影蕭蕭鳳羽齊，興狂猶復醉中題。何當雪夜扁舟去，載酒相尋造竹西。辛巳三月，友石生王紱爲竹西先生寫并題。

東風吹竹滿前溪，溪竹叢深路欲迷。日日雨多泥滑滑，不堪鷄鶒再三啼。雲東姚綬。

詹仲舉調沁園春辭

兒汝来前，吾與汝言，汝知否乎？自吾家種植，詩書之外，略無一毫。薏苡明珠，翰墨生涯[一]，虀塩旦暮，三世儒冠出此塗。長安道，汝[二]父兄叔伯，幾度齊驅。如今側足横舒[三]，看一領青衫似摘鬚。這衫兒着了，要須徐稱，莫教黃嘴暗裏挪揄。刺史家聲，拾遺直節，要你心清似得渠。心期處，似獻之忠孝，更著工夫。

叔祖留耕忠文公所作。至正辛丑正月二十又二日，姪孫畦拜手謹書。

校勘記

〔一〕翰墨生涯，徐本、鄧本皆無此四字。
〔二〕汝，原本作『看』，據徐本、鄧本改。
〔三〕舒，徐本、鄧本作『野』。

朱西村着色山水

松吹凉生錦簜冠，鳥還雲出坐中看。勾谿數畝清泠水，更着何人并釣竿。西村朱朴畫并題，時年七十八。『古田家』白文印，『村翁』朱文印。

祝枝山草書月賦

九疇酒次鋪宋經箋索書，爛熳爲此，試莊氏筆，甚佳。然而舊賤有盡，書學止此矣。

九疇謂何？乙酉七月，枝山居士六十六歲書。

吾鄉前輩書家稱武功伯徐公，次爲太僕少卿李公。李公草書出於顛素。枝山先生，武功外孫，太僕之婿也。早歲楷筆精謹，實師婦翁，而草法奔放，出於外大父。蓋兼二父之美，而自成一家者也。李公嘗爲余[二]言：『祝婚書筆嚴整，而少姿態。』蓋不及見晚年之作耳。而今人多收枝翁草聖，乃不復知其早歲楷法之工。昔人評張長史書『驚蛇入草，飛鳥出林』，而《郎官壁記》乃極嚴整。世固無有能草書而不能正書者，因觀九疇所藏枝山《月賦》爲拈出之。徵明題。

祝京兆書法，當時無輩，而或者評其不出正鋒，蓋謂此老目視短，不能懸筆運肘耳。此卷藏毛氏，不克見，嘗見其刻本，細驗於點畫間，皆正鋒也。丙寅冬獲觀手跡，竊謂所鑒不謬，因識其末。周天球題。

希逸此賦真江左琳琅，一時膾炙人口，然不無釋語。希哲生書法波靡時，乃能用素師鐵手腕，參以雙井逸趣，超千載而上之，尤可貴也。余嘗謂希哲如王謝門中佳子弟，雖偃蹇縱逸，而不使人憎，跳盪健鬥如祭將軍，而有雅歌、投壺風味。識者以爲知言。此卷爲故毛光禄書，光禄嘗刻之石，歿而其家質〔三〕以供何穎考兩日費。今年春，與張中丞肖甫閱之，時陸叔平在坐〔四〕曰：『此贗本也，真迹在故毛光禄所。』余笑謂叔平曰：『子知光禄之有此賦，而不知此賦之不爲光禄有也邪？』叔平悟，乃諦視之而笑。嗟乎！人閱物，物亦能閱人，聊以寓吾一時目而已。萬曆癸酉秋日，王世貞題。

校勘記

〔一〕顏，原本作『陽』，據徐本、鄧本改。

〔二〕余，徐本、鄧本作『予』。

〔三〕質，徐本、鄧本作『貿』。

〔四〕坐，徐本作『座』。

沈石田有竹居卷 詳見續集。

風逆客舟緩，日行三里餘。遙知有竹處，便是隱君居。詩中大癡畫，酒後老顛書。

人生行樂爾，世事其何如？余與廷美同訪啟南親家於有竹別業，而舟逆溪風而上，卯至酉乃達。主人愛客甚，盡出所有圖史與觀，而賦此識歲月云。成化三年長至日，天全公有貞書。

放箸盤無肉，生孫地有餘。平安雖土著，心性愛郊居。玉戞纔成句，鶯騫自入書。不爲官可敬，摩詰豈能如。秦蠟書。

東老清風勁，西疇綠水餘。過橋還有葉〔一〕，因竹便移居。君子歌淇澳，畸人斷鵁書。雅宜徐孺筆，交誼極攣如。溫州郡君文林。

繫舟高柳下，又是十年餘。遙踏無媒徑，重尋有竹居。筆精知米畫，器古鑒商書。前輩詩題在，風流邈不如。曩余訪啟南，一宿有竹別業，今復過之，不覺十五年矣。偶見閣老徐先生之作，爲次其韻以寫嘅嘆，是日，啟南命其子維時出商乙父尊并李營丘、董北苑畫爲玩，故及之。歲戊戌二月十八日，吳寬書。

住無一舍遠，交近廿年餘。華竹循牆種，樓臺逐水居。輞川高士畫，山谷老人書。況有天仙句，深慚百不如。言里錢仁夫。

武功伯徐公始歸吳時，首爲沈氏落筆誌墓，自後與白石公〔二〕父子遂爲忘形之交，故其翰墨留於有竹居者〔三〕多也。此卷中諸詩，皆武功同時一班人物，亦有稍後者，雖不能盡出於吳中，然遠亦不在嘉湖之外也。聞之前輩，惟洪武間有此一盛，至今時始

復見也。南濠楊循吉題。

校勘記

〔一〕葉，徐本、鄧本作『業』。

〔二〕公，原本無此字，據徐本、鄧本補。

〔三〕者，徐本、鄧本作『爲』。

文太史關山〔一〕積雪圖

古之高人逸士往往喜弄筆作山水以自娛，然多寫雪景者，蓋欲假此以寄其歲寒明潔之意耳。若王摩詰之《雪谿圖》、郭忠恕之《雪霽江行》、李成之《萬山飛雪》、李唐之《雪山樓閣》、閻次平之《寒巖積雪》、趙承旨之《袁安臥雪》、黃大癡之《九峰雪霽》、王叔明之《劍閣圖》，皆著名今昔、膾炙人口。余皆幸及見之，每欲倣仿〔二〕，自歎不能下筆。曩於戊子冬同履吉寓於楞伽僧舍，值飛雪幾尺，四顧千峰失翠，萬木僵仆，乃與履吉索素縑，乘興濡毫爲圖，演作《關山積雪》。一時不能就緒，嗣後携歸，或作或輟，五易寒暑而成，但用筆拙劣，雖不能追踪古人之萬一，然寄情明潔之意，當不自減也。因識歲月以歸之。嘉靖壬辰冬十月望日，衡山文徵明。

〔一〕山，原本作『中』，據徐本改。

〔二〕仿，徐本作『之』。

唐伯虎柳陰雙雁圖 『唐寅』二字款，朱文『唐伯虎』。

楊柳青青湖水傍，雙飛燕子意何忙。巢成吹盡滿天雪，不見閨人一下堂。右題此畫貽東華女定之收覽。成化戊戌暮春，希翁書。『道南亭』朱文印，『將石亭印』朱文。

此吾契文錢希翁先生寄其季女歸華君汝平者也。於是季籛年七十有一，計其初歸，蓋五十餘年於今矣，而片紙猶在篋几間。內德之成，於是乎在。間以付其孫夏，裝束成卷，謂予翁知友也，請言識之。翁文詞追古人，而行誼過今人遠甚，今逝也久矣。誰歟起之，共道疇昔之故也哉！感嘆之餘，於是乎書。嘉靖丙戌正月上日，二泉山人前攝白鹿洞主寶在微醉亭書。『國寶』朱文，『大宗伯章』白文，『前攝白鹿洞主』朱文。

王雅宜荷花蕩詩卷

荷花蕩裏採蓮歸，九龍山頭暮靄微。輕身倚檝下前浦，花氣人香逐浪飛。青山如屏碧水迴，萬朵菡萏參差開。歌船舞棹垂楊畔，十里繁華錦繡堆。

藕枝如玉翠蓮房，白白溪魚紫荇香。落日舵樓傳玉斝，掌〔一〕中牙列萬山蒼。

蕩裏人家齊賣蓮，十五女兒工數錢。柴門一片花如綺，野老風高樹底眠〔二〕。

吳王城中十萬家，赤日搏空蒸紫霞。山人散髮弄秋水，自押鵝群兼看花。

蔣福山瓜頹玉如，冰盤削出錦筵舒。持杯却憶東陵子，昨日王侯今荷鋤。

昨與之兄談荷花蕩之勝未識，遂賦六絕句呈覽，或可當卧遊耳。王寵。

校勘記

〔一〕掌，徐本、鄧本作『堂』。

〔二〕野老風高樹底眠，徐本、鄧本作『野老風前高樹眠』。

沈啓南題畫

畫在大癡境中，詩在大癡境外。恰好二百年來，翻身出世作怪。石田沙彌説此偈於山風溪月樓中，汀柳渚蒲一一點首，曰『功德無量』。

祝枝山書辭

燈火三更把算〔一〕籌，風沙萬里覓封侯。蠶兒作繭生難罷，蛾子親燈死却休。身外

苦，夢中愁，渾無此子爲吾謀。世間富貴真何物，賺得英雄白了頭。

右調《鷓鴣天》。

校勘記

〔一〕算，原本作『弄』，據徐本、鄧本改。

石田古松

地氣厚培千歲物，雨痕深溜十圍身。夜來忽被月移去，紙上山中認不真〔一〕。

校勘記

〔一〕『真』下，鄧本有署款『長洲沈周』。

石田題畫

鶻突谿山鶻突雲，乾坤雙眼坐〔一〕難分。近來世界渾如此，莫把聰明持贈君。沈周。

杯，莫惜春衣生綠苔。若待明朝風雨後，人在天涯，春在天涯。

右調《一翦梅》。

南阜小亭臺，薄有山花取次開。寄與多情熊少府，晴也須來，雨也須來。　隨意可啣

衡山題畫

松陰寂寂清於水，草色茸茸軟似茵。六月城居如坐甑，水邊輸與納涼人。徵明。

平生最愛雲林子，能寫江南雨後山。我亦雨中聊點染，隔江山色有無間。徵明。

徵明燈下强予臨大癡翁《富春大嶺圖》，老眼昏花，執筆茫然，以詩自誦不工爾。八十

翁沈周，丙寅。

校勘記

〔一〕坐，鄧本作『望』。

石田富春大嶺圖

酒散燈殘夢富春〔一〕，墨痕依約寄嶙峋。山光落眼渾如霧，莫怪芙容看不真。

校勘記

〔一〕春，原本作『貴』，據徐本、鄧本改。

石田有竹居小幅

小橋溪路有新泥，半日無人到水西。殘酒欲醒茶未熟，一簾春雨竹鷄啼。此余有竹居

即景詩也。畫亦矗歲筆，非自不知少嫩，蓋爲天泉強之而留其踪〔一〕。觀者無深笑焉。

隱侯何處覓，家在水雲邊。鶴瘦原非病，人閒即是仙。詩題窗外竹，茶煮石根泉。

老我惟疏放，新圖擬巨然。

成化庚寅夏六月五日，過啟南有竹居，爲作山水小幅，復賦是詩於上。後四日，宿慶雲精舍，天泉出啟南畫索題，遂以前詩塞其白間。觀者幸恕予懶，完庵劉廷美書。

校勘記

〔一〕踪，徐本、鄧本作『迹』。

文休承仿米氏雲山卷

米氏雲山，余所見者，《大姚村圖》是石田臨本，《海岳庵圖》是先待詔所藏，後歸之陳道復，道復亦歸之石田。《瀟湘圖》是孫鳴岐物，後在中書舍人王子貞家。《苕溪春曉》乃王吏部西室尊公款鶴所藏。陳氏又有在大姚村妹家絹本小橫幅，皆真迹。最後見杭人一卷，則青綠紙本，尤爲精絶。其餘所見雖多，要亦不能出此上矣。己巳秋，余來苕溪，所居日與道塲山對，所謂西塞山、碧浪湖及松雪之水晶宫，無日不接於目。況以冷員散職，居此真足以蕩滌胸中塵土。萬曆丙子六月，偶用米法寫此，聊自遣興而已，不足以追蹤其

萬一也。茂苑文嘉在耆英堂書。

米南宮真迹，所見不過二三卷。往從西吳閔氏見者，大率與文休承所臨本相類。吳文定有題語，嘗記誦其詩云：『雲山烟樹總模糊，此是南宮鶻突圖。自笑頂門無慧眼，臨窗墨迹淡如無。』苔^{〔一〕}上人藏畫絕少，惟此人共知寶。余得一目，甚幸！甚幸！休承是作不特墨氣之佳，而八十老人用筆精妙，可方駕南宮，即友仁出，亦當退舍也。六止生周天球題。

校勘記

〔一〕苔，原本作『苦』，據鄧本改。

陸包山蛺蝶花

蛺蝶枝頭逢蛺蝶，相看應是此花身。金屏合舞俱迷酒，錦拍吹香總近人。

石田五柳圖

花開爛熳屬秋風，滿地黃金醉眼中。千古陶潛晉徵士，乾坤獨在此籬東。弘治甲寅秋九月望，集匏庵東莊作此，沈周。

枝山題米南宮雲山

襄陽松潘未曾乾，十里瀟湘五尺寬。樵徑不禁苔露滑，漁簑常帶水雲寒。澄澄僧眼連天碧，淡淡蛾眉隔霧看。恐爲醉翁當日寫，平山堂上雨中觀。枝山題畫。

吟詩寫畫似參禪，不向他人被裏眠。生公堂前點頭石，天平山上白雲泉。秋浸巨區天地寒，老崖垂脚怒龍蟠。仙人夜半騎龍去，木客潛窺古竈丹。雲母薄梳青石髮，水花肥點碧荷錢。樹根一坐空山老，不許時人問歲年。寒光交逗眼蒼然，半夜人間別有天。想得非仙亦非鬼，四山風雨擁孤眠。

石田題畫

醉墨淋漓興未闌，滿堂烟靄坐來寒。道人不托梅花勝，仙骨全偷董巨丹。成化辛丑春日，爲楊學士摹吳仲圭《竹巖新霽圖》并題。

文太史跋袁安卧雪圖

趙松雪爲袁通甫作《卧雪圖》，老屋疏林，意象蕭然，自謂頗盡其能事，而龔子敬題其後，乃以不畫芭蕉爲欠事。余爲袁君與之臨此，遂於墻角著敗蕉，似有生意，又益以崇山

峻嶺，蒼松茂林，庶以見孤高拔俗之蘊，故不嫌於贅也。壬辰六月廿日，徵明識。

王元美題唐六如花陣六奇 調《玉燭新》。

吳宮新宴起，喚兩隊嬌羞，粉營紅壘。阿平輕棹蘇家舌，旋把靈犀，參試兵符半紙。偷送得君王春睡，雲夢杳。小網流蘇，淮陰霎時拈繫。榮陽斷送重瞳，更七日平城，總虧佳麗。貂圍翠繞，胡兒〔一〕夢，還殢漢家羅綺。丹青妙理，描寫盡六番陰計。雲臺後，須與封侯，溫柔國裏。掃愁將軍都督華胥〔二〕以西諸軍事領長樂少府醉鄉侯食糟丘五百戶天發居士書。

校勘記

〔一〕胡兒，原本作『單于』，據徐本、鄧本改。

〔二〕胥，原本作『陰』，據徐本、鄧本改。

唐子畏堂上双白頭圖

海棠枝上白頭公，頭映花枝轉覺紅。恰似老夫高興在，醉欹紗帽領春風。唐寅。

唐子畏草閣圖

五月江深草閣寒。蘇門唐寅寫贈次明吳君。

唐子弄造化，發語鬼欲泣。遊戲山水圖，草樹元氣濕。多能我亦忌，造物還復惜。

顧子歛光怪，以俟歲月積。沈周。

子且不試藝，西狩因麟泣。密雲而無雨，槁物何由濕。空山來者稀，白日成嘆惜。

唐君非畫師，英華發於積。吕常次韻。

子畏焦墨畫，江干石壁作二松虬結，根梢不可辨，奇怪之筆，自然動人。松下一

茅亭，有幽人憑欄清坐[一]。子畏題署在石壁下。

校勘記

〔一〕坐，徐本、鄧本作『望』。

陸叔平鸂鶒

池上交花鏡裏妆，韶華輝映彩鴛鴦[一]。

風前湛露濛濛濕，濺入儀毛錦浪香。包山陸治。

校勘記

〔一〕韶，原本作『韻』，據徐本、鄧本改。鴦，原本作『央』，據徐本、鄧本改。

唐子畏題畫

紅樹青山飛亂雲，白茅簷底帶斜曛。此中大有逍遙處，難説與君畫與君。

百尺杉松貼地青，布衣衲衲髮星星。空山寂寞人聲絶，狼虎中間讀道經。

白板黃扉隱者居，家常聊辦一餐魚。平橋落葉迷行徑，時有鄰翁來借書。

高泉落磵玉淙淙，怪石蟠旋似卧龍。詩卷滿肩芝滿地，吾能此處着吾踪。

陸叔平海棠

翠羽朱鈿虢國妝，晚來新沐露華香。何如馬上東風面，蹴踘歸來帝子旁。包山陸治。

東風吹墮胭脂淚，散作妖花一樹丹。可奈五更清夢斷，杜鵑聲歇雨絲寒。陳履端。

錦城二月翦春霞，斜倚東風酒力賒。舞罷昭陽人不見，新妝輕颭碧蟬紗。顧聞。

石田竹石古梅 絹上，着色。

老夫筆枯春不生，特寫梅花借春色。草堂一夜珠作宮，莫謂窮儒徒四壁。

看梅何獨兩衰翁，不作穠華在觀德。江南晴昊雪萬林，江北曾無

半梢白。携圖便可似北人，抱玉逞逞要渠識。沈周畫并題。

可看，千人萬人迷紫陌。桃花杏花盡

石田憫日長短句

日既去，日復來。來是誰約？去是誰推？一來一去，彼此自禪續。無與我，與何故？使我心驚猜。似乎少年有根是汝拔，老醜無種是汝栽。百年所算三萬六千日，自我而數指作枚。我今行年已七十，歷日二萬五千枚。所該百而去七太〔一〕大半，又復使我心驚獸。雖欲不驚獸，猛見霜絲雪縷垂兩腮。何況人生不滿百，疾烏捷兔又如此而相催。我思天地靈長之氣，十二萬九千六百年，然〔二〕後運窮劫盡，蕩而爲灰。吾人亦謂參三才，胡乃其氣短索，不得相追陪，準天地而言，人眇〔三〕塵海之一埃。嘅歲月之玩人，同古今之一雷。我無長繩繫日住，亦無長戈揮日迴。而今而後，去之日付一杯，來之日付一杯。不憂罄其瓶，恥其罍。春煖秋涼，山邊水隈，訪黃菊，尋白梅。畫遊之地吾蓬萊，夕息之處吾夜臺。以殤視我我〔四〕老大，以彭視吾吾〔五〕嬰孩。信壽天，吾何以外。請享此現在，不樂胡爲哉！弘治乙丑夏五月，石田道人沈周識。

校勘記

〔一〕太，《石田詩選》卷一作『大』。

〔二〕然，原本無此字，據徐本、鄧本補。

〔三〕眇，徐本、鄧本作『渺』。

〔四〕我我，《石田詩選》卷一作『我吾』。

〔五〕吾吾，徐本、鄧本作『我我』，《石田詩選》卷一作『我吾』。

董玄宰跋泉州閣帖

淳化官帖，宋時已如星鳳。今海內止傳一本，是周草窗家物，在項庶常所。時往索觀，咨嗟歎賞，以爲神物，下真迹一等，此耳！閣帖之支甚多，世亦無復存。惟泉州較祖本稍瘦，而摹鐫特爲蕭灑有生氣。買王得羊，不失所望，謂是耶？吾聞項本初在華東沙、史明古家，華得其九，史得其一，文待詔爲之和會，兩家各稱好事，連城不恡，延劍終乖，其難致如此。第得泉本，日夕臨池，助以筆意，亦是快事，豈其食魚必河之魴？董其昌觀因題。

石田自題畫册二幀

白日偏於静處長，軒窗虛净覺風凉。兩人清話當何事，水誌山經細較量。

平頭艇子鏡中過，髮脚蕭騷影細〔一〕波。碧水丹丘儘堪飽，惠州强飯笑東坡。沈周。

謝時臣山水

明嘉靖廿六載丁未，吳門六十老人謝時臣遠遊荆楚，登太和，次大別，梯黃鶴樓，涉匡廬，下揚子江。舟中推蓬取興，敢與谿山寫真，積成長卷計三[一]幅，遙寄嘉禾少溪草堂。少溪賞識名家，此筆得所歸矣。

校勘記

〔一〕三，徐本作『二』。

董玄宰水墨山水

王弇州謂倪元鎮設色山水止二幅。余見吳門老僧亦有其一，與予鄉宋光禄所藏，當有第〔二〕三本，皆細謹有筆墨，聊一仿之。世所傳皆寂寥取韻，類杜權耳。丙辰秋，董玄宰寫。

校勘記

〔一〕細，徐本作『漸』。

玄宰自題畫

舟中攜趙伯駒《春陰圖》，趙文敏《溪山清隱圖》，王叔明《青弁圖》，倪雲林《春靄圖》《南渚圖》，黃子久二幅，馬扶風《鳳山圖》，共十幅，皆奇絕，因作小景記之。戊午七月廿五日望，三塔灣，玄宰。

玄宰跋鼎帖

今年春正，在吳閶得王百谷所藏宋搨《絳帖》，頃攜以自隨，疑爲《澧州帖》，觀其每數十行輒有『武陵』二字，又疑爲《鼎帖》。及入常，武署中，繙閱第一卷，以宋太宗爲弁，跋曰：『太宗皇帝御筆，在絳州摹，爲諸帖之首。』後款名曰『鼎州提舉』，曰『沅辰判事』。常、武爲鼎州，而武陵其附城邑也，乃定爲《鼎帖》，特爲『絳州』二字所誤，而世人只知有《絳帖》，遂誤名爲《絳州帖》耳。《絳帖》《鼎帖》《星鳳樓》《群玉堂》《黔江》《澧州》《淳熙秘閣續帖》，世皆無傳，至有對面不識者。余乏具眼，猶知床頭捉刀爲真魏武耶！誌此俟它[一]日語百谷，了一公案也。

校勘記

〔一〕第，徐本無此字，鄧本作『二』。

乙巳六月七日，舟次城陵磯，時從[二]常州校士還武昌書。自荊州至巴陵，連宵雷風震

盪，濤澎湃若有龍欲挾舟而去者。今日[三]甫意定，遂親筆墨。

米元暉作《瀟湘白雲圖》，自題云『夜雨初霽，曉雲欲出』，其狀若此。此卷余從項晦伯

購之，携以自隨，至洞庭湖舟次斜陽，蓬底一望，空濶長天，雲物怪怪奇奇，一幅米家墨

戲也。自此，每將暮，輒卷簾看畫[四]，覺所將米卷爲剩物矣。

湘江上奇雲，大似郭河陽雪山。其平展沙脚與墨瀋淋漓，乃似米家父子耳。古人謂郭

熙畫石如雲，不虛也。董其昌。

校勘記

〔一〕它，徐本、鄧本作『他』。

〔二〕從，徐本、鄧本作『自』。

〔三〕日，原作『有』，據徐本、鄧本改。

〔四〕畫，原本闕此字，據鄧本補。

玄宰題項子京花草册

寫生至宣和殿畫院諸名手，始具衆妙，蓋由徽廟自能工此種畫法，能品題甲乙耳。元

時惟錢舜舉一家猶傳古法，吳中雖有國能，多成逸品。墨林子醞釀甚富，兼以巧思閑情，獨饒宋意。此諸册如入山陰道，應接不暇也。董其昌題。

石田竹書 挂幅。

少年漫見中秋月，視與常時不分別。老來珍重不易觀，要把深杯戀佳節。老人能得幾中秋，信是流光不可留。古今換人不換月，舊月新人風馬牛。年年喜。老夫有眼見還同，感慨滿懷聊復耳〔一〕。今宵十四已爛然，七客賓爭天下先。庭空衣薄怯露氣，深簷穩坐仍清圓。東風軋雲輕浪作，暮把太清渣滓却。浮雲雖欲忌吾〔二〕人，酒政有律無譁賓。遞歌李白問月句，自覺白髮欺青春。青春白髮固不及，且捲酒杯連月吸。舒庵與我六十人，更問中秋賒四十。沈周。

校勘記

〔一〕耳，徐本、鄧本作『爾』。

〔二〕吾，徐本、鄧本作『我』。

唐子畏枕上聞雞鳴詩

三通鼓角四通雞，曙色升高月色低。時序秋冬又春夏，舟車南北更東西。鏡中次第人

顔老，世上參差事不齊。若向其間尋穩便，一壺獨酒一餐虀。唐寅。

文休承歸隱詩

歸來三徑〔一〕未全荒，拂拭重開舊草堂。棐几净揩平似鏡，硯池新浴燦生光。客來親戚情多悦，老去詩篇意未忘。莫道歸遲遲亦好，猶勝終老殢〔二〕他鄉。茂苑文嘉。

校勘記

〔一〕徑，原作『經』，據徐本、鄧本改。

〔二〕殢，徐本、鄧本作『滯』，皆通。

文衡山聽玉圖

虚齋坐深寂，凉聲送清美。雜佩摇天風，孤琴寫流水。尋聲自何來，蒼竿在庭圮〔一〕。冷然如有應，聲耳相諾唯〔二〕。竹聲良已佳，吾耳亦清矣。誰云聲在竹，要識聽由己。人清比修竹，竹瘦比君子。聲入心自通，一物聊彼此。傍人漫求聲，已在無聲裏。不然吾自吾〔三〕，竹亦自竹耳。雖日與竹居，終然藐千里。請看太始音〔四〕，豈入箏琶耳。里中契家生文徵明爲貳郡程丈畫并詩。

祝京兆雜書

顏真卿《黃庭經》楷而不小；褚遂良《西昇經》小而不楷。一君欲静，二臣欲平，三佐結構，十變，十者備，謂之楷書。四使，以次短小，此小法也。一血，二骨，三肉，四筋，五圓〔一〕，六直，七平，八方，九結構，十變，十者備，謂之楷書。

《樂毅論》象端人正士不得意。《黃庭經》象飛天仙人。《洛神賦》象凌波神。《東方朔贊》和易逍遙，寫其性情。《曹娥碑》花蕊漂流於駭浪，若幼女捐軀耳。書聚骨扇，如令〔二〕舞女在瓦礫堆上作伎，飛鸞玉環亦減態矣。呵呵。

石田虞山三檜圖

昭明臺下芒鞋緊，虞仲祠前石路迴。老去登臨誇健在，舊遊山水喜重來。雨乾草愛相

將發，春淺梅嫌瑟縮開。傳取梁朝檜神去，袖中疑道有風雷。

虞山至道觀有所謂七星檜者，相傳爲梁時物也。今僅存其三，餘則後人補植者，而三

株中又有雷震〔一〕風擘，尤爲詭異，真奇觀也。成化甲辰人日，沈周。

校勘記

〔一〕震，原作『電』，據徐本、鄧本改。

陸包山烹茶圖

茗外寄幽賞，琴中饒濮音。一音灑毛骨，萬象開靈襟。蚓竅戰水火，月團破璆琳。餘

音與遺味，優矣澹玄心。

草綠江南興已催，月團今復試新裁。知君再着春山履〔一〕，虎阜岡頭帶雨來。

嘉靖壬子，友人携琴過訪，試雨前茶作此。後二十三年早春，復與同試陸羽泉重題，

〔二〕今，原作『令』，據徐本、鄧本改。



乃萬曆乙亥三月三日也。而余已〔二〕八丙七辰矣，書此以紀歲月。陸治識。

校勘記

〔一〕履，徐本作『展』。

〔二〕已，原作『閲』，據徐本、鄧本改。

玄宰題北苑秋山行旅圖

北苑畫米南宮時止見五本。予〔一〕家所藏凡七本，以爲觀止矣。都門又見《夏口待渡》卷，吳閶泊舟又見此本，皆世之罕物。其昌重題〔二〕。

校勘記

〔一〕予，徐本作『余』。

〔二〕重題，徐本作『玄宰』。

衡山題山谷伏波祠詩

右黃文節公書劉賓客《伏波祠》詩，雄偉絕倫，真得折釵屋漏之妙。公嘗自言：『紹聖

甲戌，黃龍山中忽得草書三昧。」又云：「自喜中年字書稍進。」此詩建中靖國元年五月乙亥，荊南沙尾書，於時公年五十有七，正晚年得意書。且題其後云：「持到淮南，示余故舊何如？元祐中黃魯直書也。」按公自評元祐中書云：「往時王定國嘗道余書不工，余未嘗心服，由今日觀之，定國之言誠爲不謬。蓋用筆不知禽[一]縱，故字中無筆耳。字中有筆，如禪家句中有眼，非深解宗趣，豈易言哉？」此書豈所謂字中有筆者邪？公元符三年自貶所放還，建中靖國元年四月抵荊南，崇寧元年始赴太平。凡留荊南十閱月，嘗有《解免恩命狀》云：「到荊州即苦癱疽發於背脅，毒痛二十餘日，今方稍潰。」而此帖云『新病瘍，不可多作勞』，正發奏時也。嘉靖十年辛卯冬臘月三日，徵明書。

校勘記

〔一〕禽，鄧本作『擒』。

石田題扇

莫怪先生酷好泉，老依泉住結泉緣。書多染得泉成墨，愧我無生石作田。余初爲明之畫扇，因詠墨泉而作。己巳五月廿六日，沈周。

味亞中泠此澗泉，墨花浮動結清緣。年來沃[二]得毛錐潤，耕破江南處處田。錢

承德。

詩牌清沁〔二〕一弘泉，早與青山結静緣。書法擬看添紙價，不須多買瀼東田。

莫息。

來看山中第二泉，暫時一借洗塵緣。何如君與泉鄰住，引取餘波入研田。邵寶。

春到龍山處處泉，茗煎墨洗總隨緣。誰將分取東川派，小潤湖南萬頃田。錢仁夫。

校勘記

〔一〕沃，徐本、鄧本作『活』。

〔二〕沁，徐本闕此字，鄧本作『洌』。

石田牧牛圖

朝牧牛，暮牧牛，朝朝暮暮牛放收。騎牛喫草抱牛睡，牛若渡〔一〕水我亦泅。牛東信東，西信西，我弗强牛牛自知。不勞不飢肥且長，背肉秋來平如掌。逢春耕田牛得力，大凡要用先須養。家中大哥氣力無，一春築城夏作渠。交秋又點征匈奴，我爲大哥鼓龍湖〔二〕。長洲沈周。

〔一〕 渡，原作『度』，據徐本、鄧本改。

〔二〕 湖，原作『胡』，據徐本、鄧本改。

文太史跋蘭亭 詳見續集。

世傳《蘭亭》刻石，惟定武本爲妙，然古今議者不一，故有聚訟之說。桑世昌《蘭亭考》十卷最爲詳博，然不若姜白石所著簡明可誦。謂真迹隱，臨本行世；臨本少，石本行世；石本雜，定武本行世。然但言其所出耳，未嘗及其真贋也。惟《齊東野語》載白石所書《偏傍》者，謂持此可以觀天下之《蘭亭》矣，所論凡十有五處。余生平閱《蘭亭》不下百本，其合於此者蓋少。今從華中甫觀此，乃五字鑱損本，非但刻搨之工，而紙墨亦異，以白石《偏傍》校之，往往相合，誠近時所少也。其後跋者七人，而鄧文肅善之、柯奎章敬仲，皆極口稱之。二公書家者流，而柯尤號博雅，其言如此，余又何容贅一辭哉！嘉靖九年庚寅八月二日，文徵明識。

王百穀題宋徽宗畫水圖

宋徽廟長於繪畫，聖藝天縱。余嘗見其所作花鳥無慮數十，而山水則僅見《溪山雪霽

圖》，在故太傅朱公家，歎其妙絕。此卷畫水，全在平波，無一筆濺瀑，而汪溏漾瀚，有咫尺[一]之勢。信乎卓特不群、奇之又奇者哉！《溪山》卷有米南宮長歌，此圖亦南宮二卷可當太白殘月，皆生平快覩者也。卷首有『奎章』，後有『天曆』二印，蓋元文宗好古，置奎章閣，以虞集爲學士，柯九思爲博士，鑒定書畫，一時所藏，號稱武庫。此卷出自尚方無疑。天曆者，文宗所紀年也。作『千里』三字補前『咫尺』下。萬曆癸未秋仲十又一日，太原王穉登敬書。

校勘記

〔一〕『尺』下，徐本有『千里』三字。

郁氏書畫題跋記

二六四

書畫題跋記卷十一

沈石田竹鶴卷

道人種竹復養鶴，鶴可看家竹護壇。度海借騎仙驥子，題詩奋洗舊琅玕。風前掃葉碧雲亂，月下聞聲白露寒。終日閒緣鎖不盡，墮〔一〕毛爲服籜爲冠。沈周寄題竹鶴，以爲他日相見資。

校勘記

〔一〕墮，徐本作『鼃』。

石田調南鄉子辭

天地一癡仙，寫畫題詩不換錢。畫債詩逋忙到老，堪憐。白作人情白結緣。無興最今年，浪泊茅堂水漫田〔一〕。筆硯只宜收拾起，休言。但説移家上釣船。右寄南村張處士，沈周。

校勘記

〔一〕泊，鄧本作『拍』。田，原作『天』，據徐本、鄧本改。

文衡山吉祥庵圖 着色，単條。

上楷書題云：

徵明舍西有吉祥庵，往歲嘗與亡友劉協中訪僧權，鶴峰過之，協中賦詩云：『城裏幽棲古寺閒，相依半日便思還。汗衣未了奔馳債，便是逢僧怕問山。』徵明和云：『殿堂深寂竹床間，坐戀松〔一〕陰忘却還。水竹悠然有遐想，會心何必是空〔二〕山。』越數年過之，則協中已亡，因讀舊題，追思其韻：『塵蹤俗狀强追閒，慚愧空門數往還。不見故人遺迹在，黃梅雨暗郭西山。』時弘治十四年辛酉也，祇今正德庚辰，又二十年矣。庵既燬於火，而權師化去亦復數年，追感昔遊，不覺愴失，因再叠前韻：『當日空門對燕閒，傷心今送夕陽還。劫餘誰悟邢和璞，老去徒悲庚子山。』他日偶與協中之子稺孫談及，因寫此詩并追圖其事，付稺孫藏爲里中故實云。時十六年辛巳二月八日也。文徵明識。

校勘記

〔一〕松，鄧本作『疏』。

石田耻齋圖

雨裏荆溪叠叠山，濕雲藏翠有無間。歸来老眼模糊在，水墨還消白日間。耻齋久不會，暑中辱過僧寓，清論竟日而返，因出紙作此景，繫詩以識之。成化癸巳夏，沈周。

〔二〕是，徐本、鄧本作『在』。空，鄧本作『深』。

衡山水墨寫意 十二段在紙上，橫卷。

北風入空山，古木翠蛟舞。何處天球鳴，寒泉灑飛雨。題古松流泉。

空庭竹樹翠交加，春雨垂垂濕更斜。睡起雲〔一〕收朝日上，蕭然凉影印空沙。仿梅花道人墨竹。

古檜折風霜，蒼虬落寒翠。何必用明堂，自得空山趣。題古檜。

約户秋聲夜未降，一天清夢樂〔二〕湘江。酒醒何處覓環珮，斜月離離印紙窗。題竹篠。

鳩一聲来鵲一聲，鳩能唤〔三〕雨鵲呼晴。天公見此難分辨，晴不成時落不成。題枯木竹石上集鳩鵲。

春日鶯啼修竹裏，仙家犬吠白雲間。題竹石卧犬。

窗外宜男花，本是忘憂草。釵頭誰倒簪，錢唐蘇小小。題萱草。

置羅不擾澤原寬，豐草茸茸足自跧。只恐山中藏不得，會須拔穎利人間。題蘆粟兔〔四〕。

惟餘寂寞籬根菊，斜日西風映臉黃。題菊。

翠竹淡搖金，芳蘭破紫玉。兩兩結同心，因之愛幽獨。題蘭竹。

莫信陳王愛洛神，凌波那得更生塵。水香露影空青處，留得當年解珮人。題水仙。

疏影橫斜水清淺，暗香浮動月黃昏。題古梅。

嘉靖辛卯春三月，偕子重、履吉過竹堂僧舍，時新雨初霽，清風襲人。性空上人聯此

紙索余墨戲，漫圖一二種，遂携而歸，更旬始就。老年遲頓，聊用遣興，若以爲不工，則

非老人計也。徵明。

校勘記

〔一〕雲，原作『雨』，據徐本、鄧本改。

〔二〕夢樂，徐本作『樂夢』。

〔三〕喚，鄧本作『呼』。

〔四〕兔，原作『兔』，據鄧本改。

卷首陳白陽篆書『居竹』二字，在宋楮上；次衡山淺色山水竹石，在絹素上。

珍重閒情在竹間，幽居深琑碧琅竿〔一〕。清風自解驅塵土，高節還堪托歲寒。門掩夕陽容竟造，詩成春雨倩誰刊。已知胸次清虛甚，莫作尋常肉食看。徵明。

校勘記

〔一〕琑，徐本作『鎖』，二字可通。竿，徐本作『玕』。

次五岳山人黃省曾居竹賦 文多不載。

蘭澤蔽宿草，椒丘無餘芳。睠茲君子室，懿彼多脩篁。雨葉偃翡翠，風梢亞琳琅。幽人感歲暮，托迹同雪霜。曾謂白駒至，載脂鳴鳳翔。神盧紛〔二〕蕭散，遐〔三〕心信徜徉。窹言契斯樂，永矢不可忘。安陽杜璠。

幽居清閟翠成文，盡日焚香對此君。晝永疏風輕嫋嫋，夜寒涼月白紛紛。吳下王穀祥。

猗猗綠竹，秩秩華榱。翠文洞疏，秀翳揩壇。白日潛照，清風時披。澹然幽獨，君子之居。葆生文伯仁。

種竹隨清況，幽居遠俗氛。誰知豹閣客，能愛鳳園雲。曉逄[三]浮青月，秋窗映綠潢。王猷千載興，蕭灑出人群。秦餘山人岳岱。

右《居竹》卷，皆吳中一時聞人爲海寧王君作者。王君不詳爲何人，觀其絹素精好，交無雜賓，亦可尚已。不知何緣流落京師，震川先生得之。先生雅好種竹，而亦姓王，亦可以爲奇矣。偶攜過敞[四]寓，因嘆物之得其所歸，而卷中諸人震川所交幾半，時一展玩，殆若爲震川而設者，題此以寄[五]歲月。蓋自戊子至今已三十九年，又不勝存殁[六]之感於諸公也。嘉靖丙寅秋七月，三橋文彭書。

萬曆庚辰四月晦日，觀于耆英堂之東偏，展玩數四，不能去手。卷中諸名士，惟徐君猶在，而先兄亦仙遊八年矣。因題于後，以誌[七]感云。茂苑文嘉書。

校勘記

〔一〕紛，原作『粉』，據徐本改。
〔二〕逄，徐本作『逸』。
〔三〕逄，徐本、鄧本作『徑』。
〔四〕敞，原作『弊』，據徐本、鄧本改。
〔五〕寄，徐本作『記』。

〔六〕歿，原作『没』，據徐本、鄧本改。

〔七〕誌，原作『識』，據徐本、鄧本改。

石田牧犢単條

緑陰深處伴牛眠，笛弄斜陽芳草間。多少利途奔走客，何如及得爾儂閒。長洲沈周。

刺水新秧雨一犁，柳陰山影緑參差。長安回首風塵惡，輸與江東牧犢兒。王穉登。

力盡東菑雨半犂，夕陽歸早步遲遲。無人叩角行歌去，宛似桃林放牧時。周天球。

田家歲計在鋤犂，茅屋高眠唐子西。牛背笛聲歸短徑，已知山月印前溪。張鳳翼。

文衡山桐陰圖

漠漠疏桐灑面涼，濺濺寒玉漱迴塘。馬蹄不到清陰寂，始覺空山白日〔二〕長。孔周經時不見，日想高勝，居然在懷，因寫《碧梧〔二〕高士圖》并小詩寄意。

校勘記

〔一〕日，原作『石』，據徐本、鄧本改。

〔二〕梧，原作『溪』，據徐本、鄧本改。

石田九日無菊歌

今日九月九，無菊且飲酒。明年九月九，有菊亦飲酒。有花還問酒有無，有酒不論花無有。好花難開好時節，好酒難逢好親友。一杯兩杯長在手，六印何消金握〔一〕斗。三杯五杯不離口〔二〕，萬事莫談瓶且守。瓶云罄矣我即休，載欲謀之已無有。天應私我身獨在，天不全人花乃後。遲之明日興還存，紫萼青袍得開否？倘看爛熳即重陽，借酒東墻惱鄰叟。

弘治甲寅秋九月望日，沈周。

校勘記

〔一〕握，徐本、鄧本作『幄』。

〔二〕口，原作『離』，據徐本、鄧本改。

文衡山跋鍾元常季直表

右鍾元常《薦山陽太守關内侯〔一〕季直表》，《宣和書譜》及米《史》、黃《論》與他名家品目，皆不見紀〔二〕載。惟張士行《法書纂要》嘗一及之，且與《戎路》《力命》《尚書宣示》并稱。但《戎路》諸帖咸有石刻傳世，而此帖不傳刻本，殆不可曉，而陸行直、鄭元祐、袁

仲長，在元世皆博學名能書家，其題語珍重如此，必有所據。先友李公應禎又嘗親爲余言其妙，謂『雖積筆成塚，不能仿彿其一波拂也』。公書法妙一世，其言如此，余又安能置喙其間哉？但諸公題語皆稱『焦季直』，余驗『焦』字寔『侯』字之誤，蓋『侯』字上有『關内』字，寔關内侯也。至後但稱『直』而不言『季』，蓋季姓直名，關内侯其爵也。若以爲焦姓，則上『關内』字似無所屬，以爲地名，不應薦人而直舉其郡望，且當時亦無所謂關内郡者。故余定爲『侯』字無疑，而華氏入石，直標爲《薦季直表》云。徵明識。

校勘記

〔一〕侯，原作『候』，據鄧本改。

〔二〕紀，鄧本作『記』。

文衡山跋右軍袁生帖真迹

右《袁生帖》曾入宣和御府，即《書譜》所載者。《淳化閣帖》第九卷亦載此帖，是又〔一〕曾入太宗秘府。而黄長睿《閣帖考》嘗致疑於此，然閣本較此微有不同，不知當時臨模失真，或《淳化》所收别是一本，皆不可知。而此帖五璽爛然，其後覃紙及『内府圖書之印』，皆宣和裝池故物，而金書標籤又出裕陵御筆，當是真迹無疑。此帖舊藏吴興嚴震直

家，震直洪武中仕爲工部尚書，家多法書名畫，後皆散失。吾友沈經時購得之，嘗以示余。今復觀于華中甫氏，中甫嘗以入石矣。顧此真迹無前人題識，俾余疏其本末如此。嘉靖九年臘月三日，文徵明識。

校勘記

〔一〕又，原作『人』，據徐本、鄧本改。

衡山題菊石扇頭

陸薇軒以所藏石翁《葵花》扇頭示徵明，使題其上。徵明失之，懊恨不能自已，乃作《菊石》報之，顧徵明烏足以承翁之乏哉。雖然優孟之爲孫叔敖，人皆知其非也，而楚王信之，在薇軒亦取其抵掌談語而已。徵明。

徐武功遊靈岩山辭 絹上，行書。

佳麗地是吾鄉，看西山更比東山好，有罨畫樓臺，金碧巖扉，彷彿十洲三島。却也有風流安石，清真逸少。向西施洞口，望湖亭畔，對雲影天光，上下相涵相照，似寶鏡裏，翠娥妝曉。且登臨，且談笑，眼前事幾多堪吊？香徑踪消，屧廊聲杳，麋鹿還游未了。

二七四

也莫管吳越興亡，爲他煩惱。是非顛倒，古與今一般難料。嘆宦海風波，幾人歸早在，得家中老。遇酒美花新，歌清舞妙，儘開懷抱。又何須較短量[一]長，此生心應自有天知道。醉呼童更進[二]餘杯，便拚得三更乘月迴仙棹。

秋日遊靈[三]岩山，調寄《水龍吟》，天全生徐有貞。

校勘記

〔一〕量，徐本、鄧本作『論』。

〔二〕『進』下，徐本有『酒』字。

〔三〕靈，原本無此字，據徐本、鄧本補。

沈石田着色山水　絹上，行書。

連峰何窈窕，浚谷深且幽。中有高識士，樂玆逍遙遊。長勤事竹素，抱志谿其時叶。芙蓉製重襟，約以珊瑚鈎。搴芳古桂林，翔聲藉南州。鳳鳥不可狎，乃在崑崙丘。矯首望光塵，遐邇即無由。信思聊致言，墨墨慚謬悠。惟謙吳君，才茂德優，爲東崐名流也。相別良多歲月，懷思不能置，聊以拙畫鄙言通其知也。癸巳，沈周。

文衡山跋宋搨黃庭經

宋諸名賢論《黃庭》衆矣，然但辨其非換鵝物，卒未嘗定爲何人書。雖米南宮亦第云：『并無唐人氣格而已。』至黃長睿秘書始以逸少『卒於昇平五年，後三年爲興寧二年，《黃庭》始出，不應逸少先已書之，意宋齊人書，然不可考矣。』予按陶隱居《與梁武帝啓》，已有逸少名迹《黃庭》《勸進》等語，隱居去晉爲近，當時已誤有此目，則此書雖非逸少筆，其爲晉宋間名人書無疑。而趙魏公以爲楊、許舊迹，豈別有所見乎？唐石刻數種并佳，傳流近代，轉益[二]失真，無足觀者。此本紙墨刻搨皆近古，有『宣和』『紹興』印章，想曾入[三]秘府，且陶學士跋語甚詳，字比諸刻瘦勁，涪翁所謂徐浩模本爲是。都玄敬不知何緣得之，以遺從父慶雲，今轉以付予，亦楷法中第一等帖，自可寶也。癸卯上已日，徵明記。『徵明』[三]。

校勘記

〔一〕益，原作『亦』，據徐本、鄧本改。

〔二〕入，原作『藏』，據徐本、鄧本改。

〔三〕徵明，徐本、鄧本無此二字。

石田送歲歌

打漁鼓，唱道情，説生説死説功名。唱道情，打漁鼓，説神説仙説今古。仙家自有山中樂，凡家自有世間苦。年頭年尾憂不休，今夜又當年尾頭。唱要高，鼓要急，主勸賓酬忘拜揖。蠟花爍爍白璧〔一〕光，酒波濯濯青袍濕。客莫言辭主須醉，多情送年恐不及。年送去，還復來，漁鼓聲中白髮催。白髮不可變，莫放〔二〕掌中杯。鼓枰〔三〕逢，杯絡繹，不知東方之既白。舊年已盡客亦散，門前又接新年客。新年別唱賀新郎，送舊迎新漁鼓忙。八十一翁沈周。

校勘記

〔一〕璧，原作『壁』，據徐本改。

〔二〕放，原作『於』，據徐本、鄧本改。

〔三〕枰，原作『砰』，據徐本、鄧本改。

姚丹子〔一〕墨竹

姚丹子〔二〕，愛寫竹，硯池吸盡人間綠。石屏秀色亦可掬，消閒有書不肯讀，自謂胸中

飽淇澳。公綏。

校勘記

〔一〕姚丹子，徐本作『姚丹丘』，鄧本作『柯丹丘』。

〔二〕姚丹子，徐本、鄧本作『丹丘』。

倪雲林山水自題江南春辭

汀洲夜雨生蘆笋，日出瞳曨簾幙静。驚禽蹴破杏花烟，陌上東風吹鬢影。遠江摇曙劍光冷，轆轤水咽青苔井。落花飛燕觸衣巾，沉香火微〔一〕縈綠塵。春風顛，春雨急，清涙泓泓江水濕。落花辭枝悔何及，絲桐哀鳴亂朱碧。嗟我何爲去鄉邑，相如家徒四壁立。柳花入水化綠萍，風波浩蕩心忪營。唐伯虎和。梅子隨花菱孕笋〔二〕，江南山郭朝輝静。殘春韃韃試東郊，綠池横浸紅橋影。古人行處青苔冷，館娃宫鎖西施井。低頭照井脱紗巾，驚看白髮已如塵。人命促，光陰急，泪痕漬酒青衫濕。少年已去追不及，仰看鳥没天凝碧。鑄鼎銘鐘封爵邑，功名讓與英雄立。浮生聚散似浮萍，何須日夜苦蠅營。文徵仲和。象床凝寒照藍笋，碧恍蘭温瑶鴨静〔三〕。東風和夢曉無蹤，起來自覓驚鴻影。彤簾

霏霏宿餘冷，日出鶯花春萬井。莫怪啼痕栖素巾，玉容暗作梁間塵。　春日遲，春波

急，曉鳥啼春香露濕。青華一去不再及，飛絲縈空眼花碧。樓前柳色迷城邑，柳外東

風馬嘶立。　水中荇帶牽柔萍，人生多情亦多營。王雅宜和。

江南三月鬪櫻笋，落紅滿地簾櫳靜。綠楊深鑲五陵門，黃鸝聲破鞦遷影。羅衣不

奈東風冷，轆轤夢斷琉璃井。當年歌舞纏紅巾，花月委地隨香塵。　春來遲，春去急，

天涯草爲王孫濕。昔人遊處今不及，今人遊處山仍碧。近時隴墓昔城邑，豐碑短碣斜

陽立。　霸圖銷盡等浮萍，離宮野殿僧自營。王禄之和。

輕雷動地驚抽笋，修篁過雨琅玕靜。淡雲初散日華明，珠箔爐瓏上花影。柳風吹

面不知冷，冉冉韶光融萬井。油壁香車時自巾，雙輪輾破芳原塵。　鳥求友，聲聲急，

燕飛低掠芹泥濕。命侶追歡如不及，蘭渚衡皋眼中碧。吳宮已沼空城邑，石湖晴嵐映

波立。　樓船載酒衝翠萍，仙遊汗漫心無營。陸師道和。

憑高晏會誇櫻笋，翠幰圍春蕙風靜。紅牙鏤板對花歌，妙伎明妝艷花影。玉盌浮

光蔗漿冷，雀釵珠履列井井。摘花引酒整衫巾，陽春一曲飛梁塵。　羽音遲，商調急，

羅袖圓凝唾花濕。宛轉鶯喉字相及，墮〔四〕珥遺鈿眩珠碧。綠霧紅烟隔城邑，披雲疑在

蓬萊立。　回看江漠轉雙萍，云胡不樂徒營營。黃姬水和。

園林二月抽新笋，微飆散雨郊原靜。柳條處處變鳴禽，簾幕差池雙燕影。館娃宮

灰青草冷，桃花半覆吳王井。陌上遊人落醉巾，寶馬香車逐綺塵。　開花遲，謝花急，

曉起看花薄羅濕。踏青拾翠如不及，回頭日墜山凝碧。愚者惜費長邑邑，賢達又媿修

名立。那知人世若飄萍，胡乃不樂徒忙營。　彭孔加和。

驚雷昨夜抽新笋，霏微宿霧空山靜。笙歌合闐采茶鄰，青旗紅旆林間影。美人羅

衣觸朝冷，嘗新爭汲西施井。雙龍擘破拭芳巾，靈芽吹香嫩麴塵。　春來遲，春去急，

風雨番番畏花濕。牡丹顏色誰相及，朱欄油幙圍輕碧。王孫不歸心鬱邑，女伴羞[五]隨

弄花立。春江萬里一飄萍，游梁事楚將何營。　許高陽和。

雨前試茗春前笋，嫩綠池塘鎖深靜。寶鴨烟飄別院香，爛熳桃花散波影。羅衣不

奈東風冷，懷人杏如瓶墮井[六]。天涯一望淚滿巾，誰憐京洛多淄塵？　春事多，春期

急，九峰烟雨青如濕。平原校獵時將及，五茸城頭芳草碧。華亭本是江南邑，機、雲

才名千古立。英賢已去耿飄萍，滿目韶光何所營。　袁永之和。

吳姬當爐纖玉笋，蜂衙喧罷青帘靜。風流人去錦帆枯，越來溪上旌旗影。響屧廊

空春月冷，娟娟只照西施井。霸圖蕭索淚沾巾，至今士女踏芳塵。　湖[七]水渺，湖帆

急，春衫常帶酒痕濕。追歡買笑將無及，月落汀洲烟水碧。休教雙蟠鬂于邑，可憐華

表孤鶴立。嗟哉浮華浪湧萍，胡不學仙甘世營。　周公瑕和。

春雨催[八]花暗長笋，午日階除風馬靜。銀蒜無端空押簾，春心遠托歸鴻影。薄羅

衫窄幽窗冷，敲火試茶新石井。薔薇花刺胃紅巾，闘草尋芳浣轆塵。鳥歌忙，蝶板急，吳山籠烟青霧濕。行樂行樂須時及，夫差故國望中碧。泰伯虞仲經營邑，躕躙搔首風前立。已見楊花化作萍，古人今人空營營。陸叔平和。

暖日融沙坼[九]菱笋，和風淡盪晨光静。鴛鴦刷[一〇]羽醉芳洲，搖亂春魂蹴花影。館娃人遠金釵冷，翠纈陰沉落雙井。飛英撲面蒙衣巾，飛輪忽墮霞天碧。繁燈鬧酒趨花邑，當簫鼓急，夾岸青山濛霧濕。十里横塘歸未及，疑是當年香燼塵。錦帆遲，爐翠袖迎人立。紅鮮入市胃綠萍，金壺漏轉猶營營。

象床凝香鬱蘭笋，阿閣逶迤綠窗静。佳人夢轉抱餘眠，簷外朝曦徐度影。填城綠蓋朱宮冷，撲地紅烟花萬井。誰家游冶紫綸巾，寶馬青絲起陌塵。傳花遲，促羽急，酒酣淹淚青衫濕。新歡[一一]未終悲已及，油油芳草縈懷碧。長洲盡是吳都邑，帝子行宮隨處立。星移物換成飄萍，嫫燕巢居還自營。文壽承和。

節序相催將迸笋，青春白晝簾瓏[一二]静，迴塘鷗鷺浴相喧，照水鴛鴦嬌弄影。蕩子未歸春服冷，佳人自汲山前井。誰家青鳥唧紅巾，銀鞍玉勒隨香塵。春色好，春光急，朝烟未散山猶濕。山行應接不暇及，山下湖光静凝碧。三月遊船盡傾邑，向人語燕檣頭立。游絲網花落池萍，流年一去誰能營？文休承和。

三月江南薦櫻笋，鳲鳩瀺灂迴塘静。蛛絲縈空網落花，雲母屏寒浸嬌影。簾外沉

沉春霧冷，綠蘿欲覆花間井。泥金小扇障紗巾，畫橋紫陌踏芳塵。花開遲，水流急，

江鴨對眠莎草濕。吳姬如花花不及，摘花笑映溪流碧。楊柳烟籠萬家邑，柳下王孫爲

誰立？幽渚泥香生綠萍，閒看梁燕壘經營。張伯起和。

石湖水暖〔三〕青蘆笋，白雲鎖溪巖扉靜。一聲嬌出雙金梭，細織柔條入窗〔四〕影。

吐花不怯苔茵冷，桐樹陰輕覆丹井。小樓病酒朝不巾，日高昏帳縈香塵。東風頻，

輕帆急，夾岸茅簷燕泥濕。往事悠悠已無及，連天細浪傷心碧。江山悵望生凄邑，亂

紅驚眼凭欄立。江南春事如轉萍，生年不樂何營營？錢磬室和。

九陌鶯花接櫻笋，千門柳色春風静。金閶樓閣倚雲高，半捲珠簾露嬌影。美人曉

妝怯衣〔五〕冷，澆花自汲窗前井。綠油翠幕餙車巾，相邀南陌踏香塵。花信催，風

雨急，林花過雨紅泥濕。石湖綵鷁飛相及，到浸峰陰碎輕碧。游人處處如城邑，腰裏

嘶風驕并立。駘蕩晴光轉〔六〕綠萍，狂蜂戲蝶胡營營。雲林《江南春》辭并畫，藏袁武

選家，近來畫家盛傳其筆意，而和其辭者日廣。予不敏，亦效顰爲之，自耻不知分量。

覽者弗以珠玉在前，愈覺其穢耳。丙辰三月，錢〔七〕穀識。

校勘記

〔一〕火微，鄧本作『微火』。

〔二〕梅子隨花菱孕筍，徐本、鄧本作『梅子墮花菱孕筍』。

〔三〕恍，鄧本作『慌』。鴨，徐本、鄧本作『島』。

〔四〕墮，原作『隨』，據徐本、鄧本改。

〔五〕羞，原作『差』，據徐本、鄧本改。

〔六〕懷人杳如瓶墮井，原作『懷人香如瓶隨井』，據徐本、鄧本改。

〔七〕『湖』上，原有『西』，據徐本、鄧本刪。

〔八〕催，徐本作『吹』。

〔九〕坼，原作『坼』，據鄧本改。

〔一○〕刷，原作『制』，據徐本、鄧本改。

〔一一〕歡，原作『勸』，據徐本、鄧本改。

〔一二〕瓏，鄧本作『櫳』。

〔一三〕水，原作『冰』，據鄧本改。暖，原作『暖』，當爲『暖』之形訛。

〔一四〕窗，徐本作『空』。

〔一五〕衣，原作『花』，據徐本、鄧本改。

〔一六〕轉，鄧本作『輕』。

〔一七〕『錢』上，原有『翔』字，據徐本、鄧本刪。

石田金山圖

調蝶戀花〔一〕。

誰道金弦〔二〕焦亦稱，兩朵芙蓉，浸在玻璃鏡。頭白老翁尋此勝，過江先盡金山興。

隔水焦山闌小凭，寄語西風，後日來當定。白鶴如期參我乘，一聲獨喚〔三〕江聲静。右春日登金山望焦山有作，沈周。

崇禎七年九月三日，王越石持《方朔贊》《洛神賦》二帖來，賞玩之餘，又出鎮江唐氏所藏白定鼎鑪，細閱乃天下名物，因見其底上有李西涯公篆書銘云：『夏鼎九象，殷周稟焉。小大蕎物，用知神姦。孰是愈籤，兒〔四〕玉裏埏。夔龍饕餮，屃也序旃。載其馨享，康〔五〕永日宣。』東易識。底之下有『曲水』二字。

校勘記

〔一〕調蝶戀花，徐本、鄧本皆置於『沈周』二字後。

〔二〕弦，徐本、鄧本作『强』。

〔三〕喚，原作『涙』，據徐本改。

〔四〕兒，徐本、鄧本作『貌』，二字用同。

〔五〕康，原作『庚』，據徐本、鄧本改。

文衡山千巖競秀圖

尺素俄經已數年，秀巖流壑始依然。感君意趣猶如昔，顧我聰明不及前。萬壑潺湲知水競，千巖青翠爲山妍。詩中真境何容盡，聊畢當年未了緣。

千巖競秀，萬壑爭流，乃余爲子傳而作也。子傳與余相友善，每有所往，必方舟相與。乘間出此絹，索余圖數筆，興闌則止，如是者凡十有三年，始克告成，因系之以詩。嘉靖己酉八月，長洲文徵明製。

石田秋溪晚照圖

野樹蕭疏及暮秋，西風色作故颼颼。林坰一段清閒地[一]，不見倪迂空白頭。沈周。
晴光射散雨冥冥，露出芙蓉四面屏。流水小橋人不見，晚風吹斷蟄龍腥。完庵劉珏題。

〔一〕林坰一段清閒地，原作『林涧一段清閒地』，據徐本、鄧本改。

文壽承蘭竹卷

偶培蘭蕙兩三栽，日燠風微次第開。坐久不知香在室，推窗時有蝶飛來。

西齋半日雨浪浪，雨過新梢出短牆。壁上不飛人迹斷，碧陰添得晚[一]窗涼。

余性喜蘭竹，每見古人所作，輒欲效之，然不能得其彷彿。暇日偶想像寫此數幅，米老所謂若見真迹，慚惶殺人者也。時隆慶壬申三月廿又七日，在燕山寓舍戲作書於後，三橋文彭。

校勘記

〔一〕晚，原作『曉』，據徐本、鄧本改。

陳白陽仿米氏雲山 紙上，橫卷。

庚子春日余閒居湖上，雪野錢君自吳城來，持素楮索雲山卷。時春容瀲鬱，烟雲變幻，觸目成畫，遂爲作此，頗謂適意。然不知觀者肯進我得窺米家堂奧否？一笑。道復甫志。

尺素中作長山大江，畫家所難，我吳中惟沈石田先生得此奇訣[一]，他未能及。偶閱此卷，乃白陽得意之筆，谿山雲壑將數十尺連亙似萬里，觀者不覺有遠心。使石田

復起，未必不展卷嘖嘖也。寶之。吳門陳鎏題。

陳白陽作畫，天趣多而境界少，或殘山剩水，或遠岫疏林，或雲容雨態，點染標致，脫去塵俗，而自出畦徑，蓋得意忘象者也。此作長卷，乃獨窮盡山川之狀，重疊變幻，實而復虛，斷而復續。烟雲吞吐，草木蔽虧，景有盡而意無窮也。又非若平日所作而已。若此卷，豈可多得哉？觀者當自識之。酉室王穀祥題。

昔米南宮女嫁吳中大姚村某氏，故敷文每過吳，必往視妹，嘗作《雲山》卷留其家。越四百年，而先達中丞陳公大姚人也，乃於京得之，甚以爲奇。西涯、鮑庵、石田俱有題咏。白陽先生即中丞之孫，幼[三]而篤好，日就臨搨[三]，領其真趣逸思，故所作多烟巒雲樹，約略點染而已。獨此卷連紙[四]尋丈，備極畫家諸法，有江貫道江山千里之勢，豈非高人博古，既無所不見，而亦何所不學耶[五]？舊吳彭年題。

渺渺平蕪隔，迢迢遠淑迴。林光雲外出，山色雨中開。賀老鑑湖曲，王丞輞水隈。

風流今已矣，遺墨使人哀。白門散吏袁尊尼。

陳白陽，先君門人也。其家藏不惟有《大姚村圖》，又有《海岳庵圖》，所以得二米筆法爲多。嘗爲余作匹紙長卷，又嘗於燈下以紙蘸[六]墨作雲山，此何異張旭以髮作書哉？偶閱此卷，因題於後。隆慶戊辰六月廿三日，文彭。

雪野乃余友錢君子儀，亦頗能畫，其請白陽寫畫，蓋欲以爲規[七]式耳。故白陽爲

之點筆與平時所作大異。今又得諸公題語，極其稱許。則與殘山剩水似有如無之筆，

大不同矣。萬曆丁丑立冬日，茂苑文嘉書。

白陽此卷專摹荆浩洪谷子。洪谷子筆法，倪元鎮、王叔明特窺三昧，餘未能夢見

也。不見荆浩畫，不知白陽此卷來歷。若以南宮《大姚村》《海岳庵》許之，此老尚未

心服。或云前跋自負米家者何也？余曰：『正是此探竿影草耳，所謂真人前不得說

夢。』華亭陳繼儒題。

校勘記

〔一〕訣，原作『訣』，據徐本、鄧本改。

〔二〕幼，原作『幻』，據徐本、鄧本改。

〔三〕搨，鄧本作『模』。

〔四〕紙，原作『楮』，據徐本、鄧本改。

〔五〕耶，原作『也』，據徐本、鄧本改。

〔六〕醮，原作『醮』，據徐本、鄧本改。

〔七〕規，原作『視』，據徐本、鄧本改。

董玄宰題曹雲西畫册

曹雲西山水師馮覲，亦似郭河陽。吾郡滇溪人勝國之末名爲多，田翁、倪、黃諸名士，

時爲下榻，以書畫相賞會。玄宰。

吳匏庵茶歌 行書，挂幅。

湯翁愛茶如愛酒，不數三升并五斗。先春堂開無長物，只將茶竈連茶柏。堂前無事常煮茶，終日茶杯不離口。當筵侍立惟茶童，入門來謁唯茶友。愛茶有詩學盧仝，烹[一]茶有賦擬黃九。《茶經》續編不借人，《茶譜》補遺將脫手。平生種茶不辦租，山下茶園知幾畝。世人宜向茶鄉遊，此中亦有無何有。匏庵吳寬書。

校勘記

〔一〕烹，鄧本作『煮』。

唐子畏巖居高士圖

雲樹含晴日，烟嵐閣晚風。高人將木履，送目大江東。晉昌唐寅爲昌符畫。唐詩襟服漢時冠，日用於人只一般。惟我識公心未老，滿胸才思蟄龍蟠。友弟祝允明拜題。

襟履深林下，悠然樂事多。細風披夏葛，斜日閣烟蘿。野篠醒殘酒，山禽和短歌。

還愁濟時出，謝迹此巖阿。元吉。

溪亭面虛曠，乃在山之陽。俯瞰玉淙淙，仰視巖蒼蒼。幽人抱奇僻，卜築臨此方。

惬我清絕想，謝彼馳驅塲。爰有同心人，杖策來浮梁。相尋無俗論，幽事與商量。子畏曠

古風流，超塵墨妙，圖繪傳於人間，真世寶也。適叔昭攜示，因題以歸之。丁未，徵明。

石田河豚大幅

有客來從海上村，早朝新喜得河豚。齊穿青篾一雙玉，侑我田家老瓦盆。

仲基正月下浣自海上來，經寒家〔一〕，出豚〔二〕魚二尾。雖城中巨家貴游尚未食新，蓋重

仲基情之舊，物之早，以余旦暮人且不能多次食也。詩畫其答之。沈周。

校勘記

〔一〕家，原作『山』，據徐本、鄧本改。

〔二〕豚，原作『肫』，據徐本、鄧本改。

石田山水小幅

酒盞詩聯不厭頻，梅花已報滿城春。疏燈一夜山窗雨，却寫鄉心與故人。沈周。

天涯偏感物華新，燈下閒吟意轉親。風雨滿城春寂寂，不知誰是畫中人？鮑庵吳寬題。

二九〇

書畫題跋記卷十二

王安道華山圖 四十幅。

圖未滿意，時欲重爲之，而精神爲病所奪，欲弗爲之，而筆力過前遠甚。二者戰之胸中，久不決。弟立道謂：『此古今奇事，不宜阻。』力激之。由是就卧起中強其所不能者，稍運數筆，昏眩并至，即閉目斂神，卧以養之。少焉，復起運數筆，昏眩同之，又即卧養。如是者日數次，勞且瘁不可言，幾半年幸完。嗚呼！意於是乎滿矣。然傅色將半，忽精神煩弊，甚欲畢焉，而掖與推舉不足用。思『滿城風雨近重陽』一句，尚可寄人，況此乎？遂罷。弟立道、兒子緒皆酷好畫，惜不暇習。吾心思目力已竭於此矣，再可強邪？面授焉，以慰其所酷好。既授矣，珍之亦可，忽之亦可，私之亦可，公之亦可，爲覩物思人之具亦可，視爲手澤使後子孫相與慎惜亦可，貽諸好事亦可。吾不能效平泉子爲身後計也。畸叟。

陸叔平臨王安道華山圖 四十幅。

余既爲武侯跋王安道《華山圖》，意欲乞錢叔寶手摹而未果。踰月，陸叔平來訪，難其

老侍之至暮，口不忍言摹畫事也。陸丈手其册不置曰：『此老遂能接宋人，不至作勝國弱
腕，第少生耳。』顧欣然謂余：『爲子留數日，存其大都，當更爲究丹青理也。』陸丈畫品與
安道同，故特相契合。畫成，當彼此以意甲乙耳，不必規規驪黄之迹也。吾友人俞仲蔚、
周公瑕、莫雲卿董特妙小楷，吾悉取安道叙記及古近體詩托仲蔚，唐人雜記并詩托雲卿，
李于鱗一記六詩、喬莊簡一紀一賦托公瑕，都元敬一紀托程孟孺，别書一册附於後。此册
成，安道有靈，不免作衛夫人泣矣。甲戌夏日，瑯琊王世貞題。

王酉室梅花

風引上春香，雪弄南枝色。爲有惜花心，樓中莫吹笛。　　　　　　　　穀祥。

遥聞黯淡香，近見依微色。月下一清吟，風前有長笛。　　　　　　　　彭年。

暗裡漫聞香，雪中本無色。隴頭音信稀，衹有鄰家笛。　　　　　五峰文伯仁。

一枝天下春〔二〕，萬古江南色。滿地玉粼粼，鄰家起羌笛。　　　　　袁褧〔三〕。

愛此歲寒香，不染穠芳色。開落應有時，無妨畫樓笛。　　　　　　　　文彭。

風傳玉國香，雪弄瑶〔三〕臺色。還愁一片飛，關山起孤笛。　　　　　　文嘉。

黯淡一枝香，晶瑩滿枝色。素質倩誰憐〔四〕，芳心寄長笛。　　　　　　顧聞。

艷奪巫山女，芳傾洛水神。逍遥霜月畔，儼對斷腸人。　　　　　　　　許初。

照水扶疏影，臨風慘淡神。月明茅屋下，誰惬傍幽人？陸師道。

江南一枝雪，旖旎春風前。莫遣[五]金尊歇，愁聞玉笛傳。陸安道。

夢轉羅浮月二更，夜寒風力損花神。不禁羌笛鄰家起，吹落庭前幾片春。陸治。

一雪垂垂合凍雲，疏枝繁蕊玉增神。可憐五月江城笛，吹散香魂其奈春。周天球。

名花萬朵玉叢叢，秀發春心夜月融。水淺沙明歌舞歇，不知人在水晶宮。毛錫疇。

自誰翦玉粘枝白，儘有清香入坐幽。若使西湖貧處士，臨波對月總悠悠。

質山黃姬水。

竹籬笆[六]外野梅香，帶雪分來入醉鄉。紙帳獨眠春自在，漫勞車馬笑人忙。陳淳。

愛看璧月挂梢頭，幾向花前作醉遊。無奈翠禽啼得苦，不容清夢到羅浮。毛錫瑕。

寒夜烹茶掃雪餘，空齋人靜意何如。最憐疏影橫斜處，燈火微明紙帳虛。朱朗。

香滿疏簾月滿庭，風簷鳴鐵硯池冰。夜寒人靜皋禽語，卻憶羅浮雪後登。錢穀。

孤山月透疏疏影，庾嶺風飄冉冉香。開處能催何遜賦，飛來還點壽陽妝。袁尊尼。

院落沉沉夜色微，月華偏與淨[七]妝宜。難明綠樹枝頭雪，且續梅花夢裡詩。周用。

高齋雪霽淨無埃，萬玉玲瓏帶月開。疏影只宜何遜賦，清芬疑是洛神[八]來。文

肇祉。

杜甫詩成東閣，林逋夢繞西湖。雪冷霜濃香重，須知鐵幹冰膚。文彭重題。

校勘記

〔一〕春，鄧本作『香』。

〔二〕襄，原作『裏』，據鄧本改。

〔三〕瑤，原作『搖』，據徐本、鄧本改。

〔四〕憐，原作『鄰』，據徐本、鄧本改。

〔五〕遣，原作『遺』，據徐本、鄧本改。

〔六〕笆，原作『巴』，據鄧本改。

〔七〕净，徐本作『静』。

〔八〕洛神，徐本作『玉人』。

石田花卉册

老我招邀即墨侯，生生都是手中求。

無人領取東風意，白髮先生笑下樓。

老矣東風白髮翁，怕拈粉白與胭紅。

洛陽三月春消息，在我濃烟淡墨中。 牡丹。

三千年後實成時，瑪瑙高懸碧玉枝。

王母素無容物量，却疑方朔是偷兒。 桃子。

誰鑄黄金三百丸，彈胎微濕露溥溥。

從今抵鵲何消玉，更有錫漿沁齒寒。 枇杷。

張騫帶得西來種，中秘千珍及萬珍〔二〕。

一箇臭囊藏不盡，又從身外覆精神。 石榴。

江上秋風花及時，抱霜泹露見新枝。

東家桃李無言語，却悔先榮不逮遲。 芙蓉。

秋滿籬根始見花，却從冷淡遇繁華。

犀甲凌寒碧葉重，玉杯擎處露華濃。

秋棚昨夜黑風呼，鬼淚潸潸泣不枯。

弘治戊午秋日，長洲沈周。

西風門徑寒香在，除却陶家到我〔二〕家。菊花。

何當借壽長生酒，只恐茶仙未宜容。山茶。

明日擔夫曉街上，一筐新味賣明珠。葡萄。

校勘記

〔一〕千珍及萬珍，原作『千玲及萬玲』，據徐本、鄧本改。

〔二〕我，鄧本作『吾』。

陳白陽花卉册

粉態含香露未乾，冰肌猶怯〔一〕曉宫寒。沉香亭北人如玉，一笑東風半倚闌。白牡丹。

簇樹朱花鬭曉妝，滿庭龍麝一時香。佳人睡起渾無事，折得繁英叠綵〔二〕囊。玫瑰。

長門秋曉露凄凄，雙袖輕翻舊賜衣。自笑不如桃與李，春風吹向上林飛。秋葵。

茉莉開時香滿枝，鈿花狼藉玉參差。茗杯初歇爐烟燼，此味黄昏我獨知。茉莉。

朝曦山閣頓忘寒，錦樹重重覆曲闌。惟〔三〕有梅花似相識，暗香撩我隔簾看。梅花。

幽柔密意詩中見，蕭瑟畫圖猶自看。誰道別來知己少，雲房水殿總生寒。水仙。

江村三月花如錦，流水一溪春可憐。若見漁郎倘相問，寰中自古有神仙。桃花。

露濕輕紈波不搖，珠房雲冷細香飄。也知巧作紅妝[四]好，只恐紅消倍寂寥。荷花。

露下芳苞拆紫英，夜深香靄近人清。援琴欲鼓不成調，一片楚江空月明。幽蘭。

紫房自拆應多子，安得當年燕祝辭。今日辭成爲君贈，歲歲悠然在北堂。萱草。

葉裊青鸞舞珮長，花間鵠嘴綴微黃。小庭樹此宜男秀，更期玉樹長新枝。榴花。

花開不是辛夷種，自得凝香饒紫苞。昨夜月明庭下看，恍疑羅袖拂瓊瑤。木筆。

薰風庭院雜英開，窗滿蕉陰徑滿苔。燕寢凝香自終日，叩門那有俗人來。秋色。

小窗秋色滿庭階，寂寞無營自煮茶。賴有短墻芳草積，不教蝴蝶過鄰家。秋色。

陳淳畫并題。

校勘記

〔一〕怯，原作『却』，據徐本、鄧本改。

〔二〕綵，徐本作『翠』。

〔三〕惟，徐本、鄧本作『獨』。

〔四〕妝，徐本、鄧本作『顏』。

沈恒吉山水

此老粗疏一釣徒，服也非儒，狀也非儒。年來只爲酒糊塗，朝也村酤，暮也村酤。

胸中文墨半毫[一]無，名也何圖，利也何圖。烟波染就白髭鬚，出也江湖，處也江湖。 調《一剪梅》。

時雨方霽，寠寐北窗，展玩古法名筆，聊爲作此，贈誠庵老友一笑。恒吉。

一竿風月，一簑烟雨，家傍釣臺西住。賣魚生怕近城門，況肯到紅塵深處。　潮生解纜，潮平鼓枻，潮落放歌歸去。時人錯認嚴光，自是無名漁父。 調《鵲橋仙》。八十三翁沈貞吉題於有竹居。

校勘記

〔一〕毫，徐本、鄧本作『此』。

陳白陽着色花卉册

玉面嬋娟小，檀心馥郁多。盈盈仙骨在，端欲去凌波。 水仙。

堂背宜男草，花間葉復柔。應須好培植，見説解忘憂。 萱草。

紅粉天然色，香毬簇寶叢。唐宮歌舞處，遺恨滿東風。牡丹。

春風一夜狂，吹雪滿瓊樹。山禽偶來棲，殊有噤寒意。梨花。

朱房明漢時，翠珮委湘川。觸目琳琅盛，春風得瑞偏。幽蘭。

深院春已歸，名花遲獨輝。清香凝紫玉，何必數薔薇。玫瑰。

東風吹琪樹，幻出冰雪姿。虛庭落清影，夜半月明詩。白毬。

三月韶光好，桃花發滿蹊。武陵千萬樹，何不放人題。桃花。

穠香拆[一]麝臍，細蘂秀鶴頂。東風故飄蕩，熏人醉不醒。瑞香。

蒼蔔花開日，園林香霧濃。要從花裡去，雨後自扶筇。梔子。

波面出仙妝，可望不可即。熏風入座[二]來，置我凝香域。荷花。

蠟蔕團頮玉，文英簇絳綃。秋來結佳果，珍味不須調。石榴。

紛披多碧葉，秋至亂抽苗。細蘂垂垂處，春棠未足嬌。秋棠。

秋令氣云蕭，桂子正流芳。金碧爛煌處，遂饒萬斛香。桂花。

秋霜下籬落，佳色散花枝。載詠《南山篇》，幽懷不自持。籬菊。

梅花當盛日，猶自勒春寒。幾樹飛[三]香雪，偏宜竹外看。梅花。

庚子中秋，白陽山人陳道復書於五湖田舍之碧雲軒。

〔一〕拆，原作『折』，據徐本改。拆同『坼』，裂開、綻開。

〔二〕座，徐本、鄧本作『坐』。

〔三〕飛，原作『霏』，據徐本、鄧本改。

石田贈盧宗尹畫

今晨感我生，襁褓迫衰老。歲月倏來往，七十何草草。譬初同此日，天下生不少。如論七十年，汗漫并莫考。善惡與昏智，貴賤及壽夭。各各不可齊，得活便是好。但恥老醜人，多爲後生藐。我女自愛我，勸我飯加飽。舊友自愛我，把酒頌且禱。我生已萬幸，際茲世有道。拙廢固無用，農圃亦可保。杯酌雖寡嗜，些少慰懷抱。偃息間行遊，隨意弄花鳥。樂哉天地間，偷生亦爲巧。宗尹盧君知余生辰，攜酒見祝，酒後漫書以識親知。一日良晤，復爲圖繫書之以答宗尹，宗尹且入鬐垣，相見不易，以此作念云。弘治戊午前十一月二十一日，沈周。

文五峰仿黃子久雲山

山青雲白水拖藍，綠樹黃茆小結庵。只少紅桃霞一片，令人對景憶江南。五峰文伯仁。

嘉靖丙寅春日，友人金白嶼出素紙索畫，於席上草草戲筆。觀之者勿笑耳。伯仁再言。

陸包山菊花

晚歲事老農，閒來兼學圃。不讀邵〔一〕平書，親〔二〕傳陶令譜。包山子陸治作。

校勘記

〔一〕邵，原作『却』，據鄧本改。

〔二〕親，原作『新』，據徐本改。

唐子畏李後主圖

蓮花冠子道人衣，日侍君王宴紫微。花柳不知人已去，年年鬥綵與爭緋。蜀後主每於宮中裹小巾〔一〕，命宮妓衣道衣、冠蓮花冠，日〔二〕尋花柳以侍酣宴。蜀之巴謠已溢耳矣〔三〕，主君猶挹注之〔四〕，竟至濫觴，俾後熄搖頭之令，無不〔五〕扼腕。吳郡唐寅畫并題。

〔一〕裹小巾，《珊瑚網》卷四〇、《式古堂書畫彙考》卷五七無此三字。

〔二〕日，原本無此字，據《珊瑚網》卷四〇、《式古堂書畫彙考》卷五七補。

〔三〕蜀之巴謠已溢耳矣，原作『蜀之謠以溢耳矣』，據《式古堂書畫彙考》卷五七改。

〔四〕主君猶把注之，原作『而生石把注之』，據《珊瑚網》卷四〇改。

〔五〕無不，原作『不無』，據《珊瑚網》卷四〇、《式古堂書畫彙考》卷五七改。

文衡山桃源圖

偶然避世住深山，不道移家遂不還。却怪漁郎太多事，又傳圖畫到人間。徵明。

萬〔一〕樹桃桃花春雨香，武陵何處問漁郎。湖山表裏如圖畫，洞口烟霞天一方。陸治。

咫尺〔二〕桃源路更深，神仙從此隔溪雲。笑他秦帝空求術，誰信塵凡已自分。蔡羽。

路入桃源深更深，溪中流水洞中雲。岩居別有堯天在，只許漁郎占席〔三〕分。王守。

桃花何事隔人群，一半青山一半雲。世上成蹊都浪説，仙凡回首路頭分。王寵。〔四〕

〔一〕萬，徐本、鄧本作『樹』。

〔二〕尺，原作『畫』，據徐本、鄧本改。

〔三〕席，徐本、鄧本作『幾』。

〔四〕蔡羽、王守、王寵三詩又載《珊瑚網》卷四五『文肇祉題桃源圖』條，《式古堂書畫彙考》卷三七『文肇祉桃源圖并題』條下，三詩作者則爲文肇祉、申時行、張鳳翼。

祝希哲宋版文選跋

自士以經術梯名，昭明之選與醬瓿翻久矣。然或有所〔一〕著，必事乎此者也。吳中數年來，士以文競，茲編始貴。余向蓄三五種，亦皆舊刻。錢秀才高本尤佳，秀才既力文甚競，助以佳本，尤當增翰藻，不可涯爾。丁巳，祝允明筆。門人張靈時侍筆硯。

《文選》自隋唐以來，莫不習之。余昔遊南都求監本，率多漏缺不可讀。偶閱書肆，獲部之半，又非全書也。其後赴試京師，今少宰洞庭王公出其前帙見示，儼然合璧，因遂留而成之。孔周何從得此精好，倍余所藏，好學之篤，又有好書濟其求，宜有以慶賞。楊循吉。

徐禎卿觀。

唐寅披玩。

姚穀庵書卷

堂偏有地栽[一]叢菊，菊外無塵結小亭。何處滿籬秋爛爛，此中清景月冥冥。主人自對多青眼，若個相過是白丁。能屈王弘送酒使，謾勞陸羽煮茶經。重陽定不嫌皆醉，舉世惟應笑獨醒。君已種來酣逸興，我將分去對頹齡。從教五柳當門碧，忽見南山向晚青。須插滿頭成眷戀，籬邊開口重丁嚀。谷間飲水知甘味，卷裏題詩頌德馨。朝拾落英和湛露，夜吟蓬鬢帶疏星。曾容翠竹陪孤主，莫把春花嘆易零。三徑宛存瀕雁蕩，一舟常許度鳧汀。

雲東逸史姚綬。

校勘記

〔一〕栽，原作『裁』，據徐本、鄧本改。

王西室茉莉

一種名花當暑栽[一]，冰葩玉蕊亦奇哉！枝頭浥露朝朝摘，簾外霏香夜夜開。已愛芳

校勘記

〔一〕所，原作『以』，據徐本改。

英點雲鬟，更憐餘馥泛茶杯。寒窗就日深藏護，生怕東風料峭來。榖祥。

浴起月到檻，柔枝方可折。薰風如有情，吹簾散香雪。道復題。

校勘記

〔一〕裁，原作『裁』，據徐本、鄧本改。

衡山小畫

亭下林陰掃不開，庭前山色翠成堆。日長自有讀書趣，何用紛紛車馬來。徵明。

雨歇風清一棹橫，微吟自愛晚潮平。夕陽西下三〇千叠，木落空江生遠情。

此先待詔小筆，仲子既爲鑒定，復書此詩。甲戌七月，文嘉識。

校勘記

〔一〕三，原作『山』，據徐本、鄧本改。

陸包山玫瑰

翠羽成叢玉作花，露杯香瀉紫流霞。只愁一笑傾陽蔡，況說相逢衞玠車。包山陸治作。

暖風吹酒玉顏酡，宛轉輕柔壓綉羅。一笑嫣然真自擬，太真扶醉欲如何。彭年。

春盡沙河雪未迴，一枝紅玉意徘徊。漢家已進榴花艷，此種新從番使來。周天球。

春腴紅玉軟，香透紫茸溫。村美名應稱，終承雨露恩。文彭。

色與香同賦，江鄉種亦希〔一〕。鄰家走兒女，錯認是薔薇。文嘉。

校勘記

〔一〕希，徐本作『稀』。

包山玉簪花

問花玉是何年種，追琢簪頭總是誰。曾供瑤姬秋海宴，斜簪寶髻綠雲垂。本來皓魄齊釵燕，祇可香奩照月規。云是洗頭盆卸却，乘風飛上碧霞枝。陸治識。

昔本釵頭玉，今爲枝上花。只愁明月夜，飛去復還家。彭年。

展葉類衣羅，含葩似蔆玉。佳人明月中，誤將敲砌竹。周天球。

碧葉團陰約素英，何如寶髻玉釵橫。當年化作雙飛燕，猶是釵兒未〔二〕死情。文彭。

砌下玉簪花，清姿潔更幽。何當晚妝罷，斜稱玉人頭。文嘉。

校勘記

〔一〕未，原作『示』，據徐本、鄧本改。

王禄之榴花

榴房折錦囊，珊瑚何齒齒。試展畫圖看，憑將頌多子。穀祥。

風落亭皋霜氣凝，纍纍秋實錦英呈。琅玕百顆赤瑛綻，多子還誇安石名。彭年。

秋霜凋百卉，錦顆有安榴。還應兆多子，積美生公侯。文彭。

衡山白描老子像後楷書清凈經　紙上，橫卷。

丁酉七月望日，徵明繪像。

病困無聊，寫此奉贈北山煉師，永充〔二〕福濟，觀常住一笑置之。徵明頓首。

猶龍公道貌玄言，吾夫子以爲不可測識者，而徵仲先生以筆墨追之，幾得影響，此不復當以藝事目矣。必焚登流眉香一株〔三〕，乃可開卷。壬戌十二月，李日華敬題。

復楷書《老子傳》。

嘉靖戊戌六月十有九日，爲北山煉師補書此傳，於是余年六十有九矣。歐陽公嘗言：『夏月據案作書，可以消暑忘勞。』然余揮汗執筆，祇覺煩苦爾。豈公自有所樂也。是日午

後微雨稍涼，但苦窗暗，故首尾濃纖不類，不免觀者之誚云。徵明識。

校勘記

〔一〕充，徐本作『克』。

〔二〕株，原作『銖』，據徐本、鄧本改。

石田育庵圖

坐深誰問夜何其，數喚添衣且不辭。情到老年難作別，人非今日是相知。月明高樹鴉翻處，風靜虛堂燭轉時。再把一樽酬笑語，憑君看取鬢如絲。周與育庵先生年各向老，每別必有詩紀之。此紀庚子歲季冬望之夜語也。偶與育庵寫長卷，漫書於左。

唐子畏漫興歌行二首

人生七十古來有，處世誰能得長久。光陰真是過隙駒，綠鬢看看成白首。積金到斗俱是閒，幾人買斷鬼門關。不將歌舞送樽酒，徒廢鉛汞燒金丹。白日昇天無此理，自古有生還有死。眼前富貴一秤〔二〕棋，身後功名半展紙。古稱彭祖壽最多，八百年後還如何？請君聽我歌且舞，窮通壽夭皆由他。

人生七十古來少，前除少年後除老。中間光景不多時，又有炎霜與煩惱。過了中秋月

不明，過了清明花不好。花前月下得高歌，急須滿把金樽倒。朝裏官多做不盡，世上錢多

賺不了。官大錢多心轉憂，落得自家頭白早。春夏秋冬撚指間，鐘送黃昏雞報曉。請君細

點眼前人，一年一度理芳草。草裏高低多少墳，一年一半無人掃。唐寅。

校勘記

〔一〕秤，徐本、鄧本作『怦』。

文衡山王〔一〕文恪公燕集圖

着色人物山水，隸書『徵明』二字款。

冬日侍柱國太原公東堂燕集，奉紀小詩。同集者濟陽蔡羽九逵、太原王守履約、王寵

履吉，敬邀同賦，是歲正德庚辰。

白頭蕭散對芳罇，誰識三朝舊相君？趣賣金爲賓客具，有時席許野人分。狄門自昔稱

多士，白傅平生最有文。漫説江湖多樂事，還從天際看浮雲。

坐列群賢少長并，何如逸少會蘭亭。一樽談笑兼文字，百代風流尚典刑。殘雪映筵梅

粉瘦，春風繞筯菜絲青。周公醖藉如醇酊〔二〕，怪得相看未易醒。學生文徵明。

相公開緑墅，題咏屬諸生。松下琴尊净，城頭雲鳥晴。碧桃封玉〔三〕洞，紫鳳發秦京。

要識夔龍味，從容酌大羹。門下生蔡羽。

上相豐時豫，西園清燕開。日華浮曲蓋，雲氣動層臺。赤〔四〕鯉調神鼎，黃流湛玉杯。

懽餘歌既醉，吹照〔五〕魄蒿萊。

又：

稷臯韜霖雨，丘園賁鳳麟。紫微開日月，碧海動星辰。宮錦盤龍瑞，山玄曳珮珍。委

鳳皇〔六〕翔千仞，覽德自委蛇。哲人洞玄象，約己澹無爲。天倪亮有適，好爵非所縻。我公在

周公睠東洛，疏廣辭皇師。綏章曳靈羽，命服交文螭。赤舄乃几几，蕭穆君子儀。

朱堂，式燕臨前墀。吹萬天下澤，樂育宮墻私。既醉湛露泥，有淪青雲披。列廡華榱下，

吐論光陸離。傾心佇饑渴，日入迥忘疲。

淮海維〔七〕揚藪具區，咸池靈氣哲人俱。題輿八座璣衡轉，端委三朝日月扶。志決皋夔

勤袞職，學宗姬姒弼文謨。石渠金馬從容地，玉几憑虛聖眷殊。

斗宿，萬年禮樂盛明良。橋山玉殿松楸拱，元老儀刑肅典常。

昭代文華七葉光，天人群會翼先皇。河圖琬琰台階列，大吕黃鐘閟廟揚。千古晶英躔

威鳳冥翔萬里毛，青山閒曳白雲袍。五湖下上天池迥，一柱東南日觀高。玉洞朝霞餐

石乳，璜溪秋水弄漁舠。謝公不倦林泉賞，無那蒼生屬望勞。

天上縣車秉哲尊，星移南斗竭龍門。泰山不動群峰拱[八]，滄海無倪萬壑奔。台袞提攜

憖淬礪，草茅淪落悵乾坤。重堂曲讌旌旄倚，澹蕩春風照酒樽。門下生王寵謹書。

奉侍柱國公山行。巖壑冬陰濕翠裙，僛家修竹護村墟。雲林晚映宮羅蟒，谿樹風鳴玉

帶魚。洞口青烟迎紫旆，寺門黃葉載香車。衣冠未必真巢許，北闕明朝有鳳書。

奉邀看牡丹。子真谷口任逢迎，無意元封宰相情。江表從來擅佳麗，海隅[九]猶自樂昇

平。霏霏巖雨[一〇]青泥滑，款款春雲紫旆輕。韶舞已陳夔稷暇，洛陽原上看花行。門生蔡

羽頓首録。

郁氏書畫題跋記

三一〇

校勘記

〔一〕王，原作『主』，據徐本、鄧本改。

〔二〕酌，徐本、鄧本作『酹』。

〔三〕玉，原作『王』，據徐本、鄧本改。

〔四〕赤，原作『去』，據徐本、鄧本改。

〔五〕照，徐本作『煦』。

〔六〕皇，徐本、鄧本作『凰』。

〔七〕維，原作『惟』，據徐本、鄧本改。

〔八〕拱，徐本、鄧本作『遶』。

衡山林堂圖

雨中禄之過訪停雲，共觀歐文忠畫像及趙氏蘭玉卷，焚香設茗，遂淹留竟日，聊此紀事。戊寅子月七日，徵明。

〔九〕隅，原作『偶』，據徐本、鄧本改。

〔一〇〕雨，徐本、鄧本作『霧』。

岳漳餘題郭少卿隱居圖

大卿別墅清江漬，迴溪古〔一〕木生晴雲。客至琴尊自永日，境幽坐臥皆離群。山堂寂寂奏風竹，石林冉冉生蘭薰。秋來乘月理孤棹，玉壺冰水懷夫君。漳餘岳岱。

校勘記

〔一〕古，徐本、鄧本作『灌』。

吳匏庵題山水

霜染秋林葉未紅，白雲如海畫滇濛。山中雞犬無塵到，谷口漁樵有路通。雙履行踪留

薛逕，五弦靈〔一〕籟響松風。浩歌招隱披圖畫，目〔二〕斷冥飛縹緲鴻。匏庵吴寬。

校勘記

〔一〕靈，徐本作『霜』。

〔二〕目，原作『自』，據徐本、鄧本改。

杜檉居自題畫

紛紛畫債未能償，日日揮毫不下堂。郭外有山閒自在，也應憐我爲人忙。杜瓊。

陸叔平山水 着色，小幅。

鶺鴒原上看行第，雙鶺齊飛復故人。此去秦淮天正好，桃花新水發初平。三峰先生與西塘舍弟，皆以計偕有事金陵，包山陸治于濠上送之，賦以贈別并爲圖意。

宋拓聖教序跋

右軍諸帖，惟《聖教序》在行草間，極有益學者，近世文太史書法多出此，世争購

之，無奈殘缺失真，而全瓦始出，至不可辨。此本鑒定宋搨無疑，爲唐君少夷家物，具見博雅。王世貞。

右軍書，《蘭亭》爲最，然定武本不可復得，其次莫如《聖教序》。雖本緝集，自唐迄今，碑故在長安學無恙也。余兩至長安，摩挲其下不能去。雖斷碑惡搨，以爲尚有[二]典刑，況此是宋元間搨本，學者易得蹊徑，宜其爲書家珍襲也。第搨久則刻淺，刻淺則畫細，學者又當求之言外。王世懋[二]。

右軍書法，近世最重者淳化閣本，即二王帖、《十七帖》不能埒，蓋全在選刻之精，存其迹也。今謬傳者夥[三]，而閣本絕少。欲見右軍真面目，無如《聖教序》，其集字模刻，皆出一時國工，視宋所彙集模刻，高出數等。此册尤是舊本，精絕之甚，當作書家上上乘，具法眼者展册得之。周天球。

校勘記

〔一〕有，原作『書』，據徐本、鄧本改。

〔二〕懋，原作『貞』，據徐本、鄧本改。

〔三〕夥，鄧本作『多』。

石田雨泛小景

江上浮雲撥不開，故人今雨却重〔一〕來。人生離合未容易，起摘松花浸酒杯。弘治己未四月八日，惟寅扶憊顧〔二〕我林屋。余亦病起，各不能事酒，惟淺酌沾唇而已。然談謔之樂，不減劇飲時也。時有雨，作《雨泛小景》識別云。沈周。

校勘記

〔一〕重，徐本、鄧本作『能』。

〔二〕顧，徐本、鄧本作『過』。

姚雲東詩二篇

春山屏風白雲幛，扁舟搖搖棹郎唱。滄洲老樹縈薜蘿，綠色更比前年多。水禽不聞格格鳴，茫茫芳草終日晴。村莊路轉蘋花曲，如此山川足此生。君不見，有朋有酒可游衍，無雨無風興非淺。不游不衍且不醉，虛度年光自憔悴。尋山資杖藜，到處勞步履。落手得扁舟，前溪秋似洗。長橋臥波如臥龍，嶺有篠樹無深松。數峰青出白雲杪，玉笛祇今吹曲終。曲既終，人不見。紫毫束絹墨色光，日日畫圖

長見面。姚綬。

項子京水月竹石

清風掃盡聲前偈，明月移來影後身。若欲無心于世用，直須于世也無心。墨林道人寫贈近川，于二六時中作道伴。

文三橋項少嶽烟雨樓詩

郭外空濛烟雨樓，飛甍巘[一]嶘峙中流。三江形勝風濤轉，萬井鶯花雉堞浮。此日[二]雲中見鄉國，何時天際有歸舟。停杯莫惜斜陽下，新月纖纖映遠洲。

秋日登烟雨樓之作。文彭。

虛樓四面水潺湲，獨立中洲見遠山。日氣緣蒸新雨後，風光暗度落花間。南連越海憑爲塹，北控吳山恃作關。總謂昇平多樂事，臨高辭賦屬餘閒。

校勘記

〔一〕甍，《文氏五家集》卷七作『岌』。

〔二〕此日，原爲闕字，據《文氏五家集》卷七補。

陳白陽山水

高山頂上有間屋，老僧半間雲半間。昨夜雲隨風雨去，到頭還是老僧閒。道復。

文衡山仿雲林筆小幅[一]

遙山過雨翠微茫，疏樹離離挂夕陽。飛盡晚霞人寂寂，虛亭無賴領秋光。戊午四月既望仿雲林筆，徵明時年八十有九。

校勘記

〔一〕自『文三橋項少嶽烟雨樓詩』至『文衡山仿雲林筆小幅』條，原本無，據徐本、鄧本補。

原 跋

余生江南，幸值太平之世，遊諸名公家，每出法書名畫，燕閒清畫，共相賞會。因録其題咏，積數十年遂成卷帙。然間值客舟旅邸，雖遇唐宋真迹，或筆墨不便，則付之雲烟過眼而已，未嘗不往來於方寸也。時崇禎七年，自春徂冬，集爲十二卷，乃記於後。水西道人郁逢慶識。

續書畫題跋記

續書畫題跋記卷一

孝女曹娥碑 倪雲林跋，已刻在《停雲館帖》，不錄〔一〕。

右軍《升平帖》未變鍾法，于露字初筆可見，逼真尅捷，此刻尤爲分明，當是佳本。張紳識。『士行』『雲門』。

右小字《曹娥碑》，越州石氏所刻，古雅純質，不失右軍筆意。余平生所閱不下數十本，俱不及此。張雲門、倪元鎮皆好古博雅之士，其題語珍重如此，可寶也。元鎮題爲『辛亥歲』，蓋洪武四年。在當時已不易得，況今嘉靖壬子，相去百八十一年，又可多得邪？太倉顧君出以相示，漫識如此。是歲冬十一月十日，徵明時年八十有三。

校勘記

〔一〕不録，原本無此二字，據徐本補。

劉宋陸探微姜后免冠圖

右《免冠進諫圖》，周宣王姜后故實也。宣王每晏設朝，后一日免冠待罪於永巷。

王見而驚，詢其故。后曰：「陛下每晏設朝，臣妾恐在廷之臣疑陛下居於深宮，荒於酒色，怠爲國政。言議紛然，必生不測，設使天下聞之，禍將萌焉，皆臣妾之不德，以致如斯。」王聞而悅曰：「此寡人之失，非卿明言，豈能知過？」王後雞鳴而起，昧爽而朝，任賢使能，聽言納諫，乃爲周室之明君。斯圖劉宋時吳人陸探微所作，其法遒勁，傅色清潤，人品端莊，神氣超越，六法具備，出乎天成，蓋世傳探微乃畫中之聖者也。

此卷希世之珍，畫入神品，其故實誠有補於風教。觀之者使齊家治國，咸有助焉。駙馬都尉公當以什襲珍藏，使子孫永保，珍貝珠玉不足貴也。

元祐三年正月人日，提舉太平興國宮賜紫金魚袋王仲至跋。

謝康樂古詩帖

東明九芝蓋，北燭五雲車。飄颻入倒景，出沒上烟霞。春泉下玉雷，青鳥向金華。漢帝看桃核，齊侯問棘花。集作棗。應逐上元酒，集作上元應送酒。同來訪蔡家。北闕臨丹水，丹，集作玄。南宮生絳雲。生，集作坐。龍泥印玉簡，集作策。大火鍊真文。大，集作天。上元風雨散，中天

歌吹分。靈駕千尋上，空香萬里聞。右二首見庾信集《步虛詞》。

《謝靈運王子晉讚》：淑質非不麗，難以之百年。儲宮非不貴，豈若上登天。王子愛清曠，區中實囂諠。既見浮丘公，既，集作冀。與爾共紛緇。集作繽翻。

《巖下一老公集作翁四五少年讚》：衡山采藥人，路迷糧亦絕。忽過巖下坐，正見相對説。一老四五少，僊隱不可別。其書非世教，其人既賢哲。既作必。

伯英妙迹永絕之後，隋唐能書者，論草聖惟言永禪師、張長史而已。今觀此卷，始知元氣在天壤間，代不乏人，但藝有專兼，流傳有顯晦耳。豈謝公以佳詩雅韻掩其書名耶？況宣和宸翰內外簽題，玉璽與軸幹皆全，譜中論評又備極推獎。慶仰神物，感惠難勝，值而有之，此生之倖會也。不媿惡拙，僭書卷末。時至正庚午蕤賓節日，前翰林國史院檢閱官榮僧肇熏香敬題。

右題中已極詳備如此。余又嘗見宋嘉祐年不全拓墨本，亦以爲臨川內史謝康樂所書，妙入神品。今幸獲覩真迹，殆不虛語。筆勢縱逸，使人真有凌雲之想。書於五色箋上，其箋大不盈尺，上有五代以前印璽，爲庸人擦去，可惜！裝背錯序，細尋繹之，方能成章。第前二篇，見近世所刊六朝人詩《庾信集》，味其詞氣，頗不類謝公，爲可疑。深媿淺陋，不能考訂以破數百年之惑，而使妙迹不遇知音，悲夫！墨林子項元汴。

褚河南書兒寬贊

河南《三龕》《孟法師》二刻，早年所書。《房公喬》《聖教序記》長安、同州本，并晚年書。此《兒寬贊》與《房碑》《記序》用筆同，晚年書也，容夷婉暢，如得道之士，世塵不能一毫嬰之，觀之自鄙束縛於毫楮間耳。諸王孫趙孟堅子固書。

《群玉帖》中《帝京篇》，贋迹可笑，蓋枯且露矣。河南晚年書，雖瘦實腴。孟堅又云。

褚河南漢《兒寬贊》，正書，三百四十字中刮去字，蓋宋國諱也。河南書豈待贊而顯？子固所謂『容夷婉暢』者，殆得之矣。至順四年閏三月二〇四日，柳貫識。

子固以此《贊》與《三龕》《孟法師碑》用筆不同，定爲河南晚年書。碑有歲月，誠可信不疑。然石刻視真迹自不無少異，蓋其轉折精神處，有非摹勒之巧所能盡也。至正元年夏四月二十三日，黃溍記。

褚河南書，清勁峻嶒，平生大節，蓋已見於筆墨之間。古謂書類其人，信哉！豫章揭汯記。

潛溪宋先生《題褚河南書》云：『登善初師虞世南，晚入右軍之室。故唐之能正書者，僅二十八人，而登善居三四之間，其溫潤似虞，結體則法右軍。人徒見所書或與

薛稷類者，遂疑之，不知先哲有兼人之才，而作字初不拘一體。張顛善草書，至其小

楷極端謹有法，傳其學者，惟顏真卿得之。觀登善者，宜以是求之。』此題識《唐太宗

哀冊文》也，余嘗見之，此所書《兒寬贊》，筆意正同。趙子固、柳道傳先生、黃文獻

公、揭伯防跋語，皆真迹。但柳先生以中〔三〕刮去五字爲宋國諱，則又見宋以前文字亦

諱，此不知何也。此書非深識者不達其妙，又試以余書求之。翰林學士解縉書。

褚河南工隸楷，尤爲當時所重，近世罕見真迹。比有以《枯樹賦》墨本示余，殊不

足以啓人意見，其僞無疑。今觀此書，筆勢翩翩，神爽超越，大勝《家姪帖》諸刻，誠

可爲希世之玩也。永樂辛卯春正月庚寅，廬陵胡廣觀畢拜手謹識。

褚遂良，字登善，善書，與虞齊名。世南嘗薦之文皇，世南死，登善獨擅大名。

當時御府所收右軍真迹，贋者相半，他人不能識，登善輒能辯之，至纖悉不爽。後遇

有所購，必經登善審鑒爲定。及其自書，乃獨得右軍微意。評者謂其字裏金生，行間

玉潤，變化開闔，一本右軍。其諸帖中，《西昇經》是學《黃庭》，《度人經》學《洛神》，

《陰符》學《畫像》。湖州《獨孤府君碑》、越州《右軍祠記》，同州、雁塔〔三〕兩《聖教序記》

是其自家之法。世傳《蘭亭》褚本亦與率更不類，蓋亦多出自家機軸故也。今觀永新

文學鄧仲經甫所藏《兒寬贊》，正與《蘭亭》《聖教記》諸帖相似，筆意婉美，似瘠而腴，

似柔而剛。至于三過三折之妙，特加之意，誠褚法也。後有趙子固及柳道傳、黃晉卿、

揭伯防諸公跋尾，皆信而可徵。柳公謂中間刮去『弘』字爲宋國諱，信然。宋人以『弘』

爲『弘』是也。〔弘，宣祖諱。〕永樂辛卯二月，獨山王偶觀畢書于鍾山書舍。

闌，唐界黑而細，宋人淡墨而理龐，此唐界、宋界之別。惟作方眼格子爲對待書，則

唐人寫字多用硬黃，其次則用槌熟紙，蓋韓退之以爲生紙錄文爲不敏是也。烏絲

自唐始，六朝以前無有也。米元章嘗病此，蓋一時之宜云。偶又識。

褚河南博雅通識，工隸楷，初師虞永興，晚得右軍筆法。正書遒勁，直班歐、虞。

貞觀中，諫議大夫兼起居注。文皇嘗問曰：『朕有不善，卿亦記耶？』對曰：『守道不如

守官，職在載筆，君舉必書』其爲人忠直貞亮可知矣。觀此書《兒寬贊》、『瑤臺青瑣』、

『春林羅綺』之喻不虛也，而剛方正直之氣，溢於翰墨之間，誠類其爲人。千載之下，

其流風餘韻，即此可想見矣。山東憲使雲間黃汝申出以見示，不勝喜幸。杜子美詩有

云：『金鐘大鏞在東序，冰壺玉衡懸清秋。』余於褚書亦云。汝申其寶之。正統四年正

月丙戌，豫章胡儼謹題。

此卷舊藏故人鄧宗經所。宗經爲廬陵、永新、潛山三縣學官，皆攜以自隨。洪武

壬午，予獲觀于廬陵。永樂丁亥，又獲觀于永新，是時學士解公赴桂林任，予送至彼，

解公題此卷，深欲效河南筆意。題畢，自謂與平日所書迥異。從行有黃生，學書于公，

熟識公字。公戲以手掩其名，召生試觀，問爲誰書，生錯愕莫能辨，因撫掌大噱。後

五年辛卯春，宗經攜至南京，寓余官舍中，翰林諸公俱來就望，而檢討王公孟陽欣然許題其後，且以就望爲不足，借歸觀之，往返數四。一日大雨中，學士胡公肩輿來索，而卷適留孟陽所，亟命院吏二人荷氊衫往取，留其家二日，所題字亦異平日書，蓋觀此而有以啓其新意也。今少傅東里楊先生，時在春坊，以少暇未及觀，最後始與宗經攜卷，詣其私第，值暮秉燭，展玩良久。會公冗，弗果題識，宗經常闕然于懷。宣德乙巳，予至潛山，宗經袖此卷，欲以遺予，且曰：『君子不留意于物。吾老矣，付之得人，則于此卷無負矣。』余辭以素不善書，當求善書者付之，庶幾不負。今年冬，余至雲間，大參黃公汝申忽出此卷示余，自言前此兩月過安慶，得之於秀才李生。生名善，嘗從宗經遊，豈宗經屬以擇人而授生，生知黃公好古博雅，而又長于法書〔四〕，故竟以歸乎黃公。然則李生亦可謂能知人，宗經亦無負於此卷矣。但河南之墨迹足爲寶玩，而當時二三君子之餘韻，猶可想見，因詳著于卷尾。正統二年丁巳〔五〕十一月晦，廬陵周忱書于雲間之三陸書院。

校勘記

〔一〕二十，徐本作『廿』。

〔二〕中，徐本無此字。

〔三〕塔，原作『門』，據徐本改。

〔四〕法書，徐本作『書法』。

〔五〕丁巳，徐本無此二字。

王右軍二謝帖

謝書云：『即以七日大斂，冥冥永畢，不獲臨見，痛恨深至也，無復已已。武妹脩載在闉終始永絶。道婦等一旦哀窮，并不可居處，言此悲切，倍劇常情，諸不能自任。未遂面緣，撫念何已。不一。羲之頓首。』熙寧九年十一月十四日，趙抃閱道越州清思堂之西至樂齋觀。

右軍真迹，近世漸少，觀二帖，紙札尚完，殊可愛也。案《貞觀日錄》洎《淳化法帖》，皆不收此，豈當時爲好事者秘藏不出耶？

熙寧丙辰冬至日丹陽蘇頌子客餘杭郡西閣題。

假守徐師回丁巳仲春十日覽之。

郡倅朱正民同觀。

熙寧九年七月六日書。

會稽關景輝存中熙寧九年五月二十〔三〕五日三司北軒觀。

華陽王仲脩觀。丙辰仲夏旦日。

清河崔彥博唐公元豐乙丑五月望日觀於西安縣東齋。

朝議大夫致仕何世昌元祐二年八月十七日觀于衢州衙之大廳。

武夷范鏜觀，元祐二年八月十有七日三衢龜峰廳筆。

右軍書法萬世所宗，昔人稱歐、虞之體，謂如壯士美人，但能精于一偏，尚且傳

之後代，而況得其全者哉！是知此字，當使好事者寶之也。

元豐乙丑五月望日西安縣齋丹陽崔希仲德舉題，東陽鄭汝言無伐同觀。

貞觀尤愛右軍書，訪求殆盡，其後并葬昭陵。今所存法帖，人謂皆哀疚之問，故

不復進上，得傳于後，豈其然乎？此書亦然，又法帖之所遺也。當用文錦玉軸重裝，

以遺子孫寶之。海陵曹輔子方信安郡齋書。

曹使君借觀，出示通守郭庭誨，與觀者五人：林師醇醇仲、余廙肅之、梁秉文憲

古、林季淵萬宗、葉常權之，紹聖五年三月二十日。

元符二年季秋九日，鄭子猶出此帖于滎陽尉舍以示余，因得以觀。右軍筆畫之妙，

第有嘉歎而已。吳興劉欽止繩祖書。

樂安李炳崇寧元年十二月初九日滎陽澤思軒敬觀。

張子和、高適正、梁濟道、李晦叔、毋仲山同觀于陳留，大觀元年五月二十[三]日。

此右軍《二謝帖》，結構疏緩，紙弊墨渝，了無晉人風度，迫後人贋本，宋諸公之題俱佳，恐非原帖。余嘗見黃素上《眠食帖》，用章草，後趙文敏公題識亦用章草。又《月半帖》，惜縑素殘裂，不害爲神品，偶錄此帖因併及之。墨林項元汴。

校勘記

〔一〕貞，徐本作『正』。

〔二〕二十，徐本作『廿』。

〔三〕二十，徐本作『廿』。

王維雪溪圖　宋徽廟宸翰題簽。

蓬萊道山，人間風日不到。玉篋金鑰，典秘甚嚴，有平生蓄眼未嘗見者。天旋地轉，散落委棄。故人李君祥得之，出以示余，其犀玉已被剔取，所幸畫無恙耳。展玩之餘，不覺涕泪闌干，蓋歎是圖之不遭也。請靳固之，以待異日萬金之購云。蓬山道人劉詡題。

治平二年正月十九日，沈邁、章岵、晏崇、金山同觀。

余於三十年前獲觀右丞此幅，僅盈尺有只，設色高古，位置幽遠，有刺篙濟渡者，

有牧奴驅豕而歸者，神彩溢目，餘所見皆優孟也。今在一友處，命庸工所裝，一時粉墨狼藉，神氣索然，偶復見之，怏悵累日。墨林項元汴。

周文矩唐宮春曉圖

周文矩《宮中圖》，婦人小兒，其數八十。一男子寫神，而裝具、樂器、盆盂、扇、椅、席、鸚鵡、犬、蝶不與。文矩，句容人，爲江南翰林待詔，作士女圖[一]近周昉，而加纖麗，嘗爲後主畫《南莊圖》，號一時絕筆。他日上之朝廷，詔籍之祕閣。《宮中圖》云是真迹，藏前太府卿朱載家，或摹以見饋。婦人高髻自唐以來如此，此卷豐肌長襦裙，周昉法也。予在嶠南於端溪陳高祖之裔，見其世藏諸帝像，左右宮人梳髻與此略同，而丫鬟乃作兩大鬟垂肩項間，雖醜而有真態。李氏自謂南唐故衣冠多周唐制，然風流實承六朝之餘。畫家者言，辨古畫當先問衣冠車服，蓋謂是也。紹興庚申五月乙酉，澹嵒居士題。『張澂』。

校勘記

〔一〕圖，徐本無此字。

唐張戡獵騎圖

張戡居近燕山，得番[一]人形骨之妙，盡戎衣鞍轡之精，故入神品。此卷非戡不能到，余甚愛之，宜什襲珍藏。吳興錢選舜舉。

一犬前趨五馬隨，赭袍公子跨烏騅。壯遊却憶飛狐北，正是清秋出獵時。文水高若鳳。

戎王小隊獵秋野，豹尾服弓金絡馬。蒼髯奚官喜追逐，隔馬相呼意聞暇。鞭梢生風箭飛雨，烏騅如龍犬如虎。沙平草淺狐兔肥，穹廬月寒歸未歸。晋安林泉生。

張戡者，朔方人也。當五季之世，與胡瓌父子、李贊華、房從真俱以善畫番部人之屬名於時，其畫以狼尾製筆，蓋必有所取焉。今觀戡所畫《獵騎圖》一卷，其間人物犬馬，弓矢服餙之類，毫分縷析，曲盡其妙，觀其攬轡疾馳，宛然有沙漠萬里之態，於是知戡畫法精絕，與胡瓌輩不相上下也。吳郡沈右識。

張戡妙筆最能寫，寫出平沙好人馬。赭衣壯士挾弓矢，清秋出獵山之下。山林霜後百卉枯，走犬前愁失兔狐。斯人往矣不可見，撫時懷古披斯圖。王庭松謹題。

燕角斜弢虎韔中，將軍騎氣正驍雄。前鋒縱有韓盧技，指示猶居第一功。東南生謹題。

〔一〕番，徐本作『胡』。

王右丞輞川圖郭忠恕模本

摩詰本《輞川圖》，前用『集賢院御書印』，又内『合同』印。二十景書悉隸題，後有『河北郭忠恕奉命復本』識，卷長二十四尺。

王右丞《輞川圖》，與余昔在杭茗故家見者一樣，前有『集賢院御書印』，内『合同』印，題摩詰本，後書『河北郭忠恕奉命復本』，則知爲江南李後主時臨本也。虎賁中郎更無辨處，郭亦妙筆矣。右丞唐開元天寶朝士，名維，字摩詰，工詩畫，輞川其所居，自寫爲圖精密細潤，在小李將軍著色山水上。今如魯寶玉大弓，絶無僅有，吾昂霄珍之重之，攜上天京，名公相一見，賞識鑒定，價增十倍。大德戊戌冬至，廬陵民八十叟李珏元暉敬跋。贅絶句云：『園圖親畫早流傳，已是人間五百年。凝碧池頭秋句在，當時幾負此林泉。』

《輞川圖》有二本，此從矮本所臨，畫格高絶，觀此猶有生意，爲賦短句。袁桷。『清容字伯長』。詩中傳畫意，畫裏見詩餘。山色無還有，雲光卷復舒。前溪漁父宿，舊宅梵王居。千古風流在，披圖儼起予。

摩詰嘗與裴迪倡和二十絕，紀輞川之勝，至今讀之如身遊其間。此本甚精緻，尚可想見其景與詩會之時也。因追而和之：

《孟城坳》：春風孟城坳，年年自花柳。當日倦遊人，何處談空有。《華子岡》：蜿蜒浮遠空，慘淡凝古色。出雲亦何心，既雨返無極。《文杏館》：種杏白雲間，因之葺茅宇。鶯聲烟中曙，虎迹夜來雨。《斤竹嶺》：苞竹秀孤嶺，虛籟涵清漪。秋風何時實，鳳飢竹不知。《鹿柴》：崖廎石林稠，谷靜山泉響。麏麚囿其間，攸伏息下上。《木蘭柴》：手折木蘭花，心憶懷沙侶。墜露玉可和，金盤羞帝所。《茱萸沜》：茱萸綻紫粟，白雲封不開。似待陶元亮，共把菊花杯。《宮槐陌》：屯雲陰廣陌，零露濕古苔。中街日亭午，四面風徐來。《臨湖亭》：積水涵倒影，萬象凌虛來。魚在山中泳，花從天上開。《南垞》：亭亭一風榭，脫履席可即。階前白雙鶴，相迎似相識。《欹湖》：岸巾臨水澨，酒醒呼隱君。收緡玉梭起，搖蕩空中雲。《柳浪》：年年黃金縷，照影麴塵漪。誰爲南浦贈，紉佩扈江蘺。《欒家瀨》：鼕鼕沸白喧，浩浩空青瀉。漁翁互相呼，放船莫輕下。《金屑泉》：洗耳山下泉，永念童蒙歲。敢希作聖功，事心如事帝。《白石灘》：湍駛風逾清，水明石可把。倚杖獨移時，白鷗翩然下。《北垞》：波影媚松檜，山色麗石闌。留連南川月，不肯下雲端。《竹里館》：此君儼相峙，清坐一晤嘯。天風振空聲，萬境通寂照。《辛夷塢》：迎春發蒼柯，映日出瓊葩。欣欣各自私，先開還早落。

三三三

《漆園》：毗勉殉世名，鞅掌嬰俗務。漆以津自枯，不如樗櫟樹。《椒園》：申椒芳馨遠，

秉德類幽人。時來薦瑤席，慎勿侫夫君。天台楊敬惠。

藍田可勝宋家莊，認作伊家華子岡。身後不知誰是主，謾留副墨至今香。

食淡衣麄識幻身，如何幻境却留神。早知大地非真有，已了前生不二因。吳澂。「

伯清父白文，『草廬』朱文。

開元宇宙承平日，華子岡頭曾燕適。至今自貌《輞川圖》，下有幽人交莫逆。辛夷

塢外藂洑隔，亦復扁舟春蕩漾。竹君冰霰歲寒傲，未便申椒能辨屈。平生雅志厭朝市，

醒醉悠悠哉睠[一]泉石。是間山水無限趣，况迺佳賓得裴迪。規模想像郭忠恕，垂四百年

留妙迹。鶯啼花落香句在，誰信長安歎凝碧？後來拊卷意迷茫，且復追惟三太息。

海南金元帥出此圖，與予三十年前張子有家觀摩詰真卷無不似者，則忠恕殆神仙

者流，信名下之士不虛也。海粟子振。『怪怪道人』。

猪龍兒嬉錦褓好，三郎歲晚歡娛老。阿環姊娣擁華清，朝士官前誰敢到。右丞脫

却尚書履，布襪青鞵弄烟水。藍田別業堪畫圖，矮本丹青自游戲。華子岡，輞口莊，

湖亭竹館遙相望。小橋摺轉青紅窗，樹窠歷歷烟蒼蒼。欒家瀨前兩舟上，柳浪一尺春

風狂。詩成與和者誰子，我外裴迪誰能雙？丘壑風流妙如此，安知畫外凄涼意。凝碧

池頭天樂聲，白髮纍臣淚如雨。亂後歸來舊第中，玄墻綠户老秋風。人生過眼皆夢境，

乞與山僧開梵宮。半幅吳綃如傳舍，俟誰得此千金價？客來寒具莫匆匆，四百年前御橱畫。

按維本傳，輞川乃宋之問別墅，在藍田，後表上爲清凉寺。臨江李核。『意山』。

校勘記

〔一〕睌，徐本作『勝』。

王右軍思想帖

王羲之頓首。

義之頓首，不復見君，甚有思想，得告慰之故。吾乏氣，兼以瘐下，憂深不佳。剋面。

大德二年二月二十三日，霍蕭清臣、周密公謹、郭天錫佑之、張伯淳師道、廉希貢端、甫馬昫德昌、喬簣成仲山、楊肯堂子構、李衎仲賓、王芝子慶、趙孟頫子昂、鄧文原善之，集鮮于伯機池上。佑之出右軍《思想帖》真迹，有龍跳天門、虎卧鳳閣之勢，觀者無不咨嗟歎賞，神物之難遇也。孟頫書。小楷，甚妙。

右軍真迹，世所罕見。此《思想帖》與余舊藏《平安帖》行筆墨色略同，皆奇迹也。《平安帖》有米海嶽籤題，此帖無籤題，而有趙魏公跋，并同觀者自霍清臣而

下，凡十有三人，皆鑒賞名家，咸咨嗟嘆賞神物之難遇如此。余何幸，得附名其後

哉。嘉靖丁巳冬十一月十又三日，長洲文徵明題，時年八十有八。

唐閻立本諸夷圖

唐閻立本，總章元年拜右丞相，封博陵縣男[一]，有應務之才，兼能書畫。時天下初定，異國來朝，詔立本畫外國圖，此圖是也。李嗣真云：『自江左陸謝云亡，北朝子華長逝，象人之妙，號爲中興。至若萬國來庭，奉塗山之玉帛；百蠻朝貢，接應門之位序[二]。折旋矩度，端簪奉笏之儀；魁詭譎怪，鼻飲頭飛之俗。盡該毫末，備得神情。』故朝廷號爲丹青神化，與兄立德同在上品云。臨漢魏泰道輔記。

右圖起武興止狼牙脩，計國二十六，爲人二十八，具列國狀貌。道輔嘗有《東軒筆記》行于世。

校勘記

〔一〕男，徐本作『公』。

〔二〕位序，徐本作『叙位』。

李唐伯夷叔齊採薇圖

宋高宗南渡，創御前甲院，萃天下精藝良工，畫師者亦與焉。院畫之名，蓋始諸此。自時厥後，凡應奉待詔所作，總目爲院畫，而李唐其首選也。唐，河陽人，在宣靖間已著名，入院後遂乃盡變前人之學而學焉。世謂東都以上作者爲高古，良有以夫。余總角時，見鄉里七八十老人猶能道古語，謂唐初至杭，無所知者，貨楮畫以自給，日甚困，有中使識其筆，曰『待詔作也』。唐因投謁中使奏聞，而唐之畫杭人即貴之。唐嘗有曰：『雪裏烟村雨裏灘，看之如易作之難。早知不入時人眼，多買燕脂畫牡丹。』可概見矣。至正壬寅，余獲此於沈恒氏，愛其雖變於古而不遠乎古，似去古詳而不弱於繁，且意在箴規，表夷、齊不臣於周者，爲南渡降臣發也。嗚呼深哉！昔米南宮嗜畫，病世無真李成，乃擬『無李論』，以祛其惑。余他日見唐畫亦多，率皆抱南渡之憾，而此畫者所謂吾無間然者也。因書顛末於左，且以告夫來者云。是歲九月既望，鄉貢進士錢塘宋杞授之記。

文湖州竹枝卷

若人今已無，此竹寧復有。那將春蚓筆，畫作風中柳。君看斷崖上，瘦節蛟虯走。

何時此霜竿，復入江湖手。東坡居士題。

延祐乙未秋九月十有八日，薊丘李衎觀於毗陵趙東皋之書隱謹題。

翰墨真儒者事，畫□如山未知。判取詩書萬卷，來看風霜一枝。

此老墨君三昧，雲山發興清奇。我在蓬萊書府，曾看晚靄橫披。

余曩客京師，獲觀文湖州《晚靄橫披圖》，山谷題識其後，真絕品也。文湖州平日丹青之妙，不止墨竹，故因及之。鄧文原。

石室先生墨竹之法，與雪堂先生之書同，有鍾王妙趣。此卷為天錫郭君所藏，文畫蘇書，紙蠹而墨色如新，題識俱有徵，得一展玩，何其幸哉！會稽王艮、江夏費雄、天台柯九思、京兆杜本同觀，本書。 <small>隸古。</small>

臨行話與崔公度，到了神交蘇子瞻。却是主林神不管，黯隨涼月墮虛簷。高郵龔璛為郭天錫題。

當今好事家多藏文竹，觀者每以東坡題識定真偽。此卷字畫兩優，為真無疑。汾石巖。『民瞻』，隸古。

至治元年冬十二月七日，與仁卿來訪天錫，得觀石室先生墨君真迹，薊丘李士行書。

僕平生篤好文筆，所至必求披玩，所見不啻數百卷，真者僅十餘耳，其真偽可望

而知之。文蘇同時，德業相望，墨竹之法親授彭城，故湖州之作多雪堂所題。若必東坡題識而定真偽，則膠柱鼓瑟之論也。此卷文畫蘇題，遂成全美。余舊嘗見之，每往來胸中未忘。今復于益清亭中披閱，令人不忍釋手，故爲之識。同觀者倪元鎮。至正二年七月十九日，丹丘柯九思書。

至正六年十二月二十日，觀於益清亭，趙雍。

清貧太守石室翁，渭川千畝藏胸中。理閒舐筆槃礴贏，兔走鶻落無留蹤。雨梢晴葉各殊態，揮灑位置分纖穠。鍾峰隱居撥鐙法，氣韻生動將無同。墨君一派來自東，轑材當萃彭城公。平生知己最親厚，走書調笑言春容。陳州官舍示長舌，倏然化去當元豐。烏乎二老不復作，空瞻遺墨翔鸞龍。汝陽袁華。

金顯宗墨竹卷

帶雨承華殿，大定戊子十一月十二日夜戲寫。

顯宗去東坡、與可未遠，自得汴後，漸染文物典章之道，所以金之初政，濟濟可觀。但游於藝者非帝王所學，獨不念宣政之失耶？耳目所聞見且不知鑒，尚何能取信於方策歟？雖然，猶勝於般樂怠傲，流連荒亡之行也。此大德十年春正月旦日所題顯宗竹卷也。閱十有一年，君在湯氏愛予此跋，偶見此軸，欣然市之，復俾予書之後。予嘉君在之好事，故爲之書焉。時延祐丙辰春正月望日，疇齋張仲壽謹識。

坡翁武昌西山贈鄧聖求詩　在楮上，長卷。卷首李西涯大篆「坡翁詩跋」四字。

春江淥漲蒲萄醅，武昌官柳知誰栽。憶從樊口載春酒，步上西山尋野梅。西山一上十五里，風駕兩掖飛崔嵬。同遊困臥九曲嶺，褰衣獨到吳王臺。中原北望在何許，但見落日低黃埃。歸來解劍亭前路，蒼崖半入雲濤堆。浪翁醉處今尚在，石臼杯飲無樽罍。爾來古意誰復嗣，君有妙語留山隈。豈知白首同夜直，臥看椽燭高花摧。江邊曉夢忽驚斷，銅鐶玉鎖鳴春雷。山人帳空猿鶴怨，江湖水生鴻雁來。願君作詩寄父老，往和萬壑松風哀。右武昌西山贈鄧聖求一首。

子瞻內翰昔竄謫黃岡，遊武昌西山，觀聖求所題墨迹，時聖求已貴處北扉，而子瞻方謫時遠放，流落窮困。不二年，遂與聖求對掌誥命，并驅朝門，同優游笑語於清切之禁。在常人固足感歎，有文而賦於情者，宜何如哉！此前詩之所以作也。

元祐丁卯二月，因會飲子功侍郎宅，子瞻爲予筆此，遂記而藏之。江陵岑象求巖起跋。

西山詩碑，止有坡、谷、張右史三篇，近歲鄧公裔孫曾以前輩和篇數十首相示，輒不揣次韻，附見於後。時在翰苑，仍效周益公用印章。蓋南渡以來，官府印多更鑄，

惟翰林院猶用承平舊印，鑄於景德二年。蘇、鄧二公俱曾用此也。

黨論一興誰可回，賢路荊棘爭先栽。竄留多能擅筆墨，囚拘或可爲鹽梅。雪堂先生萬人傑，論議磊落心崔嵬。向來羅織脫一死，至今詩話存烏臺。馮高望遠想宏放，眼界四海空無埃。黃岡踏遍興未盡，絶江浪破琉璃堆。漫道神交信如在，石爲窊樽勝金罍。鄧侯先曾訪遺迹，銘文深刻山之隈。山荒地僻分埋没，二公前後搜莓苔。元祐一洗人間怨，天地清寧公道開。玉堂同念舊遊勝，筆端萬物挫欲摧。時哉難得復易失，弟兄遠過崖與雷。北歸天涯望陽羡，買田不及歸去來。我爲長歌弔此老，慟哭未抵長歌哀。嘉定四年重陽日，四明樓鑰書于攻媿齋。

有松自作山中醅，有橘欲向江東栽。未畫東坡滿堂雪，且賞西山千樹梅。探奇攬勝遍吳楚，直泛浩渺登崔嵬。偶來此地騁遐矚，風景不論凌虛臺。酒酣一吸漢江水，淨洗萬斛胸中埃。神交遠到玉堂署，歸夢忽驚金粟堆。揮毫日對掌綸綍，話舊夜共開尊罍。遺篇斷墨半流落，不在山巔還水隈。何人傳襲得此本，幸免石壁漫蒼苔。因懷故鄉訪舊迹，使我一見心神開。人才絶代可指數，仕路觸眼多傾摧。誰令青蠅點白璧，已聽夜蟄鳴春雷。終爲列星天上去，或化孤鶴橫江來。文章氣節兩不朽，安用弔古生悲哀。

宮保都憲陸君全卿得坡翁此詩，乃爲岑象求書贈鄧聖求者。岑跋云：『子瞻謫黃

岡，遊西山，觀聖求墨迹。時聖求已處北扉，不二年，對掌誥命，作詩感歎。』樓大防和章并及元次山遺迹，有『二公先後搜訪，同念舊遊』之語。今坡集載此詩序之。嘉祐中，聖求爲武昌令，居黃相望，常往來溪山間。元祐元年十一月，會宿玉堂，偶話舊事，而其詩乃有『金鑾相望不可見』之句。意者聖求先入，坡亦隨召，其題武昌西山者，則賦舊事爲贈，非山遊時作也。集又載次韻一首，序云『和者三十餘人』，今皆不復見。樓詩乃出其後，而坡亦不之見矣。聖求名壁，其在翰林爲學士承旨云。正德八〔二〕年七月四日，長沙李東陽書。

校勘記

〔一〕八，徐本作『元』。

續書畫題跋記卷二

龍眠居士李伯時五馬圖卷　黄太史箋題。

右一匹，元祐元年十二月十六日，左騏驥院收于闐國進到鳳頭驄，八歲，五尺四寸。

右一匹，元祐元年四月初三日，左騏驥院收董氈進到錦膊驄，八歲，四尺六寸。

右一匹，元祐二年十二月廿三日，於天駟監揀中秦馬好頭赤，九歲，四尺六寸。

元祐三年閏月十九日，温溪心進照夜白。

右一匹，青花驄，原無箋。恐即是滿川花也。

余嘗評伯時人物似南朝諸謝中有邊幅者，然朝中士大夫多歎息伯時久當在臺閣，僅爲喜畫所累。余告之曰：『伯時丘壑中人，暫熱之聲名，儻來之軒冕，此公殊不汲汲也。』此馬駔駿似吾友張文潛筆力，瞿曇所謂識鞭影者也。黄魯直書。

余元祐庚午歲，以方聞科應詔來京師，見魯直九丈於酺池寺。魯直方爲張仲謨箋題李伯時畫《天馬圖》，魯直謂余曰：『異哉伯時，貌天厩滿川花，放筆而馬殂矣。蓋神

駿精魄皆爲伯時筆端取之而去，實古今之異事，當作數語記之。』後十四年當崇寧癸未，余以黨人貶零陵，魯直亦除籍徙宜州，過余瀟湘江上，因與徐靖國、朱彥明道伯時畫殺滿川花事云，此公卷所親見。余曰：『九丈當踐前言記之。』魯直笑云：『只少此一件罪過。』後二年，魯直死貶所。又廿七年，余將潛二浙，當紹興辛亥至嘉禾，與梁仲謨，吳德素、張元覽泛舟訪劉延仲於真如寺，延仲遽出是圖，開卷錯愕，宛然疇昔，拊事念往，逾四十年，憂患餘生，歸然獨在，彷徨弔影，殆若異身也。因詳叙本末，不特使來者知伯時一段異事，亦魯直遺意，且以玉軸遺延仲，俾重加裝飾云。空青曾紆公卷書。

此卷已載《雲烟過眼録》。三百年來，余生多幸得覯覿馬畫[一]於澄心堂紙上，筆法簡古，步驟曹韓，曾入思陵內帑，璽識精明，真神品也。近日摹數本於吳中，賞鑒家自能辯之。『子京』朱文。

校勘記

〔一〕畫，徐本作『圖』。

李唐虎溪三笑圖

余嘗遊匡山至虎溪，未入東林寺，首見一亭，扁曰三笑。因問其故，謂晉遠師以

陶淵明、陸修靜且語且別，握手相忘，遂犯送客不過虎溪之戒，乃相顧各掀髯而去。今觀李唐此圖，千載遺風具存，人生不與路爲讎，二三子何哂之有？紹興庚午季春十一日，陳壽題。

偶然行過溪橋，正自不直一笑。三人必有我師，不笑不足爲道。人生一笑良難，莫問是同是別。青山相對無言，谿聲出廣長舌。山村老拙仇遠敬書，時年七十一。

元亮纘孔業，修靜研聯玄。遠公學瞿曇，高居著幽禪。人異道豈殊，萬散一固全。目擊輒有得，參會各轍然。胡爲老緇褐，蹈舞喜欲顛。謾道遺其身，襟袖猶褊褼。彼酣適酒趣，尚不醒者傳。俗吏浪自苦，窺管持知天。永康胡長儒奉題。

龍圖燕穆之楚江秋曉卷

燕龍圖在王府以德業自勵，後世乃以能畫稱。觀此足見其藝之不凡，但恨爲此所掩。噫！以顏魯公之政事，而世亦以書稱，可見學之不可不慎也。乙丑二月，門山老樵齊郡張紳。

燕尚書生有巧思，能奮志功業，圖畫特其一事耳。在燕府侍書時，王求畫，一筆不肯與，蓋恐王之志尚偏也。故其畫罕見於世。此卷筆力遒媚，其在早年所製無疑也。吳郡張適識。

江水滔滔日夜流，帆檣來去幾曾休。畫圖不盡古今意，感慨令人憶壯遊。俞貞木。

初晰澹微茫，猿啼楚江曉。恬風展波鏡，千里瀉瀰渺。起語船上人，驚飛岸邊鳥。響

行裝亂填委，徒御爭紛擾。川后弭安流，天吳泂深窈。陰霾斂遙翳，目斷秋旻杳。響

柮節歌長，翔帆逗風小。人生等萍寄，奔涉何時了。旅思協悲端，羈情重憂悄。忠忱

不可見，永弔鳴寒篠。回首噭湘纍，蒼山亂雲繞。下同。

《臺城路》：黃陵廟下瀟湘浦，依稀少年羈旅。夢澤風生，渚宮花落，收盡峽雲巫

雨。長天帶水，正日出三竿，客船猶艤。四望蒼蒼，秋光都在白蘋渚。　流年暗驚易

度，向畫中空見，舊遊如許。鼓瑟人遙，紉蘭事往，誰折芳馨寄與？消魂凝佇，待收

拾閒情，寫成新句。心與鴻飛，空江烟浪裹。

去年秋，友人謝彥起氏爲孟敷陳孝廉索賦《楚江秋曉詞》，久未能成。今日偶過許

瀾伯讀書房，時夏雨初霽，軒窗朗徹，因援筆賦此，留瀾伯所，歸諸孟敷，殊愧不工

也。洪武廿八年孟夏十有一日，吳人王璲。

大船駕帆曉欲發，小船載客客未絕。行李匆匆不憚勞，須臾會面須臾別。江濤洶

湧聲如雷，名利縈擾心爲催。楚天秋高何所有，黃鶴磯頭多美酒。便當吟笑解金龜，

勿向風波空皓首。彭城錢復。

七澤蒼茫曙色微，眼中風景尚依稀。疏林半隱黃陵廟，涼霧初消赤壁磯。波動兼

葭涵石出，沙喧鴻雁帶霜飛。令人却憶曾遊處，濯足中流放櫂歸。偶武孟。

楚江秋向曙，畫裏景依然。旭日浮波面，涼風動樹顛。同來桃葉渡，相并木蘭船。
欲問西州信，潯陽何處邊。吳僧普震。

蒼茫巫峽曉，搖落楚天秋。神女千年廟，商人萬里舟。詩中曾想賦，畫裏每思游。
江海平生志，窮經老一丘。韓奕。

五更人語覺潮生，估客帆檣候曉行。樹色未分雲夢澤，雞聲已動漢陽城。天空畫
角吹霜盡，月落銀河入斗橫。欲問楚南千古事，至今江水爲誰清？吳郡陳寬。『孟賢』

南浦清霜覆荻花，颶帆一半去長沙。鳳凰山近猿聲急，鸚鵡洲寒月影斜。白髮此
時傷九辯，翠眉何處泣重華。天明莫上江樓望，滿地西風正憶家。彭城劉珏。『廷美』

天連湘漢水悠悠，水色微茫接素秋。殘月已沉三國恨，亂雲初散九疑愁。南方流

落身將老，西候蕭條客倦遊。欲採蘋花悵無伴，美人迢遞隔滄洲。

夢回江上算秋程，水影迢迢積漸明。落木西風連鄂渚，亂山高浪隱溢城。鐘邊野
寺經僧起，霜裏孤帆估客行。往事獨悲前席誤，不從賈誼問蒼生。

葭菼蒼蒼白露晞，蕭條江色帶微暉。平沙雁逐寒潮起，野樹鴉隨亂葉飛。漸見九
溪如練淨，尚憐三戶似星稀。不堪昨夜南遊客，愁向西風憶授衣。長洲沈周。

右一卷題計三十二人，辭多不綠。

宋徽宗題宗室士雷湘鄉小景

趙士雷，官至襄州觀察使。此圖爲宣和秘府所藏之一也，卷高一尺八寸，長八尺有奇，畫法二李，汀沙樹石，金碧映帶，鶨鶡鷖鸂，計十二種。迴塘曲渚，各臻其妙，真佳品也。墨林山人。

湯叔雅霜入千林圖

昔王充道送水仙五十枝與山谷，先生欣然作詠『凌波仙子生塵襪』之句，至今膾炙人口。余欲水墨畫五十枝俱梅，號曰『霜入千林圖』，凡落筆趣向，疏澹稠疊，纖悉去處，癖於七載而就，所謂能事不受相促迫是也。他日此軸流傳名世之家，爲余愛惜之。嘉泰改元歲在辛酉季夏上休日，江右湯正仲叔雅書於丹丘寓舍云。

米敷文楚山清曉卷 小簡附。

友仁承録示文字，深荷勤意，併俟面謝。友仁悚息再拜。
老樹筆間生，奇石筆下出。濃淡高低遠近山，陰晴一半雲烟没。漠漠江天杳杳空，不勞施力自然中。便於沙際尋歸路，却憶霜林葉不紅。子昂。

冥冥濛濛方寸天，不知所以然而然。無根老槎濕風烟，霏雲憀憟栖蒼玄。晴窗開卷作三叫，看得米家神氣小。濃蘭塗墨幻東白，污我瀟湘山色曉。海粟老人。

『怪怪道人』。

楚山清曉畫圖成，點滴烟雲不亂真。被遇光堯名愈震，宣和到此幾經春。永嘉吳沂夫題。

吳融賦曉，人服其妙。元暉作《清曉圖》，吾知其難，況復有楚山耶？過庭出此卷，狼山五峰、蛾眉六合，隱見雲靄中晨光熹微，人行鳥飛，不足以盡其形容，故詠歌之。當與李咸熙《嵐烟晚晴》、許道寧《秋山詩意》同入能品。小山。『江南張小山』。

濛濛烟樹楚江湄，寂寞漁村護短籬。雲夢舟中春睡足，醉餘猶記牧之詩。鄧文原。

綵筆悠悠閱歲華，白頭人競幾塵沙。夕陽過盡春風老，空使吟箋說舊家。春風作悲風。

觀復老叟八十八歲書，丙寅季秋七日，李壽莊。

米敷文烟巒曉景　老米題。

昔兄嘗赴吳江宰，同寮語云：『陳叔達善作烟巒雲巖之意。』吾子友仁亦能奪其善，昨晚出局，過伯新家，出近景烟雲之狀，友仁得其意耳。襄陽老人米元章題。

襄陽米友仁，作畫但畫意。須臾筆硯間，淋漓走元氣。雷門唐珙溫如父題。

不見廬山五老峰，九江秀色繞雲松。微茫欲識圖中意，叠巘層巒翠萬重。會稽夏

泰亨。『夏氏叔通』白文。

昔米芾嘗謁見宋帝於宣和殿，帝乃從容顧芾問曰：『聞卿復工畫，然乎？否乎？』

芾適置友仁所筆《楚山清曉圖》在懷袖間，因即出以獻，御覽則稱羨。今觀元章墨帖，

謂吳江宰同寮語陳叔達善作烟巒雲巖，吾子友仁亦能奪其善。駉遂知元章沉痼於譽兒

癖矣。至正十五年〔二〕乙未八月十又二日，東原申屠駉敬書於越州寓邸之戒得齋。『申屠子

迪』。

昔時米南宮，父子同畫癖。油然烟雨態，千里入盈尺。近代宋尚書，筆意妙欲逼。

置之几格間，新舊莫辯識。應是前後身，神會造化迹。鴻濛迷日月，潁洞飛霹靂。蒼

崖晦中斷，天闕杳高隔。洪瀾漲無際，龍虎移窟宅。農夫怨昏墊，樵牧絕行迹。破屋

兩三家，搖撼已傾側。得非杜少陵，無乃陶彭澤。篁茅委泥濘，籬菊沒狼籍。空江無

舟檝，汗漫安所適。披圖瞻青冥，惆悵坐終夕。『高作宋』，未詳。伯溫。『劉誠意基』。

一曲溪山類輞川，何人筆意澹風烟。月明鏡水秋無影，照見長虹貫客船。浚儀趙

友蘭書於會稽山陰之蘭亭。『廉友』白文。

江上亂峰生暮烟，隔江遙望水雲連。西風戰艦今無數，不見米家書畫船。錢用壬。

『成夫』。

二王書法，翰林所宗。米友仁畫，見稱於南宮老子，皆得夫家傳之妙者也。南宮書不下二王，米家書畫此卷兼有之，具眼者當知所寶矣。嚴陵汪汝懋。『以敬』白文。

過雲含雨濕層巒，江樹和煙曉色寒。何似清秋凌絶頂，山青雲白望長安。

米家父子擅名流，一紙千金未足酬。本與蘇黃爲後進，豈期章蔡是同遊。京兆宇文公謙。『子貞』。

校勘記

〔一〕『年』下，徐本有『青龍』二字。

米敷文瀟湘長卷 三紙連屬，計一丈二尺。

元暉戲作。 題畫上。

夜雨欲霽，曉烟既泮，則其狀類此。余蓋戲爲瀟湘寫千變萬化，不可名神奇之趣，非古今畫家者流畫也。惟是京口翟伯壽，余生平至交，昨豪奪余自秘著色袖卷，盟於天而後不復力取歸。往歲挂冠神武門，居京口舊廬，以白雪詞寄之，世所謂《念奴嬌》也。

洞天晝永，正中和時候，涼飈初起。羽扇綸巾，零詠處，水遠山重雲美〔二〕。好雨新晴，綺霞明麗，全是丹青戲。豪攘橫卷，誓天應解深秘。 留滯，字學書林，折腰緣爲米，無

機涉世。投組歸來欣自肆，目仰雲霄醒醉。論少卑之，家聲接武，月旦評吾子。憑高臨望，桂輪徒共千里。

昨與吳傅朋蜀冷金牋上戲作一幅，比與達功相遇，知亦爲此郎奪，因追省此詞，跋於小卷後。舊曾寫寄蔡天任，以白雪易其名，舊名可謂惡甚。懶拙老人元暉。疊篆「友仁」二字印。

米元暉作遠山長雲，出沒萬變，古未有輩，安得匹紙以盡其筆墨之妙乎？至於林麓近而雄深，岡巒遠而挺拔，木露幹而想高茂，水見涯而知渺瀰，皆發於筆墨之外。此常人所難，元暉之所易也。達功他日以此示之，儻以爲知言，則當得山川之勝，卧以遊之。紹興五年七月二十日，會稽關注書。

達功下第後，便有放浪山水意。米元暉作《招隱圖》，僕以爲此公未宜置丘壑中也。謝伋伯思父。

頃在京師，時方允迪嘗示僕以《和人求米元暉畫楚山清曉圖》詩，恨未見其畫也。今觀元暉此畫，自云夜雨初霽，曉烟既泮，其狀類此。豈其所爲瀟湘千變萬化，久落人間，亦楚山圖中之一也。會稽韓滸懋遵書。

畫手自高前輩，雲山已屬吾曹。若會瀟湘物色，便當〔三〕醉讀《離騷》。牋後人端禮處和。

丘壑之士久寂寞，則起朝市之念，朝市之士久喧囂，則懷丘壑之放，古今之理一也。予贊治丹丘，雖環郡皆山，可以挂頰，而霞城雲嶼，亦得駕言窮覽。然塵纓之所羈束，終不能瑩心而醒目。米西清所作《瀟湘圖》，曲盡林阜烟波之勝，退想鷗鳥之樂，良不可及。紹興十七〔三〕年三月廿二日，鄱陽洪适書。

元暉戲作橫幅，直造北苑，巨然妙處，開卷恍然，如行下蜀棲霞烟雨中，益增土思之念。紹興丁卯三月壬午，南豐曾惇題。

僕十五年前見此畫，把玩不能去手。今復開卷，恍如夢寐，不知老之將至云爾。錢端禮書於東陽郡齋，紹興五月十有四日。

紹興庚午十一月二十日，姑蘇曹筠觀於平江余氏之西園。

昔陶隱居詩云：『山中何所有，嶺上多白雲。但可自怡悅，不能持寄君。』余深愛此詩，屢用其韻跋與人軸卷，漫書一二於此。其一：山氣最佳處，卷舒晴晦雲。心潛帝鄉者，願作桑波君。其一與翟伯壽橫披書其上云：山中宰相有仙骨，獨愛嶺頭生白雲。壁張此畫定驚倒，先請喚人扶着君。紹興辛酉歲孟秋初八日，過嘉禾獲再觀，懶拙老人米元暉書。

憶年十六時，識達功於檇李。後七年，得詞場名第，行卷贄謝諸公。米老爲兵部侍郎，謁之之明日，親袖啓扣旅舍，立須予出乃肯去。轉眼三十年，二君久歸山丘，

予亦老矣。觀此使人太息。淳熙己亥夏四月七日，鄱陽洪邁景盧。

蔡天啓作米襄陽墓志言：『元符初，進其子所畫《萬里長江圖》。』時元暉年尚少，

其小筆已知名當世矣。方此老亡恙時，諸公貴人求索者日填門，不勝厭苦，往往多令

門下士傚作，親識『元暉』二字於後。嘗自言：『遇合作處，渾然天成，荐爲之，不復相

似。』此卷寂寥簡短，不過數筆，而淺深濃澹，姿態橫生，使人應接不暇，蓋是其得意

筆。自其云亡，畫益難得，短題識皆一時名勝之士，終日把玩，不能去手也。淳熙辛

丑二月中休，梁谿尤袤題。

水際天低岸遠，山腰霧卷雲鋪。擬喚松江小艇，歸來好趁蓴鱸。建安袁説友起巖書

於池陽郡齋。

太湖水入雪溪寒，疊嶂連山幾萬般。此景古今無盡藏，歎古詩人不能賦。今觀米

聞詩書。

公《山水瀟湘》，舊遊隱然似夢。紹興乙丑清明後兩日，洛陽朱敦儒題。

僕昔歲南遊，繫舟黃陵廟下，適江山風雨，

淳熙己亥中夏廿八日，新安朱熹觀於江東道院。

元暉作字作畫，深得南宮筆法，非特能繼其家聲，亦不負山谷兩詩也。紹興丁卯

三月壬午，南豐曾惇觀於丹丘郡齋。

余嘗客毘陵，一葦太湖舊矣。去之六年，風朝月夕，每思怒濤裂山，澄漪見雲，夢寐間時一往焉。此恍然，所謂逃空谷而喜聞足音者。紹興十七年三月廿二日，鄱陽洪适書。

此畫今爲中朝第一，誠可寶而愛也。紹興乙巳[四]，錢端禮書。

元暉寫山水真態，出人意表。觀之者如登高臨遠，有超出塵外之想。紹興庚午十一月中澣日，姑溪曹筠跋。

米元章品題諸家山水，得其妙處，意謂未離筆墨畦逕。晚乃出新意，寫林巒間烟雲霧雨陰晴之變，以爲橫披，元暉蓋傳家法也。溫革叔皮父。

此軸紙墨俱不甚精，而造微入妙乃爾，使得妙墨佳楮，固當益奇。善御者羊腸九折，亦中鸞和之音，端非虛語。紹興丙子春仲，三山林仰書。

東坡云：『論畫以形似，見與兒童鄰。』觀元暉此軸，則此已參公活句之妙。處和父。

予理圍於鄱城之西偏[五]，所謂蠏洲者，江山橫前，烟雲吐吞，晴陰朝暮，千變萬態，有口不能說也。誰能起懶拙老人於九原爲我寫貌耶？淳熙六年四月七日，野處洪邁景盧書。

建陽崇安之間，有大山橫出，峰巒特秀。余嘗結茆其顚小平處，每當晴晝，白雲

坌入窗牖間，輒咫尺不可辨。嘗題小詩云：『閒雲無四時，散漫此山谷。幸乏霖雨姿，何妨媚幽獨。』下山累月，每竊諷此詩，未嘗不悵然自失。今觀米公所爲左侯戲作橫卷，隱隱舊題詩處，已在第三四峰間也。又得并覽諸名勝舊題，想像其人，益深歎息。

淳熙己亥中夏廿九日，新安朱熹仲晦父書於江東道院。

淳熙辛丑中春十八日，梁谿尤袤觀於秋浦。

余讀賈誼《度湘水賦》，其言造托湘流之意悲矣，恨未身到也。今觀米公橫卷而弔原思賈，使人興懷，愧無健筆以賦之。淳熙辛丑三月上巳日，建袁說友起巖甫書於池陽清靜寮。<small>隸書。</small>

萬里江天杳靄，一村烟樹微茫。只欠孤篷聽雨，恍如身在瀟湘。

淡淡曉山橫霧，茫茫遠水平沙。安得綠蓑青笠，往來泛宅浮家。

雨山晴山畫者易，惟晴欲雨，雨欲霽，宿霧曉烟，已泮復合，景物昧昧，時一出沒於有無間，難狀也。此非墨妙天下、意超物表者，斷不能到。故侍郎米公或得之，必寶玩珍愛，靳不與人，與人而又戒其勿他與也。淳熙辛丑秋八月吉，錢後人聞詩子言書。

淳熙丁未旻天季月重陽前一日，洙泗時佐季雄獲觀於蘄春郡齋。<small>隸古。『滕國時氏印』。</small>

齊郡張紳觀於陳氏春草堂。

《瀟湘圖考》：故宋兵部侍郎襄陽米公友仁元暉所畫《瀟湘圖》一卷，其自題識凡兩見。南渡後諸名勝跋語凡若干人，而文公朱夫子手澤又先後出也。此圖之末自署曰『元暉戲作』，且有印文曰『元暉』，其上一字與其父禮部公之字皆從此者，蓋豫章黃太史嘗得此古印，因命爲侍郎字而以授，且作二絶句贈禮部，以述此意，今見《山谷集》中。圖有別紙，侍郎前題自謂『夜雨初霽，曉烟既泮，其狀類此』，蓋戲爲瀟湘寫變化神奇之妙，而不言其題爲何名。或曰，是即所謂《楚山清曉圖》者，然卷內韓懋遵云：『元暉《楚山清曉圖》，恨未見。』今觀此紙亦楚山圖中之一，則自別有《楚山清曉圖》矣。而洪文惠直書此卷曰『米西清所作《瀟湘圖》』，則此固自爲《瀟湘圖》也。又侍郎自謂『京口翟伯壽，昨豪奪余自秘著色袖卷，盟於天而後不復力取歸』者，別卷也。又自謂『昨與吳傅朋蜀冷金箋作一幅，比與達功遇，知亦爲奪去』者，又別卷也。後題自謂『用陶隱居韻作白雲詩』，其一與翟伯壽，橫披書其上』者，又別卷也。前題不知年，後題『紹興辛酉過嘉禾再觀』，則紹興十一年也，赴召爲兵部侍郎，至十五年以敷文閣待制提舉神祐觀，奉朝請，蓋高宗好米禮部書，而侍郎得其家法，故眷遇之厚如此。此其人姓字在前後題屢見，蓋知畫者伯壽，名耆年，參政汝文之子，而邢恕外孫也。其外大父王逢原，逢原妻吳氏，王荊公妻之女弟也。逢原蚤死，吳不嫁，有遺腹女，嫁吳思禮而生説，即傅朋也，以書名當世。而元暉乃以古書法作畫，哉！傅朋名説，其

傅朋固知之矣。然此卷不言爲何人作，乃曰『比與達功相遇』，諸跋語多言達功，至朱夫子獨云『米公所爲左侯戲作橫卷』，則其人蓋姓左氏，而字達功也。卷內謝伯思云：『憶年十六時識達功，後七年得詞場名』，則達功固名進士矣。凡諸跋語，其人大抵皆可考見。

『達功下第後，元暉作《招隱圖》。』洪文敏亦云：『書於東陽郡齋』，其一特書『紹興已巳』，則十九年也。

關注字子東，會稽人，一日錢唐人，嘗爲太學博士。此題紹興五年，則其登進士第時也。

謝伋，字伯思，一字景思，上蔡人，參政克家之子，以文名，嘗爲太常少卿。錢端禮，字處和，嘗爲婺州守。此凡三題，故其一云『書於東陽郡齋』，其一特書

洪适，字景伯，鄱陽人。忠宣公浩之長子，乾道元年爲左僕射，謚文惠。兩題皆在紹興十七年三月，其一作十五年，蓋『七』字已損，或妄填寫作『五』字耳。是時通判台州，至十一月以言者罷去。

曾惇，字谹父，南豐人，右僕射布之孫也。兩題皆紹興丁卯，則十七年。惇知台州，與洪文惠不相能，而文惠罷去時也，惇嘗上詩秦檜，稱爲聖相，故有台州之命。

朱敦儒，字希真，洛陽人，以詩名。此紹興乙丑，則十五年也。嘗仕爲館職矣，

既告老去，至二十五年，秦檜孫塤欲學詩，因薦以爲鴻臚少卿。

曹筠，姑蘇人。紹興廿五年，殿中侍御史湯鵬舉言，筠因檜薦爲臺臣，凡有所陳，盡出於檜，詔奪職罷祠。此題紹興庚午則二十年也。

洪邁，字景廬，文惠弟也。以博學宏辭賜第，仕至翰林學士，謚文敏。兩題皆淳熙六年己亥，是時閒居鄱城。其一自署其姓名上曰『野處者孝宗御書以賜之也』。

尤袤，字延之，無錫人，嘗侍光宗春坊，官至禮部尚書，謚文簡。此凡兩題皆淳熙辛丑二月，時通判池州，故其一觀於秋浦，辛丑者八年也。

袁説友，字起巖，建安人。嘉泰三年由同知樞密爲參知政事。凡兩題，其一書尤文簡辛丑題後，云書於池陽郡齋。其一云『淳熙辛丑書於池陽清净寮』，則自平江守赴召後爲池守時也。

錢聞詩，字子言，此不書姓字，但云錢後人者，固錢氏也，成都人。嘗知南康軍，與朱夫子交。此兩題皆在淳熙辛丑。是歲三月，朱夫子自南康東歸，而此題在八月，則子言已上任矣。卷内錢端禮亦或書錢後人者，子言弟也。

時佐者，字季雄，魯人，嘗爲蘄州守。此淳熙丁未書於蘄春郡齋，則十四年也。

又有韓滸者，字懋遵，會稽人。林仰者，三山人，其字未聞。温革者，字叔皮，不知何郡人云。

三五八

惟朱子手澤，傑然特出，爲百世所尊仰。前題但云：『淳熙己亥中夏廿八日，

新安朱熹觀於江東道院。』後題則自述其建安結茆處，雲山之勝，因記其舊題云：

『閒雲無四時，散漫此山谷。幸乏霖雨姿，何妨媚幽獨。』且言：『今見此卷，隱隱

舊題詩處，似已在第三四峰間。』其末所書年月姓名及所在書處，皆與前題同。但

此爲廿九日，而姓名下有『仲晦父』三字，以雲谷考之，則其地蓋即雲谷，而結茆

處即晦庵也。己亥爲淳熙六年，自去歲差知南康軍，辭不允，是歲三月到任，而

題皆在五月，乃到任後。其曰『書於江東道院』者，姑熟有郡齋曰『江東道院』，而

此自在南康也。

蓋嘗歷觀卷內年月，紹興五年者，趙忠簡、張忠獻并相，方欲恢復中原，而岳武

穆建功時也。十一年者，秦檜主和議，搆害武穆時也。自是十數年間，皆秦檜用事，

而國勢止於東南矣。淳熙以來，則在湯思退和議既成之後，於是東南勢定，而不復有

志於中原矣。又歷觀卷內人姓名，曾惇、曹筠皆諂事秦檜者，固不足道，而朱希真亦

不免爲檜所起，洪氏兄弟雖皆一時重望，而亦嘗爲湯思退門客，不免沮張忠獻配享高

廟之議。若袁說友之參大政，乃在韓侂胄禁僞學之日，則其人此下皆闕。

此考爲王彝常宗先生叙列，先生居崑山，又徙嘉定。少貧，讀書天台山中，目楊

鐵崖爲文妖，後與高太史啓同坐魏觀事卒。時稱其爲文『精嚴縝密』，於此考見之矣。

惜乎失去後一紙，不害其爲缺文也。

小米《瀟湘圖》卷，再題自珍，僕從稍知時慕，爲杭之張氏所蓄，高價而錮各，人罕獲見。後遊杭兩度，仲孚亦辱往來，但啓齒借閱，便唯唯而終弗果。今七十五年矣，意餘生與此圖斷爲欠緣，亦歎仲孚忍爲拂人意事。茲廷貴忽爾送至，猶景星鳳凰爲之薰沐者，再得一快睹。忽然三湘九疑瀰漫尺楮，如朱夫子之題象內見畫，錢子言畫表求象，斯圖之妙，盡括於二作矣。又有王常宗先生一一論疏諸名勝出處之迹，無餘辭，誠爲翰墨之寶。設使著色袖卷《楚山清曉》冷金蜀牋等筆尚在，恐亦無此爛漫之題。信乎仲孚之知重，亦可謂之不俗矣。後學沈周。

校勘記

〔一〕美，徐本作『弄』。

〔二〕當，徐本作『合』。

〔三〕七，徐本無此字，《趙氏鐵網珊瑚》卷一一作『五』，《石渠寶笈》卷四二作『三』。

〔四〕紹興乙巳，徐本、《珊瑚網》卷二八、《石渠寶笈》卷四二作『乙巳中夏』。

〔五〕偏，徐本無此字。

米元暉司馬端衡詩意卷

《山稠隘石泉》：密密萬山重，一派哀湍瀉。此志入瑤琴，當有知音者。

《潺潺石澗溜》：峰迴石路轉，足可娛瞻聽。其中如有屋，便是醉翁亭。

萬頃長江水接天，中有峰巒聳蒼綠。清宵影蘸白蟾蜍，浩浩澄波見寒玉。少陵詩名冠古今，一生苦吟吟不足。端衡寫作無聲詩，留與拙堂伴幽獨。次仲。

司馬君實、米元章，德行文采皆本朝第一等人，恨余生晚，不及前輩。今觀二公墨妙，追想終日，爲之慨然。二公非畫師，何迺精絕至是？豈鳳雛驥子，其天資超詣，種種自不同乎？癡叟田如蘢書，紹興十八年九月二十六日。

端叔集少陵詩句，已自可喜，又摘其可畫者爲圖，得元暉、端衡墨妙，朝夕展玩，其胸中丘壑，定自不凡。夢山王珉中玉書。

紹興己巳秋九月十有九日，金華王與道觀於宜春郡齋。

米元暉、司馬端衡二畫，如王謝子弟，別有一種風流。景晉。

少陵詩句超軼絕塵，非後人可及，二公墨妙灑落不群，非碌碌者能辦，亦可謂三絕也。洛陽愚叟富元衡獲觀於富□郡齋。

右米元暉、司馬端衡隨意命筆，默以神會，然元暉自成一家云。宋景陽。

李龍眠華嚴變相圖

龍眠居士畫華嚴變相，豈獨筆力超逸？然此公性理皆通，誠可歎服也。庠謹書。

龍眠居士宿慧通，親覿華嚴法界觀。手畫毘盧妙相好，靈智所現非幻作。諸神勇識以次來，衣冠纓絡嚴餙具。乃至諸天諸大天，福德貴神八部等。威慈并承佛恩力，各隨因地見形勢。我思法雲頂中寶，紫金光聚超衆地。一毛孔中一切見，半月滿月諸寶王。香雲鬘雲宮殿雲，重重單複牙含攝。悲愍衆生故在世，今我愚蒙得瞻仰。願如童真法王子，彈指開門入寶閣。普禮普讚盡未來，與佛長住金剛定。邵庵道人虞集伯生贊。

前一題乃後湖居士丹陽蘇養直書。惜此圖爲舊人摹本，其鋪叙諸天八部龍神之妙，不知真迹流落何許？得一瞻禮，此生之幸也。墨林。

續書畫題跋記卷三

宋思陵楷書付岳武穆手勅真迹 在楷上。

得卿九日奏，已擇定十一日起發往□黃、舒州界，聞卿見苦寒嗽，乃能勉爲朕行國爾，忘身誰如卿者？覽奏再三，嘉歎無斁，以卿素志殄虜〔一〕，常苦諸軍難合。今兀术〔二〕與諸頭領盡在廬州，接連南侵。張俊、楊沂中、劉錡等共力攻破其營，退却百里之外。韓世忠已至濠上，出銳師要其歸路。劉光世悉其兵力，委李顯忠、吳錫、張琦等，奪回老小孳畜。若得卿出自舒州，與韓世忠、張俊等相應，可望如卿素志。惟貴神速，恐彼已爲遁計，一失機會，徒有後時之悔。江西漕臣至江州與王良存應副錢糧，已如所請，委趙伯牛，以伯牛舊嘗守官湖外，與卿一軍相諳委也。春深，寒暄不常，卿宜慎疾，以濟國事。付此親札，卿須體悉。十九日二更，付岳飛。上用『御書之寳』大印。伍。押。

校勘記

〔一〕殄虜，原作『蕩平』，據墨迹改。

〔二〕兀术，原作『烏珠』，據墨迹改。

王右丞高仕弈碁圖　在絹素上，卷首李西涯公篆書『摩詰弈棋圖』五大字。

《觀王維畫爲賦雜言一首》：摩詰本詩人，精思詣元化。緒餘臻畫妙，遂方吳子駕。寫成三士弈棋圖，意態蕭然各閒暇。儒冠羽服對紋楸，老僧傍睨誠可詫。形如槁木心死灰，豈識枰中有機械。抑亦至人聊自適，肯效澆風生變詐。歷唐默計五百年，一着指間猶未下。樵丁不獨爛斧柯，閱世紛爭幾王霸。乃知非人看畫看人，今古滔滔等晨夜。俯仰迹已陳，電掣明窗罅。宣和殿中嘗寶玩，題品愈重千金價。當時內府收，欲觀誰敢借？流落長存天地間，在在護持宜有神物爲憑藉。誰知奪角衝關事，都在山僧冷眼中。吳僧白鼎立門庭理一同，何須局面互爭雄。漢郡蒲道源。

雲道英。　白文『天目白雲』。

鈐縫有『政和』『宣和』二方印。

唐懷素草書清净經

貞元元年八月二十有三日，西太平寺沙門懷素藏真書，時年六十一歲。蘇耆家藏。懷素居零陵，以蕉葉代書，目庵曰『綠天』。《自叙》云：『醉來得意兩三行，醒後却書書不得。』又云：『人人來問此中妙，懷素自云初不知。』皆透徹向上一步語，所謂一

拳打透虛空，不爲律縛者也。禪與書念頭逸發，故宜其然哉。大梁劉世昌謹題。

蘇文忠公天際烏雲卷 在白粉箋上，中行草書。

『天際烏雲含雨重，樓前紅日照山明。嵩陽居士今何在，青眼看人萬里情。』此蔡君謨
夢中詩也。僕在錢塘，一日謁陳述古，邀余飲堂前小閣中，壁上小書一絕，君謨真迹也：
『約綽新嬌生眼底，侵尋舊事上眉尖。問君別後愁多少，得似春潮夜夜添。』又有人和云：
『長垂玉筯殘妝臉，肯爲金釵露指尖。萬斛閒愁何日盡，一分真態更難添。』二詩皆可觀，
後詩不知誰作也。

杭州營籍周韶，多蓄奇茗，常與君謨鬥，勝之。韶又知作詩。子容遇杭述古，飲之，
韶泣求落籍。子容曰：『可作一絕。』韶援筆立成曰：『隴上巢空歲月驚，忍看回首自梳翎。
開籠若放雪衣女，長念觀音般若經。』韶時有服衣白，一坐嗟歎，遂落籍。同輩皆有詩送
之，二人者最善。胡楚云：『澹妝輕素鶴翎紅，移入朱欄便不同。應笑西園舊桃李，強勻顏
色待東風。』龍靚云：『桃花流水本無塵，一落人間幾度春。解佩暫酬交甫意，濯纓還作武
陵人。』固知杭人多惠也。

『巖隱圖書』朱文，『鑒定法書之印』朱文。

祇今誰是錢塘守，頗解湖中宿畫船。曉起鬥茶龍井上，花開陌上載嬋娟。白樂天、蔡
君謨、陳述古、蘇子瞻，皆杭守也。

老却眉山長帽翁，茶烟輕颺鬢絲風。錦囊舊賜龍團在，誰爲分泉落月中。

三生石上舊精魂，邂逅相逢莫重論。縱有繡囊留別恨，已無明鏡着啼痕。

能言學得妙蓮華，贏得春風對客誇。乞食衲衣渾未老，爲題靈塔向金沙。

丹丘柯敬仲多蓄魏晉法書，至宋人書，殆百十函，隨以與人，弗留也。他日獨見

此軸在几格間，甚怪之，及取觀，則吾坡翁書蔡君謨《夢中詩》及守居閣中舊題也。

第三詩以爲不知何人作，其軒轅彌明之流歟？陳太守《放營妓》三詩亦辱翁翰墨，傳

流至今，信亦有緣耶？卷後多佳紙，敬仲求集作詩識其後，賦此四首。是日試郭玘墨，

但目疾轉深，不復能作字，又不知年歲，後雖若此者，亦尚能作否？臨楮慨然。至順

辛未二月望日，蜀人虞集書。

山中覆鹿拾蕉葉，眼底生花二月明。不道人生俱夢裏，新詩猶話夢中情。

綠窗度曲初含笑，銀甲彈箏不露尖。人生莫待頭如雪，華屋春宵酒屢添。

雲中初下勢如驚，白鳳蹁躚雪色翎。多少舊遊歌舞地，不堪回首又重經。

桃花扇底露唇紅，不復梳妝與眾同。一曲山香春去也，茶蘼無語謝東風。

一顆摩尼不染塵，瑤池玄圃度千春。寥陽殿裏雲深處，誰是當時解珮人？

三月旌旗幸玉泉，牙檣錦纜御龍船。千官車騎如雲湧，楊柳梢頭月色娟。

長憶眉庵鶴髮翁，舊時阿閣贊皇風。如今流落那堪說，黼黻文章似夢中。

鼓瑟湘靈欲斷魂，洞庭風浪不堪論。遙知舊賜宮袍錦，雙袖龍鍾總淚痕。

興聖宮中坐落花，詩成應制每相誇。廬山面目秋來好，自杖青藜步白沙。

此卷天歷間得之都下，予愛坡翁所書之事，俊拔而清麗，令人持玩不忍釋手，

故侍書學士虞公見而題之。予攜歸江南，會荊谿王子明同予所好，攜之而去。他

日再閱於環慶堂，俯仰今昔，為之慨然，因走筆盡和卷中之詩，以舒其悒鬱之氣。

傍觀者子明之兄德齋、淮南潘純、金壇張經、長安莫浩。至正三年夏五月，丹丘

柯九思書。『柯敬仲氏』朱文印。

日將公事湖中了，醉入重城列炬明。自古大藩財賦地，古人偏得賦閑情。

謝女嬌吟雪比鹽，北臺馬耳見雙尖。衲衣政索歌姬笑，不道春寒繡被添。

寫韻軒中塵不驚，與誰同躡鳳皇翎。采鸞可惜情緣重，祇合清齋寫道經。

釵頭新綠荔枝紅，那與江鰩〔一〕色味同。聞道端明新進譜，一時殿閣起薰風。

香辟春寒玉辟塵，流蘇斗帳醉和春。一雙明月都無價，寂寞人間第二人。

江南在處烟波好，浪迹先生不上船。近就閭閻城外宿，可憐霜月夜娟娟。

青城樵者一衰翁，寫罷烏絲滿袖風。消得玉堂金研匣，至今傳入畫圖中。

聽碾龍團怯醉魂，分茶故事待誰論。纖纖玉椀親曾見，祇有春衫舊酒痕。

白公種竹蘇公柳，譚笑功名後世誇。依舊蓊雲三萬丈，斷橋誰與築隄沙。

奉同柯丹丘前後用韻凡九章，言無倫次，且有廣平媚語之罪，信識法者懼也。癸

未冬十一月九日，吳郡張雨爲子明王君寫。

盈盈秋水眼波明，脉脉遠山螺翠橫。西北風帆江路永，片雲不度若爲情。

兩挾江潮來浦口，霜彫木葉見山尖。寒波曾照飛鴻影，髭雪朝朝恨與添。

風雨翻江夢裏驚，忽思風馭絳霄翎。世間安得麻姑爪，癢處爬搔憶蔡經。

湖邊窗戶倚青紅，此日應非舊日同。太守與賓行樂地，斷碑荒蘚臥秋風。

奎章閣下掌絲綸，清淺蓬萊又幾春。三十六宮秋寂寂，金盤零露泣仙人。戊申十

月十七日，瓚。

又追和虞奎章韻。

嗜酒狂吟禿鬢翁，華陽壇館百花風。晚年傳得登真訣，歸臥南山磵谷中。十九日

蔡公閩嶠雙龍璧，蘇子儋州萬里船。何似歸田虞閣老，醉吟清浦月娟娟。

東閣小書詩夢破，後堂殘醉燭花明。春風客散茶香在，寂寞人間萬古情。

紅入兩顏春意滿，翠籠雙袖曉寒尖。雖知別後情難減，也覺愁中醉易添。

彩筆詩成舉坐驚，素衣新剪鶴毛翎。多生應是蓮花女，留得銀箏金字經。

透海丹砂一粟紅，前身宜與後身同。就中只換神儡骨，塵業何由到素風。

滄海桑田復幾塵，東風惟見落花春。須知剩水殘山外，冰雪肌膚別有人。

蜀人文采相先後，多在西湖載酒船。腸斷至今湖上柳，空殘眉翠簇連娟。

三百年來此兩翁，詩人情性道人風。醉中還似昆耶老，花雨紛紛一笑中。

梅花香冷返冰魂，往事茫茫迹未論。寶劍已隨龍化去，誰憐水上刻舟痕？

賦罷仙人鄂綠華，金聲玉色衆中誇。歸來世上空塵土，雲白江清月滿沙。洪武十

四年歲在辛酉秋九月朔，義興馬治。

校勘記

〔一〕鮆，原誤作蟲旁，據詩意改。案江鮆，亦作江瑤、江珧，爲一種海蚌，肉味鮮美。蘇軾《四月十一日初食荔支》：『似開江鮆斫玉柱，更洗河豚烹腹腴。』劉子翬《食蠣房》詩：『江瑤貴一柱，嗟豈楝梁質。』皆語其珍貴。

黃文節公手簡二通 小行草，真迹，在楮上。

庭堅頓首：承惠糟薑、銀杏，極感遠意。雍酥二斤，青州棗一蔀，漫將懷向之勤。輕瀆不罪。庭堅頓首。

天民知命大主簿：霜寒，想八嫂安裕，九妳、四妳、大新婦、普姐、師哥、四娘、五娘、六郎、四十、明兒、九娘、十娘、張九、咩兒、韓十、小韓、曾兒、湖兒、井兒，各

安樂。過江來，甚思汝等。寂寞且耐煩，不須憂路上，路上甚安穩，但所經州郡多故舊，

須爲酒食留連爾。家中上下，凡事切宜和順。三人輪管家事，勿廢規矩。三學生不要令推

病在家，依時節送飯及取歸。書院常整齜文字，勿借出也。知命且掉下潑藥草，讀書看經，

求清静之樂爲上。大主簿讀《漢書》，必有功矣。十月十四日，丘報。

諸妳子以下，各小心照管孩兒門，莫作炒，切切！

余在武昌得此黄太史帖，伏而玩之，至再三不忍去手，見其冲澹悠深，出入平易，

近民書者其可及哉！然公之風，不大聲色，嚴重崇高，隱然太山巖巖之勢，又豈翰墨

之所不精者乎？俞貞木題。

宋僧牧溪花菓翎毛 紙上，長卷。

款云：『咸淳改元，牧谿。』

右宋僧法常，別號牧谿，喜畫龍虎、猿鶴、蘆雁、山水、樹石、人物，皆隨筆點

墨而成，意思簡當，不假妝餙。余僅得墨戲《花卉蔬菓翎毛》巨卷，其狀物寫生，殆出

天巧，不惟肖似形類，併得其意象，愛不忍置，因述其本末，以備參考。墨林項元汴

書於天籟閣。

蔡君謨十帖真迹　裝爲橫卷。

襄：示□及新記，當非□陶生手，然亦可佳，筆頗精。河南以書作散卓不可爲，昔嘗惠兩管者，大佳物，今尚使之也。耿子純遂物故，殊可痛懷，人之不可期也如此。僕子直須還，草草奉意疏略。三月十一日，襄頓首。家屬并安，楚掾旦夕行。

襄啓：入春以來，屬少人便，不得馳書上問，唯深瞻想。日來氣候陰晴之不齊，計安適否？貴屬亦平寧？襄舉室吉安。去冬大寒，出入感冒，身□百病交攻，難可支持，雖入文字，力求丐祠。今又蒙恩，復供舊職，恐知，專以爲信。前者銅雀臺瓦研，十三兄欲得之，可望寄與，旦夕別尋端石奉送也。正月十八日，襄頓首。公綽仁弟足下。

襄得足下書，極思詠之懷。在杭留兩月，今方得出關，歷賞劇醉，不可勝計，亦一春之盛事也。知官下與群郡侯情意相通，此固可樂。唐侯言王白今歲爲游閭所勝，大可怪也。初夏，時景清和，願君侯自壽爲佳。襄頓首。通理當世屯田足下。大餅極珍物，青甌微粗。臨行區區致意，不周悉。已上三帖草書。

襄再拜：伏承縣君吉葬有日，襄以行路，并亡男齋僧，赴期不及，謹遣州校少持菲禮，聊以伸親戚之好。殊非豐腆，深自爲媿。謹奉手狀啓聞，旦夕前行，此不一一。襄上，郎中七兄左右，二十七日早。

襄啓：去德于今，蓋已淯歲。京居鮮暇，無因致書，第增馳系。州校遠來，特承手牘，兼貽楮幅，感戢之極。海瀕多暑，秋氣未清，君侯動靖若何？眠食自重，以慰遐想。使還，專此爲謝，不一一。襄頓首。知郡中舍足下，謹空，九月八日。

謝郎春初將領大娘以下永安，年下朱長官亦來泉州診[四]候。今見服藥，日覺瘦倦，至於人事，都置之不復問關意。眼昏不作書，然少賓客，省出入，如此情悰可知也。不一一，襄送，正月十日。

襄啓：中間承勞紆問，適會疾未平，殊不從容，示書兩通，知煩指幹。新第有未備，且與鑰鑰，却俟別作一番併了之。四人園子，只與門下每人一間。園中地分與四人分種，要他栽種也。不一一，襄奉書，五日。 已上四帖皆行草書。

襄啓：大研盈尺，風韻異常，齋中之華，緜是而至。花盆亦佳品，感荷厚意，以珪易邦，若用商於六里則可。真則趙璧難舍，尚未決之，更須面議也。襄上，彥猷足下。二十一日。 甲辰閏月。

《丙午三月十二日晚》：『欲尋軒檻到清樽，江上烟雲向晚昏。須倩東風吹散雨，明朝却待入花園。』《十三日吉祥院探花》：『花未全開月未圓，看花待月思依然。明知花月無情物，若使多情更可憐。』十五日山堂書。

蒙惠水林擒花，多感。天氣暄和，體履佳安。襄上公謹太尉。 已上三帖，皆真行書。

蔡公書法真有六朝唐人風，粹然如璨玉。米老雖追蹤晉人絶軌，其氣象怒張，如子路未見夫子時，難與比倫也。辛亥三月九日，倪瓚題。

洪武己未四月，雲間袁凱觀于蕭谿。

在宋號善書者，蘇、黄、米、蔡爲首。俗評以君謨居三公之末，殊不知君謨用筆有前代意，優劣自可判也。己未四月，陳文東拜觀。後學陳迪觀。

校勘記

〔一〕示，原作『啓』，據《真迹日録》卷二改。

〔二〕非，原作『作』，據《真迹日録》卷二改。

〔三〕身，原作『兼勞』，《真迹日録》卷二作『一身』，皆誤，據墨迹訂正。

〔四〕診，原作『鈴』，據《真迹日録》卷二改。

崔白林塘刷羽圖

在絹册上，着色樹石芙蓉。水邊立一鵝，軒翅翹頸，儼然生動。

雨後菰蒲翠色分，水邊野雁已離群。杜陵對酒吟詩愛，更憶山陰王右軍。静學題。

宋丞相文信公劄子一幅

小行草，真迹在楮上，横卷。

天祥皇懼頓首言，西行申侍讀尚書宏齋先生之坐前：天祥在瑞陽時，嘗以一介人往候

先生盤所，先生錫之書，教之以聖賢向上之學。若天祥者，雖非其人，先生不鄙夷之，蓋亦竊自啓發，而不敢自爲暴棄者也。『山林之日長，學問之功深』，味前輩此語，疑事事妨吾學。郡未一考，被召除郎，即丐香父以歸，不從，反得鄉節。辭又不獲請，不得已任事。往時臬司所職者，才刑獄一項，持去楮新有秤提，又適値寇氛不靖，添此二事，而任大責重矣。天祥以楮爲本職第一事，日相廁切利病，詳悉開諭百姓，惟恐拂戾。大概只以血忱至公，風動竟内，未嘗專事刑威，楮功之所以垂成也。贛寇猖獗，血江、閩、廣三路，十數年於此。天祥白手用兵下萬人，聲罪致討，首尾三月，寇難以平。未幾，天祥以先人本生母之喪，即解印歸里。里之群不逞倡爲一議，喧動京師，天祥以秤提，得威虐之劾。然後未幾，又謗天祥討捕之敗，又謗天祥隱匿重服，又裝點墻壁，數其貪私，不直一錢。知鄉鄙之甚難，而父母之國不可以行政也。昔者，吾宏齋先生蓋嘗爲鄉漕矣，其所以能鎮服一路者，蓋出於宿德重望。若天祥小生乍出，其以召罵賈禍也固宜。往議論湏洞之初，縉紳之號爲知己者，亦皆爲紛紛所動，不復見察，訛以傳訛，宜其成闕。特先生當其時適在緑野，凡天祥一時所行事，先生得之間閻耳目之近，果如人言之泰甚乎？噫，任事之難尚矣。真實體國，以政事自見，乃語之生事，謂之妄作，而虚虚徐徐，相招禄仕，百事廢弛，一切不問，反竊愛根本、邨人心之美名。曾不思根本在楮，人心在物價，無財用何以聚人？無政事何以立國？奈何其是非顛倒之甚耶！先生忠忱愛國者也，憤世疾邪者也。區

區肺肝，安得從先生一日傾倒，求一語以自信。茲者伏聞先生以新天子蒲輪束帛之勤，爲時一出，自大司寇進長六卿，典事樞，顓政柄，使漸知公之爵之德之齒，千有餘歲之下煥然重光。僕何幸身親見之！天祥謹頓首爲國賀，爲世道賀，不特爲先生賀也。天祥謗毀之餘，賴君相保全，無大督過，束禮書，入深林，溫理故讀，爲吾所爲，蓋自是浩然方外之想矣。先生即日膏澤六合，僕也簑笠太平，與受公賜。臨書馳仰，神爽興飛，伏乞臺照。右謹具。正月日，承心制文天祥劄子。

右《宋丞相文信公劄子》一副，蓋賀包公宏父遷官時書也。其中言在瑞陽時，嘗遣一介人往候先生者，蓋公爲刑部郎官上疏論董宋臣之惡，不報，束裝將出關，時相遣人謂其不可，差知瑞州，故公在瑞州與宏父通問也。其曰『郡未一考，被召除郎，即丐香父以歸，不從，反得鄉節』者，蓋公以癸亥爲瑞州，甲子十月召赴行在，除禮部郎，乙丑伯祖母梁夫人歿，實公尊府本生母也。其曰『以先人本生母之喪，解印歸里』者，蓋宏父爲提刑，十一月除江西提刑也。其曰『宏齋先生嘗爲鄉漕』者，蓋宏父嘗知隆興府兼江西轉運也。其曰『先生當是時適在綠野』者，蓋宏父爲刑部侍郎知平江府，以言事召赴闕，辭，改知紹興，又辭。疑是時罷歸，正在景定末年公解印時也。其曰『先生以新天子蒲輪束帛之勤，爲時一出，進長六卿，典事樞』者，蓋度宗初即位，召宏父爲刑部尚書簽書樞密院事，封南城縣侯，故公賀以此書也。其曰『謗毀之餘，賴君相保

全，無大督過，束禮書，入深林，溫理故讀，自是浩然方外之想』者，蓋是時臺臣黃萬石，以公不職論罷之。公於是闢文山，築居第，爲山水之遊，故云然也。反覆觀之，其忠正之氣凜然見於言辭之間，俛仰慨慕之餘，若將見之，況當時親炙之者，能不感激發奮也歟！是書今建陽縣尹張君光啓所家藏者，蓋光啓之五世從祖父曰中，弘父之館甥也，倅守興化，起兵應丞相恢復閩、廣，後抗節以死，是書之傳也有自。光啓裝潢以示予，留玩累日，敬書於後以歸之。宣德六年秋七月望日，後學李時勉[一]拜手敬書。

校勘記

〔一〕勉，原作『晚』，據徐本改。

宋胡邦衡劄子 楷書真迹。

右謹具呈宮使中書舍人台坐。正月日，左奉議郎賜紫金魚袋胡銓劄子。

銓伏蒙台慈，盼賜細肋上樽，敢不虔受，然顏有靦矣。朝夕奉詣硯廬以謝，伏幸台炤。

胡銓邦衡師事之，以《春秋》登甲科，歸廬陵蕭楚子荆，建炎中自號三顧隱客。胡銓邦衡師事之，以《春秋》登甲科，歸拜床下，告之曰：『學者非但拾一第，身可殺，學不可辱，勿禍吾《春秋》乃佳。』既

卒，銓志其墓，門人諡曰『清節先生』，所著有《春秋辨》。子荊不甚著，故記於胡公札

後。崇禎元年立冬日，陳繼儒記。

宋孫之翰尺牘

之翰啟：孟冬薄寒，伏惟德表兄長朝奉尊體起居萬福。之翰即日蒙恩，不審邇來動止

何似，之翰改使湖北，向已上狀，自後江行寡，便不數拜問。之翰八月二十二日方到本路，

十月中始還治舍，內外幸亦如常。未緣省侍，伏乞善保寢興。專奉狀拜候，不備。弟之翰

百拜德表朝奉兄坐前，十月十五日狀。

孫之翰，字甫之，嘗著《唐史要論》，必盥手始函之，謂家人云：『萬一有兵燹之

變，貨財盡棄之，惟此書不可失也。』公移少間，增損未嘗去手，其在江東為轉運使出

行部，亦以自隨。過亭休止，輒復脩之。會宣州有急變，乘驛遽往。行後金陵火延燒

廨舍，子弟親負其笥避於池中島上。公宣州還，入門問曰：『唐書在乎？』對曰：

『在。』文潞公嘗從公借之。己巳除夕，陳繼儒記。

真西山與王周卿手簡 在粉箋上，字磨滅不能抄。

周卿諱德文，吾鄉王氏之先也。仕宋，雖不甚顯，然其學實出於其曾伯祖信伯先

生，帖中所謂先著作是也。故西山真先生特與之遊。他如魏參政了翁、游丞相似、杜

丞相範、王待制遂，亦嘗舉薦。陵陽李侍郎心傳因謂『其所交皆天下正人』，然則此帖

豈非其一左證也哉？惟顯其善藏之。吳寬謹題。

西山先生書似草草作，諦觀之，乃非草草者。雖不用晋人筆法，而亦不出於法之

外。豈胸次高，故落筆便自不同邪？然南渡諸公，如魏鶴山、李心傳兄弟書，亦往往

相類，豈亦習尚使然耶？宋之書法至是又一變矣。王鏊。

宋人手簡二通

遠啓：近已奉狀，計徹左右。秋杪氣勁，伏惟體候清勝。遠於此粗如前，乃敢仰承大

旆薄海陵而還，今宜已安治府。東南大計，一出指麾，使權益重，不次之寵，未可量也。

向寒，維希保重，以慰卷卷。不宣。遠上穎叔制置大夫閣下，九月二十五日。

端友皇恐再啓：頃幸使旆久寓輦下，可以朝夕承教，而文禁拘牽，不遂所欲，迨今歉

然。方圖叙列區區，先捧誨示，重複尤增感悚。宏才偉德，久處閒曠，豈具所宜？尚冀以

道順適，重加葆輔，前即龍光，無任瞻祝。端友皇恐再拜。

宋徽廟題院畫冊

瑤臺無信托青鸞，一寸芳心思萬端。莫向東風倚修竹，翠衫經得幾多寒。

右《修竹士女圖》。

消受南薰一味涼，藕絲新織舞裙長。臨池試展凌波步，只恐紅蓮妒艷妝。

右《荷花士女圖》。

羅襪生香踏軟紗，釵橫玉燕髻鬆鴉。春心正是芭蕉葉，羞見宜男竝蒂花。

右《芭蕉士女圖》。

軟繡屏風小象牀，細風亭館玉肌涼。含情學寫鴛鴦字，墨洗蕉花露水香。

右《團扇士女圖》。

濃黛消香澹兩蛾，花陰試步學凌波。專房自得傾城色，不怕涼風到扇羅。

宋劉松年便橋見虜圖 在絹素上，金碧山水。

突厥控弦百萬，鴟張朔野，傾國入寇。當時非天可汗免胄一見，幾敗唐事。讀史者至此，不覺膚栗毛竪，於以見太宗神武戡定之勳，蠻夷率服之義。千古之後，畫史圖之，凜凜生色。此卷為宋劉松年所作，便橋渭水，六龍千騎，儼然中華帝王之尊。雖胡騎充斥，而俯伏道傍，又儼然讋服聽從之態。山川烟樹，種種精妙，非松年不能為也。孟頫少時，曾觀于臨安之睦宗院，茲復得瞻對於普花平章之宅，回首三十年餘，感慨係之矣。敬題其後。大德五年秋日吳興趙孟頫書。

此劉松年《便橋見虜圖》，丹青炳煥，布置閒雅，輦中旌旗，氊裘戎屋，塵沙雲樹，

具見當時景象，良工苦心哉。前有松雪道人題墨，而絜縫印章，似又曾入裕陵內府者，是可寶也。正德庚辰十月既望，文壁題。

宋徽廟御畫雙蟹圖

在絹素上，淺色水草，小橫卷。前有『天下一人』押字，『御書』瓢印，鈐縫有『政和』御璽。上有『晉國奎章』朱文大方印，畫後有『晉府圖書』朱文大印。

講餘機暇諫書空，艮嶽江湖入眼中。郭索能令天一笑，畫圖何必面春風。己未，前史臣劉辰翁。下有『須谿劉氏』白文印，上有『晉府圖書之記』朱文大方印。

遊罷神霄樂意濃，香飄小殿菊花風。揮毫想見留情處，只恐雙螯畫未工。武林瞿佑。『瞿氏宗吉』白文印。

道君善畫花鳥，尤善昆蟲。此圖寫蟹，腹背兩面，飄逸若神，固不徒形肖已也。劉須翁題亦佳，卷內裝池，尚是宋手，曾入晉藩邸，印識可驗，足珍已。萬曆丙辰夏日，項篤壽識。

陸放翁手簡二通　真迹行草，在楮上。

游頓首再拜仲信學士老友兄：即日秋氣寖清，伏惟尊候神相萬福。兒子婚事，甚荷留念，初正以吾輩氣類，故敢有請。已令媒氏具道其詳，尚何疑哉！今又蒙垂誨，已抵歸而

決矣。餘令媒氏稟日，自此遂忝瓜葛，何幸如之。羸薾控叙，草草，不宣。游頓首再拜。

仲信，即省元學士友兄。

游頓首：間闊頃叩甚至，忽奉手帖，欣重。秋雨，尊候輕安。卿禪師遺墨甚妙，恨見之晚，輒題數行，不足稱發颺之意。皇恐，得暇見過，不宣。游奉簡明遠老友。文字共四軸，又五冊，納去，《五派圖》四軸，數日前已就付來人去矣。游。

放翁以詩名重天下，受知周益公、范文穆，爲中興大家。嘗讀其《劍南集》，愛不忍去手，思見其人，而不可得。今得觀此二帖，恍然如侍左右，何其幸哉！然放翁在當時不以書名，而遒麗若此，真所謂人品既高，下筆自然不同者也。二帖一與仲信議婚，一爲明遠題卿禪師遺墨。放翁到今，不爲久遠，而此三人者皆不可知。昔蔡明遠、鄱陽一卒爾，以魯公之書而傳，仲信既與翁結婚，而禪師遺墨有見晚之恨，則二公要皆非尋常流輩人矣，而余皆不之知，鄙淺可笑。此卷既歸墨林，墨林博雅好古，而蓄書極富，必能考以補余之不迨也。嘉靖戊午仲冬二十日，後學文彭謹題。

思陵題畫冊花草四幀

香蜜裁葩分外工，疏枝幾點綴雛蜂。嬌黃染就宮妝樣，香燄尤宜愛日烘。右蠟梅。

寒花婀娜露凝香，風葉搖秋鳳尾涼。夢入畫堂銀燭下，翠屏深處隱紅妝。右脩竹芙蓉。

墨花垂兔穎，千古尚灕灕。翠羽風前葉，秋聲雨一枝。詩題春粉節，棚脫玉嬰兒。湘浦人何在，空聞鳳管吹。右墨竹。

名出本南山，來依瓊苑間。陳主歌前樹，楊妃醉後顏。爲嫌脂太赤，故著粉微斑。共言攀折處，已獲寶枝還。右雪中山茶。

馬遠山居小景

何處人家水繞門，白沙翠竹自成村。老翁最得昇平樂，韋曲看花引子孫。釣鰲叟。

買斷雲山隔竹溪，此中高築釣魚磯。候門稚子輕相笑，齷齪惟甘老布衣。穗蕘生。

百折泉源遠，千莖竹樹幽。飛來何處雁，清影落芳洲。立庵。『獨民』朱文印。

水抱雲根净，林含雨氣凉。征鴻飛杳渺，秋思滿瀟湘。林鍾。

湍激石齒齒，驚飛雙睡鳧。平蕪秋色裏，對景獨思鱸。鄭閌。

秋净水逾碧，竹多山更雄。瀟湘無限景，都在一霙鴻。沈德全。

今夕何夕興無涯，來訪山中宰相家。艇子衝寒撑一箇，還能煉雪爲烹茶。盧彭祖。

以下題馬遠雪景，共六首。

萬里江天莫，冰花散冷風。卷簾看不足，呼酒坐孤蓬。沈文矩。

鳥絕千山暗六花，地靈珉布日韜霞。溪居有客圍爐坐，石鼎須烹鳳髓茶。徐汝成。

地白風寒雪不開，枯梢屋外壓將催。鑪煨榾柮閉門臥，應没情人乘興來。蕭規。

雪埋門徑失，壓樹白差差。知己年來少，無人訪戴逵。武陵顧敬。

莫雲天一色，飛雪滿江干。野艇歸來晚，推蓬不厭看。沈中。

米南宮草書畫山水歌并絕句 真迹，在楮上。

十日畫一水，五日畫一石。能事不受相促逼，王宰始肯留真迹。壯哉崑崙方壺圖，挂

君高堂之素壁。巴陵洞庭日本東，赤岸水與銀河通，中有雲氣隨飛龍。舟人漁子入浦溆，

山木盡亞洪濤風。尤工遠勢古莫比，咫尺應須論萬里。焉得并州快剪刀，剪取吳淞半江水。

謝安舟楫風還起，梁苑池臺雪欲飛。杳杳東山攜漢妓[二]，泠泠脩竹待王歸。

前有金章宗『秘府』瓢印，『御府寶繪』朱文方印，『御書之寶』朱文方印，鈐縫有『御

府』瓢印，『合同』朱文小長印，後有『御書』瓢印，『御府之印』朱文方印，『群玉中秘』朱

文鍾鼎篆方印，『南昌袁氏家藏珍玩子孫永保』朱文方印，『太子少師姚廣孝圖書』朱文

方印，『趙氏子昂』朱文。

米海嶽風度高朗，神情舒暢，故下筆便與人不同。或言其書自沈傳師來，晚學李

北海，嘗觀名言書史，則其於古人書未嘗不學。然每以不及古人為言，或曰真者在前，

氣焰爍人，或曰若見真迹，慚惶殺人。惟其不自滿假，所以入能品。今觀此卷，出入

顏平原，無一筆北海，則此老胸中魂磊，未易窺測也。卷中書畫山水，歌後絕句一首

寄漢中王，皆子美詩，想隨所記憶。而書者內有「御府」瓢印及「群玉中秘」等印，曾入

金章宗賞鑒。後有趙魏公印，曾入松雪齋。在本朝則袁忠徹家物也。今歸谿陽史君，

君好古博雅，誠得所矣，其永寶之。嘉靖甲午十月十日，長洲文彭敬跋。

校勘記

〔一〕妓，徐本作『妙』。

米南宮詩翰 李西涯篆字引首，詩見前集《苕溪詩話》。

米敷文奉勅題。

右呈諸友等詩，先臣芾真迹，臣米友仁鑒定恭跋。

右《米元章詩翰》，有「紹興」及「睿思殿」圖印，其子友仁題其後，稱「先臣芾」，蓋

君前臣名之義也。元章書極精妙，而友仁亦有家法。父子并美，自羲、獻以後，亦鮮

聞之。書法真贋，每相混淆，如米氏者，江南偽本不知其幾。此卷妙處，望而可知。

太宰水村陸先生檢諸故篋，重加裝飾，物之顯晦，故自有數哉！先生方操黜陟之柄，

振幽起滯，天下之士賴以不汨沒于世者多矣。識者幸毋以一事觀之。正德丙子二月十

二日，長沙李東陽題。

米南宮湘西詩帖

南宮遺翰。 中書舍人署題。

湘西衣冷榻留雲，此夕還如入夢魂。六月薜蘿嗟我欲，一生林壑與誰論？吳王舊賞今

何在，惠可餘光宛若存。對榻東堂清話歇，長風快雨洗松門。米芾。

逸少嘗自書表上晉穆帝，專精任意。帝索紙色類長短潤狹與王表相似，令張翼寫

效，一毫不異，乃題後答之。逸少初不覺，後更詳視，乃嘆曰：『小人亂真耳。』宋米

禮部作字，有晉唐風流，自言學書貴弄翰，把筆輕，自然手心虛，振迅天真出於意外

也。其次要得筆意，謂骨筋、皮肉、脂澤、風神，皆欲要全。今觀此帖，使毫行墨渾

然天成，雖不元章，吾知其元章矣。叔成其寶之。元統甲戌六月上〔二〕澣，斤玉山人顧

厚書。

歐陽詢初見索靖所書碑，唾之；復見，悟其妙，臥其下者十日。閻立本嘗至荊州

視僧繇畫，忽之；次見，略許；三見，坐臥留宿其下者十日。書畫之妙，以詢、立本

之真識，尚未能造次窺，況下幾等能辯之乎？米禮部書法，遠紹王右軍，擅名一代，

當時寸紙數字，人爭售之，以爲珍玩，此帖宜寶也。然舉世豈乏歐陽率更，莫我知也。

元統二年六月望日，廬陵李蕳士廉父書。

自天粟畫零之後，灑染翰墨代不乏人，必其不蹈故常，始可以永其傳。襄陽米禮

部，生平無他嗜好，獨遊神心畫，始學顏書，已而厭其俗，聞有李邕法，又惡之，遂

學沈傳師。自後數改，遂成名家。麻紙十萬，散失多矣。故知八法之妙者，請於是觀

焉。淳熙丙申暮冬，申呂企中書。

向晚得奇觀，案有翰墨陳。展開即可辯，骨格出風塵。尋常勢欹側，此幅殊不倫。

字止五十六，端人似垂紳。復如旗整整，又若車轔轔。書家有定論，俗士妄相嗔。不

見蘇子語，超妙還入神。公昔家京口，海嶽近爲鄰。歲久恐朽弊，摹勒須堅珉。銘文配

荊山玉，旁達見孚尹。驚看忽入手，幸合歸鄉人。墨迹雖散落，至寶終難湮。如彼

瘞鶴，終古焦山垠。充道得此見示，爲題此於後，聊以代跋語耳。吳寬。

惆悵江東起暮雲，騷人疑有未招魂。神從海嶽真能降，名與蘇黃得并論。千歲鶴

歸林未冷，百金馬死骨猶存。因君話取書家事，始信鍾王別有門。東陽。

雪裏清光水裏雲，分明詩筆舊精魂。可應絕技能兼美，解使名家得擅論。秦刻漢

碑隨世改，馬圖龜畫與天存。不須更說鍾王事，此道誰參衆妙門。台人謝鐸次韻。

南宮此帖，端勁莊重，迥異常書，前跋已詳。自吳文定公三閣老詩，辭嚴意密，

三公同侍孝廟，燮理之暇，倡和優游，爲介軒靳閣老所題。當時文物之盛，猗歟休哉。

五字損本蘭亭

僧隆茂宗作圖於紙上。

紹興壬戌正月晦日，觀於三衢之傳舍。傳朋。『吴說』。

紹興三十年十月丁巳，孫覿攬桂折堂。

《蘭亭》已矣，而定武舊本帖猶得於今見之。是石之壽，固永於人，而紙之壽又永於石也。泰定丙寅暮春之初，觀於會稽寓舍，不勝斯文之感。嘉興後學俞鎮『伯貞父』白文。

余見《蘭亭》石刻多矣，如此本殊不易得。世以筆墨肥瘦論者，是殆得其形似耳。鄧文原。

世傳《蘭亭》石刻甚多，如月印千江，在處可愛，桑世昌考之備矣。此卷五字鑱損本，紙精墨妙，又有僧隆茂宗所畫《蕭翼賺蘭亭圖》於後，誠爲佳玩。至順四年十月，

元汴。

校勘記

〔一〕上，徐本作『下』。

柯九思跋。

《稧帖》一卷，吳故家物，收藏有緒，後有吳傳朋、孫仲益跋語，當紹興時，定武石毀未久，已爲人所傳玩，況二百餘年之後哉？是可寶也。安陽韓性。『明善』。

世傳《蘭亭》刻石，惟『定武本』爲妙，然古今議者不一，故有聚訟之說。桑世昌《蘭亭考》十卷最爲詳博，然不若姜白石所著簡明可誦，大意謂真迹隱，臨本行世；臨本少，石本行世；石本雜，『定武本』行世。然但言其自出耳，未嘗及其真贋也。惟《齊東野語》載姜白石所書《偏傍考》，謂持此可以觀天下之《蘭亭》矣，其所論凡十有五處。余生平閱《蘭亭》不下百本，求其合於此者蓋少。近從華中甫觀此，乃鑱損五字本，非但刻榻之工，而紙墨亦異，以白石所論《偏傍》較之，往往相合，誠近時所少也。具後跋者七人，而鄧文肅善之、柯奎章敬仲，皆極口稱之。二公書家者流，而柯尤號博雅，其言如此。余又何容贅一辭哉！嘉靖十一年六月二十又七日，衡山文徵明識。

又別本蘭亭姜白石題

《蘭亭》出於唐諸名手所臨，固應不同，然其下筆皆有畦町可尋。唯『定武本』鋒藏畫勁，筆端巧妙處，終身効之而不能得其髣髴。世謂此本乃歐率更所臨，予謂不然，

歐書寒峭一律，豈能如此八面變化也？此本是真迹上摹出無疑。學右軍書者，至《蘭亭》止矣，今世所傳石本刓一角者，皆『定武』所自出也。然其工拙妍醜，如人面之不同，覽者自當具眼耳。又『定武』一石，前輩紛紛各有異論，既自眼，必知所擇，定不向人言下轉也。此卷有山谷題字，山谷之言云爾，迺知當時真贋混淆矣。山谷之孫，字子邁，今爲農丞，過予見後題，欲令去，予不忍與，以爲去此題則《蘭亭》廢矣。周翰者，文及甫之字，多見其名於書帖後，雅尚如許，亦足以贖粉昆之疵矣。嘉泰壬戌十有二月，白石道人姜夔堯章書。

黃鶴山樵定武蘭亭跋

自永和九年至於今日，千有餘歲，其間善書入神者，當以王右軍爲第一，所謂『龍跳天門，虎臥鳳閣』，真不誣也。右軍平生書最得意者，爲第一，其真迹爲隋僧辯才所藏，唐太宗以計獲之，命褚遂良、馮承素等摹榻以賜近臣。刻石唯『定武』一本，最得其真，後世共寶之。故石刻當以『定武』爲第一。石晉時，爲契丹輦其石投北，棄中山境中，後人取龕宣化堂壁，薛紹彭易歸其第，獻于朝，高宗南渡至揚州而失之。其石已亡，而碑本散落人間者有數，然墨有濃淡，紙有精粗，摹手有高下，故雖出一石，夐然不同。又有真贋相雜，非精鑒者不能識也。余平生所見『定武本』，惟此一本紙墨

既佳，摹手復善，無毫髮遺恨。千古墨本中，此本當爲第一。自右軍之下，唐宋勿論，千有餘年後能繼右軍之筆法者，惟先外祖魏國趙文敏公當爲第一。文敏平昔所題《蘭亭》墨本亦多矣，或一題數語，或至再題，則爲罕見不可得矣。惟此一本凡十有六題，復對臨一本，可見愛惜之至，不忍去手，於文敏題跋中，此本又當爲第一也。嗚呼！一千年之前惟有一人，一人惟有此得意書，數千刻中惟此一刻。墨本在世者，何啻萬計，皆化劫灰。存至今日，惟此一本最精，後千年惟有一人，一人惟有此一題爲至精至賞。舉千年之世，書法之精妙者，無過此一本，以此論之，金玉易得，性命可輕，好事之家當爲傳世之寶，不可以尋常書刻觀也。余於至正二十五年秋七月，購得於吳城，如獲重寶，玩弄不舍。後之子孫，當世寶之，毋爲富者財物所易，毋爲强者勢力所奪，真吾之子孫也。苟能專心臨摹數千過，雖不能企及前人，要當不讓今世能書者，遂識而藏之。黃鶴山人王蒙書。

方壺雲林圖

方壺爲太樸老友作，至元四年戊寅歲四月記。

故人眇在雲林端，手植梓榛陰團團。不憤讀書從鬼谷，何言賣藥近長安。白日定趨天禄閣，青春宜著鷄鶒冠。相思灑盡金壺墨，三十六峰生暮寒。句曲外史張天雨。

仙人危太樸，屏迹雲林間。河車運金液，九轉成大還。苦辛三十載，得道鬢已斑。弱水政清淺，蓬萊那可攀。嬌娥貯金屋，霜露零秋山。勿猜松柏操，不及桃李顏。丹丘生柯九思題。

抱樸先生學大還，偶然爲客未歸山。迎陽館裏看圖畫，夢繞白雲青樹間。東陽吳師道。

海上三山樓觀開，壺仙蚤晚御風回。畫成定勝人間景，爲問何人寄得來。雲林之高峰，可望日出海。君子居其間，旦起飱沆瀣。三年毛骨換，九載神色改。翩然升雲去，鸞鳳翳五彩。山中有神藥，服食多所採。寄語學仙人，佇立以相待。邵庵虞集。

夏珪長江萬里圖 長二丈四尺，絹墨如新。

雲山蒼蒼江漠漠，紹興年間夏圭作。珍重須知應制難，卷尾書臣敬堪度。却憶當時和議成，偏安即視如昇平。惟開緝熙較畫史，兩河淪棄無人爭。斯圖似寫南朝士，還有樓臺在烟雨。釣叟棋翁不可呼，漁舟野店誰能數。但覺層層境不同，林泉到處生清風。意遠筆精二莫比，只許馬遠齊稱雄。中原殷富百不寫，良工豈是無心者。恐將北物觸君懷，恰宜剩水殘山也。畫終思效一得愚，更把飛鴻添在圖。願君且向飛鴻問，五國城頭有信無。水村居士完書。『冢宰陸全卿』。

續書畫題跋記卷四

高克明雪意卷 前有「高克明」三字，後有「□州牟氏書齋清玩」八字，乃宋人書。

《畫譜》稱高克明得李成筆意，蒼古清潤，爲北宗丹青名家。思陵嘗有詩評云：『克明已往道寧逝，郭熙遂得新成名。』則其品第，皆出熙上也，而其真迹世不多見。

此《雪意》卷，廷美僉憲得之於道遜太僕，圖不盈丈，而三遠備焉，誠不易得者。余題之爲『劉氏山房所藏第一』云。題竟，廷美復強余詩，余適遊雪湖，得一律，猶能記之，因書以塞白：『湖山勝趣自難窮，雪後登臨興倍濃。大地盡成銀色界，一塵不到水晶宮。舟移月洞雲庭外，人在冰壺玉鑑中。我欲題詩誰屬和，惜無龜望與逋翁。』成化己丑春仲，天全翁有貞書於虞山上湖。 舟中。

赤腳真人龍鳳姿，俯視藝苑時游嬉。良工待詔金門裏，高生前身應畫師。含毫吮墨立良久，自言臣是唐王維。平生胸中無一物，獨有山水能容之。郭熙成名乃新進，范寬得意纔并馳。丹青竸巧稱院體，後來不比宣和時。密竹千岡松萬壑，蒼翠峰巒白湖濼。岸傍桂楫何處移，磵曲茆堂是誰縛？行人暮歸天漠漠，遙望前村愁雪落。船頭

一老自閒暇，詩思分明入寥廓。劉侯朝迴過燕市，亦復愛畫入骨髓。偶從太僕得此圖，每一開之心輒喜。天全僊翁惜題字，評品數行非佞史。翁今已逝侯亦亡，兩洞庭荒渺湖水。石田多才從後起，況有佳兒好文事。只今奇物欣有托，賦詩獨媿前人耳。宋社久已屋，宋畫如有神。劉侯地下勿長嘆，楚弓得失皆吾人。延陵吳寬。

米海嶽雲山卷 自題。

紹興乙卯初夏十九日，自溧陽来遊苕川，忽見此卷於李振叔家，實余兒戲時得意作也。世人知余喜畫，競欲得之，勎有曉余所以爲畫者，非具頂門上慧眼者，不足以識，不可以古今畫家者流畫求之。老境於世海中一毛髮事泊然無着染，每静室僧趺，忘懷萬慮，與碧虛寥廓同其流蕩。焚生事折腰爲米，大非得已，此卷慎勿與人。

元章早年涉學既多，晚乃則法鍾、王。此元祐初作也。風神蕭散，所謂天成者，非世間墨工槧人之可髣髴。伯玉出以相示，因書其後。紹興壬午仲冬晦日，平丘曾覿純父。

李琪家藏，子孫永爲寶用。銅印。

隴西伯玉。此是玉印，篆刻精絕，宋印如此者甚少。

洪武五年歲壬子九月十四日，東魯兀顏思敬拜觀。『子敬』。

雲山烟樹總模糊，此是南宮鸊突圖。自笑頂門無慧眼，臨窗墨迹澹如無。

米老此圖，初藏於茗川李振叔，後入嚴尚書府，今官保閱公得之。蓋嚴與李同郡，而官保爲尚書外孫，流傳有自而收蓄得所，此老亦無所恨矣。弘治癸亥九月既望，長洲吳寬書。

米南宮於畫深自秘惜，世不多有。余平生所見咫尺小幅紙弊墨渝者，亦無幾焉。而此卷長八尺，烟雲變滅，氣象晦冥，正與敷文《瀟湘圖》同一機杼，紙墨如新，真秘寶也。墨林子項元汴。

米敷文大姚村圖石田模本

廣文當日官雖冷，可奈才名振世何。他日君家須炙手，而今聊復在堪羅。

老來尚喜管城子，更愛好山江上青。武林秋高曉欲雨，正若此畫雲冥冥。

三茅別有洞中天，我欲居山屏世緣。累行積功多蛻[一]舉，玉晨欣有地行僊。紹興戊午季春十一日，書於大姚五湖田舍。元暉。

相城沈啓南妙於詩畫，然字不甚工，後乃仿黃山谷書，輒得其筆意，蓋書畫同一機也。今觀此卷，雖不純用米家筆仗，要之自有一種風致可愛。李禎伯。

大姚去姑蘇城東南三十里，臨諸江湖。江則曰吳淞江、姚城江、白蜆江、小龍

江，湖則有陳湖、葉宅湖、車坊漾、獨墅淹是也。大姚地可百畝，浮諸水之間，有小山，高不滿數丈。上有古刹依山之巔，曰『文殊院』。正殿有文殊坐獅像，甚奇古。周圍有深渠數匝，乃誦行道之迹也。唐宋名公留題甚多，皆刻諸石以置於壁間。米南宮弟兄嘗居於其地，舊趾猶可考。余別業數椽在笠澤姚澄江之北，與大姚隔小龍江相望咫尺，時復往焉。

丁酉歸，家業一空，而此卷僅存。至正甲申，余在燕京，忽得此卷，因拾以歸吳。丙申之變，余避地入閩。故居焚蕩，荒榛瓦礫，不堪舉目，又復得此卷於野人家。事物之遇，豈偶然哉？辛亥秋七月，暇日展卷太息，因識於後以記歲月云爾。雲浦道人。

戊申，吳復兵燹，余亦流離濠梁。己酉，復歸田里，

喟然點也宜吾與，不利虞兮奈若何。鴻雁欲來風嫋嫋，庭前樹子落紗羅。

吳松江只蒲萄綠，金井峰仍縹緲青。説與弋人何慕我，高飛鴻鵠杳冥冥。

大姚湖水自生烟，長物都除絕世緣。笙鶴不為歸鶴怨，王仙真是勝丁仙。

雲浦老人亂後復得此卷，感慨今昔，觀其題字可見。辛亥八月十五日，來謁雲浦，出以見示，戲走筆追和米公三詩以寫懷云。倪瓚。

米敷文既遊清都，遺迹之在人間者日少。至若貌江山之勝概，發詞藻之精英，翰墨淋漓，同為卷軸者則又加少矣。此卷其易得耶？王雲浦再失而再獲之，所以為至喜耳。然萬有無常，竟又歸諸沈氏，沈氏代為良醫，而日章尤知玩古，嘗締余交，今亡

矣。子玄出以徵題，見之令人悽斷。洪武庚午二月，澹如王行。

小米《大姚村圖》，澄心堂紙也。詩逸，書畫遒潤，得乃父風，不易得之物，爲吾蘇沈汝融氏之世藏。成化末，王瘋刮貨江東，此卷屬其鷹攫，汝融怒怒若廢飲食者。以余嘗觀，求追寫其所記憶，久亦付之茫然矣。近過徐甥，出元暉大行書三詩，即其副本耳。遂臨一過，復漫補此圖，始塞其意，且謂曰：『物之聚散自有數，正不使人容心其間。譬之此卷在王雲浦所，兩失兩得，而轉至子家。子家方一失，安知其他日不復得乎？』余請拙惡以死，馬首媒之。弘治壬子九日，長洲沈周跋。

大姚山水如故，固不改其真。彼元暉之陳迹，沈君既不足戀，而石田翁所仿，更得其似，且有似人之喜矣。元暉有女弟，家大姚，故常往來其地，詩畫所由以作。蓋今陳大理玉汝，亦嘗得其二幅，上有題識，余是以知之。延陵吳寬。

我昔風流聞米老，沈家今日睹真形。千金散盡還堪復，此幅君須比四靈。成化癸巳正月廿四日，偶得觀米氏所藏米老書畫，不覺神情清暢，敬賦此以致景慕之意。瓜涇徐源謹題。

書畫一致也，在古兼善者則鮮，追宋米氏父子，乃擅名當世。敷文居吳，嘗作《大姚村圖》，復大書三詩於後，可謂兼善，爲吳中翰墨光耀二百有餘歲。至國初，失之王雲浦，而得於沈良醫，則爲沈氏珍玩又百餘年矣。成化末，被綠林之豪強力

攘去，汝融爲沈氏宗孫，以青氊弗遺，惋懊莫自釋。同邑沈石田翁妙於書畫，今之

南宮也。未失前，嘗假以搨一過，甚逼真，貽其甥藏之，緣是遂臨而歸諸汝融，不

惟掃其胸中芥蔕，尤可見造物者巧於謀爲，宛然俾其舊物之在目，雖失猶不失矣。

後之觀者，有弗以石翁之筆爲敷文，吾未之信。弘治庚申蜡月哉生明，如醮老人張

習識。

敷文畫山何可得，況復銀鈎鐵爲畫。雲林妙句雲浦遺，一字真堪數縑直。流傳幸

遇沈休文，題品當朝總名筆。無何檢括獻彤庭，却付王瘠私篋匧。炎炎氣勢那敢問，

神物誰能不追憶。石田補寫更有神，雲山烟樹沉沉濕。鮑翁文章世希有，午夜光芒動

虛斗。瓜涇累幅感慨多，世事悠悠獨回首。休文索我重續貂，欲慰退思見交厚。古人

父書不忍讀，不飲杯圈憶慈母。祖研持時悲曷勝，名字至今垂不朽。顧移此卷九迴腸，

翻作思親心一紐。羨牆昌歇孝子思，傳與兒孫可常守。青囊濟物廣陰功，世澤天長兼

地久。要知詞翰身外物，轉燭隨落他人手。我觀東坡寶墨文，棄軀忘親資笑口。鍾繇

發塚事宜徵，曾有聲色移人否。又聞有道古聖人，不物其物物芻狗。題詩我爲發長嘯，

驚散無何一杯酒。郡人陳琦。

南宮真迹，已同夜壑之舟，所幸石田猶能追寫彷彿。蓋蔡中郎之丰神，尚於虎賁

士見之，語云：『雖無老成，人尚有典刑。』王鏊題。

米氏父子本襄陽人，而寓居吳中。昔張句曲傳海岳翁云：『其晚年愛潤州山水之勝，乃卜居北固。』及觀海岳表吾鄉朱樂圃墓有云：『予昔居郡，與先生游此。』可見其久寓於吳，而女因以嫁大姚人，敷文《大姚江圖》所由作也。作《宋史》者直云吳人，而後之論撰者遂以爲吳縣人，胥失之矣。庚申十月廿一日，觀石翁臨敷文本，偶題[三]

元暉《大姚村圖》并詩，吾蘇大有關涉，王雲浦之獲自燕京，再從沈氏爲吳中光賁者，蓋又百年。是宜永鎮茲土，不復他適可也。何圖神物不護，竟取檢括之厄，豈非冤哉？使其果得登清都，入左藏，則亦不孤爲此卷之蒙幸，然又不知今流落人間何許也？汝融昔藏家時，曾有人以米三十斛求售，不許，而竟爲烏有，其痛惜之情，自不可釋。然石翁臨本宛然故吾，雖一再傳寫，亦如梅花照水，格度具存，不失真相，使人觀之，更有想像不盡之餘味。然則舊物之存不存，可無恨也。汝融失此以來，欷愴累年，可謂好古之篤者，故以此慰之。南峰山人楊循吉題。

春空沉雲山有無，眼明見此《姚江圖》。圖窮爛漫得題字，照人百顆驪龍珠。平生雅識敷文書，紹興歲月仍不誣。豈知尤物能媒禍，繭紙《蘭亭》已非故。石翁信是學行人，能使邯鄲還故步。憶昔愉人賄爲圍，瀆財更假狂闍手。千里奇珍歸檢括，故家世物那容守。沈氏藏茲二百年，一朝掣去心茫然。誰言物聚必有散，手澤相關嘗累歎。未能一笑付亡弓，且喜百年還舊觀。豈余鈍眼錯顏標，抵掌真成孫叔敖。區區不獨形

模在，更存風骨驪黄外。一時點筆迥通神，故應小米是前身。從來藝事關人品，敢謂今人非古人。後學衡山文徵明題。

沈氏藏石田先生所搨《大姚村詩圖》引歌：『重山凝遠陰，江雲映天濕。淋漓六尺素，滿手潑秋色。模糊似是溟海圖，何乃目之云五湖。圖窮更聞清響接，百顆歷歷驪龍珠。米家風流照眼新，細玩乃知身外身。虎頭能傳阿堵物，虎賁尚入中郎神。當時得失屬王郎，爾來又復遷東陽。得耶失耶孰主張，茫茫宇宙悲弓亡。神物不可久静處，能走四海生光芒。奎宮玉府眇何許，夢寐似聞歸故鄉。五湖田舍清風遠，元暉眉目不可見。嗚呼！元暉眉目不可見，五湖之水清如練。』弘治六年八月一日，祝允明題。

校勘記

〔一〕蜕，原作『悦』，據《珊瑚木難》卷三、《趙氏鐵網珊瑚》卷一一、《清河書畫舫》卷九下、《式古堂書畫彙考》卷四三改。

〔二〕『題下』，徐本有署款『吳都穆』。

宋復古鞏洛小圖　思陵籤題已泯。

宋復古用墨，得摩詰之秘。此卷曾入宋内府，印款俱有左驗，彥廉寶藏之。齊郡

張紳題。『士行』白文。

宋迪，字復古，洛陽人，由進士爲郎，善山水松石。此卷林徑深窈，烟嵐開合，蓋即鞏洛之景而模寫也。曾入紹興內府，故思陵題識尚存，世傳宣和所藏，未免白玉微瑕，非若紹興皆極精選。復有劉宸妃奉華寶藏之印，又神品上上。今圖後有春華瑤暉堂印，信爲珍玩也。彥廉其保諸。汝陽袁華書於陳氏之春草軒。

雲烟澹容與，岡嶺炎奔騰。修塗遠巴蛇，歸人如凍蠅。宋侯天機深，游戲精藝能。風流各異代，卧遊聊曲肱。倪瓚。『讀書餘暇』。

落日下風嶺，行人逢已稀。隔烟望田舍，應未掩荊扉。鳥亂夕林暗，草多秋逕微。家人知候我，賣畚郭中歸。勃海高啓。

一望秋嵐似春，路迷入谷無因。斜陽欲雨未雨，別嶺歸人幾人。鐘斷鳥沉僧塢，炊殘雞唱樵鄰。峰迴忽見月出，稚子相迎磵濱。蜀郡王彝。『常宗』朱文，『布衣史氏』。

深谷含夕暉，幽居入林迥。澗底采芝還，臨流見笻影。松鶴已先歸，蘿扉掩微暝。張適。『子宜』。

青山鞏洛舊林園，髣髴昇平古意存。雨外人歸秋葉浦，烟中鳥下夕陽村。昔年題字宸光合，今日披圖野興繁。風景西湖仍不異，惟餘故老說中原。吳郡謝徽。

山村晚色秋離離，蕭條郭西初出時。烟嵐莽蒼家住遠，道路詰曲人歸遲。重檐緣

峻氣促息，薄祛迎寒風倒吹。鄰樵偶值得相問，到門此夜如何其。蘇人王行。

曾入思陵內府藏，瑤琨緗軸舊裝潢。山頭怪石如蹲虎，谿上行人似散羊。鶴谷透迤迷短草，鯨波起伏見層岡。至今玉璽分明在，猶帶宣和雨露香。東海釣鰲客陶振。

復古運意高妙，筆墨清潤，大抵多師法李成。議者謂山之體貌，古今第一，則復古之高妙，有自來矣。袁子榮先生精於鑒畫，以有『奉華堂』印，知爲思陵所藏。時劉夫人侍高宗，掌內翰文字，居奉華堂，故以其印識之。後爲陳氏彥廉所得。自季迪諸公題識以來，又幾十年矣。先觀復古之畫，後觀諸公之作，恍然置我於林壑窈冥之間，與行旅相逐歸途也。品在神妙，不亦宜乎？致翰林國史修撰事承務郎東吳張洪識。

李龍眠孝經圖　紙本。

鳳閣舍人楊公雅言，《孝經》關鍵六藝，根本百行，在世[一]訓所重，謂龍眠山人李公麟曰：『能圖其事以示人[二]爲有補。』元豐八年六月，因摭其[三]，隨章而圖之。

龍眠居士圖《孝經》，雖曰『隨章摭其[一二]』，然自天子以至於庶人，威儀動作之節，與夫郊廟之規模，閭里之風俗，器物之制度，畜產之性情，亦略備矣。東坡謂『其神與萬物交，其智與百工通』者，覽之可想。雖然，龍眠畫贊者多矣，至於書史稱妙絕，而見者不多。今睹其筆勢，若清廟既陳，而君子佩玉趨蹌於其間，清和簡肅，猶

有晉宋間人氣韻，當時以書名者，未必能如此也。吾得此卷，不徒愛其畫，而尤愛其書，特珍藏之。每紙壓縫有雙龍團印，末有紹興字，喬氏私印，蓋曾入南宋御府，而又爲喬仲山所藏云。水村居氏陸完。

有王芝子慶，王芝私印。

龍眠《孝經圖》，嘗載《雲烟過眼録》，藏西人王芝子慶所。余後草窗周先生三百餘年，往往獲覯其品過物，是何多幸也。子京。

校勘記

〔一〕『世』下，原有『垂』字，據徐本、《珊瑚網》卷二六、《式古堂書畫彙考》卷四二删。

〔二〕『人』下，原有『庶』字，據徐本、《珊瑚網》卷二六、《式古堂書畫彙考》卷四二删。

趙大年江鄉雪霽圖

我昔江鄉遊水際，放懷頗爲鱸魚鱠。征鞍自笑擁重裘，沍凍於時天地閉。太空冥冥久陰晦，長風蕭蕭雲著地。樹枯葉落空槎牙，敗葦黄蘆色憔悴。蘭橈布帆在何許，但見寒鴉騰陣勢。塞鴻飛起稻糧謀，鷗鷺群鳧猶水戲。江上豪家百不憂，已備金帳羊羔醉。安知不有戴安道，應擬幽人乘興至。浙江畫史奪天工，一幅生綃生巧思。開圖

宛似昔遊時，知是江鄉描雪意。蜀人虞輔。

密林蔽日青蒙茸，兩岸都歸煙霧中。分明宓畫溪頭景，只少垂綸一釣翁。釣翁莫

放扁舟至，沙上鴛鴦方好睡。落盡桃花不出溪，夜來細雨春流膩。吳寬。

李龍眠山莊圖潁濱先生題

此心初無住，每與物皆禪。如何一丸墨，舒卷作山川。墨禪堂。

清谿便種稻，秋晚連雲熟。不待見新春，西風藹自足。右雲藹閣。

蒼壁立精鍊，懸泉瀉天紳。山行見已久，指與未來人。陳彭澥。

白龍晝飲潭，石壁修尾挂。幽人欲下看，雨電晴相射。右玉龍峽。

層崖落飛泉，微風動喬木。坐遣谷中人，家家有琴筑。右泠泠谷。

團團寶華巖，重重蔭珍木。歸來得商鼎，試谷溪邊淥。寶華巖。

倚崖開翠壁，臨潭置苔石。有所獨無人，君心得未得。觀音巖。

巖花不可攀，翔藥久未墮。忽下幽人前，知子觀空坐。雨花巖。

溪深龜魚驕，石瘦椿楠勁。借子木蘭舟，寬我芒鞵病。鵲源。

山開稍有路，水放不成川。遊人得所息，真言才澹然。右發真塢。

山居少華麗，牽茆結净屋。此間不受塵，幽人亦新沐。右薌雲塢。

未見垂雲沜，其如歸與何。路窮雙足熱，爲我洗盤陀。垂雲沜。

伯時作《龍眠山莊圖》，由建德館至垂雲沜，著錄者十六處。自西而南凡數里，巖崿隱見，泉源相屬，山行者路窮於此。道南溪山，清深秀峙，可遊者有四，曰勝金巖、寶華巖、陳彭漈、鵲源。以其不可緒見也，故特著於後。子瞻既爲之記，又屬轍賦小詩又十二章，以繼摩詰輞川之作云。

李公麟，字伯時，舒城人也。舉進士，用陸佃薦爲刪定官，又用御史薦爲檢法官。公麟博學好名，多識奇字。紹聖五年，朝廷得玉璽，下禮官諸儒議，言人人殊。公麟以爲秦璽用藍田玉，今玉色正青，其書以龍蛇鳥令爲文，著帝王受命之符，真秦李斯所爲也。議由是定。公麟能行草書，善畫，尤工人物，比顧、陸云。元符三年，既歸老，肆意於泉石間，作《龍眠山莊圖》，爲世所寶藏。其爲文清婉，工於詩，而一時多稱譽焉。

右《龍眠山莊圖》，宋李公麟伯時畫。伯時舉進士入官，以博學好古，有盛名，其畫蓋取晉唐諸名家所善以爲己有。論者謂：『鞍馬過韓幹，道釋追吳道玄，山水似李思訓，人物似韓滉，瀟灑如王摩詰，在宋當爲第一手。』元符間，歸老山中，作此圖，其景由建德館至垂雲沜，十有六。又道南溪得勝景之可賞者有四，皆山水清秀，竹樹茂美，喧囂塵俗之所不到。東坡先生爲之記，潁濱又爲賦詠，蓋妙絕一時。人所寶愛，不啻珙璧。夫景以畫而傳，畫則以人而重。東坡先生高風大節，百世之望也。凡詞翰

之所貴及者，天下其誰不重之？然則龍眠山莊豈獨賴畫而顯哉！先生嘗言，君子可以

寓意於物，而不可以留意於物。寓意於物，則物長爲吾樂；留意於物，則物足以爲吾

病。伯時之矻矻於此，蓋留意之病也。先生之文，出於天縱，以狀物適情，如風發霆

震，欻然變化於俄頃之間，於其所當止而止焉，非所謂寓意於物者乎？今數百年，龍

眠山川固在也。其所經營締搆，不可得而見也矣。所可見者，文章圖畫而已，則文章

圖畫，固可以爲不朽之托哉！雖然，亦有時而弊也，特聊以寓意焉耳。文選郎中龍士

郁得此卷，以求余言，因題其後以歸之。

士郁求題，余許之久矣。不欲孤其意，勉綴數語，既授之藁，又欲親書，及其半

而苦之。蓋滿眼黑花，不能成字，遂閣筆。至次日，乃畢。此亦余留意之病也。景泰

四年八月八日，抑庵老人王行檢書於吏部之南軒，是年七十五矣。泰和王直。

周曾秋塘圖卷

秋秋瀟灑清幽，人静處，水邊頭。波紋細細，風色颺颺。鷗鷺情相狎，鳧鴛樂自

由。疏葦敗荷池沼，白蘋紅蓼汀洲。幾竿漁釣去已盡，一段晚雲寒不收。

右一字至七字，觀周曾《秋塘圖》有作，琅琊聖與。『瑶暉堂印』，上有『北燕張氏家藏圖書』。

傍水芙蓉照晚妝，溪禽沙鳥滿秋塘。枯荷折葦兼葭外，不着寒花噴晚香。集賢〔二〕

大學士趙世延〔二〕敬題。

芙蓉滿意陂湖秋，枯荷折葦秋塘幽。沙鳧野鴉浮清流，霜中鳴雁寒汀洲。黃蘆紅

蓼葉尚抽，水石懶倦不自由。大年小景方綢繆，能事更費千金收。瀟湘〔三〕之南買一

丘，併與夢〔四〕澤長唱疇。前集賢待制馮子振奉皇姊大長公主命題。『海粟』。

家在東南雲錦鄉，心魂元是水花香。哦詩想入秋塘境，駕鷺驚飛一夕忙。

鮫人初息露香機，花覆龍梭烏自飛。莫向西湖問烟水，夜涼風露濕荷衣。

至治三年季春廿有三日，監修國史院長史李泂奉皇姊大長公主教拜手稽首敬書。

慘澹枯荷折葦間，芙蓉秋水轉碕灣。鳴鴻飛度江南北，却羨溪禽滿意閒。集賢直

學士鄧文原敬題。

泛泛澄波綠滿池，橫塘風景四時宜。駕鴦鸂鶒貪〔五〕嬉戲，春去秋來總不知。集賢

大學士王約敬題。

禽鳥雖非性稟全，知幾猶得氣之先。雁鴻有信攙霜去，鷗鷺無心狎我眠。集賢侍

講學士中奉大夫致仕魏必復題。

荷枯葦折澹秋塘，岸側芙蓉鏡裏妝。水宿雲飛禽共樂，不須別處覓瀟湘。中書平

章政事張珪敬題。

蘆荻蕭蕭秋水清，拒霜迎日鬪紅英。鵁鶄屬玉休驚訝，歲晚江天得共行。翰林直

學士袁桷敬題。

水禽容與滿晴溪，折葦枯荷澹夕暉。安得扁舟江上去，烟波相對兩忘機。翰林侍

讀學士李源道敬書。

兩兩幽禽渺渺陂，蒹葭荷葉澹相依。只愁夜半秋聲起，滿耳西風吹夢歸。御史中

丞王毅敬題。

沙鳥飛鳴晚未休，棹歌聲在白蘋洲。題詩每恨無佳句，欲翦橫塘一片秋。翰林直

學士曹元用敬題。

興入林塘翠未收，錦鴛雪雁自沉浮。欹蘆折葦荷香減，寫作西湖暮雨秋。趙巖。

枯荷容與澹相依，蘆荻花香拂釣磯。一段秋光成霽景，向人鷗鷺自忘機。翰林國

史院編修官杜禧敬題。

校勘記

〔一〕『集賢』前，原有『前』字，據徐本、《珊瑚網》二七、《式古堂書畫彙考》四三刪。

〔二〕延，原作『筵』，據《珊瑚網》二七、《式古堂書畫彙考》四三改。

〔三〕湘，原作『湖』，據徐本、《珊瑚網》二七、《式古堂書畫彙考》四三改。

〔四〕夢，原作『孟』，據徐本、《珊瑚網》二七、《式古堂書畫彙考》四三改。

〔五〕貪，原作『相』，據徐本、《珊瑚網》二七、《式古堂書畫彙考》四三改。

宋徽宗着色山水

思陵題籤冥滅，不知圖名。

畫以人物花竹鳥獸禽蟲爲神妙，宮室臺榭園池器用爲精巧，獨山水清雄奇富，變態無窮爲難。九重之筆，渾然天成，粲然日新，已離畫工之度數而得詩人之清麗也。

紹興九年五月二日，襄陽米友仁書。 有謝常一詩，長不及錄。

嘗見《雪江歸棹》長卷曁此圖，皆大設色，髣髴唐人。其鋪叙經營，超軼畫家矩度，要非畫流窺其堂奧也。惜皆破如魚鱗，神彩猶在，歎賞彌日。子京。

江貫道百牛圖

江貫道戲作。

海野老人家藏《墨牛圖》，因請示僕，形勢百狀，奔鳴起卧逼真，自非三昧手之所作，而畫工毛穎不可得而及也。雲月莊叟書。

我本山陽田舍叟，家有淮田數十畝。江南倦客老不歸，此田都爲勢家有。猶記小年學牧時，去時日出歸日西。我生衣食仰此輩，愛之過於百里奚。祇今辛苦耕硯席，無處賣文長絕食。卷中解后黑牡丹，相逢喜是曾相識。負郭無須二頃田，一雙栗角能

幾錢。數口之家便可飽，要如此圖知何年。平生富貴非吾願，城府近來尤可厭。何時

倒乘牛背眠東風，勝如仰看宣明面。北村八十二歲病叟湯炳龍。

東阡西陌烟雨青，烏犍百尾臥且行，引脰呵草仰鼻鳴。嗟爾多牛便多事，一簑一

笠足歸耕。晋張翥。『仲舉』。

桃林日夕霽烟浮，百個烏犍得自由。鞭索已無人已去，不知誰放復誰收。無所住

遺老元熙題。『梅機』朱文。

釋善慶漫題。

《百牛圖》不見典故，豈黑牡丹之遺習，或江貫道祖百爵百鹿為之耶？後有『紹興』

二字，必經裕陵乙覽。中興創殘之餘，生意未復，九重邃居，不以聲色自娛，乃以原

隰耕稼，物情態度，細入睿思，不忘田野，真中興英主也。延祐改元七月初三，山南

『湛淵』。

幾年散放桃林後，餘四百蹄猶可騎。攬鏡挂書多事在，能騎唯有一凝之。白琪。

遠賈連車曉色昏，傳聲叱叱度溪渾。一麾八百閒蹄角，可是江南烟雨村。伯生題。

『邵庵』。

山中人以《百牛圖》相示，余謂宣王考牧于阿于池，九十其犉，已詫其牛之多，況

濕濕之耳滿二百耶？田舍翁每以多牛為富，安得一黃犢，歸耕南山下，予所愛一牛耳，

掩卷一粲。山村老農書。『仇仁近』。

濕濕群行四百蹄，畊犂初罷樂相隨。春風綠遍川原草，回首牧人知是誰。鄧文原。

蔡忠惠公進謝御賜詩卷

臣襄伏蒙陛下特遣中使，賜臣御書一軸，其文曰『御筆賜字君謨』者。臣孤賤遠人，無大材藝，陛下親灑宸翰，推著經義，俾臣佩誦，以盡謀謨之道。事高前古，恩出非常。臣感懼以還，謹撰成古詩一首，以叙遭遇，干冒聖慈，臣無任荷感兢榮之至。朝奉郎起居舍人知制誥權同判吏部流內銓上騎都尉賜紫金魚袋臣蔡襄上進。

皇華使者臨清晨，手開寶軸香煤新。沿名與字發深旨，宸毫灑落奎鈎文。精神高遠照日月，勢力雄健生風雲。混然器質不可寫，乃知學到非天真。緘藏自語價希代，誰顧四壁絕空貧。臣聞帝舜優聖域，皋陶大禹爲其鄰。吁俞勅戒成典要，垂覆後世如穹旻。陛下仁明加舜禹，豪英進用司鴻鈞。臣襄材智最駑下，豈有志業通經綸。獨是丹誠抱忠朴，常欲贊奏上古珍。又聞孔子《春秋》法，片言褒貶賢愚分。考經內省莫能稱，但思至理書諸紳。乾坤大施入洪化，將圖報効無緣因。誓心願竭謀謨義，庶裨萬一唐虞君。

帯於舊翰林院曾觀石刻，今四十年，於大丞相天水公府始觀真迹。書學博士米芾大觀三年仲冬上休日，青社郡舍之簡政堂觀，河南文及甫書。

昔人謂公書三公衣袞冕立赤墀之上。今觀此帖，使人蕭然增敬，固應與顏、柳同年而語，可不秘藏耶？甲寅六月上休日，三吳禪客。

姨弟趙德夫，昔年屢以相示，今下世未幾，已不能葆有之，攬之悽然。汝南謝克家。

癸丑九月十一日，臨安法慧寺。

舅家物藏之久矣。今得觀於檇李，良可歎也。

蔡忠惠公書爲趙宋法書第一，此玉局老語也。乙丑四月三日，崧識。

余嘗在秘府讀君謨文集，閱其所上《謝賜御書》，歎其君臣相遇之盛也。及觀所書《荔枝譜》，字畫臻妙，每與同列，歎其博物之精，而又惜其與武夷粟粒同一用心之勤耳。雖然，君嘗自珍愛其書，謂有翔龍舞鳳之勢，觀此書其言當不虛也。識者解之。

余嘗觀於聲畫，不可與《茶錄》《牡丹譜》同言也。鮮于樞獲觀謹題。

僕來杭，多獲觀前代名公法書。此卷法度嚴密，無一毫放縱意，於此可見古人用筆不苟也。吳興趙孟頫謹書。

虜嘗讀《蔡端明集》，載所上《謝賜御書詩》一首，并答詔有云：『卿詞令根於溫厚，筆力極於深妙，遵皋陶之模而懋其稽古，述帝舜之事而思其底績，宣明順美，良

深嘉歎。『其君臣之義，文字之美，皆不待言而可知也。詔當在其家，類集者故并得之。今此詩真迹當在宋秘府，不知何時復流落人間。考其上歲，實仁宗皇祐四年壬辰，距今永樂四年丙戌，春秋三百五十有五年矣。中間宋叔季，四方之亂極矣。鼎遷社屋，海瀆山移，而一紙之書，世傳寶之。翰墨騰驤，光輝如在，夫豈獨以其書之善也哉？侍郎黃公請余題識，爲作詩二首。

翰林學士兼春坊大學士廬陵解縉書。

端明書法繼鍾王，珮玉瓊琚在廟堂。見說當時推第一，米家應自媿疏狂。

汴水東流宋鼎移，中郎名字曰星垂。精神翰墨猶生氣，想見彤庭諫諍時。

書以義之《蘭亭》爲盡善，蓋等閒文雅也。觀忠惠公真迹，非獨筆法精妙，玩其詞，一代明良，相契告戒，謹嚴忠厚，視等閒文雅不可同年而語明矣。公虞得而秘藏之，其能以忠惠公之心又明矣。洪武壬午歲長後九日，新安吳牧書。

蔡忠惠公書名重當時，上嘗令寫大臣碑誌，則以例有資利，辭曰：『此待詔職也，與待詔爭利，可乎？』力不從，竟已。其人品如此其莊重，凡落筆皆然，豈以御前表疏始不苟耶？謙齋宮傅先生得此，甚加珍惜，蓋非特重其書，重其人也。長洲吳寬題。

會稽宋洵，會稽劉真，尹昌隆，浦江趙友同，夏原吉。以上五人，詞多不錄。

坡翁大楷書卷

紹聖乙亥中元日，書淵明《飲酒詩》一首。

右坡翁大字書《淵明飲酒詩》一卷，乃過海後北歸時所作，已駸駸絕筆矣。曩昔《醉翁亭記》等書，皆當退舍，第玄黃牝牡，能令凡目生華。願武卿珍藏什襲，以俟九方皋，勿輕出以貽俗子嗤也。紹熙改元良月上澣，尹猷識。

續書畫題跋記卷五

雲林贈陳惟寅詩卷

戲爲七言近體，奉寄惟寅徵君賢伯仲，聊以寫久間之懷耳。倪瓚頓首上。

露下空階秋氣清，一尊思爲故人傾。智囊自足包桓範，藝圃深期訪馬卿。城郭雲迷紫驥迹，江湖雨冷白鷗盟。老兵得失初何損，司馬虛夷有遠情。人還希報數字，以慰老懷，十八日。

王孟端水墨小景 在宋牋上。

遠山淡含烟，疏樹晴延日。亭虛寂無人，秋光自蕭瑟。九龍山人王紱。

曹雲西單條

雲西老人戊子之夏五月既望，爲士英作《雪關雲棧》，時年七十七歲。『雲西』二字白文，『有以自娛』朱文，『玩世之餘』朱文。

薛尚功鍾鼎款識冊

嘉熙三年冬十有一月望後十一日，外孫朝請郎龍知臨江軍事楊伯嵒拜觀于二十四叔外翁書室。

後二十年，弁陽周密得之外舅泳齋書房。

集金石錄者多矣，尚功所編尤爲精詣，況其墨迹乎？予舊於山陰錢德平家屢閱之，誠奇書也。至正元年十二月甲子，鑒書博士柯九思書於吳氏遜學齋。

元天目山禪師劉順法語　真迹，小真行書。

蕭路教深達聖賢之道，嘗以委順，子自省其旨。世間萬物各有數，初不以逆而强致焉，在乎知時識變，樂天知命者，固能隨順世緣，無甚罣碍。孔聖以此一貫之道示曾子，領其旨，一唯而已。維摩居士以一默而談其不二。吾之諸祖，或擎拳竪指，或棒或喝，皆示其委順之一方便也。老氏以天得一以清，地得一以寧，而發揚委順之道，從上聖賢，莫不以此而傳之後世。倘欲別起一念，殊勝奇特之見以屬强爲，則不委順也。其順之之理，一委之於造化，豈聖人能轉之，而凡人可料之？惟貴深造遠詣，堅確不易其正念之士，方能如是。與凡聖混同一區，来去自繇，由於萬象之表，豈不慶快平生也哉？又爲銘之曰：『天地

萬物，混同一區。無罣無礙，靈妙自如。用之於世，不束不拘。行之於時，圓同太虛。樂天知命，順逆同途。不委不順，吾何所圖？風清月白，洞徹吾廬。』天曆二年，西天目山師子正宗禪院，逆流沙門劉順敬書。

楊補之畫梅一幀 在絹素上。

惟善。

艷愛江南楊補之，每將尺素寫冰姿。暗香疏影渾如舊，遮莫高樓玉笛吹。曲江錢

王汝玉。

老梅誰寫小江南，太極心香個個含。淡月半籠清絕處，恍疑仙子謫塵凡。

梅花得意先群芳，雪後追尋笑我忙。折取一枝懸竹杖，歸来隨路有清香。都穆。

春色到家園，樹樹梅如雪。怪底暗香清，浮動黃昏月。袁尊尼。

鮮于奉常草書昌黎琴操四章 真迹。

書後款云：『鮮于樞爲國寶先輩書。國寶書法臻妙，家藏秘迹甚多，吾札何足以污几案。愛忘其醜，長者事也。』

梅道人寫菜

葉長闌干長，花開黃金細。直須咬到根，方識淡中味。梅道人戲墨。

趙文敏白描淵明像後行書歸來辭 真迹，在自製粉箋上，橫卷。

大德四年春二月，吳興趙孟頫書。

既書《歸去來》，餘興未盡，乃作竹石，淵明亦當愛此邪！虛館坐清曉，高秋零露時。佳菊秀可餐，寒葩含晚滋。芳馨發孤思，寫此《歸來辭》。餘興猶未已，玄玉生瓊枝。孰謂公子懷，不與幽人期。撫卷三歎息，繁年非義熙。姑蘇王行。

松雪書《歸去來辭》，前作淵明像，後餘興未盡，又作竹石。其風流瀟散，可以想見。予曾見人得一墓石，乃東坡作銘自書，後亦作小竹以盡興，二公之文采情致，大略相類然也。此松雪卷有王行題，王行元末人，歿于難，詩亦清雅。錫山鄒氏家藏。

淵明曠世逸材，出處卷舒，匹之者鮮矣。然恥向官折腰，達人每恨其褊，豈先生托此以發歸來之興耶？撫故園而不歸，殉微官以自失，先生固亦齒冷也。此卷乃松雪正德癸酉四月朔，鄞陳沂志。「陳氏魯南」朱文。

真迹，舊爲錫山鄒氏珍藏，今歸之楊氏七檜山房。癸巳夏，蘇門山人叔嗣赴山西省燈下醉題。　「東藪」白文印。

松雪作淵明像，予見者數幅矣，皆不若此卷爲佳。所書《歸去來辭》，用筆尤精，不類他本。其紙亦松雪齋自製箋，粉中隱起有八分書『子昂』二字，可證也。卷末復作小竹石，能令人想見古人雅致，極爲可愛。舊爲錫山鄒炫家藏。嘉靖戊子夏，予寓家王氏水閣中，作溪光詩成，炫從弟煌偶見之，求書一通以去。更歲餘，煌忽來予家，自言携此詩歸，得消其家門骨肉之禍。其事有出於意料之外者，因以此卷爲贈，予辭之再四，委之而去。瓊瑤之報，甚可愧也！甚可笑也！癸卯歲十月二十日，五川居士楊儀書于萬卷樓中。　「楊夢羽氏」白文，「華陰世家」白文。

右元趙文敏公手摩晋處士陶靖節先生像，兼録其《歸去來辭》，翰墨精妙，楮隙復補以竹石，且謂淵明亦當愛此，豈謂其辭中偶不及此耶？讀其辭，想見其爲人。文敏公之尚友，吾亦想見之矣。第靖節之孤松，卓有定見，而文敏公之愛，或博而不專，錫山鄒松石翁珍圖書甚富，而於此尤珍之，吾亦想見其尚友矣。然非後學可輕議也。獨出以示予，豈亦謂予知辭中趣耶？書以質諸有識者。弘治己未中秋後二日，賜進士及第翰林國史修撰華亭後學錢福誌。　「與謙」朱文。

元高士楊竹西像贊名公題詠

鄭元祐明德父、抱遺叟楊維楨、西礀居士蘇大年、扶風馬文璧題。

楊竹西高士小像，嚴陵王繹寫，勾吳倪瓚作松石。

勾吳高淳元朴、東海散民錢鼎、席

冒山人王逢、虛白道人茅毅、静慧贊。

繹貌竹西高士，方巾深衣，執杖立于坡間，款云：『楊竹西高士小像，嚴陵王繹寫，勾吳倪瓚補作松石，癸卯二月。倪書。』『四明鄭氏珍玩書記』。雲林《水墨竹西圖》，左一松，右有小竹，平坡上王

三泖之水東流，九峰之雲高浮。篤生隱人，是爲楊侯。楊侯之生，才質具美。能濟之

以方來之講學，兼本之以夙聞之詩禮。此所以行修而文，辭邑而醇，乃自號『竹西子』，欲

追踪乎葛天民。人謂其草玄之遺裔，而不滯於其出處進退，此所以不戚戚於賤貧，不汲汲

於富貴。既無慚於次公之穎脫，亦無忝於大年之秀發，此所以江海知名，而畎畝躬耕。夸

非溢美，論斯稱情。吾聞其初度在邇，壽星騰輝乎泖水。吾題其像既以文，若揆之心宜以

禮。能若此，則忝千祀而一成純，匪但以八千歲爲秋春而已也。至正二十二年壬寅歲春二

月，遂昌山尚左老人鄭元祐明德甫題。

汝豈無相漢之籌，而遽從赤松之遊。汝豈無霸越之策，而自理鴟夷之舟。仙蹤寄乎葛

杖，勁氣吞乎吳鈎。集平轍于户外，登歌吹于西樓。不識者以爲傲世之叔夜，識者以爲在

鄉之少游。抱遺叟在雲間小蓬臺書。『鋌史』白文印。

《竹西楊隱君神像贊》，西碉居士蘇大年撰：前不郎于漢庭，後不簿于魏府。倏然泉石之間，樂與漁樵爲伍。泣岐之淚未乾，不惑之心自與。久知其爲懷玉之隱仙，又行將爲雞窠之老父。此竹西翁所以爲天地之全人，有光于四知之華譜也。『昌齡』二字白文印，『西碉雲樵』朱文印。

須眉之蔚蒼，胸懷之淵亮。其所同者，不異中人之規模；其所異者，不同衆志之趣[一]向。抱豪傑之才而不屑于濟用，具輪囷之膽而不輕于肆放。故揮金有五陵俠士之風，然愛客有四國公子之量。當天下無事，托詩酒以娛嬉，方海内争雄，遠侯王以高尚。所以冠林宗之巾，曳長房之杖。放浪乎西疇南畝之間，消摇乎九峰三泖之上。噫！微斯人，吾誰與望？扶風人馬文璧謹贊。『漢伏波將軍子孫』。

挺立雪霜之標，而陋執戟之卑。振關西之老，而識天下之奇。量江海而不畦，趨烟霞而不羈。輕探囊之金玉，重集户之簪裾。故瞻具乎雲間，而譽流乎海隅。但見萬竹之西，高樓渠渠，有琴有書。蕭然爲山澤臞，矯然爲列仙儒。長欣欣宇宙，而襟韻自殊，頫仰自如也。勾吴生高淳敬贊。『元朴』白文印。

薰然而嚴，昂然而廉。有麗其眉，有長其髯。巾消摇而簪，服上古而襜。其閒情若陸龜蒙，其仙趣若劉海蟾。其動也以恬養智，其静也以智養恬。燕處乎風篁之西，笑傲乎雲山之尖。世方酣戰乎觸蠻，吾方澹造乎羲炎。其豈杜德機而物不可得觀者乎？東海艾衲散民錢鼎敬贊于海上之飛鯨樓。

瞳碧而方，氣清而蒼。髮之短，不如心之長。有五畝之園，一鑑之塘。日宴坐乎林堂，物與我其相忘。其泰宇定而發天光者邪？席冒山人王逢敬題。『梧溪王逢』白文，『王元吉氏』白文。

雪鬢霜鬚，山巾埶服。進不榮於軒冕，退不厭於草木。種數畝之田，開一區之宇。圖書左右，雲山几席。此非商顏之顒翁，即空同之倦客也。『東海遺老』白文。

鶴立長身大布襦，綠光瞳子雪眉須。才名耻列三王後，文物看來兩晋無。牛度玉關迴紫氣，龍眠滄海抱遺珠。憑君更著東維輩，畫作雲林五老圖。静慧。『士明』白文。

雲林水墨竹一枝

二月六日，夜宿幻住精舍，明日寫竹枝遺無學上人，并賦長句。春水蒲芽匝岸生，閶門山色上衣青。出郊已覺清心目，適俗寧堪養性靈。花落鳥啼風嬝嬝，日沉雲碧思冥冥。禪扉一宿聽漁鼓，喚得愁中醉夢醒。無住庵主寶雲居士懶瓚，甲寅。

窗前疏雨過，石上晚雲生。不是雲林叟，無人有此清。門山居士紳。『張紳之印』白文，『雲門山居』白文，『士行父』朱文。

瘦倚清風玉一枝，滄溟回首已塵飛。三生石上因緣在，應化遼東白鶴歸。青城山人王汝玉。『玉堂青翰』。

以墨畫竹，以言作贊。竹如泡影，贊如夢幻。即之非無，覓之不見。謂依幻人，作如是觀。丁巳，逃虛子戲語。隸書。

曉出閶門道，西山滿意青。金臺[一]有遺墨，寫得鳳皇翎。東皋妙嚴。

記得曾攜枕簟遊，苕溪溪上草堂幽。比來誰識賢君子，歸卧江南烟雨秋。檉居杜菫。

寫竹仍題句，僧房一宿淹。如何書甲子，猶學晋陶潛。鹿場居士寬。『元博』朱文。此二詩題於詩斗上。

校勘記

〔一〕臺，原作『萱』，據徐本改。

王叔明靈石草堂圖

草堂之靈鍾山下，靈石山中有草堂。堂前森列皆石友，具服再拜庸何妨。晴嵐入簾凝研席，暖芸吹香撲書帙。客來無物款清談，旋束荆薪煮靈石。夢庵。

坐深殘醉醒，簾捲草堂開。擁座千峰出，橫空一鶴來。晚風松落子，時雨石生苔。

却憶山中客，披圖日幾迴。彭城劉鉉。

山中靈石碧嵯峨，高士茅堂住澗阿。幾樹松陰當戶密，四時嵐氣入簾多。依依猿鶴常相近，寂寂親賓遠不過。遙望西岩泉落處，臨風時詠考槃歌。吳人錢紳。

黃大痴水墨山水　在紙上，橫卷。

溪山雨意。文壽承大篆書卷首。

此是僕數年前寓平江光孝時，陸明本將佳紙二幅，用大陀石研，郭忠厚墨，一時信手作之。此紙未畢，已爲好事者取去，今復爲世長所得。至正四年十月，来溪上足其意，時年七十有六，是歲十一月哉生明識。『黃氏子久』白文，『黃公望印』朱文。

青山不趁江流去，數點翠收林際雨。漁屋遠模糊，烟村半有無。　大痴飛醉墨，秋與天爭碧。净洗綺羅塵，一巢栖亂雲。辭寄《菩薩蠻》，筠庵王國器題。

黃翁子久雖不能夢見房山、鷗波，要亦非近世畫手可及，此卷尤其得意者。甲寅春，倪瓚題。

梅道人山水 在絹素上。

古藤陰陰抱寒玉，時向晴窗伴吾獨。青青不改四時容，絕勝凌霄倚凡木。梅花道人戲作并題。

王叔明聽雨樓圖 在紙上，卷首篆書『聽雨樓』三字，款云『玉雪坡』，下『周伯溫』白文印。

至正二十五年四月二十七日，黃鶴山人王叔明于盧生聽雨樓中畫。生名恒，字士恒，時東海雲林生同在此樓。

雨中市井迷烟霧，樓底雨聲無著處。不知雨到耳根來，還是耳根隨雨去。好將此語問風旛，聞見何時得暫閒。鐘動雞鳴雨還作，依然布被擁春寒。樵人張雨爲盧山甫題，時至正八年二月十一日也。

荊蠻民倪瓚：河潤樓低雨如洗，祇疑身宿孤篷底。清晨倚檻看新晴，依舊山光青滿几。聽雨憐君隱市中，我憂徭役苦爲農。田間那得風波險，朝朝愁雨又愁風。追和伯雨詩，東海倪瓚：虛牖濛濛含宿霧，瀑流硐響來何處。江潮近向枕邊鳴，多情一種嬌兒女，淚滴天明翠被寒。挾水隨雲自往還，根塵不染性安閒。至正二十五年，歲在乙巳，盧士恒攜至綠綺軒見示，輒走筆次貞居外史詩韻以林風又送簷前去。

寄意云。陶蓬寄亭中人，暨諸名勝，當不默然也。後十又八年四月九日，瓚記。

《擬張外史倪隱君聽雨樓詩韻》：緗簾憊浪縈香霧，幽人高臥雲深處。月明叢桂小山空，疏烟白鳥滄江去。浮沉里社樂瀟閒，大隱何妨市井間。抛却喧啾清洗耳，草樓六月雨聲寒。易五六韻語，前後乃協。

隸古。

塵生兩耳何由洗，喜聽雨聲茅屋底。灑然心地自清涼，靜對爐薰時隱几。乾坤納納懸壺中，書田霑潤稱書農。也勝江湖風浪惡，客舟飄泊怨秋風。西磵老樵蘇大年。

《倪隱君索和張外史〈聽雨樓〉詩，走筆二首答之》：海氣雜嵐霧，聽雨宜高處。老人曾聽雨，無被不知寒。頭面都不洗，聽雨重樓底。兩耳任喧聒，坐隱烏皮几。筆耕墨畦中，自適如老農。二仙風雨無時無，倏來復倏去。搖搖心懸旆，胡爲不自閒。

《倪隱君索和張外史〈聽雨樓〉詩，走筆二首答之》：城市不著耳，江湖留此心。樓高人更靜，惟有夜懷深。醉翁。

隔今古，神交在閶風。堅白老人書于素行精舍。

一榻春聲雨滿樓，杏梢微濕五更頭。東風更綠江南岸，賣劍家家盡買牛。荷氣香飄竹外樓，雨聲滴碎采菱舟。南風一夜生新漲，魚鳥還知此樂不？積雨生涼轉蓐收，碧梧初實滿城秋。鄰家不識余心樂，也愛書聲在小樓。天地嚴凝萬壑冰，不堪寒雨灑孤燈。一樓清氣猶宜雪，紙帳生春睡未能。曲江錢

續書畫題跋記卷五

四二五

惟善。

春雲靉江郭，鳩鳴朝夢餘。樓中雨颭至，煩抱澹云除。歷歷樹聲亂，蕭蕭窗影虛。

如何門外客，泥潦役行車。勃海高啓題。

山窗聽春雨，冷氣襲病膚。鋪床閉齋閣，衣被熏香爐。風鐙苦屢挑，夜茗亦再呼。

煩囂悉屏逐，妙理在跏趺。憶子草樓底，茲情還有無。齊郡張紳。

承平時，貞居張道師與雲林倪徵君，并以翰墨風致齊名吳中，二人者亦雅相引重。

先君子與貞居游最蚤，余時以童子侍坐隅，尚能記其丰采。今先君久已棄諸孤，貞居

亦化去。天下多故，而余始得從雲林君游。至正乙巳季夏之九日，余謁君於盧士恒氏

之聽雨樓，獲觀近製詩若畫，冲襟雅論，令人塵慮灑然。既而士恒出此卷徵題，二君

之作具在，因賦存歿口號，附於卷末，以寓感慨之思云。

附鳳。

華陽洞裏烟霞閟，靈石山中草木[二]荒。惟有小樓曾宿處，年年春雨滿滄浪。

黃冠野服神逾王，畫筆詩篇老更奇。白首故人無在者，小窗殘燭雨来時。尋陽張

江雨飛来夜氣澄，小樓高處冷於冰。聲留蕉葉頻欹枕，影亂簷花獨對鐙。遠客異

鄉生白髮，故人今夕擁青綾。致君堯舜慚無術，思入湖天睡未能。淮南馬玉麟。

草樓聽夜雨，春燈隔重簾。瓶中新茗煮，奩裏舊香添。風珮潛歸浦，雲璈亂綴簷。

乍驚来湛湛，更覺去纖纖。頗被風相妒，還疑雪與兼。喜隨漁艇泊，愁怕客窗淹。頭白盧貞士，高情苦未厭。雲門山人張紳重題。

山風滿樓来雨腳，耳底蕭蕭生遠情。還丹化鶴度句曲，破屋無人住洛城。酒停深夜蒼鐙在，簾近餘寒濕葉鳴。板上漆書空爪迹，繞簷依舊落春聲。觀外史所題《山甫盧隱君聽雨樓詩》，詞翰瀟灑，令人有超然之想。噫！故物也。士恒其慎藏之。四月三十日，王謙寫於客舍。

更深樓外何蕭瑟，半帶滄江遠樹風。疑是千林霜葉下，坐殘一穗燭花紅。斯人雅致今安在，此夕幽懷孰與同？老我題詩成感慨，雨聲有盡思無窮。吳郡盧君山甫舊有聽雨樓，山甫歿二十年，而斯樓尚存。余抵吳，惜不得見其人。今其子士恒攜張外史所題詩来示余，余覽之，不勝感慨，遂爲賦此。至正二十又五年四月一日，檇李鮑恂書。

《奉題聽雨樓》：飛樓何凝陰，雨氣正含霧。蕭騷習群籟，淅瀝散高樹。聲懸長風外，坐想當瀑布。習喧久漸息，静寂乃真趣。陰晴造化意，年芳暗中度。白髮如散絲，憑君寫幽素。開封鄭元。

雲林夜澄寂，有雨瀰更佳。漠漠著樹穩，霏霏度簷斜。入静意所便，争喧競浮誇。變化本因妄，聲聞耳生瑕。不弛張任橐籥，細大無根芽。妙運出玄造，至理忘紛拏。

如且置之，攝心靜無華。危坐不須寐，呼童剪鐙花。臥龍山民王宥。

勝國之季，兵變之餘，前輩翰墨，存者無幾，間或獲一見，如遇雞彝兕敦，不由

不使人忻艷也。《聽雨樓詩》，句曲外史及一時名流所作，詞翰兼美，亦希世之寶也。

吳中盧士恒父藏於篋中，一日出示於余。余展卷觀之，卷中作者多余故友，茲覩其詞

翰，儼若覿彼風度，而不忍釋手也。士恒宜珍藏於家，慎勿輕示於人焉。洪武二年春

二月初二日，吳僧道衍書。

層簷集飛霤，深砌走鳴瀑。餘聲殷天籟，清氣入林屋。風波任喧洶，燕坐瞑雙目。

置身得蕭爽，洗耳絕塵俗。香橙鬱水沉，簾花映湘竹。簫燈動春酌，蘄韭留夜宿。與

客對牀眠，清談未云足。金陵嚴瑄。

幽人愛樓居，燕坐風雨夕。高簷瀉飛湍，空除墮殘滴。傾耳疑枕流，屏喧時岸幘。

江聲晚蕭蕭，樹葉寒溑溑。境絕迹更超，趣澹情自適。霽曉愜憑闌，春深杏花色。浚

儀趙淑。

少年聽雨歌樓上，銀燭昏羅帳。壯年聽雨客舟中，天濶雲低，斷雁叫西風。而

今聽雨僧廬下，鬢已星星也。悲懽離合總無情，一任空階，點滴到天明。

右竹山先生所賦之詞，今偶獲觀此卷，因舉是詞，成甫俾書於卷末。夫聽雨一也，

而詞中所云不同如此，蓋同者耳也，不同者心也。心之所發，情也。情之遇於景，接

於物，其感有不同耳。成甫中年人，有樓聽雨，吾意其與在僧廬之下者同其情。成甫乃曰：『吾聽雨，吾知在吾之樓而已。』遂書。竹山姓蔣名捷，字勝慾，義興人。卷中諸先輩詩詞，清新雅麗，此首亦足配之。調寄《虞美人》。吳門韓奕。

《聽雨樓諸賢記》：

張雨字伯雨，號句曲外史，武林人。學道三茅峰，而才名滿天下，若虞文靖公、黃文獻公咸推重焉。先生妙於書，人得片紙以爲寶，至今好事之家多蓄之，客至則相與爲玩。先生詩法黃太史，清新高邁，不流於衆，雖元氏翰林諸公，皆自以爲不逮也。

倪瓚字元鎮，號雲林生，無錫人。家最饒，而先生脫略紈綺，一事於翰墨。作爲詩章，妙絕一世，人欲不服，自不能不服也。虞文靖公、張外史伯雨深相契焉。然先生性癖傲物，多忤于時。元末棄家泛舟五湖三泖間，興至則捉筆寫烟林小景或竹枝，偶流于市，好事者爭貿之，雖千金不靳也。

王蒙字叔明，吳興人，號黃鶴山人，趙松雪之外孫也。素好畫，得外氏法，然不求妍於時，惟假筆意以寓其天機之妙。爲文章不尚矩度，頃刻數千言可就，君子咸以豪士目之。

蘇大年，字昌齡，揚州人，元之翰林編修。天下亂，寓姑蘇。爲文章有氣，不喜衰颯，江海襟懷，亦人中之豪也。

饒介之號醉翁，江西人。元末寓姑蘇，以趺[三]宕自任。工於書，君子評之者[三]謂渠不減懷素，至今人家多有之。

周伯溫號玉雪坡[四]。饒州人。爲人慎重，爲元氏左丞。天下亂，流寓胥臺而無所就，然妙於古篆，得趙文敏公遺意，字頗肥而玉潤可愛，士君子至今寶之。

錢惟善字思復，松江人，元末進士。精於詩，得杜子美法，不苟作，作必致其妙。

張紳字仲紳，濟南人。慷慨激烈，不瑣瑣於世事。作爲詩文，雖不經意而自成一家，能議論，終日亹亹不能休，蓋北方豪傑之士，爲本朝浙江布政。

馬玉麟，高郵人，爲元長洲縣尹，有政聲。括蒼鄭明德先生有碑，卒於僞吳。

鮑恂字仲孚，嘉禾人，元氏乙亥科《易經》進士，爲本朝文淵閣學士。爲人慎重不可狎，而學行名天下，有《學易舉隅》行於世。後以事累，卒於外。

趙淑字本初，紹興人，元氏乙亥科《書經》進士，《龍馬賦》爲時所重稱。然惟耿介，不易與人交，交必久，爲本朝太學博士而歿。

張明字來儀，一名附鳳，與高啓行輩也。治《易》，攻於文。文學歐陽子，縝密宛轉可愛，雖前輩皆自謂不及也。本溽陽人，避亂寓湖州，爲本朝太常博士而終。

道行字斯道，姓姚氏，姑蘇人。弘才茂思，爲時所稱，與張來儀、高季迪輩皆以文字相頡頏，而澡神浴德，則非諸君所能及，故天下皆以參寥潛子目之。皇上龍興，

以贊佐功封少師，賜名廣孝，蓋又與元之劉秉忠并稱云。

高啓字季迪，姑胥人。身長七尺而妙於詩，得唐人體裁，語精意圓，句穩而情暢，前輩有所不及，為本朝編修，歸家以事卒。

王謙字鳴吉，姑胥人，以《春秋》學為府學教授。

王宥字敬助，與高啓游，能文。

陶振，吳江人，有詩才。然性不羈，人或易之。

韓奕字公望，吳之良醫也，始與名僧游。所云蔣竹山，則義興蔣氏也，以詞章名世，其清新雅麗，雖周美成、張玉田不能過焉。

右聽雨樓詩卷，其間所載皆一世名士，誠可寶也。然余觀卷中人品有三，其至高者聞而知之；其次者事而知之；其又次者交而知之。若伯雨張公、元鎮倪公，其始最高，聞而知之者歟！自叔明先生以下，余髫年曾事之，自来儀以下，余少年曾交之。

總若干人，皆能以文章名世者也。然自衍公外，多乾沒無聞。至如伯雨、元鎮二先生，若精金美玉，不可泯滅，況其負超邁之才，遺世獨立，高潔無累，周覽六合，盡大觀而無遺乎？余幼在鄉里時，嘗聞吳城盧士恒家存此卷，欲一見而不可得，見者無不愛惜。今吾友沈誠甫得之，良可賀也。誠甫寄至京索題，始得焚香展卷，清風凜然，毛骨頓爽，予復何言？姑述卷中作者諸先輩出處大略，以為諸賢之記。誠甫姓沈，名睿，

號存耕，有大識，善吟，與士大夫游，予之布衣交。觀斯卷者，當仰其清風素範，益厲其德哉！勿以吾言爲謬。永樂五年歲丁亥二月初吉，翰林侍讀學士奉訓大夫錫山後學王達識。

右聽雨樓詩畫一卷，元季及國初諸名公爲吾蘇盧山甫父子之所作也。永樂間流落錫山沈誠甫氏，誠甫嘗求王內翰達善記卷中諸公出處之大略，藏之以爲至寶。中念淳熬擣珍，非遇易牙，不足以知其味之美，雲門《韶濩》，非遇師曠不足以知其音之妙。使後或非其人，不視爲篋中之故紙，而覆諸醬瓿者鮮矣。聞吾相城沈翁孟淵博雅好古，其子若孫多賢而且才，必能鑒賞乎，此可以寶藏於永久。不遠百里，特以奉翁。翁一見之喜，迺以厚禮答之，既而即瀕溪小樓，匾以『聽雨』，置卷坐右，暇日輒游玩諷詠，恍若接諸公之光儀，而聆其謦欬也。一時名人勝士，登斯樓，披斯卷，未嘗不心醉神怡。斯樓之名，遂擅勝於東南。是雖翁之高致所就，然亦豈不以斯卷之所在乎？或曰諸公無恙日，翁多親炙之者，惜乎此卷不爲翁作，而爲盧氏故物也。余謂不然，夏后氏之璜，封父之繁弱，豈爲魯國而制耶？魯之先公所得分器，子孫世守之，以爲至寶。斯卷也，其璜也，其繁弱也，翁之子孫寶而守之，又奚知其爲盧氏物邪？翁之孫啓南出以示余，僭贅於左方云。成化庚子清明日，長洲陳頎識。『永之』白文，『味芝』朱文。

校勘記

〔一〕木，徐本作『樹』。

〔二〕跌，原作『踢』，據《珊瑚網》卷三五、《式古堂書畫彙考》卷五一改。

〔三〕君子評之者，原作『評者』，據《珊瑚網》卷三五、《式古堂書畫彙考》卷五一改。

〔四〕號玉雪坡，原作『別號雪坡』，據《珊瑚網》卷三五、《式古堂書畫彙考》卷五一改。

息齋墨竹　文山先生隸於卷首。

大德癸卯夏四月，息齋道人爲蹇提舉鄉友作於王子慶秘校家之寶墨齋。

僕觀息齋墨竹多矣。此卷老嫩榮悴風晴備盡意度，尤可寶玩。吳興趙孟頫題。

息齋墨竹，雖日規模與可，蓋其胸中自有悟處，故能振迅天真，落筆臻妙。簡齋賦《墨梅》有云：『意足不求顏色似，前身相馬九方皋。』余於此公墨竹亦云。大德七年閏五月望，雪庵道人溥光謹題。

道人天機精，心胸飽冰雪。揮灑墨篁簹，清風掃炎熱。風晴與老嫩，榮悴各分別。珊瑚海底生，琅玕挺奇節。儼如坐推篷，昏目一光潔。王孫美詞翰，筆勢蟠屈鐵。偉哉老雪庵，妙語重爲説。暮生何多幸，從容獲披閱。此圖世所稀，換卷欻三絕。呂敬。

西清閣老李薊丘，筆法妙過文湖州。試拈雪繭翻墨瀋，淋漓掃作湘雲浮。籜龍迸

土翠胎綻，秀出亭亭蒼玉幹。十莖五莖何必多，老嫩風晴總堪玩。堅貞苦節凌歲寒，褭娜新梢翔鳳鸞。靈飈宛度珮環響，璧月或照蛟龍蟠。薊丘薊丘難再得，撫卷令人空嗜嗜。品題況有松雪翁，從知價重千金直。義陽偶桓。『武孟』白文。

息齋道人骨已仙，紙上墨竹神猶全。淇園萬幹總枯死，此幅自待留千年。丰姿瀟灑宛如玉，顧我得覯崑岡前。汲泉便試竹壚茗，一洗萬慮開雲天。誰知珍重承旨筆，猶来景肅儕高賢。乾坤妙趣苟心會，似勝僟默窺遺編。雪庵老人通萬卷，銀鉤鐵畫如扛椽。古来人物誇道子，傾城女色誰争妍。黃郎得此貴書屋，玉函金籖来何緣。古人邈矣見心迹，何由一拜聊隨鞭。徐源敬題。『仲山』白文。

十年一見黃叔度，倏来自爲清風吹。手中所把薊丘竹，風晴老嫩凡數枝。茆堂六月發蕭爽，呼酒酹此瓊林姿。想當與可握筆際，其用在手筆不知。縱橫妙用竹神死，松雪雪庵兩題辭，書中有法後世師。我因書法論竹法，道理一致曾無歧。卷中三物總神俊，蟠蟉舞鳳看威儀。還君什襲當秘惜，雷雨破壁寧無時。後學沈周題。

趙文敏秋郊飲馬圖

皇慶元年十一月，子昂。

右趙文敏公《秋郊飲馬圖》真迹，予嘗見韋偃《暮江五馬圖》、裴寬《小馬圖》與此
氣韻相望，豈公心慕手追，有不期而得者耶？至其林木活動，筆意飛舞，設色無一點
俗氣，高風雅韻，沾被後人多矣。奎章閣學士院鑒書博士柯九思跋。

趙文敏枯樹圖 并賦。

貞觀四年十月八日，爲燕國公書。

大德三年九月二日，吳興趙孟頫臨。

吾鄉子昂書畫二絶，吾所不能，觀此謂古人復生，殆無以過，其知言乎？孟淳。

褚公書攬六朝衆長，而成一家于代，何獨《枯樹賦》而已。子昂後數百年而一振
豪，頃奪其符而代之，豈規規學褚而能之？抑胸中有所謂攬者也。謂予不信，有木居
士在。錢塘白珽。

褚登善書用隸法，結體方嚴。《枯樹賦》稍變，迤從容於度之中，子昂落筆，便得
其意，所謂不同而同者。又繪圖於前，樹雖枯而潤，蓋其根本而生意存焉爾。觀此信
不徒作，其所感當甚於子山也。吳郡陳深。『寧極齋』。

木生天地間，爲風霜之所夭折，不幸甚矣。而騷人名士，形諸賦
咏，著之翰墨，精采百倍，垂於無窮，實枯中之榮也。余老且衰，撫卷爲重一慨。九

山人密古。『無盡藏』白文。

褚書此爲精妙，子昂晚筆最得其意。嘗聞賈師憲以江上功，景定初元拜右相，錫宴宣勸，内府出金寶器賜甚厚，中有《枯樹賦》真迹，不敢辭，今不知流落何所？信人間世曾何足以把玩哉！喜見似人而慨然者係之矣。至大二年季春十有一日，爲吳門錢翼之題，谷陽龔瑀書。

趙集賢林山小隱圖

大德八年十二月二十日，子昂。

《林山小隱叙》，吳郡徐霖子仁。詞多不録。

苕水秋風動白蘋，青錢學士玉爲人。山林物外別成趣，造化手中殊有神。寒具漫傳誰點染，京華高卧不埃塵。馮君輜櫝長懷寶，莫負當時此寫真。

宗道得此圖，因以自號，其歸向可知矣。余賞之不足，附記一律，所幸亦同作卷中人耳。癸亥重九，吳郡祝允明志。

蘇子愛奇石，雪浪號齋居。米氏寶晉墨，標榜亦復如。瞻兹《小隱圖》，按境結林廬。於焉寓祖述，雅致私契余。因名實豈戾，匪云賦子虚。溪山在屋上，流水走階渠。衆鳥鳴樹巔〔二〕，亦可觀跳魚。耕釣托遠心，城市即村墟。知子日無事，垂簾惟讀書。

長洲沈周。

展圖忽有契，歎物留待人。金陵山水處，松雪與傳神。子非滑稽口，金門爲弄臣。亦非南昌尉，忤世迹埋堙。但甘布衣老，供稅作齊民。白雲自怡悅，暇則琴尊親。雖遭孔璋筆，移文空爾陳。嘉禾呂愬。

松雪此圖全法董北苑，大著色於絹素上。溪山重疊，魚舍秋畦，不異武陵風景，真肥遯之區，恍然如隔世也。

校勘記

〔一〕巔，徐本作『顛』。

黃鶴山樵鐵網珊瑚圖

鐵網網得珊瑚枝，寄與東吳范高士。翠羽飛來毛羽寒，石化青羊叱不起。金鼎夜煉天地根，閉門不識桃花春。吳烟拂草瀛洲綠，鳥嚥花落空愁人。百壺美酒恣傾倒，銷盡春愁人不老。却從鶴背看塵寰，四海如杯嵩華小。黃鶴山中樵者王叔明畫并題。

天上仙人王子喬，由來眼識天下士。黃鶴山中臥白雲，使者三徵不肯起。崑崙樹老盤金根，青鸞對舞鏡臺春。昨朝贈我神錦段，謂我九老仙都人。閬苑花前因醉倒，

謫下人間容易老。百花樓中作酒狂，一聲鐵篴乾坤小。玉崖生范立奉和。

王公獨得天然趣，揮毫不效丹青士。澹墨銀箋掃畫圖，琅玕屈鐵參差起。碧苔暗水流石根，深山花落黃鸝春。琴書几杖白晝靜，何因致我塵埃人。高平之仙非潦倒，醉後狂歌不知老。有約盧敖賦遠遊，九點齊烟望中小。豫章胡儼次韻。

升中文兄示及叔明王公所寄詩畫，令僕品題之，僕隨口和韻，升中歎賞既久，即命書以冠其巔云。珊瑚千年生海底，至寶終當遇奇士。黃鶴仙人狡獪徒，笑蹋靈鰲輕掣起。波濤洗盡泥沙根，元氣尚帶龍宮春。裹藏什襲贈知己，長生范老非常人。明窗玩之驚絕倒，世間壹任韶華老。釣竿猶記拂長柯，三點神山眼中小。顧祿奉題。

王公外家襲金紫，不比尋常韋布士。一時結納多譽髦，早歲聲華倏然起。閒移翠竹當雲根，更有古樹枝含春。自云珊瑚出鐵網，投贈豈與塵中人。范君相見即傾倒，喜盍朋簪成二老。玉壺滿泛紫流霞，痛飲狂歌天地小。益齋王彥文奉和。

黃鶴山人多意氣，真是高亭老仙士。揮毫彷彿如有神，怪石嶙峋筆端起。琅玕玉樹生雲根，畫圖奪得江南春。邇來遨遊東海上，持贈玉崖之高人。兩翁相逢遂顛倒，醉裏不知天地老。持竿共結滄洲期，一釣猶嫌六鰲小。奉和黃鶴山樵贈范玉崖詩韻。東蒙李仁。

黃鶴山中名畫史，自昔才華冠多士。淋漓醉墨寫幽篁，翠旆搖搖拂雲起。古樹槎牙鐵石根，虬枝糾結江南春。莒華空繞外家宅，玉堂仙去今何人。清尊却憶花前倒，憂樂只應懷范老。畫圖難寄相思心，滄溟浩渺珊瑚小。安湖老人王士顯。『武韻』。

廷珪墨掃金花紙，知是香光老居士。鳳向高岡時一鳴，龍從碧海雙飛起。紫苔蒼蘚點雲根，占盡湖山無限春。上題詩句添藻麗，遠贈高平英偉人。此圖當時俱壓倒，我亦倡酬繼諸老。高堂落筆風雨驚，不覺氣吞雲夢小。沈瑜奉和。

玉崖命和前韻，謹賦詩曰：山骨嶙峋浸秋水，虎視眈眈如冑士。青鸞三五閬風来，下立瑤階不飛起。坡頭有樹蟠虬根，上凌霄漢中含春。只疑老蛟海底出，化作千歲之神人。眼觀此圖歎絶倒，飛上香爐尋五老。一尊試酹湘江仙，望望君山隔雲小。諸生張禮。

僕既題詩於上，興猶未已，再賦一首贅於下方，尚希玉崖文兄清覽云。吳郡顧禄。鶴山老樵列仙徒，玉崖先生名世士。一時傾蓋兩相逢，作畫賦詩高興起。欣然為寫竹數根，傍有古樹回陽春。蛟龍盤拏鳳鸞舞，清氣自然能逼人。金壺墨汁都傾倒，壓盡蘇公并米老。須臾更著石嶙峋，海上移来蓬股小。

黃鶴仙翁寄余詩畫，兩學賢友俱有和章，明窗展玩，珠明玉潤，照耀後先。其脩篁古木，清趣不減在於昆閬間也。喜不自已，余初效顰之後，復續此詩以謝諸公之佳

覩云爾。

黃鶴仙翁有詩寄，不比尋常書畫士。天入丹山鸞鳳飛，雷驚陸地蛟龍起。人生如寄萍無根，相逢意氣皆如春。東吳文學最瀟灑，二王尤是風流人。長仙醉来玉山倒，散盡黃金數東老。更期李白共餐霞，誰信壺中天地小。錢塘范立。

泉石閒齋圖 挂幅。

沖懷澹如水，萬境猶虛空。忽聞還山詔，喜入衰顏紅。山中何所有，手種石上松。茅屋閴無人，恒有雲氣封。清鐙照佛龕，爐烟裊松風。砆崖噴飛泉，赴壑如撞鐘。群響自起滅，聞心本無窮。塵銷諸念寂，夢覺非有蹤。九旬談一妙，政爾開盲聾。執持去来影，觀作真實同。去隨流水遠，歸與雲相從。無心任玄化，泊然齊始終。秋風動江漢，波浪皆朝宗。雲帆挂海月，渺渺五湖東。黃鶴山中樵者王蒙畫并題。

天竺日章法師得旨還山，王侯叔明作《泉石閒齋圖》，予乃題詩，并爲贈行。奉詔還故山，江船復東下。獨帆如蜚鴻，秋日照平野。王侯贈新圖，山水儼幽雅。石厓天際高，茅屋長松下。清香散佛龕，妙觀了空假。白雲席上生，碧溜階前瀉。神清境自閒，所適無取舍。佳趣政在兹，健筆老能寫。乃知遺世情，獨有還山者。安得添我身，閒齋共瀟灑。洪武乙卯秋，龍河宗泐書。隸古。

三年京國住，奉詔得還山。猨鶴驚猶識，雲松故自閒。銅餅瓜蛻綠，笋坐豹遺斑。莫爇龍香鉢，留將在世間。東皋妙聲書[一]。

校勘記

〔一〕東皋妙聲書，原本無此五字，據徐本補。

續書畫題跋記卷五

續書畫題跋記卷六

蘇東坡書離騷九辯卷

自『悲哉秋之爲氣也蕭瑟兮』起，止『憑鬱鬱其何極』，凡五篇。字大於折二錢，紙墨精神，詳二跋語。子京。

東坡先生中年愛用宣城諸葛豐雞毛筆，故字畫稍加肥壯。晚歲自儋州回，挾大海風濤之氣，作字如古槎怪石，如怒龍噴浪，奇鬼搏人，書家不可及也。郭畀拜觀於靈濟寺。

山谷云：『坡書中年圓勁而有韻，大似徐會稽，至於老大，精神可與顏魯公、楊少師方駕。』觀此帖者，當有味其言云。泰定丁卯端陽日，高郵龔璛子敬甫書於甫里書堂之西序。

黃山谷草書釋典法語

元祐九年四月戊申，書贈高城蔣叔震。山谷道人。此數字本色書。

余在翰林時，暇日同曼碩揭公過看雲堂，吳大宗師以古銅鴨焚香，嘗新杏，因出示黃太史真迹，適松雪趙公亦至，謂山谷公得張長史圓勁飛動之意。今觀此卷，信不誣矣。余以老病空山，安得與諸公同一賞玩耶？臨風執筆，益重懷賢之思云。青城山樵者虞集謹識。

右山谷黃文節公書《楞嚴經》真迹一卷，潛心《蘭亭》，進以鍾、張。鋒芒圓勁，猶神龍之自試，韻度飄逸，如天馬不可羈。黃公行高天下，於一藝亦造古法。觀斯遺墨，從可概見。宗玄得而敬愛之，不啻己出，其風裁之峻整，又可知矣。展玩數四，爲之歎服。洪武丙辰立秋，金華宋濂書於玉堂之署。

徐霖子仁據山谷《與蔣叔震帖》中語，云是《清公頌》，頗詆宋太史之失，無所考，未知然否。

凡事至於入神之境，則自不可多有，蓋其發之亦自不易，非一時精神超然格度之外者，不爾也。山谷書如此卷，則真所謂神品矣。捕龍蛇，搏虎豹，乘風霆而上下太清，誰得而襲其蹤迹也？汪宗道居留都繁麗之下，博雅好古，收蓄唐宋遺墨甚富，此其尤秘重者，間出相示，賞歎彌日，輒記歲月如此。弘治癸亥秋九月既望，蘇人祝允明書。

山谷真迹流世者，余及見凡三種，在李氏、王氏、華氏，皆大草，筆勢牽連不絕，

人謂皆紹聖以後之筆。蓋公嘗因錢穆父謂未見《自序帖》，心有所未平。紹聖二年，謫黔獲藏之，遂深契藏真之法而自入神矣。此元祐九年四月戊申書者，當是穆父初言時也。山谷人品高詣，集諸家之成，若虞道園、宋潛溪謂其造鍾、王及張長史之域，而未及藏真者，亦見諸先輩不徒言也。道園跋漫言此卷，未指其所書何段文字。潛溪雖云《楞嚴經》，而子仁辨之謂乃《清公頌》。據山谷與叔震手劄云：『寄送《清公頌》，叔震所作者。後云『手抄去觀音贊論』，所抄當出其手書，尚未知果否？宗道好古之士，宜更覓之可矣。後學長洲沈周。

余晚生多幸，平生獲觀涪翁真迹巨卷不下數種。如正書《發願文》，精妙入神，字大於杯。又大書《發願文》，文字不同，書於四紙上，字幾盈尺。草書《諸上座》，乃書法三昧也。又草書《太白秋浦歌》十五篇於粉箋上。又草書杜少陵《秦州雜詩》，又正書《伏波將軍廟詩》，真得英雄夔鑠之氣。以上皆書於紙上，唯此乃絹書，高二尺許，字及百行有奇，凡千餘言，文多不録，妙備諸題中也。此卷今歸於天籟閣，元汴。

薛紹彭臨蘭亭叙

右薛紹彭臨《蘭亭叙》一卷。按《蘭亭叙》石本佳者已難得，臨本尤難得。宋蘇易簡所

藏臨本有三題，曰『有若象夫子，尚興闕里門』，『虎賁類蔡邕，猶旁文舉尊』，『昭陵自下閉，真迹不復存』。余今獲此本，亦可比璵璠，其一本有王堯臣跋。易簡子耆與米南宫友善，元章以王維雪景畫六幅、李氏翎毛一幅、徐熙梨花大折枝易得之。元章贊曰：『熠熠客星，豈晉所得？養器泉石，留腴翰墨。戲著標談，書存馬式。鬱鬱昭陵，玉盌已出。戎溫無類，誰寶真物？水月非虛，移模奪質。綉緤金鎋，瓊機錦綍。猗歟元章，守之勿失。〔二〕』其二在舜欽所。昔之善臨《蘭亭》者，有馮承素、湯普徹、韓道政、趙謨、諸葛正，世罕得見，故此三本亦皆莫詳何人所臨也。至元二年歲在丙子，予至都城，與友人豐城揭君子舟寓舍同巷，得見其所藏紹彭臨本，上有『弘文』之印。又有『古杭朱巽』印、『月船』小印。若宋末在錢唐，惟巽與賈似道家所蓄古書畫甚富，且精好。紹彭父珣，嘗竊易取定武《蘭亭》石。宣和間，朝廷遣使索之，紹彭乃并日夜模搨，每搨叠三枚紙重搨之。民間所貴，惟此而已。後此石龕置睿思殿東壁，建炎初，宗澤遣人護送至維揚。金人下維揚，裹以去，金主怒棄之江中。近世吴君璋副樞家及龍興民家所得石，號爲佳者，然視定武本遠矣。則後之學書者欲見右軍筆意，不其難哉？此山谷先生所以有『欲换凡骨無金丹』之歎也。嗚呼！紹彭所搨本，今亦無之，况其所臨乎？宋之名書者，有蔡君謨、米南宫、蘇長公、黄太史，吴練塘最著，然超越唐人，獨得二王筆意者，莫紹彭若也。今紹彭書亦絕少，則見其所臨，尤盆盉之櫛洗也。趙承旨嘗曰：『時流易趨，古意難復。』揭君之愛重此帖也，宜也。

紹彭字道祖，近見其晚憩監聽所賦詩，清麗沉著，有魏晉人風。所居有清閟閣，詳著樓氏《攻媿集》。秋九月甲子，在興魯坊聾子巷寫，臨川危素記。

唐人模搨鈎臨最精，今晉帖存者多唐本也。宋南渡後，言墨帖多米氏手筆，而薛書尤雅正。《禊序帖》臨搨最多，出其手必獨擅其能。宋人遽不能精，相去遠甚，惟薛、米兩家佳物，然世亦鮮矣。虞集伯生書。

校勘記

〔一〕米芾贊，原本作：『熠熠客星，豈晉所得？養氣泉石，留腴翰墨。戲著清談，書存矜式。鬱鬱昭陵，玉盌已出。戎溫顛倒，誰寶真物。水月非虛，移模奪質。綫鑢金鎬，璃機錦紵。猗與元章，守之勿失。』據明刻《百川學海》本《書史》改。

蘇長公書王定國所藏王晉卿畫烟江叠嶂圖一首

江上愁心千叠山，浮空積翠如雲烟。山耶雲耶遠莫知，烟空雲散山依然。但見兩崖蒼蒼暗絕谷，中有百道飛來泉。縈林絡石隱復見，下赴谷口爲奔川。川平山開林麓斷，小橋野店依山前。行人稍度喬木外，漁舟一葉江吞天。使君何從得此本，點綴毫末分清妍。不知人間何處有此境，徑欲往買二頃田。君不見武昌樊口幽絕處，東坡先生留五年。春風搖

江天漠漠，莫雲卷雨山娟娟。丹楓翻鴉伴水宿，長松落雪驚醉眠。桃花流水在人世，武陵豈必皆神仙。江山清空我塵土，雖有去路尋無緣。還君此畫三歎息，山中故人應有招我歸来篇。

《次韻王晉卿送梅花一首》：東坡先生未歸時，自種来禽與青李。五年不踏江頭路，夢逐東風泛蘋芷。江梅山杏爲誰容，獨笑依依臨野水。此間風物君未識，花浪翻天雪相激。明年我復在江湖，知君對花三歎息。僕去黃州五周歲矣，飲食夢寐，未嘗忘之，方請江湖一郡書此二詩寄王文父子辯兄弟，亦請一示李樂道也。元祐四年三月十日。『趙郡蘇氏』印。

行押書四傳而至逸少，七百年後始得嫡孫，中豈無人，歐、虞、褚、薛諸公，顧得其韻度標格耳。筆諫公雖知此妙，頗覺強勉。獨東坡老人操甚銳筆，一點一畫，鋒藏不露，而右軍神氣骨力如合左契。世不知入木之妙久矣，僕特妄言之，又不審孰能妄聽之。斿蒙作噩，九芝山道士書於雲莊，時二月八日辛亥。『元通天隱後人』印。

閼酉之星夕曝於交游風月堂西偏。

黃文節公草書秋浦歌

紹聖三年五月乙未，新開小軒，聞幽鳥相語，殊樂，戲作草，遂書徹李白《秋浦歌》十五篇。時小雨清潤，十三日所移竹及田野中人致紅蕉三十本，皆已蘇息。唯自籬外移橙

一株著籬裏，似無生意，蓋十三日竹醉，而使橙亦醉，失其性矣。知命自黔江得一畫眉，云頗能作杜鵑語，故攜來。然置之摩圍閣中，時時作百蟲聲，獨不復作杜鵑語，而客談此鳥云：『此豈羊公鶴之苗裔耶？』余少頗草書，人多好之，惟錢穆父以爲俗。初聞之不能不慊，已而自觀之，誠如錢公語，遂改度，稍去俗氣，既而人多不好。老来漸嬾慢[一]，無復堪事，人或以舊時意来乞作草，語之以今已不成書，輒不聽信，則爲畫滿紙，雖不復入俗，亦不成書。使錢公見之，亦不知所以名之矣。摩圍閣老人題。『山谷道人』印。

字學至唐最勝，雖經生亦可觀，其傳者以人不以書也。褚、薛、歐、虞，皆太宗之名臣，魯公之忠義，公權之筆諫，雖不能書，若人如何哉！豫章先生孝友文章，師表一世，咳唾之珠，聞者興起，況其書又入神品，宜其傳寶百世。恭聞徽宗皇帝評公之書，謂『如抱道足學之士，坐高車馳馬之上，橫斜高下，無不如意』。聖人之言，經晚學小子尚安所云。張安國跋。字未詳。

張安國歷陽人，見《書史會要》，乃非于湖，于湖名孝祥，字安國。

豫章先生襟宇洞達，意趣豪逸，超然埃壒之表，其書之妙，當以九方皋相馬法觀之。楊士奇敬題。

當見楊東山跋王盧溪遺墨，引山谷家書云：『摩圍閣在黔州南寺，閣正對摩圍峰，蜀人呼天爲圍。屋極寬潔瀟灑，冬溫夏凉，風物似江西。』大抵先賢君子，直道而行，

雖處憂患，無所悔尤，胸次明淨，無往不適也。士奇又題。

書法之變，至宋極矣。然君謨尚有晉唐餘意，蘇、黃及米始大變也。學者必求之忠惠之上，其庶幾乎？士奇三題。

涪翁書太白詩十五首，筆法頗不類，故常或疑非真迹，此不知書故也。翁嘗自評元祐間草書，筆意癡鈍，用筆多不到。晚入峽，見長季盜漿，乃悟筆法。又云：『紹聖甲戌，在黃龍山中忽得草書三昧，晚年之作，固與少時異矣，安得復以故我求之。』其間或因筆勢猛氣，逸出常度，然不害其神駿也。鏊題。

觀公自叙，因錢穆父之言而改度，漸被舊習，且云摩圍閣老人，固知爲晚年筆矣。鏊又題。

校勘記

〔一〕嬾慢，徐本作『懶漫』。

坡翁行書四詩

蟹眼已過魚眼生，颼颼欲作松風鳴。蒙茸出磨細珠落，旋轉繞甌飛雪輕。銀缾瀉湯誇第二，未識古人煎水意。君不見，昔時李生好客手自煎，貴從活火發新泉。又不見，今時

潞公煎茶學西蜀，定州花瓷琢紅玉。我今貧病長苦飢，分無玉盌捧蛾眉作蛾眉。且學公家作茗

飲，甎爐石銚行相隨。不願撐腸拄腹文字五千卷，但願一甌長及睡足日高時。《煎茶》

大絃春溫和且平，小絃廉折亮以清。平生未識宮與角，但聞牛鳴盎中雉登木。門前剝

琢誰扣門〔一〕，山僧未閒君勿嗔。歸家且覓千斛水，净洗從前箏笛耳。《聽賢師定慧琴》

云何見祖師，爲識本來面。亭亭塔中人，問我何所見。可憐明上座〔二〕，萬法了一電。摳衣禮

真相，感動涙雨霰。借師錫泉，洗我綺語研。《過南華寺》

飲水能自知，指月無復眩。我本修行人，三世積精練。中間一念失，受此百年譴。

我欲乘飛車〔三〕，東訪赤松子。蓬萊不可到，弱水三萬里。不如金山去，清風半帆耳。

中有妙高臺，雲峰自孤起。仰觀初無路，誰信平如砥。臺中老比丘，碧眼照窗几。巉巉玉

爲骨，凛凛霜入齒。機鋒不可觸，千偈如翻水。何須尋德雲，即此比丘是。長生未暇學，

請學長不死。《妙高臺》子瞻。

煮茗聽琴而神遊於南華妙高臺之上，真蓬萊瀛洲方丈謫仙人也。就爇龍麝作嬰香

供已，時夜將半，月出房心閒，風露浩然，曲肱就睡，夢與先生遇，且賜余義樽〔四〕二、

廷珪墨一、鼠鬚筆三、雪蠒紙三十六，曰：『汝往哉！後二年五月，當喚汝於集英龍

池，汝勿怖。』東嘉石樓後學徐龍友善大識。

文天祥、陳文龍同觀拜手謹書。篆書。

戊辰三月初七，蒙二先生留名此卷。二百餘年流傳之自，其詳已載張果老卷中。此

文山先生書，惜不識名并歲月。

陳懋欽、傅堯俞、鄭文寶闕仲登同三山林天覺闕彥修拜觀。壬申冬至日，謹誌。
東海宗斗以南，宗魯以禮、宗文以道、宗裕以仁，同觀於跳珠軒，怡怡如也。立

春後一日，謹誌。

熙寧五年壬子，先生在杭。八月，監試進士，試院煎茶。七年甲寅，先生同於潛
毛令、方尉遊西菩提，聽賢師琴。元豐八年乙丑七月，自常赴登，題『金山妙高臺』。
紹聖元年甲戌冬十月，抵南過南華寺。合四詩而觀，相去二十三年事，何緣一時并在
紙上？山谷云：『東坡極不惜書，遇紙無精麤，書遍乃已。』坡亦自言：『春蚓秋蛇隨意
畫，往往一時隨意隨寫。』又安知好事者寶藏，傳為萬古美觀哉！雖然，此紙既錄題
《南華詩》，却是過海後書，有風濤洶湧之氣。龍友。

蘇文忠公文章字畫妙天下，點墨落人間，例能裹去為榮。僕遊京師三十年，乃獨
未之見，茲非恨與。甲戌暮春，於蜀人王君見公《惠州帖》二。越翼日，又得見公四詩
於石樓君家。惠帖乃信筆書，詩乃公作意書也，流麗婀娜之態皆具。顧思壯歲誦公之
文，景慕公平生大節，願為執鞭豈而不可得。一旦獲覯翰墨遺芳於二百載之下，世所
謂洞心駭目之觀，有踰是耶？始知連城白璧，未足為寶。後學耦耕子王夢高敬附賤姓

名於下方。「彌卿」朱文。

先生居海外，尚以了《論語》《書》《易》謂是措大餘業。今此疑有關後學辟世東海之濱，雖食無肉、病無藥、出無友、冬無炭，正先生所謂大率皆無爾。然亦一意書冊間，以志先生之志者，勿忘也。丁丑良月朔，書於容膝所。

黎蜑雜居，無復人理，置之不足道，此先生鐵石處變之夙心也。今夏外〔五〕患孔殷，腥羶泥潦，亦污及於香翰，先生以素患難之心處之，又豈爲之變色動容哉！飛馭九霄，度必有取於愚言。戊寅冬至日書〔六〕。後學龍友謹識。

右四詩，毫采飛動，真遇羽衣道士，乃得孤鶴橫江蹁躚之勢。後五百餘年，得獲展玩累日，是何多幸！敬仰，敬仰！墨林項元汴。

校勘記

〔一〕琢，徐本作『啄』。扣，徐本作『叩』。

〔二〕座，徐本作『人』。

〔三〕飛車，徐本作『輕舟』。

〔四〕樽，徐本作『尊』。

〔五〕外，徐本、《珊瑚網》卷四作『秋』，《六藝之一錄》卷三四一作『罹』，《式古堂書畫彙考》卷一〇作

〔□〕。疑當作『狄』。

〔六〕日書，徐本作『作皇象書以書』。

涪翁黃文節公書

後漢人得道陰長生詩三篇：

維予之先，佐命唐虞。爰逮漢世，紫艾重紆。予獨好道，而爲匹夫。高尚素志，不事王侯。貪生得生，亦又何求。超迹蒼霄，乘飛駕浮。青要乘翼，與我爲仇。入火不灼，蹈波不濡。逍遙太極，何慮何憂。遨戲僊都，顧閔群愚。年命之逝，如彼波流。淹忽未幾，泥土爲儔。馳走索死，不肯暫休。余之聖師，體道之真。昇騰變化，松喬爲鄰。惟余同學，一十二人。寒苦求道，歷二十年。中多怠惰，志放五經。辟世自匿，今廿餘年，名山之側。寒不遑衣，饑不暇食。思不敢歸，勞不敢息。奉事聖師，承顏悅色。面垢足胝，乃見哀識。遂傳要訣，恩深不測。妻子延年，咸享無極。

黃白已成，貨行不堅。痛乎諸子，命也自天。天不妄授，道必歸賢。勤加精研，身投幽壤。何時可還，嗟爾將來。勿爲流俗，富貴所牽。神丹一成，昇彼九天。壽同三光，何但億千。

維予垂髮，少好道德。棄家隨師，東西千億。役使鬼神，玉女侍側。予得度世，神丹

之力。

忠州丰都山仙都觀朝金殿西壁，有天成四年人書《陰真君詩》三章。余同年許少張以爲真漢人文章也，以余考之，信然。因試生筆，偶得佳紙，爲鈔此詩，以與王瀘州補之之季子。觀陰君所學，守屍法耳，猶須擇師，勤苦如是，乃能得之。何況千載之後，尚友古人，求知道德之上宰〔一〕者乎？紹聖四年四月丙午，黔中禪月樓中書。

校勘記

〔一〕上宰，徐本作『工』。

米南宫大行楷書天馬賦

高君素收唐畫御馬，感今無此馬，故賦：

方唐牧之至盛，有天骨超俊。勒四十萬之數，而隨方以色分焉。居其中以爲鎮，目星角以電發，蹄椀踏以風迅，鬈龍顱而孤起，耳鳳聳以雙峻。翠華建而出步，閶闔下而輕噴，若夫躍溪舒急，冒絮征叛，直突而建德項繫，橫馳而世充領斷。咸絶材以比德，敢伺蹶以致吝。豈肯浪逐金粟之堆，故當下視八方之駿。高標雄跨而獅子讓獰，逸氣下衰而照夜矜穩。於是風靡格頹，色妙才駘，入仗不動，終日如坏。乃

得玉爲銜飾，綉作鞍韉，棘榛粟豢，肉脹筋埋[一]，若夫其報德也[二]，蓋不如偷盧噬盜，策
塞勝柴。鑄黃蝸而吐水，畫白澤以除災。但覺駝垂就節，鼠伏防猜，妒心雖厲，馴號期諧。
誓俛首以畢世，未伏櫪以興懷。所謂英風頓盡，冗仗常排。嗟乎！若不市駿骨，致龍媒如
此馬者，一旦天子巡朔方，升喬嶽，掃四裔之塵，較岐陽之獵，則飛黃腰裊，躧[三]雲追電，
何所從而遽来？何所從而遽来？平海大師後園水丘公慧悟師看書，襄陽米芾。

海岳能書又能詩，書品超邁入神，詩稱意格高遠，傑然自成一家。嘗寫詩投許冲
元，自言不襲古人，生平未嘗錄一篇投豪貴，遇知己則不辭。元豐中，至金陵識王介
甫，過黃州識蘇子瞻，皆不執弟子禮，其高譽道如此。時論章伯益書，如宮女插花，
嬪嬙對鏡，自有一般態度，能繼者惟海岳耳。或云，海岳學羅讓書，蓋其少時，非得
法於讓也。此帖詞翰兼美，誠佳品也。幼澄宜寶藏之。永樂甲辰中秋前五日，浚儀張
肯識。『繼孟』。

淮南老守米南宮，筆法今評妙品中。翰苑寥寥千古後，不知誰復可相同。天全有貞題。

〔一〕埋，原作『揮』，據徐本、《珊瑚網》卷六、《式古堂書畫彙考》卷一一改。
〔二〕若夫其報德也，原本無此六字，據《珊瑚網》卷六、《式古堂書畫彙考》卷一一補。

〔三〕蹯，原作『籲』，據徐本、《珊瑚網》卷六、《式古堂書畫彙考》卷二二改。

黄太史草書李太白憶舊遊寄譙郡元參軍

玩物喪志，君子不取也。余幼而失學，粗喜寫字，雖未知行草之妙，亦嘗留心，如蘇東坡、黄山谷、米元章，數家翰墨，甚酷愛見，每以真偽，僅能別之。余守長樂郡，客有董君詳者，手攜草書一幅，自云『沉埋塵中人』，鮮能辨，今求教而就贈君。余拂拭展玩，驚喜歎異，謂君詳曰：『此山谷真迹也。』居無何，閩士李明父來訪，出而示之，明父隨曰：『李太白詩也。』前猶有文，惜乎斷簡耳。及觀全帙，迺知憶舊遊寄譙郡元參軍之作，考其遺落，凡八十字。噫！雖豫章之筆，無以復加，然謫人之詩，不可不補，故足而記之。深有望於珠還劍合之時，它日果如吾言，豈不爲盛事也哉！其辭曰：『憶昔洛陽董糟丘，爲余天津橋南造酒樓。黄金白璧買歌笑，一醉累月輕王侯。海内賢豪青雲客，就中與君心莫逆。回山轉海不作難，傾情倒意無所惜。我向淮南攀桂枝，君留洛北愁苦〔一〕思。不忍別，還相隨。相隨迢迢訪仙城。』元貞乙未烈子野人張鐸書於三山英達坊爲己堂。

山谷書法，晚年大得藏真三昧。此筆力恍惚，出神入鬼，謂之『草聖』宜焉。嘗記元祐中，子瞻蘇公、穆父錢公，同觀公揮翰作草於寶梵僧舍，子瞻賞歎再四，穆父從

旁曰：『君見《自序》真迹，當更有得。』公一時心有所未平。紹聖中謫黔，始見石揚休《自序帖》，縱觀不已，頓覺超異，乃服穆父之言也。觀此，信是紹聖後所書者，幾與藏真合作，但篇後有闕文。當時藏真《自敘》有二本，一爲石揚休所蓄是矣，一蓄蘇舜欽所。蘇本前亦有所遺，後世以爲愴惜。今此卷之不全，殆天亦欲冥契之也。尚古宜寶藏之。正德改元清明日，長洲沈周跋。

雙井之學，大抵韻勝，文章詩樂書畫皆然。姑論其書，積功固深，所得固別，要之得晉人之韻，故雖形貌若懸，而神爽冥會歟。此卷馳驟藏真，殆有奪胎之妙，非有若似[三]孔子之類也，其故乃是與素同得晉韻然耳。今之師素者，大率鹵莽求諸其外，動至狂妄，又是優孟爲叔敖，抵掌變幻，眩亂人鬼，只能惑楚豎子耳，亦獨何哉！卷迹英氣橫發，於其本書，故是平生神品。尚古光禄先生藏護過於至寶，嘻！老谷不死之神，在華氏矣。吳郡祝允明跋。

右一卷與蔣叔震書所謂《清公頌》同一筆意，真紹聖後神化之書。

校勘記

〔一〕苦，原作『夢』，據《珊瑚網》卷五、《式古堂書畫彙考》卷一一改。

〔二〕似，徐本作『據』。

蔡忠惠公二帖

襄泣血言：逆惡深重，扶護南歸，死亡無日，不可循常禮，不通誠意於左右。今至富陽，平安。明日登舟，或雨水少增，當舟行至三衢也。襄素多病，遭此荼毒，就令不死，足膝日甚，氣力日衰，亦爲廢人。豈復相見耶！辱君知愛之心，不殊兄弟，一念哀痛，哽塞何言！哽塞何言！在道程頓，官員勾當齊整，無一闕乏，感惕！感惕！襄叩頭，子發郎中足下。十二日。

襄啓：遠承惠問，厚意所存，益有感著。知日來體氣佳勝，殊爲慰也。近被命尹治，日以穰劇，居不得暇，移書致謝，不盡縷縷。惟眠食自重，不宣。襄拜手長官足下。八月二十一日。

東坡先生書九歌卷

東坡先生書《楚辭》，乃黃州時書，世人多稱晚年書。先生晚年字畫，老勁雄放。元豐中作字，華麗工妙，後生不見前作，往往便謂贋本。先生昔與猶子書，論作文，教其師法應制時文章，且曰：『至於書字亦然也。』松年自蚤歲尊慕先生，家藏先生之文甚富。近年購先生之書尤多，獨此乃先生舊所書耳。信可寶也！宣和四年二月初八日，劉沔書。

先生每論《楚辭》下《風》《雅》一等，至鮮于子駿所作，且歎稱之，況《九歌》《九辯》乎？筆墨之，咏歌之，尚何疑。晋國張琬。

淵於書不識真贋，獨識此書爲先生真迹。三歎！三歎！倪嘗借觀於永康得助堂。二月中澣日，倪書。

右《九歌》與前《九辯》，蓋先生一時書也。迭宕超軼，殆若神駿翩翩，不可控御，惜亡去《大司命》《東君》《河伯》《國殤》《招魂》等五章。字大於錢，紙墨如新。何緣遺逸，不害爲墨寶也。元汴。

薛道祖詩真迹

《雲頂山詩》：山壓衆峰首，寺占紫雲頂。西遊金泉來，登山緩歸軫。昨暮下三學[二]，出谷已延頸。山名高劍外，回首陋前嶺。躋攀困難到，賴此畫亦永。巍巍石城出，步步松徑引。青霄屋萬楹，下俯二川境。玉壘連金雁，西軒列阡畛。青城與岷峨，天際暮雲隱。少城白烟裏，水墨澹微影。江流一練帶，不復辨漁艇。東慚梓隥闕右喜錦川迥。磐陀石不轉，枯梣弄芒穎。四更月未出，蕙帳天風緊。客行弊帑垢，到此凡慮屏。暫時方外遊，聊愜素心静。明朝武江路，拘窘逐炎景。建中靖國元年七月二十四日，翠微居士題。

上清連年實享清適，絕塵物外，皆自製亭名也。録示詩句，未見佳處，想難逃老鑒也。

舊藁不存，尚可記憶：雨不濕行逕，雲猶依故山。看雲醒醉眼，乘月棹迴瀾。水上三更月，烟中一葉舟。寒臨重閣迥，影帶亂山流。暮烟秦樹暗，落日渭川明。平林映日疏，埜草經寒短。霜乾葉飄零，日出水清淺。官冷繫懷非吏事，地偏相訪定閒人。一馬春風過微雨，竹間歸路淨無塵。鷗鷺驚飛起，秋風菱荇花。一徑入中渚，坐來惟鳥啼。水雲生四面，常恐世人迷。綠逕無行路，蒼苔露未晞。曾夢春塘題碧草，偶來霧夕看紅藥。無人雲閉戶，深夜月為燈。曉露凝蕉逕，斜陽滿畫橋。不眠聽竹雨，高臥枕風湍。橋橫雲壑連朝渡，雨暗燈窗半夜棋。微波拂涼吹，澹烟生遠樹。天寒湘水秋，雨暗蒼梧暮。乘月多忘歸，往往帶霜露。自然鷗鳥親，日與漁樵遇。去意已輕千里陌，深杯難醉九迴腸。灞陵葉落秋風裏，忍對霜天數雁行。

已上雖記，然全章皆忘之矣。語固未佳，要之恐平生經心一事。老友必憐其散落，便風早以為寄也。紹彭再拜。

更有第三編亦不見，來信不言及，必不在彼，不知失去何處，如何！如何！左綿山中多青松，風俗賤之，止供樵爨之用。郡齋僧刹不見一本，余過而太息，輒諷通守晋伯移植佳處，使人知為可貴。東川距綿百里餘，入境遂不復有，晋伯因以為惠，沿流而来，至此皆活。作詩述謝，并代簡師道史君。紹彭上。

越王樓下種成行，濯濯分来一葦杭。偃蓋可須千歲榦，封條已傲九秋霜。含風便有笙

竿韻，帶雨偏垂玉露光。免作爨烟茅屋底，華軒自在拂雲長。通泉字法出官奴，日日臨池

恨不如。雙鯉可無輕素練，數行惟作硬黃書。鄉關何處三秦路，馬足經年萬里餘。多謝玉

華宮畔客，新詩未覺故情疏。

和巨濟韻。臨池通泉，為如字韻牽作實事也。不笑！不笑！

右宋薛紹彭書五紙，薛氏三鳳名河東，紹彭其後人也。字道祖，號翠微居士，居

長安。符祐間以書名，名并米芾，今《書史會要》所載是也。水村陸公得此卷，特愛

重，間出示余，為識數語於後。長沙李東陽。

校勘記

〔一〕學，原作『峽』，據徐本改。

蘇長公兄弟祭黃幾道文

坡老兄弟《祭黃幾道文》一通，傳襲至錫山華尚古氏，福偕弟祚得伏覩之，知非坡老不能及也。幾道未能悉其為人，而坡老稱許至謂天實媿之，當自有見。嘗稱穎濱《黃樓賦》稍振勵，人輒謂其代作，要亦自知有辨。福讀古史，頗覺其議論不合處，與吾弟評訂之，茲同見此，乃書以歸尚古。弘治辛酉九月三日，華亭後學錢福敬識。

蘇滄浪留別王原叔古詩帖

舜欽作詩留別原叔八丈閣下：交道今莫言，難以古義責。錙銖較利害，便有太行隔。予生性濶疏，逢人出胸臆。一旦觸駭機，所向盡戈戟。平生交游人，化爲虎狼額。謗氣慘烈烈，中之若病疫。遂令老成人，坐是亦見斥。既出芸香署，又下金華席。摧辱實難任，宦名必非惜。罪始職於予，時情末當隙。今来濠州涯，日夜自羞惕。高風激頹波，相遇過平昔。白玉露肺肝，晴雲見顔色。乃知天壤間，自有道義伯。明日又告行，嗟嗟四海窄。

慶曆乙酉，清明日書。

右宋蘇子美古詩百五十言，留別原叔八丈，蓋王洙原叔也。詩語俊拔，義氣悲壯，歐陽公謂其廢放後時發憤悶於歌詩，殆是類也。字畫出入顔魯公、徐季海之間，而端勁沉著，得於顔公爲多。當時評者謂爲花發上林，月滉淮水，豈其然乎？按子美慶曆四年丙戌十一月坐監，進奏院事會客事除名，徙蘇州，此詩後題『清明日』，則是被放之三閱月也。時原叔以天章閣侍講史館檢討黜知濠州，正坐子美事，故詩云：『遂令老成人，坐是亦見斥。』時子美年三十有八，原叔五十一，故有老成及八丈之稱。又有『今来濠州涯』及『明日又告行』等語，當是隨原叔至濠，及是乃別耳。其後子美竟以慶曆八年卒於蘇，凡居蘇四年，宜其遺迹流傳吳中爲多。去今數百年，所謂滄浪亭者，

雖故址僅存，亦惟荒烟野草而已。至於文章翰墨，不少概見，《宣和書譜》謂「斷章片簡，人爭傳播」，豈在當時亦不易得耶？此詩雖非蘇事，而實赴蘇時作。少宰徐公子容以爲郡中故實，因重價購之，俾徵明疏其大略如此，若其志節履行具正史者，茲不復云。嘉靖乙未，文徵明跋。

蘇長公書陶靖節清晨聞叩門詩一首

元符庚辰九月二十五日，東坡先生醉書。

又一帖：

軾啓：近人回，奉狀必達。比日履茲春候，豈弟之化，想已信服，吏民坐歡之樂，豈有涯哉！無緣陪接，但深馳仰。尚冀若時保練，少慰區區。不宣。軾再拜質翁朝散使君老兄閣下。正月二十四日。

《潁濱先生詩帖》：

朝議戴公遊宦蜀中，愛其風物，遂卜居成都，方未能歸，因其西還，爲短篇送之。眉山蘇轍上。

岷山招我早歸來，劍閣橫空未許迴。北叟忽驚鶗鴂晚，西轅欲及海棠開。避仇賦客親耕耒，因亂詩翁著酒杯。但愛江山無一事，爲言父老莫相猜。

兩蘇公帖，平生多見之，蓋真贗相半也。從季所藏如淵明詩一紙，雖擲棄瓦礫，當自有神光發見。乾道七年十一月二十九日，洪邁書。

坡寫淵明詩，藍縷茅簷下，豈無旨哉？銓案，樂武子云：『若敖蚡冒，篳路藍縷，以啓山林。』杜預云：『藍縷敝衣，言勤儉以啓土。』然則坡老之旨微矣。乾道改元四月，仲潘廬陵胡銓識。

二蘇兄弟，行如冰雪，足以下照百世，望如九鼎，足以坐銷群奸。學士大夫得其片文隻字，輒藏去以爲榮，蓋非特取其華藻也。《質翁帖》是中年書，《南至帖》疑叔黨輩代作，《寄米帖》《淵明詩》，遒勁秀傑，晚年精妙蓋如此。黃門嘗贊其兄云：『人言吾兄，我曰吾師。』讀戴公詩，便知斯言爲實錄。乾道乙酉五月一日，東里周必大書。

兩蘇公醉墨斷藁，不自愛惜，求者輒予。往時士大夫多有之，近歲有力者喜奪人所好，藏書者至不敢示人。趙從季所藏甚富，何以能然？蓋所謂廉者不求，貪者不與，能如是，所以得久存也。乾道乙酉冬至後二日，盧溪王庭珪書。

我思古人，起於峨岷。瑞我昭代，鳴鳳儀麟。揮毫落紙，天葩吐芬。端拜拭目，我思古人。乾道三年冬至後二日，樂備書。

葉少由來過，告其季父恭叔死矣，且出其所藏坡帖二紙相示，余欲留之諦玩，而

愴然感舊不暇也。姑識歲月於卷末而歸之，庶它日冀復覽焉。嘉定辛未中和節後八日，趙汝談。

眉山二蘇先生，文章氣節，光曜典册，後世獲見其書翰，如親侍焉。安敢妄言，以取不自量之譏。乾道諸公墨迹，亦不易得，況洪內翰、周益公之確論，藏者寶惜之。東平周泰識。

兩蘇翰墨貫文章，瑞鳳祥麟奕世昌。什襲珍藏傳不朽，一天星斗燦光芒。松叟王敬力題。

李西臺六帖 右署隸古，中書舍人金溥爲大司成王老生題。司成爲毘陵王文蕭公也。

所示要土母，今得一小籠子，封全諮送，不知可用否？是新安缺門所出者，復未知何所用，望批示。春冬衣曆頭，賢郎未檢到，其宅地基，尹家者根本未分明，難商量耳。見別訪尋穩便者，若有成見宅子，又如何？細希示及。押。諮。

孫號西行少車，今有舊車，如到彼不用，可貨却也。

金部同年：披風，甚慰私抱。殊未款曲，旋值暌離。必然来晨，朝車行邁。適蒙示諭，愈傷老懷。惟冀保愛也，萬萬不勝銷黯。見女夫劉仲謨秀才并第二兒子在東京，相次發書去，如有事，希周庇也。押。簡上金部同年，九月十六日。

《湯世帖》碑文三道，略表西京之物也。《懷湘南》拙詩附上。同院劉學士隮、同年邵

兵部希差人通達，或與面聞也。建中又白。

貴宅諸郎各計安侍奉。所示請政章服，昨東封，須得出身、歷任、家狀一本、并須賫

擎官誥、勑牒去，勒牒去，未審此來如何行遣也。兼爲莊子事，已令彼僧在三學院安下，近已往彼

去，未迴。此莊始初見說甚好，只是少人管勾。若未貨，可且收拾課租，亦是長計，不知

雅意如何也？侯親家亦言，可惜拈却。押。諮。

劉秀才久在科場，洛中拔解，今西遊兼欲祗候府主，希略一見也。右附前帖末。

建中白：近賢郎秀才去，專馳手書，伏想已達左右。玄律將半，陰風向嚴，公理之外，

道養無爽。此離群寡侶，望風懷賢，無日不闕也。時光流速，同年知心凋落已大半耳。加

之宦途人事，何牽纏至是哉！惟再三保愛，虔禱！虔禱！因人無悇玉音。今左十秀才

行，謹寓狀諮問起居。不宣。同年兄李建中狀上屯田仁弟，十一月十一日。

左右爲河中，有少理會，家業被人織羅。公途甚是分明，希特與照燭也。建中白。

齊古同年仁弟：相別已是隔年，傾渴可量丹闕。累垂示翰，益認道友。劣兄自去秋患脾

胃氣，於今餌藥，未獲全愈。復差出淮汴口祭醮。然扶力祗荷，迴来冷氣又是發動。歸休

之計未成，多難故也。此外別無疾，嗜慾已絕訖。知仁弟又鼓盆，莫且住脚也，初夏惟保

愛爲切。値女夫劉先輩補吏昭應，托寓狀諮問起居。不宣。押。書上齊古同年仁弟，三月

六日。

近蒙寄到書，開却封却，恐是留臺陳公也，已附西京去，要知之。

西臺字得中，舉進士甲科，太宗嘉之，嘗直昭文館，改直集賢院，出爲兩浙轉運司[二]副使。恬於榮利，乞京留司御史臺。愛洛中風土，遂居之，故號『李西臺』。東坡賦和靖詩云『書似西臺差少肉』者是也。官至判太常寺。善書札，然絕不多見於世。

寶祐乙卯夏五，建寧立儒溪翁。

黃太史嘗有跋云：『李西臺書與林和靖極相類，但和靖傷瘦，西臺傷肥。蓋林處士清苦，而李集賢重厚，各似其作人耳。』建寧堂主併錄其語。

予近得《華山圖》，題曰『崧高維嶽』。歐陽公所記神清之洞，及李西臺隱居之地在焉。

軸尾載西臺卜築始末甚詳，此帖出於西臺逸筆，無可疑者。前史官文及翁書。

西臺書三十年前極罕得見，近數數見之，大概雄實篤厚如其人。涪翁傷肥之論，無乃太嚴。此六帖信意行筆，天真爛漫，尤可愛。世誚平園、攻媿、後村不善書，輒欲評書，予之謂歟。杭仇遠。『仁近』『山村民』。

李西臺書，吾鄉有石刻，徑三寸許。今見真迹，遒勁沉著，誠不易得。泰定二年乙丑四月望日，京口郭畀曾觀，同郡張監共集。

李西臺書與林和靖絕相類，涪翁評之謂『西臺傷肥，和靖傷瘦』。和靖清枯之士也，

瘦之傷爲不誣，西臺之書類其爲人，典重溫潤，何肥之傷也哉？苕溪唐氏易安室所藏

凡六帖，觀者自能評之，當以余言爲然。時至正二十五年夏六月朔，會稽抱遺老人楊

維楨在雲間草玄閣，試老陸鐵穎書。

校勘記

〔一〕司，徐本無此字。

趙文敏公諸賢天冠山詩

《天冠山題詠》：

龍口巖：峭石立四壁，寒泉飛兩龍。人間苦炎熱，仙山已秋風。

洗藥池：真人棲隱處，洗藥有清池。金丹要沐浴，玉水自生肥。

鍊丹井：丹成神仙去，井洌寒泉食。甘美無比倫，華池咽玉液。

長廊巖：脩巖如長廊，下有流泉注。山中古仙人，步月自來去。

金沙嶺：攀蘿緣石磴，步上金沙嶺。露下色熒熒，月生光炯炯。

昇仙臺：仙臺高幾許，時時覆雲氣。一去三千年，令人每翹企。

逍遙巖：茲巖足逍遙，下可坐百人。豈徒木石居，直與猿鶴鄰。

靈湫：靈湫不受污，深淺何足計。小憩松竹鳴，蕭蕭山雨至。

寒月泉：我嘗游惠山，泉味勝牛乳。夢想寒月泉，攜茶就泉煮。

玉簾泉：飛泉如玉簾，直下數千尺。新月橫簾鈎，遙遙挂空碧。

長生池：竹實鳳將至，水清魚自行。著我草亭裏，危坐學長生。

道人巖：道士本避世，問之無姓字。如何千載後，石室有人至。

雷公巖：雷公起臥龍，爲國作霖雨。飛電掣金蛇，其誰敢予侮。

石人峰：巨靈長亙天，何時化爲石。特立千萬年，終古無人識。

學堂巖：仙人非癡人，山中猶讀書。嗟我廢學久，聞此一長吁。

老人峰：有石象老人，宛然如繪素。稽首禮南極，蒼蒼在烟霧。

月巖：月巖如偃月，風泉灑晴雪。仙境在人間，真成兩奇絕。

鳳山：山鷄愛羽毛，飲啄琪樹間。照影寒潭静，翔集落花閒。

仙足巖：窈窕石室間，中有仙人躅。説與牧羊兒，慎勿傷吾足。

鬼谷巖：鬼谷巖前石，唐文字字奇。何當拂蒼蘚，細讀老君碑。

風洞：石壁何空洞，中有風泠然。安知列御寇，不向此中仙。

釣臺：仙者非有求，坐石視投釣。咄哉羊裘翁，同名不同調。

礫潭：神龍或潛淵，石洞通水府。勿遺兒曹劇，飛空作雷雨。

馨香巖：山險通鳥道，水深有蛟龍。誰言仙樂鳴，高人方耳聾。

三山石：我有泉石癖，甚愛山中居。何當從群公，講學讀吾書。

五面石：洞中即仙境，洞口是桃源。何殊武陵路，雞犬自成村。

道士祝丹陽示余《天冠山圖》，求賦詩將刻石山中，爲作此二十八首。延祐二年十月二

十四日，松雪道人。

小隱巖：林藪未爲隱，仙厓猶可梯。終當携家去，瑤草正萋萋。

一線天：醯雞舞甕天，井蛙居坎底。莫作一線看，開眼九萬里。

馨香巖：深睡失明珠，猛走飛流涎。松花卷輕雨，滴滴百重泉。

學堂巖：露盤下金莖，雲笈流珠纓。泠泠寒巖下，猶有嬰兒聲。

鬼谷巖：縱橫太古石，短長千歲籐。感彼岩盡子，獨飲古澗冰。

昇仙臺：寥寥入太清，金門繚紫垣。或云有宮府，微誦五千言。

釣臺：垂綸落澄潭，小魚儵然來。大魚引之去，釣石何崔嵬。

一線天：兹山可容天，舉世皆笑之。我不答此語，鼓腹支其頤。

五面石：分一只成五，五石各有一。誰能據其上，面面不相失。

寒月泉：曉汲寒泉清，明月各在缶。缶空不見月，引水復在手。

金沙嶺：金沙雖爲貴，履之傷我足。愧彼側布人，欲獲無量福。

長生池：飲水人已去，山中多白頭。青蘋空淺處，時見玉蟾浮。

老人峰：高帽側整整，秀嶺深重重。積此太古雪，遂名老人峰。

三山石：三山不可度，絕壁峙書堂。流水日浩浩，太極彌茫茫。

礁潭：沉沉無底谷，央央太古雲。不知簾外事，赤日焦下土，老蛟眠不聞。

王簾泉：截玉作明簾，變形成楚囚。應有碧眼仙，隔簾見人主。

石人峰：餐玉未得法，瞬息下神步。九轉乞換骨，三沐期點頭。

仙足巖：山深猿狖驚，空飛本無蹤，長嘯上天去。

月巖：顧兔樂嬉遨[一]，入地不得騁。化爲白玉泉，彷徨返東井。

雷公巖：神鈞起空洞，陰火生羽翰。我耳杳不聞，白雲在天冠。

道人巖：道人本無姓，對客那有言。龍口迸[二]石髓，鳥迹開雲根。

丹井：金鼎閟寒泉，真人彌不壞。年深定飛騰，子夜吐光怪。

鳳山：孤飛千仞岡，兩翼化爲石。年年春風時，山花成五色。

洗藥池：靈根乘月吠，肉芝生土肥。濯以上源水，千歲永不饑。

逍遙巖：形留非自在，何者爲逍遙。青松在谷口，白雲在山腰。

風洞：岡風轉空輪，浩劫不停息。此爲天地根，視之杳無迹。

長廊巖：飛吟起霞珮，馭氣躡天梯。碧雲布參差，織脩與巖齊。

龍口巖：弄月紅玻璨，匿雲紫芙蓉。近已厭狡獪，納息玄虛中。

清容居士書。『越袁楠氏』。

靈湫：靈龜道其前，游儵殿其後。歲久深自韜，清夜岩下走。

老人峰：冠顛風披披，垂嶺雲皓皓。諸峰羅兒孫，獨得老人號。

道人巖：斷崖窮鳥道，絕頂出秋旻。能此高居者，誰非有道人。

長生池：竹根飛赤鯉，荷葉戲靈龜。不道神仙宅，長生別有池。

寒月泉：無盡山下泉，普供山中侶。各持一瓢來，總得全月去。

靈湫：澄空如不測，爲谷廓能容。沙石俱成寶，龜魚總是龍。

逍遥巖：昔誦逍遥遊，長憶藐姑射。百世待神人，瘦影落寒石。

飛昇臺：絕景斷塵情，寥寥入太清。可須臺百尺，更待羽翰生。

金沙嶺：昔踏金沙灘，今陟金沙嶺。向來瑣骨觀，即是太陽鼎。

長廊巖：細霧不濕衣，落月見長影。緩引步虛吟，盡此秋衣冷。

玉簾泉：神仙不愛寶，萬古玉爲簾。願遣天風約，當明弄海蟾。

丹井：古丹深藏井，晨光發崖谷。有能下取之，錫以兩環玉。

洗藥池：隱芝生肥水，飛根漱靈泉。流香到人世，飲者壽萬年。

龍口巖：噴薄細成霧，噫嘻忽爲風。孰知生死關，在此呼吸中。

雷公巖：神物時時出，人間皆震驚。誰知岩上看，才是小兒聲。

月巖：岩圍徑尺雪，天墮第二月。豈無凌虛人，飛行廣寒闕。

仙足巖：失脚落人間，一往不復收。遂令學步者，只循行迹求。

鬼谷巖：開闔〔三〕雲無定，從衡石作關。任渠名鬼谷，亦未離人間。

風洞：渾渾復浩浩，刀刀仍泠泠。空洞幾許如，蓄此無邊聲。

石人峰：何年餐石髓，屹立照清波。如此成終古，長生亦爲何。

學堂巖：翩翩學仙子，群居此山巔。定無書可讀，姑以聲相傳。

鳳山：聖神千古上，風雨九疑空。只有山中竹，旋爲十二宮。

馨香巖：潭水下深黝，日星隱文章。鼓雲出石氣，灑雨作龍香。

釣臺：危石上崟崟，清風百尺垂。故人恐多事，莫道釣翁誰。

磜潭：未始滿盈過，何曾波浪興。衆皆資善利，此獨保無能。

三山石：三山可飛度，舟楫不能通。莫執茲峰石，攀緣浪費功。

五面石：一石作五分，何者是真面。掛杖試敲看，莫作點頭見。

小隱巖：深淺辟世塵，長恐與名親。故是絕知者，誰言無隱人。

一線天：太空誰自碍，峽徑事幽行。天體元無外，通君一線明。

余賦此詩時，以小字書之。袁伯長學士、禮部王繼學、尚書趙承旨，先後同賦。雜書

同一卷，後云失去復得，趙公如前而求書其後。偶閱故紙，得藁草餘紙，謾録之。虞伯生甫。

龍口巖：飛泉龍口懸，平石鼇背展。高會瀛洲人，一笑滄波淺。

洗藥池：長生底須學，神芝何處采。不見洗藥人，清波湛然在。

丹井：丹井只三尺，四時無虧盈。餘波飲可仙，我亦願乞靈。

玉簫泉：天孫織玉簫，懸之千仞石。垂垂不復收，滴滴空山碧。

長廊巖：誰謂山中險，長廊亦晏然。花開春雨足，月落山人眠。

金沙嶺：峻嶺接仙臺，仙人獨往來。簫聲吹日落，鶴翅拂雲開。

昇仙臺：高臺去天咫，有仙從此昇。遺迹若可攀，山雲白層層。

逍遙巖：老竹空巖裏，懸崖飛水前。欲識逍遙境，試讀逍遙篇。

靈湫：神龍蟠泥沙，宅此巖之阻。遊人勿輕觸，歷歷聽秋雨。

寒月泉：泉清孤月現，夜久空山寒。不用取煮[四]茗，自然滌塵煩。

長生池：脩竹夾清池，一亭山之西。長生人已去，誰能汨其泥。

道人巖：道人出白雲，空巖爲誰碧。獨往誰得知，時有鶴一隻。

雷公巖：谷口陰風來，山頭暮雲舉。但見飛電光，山人賀春雨。

老人峰：何年南極星，墮[五]地化爲石。至今明月夜，清輝倚天碧。

月巖：飛泉何許[六]來，明月此夜滿。登高立秋風，妙趣無人款。

仙足巖：一足不能行，神仙寧此留。秖以形之似，高縱何處求。

鬼谷巖：道散亦已久，世變如浮雲。石壁有太古，爲問空同君。

風洞：清風貯深洞，四時常氤氳。飄然無邊發，散我山中雲。

石人峰：仙人立危峰，欲作凌雲舉。飄然閱浮世，獨立寂無語。

學堂巖：仙人讀書處，樵子時聞聲。猶勝爛柯者，只看棋一枰。

鳳山：孤鳳栖山中，白雲護清境。朝陽早飛來，月落空巖泠。

馨香巖：蛟涎漬頑石，磴道何崎嶇。深潭湛古色，興雲只須臾。

釣臺：地非七里灘，名乃千古同。神仙聊戲劇，何有一絲風。

礤潭：山川萬古秘，雲雨一潭幽。何日卧龍起，碧潭空自秋。

三山石：三山豈仙居，百世真道學。荒臺明月秋，懷哉彼先覺。

五面石：奇石不爲峰，何用作五面。獨立賞春暉，水流花片片。

小隱巖：抽矢射白額，歸洞讀舊書。小隱不可見，後來誰卜居。

一線天：青天何蕩蕩，此中纔一線。大通本來明，慎勿安所見。

東平王繼學。『士熙』朱文。

龍口巖：晴瀑歕飛沫，曉雲噓空青。我欲探頷珠，第恐龍睡醒。

洗藥池：仙苗濯靈根，幽池發神光。至今池中水，猶作芝术香。

丹井：丹成人已仙，有井在巖竇。如何葛稚川，萬[七]里覓勾漏。

長廊巖：脩巖深石室，香炬曳晴虹。步虛聲欲斷，行道猶未窮。

金沙嶺：佛將金布地，仙以金爲嶺。笑殺塵世人，愛金如愛命。

昇仙臺：真仙妙神化，平地可飛昇。喝石爲此臺，將以遺雲仍。

逍遥巖：萬物皆自適，誰獨鶏與鵬。何事巖下叟，愛讀南華經。

靈湫：巖阿泓水淺，無龍何[八]爲靈。老君道猶龍，占此一勺清。

寒月泉：湛如規玉[九]瑩，泠若清水冽。汲來試酌之，乃是一片月。

玉簾泉：山月明銀鈎，烟蘿垂帶綠。何人啓巖扃，挂此一簾玉。

長生池：鑿池不爲口，游鱗樂其天。豈無赤鯉公，飛駕琴高仙。

道人巖：道人昔脩道，煉[一〇]形巖穴中。道成人已去，白雲鎖青松。

雷公巖：帝遣雷公來，爲民作年豐。夭矯巖下羊，孰云非雨工。

石人峰：壁立千仞岡，不與世俯仰。憑誰喚元章，來此拜石丈。

學堂巖：天人無愚懵，讀書乃真仙。學堂在巖谷，此道今誰傳。

老人峰：老仙欲飛騰，龍鍾恨無翼。笙鶴等不來，化作峰頭石。

月巖： 誰將脩月斧，斲此石一彎。爲報折柱人，蟾宮在人間。

鳳山： 秋風吹竹實，朝陽照梧樹。定有吹簫人，来此山中住。

仙足巖： 飫聞神仙名，不見神仙形。何年伸一足，踏在幽巖扃。

鬼谷巖： 鬼谷久爲鬼，蒼厓名不磨。咄哉千載下，儀秦一何多。

風洞： 白羽無用搖，披襟坐空明。不聞萬籟響，但覺兩腋清。

釣臺： 桐江一絲風，萬古蜚英聲。築臺學嚴子，道人不求名。

磜潭： 澄泓窈深碧，波光射琳宫。時有聽經叟，恐是潭中龍。

馨香巖： 巖洞深水府，具闕栖幽靈。腥霧襲人鼻，時作龍涎馨。

三山石： 蓬瀛孰云遠，神仙在人間。中有列仙像，白日生羽翰。

五面石： 一石具五面，吐納五方氣。遥看石上雲，時現五色瑞。

小隱巖： 陵藪未爲僻，巖穴入深窈。山村總市廛，兹隱孰云小。

一線天： 巖上天萬里，巖下天一線。慎勿謂天小，有眼看不見。

金華王奎景文甫。

龍口巖： 噓〔二〕氣雲翛翛，噴薄雨傾注。手擘蒼壁開，嶄然頭角露。

洗藥池： 長鑱劚靈根，濯以上池水。餘波濕黄精，不洗俗子耳。

鍊丹井：金丹淪井底，千載水渾赤。短綆願波深，三燕〔一二〕生羽翼。

長廊巖：虛厭開脩廊，回風走落葉。夜月照無眠，披衣來步月。

金沙嶺：築塢莫慢藏，披沙亦良苦。小嶺隔仙家，黃金賤如土。

飛仙臺：棄世如脫屣，竦身即蓬萊。臺空白雲滿，笙鶴時歸來。

雷公巖：微陽地中復，一鼓元氣行。驚起懶龍蟄，毋作嬰兒聲。

石人峰：振衣陟高岡，質化日已遠。天荒地維折〔一三〕，獨立心不轉。

學堂巖：邃然若厦屋，中隱列仙儒〔一四〕。常聞伊吾語，不讀人間書。

老人峰：細草胸垂髯，積雪髮飄素。相逢或款年，甲子不知數。

月巖：四萬八千戶，斸此寶月圓。罡風大地動，明鏡〔一五〕飛上天。

鳳山：何年覽輝下，借此松桂栖。春風一振羽，百鳥不敢啼。

逍遙巖：林木以為廬，井石以為席。朗誦逍遙游，小大各自適。

靈湫：坎井蔽荊棘，居然閟神靈。願借一勺水，為霖慰蒼生。

寒月泉：清如三危露，泠若太古雪。舉瓢斟酌之，一洗五情熱。

玉簾泉：仙家金銀闕，賓垂白玉簾。天風忽卷起，珊瑚鳴纖纖。

長生池：靈龜或千歲，游魚亦有神。會比菊潭水，盡壽南陽人。

道人巖：道人仙去久，道人名尚存。樵青相雄長，碣來欲爭墩。

仙足巖：仙人本空飛，可望不可即。誰能及踵武，徒爾泥形迹。

鬼谷巖：清溪絕氛垢，靈風滿巖屏。空餘山木壽，三歎游仙詩。

風洞：山間空洞腹，百竅時一噫。獨坐碧窗寒，洗耳聽天籟。

釣臺：危石可箕踞，投竿俯深清。寄語羊裘子，釣魚非釣名。

礫潭：潭色深黝黑，無底通歸虛。安得然犀照，下燭鮫人居。

馨香巖：巖谷下空嵌，潭底正深黑。心清香自聞，龍坎在盤石。

小隱巖：朝市亦可隱，上界[一六]官府多。濯足澗下水，晞髮陽[一七]之阿。

一線天：坐井祇見小，一線難求通。蒼蒼覆九有，無人爲發蒙。

五面石：削成元氣中，屹立高崒嵂。五面雖不同，貞堅心若一。

三山石：三山擁黌宮，濟濟衿佩列。但使本心明，神仙不留訣。

括蒼林傳以道。

道人吳全節。

子昂諸賢賦天冠山五言詩二十八首，模寫已盡矣。予遂作唐律一章以題卷尾云。閑閑青山特地聳天冠，聞說王仙駕紫鸞。浮世黃金空白髮，倚雲蒼玉尚玄壇。松根怪石千年化，檜頂飛泉六月寒。弘景定辭神武去，鷗波浩蕩錦江干。天曆二年六月十又一日，雨

龍口巖：日落霞光吸，春深雨沫飛。昂藏無蟄相，吐納有仙機。

洗藥池：好在池中水，誰留海上方。至今人掬處，千載有餘香。

丹井：千年井水赤，人道有遺丹。姹女顏何在，飛仙骨已寒。

玉簾泉：泉飛到地垂，借問卷何時。昨夜崐岡火，仙關渾不知。

長廊巖：洞府廊千步，苔封不盡春。升堂并入室，今古豈無人。

金沙嶺：此嶺入仙家，金星射日華。極知同糞土，何用化丹砂。

飛昇臺：石湧數層臺，高人去不迴。肉身無羽翼，誰復是仙才。

逍遙巖：欲識逍遙處，茲游隘九州。一巖能幾許，空有此名留。

靈湫：山靈守此宅，雲霧起時時。人道蓬萊淺，龍歸人不知。

寒月泉：寒月在泉底，酌泉和月吞。秋光冰人齒，胸次幾乾坤。

長生池：吞嚥華池水，仙傳不死方。此池名美耳，人壽若爲長。

道人巖：道人何許人，巖冷耿餘情。人已無形影，如何問姓名。

雷公巖：巖裏有雷公，巖前劈怪松。寥寥天宇大，萬蟄幾秋冬。

老人峰：神散形不化，癡頑一老翁。仙人鍊石髓，何日爲還童。

月巖：老兔得仙藥，依巖晝夜明。可憐天上者，不似我長生。

仙足巖：石上巨人迹，傳聞古亦然。巖今露一足，那不是飛仙。

鬼谷巖：巖是仙人宅，猶存鬼谷名。黃冠如許衆，誰解說縱橫。

風洞：日日洞門開，清風洞裏來。天生仙境界，不許有塵埃。

石人峰：塊石立巖肩，頑然不復靈。空令千載下，猶說是仙形。

學堂巖：道侶本非儒〔八〕，巖居恐腹虛。仙經人不識，當是讀何書。

鳳山：何年來覽德，疑此類岐周。綵羽今誰見，山名自爾留。

馨香巖：此是斬蛟地，腥氣冷幾年。空巖香氣滿，定有水中仙。

釣臺：臨水臺千尺，人家不姓嚴。今無釣鼇手，贏得老龍潛。

磜潭：磜高開洞府，宅此有龍君。不盡池中水，須容世上分。

三山石：三片山根石，侵雲品字排。時時會孔老，東觀復西齋。

五面石：統體一太極，居然五氣分。無由知艮背，面面自生雲。

小隱巖：仙人不可見，来往太虛空。瑣瑣巖居者，何山與爾同。

一線天：崖高天破碎，一線不堪紉。莫道女媧死，彌縫自有人。

元統乙亥，余自洪校文還，吾宗丹陽師出示天冠山二十八詠，皆朝貴手筆。它日見者必曰：『何物小子，敢污此卷。』則知罪矣。以宗誼重，師請不能辭，它日見者必曰：『何物小子，敢污此卷。』則知罪矣。

注脚？然以宗誼重，師請不能辭，它日見者必曰：『何物小子，敢污此卷。』則知罪矣。余何敢下

郁氏書畫題跋記

四八二

祝堯。

龍口巖：何年鑿山骨，雙闕鬱崢嶸。行人不敢近，中有風雨聲。

洗藥池：仙家種瑤草，養之日月華。藥池流水出，世上得胡麻。

丹井：羽人千歲去，丹井春泉肥。何如未央宮，銀床[一九]生夕霏。

玉簾泉：泉影懸玉簾，瀑布界青壁。神君騎黃鵠，隱士玄白石。

長廊巖：長廊不可居，四時嵐氣寒。別有如堂者，好作玄都壇。

金沙嶺：金[二○]沙生嶺頭，仙子鳧舄穩。空谷無足音，高人樂真隱。

逍遥巖：朝看碧桃花，夕譜洞簫曲。大年駐清景，逍遥本無欲。

飛昇臺：步上昇仙臺，飄然隔萬塵。天低[二一]星辰近，雲氣常逼人。

靈湫：山中有靈湫，古来是龍宅。墮月沉流光，出雲透深碧。

寒月泉：洞天在眼中，石寶消古雪。自有松桂林，因之煮寒月。

長生池：日月馳兩轂，催逼世人老。養息長生池，千歲童顏好。

道人巖：石巖有仙居，終古與石存。千年穀城山，寂寂誰與論。

雷公巖：雷公不上天，收聲息巖戶。龜田嘉禾死，爲起作霖雨。

老人巖：嫋嫋烟霧質，宛宛星宿精。千歲毛髮青，誰呼老人名。

月巖：　嫦娥老不嫁，獨在冰雪宫。何年入山中，素影滿江東。

仙足巖：　仙迹〔二〕本無縱，凌雲逐黄鵠。忽見山中人，来言有靈躅。

鬼谷巖：　日照神清洞，雲封鬼谷巖。古仙無姓字，檞葉翦春衫。

風洞：　洞口風泠泠，日吹松桂寒。泉聲夜相和，環珮玉珊珊。

石人峰：　高峰似石人，天丁斧刀削。不見宣和年，千秋倚雲幄。

學堂巖：　仙骨出靈胎〔三〕，邈與文字謝。如何學堂巖，囊螢照中夜。

鳳山：　文鳥出丹穴，飛下青琅玕。永謝秦王女，長依舜樂官。

馨香巖：　種花弱水西，斬龍赤岸東。夜風吹天香，何似博山銅。

釣臺：　六鰲戴神山，仙宅白玉樓。釣客坐空臺，此物不可求。

磜潭：　寒潭積重泉，下有神物棲〔四〕。高秋吹木葉，不敢下漣漪。

三山石：　三山在何處，迢遞大江東。不得丹經訣，欲訪浮丘公。

小隱巖：　牛下有歌詩，丘中有鳴琴。歟彼考槃人，千載誰知心。

五面石：　三山水清淺，五面石檀欒。苔磴緣蘿合，花房映竹盤。

一線天：　日車馳九萬，天影積一線。品彙涵太虛，何如管中見。

柏臺馬伯庸父。

龍口巖：呼吸通元氣，飛潛順化機。風雷生倏忽，造物豈兒嬉。

洗藥池：采藥白雲裡，洗藥清池中。池水尚香潔，仙人已乘空。

丹井：鑿石通泉脉，鑄鼎鍊丹砂。丹成騎鶴去，滿地生雲霞。

玉簾泉：燦爛金爲屋，玲瓏玉作簾。飛泉来百道，定有老龍潛。

長廊巖：磬聲遠摇曳，鐙影明參差。洞章歌已徹，行道尚委蛇。

金沙嶺：緩步長廊巖，更上金沙嶺。慎勿貴金沙，忘却昇仙境。

飛昇臺：黃鵠去不返，白雲還自飛。神仙豈無有，何事蹈危機。

逍遥巖：鵬搏九萬里，籬鷃飛咫尺。所以達觀人，亦各適其適。

靈湫：白雲縹緲起，驟雨頃刻来。神龍一奮迅，爲農甦旱灾。

寒月泉：嚙冰漱齒頰，嚥雪滌胃腸。此泉若寒月，飲之年命長。

長生池：滄波幾清淺，此水净無淤。應有得仙人，洗髓伐毛去。

道人巖：巖花自開落，山鳥時来去。道人息深深，凡聖難窺覰。

雷公巖：陰陽一回薄，蕭翹皆奮飛。安知聲原氣，蓄此甚細微。

老人峰：雪披素髮短，雲覆錦衣長。遠近瞻南極，高峰有景光。

月巖：空巖何圓圓，老樹亦纚纚。天光雲影中，明月忽在指。

仙足巖：神仙已遐舉，誰復繼其蹤。安知蓬萊山，在此不移足。

鬼谷巖：昔有鬼谷子，術知亦多奇。遂令後世士，靡靡競趨時。

風洞：天地本空洞，運化無停機。泠然萬竅作，起自一噓欷。

石人峰：臨風衣自整，對月影偏長。獨立經寒暑，真成石作腸。

學堂巖：萬象自森列，千載瞬息間。仙家學無爲，心境乃清閒。

鳳山：鳳有五色瑞，千載一來翔。往者不可見，相期白雲鄉。

馨香巖：巖阿種來久，秋風昨夜生。馥馥透窗牖。

釣臺：高臺垂釣人，應是經綸手。尚父與嚴陵，解後豈無有。

磔潭：澄潭湛無底，頻觀毛髮寒。但見龜魚出，焉知龍下蟠。

三山石：海〔二五〕上三神山，可望不可到。即此是三山，可與論至道。

五面石：何年星墮天，化作五面石。面面不相看，相看還是一。

小隱巖：山深人寂寂，澗曲水沄沄。顧爾非忘世，遺身在白雲。

一線天：蒼蒼倘非天，天竟何形似。莫於通塞中，見此一線天。

京兆杜清碧本。

校勘記

〔一〕遨，徐本作『游』。

〔二〕逆，原作『并』，據徐本改。

〔三〕閣，原作『閤』，據徐本改。

〔四〕煮，徐本作『烹』。

〔五〕墮，原作『隨』，據徐本改。

〔六〕許，徐本作『處』。

〔七〕萬，原作『方』，據徐本改。

〔八〕何，徐本作『曷』。

〔九〕玉，原作『王』，據徐本改。

〔一〇〕煉，徐本作『鍊』。

〔一一〕噓，原作『虛』，據徐本改。

〔一二〕燕，原作『嚥』，據徐本改。

〔一三〕折，原作『拆』，據《珊瑚網》卷九、《式古堂書畫彙考》卷二〇改。

〔一四〕襦，原作『裾』，據《式古堂書畫彙考》卷二〇改。《珊瑚網》卷九作『居』，似亦可通。

〔一五〕鏡，原作『年』，據徐本改。

〔一六〕界，原作『累』，據徐本改。

〔一七〕陽，原作『山』，據徐本改。

〔一八〕儒，原作『像』，據《珊瑚網》卷九、《式古堂書畫彙考》卷二〇改。

〔一九〕床，原作『林』，據徐本改。

〔二〇〕金，原作『今』，據徐本改。

〔二一〕低，原作『底』，據徐本改。

〔二二〕迹，原作『足』，據徐本改。

〔二三〕胎，原作『昭』，據徐本改。

〔二四〕樓，原作『樓』，據徐本改。

〔二五〕海，原作『每』，據《珊瑚網》卷九、《式古堂書畫彙考》卷二〇改。

雍國公虞丞相古劍歌

《古劍歌》：

至正庚寅十月，余遊錢唐過四壁山中，與青城山樵遇，樵出示余古劍，乃其先公相國所遺也。余爲樵《古劍歌》以歌之。

古劍古劍原非鐵，亦非干將與莫邪。自從混沌鑄成來，出鞘入鞘何生滅。輝天爍地不須磨，肅氣稜稜凜霜雪。是以曾將破敵酋，采石江頭建勳業。海晏塵清歌太平，瑤匣藏之在巖穴。或時拈出與人看，千古萬古歎猛烈。野泉翁。

《虞相古劍歌有引》：

宋相虞忠肅公八世孫堪，謁余雲間草玄閣。自云先丞相有古遺器四，曰瓦琴、石磬、

蜀王硯與此劍也。劍長古赤三，握具五寸弱，握有二稜起，款識可辨者曰『千萬歲』。其鐔橫寸二，狀饕餮，未甚銳。縵文爲水銀古，中末間黝漆色，芒可吹毛。星月下出之，艷發乎尹，凜凜然可寒鬼膽，是誠千載物也。於是酌堪以酒，酒酣爲作《虞相古劍歌》，使與古虞公劍同傳，爲其家寶云。

昔聞虞公古劍，可以追騰空、迴落日。千年宗社已丘墟，子姓西來傳不失。江淮都督憤國讎，八陵痛骨三十秋。采石江頭一提出，寒芒夜激妖氛收[一]。堪子堪子傳八葉，價金不售山西俠。床頭寶匣不敢開，黃蛇上天走雄雷，持謁雲間鐵龍父。灑以延津，拭以赤堇[二]土。虹光一道裂蛟胎，上指黃星落黃雨。嗚呼！舞鴻門，刺魚肚，二豎汝，何足數？我將假霜鍔，代天矛，西山斫白額二，東海斬蛟三頭。然後裂蚩尤，殪獮猴，大開太陽照九州。堪子堪子，勿失汝劍兮，使我徒請尚方斬馬之具於朱游。至正二十五年青龍集乙巳王正上日，抱遺叟楊維楨在雲間草玄閣書。

雍公孫子氣甚清，示我楊顛《古劍行》。劍鋒詩律兩奇絕，秋蓮光彩玉庚庚。楊顛健筆老縱橫，亦是鐵中之錚錚，吐辭鬱崒鳴不平。吁嗟！鳳皇来爲盛世鳴，一代惟數虞翁生。余也學書學劍，既老何由而成名。《古劍行》。倪瓚。己酉冬。

雍國丞相虞公古劍一具，今藏其孫勝伯家，毗陵倪元鎮、匡廬陳惟寅既作歌詩詠之，且要余同賦焉。

雍公古劍射日星，鐵冶鑄出秋霜硎。寒光耿耿試一掃，魑魅罔象都逃形。匣藏繡澀不敢動，龜鱗虎文驚且竦。閱歷星霜三百年，社稷山河自玆重。有時呼酒醉踏月，浩歌起舞多英風。采石江頭却胡騎，一戰突營誰可比？材官勇符采同。將號如雲，每視奇功獨懷媿。劍鋒猶漬倭血鮮，神物不隨陵谷遷。只愁雷電破屋壁，化作蒼龍飛上天。淮海秦約。『文仲』。

校勘記

〔一〕激妖氛收，徐本作『走完顏前』，《珊瑚木難》卷二、《趙氏鐵網珊瑚》卷五、《珊瑚網》卷一〇作『走完顏酋』。

鄧文肅公臨急就章

大德三年三月十日，爲理仲雍書於大都慶壽寺僧房，巴西鄧文原。

天曆庚午清明日，汾亭石巖民瞻觀於武林宗陽明復齋。隸古。

至正八年六月二十日，會稽楊維楨偕河南陸仁同展卷於東滄聽海閣。仁嘗學章草者，以此卷入臨品之能云。

至正庚寅夏五月二十又四日，方外張雨謂素履齋書，此蚤年大合作，中歲以往，

爵位日高，而書學益廢，與之交筆硯，始以余言爲不妄。殆暮年章草如隔世矣，信爲

學不可止如此。

洪武十一年戊午歲五月，豐城余詮拜觀於東倉之甘泉里寓舍。

《急就篇》，漢黃門令史游作，蓋推本《蒼頡》《爰歷》《博學》《凡將》等篇而廣之

也。今石刻相傳爲吳皇象書，比顏師古所注者，無『焦滅胡』以下六十三字，又頗有訛

脫。始東漢人以用藁法寫此章，故又號『章艸』。此卷前元鄧文肅公所臨，公繇房山高

公薦，入掌制誥，出持憲節，斯乃應秦翰林時爲理仲雍所書。觀其運筆，若神蜧出海，

飛翔自如。仲雍名熙，于闐人，好古博雅，爲吳郡判官，建言助役法，民便之。弘農

楊子綸出示求題，故并及之。洪武十二年三月清明日，後學袁華書於鰲峰精舍。

嘗論《急就篇》，此小學家之說，漢史游傚《凡將》爲之也。末叙長安涇渭街術，

後或增以《齊國》《山陽》二章。宋歐陽修居史館日，以餘力及於是篇，取州名袞次

之。然是篇去古逾遠，脫漏訛舛不無，人欲辨其失得而增補，亦徒自勞耳。漢人以藁

法書之，故曰『章草』。此草書之祖也。近世人多尚草，真行未始學而先習草，如人未

能立而欲走，蓋可笑也。況章草之來，本於〔二〕科斗籀篆，觀其運筆圓轉，用意深妙，

烏有不通籀篆而能學者哉。苟有聰明之人，雖不通籀篆，能彷彿其形似猶可，其奈刻

鵠不成者耶？自東漢以降，臻乎妙者惟皇象、鍾繇、王右軍而已。唐宋間人臨鍾、王

所書，亦不多見，欲習之者，不通籀篆誠難乎哉！此卷巴西鄧文肅公所臨，公在元時不獨以文章名世，而又以能書名世，號稱三大家，公與焉。觀公運筆用意，甚合古人之妙，此卷實希世之寶也。亮上人出示乞余題，余故以草書之難習，併錄於卷末，非但以警於人，而有以自警也。洪武二十七年倉龍甲戌秋七月，獨庵道衍寫於海雲東軒。

正統戊午中秋後二日，武昌陳謙拜觀於毗陵寓舍。

校勘記

〔一〕於，徐本無此字。

小遊仙詩

鸞書趣燕五城東，下視星辰在半空。行過瑤臺重回首，玉清更在有無中。

虎豹眈眈〔一〕守帝閽，銀灣水氣曉氤氳。石榴花下霓裳隊，競染香雲製舞裙。

城闕芙蓉曉未分，身騎金虎謁元君。青童不道天家近，笑指空中五色雲。

三十六宮丸內春，邯鄲却憶夢中身。帶將一箇城南樹，去謁仙班十八人。

飄飄仙樂下珠庭，又從麻姑降蔡經。麟脯鳳脂皆可壽，長生何必斸松苓。

溪頭流水飯胡麻，曾折瑤林第一花。欲識道人藏密處，一壺天地小於瓜。

不到麟洲五百年，歸來風日尚依然。穉龍化作雪衣女，來問東華古玉篇。

春宴瑤池日景高，烏紗巾上插仙桃。長桑樹爛金雞死，一笑黃塵變海濤。

高駕飈車過大瀛，神官報道褚三清。新裁鵝管銀簧澀，一曲玄雲鼓未成。

天府官曹夙有期，金枰玉粟賜漁師。一彈指頃天台近，始悟三生石上棋。

此余方外生余善追和張外史《小游仙詩》一十解，持藁來，余不能加點，讀至『長桑樹爛天雞死』，座客遶林三叫，以爲老鐵喉中語也。又如『一壺天地小於瓜』，雖老鐵無以著筆矣，故樂爲之書。至正癸卯春王正月上日，鐵龍道人在玉山高處試奎章賜墨書。

明德《遊仙詞》十首，自天柱山傳來，依韻繼作。雲林道氣者觀之，亦足自拔於埃壒矣。雨上。

白玉之盤滄海東，蒼蒼下視遠如空。請看端正山河影，不滿坳堂盃水中。

鴻寶枕函雲積疊，芝臺爐火煖氛氳。子能試喫青精飯，我亦聊書白練裙。

夜久搏桑海色分，珠宮望拜赤龍君。洞庭未省君山在，元是崑崙小朵雲。

藤蘿石上尋長迹，金粟〔二〕圖中見小身。抖擻幾重衣袘看，情知不染散華〔三〕人。

厭見霓裳舞廣庭，罷看三十九章經。道人腰著金鴉嘴，自向松陰洗茯苓。

左股清池足漚麻，池中肥水是松花。早〔四〕知魏帝一丸藥，肯信東陵五色瓜。

向嘗次韻信都趙君季文父《遊仙詞》，亡友虎林張君伯雨父見而愛之，亦嘗依韻以屬和。崐山清真觀道士余君復初，伯雨愛友也，寫所和詩以遺復初。復初今年久款余於吳郡之城南，乞余寫昔所和，合張君之什併藏之。江空歲晚，朋友間能詩如伯雨寥寥絶響，因寫舊作，不能不興感云耳。今年至正二十年庚子歲之冬也。遂昌鄭元祐明德父。

金碧樓臺瀛海東，娉婷仙子下遥空。聖凡千古無窮事，都在鸞笙一曲中。

靄靄身中三素雲，黿暉出海共氤氳。桃霞沐雨輕勻面，柳浪含漪細纖裙。

鳳麟洲上水烟分，女伴同祠李少君。點定易遷宮裏籍，步虛回首踏紅雲。

煌煌朱樹四時春，樹影玲瓏月滿身。理罷玉笙朝斗去，就中誰是避秦人。

雲旂阿母降珠庭，母爲雙成欲噯經。塵世登真無要訣，藥囊辛苦貯參苓。

耻作深山服食仙，伐毛洗髓固依然。木蘭墜露研朱寫，只寫南華秋水篇。

脚底琴生三尺鯉，袖中阿母一雙桃。別時勞動凌波襪，爛月如銀曬夜濤。

眼中自小薄蓬瀛，日月雙飛下始清。見得明窗塵彷彿，定知草創大丹成。

玉格金科自有期，赤城何待遠尋師。壁梭也解爲龍去，樵斧如何只看棋。

丙戌歲四月二十日，靈石山登善精舍寫。

纔吹松屑飯胡麻，又見蟠桃一度花。不爲靈姝一服食，金盤那得不如瓜。

窈窕溪真十二仙，靈犀分水夜長然。珠宮每把皇人筆，點染青瑤第幾篇。

寶髻駢雲誰最高，花間行數舊栽桃。生洲月出星官近，騎著神魚舞翠濤。

紫皇親駕按寰瀛，又見鯨波澈底清。仙籍不能無謫降，塵緣敢望有虧成。

欲採靈芝恐後期，魚遊千里費尋師。不因悟得長生著，一局難終未了棋。

至正二十年庚午歲冬十月，書於吳郡城南之寓舍。

銀河萬里海雲東，直泛靈槎上碧空。仙女踏歌星漢裏，老龍吹笛浪花中。

金粟天高碧殿雲，鏡中空影夜氤氳。白鸞樹下三千女，一色龍綃[五]玉雪裙。

月照旌旗夜未分，行宮望拜玉華君。衆中王母雙龍駕，飛動神州五嶽雲。

令威化鶴已千春，華表歸來是後身。城郭悲歌荒塚在，到頭應悔學仙人。

白鶴下啄瑤草庭，道士夜讀神農經。問之長生有寶訣，授以松根千歲苓。

溪水流香飯熟麻，洞中千樹玉桃花。金盤日日飛仙供，勑賜安期海上瓜。

鬱蕭[六]臺上會群仙，龍燭飛光曉夜然。玉殿歸來環珮冷，白雲猶護古苔篇。

麟洲宮殿五雲高，夜赴瑤池燕碧桃。借得仙人紅尾鳳，月中飛影拂波濤。

鈞天按樂召蓬瀛，手[七]把芙蓉朝太清。一曲霓裳羽衣舞，仙家只數董雙成。

長生誰解問佺期，黃石空爲孺子師。何似山中閒日月，松陰自了著殘棋。

《游仙詩》遂昌其最優乎？貞居仙去，不可復得，清真余君復初請余和之，以繼二妙之後，其知言乎？昔揚雄作《太玄》曰：『後世有揚子雲，必好之。』蓋謂作者非難，知者爲難也。復初舊有能詩聲，余故喜之，遂爲賦此，但不可與不知者言耳。太原郭翼識。

校勘記

〔一〕眈眈，徐本作『耽耽』。

〔二〕粟，原作『栗』，據徐本改。

〔三〕華，徐本作『花』。

〔四〕早，徐本作『蚤』。

〔五〕綃，原作『銷』，據徐本改。

〔六〕簫，徐本作『簫』。

〔七〕手，原作『千』，據徐本改。

元賢翰劄疏

右前海寧州同知楊性所藏先友遺迹一卷，凡十一人，詩文若干篇。性曰：『先君子字伯

振，至正間從事浙省，一時名大夫，士多與往來爲詩文。』性收藏甚富，兵火之後往往散失，此其僅存者。且以先友不著字與官爵，劣於柳記，求余記之，以余嘗游諸公間也。盛

熙明，字熙明，能書，辟奎章閣書史，著《法書考》傳於世。堵蕑，字無傲，能書畫，浙省掾。吳溥，字溥泉，以才識自負，結交海內名士。後兵興，福建守臣承制署爲其省參知政事。楊維楨，字廉夫，丁卯進士，江浙儒學提舉。俞氏兄弟者，吳人，俊字俊平，江路推官；庸字子中，華亭縣尹，書有晉人風。葛元喆，字元喆，戊子進士，翰林編修官。高明，字則誠，乙酉進士。柯九思，字敬仲，奎章閣鑒書博士。劉基，字伯溫，今御史中丞。黃潛，字晉卿，甲寅進士，翰林學士，謚文獻，文章爲世推重。此致政後所書，若柳子足爲後進取法，觀之猶可想其儀刑。嗚呼！余嘗謂人子欲顯其親，至錄其所與交，謙恭端謹，者，可謂孝於其親，無所不用其心。然所記不過姓名、爵里而已，能併存其遺文如此，可謂有加前人者哉！東坡謂《先友記》六十七人，考之於傳，卓然知名者二十八。今楊氏先友十一人，其文章事業鮮不載國史者。性言其所散者，趙文敏公、康里巙公、仲弘楊先生、衆仲陳先生、道士張伯雨，則又無愧柳《記》多矣。伯振君，諱祖成，仕至山陰縣尹，嘗從學須谿劉先生。性字彝仲，學於廉夫，少學詩於文獻。齊郡張紳拜手謹題。

趙松雪書洛神賦卷

魏國趙文敏公書此《洛神賦》，當是大德之時，後之學書者能闖其藩籬者，蓋亦鮮矣，況堂奧哉！君羽其葆之。後學危素燕城清净軒題。

趙文敏書高上大洞玉經

中央黄素老君撰〔一〕。

大元延祐三年，歲在丙辰五月望，爲石塘尊師書。

集賢學士資德大夫趙孟頫。

此卷乃趙魏公六十三歲所書，至精至妙，非言詞〔二〕贊美可盡。蓋公之字法凡屢變，初臨思陵，後取則鍾繇及羲、獻，未復留意李北海。此正所謂學羲、獻者也。舊嘗獲見周侍御家，侍御既坐貶竄，竊意必歸天上，不知復流落人間。今得披玩累日，抑何幸哉！殷卣周彝，而此卷不可得，博雅君子尚思謹秘而傳焉。金華宋濂題。

昔華陽洞中仙經，多楊、許二君手書，結字畫符之妙，所以爲洞天千載秘寶。近世吴興趙公子昂，書法畢絕，偏善小楷，又嘗親授洞訣於茅山劉真人，所以書此，其可寶，不愧古人矣。僕參學以來，忽焉老至，得隱地於臨川華蓋浮丘壇東麓仙人茅公

修行故處，將結盦誦經，得見此卷，猶記是年與趙公同在京師。今二十三春，公與劉

君各已仙去，遡瞻回風，俯仰慨然。大洞三境弟子虞集書。

至正九年歲在己丑秋八月二十又[三]三日，拜觀於茗溪之上。

校勘記

〔一〕中央黃素老君撰，原本無此七字，據徐本補。

〔二〕詞，徐本作『辭』。

〔三〕又，徐本作『有』。

續書畫題跋記卷八

趙魏公楷書書洛神賦

大德三年十二月二日書與子中，孟頫。

子建《洛神》規倣宋玉《神女》，精麗相埒而瀏漓過之，或詆以感甄之事，《潛夫詩話》力辯其非，而東阿紀夢形容巧絕，比李長吉前後復自相反，何哉？．余頃見《淳熙秘閣帖》王﹝一﹞令所草賦止『揚輕袿之猗靡』﹝二﹞而下，筆勢飄逸，殆與此賦相頡頑。今學士乃楷書全文，遒勁清婉，尤爲可愛。子中得之，以與通甫。二君皆早世，學士晚年筆力愈奇，二君不及見之矣。辛酉夏至日，墻東老叟題。『陸子方』﹝三﹞。

柳誠懸云：『子敬《洛神賦》，人間合有數本，今世所見，唯自「嬉」至「飛」十三行耳。』蔡君謨云：『子敬放肆豪邁，與右軍差異，臨學之家必謹其辨矣。』趙承旨在集賢翰林，嘗出文，好事者欲考王氏父子之法，此其可觀者乎？延祐中，集從承旨在集賢翰林，嘗出此賦真迹九行見示，上有阜陵題字，甚謹。又三行別得之，云是賈相似道購諸北方者也。計其歲月，應是後此書十餘年乃得之耳。蜀郡虞集伯生甫識於吳郡寓舍夫容州，

至治二年九月十五日。

篆隸變，真草興，羲、獻獨擅厥長，時去浸遠，真迹間見，今世所傳惟石刻耳。而石刻又不能得其初模者，如《洛神賦》文字翰墨，卓爲二美，復無完本。昔曾子固記墨池謂：『羲之之書，晚乃善。則其所能，蓋亦以積力自致，非天成，然後世未有能及者。』今觀趙公子昂所書是賦，全篇疊疊逼真，與他本絕異，非蚤歲晚年可比。通甫、子中，余皆及識之。子昂固以能書著大名於當世，不假贊美，二賢蚤記玉樓矣。承旨公亦既云亡，欲求一字，已不可得，況若此賦哉？通甫子仲長出以示余，感慨久之，仲長宜十襲珍收，慎毋輕出。至治癸亥立夏日書，嗚鳳。『李氏時可』。

周越《法書苑》：『王獻之字子敬，羲之第七子，官至中書令，正書入神品。《洛神賦》，小楷烏絲欄寫成，精密淵巧，出於神智。後有柳公權跋尾云：「子敬好寫《洛神賦》，人間合有數本，此其一焉。寶曆元年正月二十四日，起居郎柳公權記。」亦楷書〔四〕。又柳璨題云：「天祐元年五月六日，堂姪孫中書侍郎同中書門下平章事判戶部璨，續題子敬帖後。」越觀歐、柳筆法，全出此書也。』又載：『子敬初爲謝安長史，太元中起太極殿，安欲使獻之題牓，以爲萬代之寶而難之。乃説韋仲將題凌雲臺之事，獻之知其旨，乃正色曰：「仲將，魏之大臣，寧有此事？使其若此，知魏德之下衰矣。」安遂不之逼。』又：『李嗣真論書體，《樂毅論》、《太師箴》，體皆真正，有忠臣烈

女之像；《告誓文》、《曹娥碑》，其容慘悴，有孝子順孫之象；《逍遙篇》、《孤雁賦》，

迹遠趣高，有拔俗抱素之象；《畫像贊》、《洛神賦》，姿儀雅麗，有矜莊嚴肅之象。所

謂見義以成字，成字以得意，非獨研精措理，實根於教化矣。』至治三年七月二十五日

寓齋録記。『袁仲長』[五]。

泰定丙寅七月既望，龔璛觀於吳中之寓舍，於是昂翁之歿五年矣。擬之大令，此

則人琴未遂俱亡者，仲長寶之。

《洛神賦》嘗屢書之，世傳十三行者，以其所見入石，非可遂以爲據也。柳誠懸謂

『人間合有數本』，則固不止是，豈它本誠懸亦未之見耶？此松雪老人所書全篇，雖自

用其體，然應規合矩，抑可謂善學大令者歟！今人觸目贗本，一見便疑其非，不知其

中固有不可以僞爲者矣。微仲長，蓋未足以語此。東陽柳貫識。

余家所藏舊刻《洛神賦》，累朝名人題識於後者，今録附於此。

普通三年正月徐僧權、湯法象、滿騫、姚察、丁道矜、唐懷充。

中書侍郎禮部尚書平章事集賢殿大學士鶴所姚懷珍，天嘉二年十月二十三日。

中書舍人程异，開元十八年三月二十七日。

參軍事學士諸葛穎、釋智果。

咨議參軍開府學士柳碩言。 均宋丙子歲正月十六日。

至正二十五年乙巳四月十二日，袁泰記。『仲長』。

子建之賦《洛神》麗矣，然其于則遠焉。子敬喜書之，而子昂亦喜書之，豈其才情氣習有所相類者歟？十三行真迹，不可復見，一刻本翩翩逸氣，猶能動人。此全文固書中之佳者，然細觀之，殆少奕焉，若以越中韻士與河朔少年馳逐耳。知書法者，當能辨之。天全翁爲石田高尚書。宜在黃跋後。

趙公用意楷法，窮極精密，故其出而爲行草，縱橫曲折，無不妙契古人。不善學者，下筆輙務爲傾側之勢，而未嘗窺其用意處，是以愈工而愈不及也。此賦筆法尤森嚴，學書家宜守爲律令，仲長尚寶藏之。泰定元年六月八日，金華黃溍書。

校勘記

〔一〕王，原作『五』，據徐本改。

〔二〕揚輕袿之猗靡，原本作『騰文魚以警乘』，據《珊瑚網》卷八、《式古堂書畫彙考》卷一六改。

〔三〕陸子方，原本無此三字，據徐本補。

〔四〕書，徐本作『題』。

〔五〕袁仲長，原本無此三字，據徐本補。

虞雍公誅蚊賦

虞伯生書。文多不錄。

右先太師丞相雍國忠肅公所著也。先公文集舊刻蜀中，成書未久，焚於兵火。曾叔祖寶慶府君，將求而刻之湖南，亦未及如志而運革。內附後，先參政廣求之不能得。眉州故人史公孝祥守興化，聞黃伯固家有之，邈不可得也。集在京師，屬閩教授謝中物色之，來報云：『有軍官好書購得。』此欲藉手與集相見，然終不能得之。先參政至浙須親戚韓大則得《誅蚊賦》草於侯頤軒道士處，蓋大德庚子歲也。故人閩上人，亦蜀中同出東南之家，以舊故自吳門訪集臨川山中，問此物所在，出而視之，則得之三十六年矣[一]。而先參政亦棄諸孤十七年，詩書之緒，不絕如綫，感慨今昔，血涕隨之。偶得此卷，錄送上人，貴得存遺珠於既失，尚故物之可求也。元統乙亥三月二十七日，集謹識。

宋之南，其宰執惟虞雍公爲最賢。觀其《誅蚊賦》所謂『使天下之爲人臣者得以安其君，天下之爲人子者得以寧其親』，則知公之志。誅惡鋤姦者，欲以寧君親也，其以忠孝教天下後世者至矣。伯生世其家學，能於聖時致身西清，被寵眷也殊甚。及閑寂中，乃書先太師此賦以贈人，其志亦有所在乎？聞上人再見伯生，其爲我驗之。和林

魯威叔重父謹題。

因讀《誅蚊賦》，深憐愛國情。三公登間牒，四海失升平。早覺文章貴，爭期德業

成。雲仍蒙世祿，翰墨負時名。丹丘柯九思賦。『任齋』、『惟庚寅吾以降』。

觀雍公少年之作，可以豫見報國之志〔三〕；觀邵庵詳書之意，可以深惟追遠之情。

忠孝藹然，萃於一門，嗚呼盛哉！閒上人同是蜀人，故獨得之，當刻石寺中，以傳永

久，庶不爲他時夜壑舟也。至正十九年乙未三月，後學蘇大年頓首再拜謹書。

黍民肆毒不勝誅，屈宋文章太史書。滄海遺珠留得在，白雲深處伴僧居。洛生王

敬方。

父作更生佛，兒爲命世英。西州睹威鳳，南國翳長鯨。不厭朝廷小，終扶日月明。

《誅蚊賦》重録，妙墨世從衡。遂昌鄭元祐。

右邵庵虞公手書其先丞相《誅蚊賦》藁也。賦稿初藏於侯頤軒家，後爲韓大則所

得，獻於公之先君子井齋先生。後公至吳，侯道士因龍興閒上人謁公於寓所一見，具

言賦藁。公軒然而笑曰：『我已得之矣。』侯道士爲之惘然，蓋大則初假之於侯，而即

以歸於公家，而侯初不知也。元統乙亥，閒上人謁公於西江，遂書以贈焉。頤軒本洞

庭仙壇觀道士，其度師楊紫霞與侯亦蜀人，一時名士之寓吳者若中書劉公、

丞相吳公，皆與之交游，名重於時。寶祐間，自吳遊天台，中書公爲之唱首作詩，以

餞其行，而先師平舟先生亦次韻焉。先子與侯交游粗深，每出以示之。先子求至懇切，而侯迄不與。先子歿後三年，侯亦相繼而逝，其徒李碧山與椿相知，因予之請，即以歸之。至正甲午冬十月，聞上人因持此卷訪予於家，而徵予言。予惟侯之平日靳吝於墨，而終不能得之於生平也。今公既即世，而聞上人已老，予恐事之或湮，故爲詳著於此云。眉山楊椿跋。

《虞雍公〈誅蚊賦〉刻石疏》：宋丞相雍國虞忠肅公嘗作《誅蚊賦》内傳，後公之六世孫翰林侍講學士以文儒顯，告老還江右，而白雲閒上人與之有舊，自吴訪之於臨川。蓋雍公文集舊嘗刻於蜀，而版遄毁，學士後雖貴，而雍公集求之不得，竟不復刊學士之文。參政公大德庚子歲亦嘗至浙，物色雍公集，竟不可得，而僅於道士侯頤軒處得《誅蚊賦》稿，然竟藏於家。上人以賦稿爲請，學士爲發篋取讀，而上人真迹不敢望得，學士手書一通，東還吴則幸矣。學士遂爲草草謄録，而仍記顛末於賦後。上人念學士詩文，好事者已悉爲刊板，若雍公之功業，雖不繫於文字有無，而《誅蚊》僅存耳。於是上人欲以學士所書賦勒之金石，庶永久弗墜。而上人老矣，力弗逮，乃以此賦予公之八世孫戠字勝伯者，俾刻石，兼聞江右近經寇亂，百不一存，於是上人欲以學士所書賦勒之金石者，俾刻

之。勝伯既積學，克世其家，以世故棘矜，益貧困，固宜寶而藏諸。而猶慮夫泯而

不傳，抑亦負上人之意，敢以是干諸好事君子見助焉。則賦刻諸石，無難者矣。敢

請！

至正十七年秋八月，遂昌山樵鄭元祐書。

此賦之作，其有所指乎？不然，驅之足矣，誅之不足以勝誅也。豈其心欲盡殲蚊

類乎？抑知蚊有可殲者，有不必殲者，如曰『聚而殲旃』，曰『殲厥渠魁』，不一施也。

南方吐蚊鳥，一鼓吻而蚊億萬。今有人焉，作相於南，鼓為哆侈之談，而致於廷，而

咂我盰，其猶之鸇乎斯人也。何不幸而不受誅於公節鉞之下，以快一日之死，而寧受

誅於千載史鉞之誅，於萬死不可以贖之日，吁可悲也已！《賦序》云『余方窮居』，觀

者遂謂其早年所作。愚謂此二字，雖外閭重寄而遙制於中，弗獲以伸其大義於天下後

世，則身都將相，猶窮居四夫同也。嗚呼！吾雍公誅鸇有術，而付之紙上空談，為其

世孫所録，徒致憾於無窮耳。諸跋柯、鄭、陳、楊輩，皆其孫同時，言稿已失而得言

録以遺於某，亦既詳矣。去公三百餘載，而同其志者，吳下有沈啓南氏，見録本而購

藏之，嘉禾周鼎與茗溪張子静、松陵史明古共借閱之。鼎欲號此賦為鸇，以發公地下

一笑。明古、子静聞予言，相掀髯大噱。是日正月上旬之終，歲乙未皇明成化之紀元

十有一年也。

此帖今藏余家，往在無錫蕩口，得於華氏中甫處，少溪家兄重購見貽之物。元汴。

趙文敏書洛神賦

公藏大令真迹，凡九行，嘗爲余手臨於松雪齋。此卷典刑具在，居石刻之右。句曲外史張天雨觀。至順四年閏三月十九日，玄文館記。

蔡襄云：『王子敬愛寫《洛神賦》，故世多傳十三行而已。』余見陸子順所藏者，其筆意峭拔，陸得於文敏公，且謂：『文敏晚年楷法之進，蓋得此故也。』或者又謂：『陸藏十三行，其法往往類歐搨。』今較文敏所書此賦，誠與中年臨本不同，賦後所題年月，當爲公最後之筆，故其法度如此。元統二年六月，考亭陳方題。『子貞』。

當年子敬《洛神賦》，歐、褚臨摹不知數。世人惟重十三行，真贋難分爭抵捂。趙公書法宗二王，手寫全篇復前古。上追《黃庭》下《樂毅》，善刻唐臨俱未許。殘編斷簡久脫略，趙璧隋珠獲全睹。宓妃下走天吳奔，驪龍騰驤老蛟舞。人間欲見不易得，往往收藏秘天府。江南故家多好事，一紙寧論百金估。臨池墨筆書[二]飛動，貫月虹光夜吞吐。願加十襲重珍護，却恐雷霆来下取。雲門唐琪。『溫如』。

校勘記

〔一〕矣，原本無此字，據徐本補。

〔二〕志，徐本作『心』。

文敏公隸楷之妙，俊麗飄逸，蓋得於《洛神》爲多。此卷尤見其波瀾老成，蓋捐館之前二歲所書，誠可寶也。正統八年九月十三日，泰和楊士奇志。

校勘記

〔一〕書，原作『畫』，據徐本改。

趙文敏真草千文

結字難筋骨相承，不爾則有斷續之態。子昂書法獨步當世，備聚諸體，然變態不常，或者以形似求之，大類優孟抵掌耳。袁子英〔一〕題。『卧雲齋』〔二〕。

慶梓削鑠，見者驚猶鬼神，非旦夕之功也。或者觀其表而不觀其裏，則不足以議子昂書矣。浦城楊載題。

松雪翁《千文》，平生閱數卷，未有如此本精絶，直逼永師。後之書家，恐難追及。嘉靖庚戌閏月二十三日，觀於至德里之小樓。子京。

校勘記

〔一〕袁子英，《珊瑚網》卷八作『袞』。

〔二〕卧雲齋，原本無此三字，據《珊瑚網》卷八補。

張貞居雜詩册 凡五十五首，載集中，因不錄。

《自贊畫像》：志逸心疲，身清命濁。逃同類而親猨狙，毒厚味而美藜藿。學取益而不勝其損，事知危而姑與之安。一龍一蛇，不厭己之深眇，惡衣惡食，先憂人之饑寒。忽然爲人，而反常若此，若何以袪有身之患！不知我者，雨告〔一〕。

己酉歲，自春徂夏，霪雨之時多。五月来，僅一日見青天。處碉阿幽篁中，未有裹飯過子桑者，閒弄筆研，寫謬語盈册，以自料理耳。詩凡五十有五首，子英遇之持去，勿示不知我者。雨告〔一〕。

右句曲外史與袁子英所寫詩，凡五十五篇，其首兩章，迺此老道人傚鐵雅者也。如《道言》、《清齋》、《碉阿》諸詩，皆其道趣中流出者。若《犎月厄》，則又頑仙之横出者。吁！道人仙去已一紀矣，鐵雅之友屬之何人？開卷愴然，不勝山陽之感。至正二十又一年花朝日，抱遺叟楊維楨在清真之竹洲館書。

至正壬寅秋八月十又八日，海虞繆貞、吳郡余大亨、昆山顧元臣同觀，弟子蕭登拜題。隸古。

東淮顧安定之觀於映雪軒，時年七十有四。

不識華陽舊隱居，高情還憶聽松餘。百篇真籙修都遍，滿卷新詩手自書。一去丹臺閑日月，幾回飛珮[二]在空虛。重来化鶴應無恙，華表春風動里閭。至正甲辰冬十二月，郡人後學陳世昌拜觀。謹識。

至正二十五年乙巳春三月，豐城余詮觀。

壬子正月五日，過東婁。十日，耕學先生出以示僕，乃知貞居之與耕學交好之情若此也。倪瓚覽。

貞居先生清詩妙墨，飄飄然自有一種仙氣，信非塵俗中人也。此卷手書以遺余者，屢離兵燹，似若有神物護持。泉南陳君彥廉好古博雅，與余同志，故割愛以贈。壬子夏六月，汝陽袁華書。

張貞居詞翰，政如月底疏松，雲中脩竹，信非烟火食之所能賞識，宜爲吾子英之寶藏也。貞居自題云：『非知我者勿示。』今子英出以示余，豈別久而弛其約束耶？齊郡張紳觀於孫氏映雪軒。戊申子月。

右《碣阿》雜詩墨迹五十五首，乃張貞居詞翰最得意者，亦自慎重，不輕示人，觀其小序可見。雖然，非子英之知貞居，不能久藏至今，非彥廉之好古博雅，亦不能得子英之割贈所愛，以交誼之篤而歸諸春草堂，可謂得其所矣。子英亦知人哉，保爲陳、袁之家子孫左券，珍之可也。盧陵張昱題於凝香閣中。

余觀在昔右文之際，文章翰墨，蓋莫盛於東南矣。不惟列侍從居館閣者，皆彬彬

文學之徒，至於方外名流，亦或負其清才絕藝，擅名一時之盛。故釋之徒，有笑隱忻

上人，道家流，有貞居張外史，皆以詩文篇翰照映乎山林，而與虞、趙、歐、黃諸

君子交接於後先，迭響乎中外，於是東南文物之盛，殆前古所未聞。今觀陳氏所藏外

史墨迹一冊，能詩者或無此書，能書者或無此詩，外史蓋兼之矣。慨名筆之流傳，念

昔人之凋謝，江空歲宴，不無有繼響者乎？覽卷爲之憮然。吳郡謝徽識。

右張貞居所書詩一帙，溫陵陳君彥廉之所藏。戊申歲見於袁子英家，今歸於君。

君別有貞居所書詩大小十餘幅，可見物常聚於所好。君作詩，往往有物外意，非獨愛

貞居之書而已也。壬子亥月，張紳再題。

張貞居以詩名湖海，而翰墨尤爲人所重，片縑尺楮，往往見之，蓋未有若此卷之

富盛者也。孫過庭云：『一時而有乖有合，心遽體留，日炎風燥，皆其乖也。神怡務

閒，時和氣潤，偶然欲書，皆其合也。』今貞居自言：『自春徂夏，陰雨至五月之久，

故閒弄筆研，以自料理。』則非心遽體留，日炎風燥，正所謂神怡務閒，時和氣潤，偶

然欲書耳。宜其聯篇接簡，不覺其多，而穠纖間出，清婉流麗，有合於古人之度也。

其詩傳之人口，已有定論，特語其書如此。彥廉好古博雅，必能加寶愛矣。蘇人王

行題。

余觀張外史自書雜詩一帙，詞翰之妙，使人如快雪時晴，行山陰道中，幽景所奪，應接不暇，披覽竟日，不能去手。勾吳張適識。

貞居蚤學書於趙文敏公，後得《茅山碑》，其體遂變。故字畫清遒，有唐人風格，詩則出於蘇、黃，而雜以己語，其意欲自爲家也。唐宋以來，浮屠之能書與詩者雖衆，然亦不能兩美，況道流之久乏人哉？此其自書雜詩也，古律行草，各臻其妙，宜子英之慎與，而彥廉之喜得矣。高啓識。

右張貞居詩翰，清原陳氏得於袁子英甫，盧熊記。　篆文〔三〕。

歷代史臣不爲釋老氏立傳，或老氏有可書者，則以置《方技傳》中。皇明詔修《元史》，始別有『釋老傳』之目，而老首丘處機，釋氏首八思馬，且各有數人焉。張雨生東南，以工書善詩爲名道流，一時學士大夫，若趙文敏、虞文靖、黃文獻諸公多與遊，乃不得入傳，或者疑之。然處機、八思馬之徒，其在太祖、世祖時，大抵皆以功業顯，故釋老氏有傳，蓋不徒以其法而然者。則夫雨之可傳，政不在此。余嘗執筆從史官後，得預是議。今觀雨自書雜詩於溫陵陳寶生家，詞翰之妙如是，自當與趙、虞諸公詩集并傳也。

洪武辛酉三月二十六日，重書於春草堂。周祇。

洪武壬子秋八月，稽岳王彝識。

貞居真人詩文字畫，皆爲本朝道品第一，雖獲片楮隻字，猶爲世人寶藏，況彥廉

所得若是之富且妙耶？舒展累日，欣慨交心。噫！師友淪沒，古道寂寥，今之才士方高自標致，余方憂古之君子終陸沉耳。吾知前人好修，不以為賢於流俗而遂已，不患人之不知。栗里翁志不得遂，飲酒賦詩，但自陶寫而已，豈求傳哉？倪瓚題，壬子初月八日。

貞居詩如月底疏松，雲間脩竹；字畫則若遠塞驚鴻，春池科斗。非特不染塵俗，塵俗自不能染耳。張紳。

壬戌陽月，紳再觀於崆峒外史之丹室，於是與彥廉別十載矣。

洪武丙辰秋九月，彥廉自鳳陽還，十有九日夜宿春草軒，復出此冊同觀。題者自鐵崖先生以下凡十五人，存者惟八人耳。撫卷不勝黯然。汝易袁華識。

温陵陳彥廉氏出家藏張貞居所書雜詩，凡五十五首，詞翰俱麗，見之不忍去手。子英以彥廉博雅，故出而與之。卷後題曰：『彥廉與[四]余同志，故割愛與之。』雖然，貞居非至交則不出，袁先生非知己亦不與。彥廉既得，每為珍玩晨夕[五]。余初學書，即知有句曲外史為浙之擅名者，雖急於采其規格，而世甚鮮有。及間獲觀數帖，率皆真迹，其於運腕、指用紙墨之妙，誠超於眾能而成家者也。以之才氣，則并於蘇、米詞，或有過之者，故一時名重朝野，得片紙如寶珠璧，豈偶然哉？此帖知久，深慕一見，二三年不

子英袁先生與貞居友善，書此以贈，又於卷末書曰：『勿示不知我者。』

聞其定在。茲獲一覽，平昔所見，猶霄壤矣，孰不珍其傳哉？癸亥歲孟夏，耆山無為

謹書於朝天宮之桂堂。

張貞居平生慕米南宮之為人，嘗〔六〕為著《中岳外史傳》，故其論議襟度往往類之。

獨其詩句字畫，清新流麗，不蹈南宮狂怪怒張之習。蓋非獨其學問使然，亦由貞居寄

迹方外，不為聲利所累，而又居東南形勝之邦，獲見故都文獻之懿，優游林壑，以養

其真氣，故其發於詞翰者如此。今去貞居二十餘年耳，使人望而企之，若古仙人，可

勝歎哉！友人陳彥廉氏得其翰墨二帙，皆平生得意作也。余家與貞居世契，展詠之

餘，益增感舊之思云。潯〔七〕陽張來儀志。

張貞居詞翰俱清逸，飄飄然如驂白鸞遊霞鄉，自非有仙風道骨者不能到。唐之羽

流中，杜光庭輩詎足專美於前哉！彥廉宜寶之。洪武十九年蒼龍丙寅，吳僧道衍敬觀

於春草堂。

余嘗愛張貞居此帖，詞翰清拔，風致高遠，當其神清氣和，用筆遣意，疾徐頓挫，

濃纖間出，故雖連篇累幅，不厭其多。玩之如飛鸞唳〔八〕空，明珠映月，飄光粲然，快

人心目，可謂絕類離倫，特立道流之表。自子英化去垂三十年，意昔此帖亦遂淪沒。

今復覽於放鶴軒中，展玩終日，不能釋手。信知至物終當有歸，從道宜珍藏之。東吳

文泰謹〔九〕識。

昔人作字類人，若顏書之剛勁、虞之美麗、歐之清瘦亦似之。余謂：『非唯字類人，作詩雖言志，而剛勁清麗，亦似其人。』今觀貞居字之隨體賦形，殊不經意，詩之隨詠寫志，若出自然，覽之則清氣可掬，深類貞居之爲人。昔人所云爲信然。貞居書此，亦自得意者，故題以『勿示不知我』。噫！示之尚不輕，得之者必好古博雅也。張昱爲[一〇]彥廉蓄之，謂得其所。陳從道得之，可謂又得其所矣。從道宜保諸。浚儀張宜識。

僕平生[二二]最嗜外史詩，集中諸律，略皆上口，僭評其高處，當爲元人第一家。妄論自信，不必世人之同也。故其真迹所在，特深貴之。唯姚侍御家有稿一册，時獲寓觀，以爲樂事。其它所見，簡短寂寥，無足充余嗜者。戒卿何幸，乃富有之如此。當知貞居真迹流落人間，雖有存者，斷不能與之爲敵矣。使僕時時来過，出而閱之，味其點畫，求其興致，以開[二三]余情，不亦暢乎？晚學楊循吉奉題。

蔡天啓詩曰：『收拾三茅風雨樣，高堂六月是冰壺。』貞居收拾三茅風雨，總入冰壺，真得天啓賦詩之真趣矣。貞居蛻骨仙去，知在蓬萊第幾峰，而仙迹長留人間世，帝不役雷電下取，俾後世得肆元覽，馳紫霞之逸想，動白雲之遐思，瀟灑送壺中之日月，不亦神哉！袁戒卿龍藏出以見示，因題。成化癸卯春三月朔旦，郡人黃雲識。

此册今藏余家，向從文衡山處得之。元汴。

郁氏書畫題跋記

五一六

〔一〕雨告，原本無此二字，據徐本補。

〔二〕珮，原本作『佩』，據徐本改。

〔三〕篆文，原本無此二字，據《式古堂書畫彙考》卷一九補。徐本作『篆出』。

〔四〕『與』上，原本有『惟』字，據徐本刪。

〔五〕晨夕，徐本無此二字。

〔六〕嘗，原本作『常』，據徐本改。

〔七〕潯，原本作『尋』，據徐本改。

〔八〕唳，原本作『戾』，據徐本改。

〔九〕謹，原本作『董』，據徐本改。

〔一〇〕爲，徐本作『謂』。

〔一一〕平生，徐本作『生平』。

〔一二〕開，徐本作『閒』。

方寸鈇志

吳門朱珪氏，師濮陽吳睿大小二篆，習既久，盡悟《石鼓》、《嶧山碑》之法。因喜爲人刻印，遇茅山張外史，外史錫之名『方寸鈇』。持以過錢唐，訪余於吳山次舍，求一言白其

所謂方寸鐵者。余笑曰：『予以鉥石心故乖於世，而子又欲乖吾之乖乎？』雖然，古之豪傑修己治人者，必自方寸鉥始，黃金白玉可磨，此鉥不可磨也。子以是鉥印諸金、銀、銅、玉、犀、象，使佩之者皆無媿於是鉥，外史氏心印之教行矣。』吁，豈真求工於刻畫，無戾夫古制也哉？今妄一男子釋蹻起閭巷，取封侯印如斗大，印咫尺書，驅役帶甲百十萬，如金翅鶚逐百鳥，無一敢後者，金斗之權重矣哉。吾不知果能爲天子翦狂寇，佐中興，爲生人開太平，無媿於汝鐵否？不則徒以苟富貴，不至腐尸滅名不已，使得珪方寸鉥印，斯可以蒙金斗而爵榮名矣。珪或爲今將軍刻符印，其以是告之。至正十九年秋七月八日，李黼

榜相甲進士今奉訓大夫江西等處儒學提舉会乩楊維楨書并誌。

神斧磨天割紫雲，仙葩殞玉發奇芬。靈書寶訣開剛卯，不數人間小篆文。

書刻翰君總色絲，前身想是伏靈芝。虎頭食肉元無相，鑄鈕休傳左顧龜。

我家金粟道人章，瓦款蟠螭識未央。千古典刑今復見，佩之何必獸頭囊。

鏤玉塗金與錯銀，盡將工巧失天真。君能獨掃雕蟲技，定品它年合入神。

伯盛朱隱君，余西郊草堂之高鄰也。性孤潔，不佞於世，工刻畫及通字說，故與交者皆文人韻士。予偶得未央故瓦頭於古泥中，伯盛爲刻『金粟道人』私印。因驚其篆文與製作甚似漢印，又以趙松雪白描《桃花馬圖》，求勒於石，精妙絕世，大合松雪筆法，惜其不得從游於松雪之門，使茅紹之專美於今世，因題四絕於卷末以美之。伯盛

勿以余言爲譽，後必有鑒事者公論也。至正十七年中秋日，書於玉山草堂，金粟道人顧阿瑛。

《方寸鐵歌贈伯盛朱隱君》：人心何危患多岐，方寸之鐵貴自持。百鍊耿耿明秋暉，學成變法出彼柔繞指惟詭隨。朱盛剛勁真吳兒，法書鐵畫逼秦斯。晴窗握管儼若思，學成變法出愈奇。鐵耕代筆猶神錐，用之切玉如切泥。孤忠不媿月食詩，清奇便賦梅花詞。元祐黨碑我所非，驢鳴犬吠我所嗤。雕蟲小〔一〕技同兒嬉，屠龍妙割嗟奚爲。盛平盛平知不知，北南車書復復來。中興定勒磨崖碑，大書深刻非子誰。皆至正二十年歲次庚子夏六月初吉，天台氏學者元鼎書於白蓮桂子軒。『吳僧虛中』、『蓮花樂』。〔二〕

《方寸鐵銘》：婁東朱珪，字伯盛，工古籀篆文，其於六書之義，考之尤詳。嘗以餘力刻印章，則爲吳中絶藝。間遊錢唐，遇句曲張外史，名之曰『方寸鐵』，鐵以喻其能堅其志操，期以進乎道，亦若桑國僑志於鐵研之鐵云。雖然，科書廢已久，必以篆籀爲師法，漢隸而下不在論，能復其古，其庶幾朱君乎！朱君與予相游，嘉其志操之日堅，今年予来玉山中，驗朱君之書法益有進，是猶張旭悟公孫大娘之舞劍器也。見其刻玉石如切泥，則又若漆園氏誇庖丁解牛而得肯繁也。張得於舞劍，庖丁得於解牛，吾知朱君得於書，而悟外史『方寸鐵』之旨矣。遂述其事而爲之銘。銘曰：

聖人作，人文開。龍馬出，滎圖来。神農氏，尚結繩。民弗犯，俗麗淳。史蒼頡，

肇有制。譬孳乳,乃曰字。越夏商,歷周秦。科斗廢,籀篆臻。漢而晉,書變作。唐風媮,政曰惡。□曰逮[三],今邈寥。事刻畫,昆吾刀。鍾鼎隳,石鼓頹。心太古,妻朱珪。至正歲舍庚子夏四月二十有六日,河南陸仁造。

《方寸鉨頌》:猗方寸鉨,媲昆吾刀。游刃發硎,妙契縱操。六書奧旨,探賾捐勞。史籀秦斯,作則孔昭。翔鸞鵠鳳,騰龍騫蛟。爲印爲章,奎壁麗霄。文苑藝林,世賴榮襃。我頌匪私,永言弗佻。至正庚子八月十又八日,淮海秦約造。

《方寸鉨詩》奉美伯盛有道,隴右邾經上:朱珪手持方寸鉨,撫印能工漢篆文。并剪分江龍噴月,昆刀切玉鳳窺雲。它年金馬須承詔,此日雕蟲試策勳。老我八分方漫寫,詩成亦足張吾軍。至正八月辛丑[四]朔,平湖草堂中寫『西夏朱仲義』,隸古。

朱生心似鉨,篆刻藝彌精。應手多盤折,纖毫不重輕。么麼形獨辨,螭匾勢初呈。漢印規模得,秦碑出入明。風流金石在,潤色簡書并。趣刻無多訝,因君托姓名。錢唐陳世昌。

達觀應自我,賞會足平生。餘刃庖丁[五]解,風斤郢匠成。

袖裏昆吾一寸鉨,江南碑碣萬家文。玉符金印雲臺將,大篆煩君爲勒名。雲間陸居仁。

十年兵興遍天下,名山大澤罹野火。野火盡燒秦漢碑,咸陽鬼哭無人打。故人吳睿業篆隸,好古乃有如珪者。妙刻金粟道人章,尤精白描桃花馬。金印徒聞如斗大,

零落當時建章瓦。君不見，黃鶴仙、伏靈芝〔六〕，北海文章長高價。武夷山樵者錢惟善題於海嘯軒。

館閣諸公，無不喜用名印，雖草廬吳公所尚質樸，亦所不免。惟揭文安公，絕不用其制。吾竹房論著甚詳，然其所用，又多不合作。趙文敏有一印，文曰『水精宮道人』，在京與李息齋、袁子方同坐，適用此印。袁曰：『水精宮道人，政可對瑪瑙寺行者。』闔座絕倒，蓋息齋元居慶壽寺也。鮮于郎中一印，曰『鮮于伯機父』。吾子行曰『可對尉遲敬德鞭』，滑稽大略相同。子行嘗作一小印曰『好嬉子』，蓋吳中方言。一日魏國夫人作《馬圖》，傳至子行處，子行爲題詩後，倒用此印。觀者曰：『先生倒用了印。』子行曰：『不妨。』坐客莫曉。他日，文敏見之，罵曰：『箇瞎子，他道倒「好嬉子」耳。』太平盛時，文人滑稽如此，情懷可見。今不可得矣。余座主張先生仲舉在杭，一印曰『平皋鶴叟』，蓋用杭州三山名，臨平〔七〕、皋亭、黃鶴也。古人亦有如此者，如《雲烟過眼錄》載姜白石印文，『鷹揚周郊』、『鳳儀虞廷』，蓋以其姓字作隱語。辛稼軒印曰『六十一上人』，又以破其姓文。米元章《書史》言『劉巨濟符』，符字亦好奇耳。

雲門山樵張紳書於朱伯盛《印譜》後。

予嘗見故元時吳人印章，刻畫古雅，疑其多出於吾子行之手，而不知有朱伯盛者，今觀楊鐵崖、顧玉山輩《方寸鐵志》并詩始知之。伯盛名珪，玉山稱其爲西郊草堂之

鄰，蓋崐山人，葉君廷光與爲同縣，宜其獲此而藏之也。成化丁未三月晦，吳寬題。

校勘記

〔一〕小，原本作『草』，據徐本改。

〔二〕蓮花樂，原本無此三字，據徐本補。

〔三〕逮，原本作『建』，據《珊瑚木難》卷三、《趙氏鐵網珊瑚》卷九、《式古堂書畫彙考》卷二二改。

〔四〕八月辛丑，徐本作『辛丑八月』。

〔五〕丁，原本作『刀』，據徐本改。

〔六〕『芝』下，原本有闕字，據徐本刪。

〔七〕平，原本無此字，據徐本補。

趙文敏楷書千文

大德五年五月五日，書與韓定叟。孟頫。

後二年重見此卷，則定叟已施與稽山秀林蔚公講主矣，因書其後以識之。五月二十七日，松雪齋題。

定叟，余世父也。松雪翁爲此書，迨今四十年。世父已卒，而蔚師亦示寂久矣，如此者豈可多得哉？撫卷慨然。安陽韓性。『明善』。

松雪翁盛年書法，精妙姿媚，尤非暮年之比，學書者當先以此爲法。京兆宇文

公諒。

此本猶是吳興中年書，永師所書八百餘本，其蚤歲真迹當亦稱是。學書白首有不

能窺其藩，果係人品哉！張雨。

予嘗見松雪翁書《千字文》，前所見字稍豐肥，而此軸所書尤爲細謹，比之晚年，

筆畫婉勁，殊少不及，則嫵媚不減也。然字書楷真行草無出於晋，楷固晋法，行書亦

然。要之本朝能書者，松雪翁爲第一人品也。知書者可不敬畏哉。時至正十一禩菊節

前徑山鼎翁祖銘。

永禪師書《千文》八百本，魏公所書，當不減此。此卷大德五年爲韓定叟書，定叟

會稽人，與公厚善，集中有贈定叟及留別詩可考。公以大德三年爲江浙儒學提舉，此

當是爲提舉過會稽時書，是歲公四十有七，正中年書也。跋者四人：韓性字明善，定

叟諸姪，道德文學元中世鉅儒。宇文公諒，字子貞，元統進士，爲史官。張伯雨，茅

山道士勾曲外史也。三公并有盛名，而祖銘亦禪宗大老，所著《四會語録》，其字石

鼎，杭州徑山僧云。四明者，本奉化人。文璧。

弘治甲子七月二十一日，觀於沈潤卿氏之仰止樓。吳郡都穆。

趙文敏四體千文卷

延祐六年十一月二十三日，爲録事焦彥實書於松雪齋。

右文敏趙公四體書《千文》，惜不見司馬子微五體書《道德經》，較此何如也？近代是書爲最，張雨記。

文敏公真、草、篆、隸，平日未嘗多寫。觀此卷，必爲焦侯好事而書，惜其九原不復作矣。唐棣敬題。

續書畫題跋記卷九

鮮于困學楷書

學官選退拱北樓，《水龍吟》一首呈漢臣學士。漁陽鮮于樞再拜。

倚空金碧崔嵬，鳳山直下如拳小。仰瞻天闕，北辰不動，眾星環繞。喚起群聾，銅龍警夜，靈鼉催曉。自鷗夷去後，狂瀾未息，從此壓潮頭倒。回睇呀然雙壁，問遺蹤，劫灰如掃。三吳形勝，千年壯觀，地靈天巧。航海梯山，獻琛効貢，每艁斯道。惜無人健筆，歌謠詫盛事，東南好。　右楷書。

《拱北樓》一首，吳興趙孟頫：

城上高樓接太霞，令嚴鼓角靜無譁。提封内界〇三千里，比屋同風百萬家。心在江湖存魏闕，身隨牛斗上仙槎。舉頭更覺長安近，時倚闌干望日華。

呈漢臣學士老兄發一大笑。

《清明日宴集賢學士園時梨華盛開諸老屬僕同賦》：琪樹吹香蕩夕暉，華簪人對雪霏霏。漢宮新火初傳燭，楚女行雲乍濕衣。一片花疑蝴蝶化，滿枝春想玉釵肥。娥

眉不用梨園曲，唱徹瑤臺醉未歸。

《都中次張仲實見寄觀梅韻》：花老蠻烟隔瘴塵，幾驚清夢喚真真。夜窺幽樹惟山鬼，暖入孤根有谷神。歲晚妝殘金屋冷，月明歌散玉樓春。十年不醉西湖路，辜負先生墊角巾。

〔一〕界，徐本作『鄉』，《皇元風雅》（元建陽張氏梅溪書屋刊本）卷四作『顧』。

趙文敏真行文賦

延祐七年八月，楊仲弘過予松雪齋。屬秋熱異於常年，殊無清思，二日得雨，一洗煩暑，明旦爲寫此賦。孟頫。

右晉陸士衡《文賦》，元趙文敏公子昂爲其友楊仲弘所書。士衡言『二十作此賦』，吳亡，因杜門績學。太康末，晉徵爲郎中令，成都王兵敗被害。子昂宋昌陵後，寓家湖州。元初，程鉅夫薦爲集賢學士。延祐三年，仁廟超拜翰林承旨，階榮禄大夫。六年己未，得請歸老。仲弘名載，宋楊文公裔孫，登進士第，授浮梁州同知。七年正月，仁廟升遐，時仲弘遷寧國推官，歸杭省墓，道謁子昂雪上，書此猶題『延祐七年』者，

蓋英宗初嗣位，尚未改元也。明年辛酉，始號至治。越明年壬戌，子昂卒。又明年癸亥，而仲弘亦歿矣。子昂人品甚高，書法晉人，元初克變晚宋詩體，上接于唐者，始乎公也，繼以仲弘，二公名重一時。此賦晚年合作，尤爲世寶。襄城伯李公世濟忠孝，功載彝鼎，以此卷求題。余攷士衡之歿，距今千有一百五十載，而子昂、仲弘下世亦已一百又十年矣。海桑遷變匪一，然遺文賸墨流傳至今，三君子之名耿耿在人耳目，孰謂辭翰非不朽之事，又況立德立功立言之在天壤間者乎？有志者其可不自勉歟，而甘同草木之泯滅乎？予重襄公請，因書梗概以復之，攬者亦將有感斯言也。宣德十〔一〕年乙卯春正月中澣之吉，中順大夫都察院右僉都御史海虞吳訥書。

校勘記

〔一〕十，原本作『六』，据徐本改。

鄧巴西詩卷

桐川九日絕無佳菊，小酌書懷，奉簡明仲博士一笑。文原頓首。

遊宦年光逐雁飛，傳杯好友念分違。欲將老眼看黃菊，不遣秋香近繡衣。稻蟹霜遲聊取醉，蓴鱸家近重思歸。緬懷晉宋多才傑，得似風流落帽稀。

《清溪謁象山先生祠一首》：我行厭塵役，愛山極幽阻。及茲叩巖扃，浮嵐薄窗戶。危石倚蒼屏，盤盤一洞府。邈哉混沌根，疏鑿自太古。或疑昏墊初，屹立中流許。懸厓瀉驚瀑，灑空作飛雨。泓停水鏡虛，林影凈可數。石闌少流憩，樛枝啼翠羽。山花明炫目，蘚逕劣容武。陟上高明臺，桑麻蔽村塢。却笑群山卑，矜春相媚嫵。了知凈者性，孤潔恥俗伍。昔賢此鳴道，松風入談塵。教鐸振群哇，朋簪謝華組。末學分畛域，正道日榛蕪。嗟余嗜探頤，離索增嘆憮。入舟耿清夢，前溪聽鳴櫓。

《登五嶺一首》：去歲登斯嶺，歊暑窮躋攀。茲歷至源道，五嶺九縈盤。雞鳴戒行李，月明清露溥。笋輿兀殘夢，綌衣颯微寒。峭立芙蓉峰，秀出群厓端。陟上捫烟蘿，邈視凌風翰。想當混沌初，疏鑿驅神姦。幸經資斧貰，猶有蒼石頑。劍門倚崇墉，函谷封泥丸。顧此東南偏，夷險遂殊觀。小憩天欲曙，嵐光漲林巒。頗聞招提勝，峻絕逾商顏。野人畊鑿共，山僧巾履安。白首不出寺，豈復世慮干。我欲叩幽迥，策足嗟蹣跚。維時清秋暮，我行詎老龍猶泥蟠。灑空飛雨至，乃在半山間。粳稻綠如雲，白水行碕灣。農意良已欣，我行詎六艱。買酒澆磊魂，臨溪濯潺湲。山靈亦我娛，風松寫清彈。讀《易》茆齋曙，彈

《貧居》：閉戶無塵雜，看山有臥遊。半酣梳白髮，新浴漱清流。讀《易》茆齋曙，彈琴竹院秋。貧居聊足樂，軒冕欲何求。

《哭李息齋大學士》：冰紈亂掃拂雲竿，不盡清風入譜刊。紫氣直過銅柱去，蒼龍欲捲

墨池乾。憶陪客館燈花落，喜借僧房貝葉看。得遂縣車娛暮景，淚零耆舊向彫殘。

從遊僧寺醉江天，疑語山亭濯硯泉。能悟莊周齊物論，誰參居士在家禪。竹西卜宅他

鄉老，花底歸朝上界仙。寄我楚江烟雨筆，每懸素壁一潸然。仲賓近刊《竹譜》廿卷，嘗自京師寄墨竹

余兩年往來江左道中，塵勞之餘，輒賦數語以自適。坡老云『多生綺語亦安用』，當不

滿大方一笑，因留桐川。明仲教官以此紙俾余書之，聊識其後如此。文原。『巴西鄧善之』、『素履

齋』。

高房山寫山村圖卷

彥敬所作山水，真杜子美所謂『元氣淋漓』者耶！仁近得之，可爲平生壯觀也。

孟頫。

大德初元九月十九日，清河張淵甫貳車會高彥敬御史于泉月精舍。酒半，爲余作

《山村圖》，頃刻而成，元氣淋漓，天真爛熳，脫去畫工筆墨畦町。余方栖遲塵土，無

山可畊，展玩此圖，爲之悵然而已。南陽仇遠仁近。

我家仇山陽，昔有數椽屋。誤落城市間，讀書學干祿。井枯竈烟絕，況復問松菊。

高侯丘壑胸，知我志幽獨。爲寫《隱居圖》，寒溪入空谷。

如此五十年，一出不可復。

蒼石壓危搆，白雲養喬木。向來仇池夢，歷歷在我目。何哉草堂資，政爾飯不足。視吾吾尚存，吾居有時卜。我昔遊七閩，百嶺爭巀嶭。白雲漲川原，深谷如積雪。又遊老姥岑，幽磴緣曲折。長林翳寒日，千里行落葉。轉頭五十年，退想正愁絕。開圖意忽動，懍悷生內熱。何年賦歸田，初志遂所愜。懷哉復懷哉，清夢繞林樾。弁陽老人周密。

南陽先生列仙癯，舊住仇山雲一隅。平生廣文官既冷，投老故村田已無。唯留詩卷在天地，清名正似孤山逋。我時總角山之徒，每操几杖從宴娛。百年豈獨前輩盡，而我今亦形容枯。栖霞嶺空悲拱木，泉月庵廢愁寒蕪。忽瞻遺墨重再拜，想見五老風流俱。人生有情況多感，坐念往昔睫欲濡。白漚浩蕩不復返，黃鵠一舉安能呼？高侯筆力何所如，前身朱方老於菟。故能胸次吐巖壑，但怪滿紙風烟粗。安得好手為一摹，著我中間茆屋孤。君其寶之勿輕出，便是米家驚倒圖。

右《山村圖卷》，故尚書高克恭彥敬爲御史時，爲仇先生作于泉月精舍。舍乃故宋漳州僉判張逢源〔二〕淵甫之墳庵。淵甫，即句曲外史伯雨之大父也。先生一爲溧陽教授，即不仕。仇山在餘杭溪上，因號『山村民』。栖霞嶺在西湖北山，先生墓在焉。弁陽，則草窗周公謹之別號，弁山在武康溪上，先生，蕭師也。大德初元，余甫十有一，常從先生出入諸公間，今再卅矣。景寧尚書得此卷以屬題，傷年運之既邁，感事物之

非昔，愴然于懷，以叙卷末，庶幾覽者知四三君子文獻之徵也。至正昭陽赤奮若夏五

之望，河東張翥謹書于京師所寓虛游軒。

古燕尚書山澤癯，風采照耀南天隅。平生畫筆入神品，千金匹練人間無。當時求者遍都邑，冠蓋填門如索逋。仇池先生列仙徒，握手一見相歡娛。醉磨濃墨寫丘壑，老樹幻作蛟龍枯。西湖北山莾空潤，蒼烟白鳥迷秋蕪。披圖感物念疇昔，乾坤孰與斯人俱。弁陽讀書仍博古，後來賣馥多沾濡。蜕庵虛游老京國，峨冠不受山人呼。詩窮半世聲哄哄，西馳白霫東玄菟。吳興舊是宋宗室，奚以丹墨論精粗。嗟哉諸公勿復作，清賞未覺雲泉孤。豈無好事掃空翠，為我添入廬山圖。

右高尚書所畫《山村圖卷》，蜕庵張承旨題識甚詳。嶰峒外史王溥得之，携以見示，慟傷前輩凋謝，不能無感今懷昔之思。蜕庵余故人也，遂次其韻附于卷末，不足言詩，聊記歲月云爾。洪武丙辰長至後五日，豫章蒲庵來復題。

右高文簡公畫，趙文敏公題識，仇山村、周草窗詩，皆絶無而僅有者。河東張承旨嘗為賦詩，吾友蒲庵復和之。老病未能也，姑書此以識吾媿。金華宋濂題。

仇山有遺老，白首慕林屋。塵途謝簪組，雅志不為祿。誰將西湖水，來灌南陽菊。舊藏房山圖，幽意時往復。人皆愛豪素，此興渠所獨。新聲世亦少，遺響在空谷。蕭

條異代間，不獨悲草木。嗟予亦何心，對此還駐目。平生不識畫，賞此一詩足。茲山

幸我鄰，老矣願終卜。舜臣殿講藏《山水圖》云『高尚書爲仇山村作』者，仇詩在焉，余

愛而和之。余嘗爲舜臣題畫，有『與子坐結東西鄰』之句。不一年，果協鄰卜，殆亦非

偶然者，故于此詩并致意云。成化乙巳春三月既望，翰林侍講學士長沙李東陽書於懷

麓堂。

雲氣濛濛繞磵流，眼明誰辨數峰頭？深林茆屋依然見，應是前村雨脚收。

村居隱隱却通舟，中有山〔三〕人舊姓仇。二百年餘遺墨在，令人欲作武林遊。

元仇仁近先生，自號『山村』。高房山尚書爲作此圖，今吾僚友尹君得之，以示余，

爲題其後以識之。歲癸卯七月廿二日，長洲吳寬。

春山擁春雲，蓊然失茆屋。下有幽貞士，冥心謝榮禄。卓哉淵明志，夫豈在叢

菊？李愿盤中居，居深繚而復。亦有杜陵翁，長鑱斸黃獨。豈無終南逕，不博王官谷。

仇山在何許，村居迷灌木。乃令千載下，開圖見天目。青山卧有餘，白雲看不足。顧

言往從之，不疑我何卜。仇仁近名遠，錢塘人，前元老儒也，號『山村居士』。高尚書

爲作《山村隱居圖》，仁近自題其後，頗示不遂隱居之意。然易世之後，此圖遂傳爲故

事，則亦何恨哉？自大德初元丁酉抵今嘉靖壬寅，二百四十五年矣。企仰雅懷，因追

次其韻。長洲文徵明。

〔一〕源，原本作『原』，据徐本改。

〔二〕山，原本作『仙』，据徐本改。

趙文敏水村圖卷

大德六年十一月望日，爲錢德鈞作。子昂。

後一月，德鈞持此圖見示，則已裝成軸矣。一時信手塗抹，乃過辱珍重如此，極令人慚愧。子昂題。

向成寓所思卜居，住處祇今成畫圖。胸中本自渺江海，主人相挽留分湖。鄧橋題。

『覺非子』朱文印。

漚鳥難渝舊約，湖山不改清秋。人自與波上下，我其卒歲優游。題前詩竟復得六言一首，并書其後。覺非叟。『鄧橋之印』朱文。

疏柳平蕪落雁飛，斷橋斜日釣船歸。海天萬頃秋如畫，一笑人間醉墨非。顧天祥敬書。

屋後青山門外溪，疏疏蘆葦護漁磯。地緣清絕人堪愛，長是三春雁不歸。男資深原父。

曖曖水邊村，蕭條絕塵滓。錢君智者徒，而後能樂此。平生丘壑情，所尚政在是。

問誰為此圖，吾兄固能爾。趙孟籲題。『子俊』

空林有影連山遠，流水無聲帶雁寒。自是漁樵真樂處，不知圖畫與誰看。東南仲

長愛秦郎絕妙詞，荒寒暗合輞川詩。斜陽萬點寒鴉處，流水孤村又一奇。丙午清

明，羅志仁題。

奉題德鈞錢君《水村圖》：山色濃還澹，孤村水繞之。俗塵飛不到，野老住偏宜。

碕岸疏疏柳，茅簷短短籬。小舟欹側過，便是少陵詩。陵陽牟巘。

茅舍竹籬山掩映，蒹葭楊柳水縈紆。漁人定指扁舟路，野客應尋隱者徒。漢東

孟淳。

《水村隱居圖記》：余由淮水來吳會，客于季道陸翰林之宇下近十年。知其別墅在

淞江之南，汾湖之東，欲往遊，未能。每思寬閒寂寞之濱，得與鱸鄉蟹舍鄰接，庶城

市委巷偏仄之懷，有所托以舒紓焉。季道悉余志，為卜築于別墅之傍，至則聚書其中，

以自怡悦。屋後沴水，清澈鑒毛髮，居人類汲以飲，時有鷗鳥舞而下，若相忘于江湖，

可取以玩也。異時子昂趙集賢為作《水村圖》，林樾庇乎茆屋，略約橫乎荒灣，秋風鴻

雁，夕陽網罟，短櫂延緣葦間，不聞聲音，迹其意匠。圖寫于大德壬寅，迄延祐甲寅

十又四年，景物處所，宛然不異于今所居，事固有不相期而相符若是然者。季道泛舟

往來吾廬，手叢書一編，筆床茶竈之風流故在。明月之夜，共載以遊，撫清絕之區，得詠歌之趣，或能追皮、陸清事可乎？噫！予老矣，方將捐書學釣，容與于烟波之上，而爲之歌曰：『舟摇摇兮，風嫋嫋兮，波鱗鱗兮，鷗翩翩兮，扣舷漁歌兮，孰知其他兮。』歌已，遂書爲《水村隱居記》。延祐乙卯季夏望日，通川錢重鼎記。

四野漫漫水接天，孤村林木似凝烟。莫言此地無車馬，自是高人遠市廛。學生哲理野臺謹題。

草草三間屋，愛竹旋添栽。碧紗窗外，眼前都是翠雲堆。一月山翁不出，連雪水村清冷，木落遠山開。唯有平安信，留得伴寒梅。　喚家童開門，看有誰來。客來一笑，清話煮茗共傳杯。有客只愁無酒，有酒又愁無客，酒熟且徘徊。明日人間事，天自有安排。

分湖新卜築，適與此詞同。如今不是畫，真在水村中。延祐丙辰十一月十又一日，郭麟孫題。

《水村圖賦》：孤村何所，厥土若浮。宛然虛舟，渺乎中流。秋雲兮漠漠，流水兮悠悠。老雁兮肅肅，折葦兮颼颼。爾其宩筸懸乎夕陽，茅屋枕乎灣碕，略彴通乎往來，林薄鬱乎蔽虧。睇絕境兮寥閴，限凡喧兮塵卑。我之懷矣，一葦杭之。忘釣意釣，與物委蛇。鄙詹父兮施芒鍼，哂任公兮垂巨緇。固非釣溫兮疑蝦蛭，蓋將劈水兮看蛟螭。

滄浪兮舒嘯，連漪兮賦詩。蒼茫兮獨立，逸豫兮無期。亦有岡巒峙兮嵯峨，薜荔深兮婆娑。縹緲兮雲霞，映帶兮烟波。玄真兮漁簑，幼輿兮山阿。思夫人兮奈何，悲余生兮蹉跎。孰若求吾性兮自得，勝外境兮實多。信動靜兮有徵，希仁智兮靡他。庶幾適此性之天乎，惘然忘其爲畫圖也。大德七年六月一日，錢重鼎書。

青山橫陳水縈浦，飢烏高超漁設罟。中有幽人坐環堵，晚風吹斷蘆花舞。林宏。

桑梓未能忘楚甸，琴書久已寄吳門。悠悠江海風烟隔，知是夕陽何處村。干文傳敬題。

息齋居士舊嘗爲德鈞作《水村圖》，余題云：『問君何許水邊村，亦有扁舟乘輿人。無限好山茅屋外，他年倘許我爲鄰。』既還吳興，復來見子昂此圖，意象融會，使人應接不暇，又何詩非德鈞詎能領會耶？姚式書于姑蘇寓館。『子敬』。

牛馬百川獨渚，烏鳶群木西村。天地四方黃鵠，先生秋雨柴門。

忽有滄浪鳴篷，蜚鴻黃葉雲深。相望美人秋水，卷簾隱几何心。吳郡陸柱。

水村歌。損脱數字，因不錄。延祐丙辰偶賦此。十月七日，訪湖天學士，遂到水村先生寓居，烟水蒼茫間適與此詩相，俾書。下有脱落。龔璘。

翰林妙寫溪村趣，荷屋知何處？溪翁想像住溪灣，一笑如今，家在畫圖間。西風門掩蘆花漵，聊與漁樵伍。人間不信有張翰，剪取吳淞，空向卷中看。延祐丁巳中

秋日，德鈞攜此卷，俾賦小詞，爲題《虞美人》一闋。湯彌昌。『師言』。

《依緑軒記》：季道爲甫里賢子孫，余久客其門，束書相隨于汾湖。余居其第宅東偏池上，架屋宂爽，扁『依緑』，俾二三子于焉澄懷滌慮，誦詩讀書。暇日倚闌俯瞰，魚行鏡中無遯形，天寒水落，石嶄然離列其涯，可坐而釣，其流清澈混漾，非斷港絕潢，居然有濠濮之想。余嘗獨立蒼茫，欲窮水脉之所自來，第見短蓬拂蘆葦叢，往來烟波之上，若臮驚然，悠悠乎不知其所之。中秋雨歇，夕陽依依，季道謂余曰：『此距分[一]湖數里，子能共載游否？』遂呼輕舟，泛中流，雲破月出，水月上下輝燭，照徹肝膽，徘徊者久之。東望橋李，渺然有無間，分湖水之半，舒舒焉西南而趨，第宅之傍，不爲所吞，而資其所潤。故其積停者，得以爲沼爲沚，演迤于闌檻之下而不去。岐而東西以逝者，其爲澤，抑爲川乎？然觀水有術，必觀其瀾者，非耶？二三子睇流動而得固有之智，詠淪漪而識其自然之文，因盈科而進，悟成章而達，未必不爲藏脩游息之一助。某水某丘，童子釣遊云平哉？余老學落，不工于文，姑記其勝，爲季道言之曰：『子之言不虛，其書爲記。』延祐二年正月望日，通川錢重鼎記。

楊柳絲絲兩岸風，前村溪路遠，小橋通。人家依約水西東。舟一葉，移向葦花叢。

清景迥涵空，好山青未了，暮雲重。是誰驚起幾征鴻？天然趣，都在畫圖中。《小重山》。合肥束從周。

青山橫陳，流水如玉。蕭瑟寒蘆，扶疏雲木。匪耕伊漁，陶然自足。勝茲幽尚，朝川之勝，千載與俱。吳興孫桂。

繄誰之屋？有隱君子，好古耽書。扁舟何人，載酒來與。豈無知者，爰作是圖。吳郡錢良佑。

每憐北苑風流遠，筆底精神此日同。春水孤村無限意，題詩輪與杜陵翁。

幾疊山連松竹，一行雁起汀沙。看他水村茆屋，試問處士誰家？東從虎。

澤國漁無定，秋霜柳未凋。幽人意晼晚，此日畫蕭條。高沙龔璠再題。

有宅一區兮水之鄉，前可漁兮後可耕。絕輿馬之憧憧兮，魚蝦集而鳧雁翔。伊昔寄之圖寫兮，猶髧髳而賦高唐。暨歲晏遂初服兮，遇夫人之慨慷。維安宅之攸居兮，何羨乎堂皇。爰不耕而穫兮，維道之昌。我還吾山以騁望兮，懷若人兮不可忘。眉壽兮未艾，維水兮泱泱。讀《水村隱居記》[二]，輒歌以系其後。吳興姚式。

吳興趙由僑識德鈞先生于中吳，久而同客于甫里陸氏之門。後十四年，先生始遂隱居之志，適與家叔子昂所畫《水村圖》相符，既自爲之賦，又復記之。僕三讀其文，慨甚，且有卜鄰之興，遂擬賦之，以寫先生之懷，併致景仰之意云。

惟具區之大澤兮，流波派於汾湖。混漾演迤以東注兮，渺天水之涵虛。平疇鱗次以壤接兮，但見雲烟竹樹之村墟。鷄鳴犬吠之相聞兮，夕陽照景之桑榆。憑舟楫以出入兮，匪車馬之通衢。鷗鷺狎而忘機兮，鷹鸇免乎叢敺。鳳高岡而難附兮，繄樂郊之

可圖。慨先生之夙志兮，適繪事之相符。既卜築于水涯兮，軼埃堨之塵居。諒遺情于軒冕兮，羌無毀而無譽。遵皮陸之高軌兮，契金石而弗渝。從子弟以摳趨兮，視詩書之範模。時吟咏以相娛。歲既晏而躊躇兮，動西風之蓴鱸。念狼山之歷歷兮，遡淮水之舒舒。悵兩鄉之明月兮，托親舊於音書。廓達人之大觀兮，八荒在乎庭除。歎人生之如寄兮，齊天地於逆旅。苟余情之瀟灑兮，又何必懷乎故土。幸締交以忘年兮，得相餉於雞黍。聞咳唾之緒餘兮，啓茅塞之心宇。將濯塵纓於清流兮，從先生而結廬。于此又系之以詩曰：『馬足黃塵三尺深，清風吹斷自難侵。乾坤老矣驚浮世，泉石蕭然動隱心。鷗鳥起沙春漠漠，漁舟繫柳畫陰陰。他年欲訪幽棲處，莫似仙源無路尋。』甫里陸行直湖天。

澤國淨秋色，遠山橫夕烟。水田群雁起，蘆渚一罾懸。林樹幾間屋，君家若箇邊。扁舟何日去，相伴白鷗眠。郭麟孫。

一片寬閒景，波涵萬頃天。雁飛秋影外，樹倚夕陽邊。山色來窗牖，溪聲自管弦。何當明月夜，著我釣魚船。陸祖凱。

流水孤村深處，茂林脩竹誰家？知是幽人小隱，於焉讀書五車。束巽之。『東父』。

流水縈紆別浦，孤村掩映前山。開卷不知何處，高人隱逸其間。趙駿聲。

奉題《水村圖》，青巖趙由祚：遊塵飛不到柴關，名利無心夢亦閒。時有扁舟乘興

客，高譚終日對青山。不入山林不入城，孤洲容我寄浮生。年來與世殊相遠，漸喜無人識姓名。

矮窗曲几茶破睡，雲水烟村護元氣。政須側耳畫圖外，冥鴻聲中今古意。林寬清溪抱村流，茆屋蔭疏柳。天秋雁行起，山翠當户牖。罷釣者誰子，延緣來渡口。

野情固超逸，圖畫傳不朽。何當從之遊，扁舟落吾手。趙由儁。

誰識漁樵興趣閒，由來家計在江干。羨君圖畫能殊勝，愧我田園卒未安。浩蕩閒雲低樹影，蕭條矮屋蔽天寒。林深夜色猶堪愛，寫取嬋娟浸石灘。陸承孫敬題。

一水復一村，開卷不忍罷。前有無聲詩，後有有聲畫。束同之。青山迷遠近，蕭條古郊墟。側徑深且窈，中有幽人居。短籬門半掩，竹樹相扶疏。平疇涵白波，淺渚漲綠蕪。何人泛扁舟，似欲相招呼。誰令破幽寂，驚鴻起寒蘆。此意胡可言，會心寫成圖。撫卷空嘆賞，悠悠水雲孤。陸繼善敬題。

幽人心地本脩然，此境相諳七十年。茅屋數椽依約外，雲山一抹有無邊。眼前生意今林屋，筆底秋風古輞川。勝景有餘描不盡，歸鴻幾點落寒烟。聚山黃肖翁。

古木蕭疏蔽，草廬好，山重疊，水縈紆。先生似得漁樵趣，無限秋光入畫圖。建安黃介翁。

　右《水村圖》詩文凡五十五首，名輩四十七，再題者七人，如陸祖允等十二人，

文多不録，列名于後。卷中載二黃公詩，騰於末後者，爲宋之金紫光禄大夫挺之諸孫，寔懷之遠祖也。光禄公自閩之建安來尉吳縣，遂世居聚山，丘隴悉在焉。百年以降，譜系不輯，世代失詳。余輩淪落不振，豈勝秋風黍離之感哉？起廢興衰，深有望於後人，故表而出之，悲夫！嘉靖癸卯孟夏望日，不肖諸孫懷扶淚再拜書。卷中詩文失録者一十二人：陸祖允，陸祖宣，梅塘吳延壽，束從大，束復之，松陵葉齊賢，俞日華，曹復，朱梓瑞，徐關，真定門生王鈞，錢以道，德鈞姪。湯彌昌。《祝英臺近》。

校勘記

〔一〕分，原作『汾』，據徐本改。
〔二〕記，原無此字，據徐本補。

高房山坡樹小幅

高秋木落天宇寬，洞庭瀟湘生暮寒。劍氣橫空月在地，老蛟夜護仙都壇。老鋭。渴龍飲海海水寬，鐵網下截珊瑚寒。道人醉臥叫橫玉，金粉亂落松華壇。金粟道人顧阿瑛。老龍吹笛海波寬，一夜相君白髮寒。祇恐驚飛雙鐵影，長留明月護天壇。扶風

馬庸。

房山雲湧研抅寬，鐵史水甌滌筆寒。海上仙人應拔宅，却飛林影落詩壇。

鐵崖先生在雲間時，朝陽薛真人偕玉峰顧仲瑛氏載酒見之，留連於草玄閣。酒半，

先生爲真人題舊藏高尚書《滄洲石林圖》，誠墨妙絕筆，得者當永寶之。以名物遇之有

自，遂亦奉和并致景仰云。雲間周谷賓。

高彦敬雲山卷

青山半晴雨，色現行雲底。佛髻欲爭妍，政恐勤梳洗。『彦敬圖書』，篆文質朴，是玉印。

蘆汀動江色，山翠護雲衣。如何千載後，再有米元暉。孟頫。

傍溪草舍隔林中，望際雲山翠幾重。長憶雨餘閒信馬，輕鞭遙指兩三峰。鄧文原。

三代以來推盛世，九州之外有斯人。君看筆底生秋色，盡在瀟瀟楚水濱。丹丘柯

九思賦。

去年弭楫香爐下，烟雨漫山失圖畫。只今見畫似成癡，紙上匡廬美無價。晴雲戀

雨凝不飛，蘆邊雁影秋離離。聯檣高下森列槊，茅屋參差分置棋。冥濛缺處忽見樹，

翠峰直下疑無路。栗里先生杳莫尋，香山居士今何處。葉落渚邊五老峰，勝境常存夢

寐中。憑誰喚起高座客，短棹枯筇著此翁。檇李李國蕃。

晴巒掩靄雲容薄，遠樹微茫水氣秋。如此江山亦奇絕，若爲著我釣魚舟。文志

仁題。

長江萬頃流滔滔，風平如席靜不濤。老楓疏柳澹雲影，欹岸側島明秋毫。紅塵一
點飛不到，何人結屋江之皋。霜清水落沙嶼出，蘆葉瑟瑟鴻南翔。一峰崒嵂聳峨髻，
俯視培塿如兒曹。晴嵐朝爽滴空翠，林樹露沐滋流膏。心融造化意慘澹，筆挾風雨聲
蕭騷。淋漓元氣猶帶濕，收拾萬象無能逃。扶輿清淑聚胸次，固應獨擅人間豪。未容
小米詫能事，千古且說文昌高。世間神物不易得，牙籤玉軸歸時髦。我來坐窗瘦不遄，
展卷頓覺舒鬱陶。何消蠟屐躋攀勞，崦西小紅尋野桃。郭麟孫題。
層巒叠嶂堆青髻，薄霧輕雲暈疏木。高侯胸次清絕塵，開卷令人觀不足。陳邁。
遠樹含空烟，群峰緘積翠。離離雁外檣，落日來天際。高侯丘壑心，點墨悟三昧。
我欲傲滄洲，晝長枕蓬睡。郭畀。
房山尚書以清氛絕俗之標而和同光塵之內，蓋千載人也。僦居餘杭，暇日策杖攜
酒壺詩冊，坐錢唐江濆，望越中諸山岡隴之起伏，雲烟之出沒，若有得于中也。其政
事文章之餘，用以作畫，亦以寫其胸次之磊磊者歟！因閱允同文學所藏着色山水一
卷，後有默庵賦詩，展詠永日，遂紀尚書公之一二，併次韵題畫上云。倪瓚。
白雲孤鶴暮知還，舡泊錢塘看越山。珍重今朝重展卷，吟詩作賦北窗閒。歲己亥

六月十八日也。

高侯筆法妙天下，貌得江南雨後山。都是乾坤清淑氣，興來移入畫圖間。沈右。

雲山海上，千里烟雨。江南幾村，元氣渾淪。誰化尚書，醉墨無痕。辛酉歲秋八

月十有九日。馬治。

淮南春夜風兼雨，空堂蕭蕭雜人語。戶曹好客無與娛，故展橫圖慰羈旅。大山矗

矗如覆釜，小山歷歷還聚黍。人家隔岸見衡茅，艇子隨潮知浦漵。眼昏莫辨雲中樹，

據案呼童執高炬。千里悠悠亦遠遊，却喜意行無險阻。閶闔城中爲我家，俗事到門多

峻拒。平生唯有山水緣，招我登臨無不許。憶昨離家始浹旬，此物依然入東楚。乃知

高侯畫有神，未讓道寧與僧巨。願君從茲慎藏弄，對棋寧賭淮南墅。余北上道經淮南，

過宿故人邵文敬公署，承示房山此卷，愛而題之。成化十五年三月廿八日，吳寬。

春雲離離浮紙膚，翠攢百叠山模糊。山空雲斷得流水，只尺萬里開江湖。依然灌

莽帶茆屋，亦復斷渚迷菰蒲。岡巒出沒互隱見，明晦陰晴日千變。平生未省識匡廬，

玉削芙蓉正當面。宛轉香爐霏紫烟，依稀夢澤分秋練。未遂扁舟夢裡遊，酒醒獨展燈

前卷。問誰能事奪天工，前元畫法推高公。已應氣概吞北苑，未合胸次饒南宮。南宮

已矣北苑死，百年惟有房山爾。祇今遺墨已無多，窗前把卷重摩挲。世間吮筆爭么麽，

掃滅畦徑奈爾高公何？文徵明爲朱子儔題。

趙文敏重江叠嶂圖

程南雲篆五字於前。

大德七年二月六日，吳興趙孟頫畫。

昔者長江險，能生白髮哀。百年經濟盡，一日畫圖開。僧寺依稀在，漁舟浩蕩迴。蕭條數株樹，時有海潮來。虞集。

藝事推三絕，交情到八哀。衣冠太平出，筆研好懷開。虹月徒延佇，鷗波眇去回。同爲帝都客，揮灑得看來。石巖次韻。隸古。

君不見帝婿王家寶繪堂，山川發墨開鴻荒。重江叠嶂詩作畫，東坡留題雲錦光。又不見後身松雪齋中叟，伸紙臨摹筆鋒走。樓臺縹緲出林坳，蘆葦蕭騷藏澤藪。白雲飛不盡杳冥，百丈牽江入樊口。墨光照几射我眸，我爲搴芳歌遠遊。胸中自是有元氣，世上何所無滄洲。我疑此望猶未化，瞬息御風行九州。楚山雲歸楚水流，五山四溟一觴豆，瑣細弗遺囊褚收。故能援毫發天藻，不與俗工爭醜好。萬里秋光如電掃，拈來披圖我作如是觀，毛穎陶泓共聞道。嗚呼相馬猶相人，關董散花禪，別出曹劉斷輪巧。舍夫毛骨論形似，如此鑒別焉能真？後來有問延祐脚，意索舉似吾方歌。至順四年夏四月廿四日，東陽柳貫道傳鑒定并題。

曠望不可極，江山圖畫中。晴空開浩蕩，元氣鬬鴻濛。遠樹崑崙外，扶桑滄海東。

黃河來萬里，弱水出三峰。帆影秋波棹，潮音曉寺鐘。雨收龍入壑，烟暝鶴歸松。妙墨真名筆，神機奪化工。古來精絶者，誰似水精宮？右趙文敏公《重江叠嶂圖》，今為李昶啓明家藏。昶，姑執士文子也。士文以善醫鳴於時，昶克世其家業，且好讀書，能吟詩，善楷法，言溫氣和，進退有度，可嘉也。以予嘗交其先子，因持是圖求余題之。所謂『水精宮』者，文敏公號也。時宣德九年春三月既望，四明陳敬宗題。

柳風颭颭，江行六月疑深秋。慈悲閣前浪花白，兩岸青山似奔馬。蒹葭楊仍見山腰隱高寺。赤岸滄洲杳靄間，只尺悠然起愁思。茗溪水落漚波亭，王孫弄筆何曾停。北來戎馬暗江湆，千古遺恨歸東溟。延陵吳寬觀李兵曹所藏題。

長江滔滔向東瀉，憶昔扁舟順流下。歸來已是十年事，看畫偶然思舊遊。水聲樹色非耶是，王孫無運開英雄，聊拾江山藏畫中。還從慘憺見舊物，似有涕淚含孤忠。聲牙禹貢未暇讀，一圖萬里知題封。張韓劉岳無其功，入關蕭相將無同。王孫本號松雪翁，能事錯認營丘公。丹青隱隱墨墨隱水，其妙貴淡不數濃。縈灘曲瀨導巴蜀，沓巘長巒連華嵩。空濛野馬軋雲日，浩蕩碧縠吹秋風。王孫隔此不可從，水晶雙闕金芙蓉。招之千年或一出，黃鶴豈不思江東。吳下沈周。

尚有陳璉題、魏驥詩，不及錄。

竹 西 趙仲穆篆於前并畫竹枝。

籬外涓涓澗水流，竹西花草弄春柔。茅簷相對坐終日，一鳥不鳴山更幽。仲穆。

翠玉蕭蕭在屋東，玉人號作竹西翁。品題莫說揚州夢，好寫雲間入卷中。山居道人。

『楊瑀元誠』。

《竹西志有騷一章，十二句》：

客有二三子，持竹西楊公子卷來見鐵崖道人者，一辯曰：『大廈之西，有巋谷之竹，斷兩節而吹之，協夫鳳凰，此吾公子之所以取號也。』一辯曰：『首陽之西，孤竹之二子在焉。清風可以師表百世，此吾公子之所以取號也。』一辯曰：『江都之境，有竹西之歌吹，騷人醉客之所歌詠，此吾公子之所以取號也。』道人莞爾而笑曰：『求竹西者，何其遠也哉！伶倫協律於嶰竹，未既竹之用也。孤竹二子，餓終於首陽，亦本適乎中庸道也。廣陵歌吹，又淫哇之靡，竹之所嫌也。地無往而無竹，不必在淇、在渭、在少室、在長石、羅浮、慈文竹之所也。公子居雲之隩，篠蕩之所，敷箘簵之

所，羣結亭一所，在竹之右，即吾竹西也。奚求諸遠哉？雖然，東家之，迤西家之

東也，竹又何分於東西界哉。吾想夕陽下春，新月在庚[一]，閶闔從兌，至公子鼓琴亭

之所。歌商聲，若出金石，不知協律之有嶰谷，餓隱之有西山，騷人醉客之有平山堂

也。推其亭於兔園，莫非吾植；推其西於東南，莫非吾美。二三子何求西之隘哉？』三

子者瞿然失容，憬然下意，逡巡而退，道人復為之歌。明日公子成請曰：『先生之言，

善言余竹西者，乞書諸亭為志。』歌曰：

望便娟兮雲之篁，結氤氳兮成堂。百草芬而易藚兮，孰與玩斯遺芳。曰美人之好

脩兮，辟氛垢而清涼。豈大東之無所兮，若稽首乎西皇。虛中以象道兮，體圓以用方。

又烏知吾之所兮，為西為東。

銕篴道人為李黼榜第二甲進士會稽楊維楨也。

問訊揚雄宅，深居在竹西。風林宜月影，春日聽鶯啼。東老應同樂，南鄰憶舊題。

揚子宅前好脩竹，因看萬箇碧交加。薰風滿簾吹蒼雪，春雨充庖盡玉芽。茶白或

東風又花草，相與及幽栖。方外張雨。

聞來北牖，籜龍未許過東家。時時彷像揚州去，柱杖尋君又日斜。扶風馬琬。

竹之清，自《淇澳》詩作，知所貴重。晋唐以來，愛竹若子猷，元卿輩，不知其

幾矣。爲人皆如瑤林玉樹，灑然風塵之表，所謂澳汩迂疏，塵胸垢面者勿愛也。至正

乙未春，余來浦東，張溪楊君平山愛之，植竹數百竿於西林，結亭蒼翠間，扁曰『竹西』，因以爲號焉。一日出示手軸展觀，友人楊廉夫作《三辯》以志之，奇甚，索余詩，僭賦長句，愧不工也。

紅紫紛紛眩凡目，子獨深居嗜脩竹。西林培植造化功，閱歲亭亭立蒼玉。凌凌老節霜雪餘，灑灑數竿烟雨足。高標勁節君子貞，孤堅雅韻幽人獨。炎氛一點飛不到，滿地濃陰清肅肅。生平不侔千戶侯，直欲遠繼王子猷。元卿三逕亦蕭散，七賢六逸真天遊。結亭松下臨清流，竹西名扁志所求。春波蕩漾曳文縠，山風戞擊鳴蒼球。朱簷亂拂翡翠羽，湘簾半捲珊瑚鉤。平山家住張溪側，髣髴當時草玄宅。貞期寫作圖畫看，个个琤嶸掃空碧。舊栽雨露今滿林，新長琅玕過百尺。歲寒尚友雙髯翁，枝幹相依如鐵石。綠窗沉沉几席潤，日對此君成莫逆。松江水滑清漣漪，漣漪瀉入青玻璃。玻璃竹色光陸離，醉呼美人歌竹枝。竹枝辭古知音稀，廣陵鼓吹作者誰？廉夫《三辯》尤崛奇，中涵妙趣吾不如。竹西竹西細論之，臨風朗誦淇澳詩。月樓趙檷。『茂原』。

爲竹移家亦苦辛，我如東道竹如賓。石頭路滑機鋒峻，峴首碑沉感慨新。淡月半窗金弄影，清風一徑玉傳神。明當柱杖敲門去，愛汝草玄亭上人。至正十五歲在乙未臘月廿六日，曲江錢惟善在胥浦義塾題。峴首借喻廣陵，今昔之不同耳。

溪上人家多種竹，林西清意屬詩翁。湘靈鼓瑟風來巽，鳳鳥銜圖月在東。一室蕭

閒淇澳似，此君貞節歲寒同。何當徑造談玄處，靜日敲茶試小童。涿郡陶宗儀。

鐵崖平生以文字爲游戲，如竹西題最枯，觀其落筆，層層疊疊，乃能發許多議論，亦可謂宏且肆矣。余嘗評應酬未嘗爲文之病，此良驗也。楊公子得諸公品題，今日姓名賴以歸然不亡，文固天地最壽之物，孰謂儒生終日弄筆爲不急事哉！弘治七年六月望日，前進士吳郡楊循吉觀於袁君養正樓居題。

楊氏『竹西』之號，爲之品題者，皆有元一代名家。彼後人既魯玉之失，而養正復壁之得，可以永傳矣。崑山黃雲。

金華邵衷有長歌一篇，偶遺之。

雪溪翁雪霽望弁山圖

至元二十九年，余留太湖之濱，雪霽舟行溪上，西望弁山，作此圖且賦詩云：『弁山之陽冠吳興，崐嶙巀嵲望不平。煥然僊宮隱其下，衆山所仰青復青。雪花夜積山如換，乘興行舟須放緩。平生不識五老峰，且寫吾鄉一奇觀。』錢選舜舉。

校勘記

〔一〕庚，徐本作『庭』。

《是日泛舟歸湖濱，至夜雪大作，且起賦五言古體一首》：夜來天雨雪，萬木同一變。飢鴉覺余起，觀覽立須臾。遙山瓊成積，平田玉如碾。老夫醒眼看，樹樹何其燦。至元二十九年冬，余假弁山佑聖宮一室以避喧，值雪作不已，但閉門擁爐，飲酒賦詩而已。聊記數篇，附見於此卷。書試馮應科筆，亦佳。選重題。

《五言古體一首》：城市我所居，遙看弁山雄。積雪最先見，皓影照諸峰。我今遠城市，薄遊留此中。忽焉歲云暮，更覺樽屢空。開門未然燭，飛花舞迴風。萬木同一縞，四野變其容。恨無登山屐，幽討何由窮。

《七言律詩一首》：倚天蒼弁獨崔嵬，仙闕邀遊[一]愧不才。攬鏡頻嗟雙鬢改，推窗三見六花開。山中酒户衝寒去，城裏行人踏雪來。安得時晴風日好，竹林深處且啣杯。

《連雪可畏再賦律詩一首》：階簷積雪動經旬，猶自霏霏夜向晨。四望莫分天地色，一時遮盡海山塵。舞風不住緣何事，見日還銷亦快人。獨欠故交來叩户，洛中高卧是前身。

《雪晴知宮周濟川和余杯字韻詩作此奉酬》：亂山積雪鬱崔嵬，對景慚無倡和才。晴日舊曾梅下飲，好懷今爲竹林開。仙人千劫能居此，俗客三生始一來。未許扁舟落吾手，明朝相約共傳杯。

《七言絶句三首》：子猷安道何爲者，自是相忘意最真。千載寥寥風雪夜，始知乘興更無人。

一冬飛雪又將春，能報年豐不救貧。我亦曾聞散花手，不知天女意何勤。眼前

觸物動成冰，凍筆頻枯字不成。獨坐火爐煨酒喫，細聽撲簌打窗聲。

衝風催歲暮，列仙乘白鳳。曾岡湧素濤，流澌漲銀永。花炫槎牙樹，冰合蜿蜒洞。琳宮隱不見，玄雲封桂棟。舟子櫂寒冽，行人躡晴凍。長松墮玉英，山空驚鶴夢。弁山鬱嵯峨，盤踞雪溪滸。天風散花女，巧態能萬舞。老幹釀玉虬，危石蹲鹽虎。夜光崑崙丘，明月清虛府。何人瀁蘭橈，勝概歸仰俯。茲境數百里，一一登畫譜。盍念間閶誤，黃竹傳自古。白晝閉荊扉，烟寒塵滿釜。胡不寫作圖，表我疲農苦。沃洲樵叟潘嘉。

仙翁放情在丘壑，丹青有神過祁岳。山房夢覺雪滿天，開戶寒光動雲幄。長鑱不去劚黃獨，短棹幽吟載孤鶴。歸來掃却《雪弁圖》，一幅霜藤卷盈握。林回逕轉秋毫分，焉知不是無心學。弁山高，在何境？上摩青天數千仞，下壓具區三萬頃。應有仙人住絕頂，檜筠陰森繞丹井。嗟哉塵網嬰，何由躡飛景？危峰插雲蟠玉龍，長岡挾天垂白虹。竹下誰能置茆屋，耳邊已似來松風。山拗嵯峨見宮殿，彷彿戶牖開青紅。正好騁鸞上銀闕，恍然已墮冰壺中。畫師無數總莫比，對此轉覺心神融。黃龍窟，梅華塢，飛猱懸薜蘿，飢鼠號榛莽。我欲從之心迹素，杖藜雪後尋行路。吳原道致遠。

千峰玉立弁山東，湖定[三]移舟入鏡中。一代風流惟見畫，令人轉憶雪溪翁。武林錢惟善題於吳門，時至正丙戌十月九日也。

〔一〕遨遊，原本作『遊遨』，據徐本改。

〔二〕定，原本作『人』，據徐本改。

張溪雲偃松鈎勒竹長卷

伯時相從讀書者三四年，其昆弟與〔一〕諸生異，余固知其將有成立也。前年冬，要余於家，時天寒大雪，觀雪於池閣上，出此卷求作竹樹，時以凍，不可。去年春，館於梁溪，遂攜此留齋舍，凡閱兩寒暑而後成。雖若有未盡善，然而坡陀之間，扶疏之意，余爲吾伯時用心亦勞矣。伯時亦好畫，故樂爲之而不辭。至正九年四月三十〔二〕日，吳郡張遜題於吳氏舍館。

王君伯時蚤歲從學於張谿雲先生，故其能事皆有師法。今觀所藏張先生《松竹圖》，益信伯時所學之有成，後之學先生，非伯時其誰與歸？伯時兄仲和持卷索僕畫，辭不獲已，爲作竹梢，深媿美玉左右而置瓬珉也。凡觀張先生雙鈎竹，當與古人并列，故不復綴言。天游生陸廣季弘。

霜松雪竹當時見，筆底猶存歲晏姿。　文采百年成異物，西風吹淚鬢絲絲。

髯張用意鐵鈎鎖，書法不凡詩亦工。　清苦何憂貧到骨，筆端時有古人風。倪瓚，

歲壬寅九月廿六日笠澤道館東齋。

自唐王摩詰雙鈎竹法傳於江南，而世之畫者多宗蜀主，故黃荃父子擅名當代。國朝黃華老人而下如澹游房山、薊丘二李、吳興趙魏公諸人，皆工墨竹，鈎鎖[三]之法，殆若絕響。余來吳中，始見張仲敏雙鈎，往往得摩詰遺意。此卷乃爲其友王君伯時所作，其松石坡地向背前後，又有董北苑法，誠可愛也。雲門山樵張紳識。

余官翰林幾六年，每與院中群公商榷其鄉里之好事者，余必以吾沛郡朱永年氏爲稱首。因出同郡張溪雲先生爲余內人從叔父王伯時父所畫竹觀之，座中嘖嘖聲不絕口，乃知名品當不逃乎鑒賞也。余在童丱時，則嘗聞先生善畫竹，然未知有此精絕耳。此蓋深得江南鐵鈎鎖瑣三昧，近代則未之見也。噫！故家文獻凋落散失，子孫不能守其所藏之物者多矣。今此卷獲歸永年，獨何幸邪！是日同觀者，侍講鄒仲熙、右贊善王汝玉、檢討蘇伯厚、宗人府經歷高孟升、待詔滕用亨。余則典籍梁用行也。時永樂六年夏六月二十八日，書於玉堂之齋室云。

唐人墨竹推絕倫，朝川真爲竹寫神。筆端描出鈎瑣法，片片剪落湘雲春。澄清亦得此君意，金錯刀成世爭貴。數葉蕭疏玉一枝，鳳毛龍角誇雄麗。張君畫作何人傳，平生跌宕不羈迹，遊遍空山與落墨往往宗輞川。佳人天寒翠袖薄，滿堂颯颯生風烟。荒澤。長松古石總相親，尤與此君情莫逆。興來大娘劍器張顛書，奇妙自與常人殊。興來

大叫數紙盡，赤手探得驪龍珠。君今騎龍躡雲衢，百年真迹絶世無。爾從何處得此圖，重價自合傾名都。我來爲爾賦長句，詩成總是江南趣。醉揮如意按節歌，不知擊拆珊瑚樹。永樂己丑秋前五日，余獲請告還吳，偶過永年清友佩蘭軒，出示溪雲先生畫竹。卷中題詠已富，又不容辭，卒然賦此，殊自媿也。青城山人王汝玉識。

太湖山石玉巑屼，偃蹇長松百尺寒。明月滿天環佩響，夜深露冷聽飛鸞。海東樵者察俶士安。

昔人畫竹咸鈎勒，若王輞川、黄荃父子輩尤臻其妙。山谷云：『墨竹起於近代，不知所師？』後人遂不事鈎勒矣。溪雲張仲敏與李息齋同時，畫墨竹自以爲不及，一旦棄去而用鈎勒。此卷畫與學子王雨伯時者，今歸朱氏永年矣。觀其松石堅確不渝之姿，此君貞節後凋之操，有似其人，或云溪雲嘗從黄冠，故清雅若此。永年保諸。浚儀張肯識。

溪雲善寫雙鈎竹，襟懷擺脫湘江緑。醉來亂舞金錯刀，翦出千枝萬枝玉。初疑珊瑚湧出滄海，又疑球琳在縣戞擊鳴。雲和閬風玄圃渺，何所遺此玉樹踏交枝柯。虞廷九奏簫韶樂，治岐有道文王作。是時至和塞天地，感此千仞瑞羽遠自雲中落。有時應化來翩翩，爲君重賦卷阿篇。

成化三年夏，海虞劉君以則偕其鄉友顧志行周，以舟游訪至松，且示余張溪雲先

生《鈎勒竹》一卷。予愛而玩之，留踰時，題一詩以歸。冬十月朔旦，瀛洲遺叟錢溥題。

君不見古來寫竹知幾人，幾人寫之能逼真？請君為我側耳聽，我今作歌歌具陳。唐人竹品誰第一，精妙獨數王摩詰。深知篆籀古書法，却對篔簹寫蕭瑟。後來復出蕭協律，瘦莖聳節稱絕筆。香山居士欣得之，為作長歌更飄逸。蕭後畫者寂不聞，賴有湖州文使君。使君相去數百載，繼與此竹傳其神。自言平生少知者，唯有蘇子嗟云云。東坡得意下筆親，筆底葉葉皆凌雲。我朝豈亦無作者，國初以來誰復寫？尚書高公生古燕，風致暇論，載之畫譜何紛紛。當時好事刻諸石，雪堂之墨今猶存。其餘諸子不在蘇文下。吳興復出松雪翁，飛白之石尤瀟灑。息齋父子俱解此，藉藉聲名在朝野。丹丘先生典秘閣，閱盡古迹天所假。高畫竹葉葉葉小，要比湘江之竹瘦而少。趙畫竹葉葉葉翻，要比懸崖之竹秀而好。柯畫竹葉葉葉長，要比薑葉之竹肥而老。李畫竹葉葉葉繁，要比桃枝之竹曲而矯。乃知竹本無一類，作者隨機奪天造。嗚呼！數子各枯槁，我欲從之生不早。清風散落天地間，遺墨蕭條已如寶。往時復有張溪雲，書法臨池常草草。至今姓字[四]留三吳，尚覺秋聲在清吳。約齋先生今更能，胸次竹石俱崢嶸。魯公相國家世好，況是摩詰之雲仍。脩葉長梢出塵表，燥筆濕筆縱橫掃。爛研細平生博古耻沿襲，要與數子爭聲名。他人畫竹一筆生，墨工畫竹，不問雪楮連冰繪。

君獨畫竹雙鈎成。他人筆弱徒費墨，君獨墨少由筆精。每爲一竿蒼石根，興來寬作一日程。雖云不受相促迫，腕指曲折無時停。君家本在金華城，城南結屋幽而清。軒窗六月聞商聲，時有野客兼山僧。坐中每染松麝黑，竹外不絶茶烟青。今年我來卜鄰，開親見落筆紛縱橫。縱橫何所似，揮禿千兔豪。年光不知老將至，筆力豈憚心之勞。開圖總是白雪插滿紙，盡得清風標。或如青田素鶴之影，或如丹丘白鳳之毛，或如銕鈎瑣，或如金錯刀，或如蠶頭之攢，或如燕尾之交，或如瓊瑤之剪刻，或如木葉之蟲雕，或如瀟湘江頭帝子之羽葆，或如連昌宮中美人之翠翹，或如節士皓首於山谷，或如狂夫白戰於林皐。迺知用心苦，由來非一朝。幾番見月時，坐聞紫璚簫。見月復見竹，浩興飛雲霄。幾番見雪時，醉搏黑色貂。見雪不見竹，長嘯通林梢。譬猶履豨知瘠肥，豈不曰良賈？解牛識繁肯，豈不爲良庖？誰能調朱弄粉，巧作没骨畫，顏色艷如兒女嬌。彼畫史者雖立於萬里之下風，亦不足以仰視其扶搖。當知王君之竹乃非竹，王君之竹如其人，王君之人如其竹。君之性冲澹，竹亦無繁縟。君之性蕭爽，竹亦無塵俗。直節竹所有，王君之節不少曲；虛心竹所有，王君之心虛且肅。他人無過但寫竹，豈解與竹之風無不足。王君王君人共知，當今畫竹真畫師。後來一筆豈易得，價重不減珊瑚枝。四方載酒來求之，王君不衒亦不辭。屏障得此物，屏障生清暉。筐筍得此物，筐筍生風漪。如何王君不我嗤，有竹輒來求我詩。我詩一題數百首，惱殺雙鬢幾成絲。

近方閉户不敢作，君復怪我詩窮爲。我詩亦有名，君竹亦有情。每寫贈我酬詩評，昨朝又惠雪色紙。東西兩叢三五莖，東叢三莖初雨晴。葉葉尚倒枝枝傾，西叢五莖含風生。葉葉俱動枝枝迎，下有郭熙所畫磊落之白石，上有過於脩竹之棘參青冥。使我素壁懸此畫，讀書之眼爲之醒。感君此意何以報，索紙爲作長歌行。報以雙南金，南金非我有。報以錦綉段，錦綉不可久。贈君相交期白首，此畫此詩傳不朽。

此鐵崖楊先生贈王子初《雙鈎墨竹歌》，今爲族弟以則書於張溪雲《竹卷》後，蓋以其中稱許溪雲雙鈎法妙絕當世。觀此卷，則知鐵崖先生非溢美也。成化二年歲在丙戌春，仲長珏廷美識。

谿雲張仲敏既爲其友王伯時畫鈎勒竹并松石一卷，不啻犀然牛渚，獻奇露怪萬寶出，炫心奪目，莫此爲快。天游陸季弘復爲伯時之兄仲和作烟梢數筆，雅澹中有奇致，則又若太羹玄酒，不假調劑功，至味自然，爽人牙頰。是卷也，誠所謂百不爲多，一不爲少，豈非人間之至寶也邪？況自元迄今，宗工鉅儒題識滿卷，尤足珍襲可知。今年春，余訪劉公以則于穿山之陽，因以出示。予方病酒，繙閲之際，不覺宿醒之頓解，信一代之奇也。因書其後以歸之。皆成化丙戌春三月望日，前長洲陳鑑緝熙識。

〔一〕『與』上，徐本有『特』字。

〔二〕三十，徐本作『卅』。

〔三〕鎖，原本作『瑣』，據徐本改。

〔四〕字，徐本作『氏』。

京口郭天錫雲山卷

門有方袍客，圖成澹墨山。我非求肖似，汝亦愛幽閒。密樹難分辨，高雲任往還。行當絕世事，終老屋三間。天錫詩書畫爲良上人作。

米公元暉昔游徑塢，登舍暉亭，攬山青雲白，樹色水光之勝，悟得毫端三昧，爲鄭、王、楊、吳、董、宋、郭、范群公擅長。初聞是說，實訝之。及元貞丙申春，予寓山中，禪餘偕二三友縱步是亭，目擊真態，亦有感發，乃信元暉悟是而得天巧，非浪說也。大德癸卯秋，既下峰頂，及今至順癸酉，逾三十年。每想舊遊之樂，不可復追，爲之慨歎。適又三月十有五日，姑胥良禪人出示郭公天錫所作，亂山隱秀，輕雲抹淡，矮屋藏林，短橋橫磵，朝曦夕靄，千狀萬貌〔二〕。把玩至再，不覺宿懷一時脫焉。恍如身臨亭際，神遊物表，殆不知人爲邪？天就耶？抑郭得于米耶？米得於天耶？善

毫素者辯之，庶幾吾言得之矣。鶴林釋契了。

飛墨來從海岳庵，春烟林麓是江南。綠蘋洲渚閒鷗白，不着征人一解驂。
商頌何須曳履歌，江南山色硯池波。長髯蘸得琳琅墨，留作飛雲在硯阿。遂昌鄭

元祐。

今人作事每師古，摹擬太甚覆可嗤。要於法外出新意，變化臭腐爲神奇。襄陽畫
法妙前代，千金一紙爭購之。郭公丹青有能名，亦復愛之如渴饑。今觀此幅殆逼真，
氣骨老蒼無俗姿。青峰碧澗在烟霧，令人益重幽人期。沃洲天姥見彷彿，支公寺前秋
鶴飛。橋危霜滑笋輿小，憶得前度曾攀躋。郭公久矣閟泉壤，此幻不滅留齋盎。前身
太白無乃是，句法酷似金山詩。

右題良禪人所藏亡友天錫先生《青山白雲圖》，時至元丁丑十二月望，松陵釋祖瑛。

若舟。

雨後山光分外奇，蒼雲淡淡樹離離。朱方才子毫端妙，絕勝襄陽米虎兒。　天泉
萬疊青山萬疊雲，水邊烟樹隔孤村。依稀南岳峰頭住，茅屋三間獨掩門。檇李釋

餘澤。

近自江南過江北，旅食維揚爲寄客。春風紅館雨餘初，滿地莓苔滋翠色。疏林日
曉集晴鴉，柴門靜掩絕紛譁。寸心悒鬱不自得，幽然抱膝吟朝霞。忽聞剥啄敲門速，

自起開門延客入。乃是故人遠相訪，袖出亂山圖一卷。恍然置我玉壺間，詩思滿懷清可掬。大山高聳削芙蓉，小山微茫如聚粟。迢遙一帶石嵯峨，連峰接岫白雲多。矮屋隈嵓倚蒼樹，斷橋流水籠烟蘿。自歎平生愛山水，披圖抱玩情無已。遲我它年致事歸，營結茆堂烟雨裏。時至正丙戌端陽後三日，樵山□漢拜手謹書。

南徐景物天下雄，白波[三]青嶂開圖中。峴山東南米老屋，至今佳處留遺縱。峰巒當戶日與對，磊落元氣填心胸。神閒意定得真理，往往健筆收奇功。出塵絕俗迥瀟灑，肯與李范相雷同。阿暉筆力信扛鼎，天機曼絕逾乃翁。烟雲變態點滴就，千金一紙真難逢。郭侯此畫實肖似，只尺萬里神尤工。遠峰隱霧互吞吐，古樹帶雨涵空濛。浮雲絕頂自來往，小橋流水潛相通。山深路斷人迹絕，惟見老屋欹林東。窮幽極勝了未厭，耳畔習習生清風。恍然置我塵世外，逸興已覺追冥鴻。願師此卷重珍襲，抱琴他日來相從。三山林逸。『子高』。

山水高深樹石幽，翛然興趣起滄洲。無因坐我衡茅下，閒看白雲真自由。

未遂青氈布襪期，攸然觀畫重嗟咨。雲烟半隱茲山秀，萬壑千巖了不知。中山湯銷。『叔溫』。

郭髯余所愛，詩畫總名家。水際三叉路，豪端五色霞。米顛船每泊，陶令酒能賒。猶憶相過處，清吟夜煮茶。

天錫掾郎與余交最久，死別忽忽二十餘載，念之恨恨，如何可言。錫弓河上玄元道館，錫麓玄丘精舍，其畫壁最多。今或爲軍旅之居，或爲狐兔之窟，頹垣遺趾，風景亦異，雖余之故鄉，乃若異鄉矣。不歸吾土，亦已十年，因勝伯徵君携此卷相示，爲之展玩感慨，并叙述其疇昔相與之所以然者，其中有不能自已也。投筆悽然久之。

至正二十三年，歲卯十二月十日夜，笠澤蝸牛廬中寫。倪瓚。

前朝郭天錫，解寫雨中山。鳥度朝雲濕，僧歸夕照閒。湘靈彈瑟罷，神女駕龍還。遠道無窮意，江流杳渺間。江浦杜惟銘文學秩滿南歸，持此圖索余題，乃京口郭公天錫臨米家筆法，又書五言律詩一首于其上。惟銘將之永平司訓，就用郭韻，冷風灑翰，情見乎辭。洪武三十年丁丑歲八月既望，均虛白在青雲軒寫。

校勘記

〔一〕貌，原本作『倪』，據徐本改。

〔二〕波，徐本作『浪』。

雪溪翁山居圖卷

山居惟愛静，白日掩柴門。寡合人多忌，無求道自尊。鶺鴒俱有意，蘭艾不同根。安

得蒙莊叟，相逢與細論。

此余少年時詩，近留湖濱寫《山居圖》，追憶舊吟，書於卷末。揚子雲悔少作，隱居乃余素志，何悔之有？吳興錢選舜舉

董元事江南李主，爲北苑副使，米元章稱其畫在諸家之上。此卷今留王井西處，乃趙蘭坡故物。余取其一二，摹以自玩，今復再見，如隔世然，駸駸老境，惟有浩歎耳。雪溪翁錢選重題。

舜舉少年愛弄丹青，寫花草宛然如生，人爭欲得之。其晚年益趨平淡，多作山水。此卷雖規模董北苑，然又自成一家，可謂前無古人矣。趙孟籲書。

董元之石，韋偃之樹，畫史俱列上品。此圖能兼二妙，真舜舉得意筆也。古涪翁題〔二〕。

『文王孫子』。

疏林斷岸，鶗鴂輩杳靄滅没其間，大有佳趣。舜舉自謂得董北苑一二，豈非元章所謂江南一片秋色耶？號爲山居，乃饗取至此，此老頗復可耐。陵陽子牟蠟書。

鳧雁集平沙，松衫映水涯。山中幽僻處，真個是仙家。東魯史詮。『季衡』。

門前野水可通漁，雲裏草樓方著書。好山誰臨北苑畫，斷橋我憶西湖居。塵埃自著鷗鷺外，霜露正當鴻雁初。爲報秋風搖落早，梅花消息近何如？制河楊彝。

山林之幽樂且閒，何人卜居雲半間？草樓高出蒼樹杪，石梁斜壓清溪灣。循溪隱

隱穿細路，斷岸疏林接烟霧。微茫萬頃白漚天，雁陣鳬群落無數。樵歌初斷漁唱幽，

沙頭人臥竹葉舟。青山數點西日下，渺渺一片江南秋。我昔茗溪間清隱，溪上分明如

此景。別來時或狂夢思，忽見此圖爲心醒。錢翁少年善丹青，晚歲筆意含英靈。興來

漫臨北苑畫，妙入毫末窮杳冥。無聲詩與有聲畫，翁能兼之奪造化。詞林諸老富品題，

一紙千金重光價。應君持此索我詩，愧乏瓊玖答贈之。臨風展玩三太息，寧不爲動蕘

鱸思。我今借屋湖山裏，恍惚風烟無乃似。擬將三尺白剡藤，試煩東鄰雪蓬子。柳洲

陸景龍。雪蓬，陳元昭號。

予釋禪服未行，而向平之婚嫁方殷，日汩汩于塵事，偶得陳起東携此卷至，展閱

一洗我俗，殊用快然，乃書以識。時成化辛卯十一月八日也。華亭張弼書。

校勘記

〔一〕題，原本無此字，據徐本補。

續書畫題跋記卷十一

唐子畏倦繡圖

夜合花開香滿庭，　玉人停繡自含情。　百花繡盡皆鮮巧，　惟有鴛鴦繡不成。　正德八年夏五月，唐寅畫并題。

唐伯虎單條

青雲臺殿泉聲隔，黃葉關河雁影來。　別有詩人好懷抱，西風雙鬢一登臺。　蘇門後生唐寅畫呈何老大人先生。

唐伯虎題畫

金風秋立〔一〕至，涼生雪鬢虛。　梧桐一葉落，打着手中書。　其一。

灌木倚道左，流澌鳴沙中。　欲涉未摳衣，且乘君子風。　其二。

山高鳥不巢，　水清龍不住。　至察則無徒，故寫模糊樹。　其三。

根梢都不見，上下有雲遮。願我三千歲，山中學服花。其四。題松。

大雪壓茅屋，縣官誰得知。殷懃付杯酒，貧自有便宜。其五。

開徑便見竹，對人閑賦詩。泠泠風觸佩，正是雨晴時。其六。題竹。

唐寅。

〔一〕立，徐本作『葉』。

沈啓南花草册

芳姿着酒殢枝頭，行客村前醉不休。不施朱粉自風流。梅花。

雪魄冰花凉氣清，曲闌深處艷精神。一鉤新月風牽影，暗送嬌香入畫庭。薔蔔。

誰道紅葩夏日芳，獨留黃種吐秋光。五尺竹闌關不住，還將一半露宮妝。秋葵。

老葉禁寒壯歲華，猩紅點點雪中葩。願希葵藿傾忠膽，豈是爭妍富貴家？山茶。

翠條多力引風長，點破銀花玉雪香。韵友似知人意好，隔闌輕解白霓裳。玉蘭。

荊棘叢中鬭冶容，冷風浥露淡交濃。更誇獨得春香首，都讓纖纖紫艷紅。薔薇。

高攀才子沾衣綠，争插佳人壓鬢黃。誰向蟾宮分得種，年來人月滿庭芳。槿花。

亭前綠密玉成叢，鳳宿枝頭烟雨空。簫管一聲人未寢，滿林明月浸清風。叢竹。

老松屈曲舞蒼虬，萬壑泠泠泉自流。堪羨主人多逸趣，逍遙物外幾春秋。咏松。

萬里隨陽出塞長，空江菰米綻秋香。蘆花月白啼更罷，啄盡寒汀一夜霜。蘆雁。

長洲沈周。

文休承題壽意

綺宴開晴晝，青鸞下紫霄。麻姑來擗脯，瀛女解吹簫。麗景添春酒，回風拂步搖。何須羨蓬島，滄海有新謠。文嘉。

許元復椿萱芝蘭圖題額

莊椿自是長生樹，蕿亦能開百歲花。更有芝[一]蘭在花下，春風常駐列仙家。許初謹題。

〔一〕芝，原本作『枝』，據徐本改。

沈啓南淺色山水

避俗耽幽僻，逃名學古狂。深松無六月，江閣有餘凉。策杖詩將就，看山意自長。何須尋絕島，此地即仙鄉。其一。

東風一夕至，吹散麥秋寒。花落春愁盡，鶯啼午夢殘。碧桐山館静，白葛道衣寬。飯後吹新汲，雲鐺試月團。其二。

焚香净掃地，隱几細開編。取足一生内，泛觀千古前。風疏黄葉徑，露發夕陽天。物理終消歇，幽居覺自妍。其三。

埜外看山〔一〕色，因尋静者居。短垣花塞路，曲沼鷺窺魚。入坐無塵迹，堆床有道書。自忘軒冕累，端爲世情疏。其四。

沈周製。

校勘記

〔一〕山，徐本作『秋』。

陸叔平雪景小幅

雪深一尺強，堂階盡埋没。赤腳踏層冰，誅茆覆庭植。笑殺竈下儂，耽奇甚成僻。雪後作此，爲友人易薪覆花，漫題俚語。陸治。

陸叔平着色山水

晴嵐雪净空潭影，長谷風疏散鳥聲。笑拂當年醉題處，青山留得飲中名。

花邊何處酒家村，竹閣沉陰半掩雲。滿地夕陽山徑昃[一]，樵歌隔塢水中聞。

翠壁飛泉下急湍，谿亭草閣鏡中懸。楓林如錦凭欄外，一片晴峰鑱澹烟。

遠山遥望有空青，溪口花横錦繡屏。住在此鄉無一事，日長閒録煮茶經。

包山陸治製。

校勘記

〔一〕昃，徐本作『仄』，皆通。

文衡山仿趙松雪著色山水

越來溪上雨初收，茶磨山前爛熳遊。斜日正臨芳草渡，飛花故點木蘭舟。徵明。

獨愛無人處，幽棲不用名。竹鷄啼午寂，松鼠落枝輕。芳草初平路，春溪欲上城。

蕭然吾亦得，擾擾自勞生。祝允明。

過雨山堂蒸翠雲，四簷藤竹鳥聲聞。青天不動風[一]文垼，錦石相鮮磵道分。流水

桃花真隔世，草衣木食自爲群。籠鵝寫帖關幽興，却憶風流晋右軍。王寵。

茅簷日暖燕交飛，雲過墻陰滿翠微。中酒經旬掩關臥，蒼苔渾欲上人衣。居節。

饑食松花渴飲泉，偶從山後到山前。陽坡軟草厚如織，日與鹿麛相枕眠。周天球。

校勘記

〔一〕風，徐本作『峰』。

沈石田淺色山水

行盡崎嶇路萬盤，滿山空翠濕衣寒。松風澗水天然調，抱得琴來不用彈。

竹樹人家在崦西，山迴水抱路常迷。溪亭兀坐還開卷，時有書聲雜鳥啼。

秋葉墮紅風策策，野色過橋秋正分。獨自吟行知者少，惟應流水與流雲。

江上雪晴驢背寒，江山刺眼玉巑岏。歸來不減灞橋路，滿意新詩壓凍鞍。

弘治戊午菊月望，沈周寫。

黃五嶽行草手卷〔一〕

《南山歌》：南山嵯峨不可擬，盤亘雲霞幾千里。遙將太乙共清漢，直與元氣相終始。日月初臨照至今，開闢從來暮容紫。碧洞年年長玉芝，靈源往往流青髓。渭川龍首豈堪并，臨潼繡嶺猶虛美。谷靜宜容阮籍嘯，泉香可洗巢由耳。中有道人松子曹，飄然結搆星崖高。三鳥翩翻下王母，寸心輾轉勤雲璈〔二〕。佳寔頻餐羨門棗，奇花屢見東方桃。朱顏暮景迨千歲，綠髮春風無二毛。區區九州非我宅，閶闔翱翔意何適。婀娜扶桑挂角巾，浸淫弱水雙飛舄。朝探仙侶入蓬壺，夕訪神人到姑射。萬乘真嗤世上榮，一丸永作崑崙客。道人高懷吾所希，道人石室吾當歸。此時不得共流羽，他日終期同採〔三〕薇。眼底何曾有黃屋，篋中亦已成蘿衣。瑤琴倘爾造巖畔，留取長謠絃上揮。正德庚辰秋仲上丁日，五嶽山人吳郡黃省曾撰。

黃魯曾《四言詩得爲字》：翁生明時，身重神頤。黃閣偕遊，玉樹相隨。羅浮將餽，丹陽且居。予慚真人，有日驂螭。翁見予言，可以忘飢。聞翁富德，其降不遲。

彼徒壽者，亦奚以爲。汝寧黃魯曾。

湯珍《五言詩得此字》：雲陽古名邑，土風擅清美。爰發忠孝門，敦麗化仁里。偉矣南山公，高標國之紀。五色將鳳雛，文采崛飛起。燕翼裕詒謀，盛德迺鍾此。皇天有深眷，君子福所履。秋風敞華筵，壽域開未已。優游樂泉石，終期狎黃綺。中山湯珍。

王履約《五言詩得春字》：南山美清曠，佳氣日夕新。青霞飛石壁，瑶水灑松筠。螭駕邀王母，羽節尋玉宸。幾見蟠桃花，嬉遊樂千春。吳巖居養玄牝，靈卧棲幽真。蝸門王守。『九華山人』白文。

王履吉《五言詩得酒字》：南極爛明星，昭代隆黃耇。神將天壤行，興與雲霞友。玉箸西王桃，瓊杯石榴酒。祝公千萬年，如崗亦如阜。王相過鹿皮翁，遥結商山叟。山人養玄素，托爲簪纓以。甘作塵外遊，遂洗池上耳。飄颻把玉英，嘯傲酌石髓。奇龄比崑崙，百歲乃鯢齒。吳郡皇甫冲。『子復之印』、『横山精舍』。

皇甫冲《五言詩得以字》：南山從天開，白日散霞綺。長風落松響，秋色翠微裏。寵。『辛夷館印』朱文。

皇甫涍《五言詩得介字》：慶雲飄長風，連天鬱江介。子喬命宵駕，夭紅遠超邁。海帝遣嘉山靈，鸞鳳十洲界。衡和雜歌絃，王圖粲金薤。宓妃掇丹黃，湘娥挹沆瀣。塵拂新杯，千春一驚快。吳郡皇甫涍。『子南之印』、『堯峰艸堂』。

文壽承《五言詩得眉字》：九月茱萸節，霜清日熙熙。時有八褭翁，懸弧適茲期。

稱觴遍南國，祝頌何駢驪。飄飄神仙徒，皓首復麗眉。高懷赤霞表，玉質璵瑤姿。強

健享太平，漸爾臻期頤。華堂薦錦瑟，鑑鏘響清絲。飛觥泛綢疊，瓊漿溢淋漓。悠悠

樂無窮，千秋莫可知。賦言一以贈，常茹南山芝。長洲文彭。

文休承《五言詩得壽字》：秋爽山增高，清露落林藪。寒花散黃英，時月已臨九。

聞有八褭翁，高臥南山阜。屋後千尺松，門前五株柳。悠然樂太平，青山映白首。吾

聞《洪範》語，五福先以壽。爲人生至願，見重聖哲后。七十古所希，況在七十右。

行追百歲近，坐閱承平久。無乃有至術，不然天與厚。我欲前致辭，媿非陶謝手。吳

郡文嘉。『雁門士家』白文。

校勘記

〔一〕手卷，徐本作『壽南山歌』。
〔二〕璇，原本作『敿』，據徐本改。
〔三〕採，原本作『探』，據徐本改。

石田臨王叔明阜齋圖

此圖彷彿竹裏館，茅茨翛然傍川水。倚牀張冊白日長，復有孤桐置髹几。沈周。

玉虹千丈落潺湲，石壁巖巖擁翠鬟[一]。料得兩翁勞應接，耳中流水眼中山。山齋高控懸蒼壁，自有芳雲時卷舒。百尺水簾遮不斷，月明空負夜窗虛。陸治。

文衡山著色單條

簹樹扶疏帶亂鴉，蕭齋只似野人家。紙窗獵獵風生竹，土銚浮浮火宿茶。日色射雲時弄采，雨絲吹雪不成花。庭中卉物彫零盡，獨有蒼松領歲華。嘉靖廿又七年七月十日，徵明。

虎山橋外水如烟，雨暗湖昏不繫船。此地人家無玉曆，梅花開日是新年。周天球。

謝樗仙山水

樹杪重泉雨氣涼，浴鳧飛鷺滿瞿塘。杜陵新譜漁家傲，竹笛聲傳到艸堂。樗散謝時臣。

遠峰疑着雨，高樹若含風。水墨傳神妙，樗仙繼石翁。隆池彭年。

雨過山含翠，迎風樹作秋。世情方擾擾，消盡一溪流。文嘉休承。

姚雲東題竹

閒看脩竹過鄰家，翠色娟娟亂紫霞。掃石坐來忘却去，一坡涼影日西斜。

竹有清風石有苔，是誰勾引此中來？笑譚忽憶梅花老，何處吹簫月滿堂。

孤巖兀兀長莓蘚，上有竹枝青可人。歷盡歲寒俱挺拔，眼中誰是百年身？

高原獨樹天邊趣，怪石幽篁畫裏情。莫笑王維成老懶，只從筆底着秋聲。

巖頭古木纏薜荔，下有碧篠相因依。向晚秋烟共秋雨，暝光一派入柴扉。

竹不遮泉松閟壑，倚樓日日有餘清。雲東逸史雖能寫，難寫風聲與水聲。

東風吹竹滿前溪，溪竹叢深路欲迷。日日雨多泥滑滑，不堪鷄鵃再三啼。

丹丘生姚綬。

石田臨雲林小幅

倪迂妙處不可學，古木幽篁滿意清。我在後塵聊點筆，水痕何澀墨何生？沈周。

不見倪迂今百年，故山喬木嶺蒼烟。晴窗展軸觀圖畫，澹墨依然見古賢。匏庵吳寬。

清絕倪迂不可攀，能將水墨繼荊關。疏林斜日苅亭外，一片江南雨後山。文嘉。

沈啓南行草二詩

賣詩買畫出春城，着破青衫白髮生。四海固無知我者，空教啼殺樹頭鶯。

吳淞江五老迂疏，自笑年來活計無。只有硯田耕未了，雲山還向筆端鋤。

秋日同友人步虎丘，倦坐可中亭上，值談空上人持筆索書，漫録舊作二首。長洲沈周。

沈啓南層巒圖

層岑交亂雲，歷歷映群樹。雲山互相依，青白媚朝暮。下有土著者，靜居氣鬱聚。脩松蔭高宇，細草披紆路。幽深疑世違，時復隨杖履。鳴琴值客來，語歇客還去。天機發所樂，漠然非人故。

吳仲圭得巨然筆意墨法，又能軼出其畦逕，爛熳慘澹，當時可謂自能名家者，蓋心得之妙，非易可學。余雖愛，而恨不能追其萬一，間爲此幅，生澀自不足觀，猶邯鄲人學步而併失其故矣。沈周。

右石田單條焦墨山水，與平昔不同，層巒叠嶂，細入可愛，想其得意者。

姚穀庵題畫七言絕

山中習静避紅塵，朝夕惟於木石親。昨日渡頭春忽到，東風綠水又粼粼。

紺園臺殿出樹杪，山半斜陽磬幾聲。野客乘舟何處去，綠蘋洲上水波平。

汲江然竹尋常事，欸乃一聲何處歌？泛宅浮家無限樂，世途空說有風波。

楊柳風微水不波，放船載酒樂如何？浮生百歲同春夢，青鏡年來髮易皤。

松枝挑滿擔頭春，石路崎嶇足苦辛。薄暮敢投山舍宿，城中多少待炊人。

亭如篛笠安溪口，日似銅鉦挂樹頭。但得有山兼有水，古來何處不宜秋？

蒼洲老樹碧山前，秋水茫茫一釣船。昔日畫師非俗士，東菑莊子在藍田。

公綬。

沈石田雲山小幅

看雲疑是青山動，誰道雲忙山自閒。我看雲山亦忘我，閒來洗硯寫雲山。沈周。

烟迷山下樹，雲動樹中山。一片朦朧影，相看未擬還。西涯。『李東陽氏』朱文。

溪流添雨急，樹色着雲深。雨歇雲歸壑，微茫見遠岑。陸師道。

雨過日生五色，雲過山餘數層。時有炊烟出樹，中多隱士高僧。陸安道。

文徵仲古木高逸圖

春風着柳弄鵝黃，宿雨膏原細草香。莫怪幽人坐忘去，遠山偏自稱斜陽。徵明。

閑往閑來獨和歌，柳花燕子水微波。西湖堤上平如坻，春草青青放白驢。居節。

文太史仿倪迂筆意

平生最愛雲林子，能寫江南雨後山。我亦雨中聊點染，隔江山色有無間。徵明。

倪迂標致令人想，步接[一]邯鄲轉繆迷。筆蹤要自存蒼潤，墨法還須入有無。祝允明。

山寒有古意，木落見清真。不見倪迂叟，誰能繼後塵？周用。

項墨林小山叢竹

能與米顛相伯仲，風流還只數倪迂。應將爾雅蟲魚筆，爲寫喬[二]林怪石圖。此張

伯雨題雲林畫也，墨林子最似迂翁，故書以題之。董其昌。

校勘記

〔一〕喬，徐本作『高』。

文壽承草書單條

十日春陰不裹巾，喜看庭際綠苔新。山齋聽雨惟高臥，忘却門前問字人。

玉色吳牋勝陟釐，端州小硯墨花垂。試拈閣帖閒臨草，不是羲之即獻之。

文彭。

文休承題畫

青山隱隱水漪漪，映樹蘭舟晚更移。一縷茶烟衝宿鷺，無人知是陸天隨。

不着簑衣坐野航，白鷗流水帶殘陽。渭川漁父休相乳，只釣銀鱸不釣璜。

篛畫溪山篛畫亭，水風窗户不須屏。荷花一色烘雲錦，圍着仙人自醉醒。

青竹長竿白鷺磯，碧江還映綠荷衣。憑將此段閒風物，遮掩人間是與非。

詩翁揀得雪中天，雪澹梅清伴凍肩。吟思一腔何處見，蹇驢寒迹裏湖邊。

輞輅啼徹雨初收，隔浦千山翠欲流。有約吟詩過橋去，風烟極目總疑秋。

山齋雨坐漫焚香，几淨窗明竹樹涼。午睡起來無一事，自翻殘墨寫瀟湘。

虛齋日午酒初醒，殘墨餘香入硯屏。小樣吳牋瑩於雪，自臨南牖寫《黃庭》。

三竿紅日一庭苔，山鳥聲中醉夢迴。不是道人猶未起，年來白眼亦慵開。

太湖石畔種芭蕉，色映軒窗碧霧搖。瘦骨主人清似水，煮茶香透竹間橋。

青山不遠世，人自遠青山。竹裏茆亭子，清風日日間。　其一。

山徑有柴關，蕭然竹樹間。倚欄無一事，靜看鳥飛還。　其二。

江岸草蕭蕭，江雲亂眼飄。無愁茅屋底，痛飲讀《離騷》。　其三。

日落暮山紫，江深草閣寒。尋詩得佳侶，相對倚虛闌。　其四。

疊嶂千岩轉，迴流九曲灣。石橋閒立處，常聽水潺潺。　其五。

雨餘飛澗急，樹葉總蕭蕭。欲覓揚雄宅，衝泥過小橋。　其六。

高天爽氣澄，落日橫烟冷。寂寞草玄亭，孤雲亂山影。　其七。

四月綠陰成，喬〔二〕林下清影。何處鳥啼花，山人酒初醒。　其八。

曾見尚書筆，依稀二米間。戲將烟雨意，擬此越中山。　其九。

古木挺虬幹，叢篁低碧枝。湘江何許夢，石上雨來時。　其十。

〔一〕喬，徐本作『高』。

陳白陽仿石田小幅

春日氣和山出雲，陰陰山路未能分。山人日日看不厭，但惜不堪持贈君。

此石田翁題畫之作，壬寅春暮遊西山，戲寫以贈雲屋上人。道復。

王百穀跋趙大年江干雪霽

右趙大年摹王右丞《江干雪霽圖》一卷，上有宋緝熙殿寶、賈秋壑、米南宮、趙仲穆私記，顧仲瑛、俞石澗題。蓋思陵御府之物，經諸家收藏鑒定，灼然希世之珍也。大年本王孫，而水墨丹青，清森古澹，無寶珀珊瑚紈綺豪貴之習，可謂蟬脫污泥，嶻然高映者矣。宜其遺賞千秋、重若璆琳乎！太原王穉登。

沈啓南柳汀白燕卷 着色樹石。

畫後款云『和袁海叟韵』。

素姿驚眼舊全非，百姓尋常識者稀。向月似看雙練出，開簾疑放一鷳歸。知餐雪液通

仙骨，解翯霓綃作舞衣。定是阿嬌釵上玉，却來金屋化雙飛。

昔袁海叟作《白燕詩》，世稱絕唱，余不敏亦和其韻，但愧不能彷彿，徒貽續貂之誚

耳。沈周。

高下翩翩雪羽齊，江南社後絮飛時。舊時王謝烏衣盡，舞罷霓裳縞袖垂。簾外風

輕銀翯翯，釵頭春冷玉差差。樓前霜月傷心處，只許張家盼盼知。徵明。

掠水穿花元自異，江樓苑殿玉繽紛。池池夜寫涼州月，翯翯晴吹勾曲雲。萬樹東

風藏舞絮，半簾輕雪卷香芹。須知天上瓊瑤洞，不入人間鳥雀群。周山顧聞。

雨香泥潤長芳芹，鉤掠衝烟迥不群。一自玉釵隨羽化，雙將銀翯恰春分。低緣皎

潔還驚俗，細聽呢喃始識君。欲覓故人袁御史，草堂何處話殷勤？高陽許初。

天女春遊逐社[二]回，霓裳縹緲日邊開。瑤臺半入秦山吐，玉沼斜臨漢苑迴。直取

雲言供作賦，更將月舞接飛杯。千華好待韶光發，唯是招靈兢國才。王守。

社後差池素影非，荆門春盡雪初稀。王孫陵闕當年見，天女祠庭昨夜歸。彩勝風

翻銀作縷，湘簾雲礙玉爲衣。尋常不逐啣泥伴，遙憶移書海上飛。彭年。

驚見玄禽故態非，雪翎玉骨世應稀。越裳雉尾姬周化，瀚海烏頭漢使歸。誤入梨

花唯聽語，輕沾柳絮似添衣。朱簾不隔涼州路，任爾差池上下飛。三橋文彭。

攢水爲骨雪爲裳，不屬高禖協降祥。雙剪斜翻雲葉墮，輕綃[三]虛傍月華涼。婕好

夢轉湘簾薄，靈閣春深白晝長。寄語後宮臨鏡者，釵頭瑳玉好深藏。包山陸治。

雙燕翩然下竹扉，曉簷霜羽弄輝輝。誰言白鳥非玄鳥，肯信烏衣是雪衣。小院風

輕迷蝶去，滄江日落亂鴉歸。也知自惜奇毛羽，不向朱門汗漫飛。休承文嘉。

曾是瑤星散作非，差差玉翮見來稀。疑將翔雪天南渡，似挾楊花塞北歸。詎謂丹

書遺赤羽，寧教清夢入烏衣。人間不貴熙平瑞，好向璇丘珠樹飛。黃姬水。

映日穿雲恍又非，瑤光淪魄化生稀。水晶簾箔疑曾入，金股釵梁去不歸。愛舞霓

裳嬌綠水，愁翻玉剪製春衣。江南楊白無消息，休逐風花上下飛。居節。

御溝東畔柳條春，天女驚看色更新。飛絮乍迷波上影，避塵初化掌中身。霓裳散

采人如玉，雪羽凝寒月似銀。愛爾素衣能不染，詎愁京洛有淄塵。張之象。

昭陽宮裏洗新妝，粉黛三千枉斷腸。不是樓臺涼似水，誰教毛羽化為霜？河邊度

影銀生色，花低唧泥玉有香。莫向衆中誇素質，蛾眉偏妒雪衣娘。李先芳。

曾是烏衣國裏身，玉樓瓊樹換丰神。雙飛剪出機中素，獨立收成掌上人。月下步

搖花有態，水邊飄動襪生塵。陳王亦自多情調，洛浦相逢總未真。黎民表。

差池素羽度銀塘，亂入楊花拂苑墻。神女江邊瓊作佩，天孫月下玉為妝。雙棲曾

憶連珠樹，獨語俄驚點畫梁。春色上林堪自媚，翻飛還欲向昭陽。錢穀。

海上遙思玟瑠梁，御溝東畔幾迴翔。瑤臺乍過疑無影，珠樹曾棲半帶霜。風裏差

池飛玉鳧，月中妝束舞霓裳。誰云京洛淄塵化，猶是啣恩繞建章。毛錫蝦。

補袁景文原韻：故國飄零事已非，舊時王謝見應稀。月明漢水初無影，雪滿梁園尚未歸。柳絮池塘香入夢，梨花庭院冷侵衣。趙家姊妹多相妒，莫向昭陽殿裏飛。

校勘記

〔一〕社，徐本作『秋』。

〔二〕綃，原本作『銷』，據徐本改。

文衡山石湖圖彭隆池楷書詩序

三陽獻歲，迓淑氣於東郊，七日逢人，肆娛遊於南浦。湔裳戴勝，樂事賞心，斯固巧曆之所難齊，百年之所罕遇[二]也。況復故園梅柳，舊隱湖山。綠水泮其流漸，丹崖消其殘雪。間關百囀，覺時鳥之能言，荏苒千絲，喜春條之變色。蘭畦景麗，蕙圃烟霏。人歡而風物和，暖布而皋壤悅。於是仙舟共泛，拂越城之虹梁，羽蓋雙飛，陟楞伽之鷟嶺。結駟而驂於谷口，留畫鷁於川湄。草藉簪裾，林開觴俎。借遠公之蓮社，坐愛青山，臥中散之琴臺，醉憐修竹。良辰可惜，勝概不遺。金花與梅蕊爭妍，菜縷共青絲鬬巧。一談一笑，無謝昔人，優哉游哉，聊以永日。群公英情天逸，盡爲綏冕之巢、由，藻思霞騰，俱是薜蘿之顏、謝。或懸車在告，或秉節周行。聚天上之德星，修山中之故事。鄴宮綺宴，多軍旅之嫌，金谷俊遊，貽聲華之誚。超然物外，理暢言玄。夫子樂之，吾與點也。然而扶搖萬里，逈鷗鵬之壯圖，偃仰一枝，實鷦鷯之微願。雲泥既隔，離會何常？所賴篇題，僅存梗概。感時懷友，更續草堂之吟，探韻賦詩，豈俟《蘭亭》之罰。時嘉靖十八年，歲在己亥，

集者十有四人，彭年序。

文徵仲、湯伯子、袁邦正、袁尚之、袁紹之、袁補之、袁與之、袁永之、王禄之、陸子傳、王子美、陸子行、朱子朗、彭孔加。

校勘記

〔一〕遇，原本作『通』，據徐本改。

沈啓南有竹莊閒居詩卷

幽居臨水稱冥棲，蓼渚沙砑咫尺迷。 山雨忽來茅溜細，溪雲欲墮竹梢低。 簷前故壘雌雄燕，籬脚秋蟲子母雞。 此處風光小韋杜，可能無我一青藜。

顛毛脱盡野僧如，世事多歸一懶除。 欲博晏眠高着枕，便圖老眼大抄書。 屋須矮小茅須厚，窗要清虛竹要疏。 心與陶翁有相得，時歌吾亦愛吾廬。

憨憨無役老人懷，春日烘門晏始開。 游衍太平初試杖，安排樂事且拈杯。 世情花黨富家發，公道燕均貧户來。 識字不多强不識，小軒聊與物追陪。

掃地焚香習燕清，蕭然一榻謝將迎。 坐移白日花間影，睡起春禽竹外聲。 心遠不妨人境寂，道深殊覺世緣輕。 問奇尚有門前客，却怪青山不掩名。

八十一翁沈周。

祝希哲[一]題畫詩

春山雨新沐，掩靄結濃緑。一葉金芙蓉，粲粲迎朝旭。
江亭小於艇，松子落滿頂。盡日無人來，流水抱虛影。
白雲媚蒼山，寂寂太古春。窅藹林薄中，一區宅無鄰。
客子欲何歸，中林猶獨步。幸有蒼蒼松，爲辨去來路。

枝指生祝允明。

校勘記

〔一〕哲，原本作『逸』，據徐本改。

祝枝山楷書澄心窩銘

一間房，六尺地，雖没莊嚴，都也精緻。蒲作團，布作被，日裏可坐，夜裏可睡。
燈一盞，香一炷，石磬數聲，木魚幾記。龕常關，門常閉，好人放參，惡人迴避。髮不
除，肉不忌，道人心腸，儒者服製。上無師，下無弟，不傳衣鉢，不立文字。不談禪，

不說偈，但無妄行，亦無妄意。不貪生，不圖利，了清静[一]緣，作解脱計。無罣碍，無拘繫，閒便入來，忙便出外。省閒非，省閒氣，在家出家，在世出世。佛何人，佛何處，此即上乘，此即三昧。日復日，歲復歲，畢我這生，任他後裔。乙酉冬日，枝山允明戲爲性甫録此。

校勘記

〔一〕静，徐本作『净』。

唐伯虎雪景單條

柴門雪霽檀林僵，藤枕新開煮酒嘗。正是騷人安穩處，一編文字一爐香。吴趨唐寅。

千山一白照人頭，折竹琳琅路轉幽。落日西風苦行旅，誰家呼酒倚紅樓？沈周。

密樹緣山凍不分，天垂暮色轉氤氲。山童賈酒歸何處，雪壓茆簷有隱君。徵明。

雪積溪橋行路難，蔽天樓閣鑠重巒。長途日暮西風急，猶爲梅花勒馬看。陸治。

疏林映雪見江峰，萬叠横奔走玉龍。况是晴光開晚照，落霞酣葉錦玲瓏。周天球。

樹木蕭疏雪欲消，空江水冷不生潮。遊魚未出虚垂釣，簑笠迴舟不待招。姚綬。

小寒衝風引步遲，風烟觸眼總新詩。千山圍玉天開畫，此意惟應鄭五知。文彭。

文太史淺色品茶圖

品茶嗜味〔一〕陸鴻漸，墨妙筆精王右軍。煮茶寫帖關幽興，白日看雲惟二君。徵明。

盧鴻石榻寄嵩山，竹雪松雲共灑然。我欲逃名巖壑去，無如此地隔風烟。周天球。

閒閒三徑少行客，寂寂中林自落花。人世迥於橋外隔，松蘿隱映即仙家。袁尊尼。

湘簾寂寂夏堂虛，竹影離離風外疏。煮茗焚香消晏坐，硬黃臨得右軍書。陸安道。

松陰竹色翠交加，晏坐清談日未斜。偶欲揮毫剛洗硯，只緣滌暑幾烹茶。王穀祥。

庾信風流賦小園，碧山當戶綠池翻。煮茶滌硯足幽事，永日忘形與客言。彭年。

校勘記

〔一〕品茶嗜味，徐本作『品茶嗜水』，《文氏五家集》卷九作『品泉嗜水』，《珊瑚網》卷四二、《式古堂書畫彙考》卷五八作『品泉煮水』。似當以《文氏五家集》爲是。

沈石田有竹居卷

在絹素上，見前集，今補全題句。

風逆客舟緩，日行三里餘。遙知有竹處，便是隱君居。詩中大癡畫，酒後老顏書。人生行樂爾，世事其何如。

余與廷美同訪啓南親家於有竹別業，而舟逆溪風而上，卯至酉乃達。主人愛客甚，盡

出所有圖史與觀，樂而賦此識歲月云。成化三年長至日，天全公有貞書。

《次徐武功訪沈啓南詩韻》：烟水微茫外，舟行一舍餘。既覓沈東老，還尋陶隱居。冰

弦三叠弄，雪繭八分書。醉和陽春曲，空疏愧不如。劉珏。『劉廷美氏』朱文。

徐、劉二公詩，蓋皆有唐人風韻，其字畫亦不易得也。詩云：『雖無老成人，尚有典

刑。』吾於是亦云。後學王鏊題。『濟之』朱文。

見説君家竹，凉陰十畝餘。客容開徑入，我〔一〕願卜鄰居。頭白話今雨，汗青藏古書。

歲寒交莫逆，高義慕相如。一別五年久，相望三舍餘。要於吾道重，獨與此君居。若許借

半榻，何勞枉尺書。鳳毛雲五色，食實近何如？愛爾鴻兒好，相過載拜餘。言皆能謹節，

志不在安居。勉進十年學，飽涵千卷書。人生何似〔二〕此，方可古人如。成化八年秋八月十

有二日，疑舫老人嘉禾周鼎爲有竹居主人書於吳城客樓，時年七十有二。『伯器』。

東老清風勁，西疇綠水餘。過橋還有業，因竹便移居。君子歌淇澳，畸人斷鶺鴒書。雅

宜徐孺輩，交誼極攣如。溫州郡君文林和。

一別石田老，於今六載餘。遥乘剡溪棹，來訪杜陵居。王宰偏能畫，鄭虔兼善書。風

流邁前輩，吳下有誰如？海虞李傑次武功徐先生韻。

繫舟高柳下，又是十年餘。遥踏無媒逕，重尋有竹居。筆精知米畫，器古見商書。前

輩詩題在，風流邈不如。曩余訪啓南，一宿有竹別業，今復過之，不覺十五年矣。偶見閣

老徐先生之作，爲次其韻，以寫慨歎，是日啓南命其子維時出商乙父尊并李營丘畫、董北

苑畫爲玩，故及之。歲戊戌二月十八日，吳寬書。

沈君天下士，一別十年餘。舟到逢人問，竹深迷所居。有田皆種石，無屋不藏書。一

笑留旬日，高懷誰得如？梅堰吳珵。『元玉』朱文。

野竹娟娟净，清陰十畝餘。沈郎能獨愛，蔣詡合同居。賓主皆忘俗，兒童亦解書。不

知風月夜，高興復何如。海虞王鼎。『元勛』朱文。

予性素懶且僻，凡閱卷軸有不欲終者多矣。此則展舒至再，紙爲之裂，最後有此空得

附名焉，幸也！大理左丞同邑陳璚玉汝題。

住無一舍遠，交近廿年餘。華竹循牆種，樓臺逐水居。輞川高士畫，山谷老人書。況

有天仙句，深慚百不如。言里錢仁夫。『士弘』白文。

武功〔三〕伯徐公始歸吳時，首爲沈氏落筆誌墓，自後與白石公父子遂爲忘形之交，故其

翰墨留於有竹居者爲多也。此卷中諸詩，皆武功同時一班人物，亦有稍後者，雖不能盡出

於吳中，然遠亦不在嘉湖之外也。聞之前輩，惟洪武間有此一盛，至今時始復見也。南濠

楊循吉題。

放箸盤無肉，生孫地有餘。平安惟土著，心性愛郊居。

玉戛縴成句，鸞騫自入書。不爲官可敬，摩詰豈能如。秦瓛書。『廷璧』白文。

校勘記

〔一〕我，徐本作『吾』。
〔二〕似，徐本作『如』。
〔三〕功，原本作『公』，據徐本改。

唐伯虎桃花雨過圖　小挂幅。

桃花雨過水連天，古樹高巖亂玉泉。獨立溪頭窮物理，不知斜日落平川。晋昌唐寅。

石田題放舟圖〔一〕

绿樹如絲霧，青山生白雲。自天爲此景，平與畫家分。扁舟不可泊，任隨流水流。東西與南北，人物兩悠悠。釣竿七尺玉，夕陽千疊山。山容恰好晚，正及鳥飛還。埜樹脱紅葉，迴塘交碧流。無人伴歸路，獨自放扁舟。長洲沈周。

〔一〕放舟圖，徐本作『册』。

陳白陽花草册

春光何爛熳，名花説海棠。嬌嬈看已足，何用復聞香。垂絲海棠。

庭院日初長，玫瑰正堪頌。香色兩徘徊，聲價令人重。玫瑰。

蒼葍含妙香，来自天竺國。笑殺葵與榴，空能好顔色。蒼葍。

素質結秋風，向人渾欲語。春花莫相笑，丹心自能許。秋葵。

丹葩間碧葉，雪中自重叠。山人倚醉時，奈可映頰頰。山茶。

紫萼破新粉，青綬翦繁英。忽然来暗香，春風吹滿庭。瑞香。

雪裏呈嬌態，風前逞素姿。香魂何處覓，清夢寄相思。梅花。

金粟花開日，天香散玉墀。嫦娥解人意，折贈最高枝。桂花。

未摘露前實，先看雨後花。名應出西海，顔豈論東家。榴花。

翠帶何飄摇，紫莖多馥郁。佳人千里心，日暮倚空谷。幽蘭。

東風日夜發，桃李不禁吹。檢點穠華事，辛夷落較遲。辛夷。

寫松青雲裏，佳色藹成暮。松作不老枝，人比長年數。古松。

白陽陳淳。

陸包山著色水仙西府海棠 在絹上，款之陸治製。

邊庭柳暗金微雪，御苑花開玉壘春。蝴蝶飛來疑入夢，凌波還見洛川神。 彭年。

誰見凌波自洛川，海棠婀娜更嫣然。山齋坐對渾成惱，國色天香共可憐。 文嘉。

傾國初舒艷，凌波尚怯寒。春光兩相競，併作一時看。 許初。

陸叔平牡丹 在絹上。

芳園爛熳百花枝，白白紅紅各有時。冶葉娼條均造化，和風甘雨入華滋。老夫觀物逍遙地，小筆分春竊弄私。日日不妨偷展卷，擾人蜂蝶竟何知。 陸治。

此根應自洛中分，綽約風前不染塵。笑取一杯成小賞，韶華易老可憐人。 黃姬水。

洛下花開日，妝成富貴春。獨憐彫落易，爲爾貯丰神。 周天球。

沈啓南仿王叔明山水

秋山骨稜層，樹杪[二]枝搓牙。尚有霜餘葉，點綴如春花。緩步亦足賞，何須坐停車。

行行日將夕，微吟酬物華。

甲申菊月，仿黃鶴山樵《山居圖》，余因作詩以贈原己先生。沈周。

秋風掃地葉俱無，一箇籐枝借步趨。滿眼吟情吟不盡，夕陽歸去泛平湖。陳鎏。

短棹輕舟載夕陽，獨尋新句下橫塘。白鷗疑是催詩使，飛掠蘋洲醉墨香。黃姬水。

清風自繞崖，疏樹不遮山。寂寂秋光盡[二]，蕭蕭落照閒。橫塘農者。『袁表之印』白文。

湖北歸來日落，扁舟滿載西風。目送一行白鷺，秋懷欲與天空。袁尊尼。

校勘記

〔一〕樹杪，徐本作『秋樹』。
〔二〕盡，徐本作『靜』。

唐子畏秋菊單條

故園三徑吐幽叢，一夜玄霜墮碧空。多少天涯未歸客，借人籬落看秋風。晋昌唐寅。

芳林搖落不勝秋，籬下霜花景獨幽。真賞却嫌人送酒，隔溪遙聽鳥相求。周天球。

老我愛種菊，自然宜野心。秋風吹破屋，貧亦有黃金。文嘉。

文休承梅花幽蘭對幀

疏枝冷蕊散寒香，一樹垂垂映草堂。輸却通翁有新句，水痕清淺月昏黃。

幽蘭奕奕吐奇芳，風度深林泛遠香。大似清真古君子，閉門高譽不能藏。茂苑文嘉。

沈石田雪景

參得黃梅嶺上禪，魔空虎穴是諸天。贈君一片江南雪，洗盡炎荒障海烟。正德丁卯八十一翁沈周。

董玄宰論畫

趙大年畫，平遠絕似右丞，秀潤天成，真宋之士夫畫，此一派又傳倪雲林。雲林工緻不敵，而荒率蒼古勝矣。今作平遠及扇頭小景一，以此二人為宗，使人玩之不窮，味外有味也。

昔人評趙大年畫，謂得胸中千卷書，更奇古。又大年以宗室不得遠遊，每朝陵回得胸中丘壑。不行萬里船，不讀萬卷書，欲作畫祖，其可得乎？此在吾曹勉之，無望庸史矣。

畫家以古為師，以自上乘，進此當以天地為師。每朝起看雲氣變幻，絕近畫中山。山行見奇樹，須四面取之。樹有左看不入畫，而右看入畫者，前後亦爾。看得熟，自然傳神。傳神者必以形，形與心手相湊而相忘，神之所托也。樹豈有不入畫者？將畫史收之生絹中，茂密而不繁，峭秀而不寒，即是一家眷屬耳。

元鎮自題《獅子林圖》：『余此畫真得荆、關遺意，非王蒙輩所能夢見也。』其高自標置如此。又張伯雨題雲林畫云：『無畫史縱橫習氣。』顧謹中題雲林畫云：『初以董源爲宗，及乎晚年，畫益精詣而書法漫矣。』蓋倪迁書絕工緻，晚乃失之，而聚精於畫，一變古法，以天真幽淡爲宗，要亦所謂漸老漸熟者。若不從北苑築基，不容易到耳。縱橫習氣，即黃子久未斷幽澹而言，則趙吳興猶遜迂翁，其胸次自別也。

古人云『有筆有墨』，筆墨二字，人多不曉。畫豈有筆墨者，但有輪廓而無皴法，即謂之無筆；有皴法而不分輕重向背明晦，即謂之無墨。古人云『石分三面』，此語即是筆亦是墨。

禪家有南北二宗，唐時始分。畫之南北二宗，亦唐時分也。但其人非南北耳。北宗則李思訓父子着色山水，流傳而爲宋之趙幹、趙伯駒、伯繡，以至馬、夏輩。南宗則王摩詰，始用渲淡，一變鈎研之法，其傳爲張藻、荆、郭、董、巨、米家父子，以至元之四大家。亦如六祖之後，有馬駒、雲門、臨濟兒孫之盛，而北宗微矣。要之，摩詰所謂『雲峰石迹，迥出天機，筆意縱橫，參乎造化』者。東坡贊吳道子王維畫壁亦曰：『吾於維也無間然。』知言哉！

畫之道，所謂宇宙在乎手者，眼前無非生機，故其人往往多壽。至如刻畫細碎，爲造物役者，乃能損壽，蓋無生機也。黃子久、沈石田、文徵仲皆大耋。仇英短命，趙吳興止

六十餘。仇與趙品格雖不同，皆習者之流，非以畫爲寄，以畫爲樂者也。寄樂於畫，自黃

公望始開此門庭耳。嘗謂右軍父子之書，至齊梁而風流頓盡。自唐初虞、褚輩一變其法，

乃不合而合，右軍父子殆如復生。此言大不易會，蓋臨摹最易，神會難傳故也。巨然學北

苑，元章學北苑，黃子久學北苑，倪瓚學北苑。學一北苑耳，而彼此不相似，使俗人爲之，

與臨本同，若之何能傳世也？

畫家之妙，全在烟雲變幻中。米虎兒謂王維畫見之最多，皆如刻畫，不足學也，惟以

雲山謂墨戲。此語雖似過正，然山水中當着意生雲，不可用拘染[一]，當以墨漬出，令如氣

蒸，冉冉欲墮，乃可稱生動之韻。

山之輪廓既先定，然後皴之。今人從碎處積爲大山，此最是病。古人運大軸只三四大

分合，所以成章，雖其中細碎甚多，要之取勢爲主。吾有元人論畫米、高二家山書，正先

得吾意。

董北苑畫樹，都不作小樹者，如《秋山行旅》是也。又有作小樹，但只遠望之似樹，其

實憑點綴以成形者，此即米氏落茄之源委。蓋小樹最要淋漓約略，簡於枝柯而繁於形影，

欲如文君之眉與黛，色相參合，則是高手也。

畫樹之竅，只在多曲，雖一枝一節，無有可直之理，其向背俯仰，皆於曲中取之。或

曰：『然則諸家不有直樹乎？』曰：『樹雖直，而生枝發節處必不都直也。』董北苑樹作勁挺

之狀，特曲處簡爾。李營丘則千屈萬曲，無復直筆矣。時於茂林中間見，

乃奇古。茂樹惟檜柏、楊柳、桂、槐要鬱森，其妙處在樹頭與四面參差。一出一入，一肥

一瘦處，古人以木炭畫圈，隨圈而點之，正爲此也。宋人多寫垂柳，又有點葉柳。垂柳不

難畫，只要分枝頭得勢耳。點葉柳之妙，在樹頭圓鋪處，只以汁綠漬出，又要森蕭有迎風

搖颺之意，其枝頭須半明半暗。又春二月，柳未垂條；秋九月，柳已衰颯，不可混，設色

亦須體此意。

畫樹木各有分別，如畫《瀟湘圖》，意在荒遠滅沒，即不當大樹及近景叢木。如園亭景，

可作楊柳、梧竹及古檜、青松，若以園亭景樹移之山居，便不稱矣。若重山複嶂，樹木又

別，當直枝直幹，多用攢點，彼此相藉，望之模糊鬱蔥，似入林有猿啼虎嘯者迺稱。至如

春夏秋冬，風晴雨雪，又不在言也。

李思訓寫海外山，董源寫江南山，米元暉寫南徐山，李唐寫中州山，馬遠、夏圭寫錢

塘山，趙吳興寫苕霅山，黃子久寫海虞山。若夫方壺蓬閬，必有羽人傳照，余以意爲之，

未知是否？

雲山不始於米元章，蓋自唐時王洽潑墨便已有其意。董北苑好作烟景，烟雲變沒即米

畫也。余於米虎兒《瀟湘白雲圖》悟墨戲三昧，故以寫楚山。

畫家初以古人爲師，後以造物爲師。吾見黃子久《天池圖》，皆贋本。昨年遊吳中山，

策節石壁下，快心洞目，狂叫曰：『黃石公，黃石公。』同遊者不測，余曰：『今日遇吾師耳。』

幽亭秀木〔三〕，古人常繪，世無解其意者。余爲下注脚曰：『亭下無俗物，謂之幽；木不擁腫，經霜變黃者，謂之秀。』

昌黎云『坐茂樹以終日』，當作嘉樹，則四時皆宜。霜松雪竹，雖凝寒亦曰堪對〔三〕。山下孤烟遠村，天邊獨樹高原。非右丞工於畫道，不能得此句。米元暉猶謂右丞畫如刻畫，故余以米家山寫韻。董其昌。

校勘記

〔一〕拘染，徐本作『拘染』，《珊瑚網》卷四八作『描染』，《式古堂書畫彙考》卷三一作『粉染』，《畫禪室隨筆》卷二作『鈎染』。當以董氏《畫禪室隨筆》爲是。

〔二〕木，原本作『水』，據徐本改。

〔三〕日堪對，《珊瑚網》卷四八作『堪目對』，《畫禪室隨筆》卷二、《式古堂書畫彙考》卷三一作『自堪對』。

董玄宰書卷

東坡文章忠義能傾一世，然王荆公、司馬君實與之同時，亦是同調人，而前後放廢，

一舒一溫，至此可謂不遇。

李北海碑板照四裔，老杜《八哀詩》推重特至，其自叙詩曰『李邕願卜鄰』，如太白之於賀監也。

李白詩集推挹少陵者絕少，獨少陵於白不一而足，然《蜀道難》亦爲少陵作。唐勒、宋玉，或尚有篇什不傳[二]耳。

《飲中八仙詩》有李白爲領袖，竹林七賢有稽[二]叔夜，西園雅集十六人有坡公，參而不混，同而不雜，在人冷眼覷着。其昌。

董玄宰作畫八幀，爲一册，間寫畫法語：

荒率蒼莽，即爲墨戲。

雲林學關仝用側筆，如東坡學徐浩用偃筆。

雲林畫有婀娜如美人者，有潑賴如猛士者。

黃子久畫得之虞山與天池山。

《海嶽庵圖》自言楚山清曉於南徐見之。

米氏父子畫往往京口望江山[三]，即是粉本。

氣韻生動，必在生知，非學所及，然大要以澹爲主。

所謂澹者，天骨自然，脫去塵俗。

若有意爲淡，去之轉遠。其昌。

校勘記

〔一〕傳，原本作『轉』，據徐本改。

〔二〕稽，案當作『穭』。

〔三〕山，徐本無此字。

董玄宰跋泉州帖

淳化官帖北宋時已難見，世所傳臨江、潭、絳、汝、長沙諸刻，亦零落，鮮全本。惟泉州石刻，僅少第五卷之半。此宋搨至佳者，海上顧氏所藏，奕奕有神氣，真墨池之奇寶也。今歸越石，珍重！珍重！其昌題。

陸包山松枝喜鵲

春風海屋開華宴，手縛蒼龍到席前。乘子西池問王母，桑田滄海定何年。陸治。

陳白陽題扇

自愧迂疏常取咎，更兼多病懶經營。一生落落真如寄，舉世滔滔亦可驚。身外事機争入夢，眼前杯酒却關情。茅齋此夜勞相問，風雨明朝未許行。客過田舍奉贈，陳道〔一〕復。

〔一〕道，原誤作遒，今訂正。

姚穀庵草書

宦途跋涉利途危，偏愛江南水竹居。萬疊滁山都入畫，一階春草不教除。空濛氣挹胸襟爽，清冷光搖几席虛。人世紅塵浮滾滾，難從屏障上衣裾。丹丘生公綬。

唐伯虎行書

措身物外謝時名，着眼閒中看世情。人算不如天算巧，機心争似道心平。思量昨日疑前世，睡起今朝是再生。說與明人應曉得，與愚人說也分明。蘇臺唐寅。

宋石門玉湖漁隱圖

在絹素上，仿王叔明筆意。卷首董玄宰大行真書八字。

岷山鐵笛，碧浪蘭舟。董其昌書。卷長六尺餘。畫後款云：『萬曆甲辰冬日，爲叔隱世雅兄寫《玉湖漁隱圖》，八十翁檇李宋旭。』

贈玉湖漁父高逸：蒹葭秋數里，江色轉無窮。老興吹長笛，孤眠抱短桐。蘋香沙鳥醉，月白釣絲空。誰識蓬壺口，逃名散髮翁。友弟陳繼儒書於西湖之垂露亭。

峴山碧浪翠交加，有客挐舟日未斜。目擊閒雲橫玉笛，身隨野鳥卧金沙。垂綸豈

羨任公子，徙宅還同顏闔家。爲問緇林何處是，烟波深鎖即天涯。右贈叔隱先生高隱，

蒲阪楊俊臣。

傲矣五湖長，悠然一葦航。坐看雲上下，行泊水微茫。竿拂珊瑚色，窗虛明月光。

高眠都不羨，清籟起滄浪。黃汝亨。『寓庸居士』白文、『貞父氏』白文。

豈是滋泉濮水綸，不垂釣餌一閒人。平生爲寫山川影，故與烟霞老作鄰。

慣於湖海若爲親，四達交情詎不堪。一笠一瓢竟何事，釣虛聊復擬淮南。周叔宗。

千頃湖波浸碧山，阿誰釣艇水雲間。心非熊卜踪偏幻，身似羊裘夢亦閒。琥珀杯

中吞潋艷，水晶宮外弄潺湲。玄真丰采今猶在，莫道高風不可攀。呂胤鼎。『姬重父』白文。

分得湖干樂事多，白蘋紅蓼共青莎。夜來喚酒誰同〔二〕醉，烟客曾招張志和。

吹殘鐵笛尚微醺，山月相澄夜未分。跌坐磯頭數魚藻，恐垂綸處亂溪雲。溪上花

農吳之鯨。

釣翁高隱占漁磯，浮玉山空碧浪微。千頃水雲青翰舫，半天風雨綠簑衣。春深苕

葉參差長，秋盡蘋花歷亂飛。醉後倚蓬吹鐵笛，一群沙鳥自忘機。東海徐惟起。『徐興公

氏』白文。

楊柳千行蘆萬頃，一簑一笠烟波冷。碧浪湖邊浪可餐，風風雨雨弄漁竿。華亭

曹蕃。

我愛芝湖勝，爲漁寄烟水。君隱玉湖濱，怪底成玄契。我昔登峴山，碧浪黏天碧。鐵笛聲叫雲，老漁何處覓？意本不在魚，意在山水間。纖翰持作鈎，寸管持作竿。移舟傍清樾，白日足幽夢。雙攜玉童子，笑覓桃花洞。於越謝伯美。

我家鏡湖曲，爾住玉湖邊。不隔錢江水，時過書畫船。爲漁苦識字，片紙重雙環。翻笑玄真子，埋名茗雪間。何須買巖壑，不用覓丘樊。盡日風波裏，看他柳色昏。新琢白玉章，朱字密於網。上箋乞天公，册爾五湖長。昨夜桃花水，新添一尺青。得魚不沽酒，入市換《蘭亭》。我昔過浮玉，長憐似鏡湖。只輪荷十里，消得酒千壺。畫取烟波上，滄浪一釣舟。丹砂吾自有，爲爾抹羊裘。剪却珊瑚樹，從他下釣竿。只愁菰蔣裏，處處月明寒。茶竈青林下，香爐白浪前。有魚堪作鱠，寄取侍中船。左手持酒杯，右手作蝌蚪。爲問武陵溪，有此漁人否？會稽王驥德。

校勘記

〔一〕同，徐本作『共』。

附錄一 別本目錄

一、徐乃昌積學齋藏鈔本二十四卷目錄

二、《風雨樓叢書》本前記十二卷目錄

附錄二 前人著錄

一、沈初等《浙江採集遺書總錄》庚集，清乾隆間刊本。

《書畫題跋記》十二卷、《續》十二卷，知不足齋寫本。右國朝嘉興郁逢慶輯，采唐、宋、元、明書畫題跋及詩詞彙録之。郁氏於明代收藏稱富，故見聞亦頗廣云。

二、永瑢等《四庫全書總目》卷一一三，清乾隆間武英殿刊本。

《郁氏書畫題跋記》十二卷、《續題跋記》十二卷（兩淮鹽政采進本），明郁逢慶撰。逢慶字叔遇，別號水西道人，嘉興人。是書分前、後二集。前集末有自識云：『所見法書名畫，録其題詠，積成卷帙。』時崇禎七年冬也。後集無跋，則不知其成於何歲矣。其書隨其所見書畫，録其題跋，初不以辨別真贗爲事。故如『趙孟堅所藏定武蘭亭本天聖丙寅』一條，范仲淹、王堯臣、米芾、劉涇四條，年月位置，皆與海寧陳氏《渤海藏真帖》所刻褚摹本同，蓋以趙孟堅落水本原亦有范仲淹題，而褚摹本原亦有孟堅印，傳寫舛誤，遂致混二本題跋爲一本。又如『五字損本』文徵明跋，既載於前集第十

卷，作『嘉靖九年八月二日』，下注云：『詳見《續集》。』而《續集》第二卷載此跋，則作『嘉靖十一年六月二十又七日』，同一帖同一跋，一字不易，而年月迥乎不同。又前集高克恭仿米芾青綠雲山，云詳見《續集》，而前集所載克恭名款，及至正戊子吳鎮題一段，《續集》乃反無之。沈周《有竹居卷》，亦云詳《續集》，而徐有貞、文林、吳寬、錢仁夫、秦巘數詩，與前集所載乃前後倒互。諸如此類，皆漫無考訂。至於前集所載《宋高宗畫冊》、《梁楷畫右軍書扇圖》皆有水西道人題記，當即逢慶所藏。而第一至第四卷，每卷之尾皆有崇禎甲戌冬日收藏題記，核其歲月亦即逢慶所自識，而皆未注某爲所藏，某爲所見，體例尤不分明。特以採摭繁富，多可互資參考者，故併錄存之，備檢閱焉。

三、阮元《文選樓藏書記》 卷六，清越縵堂鈔本。

《書畫題跋記》十二卷、《續》十二卷，國朝郁逢慶著，嘉興人抄本。是書纂輯唐宋元明書畫題跋、詩詞。

四、周中孚《鄭堂讀書記》 卷四八，民國《吳興叢書》本。

《書畫題跋記》十二卷、《續書畫題跋記》十二卷，嘉興項氏藏舊鈔本。明郁逢慶撰，

逢慶字叔遇，別號山西道人，嘉興人。四庫全書著錄，前記首有『郁氏』二字，續記止作『續題跋記』，乃據兩淮鹽政採進本。惟前記末有自識，稱『所見法書名畫，錄其題詠，積成卷帙』，時崇禎七年冬也。亦惟前記卷一至卷四之尾皆有崇禎甲戌冬日收藏題記。是本雖屬明人舊鈔，而無前記末之自識，惟前記卷一、卷二、卷十一、卷十二、續記卷一、卷四其卷尾俱有『崇禎甲戌冬日暢叙堂藏』一行。前記卷三之尾有『崇禎甲戌義墨堂藏』一行，則與兩淮本大異，蓋又別是一本。爲項易庵所藏，故卷端有私印二也。然此七卷末所識歲月，皆與兩淮本自識合，當即其所自藏。其餘十七卷俱無此一行，當即其所見者而隨錄之歟？其書網羅繁富，不甚以辨別真贋爲事，故牢所折衷，或自相違異。然所錄詩篇，爲別集、總集所不載者頗多，亦可資後人參考焉。

五、丁丙《善本書室藏書志》卷一七，光緒間錢塘丁氏刊本。

《書畫題跋記》十二卷、《續記》十二卷，精鈔本，汪季青藏書。檇李郁逢慶叔遇甫編。逢慶別號水西道人，嘗據所見書畫，錄其題跋，分前、續兩集。雖不甚辨別真贋，而採擷繁富，究可爲伐山取玉、披沙揀金之助。每卷末有『崇禎甲戌仲冬三日暢叙堂藏』一條，殆叔遇自識者歟？此本鈔寫精工，不媿書畫記之目耳。有『古香樓』、『休甯汪季青家藏書籍』、『汪氏柯庭校正圖書』、『載德堂圖書記』諸印。

六、張鈞衡、繆荃孫編《適園藏書志》卷七，民國五年南林張氏家塾刻本。

《書畫題跋記》十二卷、《續記》十二卷，舊鈔本。明郁逢慶撰。逢慶字叔遇，別號水西道人，嘉興人。嘗據所見書畫，録其題跋，分前、續兩卷，采摭繁富，實足爲後學考訂之資，每卷末有『崇禎甲戌仲冬三日暢叙堂藏』一條，即叔遇自識也。

七、鄧邦述《群碧樓善本書録》卷五，民國十九年江寧劉氏刊本。

《書畫題跋記》十二卷、《續記》十二卷，十二册，明郁逢慶編，鈔本。有『古鹽黄氏三水唫榭珍藏』一印，又『厚齋目所見書』一印，又『曾在黄厚齋處』一印。

八、鄧邦述《寒瘦山房鬻存善本書目》卷四，民國十九年江寧劉氏刊本。

《書畫題跋記》十二卷、《續記》十二卷，四册。明郁逢慶編，鈔本。有『宗室文慤公家世藏』、『聖清宗室盛昱伯義之印』、『不在朝廷又無經學』三印。

九、余紹宋《書畫書録解題》卷六，民國二十一年國立北平圖書館鉛印本。

《郁氏書畫題跋記》十二卷、《續》十二卷，文瀾閣四庫本。明郁逢慶撰，逢慶字叔

遇，別號水西道人，嘉興人。

此據文瀾閣四庫本著錄，前後無序跋。曾見江陰繆氏所藏鈔本，前集末有逢慶自跋云：『余生江南，幸值太平之世，遊諸名公家，每出法書名畫，燕閒清晝，共相賞會，因錄其題咏，積數十年，遂成卷帙。』是此編乃逢慶就生平所見著錄，非其自藏。

今編中惟第一卷第一種下有『華中甫家藏』五字，餘俱不記，未知傳抄脫漏，抑係原本如此。《提要》亦謂前集末有自識，又謂第一卷至四卷每卷尾俱有崇禎甲戌冬日收藏題記，今閣本皆無之，不知緣何不錄也。兩集所錄書畫碑帖不分類，作者時代亦不順次，

<small>惟前集十卷後、後集十一卷後俱明人書畫，但亦不按作者時代爲次。</small>

不能劃一。書畫種類及印章有記有不記，法書原文、名畫題識與後人題跋，或頂格錄寫，或低一格，或低兩格，俱不一律。而後集則并書畫種類印章等多不記錄，似有由他書轉錄成之者，非盡出於目睹。吳修《論畫絕句》注：『楊補之墨梅卷，紙本，有自題《柳梢青》四闋。』此編曾載之，而云爲絹本，後有文氏父子和詞，即是未見真迹而記人之證也。逢慶按語甚少，僅前集卷四梁楷畫《右軍書扇圖》、《思陵題畫册》後有之，又卷二米南宮小楷七帖、卷六元鎮《熙雲圖》後各有一條，雖未署名，當亦爲所記者。後集則無自跋。

十、王重民《中國善本書提要》 上海古籍出版社，1983 年，第 293 頁。

《書畫題跋記》十二卷《續記》十二卷，十二冊（國會）。鈔本，十行二十字。原題：『檇李郁逢慶叔遇父編。』按是書無刻本，《四庫全書》據兩淮鹽政採進本著錄，《提要》云：『前集末有自識云：「所見法書名畫，録其題詠，積成卷帙。」時崇禎七年冬也。後集無跋，則不知其成於何歲矣。』余紹宋所見藝風堂鈔本，逢慶自跋亦在前集末，此本則在續記末，題云：『崇禎七年自春徂冬，集爲正續二十四卷，乃記於後。』則正、續兩集成於同年，館臣所據本，殆所題與此不同歟？《提要》又云：『第一至第四卷，每卷之尾，皆有崇禎甲戌冬日收藏題記。』此本卷四、卷六之尾，并題云：『崇禎甲戌季冬朔日義墨堂藏』，殆即館臣所見者，則與《四庫》本當同出一源，其内容亦當相同。此本『玄』字、『弘』字并缺筆，爲乾隆間寫本，亦與《四庫》成書年代相近也。然前集卷二之末，米西清《雲山小卷》下有題記云：『崇禎丙子四月望後二日，觀於周敏仲舟中。』丙子爲崇禎九年，是書編定後之第三年也，則成書後，逢慶猶有補輯，未必爲後人所增也。

自跋（崇禎七年，1634）。

十七畫

十八畫

22

13

12

7

3

索　引

凡　例

　　一、索引以本書正文爲範圍,含人名和作品名兩類,編排時不作區分,統以筆畫排序。

　　二、人名一般以姓名爲主索引項,字號、行輩、職官、郡望等稱呼,以括注的形式標於主索引項後。

　　三、知名人物,以通行字號爲主索引項。如"文徵明"爲主條目,"徵仲""衡山""文璧"等字號屬括注。

　　四、歷代帝王,以姓名作爲索引項。

　　五、先秦人物,典故人物,不作索引。

　　六、未能考知人物,但確知係畫押、單字、別號等的詞條,亦做爲索引項目收入。

　　七、作品名稱一般冠以作者姓名或字號,以免名目重複。

1

圖書在版編目（CIP）數據

郁氏書畫題跋記 /（明）郁逢慶纂輯；趙陽陽點校
. -- 上海：上海書畫出版社. 2020
（中國書畫基本叢書）
ISBN 978-7-5479-2257-6

I. ①郁… II. ①郁… ②趙… III. ①書畫藝術 - 題
跋 - 匯編 - 中國 - 明代 IV. ①J292.1

中國版本圖書館 CIP 數據核字（2020）第 027262 號

郁氏書畫題跋記

〔明〕郁逢慶 纂輯　趙陽陽　點校

責任編輯	雍琦	
審　讀	田松青　李保民	
特約校對	賀娟　楊萌	
整體設計	王崢	
技術編輯	顧傑	
出品人	王立翔	

出版發行	上海世紀出版集團
	🅢 上海書畫出版社
網　址	www.ewen.co
	www.shshuhua.com
地　址	上海市延安西路593號　200050
電　郵	shcpph@163.com
印　刷	上海中華商務聯合印刷有限公司
經　銷	各地新華書店
開　本	720 × 1000mm　1/16
印　張	44
字　數	419千字
版　次	2020年4月第1版
	2020年4月第1次印刷

書　號	ISBN 978-7-5479-2257-6
定　價	188.00圓

若有印刷、裝訂質量問題，請與承印廠聯係